KB036009

문화예술축제론

사례와 분석

이 도서의 국립중앙도서관 출판시도서목록(CIP)은 e-CIP홈페이지(http://www.nl.go.kr/ecip)에

서 이용하실 수 있습니다. (CIP제어번호 : CIP2010003166)

문화예술축제론

사례와 분석

| 김희진 · 안태기 지음

한울
아카데미

머리말

　우리는 문화의 시대에 살고 있다. 문화는 생활을 윤택하게 해주고 삶에 여유를 준다. 문화는 '인간의 삶을 구성한다'라고 해도 과언이 아닐 정도로 방대하고 다양하다. 이러한 문화를 소재로 시행하는 이벤트를 문화이벤트라고 한다. 문화이벤트에는 기업이 시행하는 이벤트와 지역자치단체나 공공단체가 시행하는 이벤트가 있다. 문화이벤트는 음악, 연극, 미술 같은 예술 및 문예활동을 비롯해 세미나, 심포지엄, 콘테스트, 문화전시회, 문화교실, 영화제 등 폭넓은 영역을 대상으로 한다.

　현대사회가 점점 성숙사회로 이행하면서 소비자는 고도성장시대에 누렸던 물질적인 욕구 충족보다는 삶의 질과 자신의 개성, 타인과의 차별성을 중시하는 정신적·문화적인 욕구 충족을 추구하게 되었다. 현대인의 생활은 그 자체가 하나의 문화로서 인식된다. 이에 기업은 제품생산 및 판매주체로서 본연의 역할 외에 자사의 이미지에 문화성을 부여함으로써 경쟁사에 대한 차별성과 우위성을 확보하기 위해 노력하고 있다. 이에 따라 문화이벤트는 '기업의 문화성'을 표현하는 하나의 수단이자 새로운 창구로 인식되고 있다. 즉, 문화이벤트를 통해 소비자에게 기업활동을 설명하고 기업에 대한 호감도를 높이는 것이다.

　이처럼 문화라는 소재는 기업과 소비자의 관계를 원활히 하는 데 적극적으로 활용되고 있으며, 동시에 현장매체인 이벤트를 통해 일반인의 문화에 대한 접근성이

확대되고 있다. 최근에는 기업뿐만 아니라 지방자치단체나 공공기관에서도 문화이벤트에 대한 관심이 높아지고 있는데, 여기에는 누구나 접근하기 쉽고 공감할 수 있는 '문화'를 이용해 지역을 특성화하는 한편, 지역주민의 적극적인 참여를 유도하여 자치단체와 주민 간에 커뮤니케이션을 활성화하려는 의도가 있다.

문화이벤트와 문화축제 또는 지역문화축제, 문화관광축제, 문화예술축제 등 '문화'라는 용어를 사용한 행사는 많지만, 그 의미는 명확하지 않다. '문화'라는 용어가 이처럼 많이 사용되는 이유는 그 개념 자체가 모호하고 해당되는 영역이 매우 넓어 사용하는 데 큰 무리가 없기 때문이며, 무엇보다 행사 관객에게 친숙한 느낌을 주기 때문이다. 하지만 이 책의 제목이 '문화예술축제론'인 만큼 문화이벤트와 문화축제에 대한 어느 정도의 개념 정리는 필요할 것이다.

첫째, 문화이벤트는 문화와 관련된 행사를 나타내는 가장 일반적이고 포괄적인 개념이다. 그 주최자에는 영리기관인 기업은 물론이고 비영리기관인 지방자치단체나 공공기관도 모두 포함되지만, 이 책에서는 지방자치단체가 개최하는 문화행사나 이벤트를 주요 대상으로 삼았다.

둘째, '축제'와 '이벤트'는 별도로 구분하는 경우가 드물지만, 현재 '축제'라는 용어는 지역축제나 문화관광축제같이 주로 지역 활성화와 이미지 향상을 위해 각 지역의 전통, 역사, 인물, 문화 등을 소재로 벌이는 행사를 지칭할 때 주로 쓰고 있다. 지역 홍보를 위해서는 아무래도 도시적 뉘앙스를 풍기는 이벤트보다는 친근한 이미지의 '축제'가 더 어울리기 때문일 것이다. 따라서 이 책에서는 '축제'를 중심으로 다뤘다.

셋째, 넓게 보자면 여러 지역축제 — 김치축제, 음식대축제, 청소년문화축제, 한방문화축제 — 의 대부분이 넓게는 문화축제의 영역에 속하는데, 문화라는 용어를 광의로 해석해서 사용한 탓에 예술성과 독자적인 문화 요소가 매우 강한 예술축제나 공연행사와 혼동될 때가 잦다. 이 책에서는 단지 문화라는 용어를 덧붙였을 뿐인 축제는 다루지 않았다. 지역의 역사, 전통, 산업, 인물을 소재로 하는 지역축제와 영

화제, 음악제, 연극제 등의 문화예술축제는 넓게 보면 다 같은 문화축제지만 실제로는 기획·연출·프로그램의 구성 등 모든 면에서 매우 다르다. 또한 같은 문화예술축제라도 각각의 기획·연출·운영이 다른 양상으로 전개된다. 예를 들어 같은 음악제라도 성악, 가곡, 국악, 판소리, 기악, 타악기 등 장르에 따라 프로그램의 구성 및 활용방법은 판이하다. 따라서 이 책에서는 우선 문화축제의 영역을 매우 제한적으로 정의하고, 지역축제나 이벤트와는 다른 문화·예술장르의 축제를 대상으로 그 특징과 개념을 밝히고 이와 더불어 문화축제의 기획, 연출법, 프로그램의 구성, 활용방안 등을 제대로 제시하려 했다.

이를 위한 구체적인 방법으로, 문화예술축제의 장르 중에서도 예술적 속성 및 독자적 특징이 비교적 분명한 대상을 중심으로 종류, 개념, 발전방안 등을 모색했다. 문화예술축제에서 가장 대중적이고 잘 알려진 영화제를 비롯해 연극제, 음악제 등을 들 수 있겠다. 그리고 복합적인 구성 때문에 지역축제로 개최하기 어려운 미술제와 비엔날레, 무용제, 뮤지컬, 마당극의 특징 및 이벤트 프로그램과 활용방법 등을 국내와 해외의 다양한 사례를 통해 구체적으로 제시했다. 지역 특색에 맞는 문화예술축제를 개발하거나 효율적인 운영방법을 모색하는 이들에게 실질적인 지침이 될 것이다.

이 책은 크게 2부로 구성했다. 먼저 제1부는 4장으로 구성했는데, 제1장 '문화의 이해'에서는 문화예술축제와 문화이벤트에 대해 본격적인 논의를 전개하기 전에 기본적으로 알아야 할 문화의 개념과 어원 및 정의에 대한 다양한 시각을 소개했다. 제2장 '문화와 이벤트에 대한 다양한 시각'에서는 문화예술축제를 관광학적 측면뿐만 아니라 마케팅커뮤니케이션 시각에서 이해해 마케팅 환경과 문화, 문화와 광고, 그리고 이벤트커뮤니케이션에 관한 이론을 소개했다. 제3장 '문화예술축제와 이벤트의 이해'에서는 먼저 마케팅커뮤니케이션적인 입장에서의 이벤트 개념과 특성 및 관광학적 시각에서의 이벤트 특성을 밝히고, 문화이벤트나 문화예술

축제에 대한 학문적 성과와 분류체계를 이해하기 쉽도록 여러 문헌을 검토했다. 또한 문화예술축제의 기획과 관련된 중요항목을 소개함으로써 실무적인 활용이 가능하도록 했다. 이와 함께 문화예술축제는 물론 이벤트에 대한 기본적인 지식 및 이론적 배경에 익숙하지 않은 사람들을 위해 이론적으로 꼭 필요한 부분을 알기 쉽게 정리했다. 제4장 '문화예술축제의 특성과 활용'에서는 문화예술축제의 개념과 종류, 축제의 의미적 관계, 그리고 네 가지 영역의 문화예술축제에 대해 소개했다. 이밖에 문화예술축제에 대한 지식을 심화하기 위해 문화예술축제의 기획과정, 문제점과 개선방안, 그리고 성공적인 해외축제에서 배울 점을 요약해 서술했다.

이 책의 핵심 내용을 서술한 제2부는 4장으로 구성해 문화예술축제의 네 가지 영역에 대한 국내와 해외의 다양한 사례를 구체적으로 소개했다. 이를 통해 해외 및 국내에서 시행되고 있는 다양한 문화예술축제의 개요, 이벤트 프로그램 구성, 문제점과 개선방안, 그리고 기대효과 등을 파악함으로써 기존의 문화예술축제를 정확히 이해하고 분석할 수 있음은 물론, 더 나은 사례를 벤치마킹함으로써 실무적인 도움을 받을 수 있을 것이다.

우리는 이 책이 이론적·실무적 측면 모두에 폭넓게 활용되어 문화예술축제 담당자와 대학이나 연구단체에서 문화예술축제를 학문적으로 이해하고 현장에서 활용하고자 하는 사람들에게 지침서 역할을 해주기를 바란다. 또한 최근 이벤트 관련 학과가 활발히 개설되어 이벤트 분야의 발전을 견인하고 있지만, 지역축제나 관광이벤트, 컨벤션, 기업·판촉이벤트 등을 제외하면 아직은 학문적인 체계가 미흡한 상황에서 '이벤트학'을 정립하는 데 밑거름이 되기를 바란다. 이 책에서 제시한 내용 중 일부는 주관적인 판단에 따라 서술했음을 인정하며, 부족한 내용은 시간을 두고 수정·보완해 나갈 것이다.

마지막으로, 이 책이 출간되기까지 자료를 제공하고 많은 조언과 도움을 주신 모든 분께 감사의 뜻을 표하려 한다. 이 책의 출판을 위해 함께 노력을 기울여주신 김정명 선생님, 유선우 회장님을 비롯하여 이 길을 가도록 도와주시고 이끌어주신

모든 분께 깊은 감사를 드린다. 특히 한·일 이벤트마케팅의 발전을 위해 열심히 연구·노력하고 있는 KEMA(Korea Event & Marketing Association) 회원 여러분, 그리고 이 책의 출판이 가능하도록 독려해주신 관계자 여러분과 교정에 도움을 주신 광주대학교 대학원 조진형, 박유리 님께 감사의 마음을 전한다.

2010년 9월
대표 저자 김희진

차례

제 1 부

문 화 예 술 축 제 의
이 해

문화의 이해

1. 문화의 중요성

1) 광고, 이벤트, 그리고 문화

광고와 이벤트는 특정 시대를 대변하는 '문화의 결정체'라는 말이 있다. 광고와 이벤트를 통해 그 시대를 살아가는 사람들의 생각과 문화를 알 수 있기 때문이다. 즉, 광고, 이벤트, 그리고 문화는 서로 밀접한 관계를 유지하며 영향을 주고받기 때문이다.

특히, 기업이 만들어내는 광고메시지를 분석하면 특정 사회의 문화적 가치를 고찰할 수 있다고 말할 정도로 광고는 문화와 깊은 연관을 맺고 있다. "문화를 소비한다"라는 말에서 알 수 있듯이 현대의 광고는 단순히 상품정보를 전달하는 수준을 넘어 소비자의 사회적·문화적 코드를 만족시킴으로써 기업 이미지를 향상시키고 호감을 유도해 소비를 조장한다. 최근 광고커뮤니케이션은 제품의 장점을 알리기보다는 다양화·개성화된 소비자의 기호를 충족시켜 문화적인 소비를 이끌어내는 데 주력하고 있다.

이벤트 역시 광고 못지않게 문화와 깊은 관련을 맺고 있다. 문화 관련 아이템은 이벤트 기획·연출의 중심소재이다. 지역축제에서는 친근한 문화적 소재가 주최자와 관객 모두의 폭넓은 지지를 받고 있다. 바로 전통문화축제나 관광문화축제 같은 문화이벤트가 등장할 수 있었던 배경이다. 또한 다양화된 관객의 문화적인 욕구를 충족시키기 위한 좁은 의미의 문화행사로서 공연이나 예술전시가 증가하고 있다. 영화제를 비롯하여 연극제, 음악제, 미술제, 마당극·뮤지컬·무용극 등의 문화예술축제는 지방자치단체들이 지역 경쟁력 확보와 경제활성화, 그리고 무엇보다 문화적 이미지를 확립함으로써 지역정체성을 명확히 하고 대내·외적으로 교류를 증진하는 수단으로 활용되고 있다. 또한 문화예술축제는 지역주민의 자발적인 참여의식과 자긍심을 불러일으키는 수단으로도 유용하다.

이처럼 '문화'에는 정보의 발신자와 수용자, 이벤트의 주최자와 관객, 기업과 소비자 모두에게 친근하게 받아들여지고 이해하기도 쉽다는 장점이 있다. 그러나 그개념 자체가 추상적이고 모호하기 때문에 주어진 환경과 목적에 따라 특성에 맞는 문화콘텐츠를 활용하는 것이 매우 중요하다. 마케팅 분야의 경쟁에서 유리한 전개를 위해 시장세분화 개념을 도입하듯이, 이벤트 분야에서도 문화장르마다 존재하는 특징과 속성, 그리고 관객의 요구 등을 잘 파악한 후 반영해야 기대하는 성과와 목적을 달성할 수 있다.

2) 문화의 개념

문화의 개념과 정의에 대해서는 매우 다양한 견해가 있다. 문화에 대한 최초의 정의는 인간만이 가지고 있는 학습성·계승성·규범성에 초점을 맞췄다. 문화는 인간과 동물을 구분해주는 인간생활의 유기적 총체로, 인류만이 문화를 발전시키고 유지·계승시키는 주체라는 것이다. 한편, 국가와 국가 그리고 국가 내부의 구성원, 즉 집단과 개인의 문화는 각각 다르게 나타난다. 이런 다양한 문화 간의 교류·충돌

로 새로운 문화가 창조되기도 한다. 문화는 각양각색의 형태로 모습을 나타내고 변화를 거듭하면서 그 나름의 특징과 성격을 지니게 된다.

연구자들은 이런 현상에서 문화의 다섯 가지 속성, 즉 학습성, 공유성, 축적성, 전체성, 변동성을 도출해냈다. 여기에 고유성을 더하는 연구자도 있으나 기본적인 의미는 다르지 않다. 문화는 인류의 고유한 유산이고, 그 구성원에 의해 한 세대에서 다음 세대로 끊임없이 전해지는 학습과정을 통해 계승·발전된다. 인간은 각자 특정한 환경에서 문화의 영향을 받으며 그 구성원으로 존재하기 때문에 여타 구성원과 다른 독특한 사고와 지각을 갖게 되는 동시에 공통된 규범과 사회적 양식·틀을 공유한다.

영국의 유명한 문화인류학자인 타일러(Edward Tylor)의 정의는 지금도 널리 인용되고 있는데, 그는 문화를 예술과 도덕, 법률, 습관, 신앙 그리고 사회구성원으로서 학습·계승되는 복합적 행동양식과 습관이며, 또한 명시적 또는 묵시적, 이성적 또는 비이성적 인간생활을 포함하는 총체적인 집합체로 보았다.[1] 즉, 문화는 특정 인간집단의 생활 전체를 아우르는, 후천적·역사적으로 계승되어 공유되는 생활양식의 총체라고 할 수 있다.

결론적으로 문화는 특정 집단구성원에 의해 몇 세대에 걸쳐 획득되고 축적된 지식이나 경험, 신념, 가치관, 종교, 우주관, 물질소유관 등 사회의 모든 현상이 집대성된 복합적인 구성체로 종합할 수 있다. 이 정의를 해석하는 방식에 따라 문화를 예술, 사회현상, 유행, 공연활동 등과 연계해 생각할 수 있을 것이다.

1) E. B. Tylor, *Researches into the Early History of Mankind and the Development of Civilization*〔Adamant Media Corporation, 1865(reprinted in 2001)〕.

2. 문화성·축제·이벤트의 새로운 개념

문화의 정의가 사회생활 전체를 아우르는 모호한 것이다 보니, 이벤트와 관련된 '문화'개념 역시 명확하지 않다. 각자의 편의대로 임의적인 해석에 의해 그때그때 사용되는 실정이다. 일반적으로는 광의의 문화개념이 사용되는데, 예를 들어 남도 음식문화큰잔치, 강진청자문화축제, 이천쌀문화축제, 영산강문화제, 대구한방문화 축제 등 지방자치단체가 주최하는 지역축제에서는 문화에 대한 관객의 호감도를 이용하기 위해 '문화'를 이용하고 있다.

한편 공연이나 전시 같이 실질적으로 예술과 관련된 행사에서는 협의의 문화개 념을 사용한다. '공연예술축제'나 '문화예술축제' 등이 바로 그것이다. 이에 관한 본격적인 논의는 다른 장에서 서술하겠지만, 이들 축제에서는 주로 무대나 일정한 공연장소를 중심으로 프로그램을 제작하거나 기획·연출하며, 공연행사의 작품성 과 예술성에 무게를 둔다. 물론 관객의 만족이 대전제가 되는 것은 분명하다.

문화를 소재로 하는 이벤트는 지방자치단체 등의 공공단체가 시행하는 문화이 벤트와 이윤추구를 목적으로 하는 기업이 시행하는 문화이벤트로 나눌 수 있다. 공 적 기관이 주관하는 문화이벤트에는 지역축제부터 문화예술축제라고 할 수 있는 영화제, 음악제 등이 모두 포함된다. 기업의 문화이벤트에는 주로 기업의 문화성을 강조함으로써 고객의 호감을 얻기 위해 시행되는 메세나(Mecenat) 활동 등이 있다.

기업의 문화이벤트는 구체적으로 음악, 연극, 영화, 미술, 뮤지컬 등 예술분야 및 문예활동을 비롯해 세미나와 심포지엄, 각종 콘테스트, 문화전시회, 문화교실 등 폭넓은 문화영역을 대상으로 한다. 문화이벤트를 시행하는 목적은 기업에 따라 다르지만, 기본적으로는 문화를 통해 고객에게 기업이념과 생산활동을 더 잘 이해 시켜 기업에 대한 호감도를 높이려는 데에 있다.

현대사회가 점점 성숙소비사회가 되어가면서 소비자는 고도성장시대에 향유했 던 물질적인 충족보다는 삶의 질을 향상시키고 자신의 개성을 자유롭게 표현해 타

인과의 차별성을 부각시킬 수 있는 정신적·문화적인 충족을 추구하고 있다. 과거보다 치열한 시장경쟁이 진행되고 있는 가운데, 기업은 상품이나 서비스를 제공하는 것뿐만 아니라 이에 문화적 부가가치를 부여함으로써 경쟁적 우위를 확보하려고 적극적인 노력을 기울이고 있다. 이에 따라 기업은 이벤트·마케팅커뮤니케이션을 통해 '기업의 문화성'을 강조하고 있다.

최근에는 기업뿐 아니라 지방자치단체 및 여러 공공기관에서도 문화이벤트에 대해 높은 관심을 보이고 있는데, 이것은 누구나 접근하기 쉽고 공감할 수 있는 문화적 소재를 이용해 지역 특성을 살리고 지역주민의 적극적인 참여를 유도함은 물론, 주민과의 커뮤니케이션 통로를 구축하려는 의도에서 비롯되었다.

멀지 않은 장래에 영리추구를 목적으로 하는 기업은 말할 것도 없고 공공기관을 비롯한 여러 비영리조직 역시 각각 경쟁력을 확보하기 위해 다양한 노력을 기울이게 되겠지만, 문화를 중심으로 이를 부각시키려는 활동은 더욱 증가할 것이다.

3. 문화의 두 가지 개념

지역축제는 여러 지방에 산재된 전통, 관습, 역사, 문학 등의 소재를 바탕으로 정착되었는데, 여기에서 우리는 문화의 속성인 학습·계승·규범에 의한 정체성을 발견할 수 있다. 일반적으로 문화란 사회를 구성하는 모든 사람이 공통으로 가진 가치관과 신념, 이념과 관습, 지식, 경험을 포함하는 복합적이고 거시적인 개념으로서, 사회구성원 간 지속적인 관계를 통해 형성되어온 창조적 산물이다.

문화라는 개념은 일반적으로 다음 두 가지 차원에서 논의된다.

첫째는 인류학적·사회학적 차원이다. "사회구성원으로서 인간이 습득한 지식, 경험, 예술, 도덕, 법, 관습, 기타 모든 능력과 습관을 총괄하는 복합적인 총체"로서 한 시대와 민족이 공유하는 삶의 양식 전체를 문화로 보는 개념이다. 이것은 인간

생활의 모든 국면을 포괄한다는 의미에서 보편적이고 가치중립적인 개념이라고 할 수 있다. 그러나 문화는 정체되고 고정적인 것이 아니며 그 사회구조의 지배적인 가치를 반영하는 것이라는 점에서는 중립적이라고 할 수 없다. 여기서 문화가 행하는 가장 중요한 기능은 사회의 유지와 존속에 필요한 통제 메커니즘으로서 작동하는 것이라 할 수 있다. 문화는 사회를 구성하는 개인의 행동을 규정해 사회 전체의 질서를 구성한다. 또한 문화는 사회의 존속을 위해 새로 구성원이 된 사람에게 기존의 생활양식을 학습하도록 강요함으로써 바람직한 구성원이 되도록 기능한다. 사회구성원들은 문화적 지식과 경험을 배우고 공유해 사회적 양식과 규범을 만든다. 그리고 그것을 통해 사회질서를 형성해나간다.

둘째는 문화예술론적 차원이다. 이 차원에서 문화란 "인간의 사색과 정신적 노력이 투영되어 음악, 영화, 미술, 문학 등 예술의 형태로 나타난 것으로 삶의 질을 향상시키고 정신적인 풍요에 기여하는 모든 것"을 말한다. 이는 인간의 삶의 본질을 숙련되고 우아한 방법으로 표현하는 감성적 능력과 관련된 것으로 인간의 본래 욕구를 충족시켜 자신의 존재가치를 확인하기 위한 것이다. 사람들이 문화활동에 적극적으로 참여하려는 것은 바로 이런 욕구에 근거한 것이며, 이러한 양상은 복잡하고 비인간적인 현대사회의 현실 속에서 정신적 가치를 충족시켜 소외되고 상실된 인간성을 확인·회복하는 수단으로 주목을 끌고 있다.

4. 문화의 어원

1) 문화의 어원

우리가 흔히 쓰는 문화개념을 아무 생각 없이 대충 열거하기만 해도 그 쓰임새가 매우 다양하다는 것을 쉽게 알 수 있다. 예를 들어 우리는 전통문화, 현대문화,

청소년문화, 신세대문화, 중산층문화, 귀족문화, 디지털문화, 외래문화 등의 용어를 사용한다. 이때 문화는 특정한 집단에 관습적·통념적으로 존재하는 가치관이나 사고방식, 행동양식 등을 의미하는 말이 된다. 이를 더 세분하면 거리문화, 음식문화, 낙서문화, 쓰레기문화, 교통문화, 오락문화, 레저·스포츠 문화 등으로 구분할수 있고, 문화인, 문화콘텐츠, 지역문화, 관광문화, 광고문화, 문화회관 등에도 문화개념이 쓰이고 있다.

잘 알려졌다시피 영어의 'culture'나 독일어의 'kultur'는 '경작하다', '재배하다'라는 뜻의 라틴어 'cultus'에서 파생되었다. 이 단어는 자연의 산물을 노동을 통해 수확한다는 뜻에서 출발해, 가치를 창조한다는 의미로 쓰이다가, 교양이나 세련된 것, 즉 '문화'라는 뜻으로 발전되었다. 그래서 영어의 '농업(agriculture)'이라든가 '양식진주(a cultured pearl)', '박테리아 배양(bacteria culture)' 같은 용어에 'culture'라는 단어가 사용되는 것이다. 경작이나 재배의 개념은 이 책에서 설명하는 문화와는 거리가 먼 것처럼 보인다. 그러나 이 개념은 문화의 복잡하고 다양한 개념을 설명해줄 수 있는 가장 기본적인 출발점이 된다. 이것은 그 방대한 문화가 결국은 인간의 '경작' 혹은 '재배' 행위에서 비롯되었다는 사실을 나타내고 있다. 즉, 자연 상태의 그 어떤 것에 인공을 가해 그것을 변화시키고 새로운 것을 창조하는 과정이바로 문화이다. 따라서 문화개념은 자연에 인공을 가해 이룩한 모든 복합적인 산물을 포함한다. 예를 들어 식사를 하는 행위나 배고픔 등은 자연현상이라 할 수 있지만, 메뉴를 결정하는 행위나 요리방법, 먹을거리와 관련된 취향이나 풍습 등은 문화인 것이다.

한편, 문화란 사회 안에서 인간만이 가지는 산물이며, 유전에 의한 것이 아니라 학습과 습득에 의해 전달받는 것이다. 그래서 나라, 지역, 집단, 가족 등 사람들이 모여 있는 곳에는 나름의 문화가 있다. 즉, 커뮤니케이션, 행동, 습관 등은 모두 문화라고 할 수 있다. 문화는 오랫동안 인간·사회와 관련을 맺어왔기 때문에 그 개념을 한마디로 정의하기는 쉽지 않으며, 따라서 학자마다 다양한 관점에서 정의를 내

리고 있다.

2) 서양과 동양의 문화개념 정의

사전적 정의로 문화는 '인지(人智)가 깨어 세상이 열리고 생활이 더욱 편리하게
되는 일' 혹은 '학문, 예술, 종교, 도덕 등과 같이 철학에서 진리를 구하고 끊임없
이 진보, 향상하려는 인간의 정신적 활동 또는 그에 따른 정신적·물질적인 성과'를
이르는 말이다. 비슷한 말로는 문명이 있다. 또한 '문덕(文德)으로 백성을 가르쳐
이끎'이라는 뜻도 있다.

타일러는 『원시문화(Primitive Culture)』[2]에서 "문화란 지식, 신앙, 예술, 법률,
도덕, 풍속, 그리고 인간이 사회구성원으로서 취득한 그 밖의 모든 능력과 습관 등
을 포함하는 복합적인 산물"이라고 정의했으며, 린드(R. S. Lynd)는 "동일한 지역
에 사는 사람들의 공동체가 하는 일, 행동방식, 사고방식, 감정, 사용하는 도구, 가
치, 상징 등의 총체"로서 문화개념을 정의했다. 위슬러(C. Wissler)는 "문화란 넓은
의미에서의 모든 사회적 활동"이라 했으며, 키싱(F. M. Keesing)은 "사회적으로 전
수되고 습득된 태도"로, 요셀린 데 용(J. P. B. de Josselin de Jong)은 "인간 공동
체의 비유전적 삶의 표현 체계 및 그 산물"이라 정의했다. 윌리엄스(R. Williams)는
"마음을 가꾸는 것, 사회의 발전과정, 특정집단에 의해서 공유되는 의미가치와 삶
의 방식"이라고 문화를 정의했으며, 코탁(C. P. Kottak)은 "문화란 사회의 성원들에
의해 학습·공유되고 양식화되면서 다음 세대로 이어지는 것"으로 정의했다.

이렇듯 학자에 따라 여러 가지 의견이 있지만 이들이 공통적으로 지적하는 것은
문화가 생물학적인 유전이 아닌 신념이나 사회적 가치 등에 의해서 이루어졌다는
것이다. 문화는 언어를 통해 학습되고 공유된다. 그리고 이러한 체계 아래 문화의

2) E. B. Tylor, *Primitive culture: Researches into the development of mythology, philosophy, religion,
language, art, and custom* [University of Michigan Library, 1871(reprinted in 1903)].

각 부분이 사회 안에서 기능하는 것이다. 서양학자들은 주로 주어진 환경에 인간이 어떻게 학습하며 적응하고 그들의 삶을 영위해 나갈 것인가 하는, 생활의 지혜와 삶의 적응방식이라는 점에 초점을 맞춰 문화개념을 정의했다고 할 수 있다.

한편, 『주역(周易)』에서는 문화를 "천문(天文)을 보아 시대의 변화를 관찰하고 인문(人文)을 살펴 천하를 변화시키는 것"이라고 했다. 유향(劉向)은 문화에 대해 "무릇 무예가 흥하면 복종하지 않게 되고 문화를 바꾸지 않으면 후에 벌을 가하게 된다"라고 말했다. 여기서 말하는 '문화'란 중국의 전통적 가치관인 예의규범을 생활의 모범으로 받아들여야 하는 것을 의미한다. 공영달(孔穎達)은 문화에 대해 "인문(人文)을 보고 천하(天下)를 만들 수 있다는 것은 성인(聖人)이 인문(人文), 즉 시·서·예·악을 관찰하고 이 가르침을 본받아 천하를 개선해야 함을 말한다"라고 주장했다.

지금까지의 내용을 요약하자면, 서양에서 말하는 문화란 각자에게 주어진 환경에 적응하면서 살아가는 다양한 사람들의 생활방식 또는 생활방식에 관련된 것을 가리키는 데 반해, 동양에서 말하는 문화란 문치교화(文治敎化)로써 이상적인 사회를 만들어가는 행위를 의미한다고 할 수 있다. 문치교화와 비슷한 말로 '문명개화(文明開化)'를 들 수 있다. 한국의 개화기에 문명개화는 '문화'의 의미로 받아들여졌으며, 그 관념은 1920년대까지 이어졌다.[3] 여기서 동·서양의 문화에 대한 정의의 공통점을 찾자면, 문화가 인간과 사회의 관계 속에 있다는 점이다. 즉, 사회를 바탕으로 하지 않으면 문화란 성립될 수 없다는 것이다.

사회 속에서 사람들의 행위나 그 결과물에는 반드시 행위자의 가치관, 신념, 인식 등 정신적인 면이 함께 반영된다. 사회의 다른 구성원에게도 이러한 정신적인 요소들이 받아들여져 사회 전체가 행위나 결과물을 공유할 수 있을 때 우리는 비로소 문화를 말할 수 있다. 즉, 인간의 문화는 인간의 의식과 정신적 차원에서 형성되

3) ≪개벽≫, 통권 6호(1920년 12월).

며 전수되는 것이라 할 수 있다.[4]

5. 문화에 대한 다양한 시각

서양과 동양의 문화에 대한 인식에서 알 수 있듯이, 문화는 한 가지 개념으로 정의할 수 없다. 여기서는 이 책의 중심이 되는 의제와 관련해 크게 다섯 가지의 관점·시각에서 문화의 개념을 정리해보았다.

1) 광의와 협의의 정의

문화의 개념을 설명하는 가장 일반적인 분류방식이 광의의 문화와 협의의 문화이다.

광의의 문화개념은 문화에 대한 초기 개념을 확립한 타일러에 의해 정립되었는데, 인간에 의해 계승·발전된 모든 상징체계, 생활양식, 행동방식 등의 총체를 문화에 포함시켰다. 예를 들어 전통문화나 현대문화 또는 한국사회의 정치문화, 그리고 기업문화나 조직문화 등에서 사용된 '문화'가 이에 해당한다. 유네스코에서는 광의의 문화개념을 따를 것을 권장하고 있는데, 문화지표로는 공연예술, 조형예술, 음악, 영화, 사진, 방송, 인쇄물, 문예, 문화유산, 사회문화활동, 체육, 오락, 자연과 환경보호에 관련된 활동 등을 모두 포함한다. 또한 한국 유네스코의 문화지표는 음악, 연극, 영화, 무용, 조형예술, 디자인, 문학, 사회문화적 활동, 대중매체, 문화유

4) 유태용, 『문화란 무엇인가』(학연문화사, 2002), 9~32쪽; 존 스토레이(John Storey), 『문화연구의 이론과 방법들』, 박만준 옮김(경문사, 2002); 우리불교문화연구소, 『문화연구』(경인문화사, 1994); 존 볼리(John Boli), 『문명의 혼성』, 윤재석 옮김(부글북스, 2006); 박창수, 『중국 그곳에 가면 뭔가 특별한 재미가 있다』(인화, 2002) 참고.

산, 국제문화교류, 여가활동 등을 포함한다.

협의의 문화개념은 인간의 내적 감정과 관념, 정서 등에 대한 미적 표현이자 예술적 산물을 가리킨다. 즉, 협의의 문화개념은 사실상 예술을 문화로 이해하고 있다. 이 책에서 다루는 문화예술축제의 '문화'는 바로 협의의 개념에 근거를 둔 것이다. 여기서 예술은 영화, 연극, 미술, 문학, 음악, 무용 등 아름다움과 탁월함에 대한 감정의 표현을 의미한다.

한국에서는 1960~1970년대에 문화정책이 시행되면서 생활문화, 정신문화 등이 사회적·국가적으로 주요 관심사가 되었는데, 이것은 광의의 문화개념을 적용한 것이다. 이 시기의 문화정책은 정권 연장과 지배 이데올로기의 확산을 위한 도구로서, 문화를 이용해 국민의 가치관과 생활방식을 국가가 관리하고 통제하는 양상을 띠고 있다.

그러나 시민의식이 발전하고 사회 곳곳에서 민주화가 진행됨에 따라 과거와 같이 국가에 의한 일방적인 문화통제는 불가능해지고 문화의 자율성이 점차 증가했다. 이에 따라 문화예술의 영역은 국가통제에서 벗어나 자율성과 독창성을 확립하는 방향으로 정착했으며, 차츰 문화를 협의로 이해하는 경향이 두드러지기 시작했다. 그 결과 예술을 지원하는 다양한 정책이 시행되고 예술에 대한 관객들의 안목도 향상되었다. 1990년대 이후부터 정부는 대중문화를 문화콘텐츠산업으로 발전시키기 위해 노력하고 있다.

2) 사회학과 문화인류학의 정의

일상생활에서의 문화란 일반적으로 '지식이 잘 갖춰져 있고 상식과 교양이 풍부하다'는 뜻으로 사용되지만, 사회학적 관점에서의 문화는 '특정 사회의 규범이나 생활체계, 양식' 등을 가리키며 우열을 가릴 수 없는 가치중립적인 개념이다. 타일러와 같은 문화인류학자들에 의하면 문화에는 사회구성원으로서 사람이 계승할 수

있는 예술과 도덕, 법, 지식, 신념, 가치관, 관습과 풍습 등 매우 포괄적이고 총체적인 개념이 모두 포함된다.

3) 문화 관련 법률상의 정의

「문화산업예술진흥기본법(문화진흥법)」 제2조에는 '문화산업이란 문화예술과 관련된 창작물과 문화예술 용품을 산업의 수단에 의해 제작, 공연하거나 전시, 판매하는 업종'이라고 명시하고 있다. 즉, 문화산업을 문화상품의 생산·유통·소비와 연관이 있는 산업으로 정의하고, 그 영역 속에 영화, 음반, 비디오, 애니메이션, 게임 소프트웨어, 출판, 방송 분야와 광고, 패션디자인, 멀티미디어 콘텐츠 관련 산업 그리고 공연, 미술품, 공예품, 전통의상 및 문화재 관련 부문, 전통식품 등을 포함시켰다.

한편, 법률에서는 협의의 문화개념도 설명하고 있는데, 이에 따르면 문화예술이란 음악을 비롯한 연극, 영화, 미술, 사진, 건축, 문학, 출판, 연예 등 문화와 관련된 예술적 장르의 총체이다.

4) 예술과 생활양식의 정의

문화란 예술, 종교, 교육, 언론 등 주로 지식인 활동, 그 가운데에서도 예술 같은 지적 활동을 지칭한다는 것이 문화에 관한 가장 일반적인 정의이다. 그런데 이 정의는 앞서 언급한 협의의 문화를 정의하는 데에서 예술을 이해하는 시각과는 다소 차이가 있다. 예술로서 문화를 정의할 때, 문화예술은 사회관계와 무관하다고 주장하는 순수문화론과 문화예술을 특정집단의 전문적인 영역이라고 주장하는 전문주의 때문에 문화의 개념에 배타성과 전문성 개념이 포함되었다.

한편, 문화는 인간의 정신적 활동과 깊은 관련이 있으며 이는 물질적인 생산과

분배를 둘러싼 사회관계와 별개의 것으로 취급된다. 그러나 문화는 앞에서 말한 바와 같이 인간이 생존을 위해서 자연과 맞서 나가는 과정에서 창조된 행위나 결과물이며, 여기에 사회 속에서 행해지는 사람들의 가치관이나 신념, 인식 등의 정신적인 면도 함께 반영되어 있다. 이런 요소들을 사회구성원 전체가 공유하는 것이기 때문에 물질적인 생산과 분배를 둘러싼 사회적 과정과는 결코 분리될 수 없다. 인간이 사회의 구성원이 된다는 것은 그 사회에 이미 존재하는 상징체계를 습득하고 공유하여 사용할 수 있게 된다는 뜻이며, 그 상징체계를 습득하고 상징체계가 반영하는 사회질서와 규범, 즉 생활양식에 따른다는 것을 의미한다. 가장 전형적인 예로 인간의 언어 사용을 들 수 있다.

이러한 관점에서 보면 사회의 상징적 체계 속에서 이루어지는 커뮤니케이션은 그 자체가 문화라고 할 수 있다. 그것은 단순히 정신적 작용의 산물이 아니라 사회의 관습, 규범, 가치, 전통 등을 포괄하는 총체적인 생활양식을 의미한다. 하빌랜드(John Haviland)는 인간이 지닌 문화는 사회마다 다양한 모습을 보이고 있으며 같은 사회의 집단 사이에서 나타나는 문화적 양상마저도 다르게 나타난다고 주장한다. 문화적 양상의 다른 모습, 즉 문화적 차별성은 좋고 나쁨의 문제가 아니라 차이의 문제로 인식해야 한다.

5) 커뮤니케이션 관점에서의 정의

커뮤니케이션 관점에서 본 문화는 구성원 상호 간에 원활한 소통과 빈번한 교류를 촉진하는 수단이다.

갓 태어난 인간은 살기 위해 어머니의 젖을 빠는 행동 이외에 아무것도 할 수 없는 존재지만, 어머니 품 안에서 다양한 방식으로 외부와 상호작용하면서 언어를 익히고 사회의 한 구성원으로서 필요한 규범들을 익히는 가운데 진정한 인간으로 성장해간다. 언어를 알기 전까지는 표정과 웅얼거림, 울음, 피부접촉 등으로 주변 사

람들과 상호작용을 하며, 성장해서는 말, 글, 그림, 매체 등의 수단을 통해 사회생활에 필요한 지식과 행동양식·가치관을 학습하게 된다.

인간과 인간 사이의 다양한 상호작용을 매개하는 수단을 우리는 매체(media)라고 한다. 그리고 이러한 매체를 통해 정보와 지식, 감정과 의사를 교환하고 공유하는 과정을 커뮤니케이션이라고 한다. 커뮤니케이션은 인간이 사회생활을 영위하기 위해 외부적으로 나타내는 의사표시라고 할 수 있는데, 이를 위해서는 전달과 수용 또는 반응을 행하는 두 개의 주체(전달자와 피전달자) 및 그러한 교류작용을 연결하는 매개물(매체)이 필요하다. 커뮤니케이션은 기본적으로 인간의 사회적 성격을 반영하는 인지적 상호작용이기 때문에 사회적 상호작용이 맺어지는 방식에 따라 다양한 형태가 있다.

인간은 커뮤니케이션을 통해 외부에 존재하는 사회적 규범과 원리를 습득하고 공유하는 동시에 이에 적응함으로써 사회를 유지·발전시킨다. 지금까지 축적된 지식과 정보는 커뮤니케이션 과정을 통해 다음 세대로 전달되며, 이것은 다음 세대에 의해 새롭게 창조되는 지식과 정보로 수정·변화·발전되어 다시 그다음 세대로 전달된다. 이렇게 인간의 역사는 커뮤니케이션을 통해 지속적으로 발전되어왔으며 앞으로도 그러한 과정을 통해 발전할 것이다.

그런데 이렇게 커뮤니케이션으로 의사소통을 하려면 일정한 약속이 있어야 한다. 이를테면 우리가 커뮤니케이션 수단으로서 사용하는 언어에 그것을 사용하는 집단 또는 사람들 사이에 공유된 약속에 따라 의미를 줄 수 있다. 민족에 따라, 국가에 따라, 장소에 따라 다른 언어가 사용되는 것은 역사 속에서 집단마다 각기 다른 약속이 이루어졌기 때문이다. 한글은 우리 민족 간의 약속으로 이루어졌기 때문에 우리 사회 안에서 읽고 쓸 수 있다. 이러한 약속의 체계를 '문화'라고 부른다.

커뮤니케이션 과정에서의 매체나 매개물에는 먼저 무엇을 표시하거나 행동을 촉구하는 신호와 기호가 있다. 신호가 외부적인 의미를 전달하는 것이라면 기호는 내재적인 의미를 가지고 있다. 인간은 신호나 기호에 따라 의미를 나타내고 교환한

다. 기호로 변화한 커뮤니케이션의 의미부여 행위에 대한 작용, 그리고 그것이 가능하게 된 사회적 관습, 그것들이 바로 커뮤니케이션이며 문화라 할 수 있다. 결국 커뮤니케이션과 문화는 사회적으로 형성된 의미의 체계이며 오랜 기간에 걸쳐 형성되어온 것이라는 것을 알 수 있다.

우리가 사회적인 존재로서 한 사회의 구성원으로 성장한다는 것은 그런 약속의 체계, 즉 문화 속으로 들어감으로써 다른 사람과 커뮤니케이션을 할 수 있다는 의미이다. 문화는 앞에서 정의한 바와 같이 특정한 인간 집단이 오랜 세월을 두고 자연과 싸우면서 자연을 변화시켜온 물질적·정신적 과정의 산물이다. 즉, 문화는 절대 고정불변의 것이 아니라 역사 속에서 만들어지고 성장하며 변화하는 것이다.[5]

5) 김창남, 『대중문화의 이해』(한울, 2003), 13~25쪽; 한국브리태니커회사, 『브리태니커 백과사전』(www.britannica.co.kr).

제2장

문화와 이벤트에 대한 다양한 시각

특정 사회 또는 집단구성원의 행동과 역할을 더욱 깊이 이해하려면 정치·경제·문화 측면에서 복합적인 접근이 필요하다. 여기서 '사회'라는 개념은 국가나 지역 같은 공동체형 사회와 이 책에서 중요한 연구대상으로 삼고 있는 기업체 같은 임의 결합형 사회를 모두 포함한다. 정치·경제적 요소와 문화적인 요소는 모든 사회·집단·조직체에 영향을 주고 있지만 서로 동일하지는 않다.

한 예로 통일 전의 동·서독은 정치·경제 면에서는 서로 다른 시스템을 갖고 있었지만 문화적인 측면에서는 많은 유사점을 보였다. 또 공산국가였던 중국과 러시아는 정치·경제면에서는 동일한 맥락을 유지하고 있으나 문화적인 측면에서 보면 매우 상이하다.

하지만 정치·경제와 문화의 관계는 매우 밀접하다. 마케팅 분야에서는 특히 경제와 문화의 관계에 주목하는데, "현대인은 문화를 소비한다"는 말이 있듯이 마케팅전략이나 광고·이벤트 분야와 문화는 깊은 연관이 있다. 기업은 이미지를 제고하기 위한 수단으로 이벤트 활동, 즉 지역·문화이벤트를 통해 각 지역의 전통문화를 재조명하곤 한다.

1. 마케팅 환경과 문화

지금까지 마케팅에서는 문화를 전략적 요인이라기보다는 환경적 요인의 대상으로 다루어왔다. 매카시(Jerome McCarthy)는 기업을 둘러싸고 있는 환경요인을 관리 가능 요인과 관리 불가능 요인으로 분류했는데, 그 영역의 한 가지 요소로서 문화의 위치를 설정했다.[1]

〈표 2-1〉과 같이 개략적인 소비자 행동의 모델을 이용해 자세하게 설명하자면, 문화는 사회 프로세스, 개인 프로세스를 통해 간접적으로 영향력을 전달할 수밖에 없다. 또한 소비자가 상품이나 재화를 구입하기까지의 의사결정 프로세스는 표에 나타나듯이 문제인식, 정보탐색, 대체안 평가, 구매의사 결정, 구매 후의 평가 등의 과정을 거치게 된다. 이러한 의사결정과정에 직접 영향을 미치는 내부요인(개인적 프로세스)으로는 동기유발, 지각, 학습, 태도, 인지 등의 요소가 있고, 외부요인으로는 사회·문화 프로세스, 사회 프로세스, 마케팅요인 등의 요소가 있다. 여기서 마케팅요인을 구체적으로 열거해보면 제품, 광고, 가격, 유통 등 마케팅믹스의 모든 요소가 포함되며, 사회 프로세스에는 개인 프로세스를 통해 간접적으로 영향을 미치는 가족, 준거집단, 인적 영향, 혁신의 보급 등의 요인이 있다.

이들 각 요소는 최종단에 있는 사회계급의 영향을 받고 있으며, 구조의 가장 기본이 되는 것이 문화이다. 문화는 이처럼 소비자 행동에 간접적으로 영향을 미치는 기본적인 요인으로 작용하고 있다.

문화란 오랜 세월 동안 서서히 형성된 역사적 유산이므로 짧은 기간에 통제할 수 없는 성격을 갖고 있다. 따라서 오늘날 많은 기업은 장기적인 시각에서 문화를 어떻게 마케팅활동에 활용할 것인가를 검토하고 있다. 양주를 마시는 습관, 의자에 앉는 습관, 양복을 입는 습관 등 외국에서 들어온 새로운 문화는 주로 이를 상품화

1) 柏木重秋, 『現代消費者行動論』(白桃書房, 1994), pp. 41~42.

〈표 2-1〉 문화와 소비자 행동의 전략적 모델

사회·문화 프로세스	사회 프로세스	개인 프로세스	의사결정 프로세스	마케팅요인
문화 / 사회계급	가족 준거집단 인적 영향 혁신의 보급	동기유발, 지각, 학습, 태도, 인지	문제인식 정보탐색 대체안 평가 구매의사 결정 구매 후의 평가	제품 서비스 판매촉진 가격 유통
외부적 영향력		내부적 영향력		외부적 영향력

자료: 柏木重秋 編, 「現代消費者行動論」(白桃書房, 1994), pp. 41~42.

하려는 기업의 오랜 마케팅 노력을 통해 보급되었다. 이 가운데 도입에 성공한 기업 대부분은 현재 유명 브랜드로 군림하고 있다. 문화를 마케팅 전략에 어떻게 활용하느냐에 따라 기업은 엄청난 성공을 거둘 수도 있다.

앞에서 말한 것처럼 마케팅전략에 문화를 이용할 경우에는 문화가 소비행동의 지침이 되므로 어떻게 반영시키는가가 매우 중요하다.

2. 문화·광고·이벤트커뮤니케이션

1) 광고커뮤니케이션

마케팅관리(managerial)적인 측면에서 보면 광고는 기업의 다양한 마케팅활동 중 주로 불특정 다수를 대상으로 하는 프로모션 활동의 하나라고 할 수 있다.

일반적으로 광고는 메시지의 송신자가 필요한 비용을 부담하고 불특정 다수 수신자를 대상으로 상품 또는 서비스의 존재, 특성, 편익 등을 알리는 데 그 목적이 있다. 또한 고객에게 설득커뮤니케이션을 통해 구매행동을 일으키게 하거나 광고주인 기업의 호의나 신용도를 높이기 위해 수행하는 유료의 커뮤니케이션이기도 하다. 오늘날 광고는 시장에서 기업 간 비가격경쟁의 중심적인 수단으로 주목받고 있다. 특히 광고의 수요환기 기능은 대량생산과 대량소비라는 자본주의 경제의 기본적 구조를 지탱하는 수단으로서 미시경제적으로도 중요하다.[2]

한편, 커뮤니케이션 측면에서 광고는 커뮤니케이션 소스인 송신자가 요구(needs)와 욕구(wants)가 있는 수신자나 오디언스에게 의도적인 반응을 유도하기 위해 전달매체(채널)를 이용하여 아이디어·정보를 전달하는 설득적 메시지이며, 이것이 목표로 하는 대상자에게 충분히 이해되어 '의미의 공유(共有)'가 일어나는지를 확인하는 피드백(feed back) 과정으로 설명될 수 있다. 다시 말해서 광고커뮤니케이션은 광고주가 광고매체를 통해서 메시지를 타깃 오디언스(target audience)와 공유하는 과정과 밀접한 관련이 있으며, 특정한 세분시장에서 일정한 반응을 이끌어내는 것을 목적으로 한다.

불특정 다수를 대상으로 상업적인 목적의 메시지를 전달하는 광고를 커뮤니케이션의 일부분으로 이해할 때, 광고커뮤니케이션은 일반적으로 다음과 같은 특징을 지닌다. 첫째, 광고를 마케팅을 구성하고 있는 중요한 요소로 보며 소비자에게 자사가 생산한 상품이나 서비스를 적극적으로 판매하려고 한다는 점에서 '마케팅 커뮤니케이션'이다. 둘째, 표적시장의 오디언스를 비인적 매체를 통해 소구한다는 점에서 '매스커뮤니케이션'이다. 셋째, 현재 다양화, 개성화된 소비자 중심의 시장에서 메시지를 소구할 때에는 항상 고도의 표현기법이 요구된다. 따라서 광고에는

2) 廣告用語事典プロジェクトチーム 編 『廣告用語事典』(電通, 1990), p. 51; 日經廣告硏究所 編 『廣告用語辭典』(日本經濟新聞社, 1989), pp. 59~60; 八卷俊雄 『廣告小辭典』(ダウイッド社, 1991), p. 36.

소비자의 입장을 고려하여 표현방법이나 메시지 전달방법을 결정하는 '설득적 커뮤니케이션'의 형태가 필요하게 된다. 마지막으로 커뮤니케이션은 원래 송신자와 수신자 간에 쌍방향적으로 이루어지는 것이고 양자의 상호 교류에 의해 본래의 작용을 한다. 그러므로 기업과 기업을 둘러싼 외부 환경요소 사이에는 정보의 전달교류가 반드시 필요하다. 일방통행이 아닌 쌍방교류가 이루어져야 하는 것이다. 따라서 광고활동은 커뮤니케이션의 수신자인 소비자의 의견이나 요청·불만 등을 송신자인 기업 측이 반영하는 과정으로 진행된다. 그 점에서 광고는 완전한 형태는 아니더라도 '쌍방향 커뮤니케이션'을 목표로 하고 있다고 할 수 있다.

2) 문화와 광고커뮤니케이션

광고는 시대를 대변하는 '문화의 결정체'라고 하는데, 이는 광고를 보면 그 시대의 대중문화를 알 수 있기 때문일 것이다. 광고와 문화는 서로 밀접한 관계를 유지하며 영향을 주고받기 때문에 문화적 규범이나 틀 속에서 광고메시지를 분석하면 그 사회의 문화적 가치를 고찰할 수 있다.

"문화란 다른 동물의 생활과 구별되는 인간생활의 유기적 총체(有機的 總體)"로, 인류만이 문화를 발전시키고 유지·계승시킬 수 있다.[3] 또한 문화는 다른 문화와의 대립과 상호작용 속에서 발전한다. 소비자와 기업활동, 그리고 광고 역시 이러한 원리와 무관하지 않다. 동물은 본능이라는 행동양식을 가지고 있는 반면에 인간은 어떤 의미에서는 그 행동양식을 잃은 결함 동물이며, 생래적으로 주어진 조건만으로는 생존할 수 없다. 인간은 말을 비롯한 다양한 기호(記號)를 통해서 자연현상에 하나하나 의미를 부여하고, 또한 그것을 자신에게 적합하도록 변형시킬 수 있다. 인간이라는 집단이 이러한 능력을 발휘해서 만든 기호의 묶음이 '문화'이다.[4]

3) 竹內芳郎, 「文化の理論のために」(岩波書店, 1984), p. 27.

4) ADSEC 編 「廣告の記号論」(日經廣告硏究所, 1986), pp. 122~123.

문화의 가장 기본적인 특성은 학습성과 계승성이다. 문화는 그 구성원에 의해 세대에 걸쳐 전해지며 학습과정을 통해 특정 사회의 세대에서 세대로 계승된다.[5] 또한 문화는 일단 그 틀과 양식이 정해지고 형성되면 도중에 쉽게 단절되지 않는 영속성을 띤다. 한편, 문화가 갖는 규범성에도 주목해야 한다. 사람은 자신이 처한 사회환경 속에서 상호 간에 영향을 주고받으며 스스로 행동을 규제하는 식으로 규범화된 생활을 한다. 따라서 사람은 다른 구성원과 비슷한 방법으로 주변의 사물을 카테고리화 하고 공통된 지각과 의미를 공유할 수 있다.[6]

　이처럼 문화는 일상생활의 근간으로 자리 잡았다. 이것은 경제적 영역에서도 예외가 아니며, 마케팅, 광고, 이벤트에도 문화적 가치는 매우 중시되고 있다. 현대 소비자의 구매패턴을 "문화를 소비한다"라고 표현한다. 현대의 소비자는 단순히 상품의 경제적인 가치만을 보는 것이 아니라 상품에서 문화적 기능과 성격을 발견하여 그 상징적인 가치를 추구한다. 예를 들어 원래 옷은 추위를 막고 몸을 보호할 수 있는, 또는 입기 쉽고 활동하기 편한 것이 인기를 끌었다. 즉, 상품 본연의 기능성이 중요했다. 그러나 최근에는 자신만의 개성을 위해 디자인이나 색상 등의 요소가 중요시되고 있다. 상품이란 본래는 경제적인 가치를 만족시키기 위한 것이었지만, 문화적인 의미를 갖는 존재로서 이해되기도 하는 것이다.

　이러한 견해는 프로모션 믹스 요소의 하나인 광고, 이벤트에도 똑같이 적용할 수 있다. 특히 광고에는 잘 알려졌듯이 양면성이 존재한다. 프랑스의 사회학자 보드리야르(J. Baudrillard)는 그의 저서에서 광고가 다음과 같은 양면성을 가지고 있다고 지적했다. 우선 광고는 상품의 정보를 전달하는 기능을 근본적으로 가지고 있다.[7] 즉, 광고는 소비자에게 제품의 특성이나 기능, 경쟁 제품에 대한 사용상의 이점 등을 알리는 정보제공의 기능을 수행한다. 그렇기 때문에 광고는 '경제적 존재'라고도 말

5) 江夏, ゲ-リ-·フェラ-ロ,『異文化マネジメンド』, 江夏健一 譯(東京: 同文舘, 1992), p. 35.
6) 石井敏 編 1992,『異文化コミュニケ-ションン』(東京: 有斐閣), pp. 42~43.
7) 구체적인 내용은 鈴木典非古,『國際マ-ケティング』(同文舘, 1992), pp. 197~198 참조.

할 수 있다. 반면, 광고는 '사회, 문화적 존재'로서의 기본적인 기능도 수행하고 있
다.8) 보드리야르는 광고는 "무상의 증여, 예의적 증여(禮儀的 贈與)이다"라고 언
급하면서 광고가 경제적인 가치와 상관없이 사회·문화적 이미지를 전달하는 것으
로 설명한다. 즉, 광고는 기본적인 상품정보의 전달과 사회적·문화적 이미지 전달
이라는 양면적 임무를 수행한다.9)

그런데 광고의 홍수 속에서 상업적인 메시지가 포화상태가 된 현재의 성숙소비
사회에서는 광고의 정보제공 기능보다는 문화적 기능이 점차 중요시되고 있다. 일
본, 유럽, 미국과 같이 소비시장이 성숙소비사회에 도달한 국가에서는 광고와 이벤
트 활동에서 정보전달을 통한 단순한 상업적인 기능보다는 문화적 기능이 강조된
표현방법과 메시지가 많이 등장하고 있다. 오늘날 광고·이벤트는 소비자나 관객이
기대하고 만족하는 문화적 가치나 이미지를 생산하고 그 이미지를 증여하는 데 많
은 노력과 관심을 기울이고 있다. 이와 함께 특정 사회와 시대의 무의식의 집합이
라 할 수 있는 시대성, 시대의식 또는 시대의 공통 감각이라고 하는 이미지를 창조
하고 투영시켜 나가는 것이 필요하게 되었다.10)

3) 문화와 이벤트커뮤니케이션

광고가 그 시대의 문화를 반영하고 있는 것처럼 이벤트도 그 시대의 문화와 깊
은 관계를 맺고 있다. 즉, 이벤트 테마와 콘셉트를 통해 새로운 문화가 개발·창출
되고 있다. 지역이벤트에서는 전통성, 지역 역사, 지역 정서가 가미된 문화적인 소
재를 찾으려 노력하고 있으며, 부산·부천·전주국제영화제나 광주비엔날레, 영암왕

8) ADSEC 編 『廣告の記号論』, p. 74.

9) 星野克美 編 『牛タコさっちゃん(廣告をめぐる記号論バトルロイヤル)』(宣伝會義 1984), pp.
 12~13; 星野克美 編 『文化·記号のマ-ケティング』(國元書房, 1993), pp. 26~31.

10) 星野克美 編 『牛タコさっちゃん』, p. 13.

인대축제, 보성판소리제, 춘천마임축제 같은 문화이벤트 등에서도 문화와의 연결고
리를 찾을 수 있다.

문화예술축제와 이벤트의 이해

1. 이벤트의 개념과 특성

1) 이벤트의 개념

이벤트(event)는 전체 마케팅 구조상에서 마케팅믹스의 하나인 프로모션의 중요한 수단이 되는 세일즈프로모션의 하부구조에 위치한다. 일반적으로 이벤트라는 용어는 나라, 학자에 따라 매우 다양하고 포괄적인 의미로 사용되고 있다. 또한 이벤트를 주최하는 주체에 따라, 형식에 따라, 참가자에 따라서 그 의미를 달리하기도 한다. 어원적으로는 라틴어의 'evenire(밖으로 나오다)'에서 유래되었으며, 사전적 의미로는 "여러 경기로 구성된 스포츠 경기에서 각각의 경기를 이르는 말, 또는 불특정의 사람들을 모아 놓고 개최하는 잔치"를 뜻한다.[1] 이벤트는 사회 현실을 반영하므로, 동양과 서양에 따라서 그 의미를 구분해 생각해야 한다.

우리가 사용하는 '이벤트'라는 용어는 일본의 용례를 빌린 것으로 서양적 의미

[1] 『표준국어대사전』(국립국어원).

보다는 더 포괄적이고 통합적인 의미로 사용되었다. 동양적 의미에서 이벤트는 "사람을 동원해 현장에서 시행하는 모든 활동형태"로 막연하게 정의된다. 한국에서는 1988년 서울올림픽 이후 '이벤트'라는 용어가 친숙해졌다.[2] 올림픽을 계기로 이벤트는 국가나 지역발전에서 무엇보다도 중요한 관광·문화산업으로 인식되었고, 마케팅활동, 문화행사, 공공행사, 기업행사 등이 이벤트라는 이름으로 연구·발전되는 등 이벤트의 적용 범위가 점점 넓어졌다. 그리하여 이벤트가 경제적 의미에만 국한되지 않고 국가나 지역의 전반적인 이미지 제고와 교류의 수단으로 여겨지게 되었다.

한국 코래드광고전략연구소의 『광고대사전』에서는 "이벤트란 판매촉진을 위한 매체 중 행사에 의한 것을 말한다. 예를 들면 강습회, 세일즈쇼, 시사회, 시승식, 공장견학, 콘테스트, 견본 배포 등이다. 행사는 보여주는 행사, 참가하는 행사로 분류되며 그 주제는 교육행사, 오락행사로 나뉜다. 그러나 실제로는 그 양쪽의 성격을 모두 포함하기도 한다"라고 정의했다. 또한 한국이벤트개발원에서는[3] "이벤트란 공익, 기업 이익 등 주최자가 뚜렷한 목적과 함께 치밀한 계획을 세워 대상을 난장에 참여시켜 실현하는 현장 커뮤니케이션 활동을 총칭하는 말"로 정의했다. 한편, 일본의 JEPC(일본이벤트프로듀스협회)가 정의한 바에 따르면, "이벤트란 목적을 가지고 특정한 기간에 특정한 장소에서 대상으로 하는 모든 사람에게 개별적이고 직접적으로 자극을 체험시키는 매체"이다. 일본의 인터크로스(Inter Cross)연구소는 "이벤트란 광의로는 기간, 장소, 대상을 제한하고 공통의 목적으로 이끄는 의도를 가진 일체의 행사를 지칭한다. 단, 선거, 데모 등 정치 관련 행사와 종교 의식 등은 제외된다"라고 정의했다.

이상의 정의를 요약해보면 "이벤트란 특정의 목적, 기간, 장소, 대상을 전제로 해 시행되는 개별적이고 직접적이며 쌍방향적인 커뮤니케이션 매체라고 할 수 있

2) 문원호, 「국제문화예술제와 도시발전」, ≪도시문제≫(1996. 8), 46쪽.

3) 조달호, 『창조적인 이벤트전략: 기업문화와 이벤트혁명』(한국이벤트개발원, 1994).

다. 단, 정치적, 종교적, 부정적, 그리고 사적(私的) 목적의 이벤트는 이 범주에서 제외된다"라고 할 수 있다. 다시 말해, 특정한 목적을 위해 일정한 기간·장소·대상을 전제로 해 실행되는 행사는 넓은 의미에서 이벤트라 할 수 있지만, 이 중에서 부정적인 목적·의미의 모임이나 정치적 캠페인, 종교적 행사와 개인적인 친선 및 사교를 목적으로 하는 행사 또는 모임(등산회, 낚시회, 기타 친목회)은 이벤트의 영역에서 제외된다고 할 수 있다. 최근에 주변에서 이벤트라는 용어가 부정적인 목적의 모임·행사에서 사용되거나 극히 사적인 곳에서도 등장하는 것을 발견할 수 있다. 이벤트는 기원에서도 알 수 있듯이 축제적·긍정적인 의미로 시작되었으며, 특히 마케팅 측면에서 너무 벗어난 개인적인 범주까지도 포함하는 것은 잘못된 일이라 할 수 있다. 이렇게 정의 및 개념이 다양하게 나타나는 이유는 각 나라에 따라 이벤트의 기원과 경향이 다르기 때문이다. 일반적으로 서양적 의미에서의 이벤트는 프로모션에 가깝고, 일본에서는 공공 이벤트의 성향이 강하며, 한국에서는 PR적 성향이 두드러지게 나타나고 있다.

이벤트는 목적·시간·대상·내용을 모두 갖춰야 하나의 완전한 형태를 이루게 되는데, 이벤트의 가장 기본적인 특성은 직접적(Direct)·쌍방향적(Two-Way)·개인적(Personal) 커뮤니케이션 수단이라는 점이다. 이벤트는 커뮤니케이션을 하기 위한 매체이며 그중에서도 현장에서 직접 체험하고 공감하는 매체라는 점에서 다른 매체와 구별된다. 또한 간과해서는 안 될 특성 중 하나는 매스미디어와는 달리 접촉 방법이 극히 개별적·개인적이며 현장에서의 참여가 가능하기 때문에, 주최자와의 피드백(Feed-back)이 이루어질 수 있고 참가자의 구전효과까지 기대되는 등 쌍방향적 커뮤니케이션 특징을 나타내고 있다는 점이다.

2) 관광학적 시각에서 보는 이벤트의 특성

관광학적 시각에서 보면 이벤트에는 계획성, 긍정성, 비일상성이 존재한다.

(1) 계획성

흔히 우리가 사용하는 '이벤트'라는 용어는 서구에서는 '특별한 이벤트(special event)'라는 말로 많이 통용되고 있다. 즉, 이벤트란 "주어진 시간에 특정 목적을 달성하기 위해 인위적으로 행해지는 계획된 행사"라고 할 수 있다. 따라서 홍수, 지진 같이 자연적으로 발생하는 사건을 이벤트라고 칭할 수 없으며, 운동경기나 축제 같이 인위적으로 특별히 계획된 활동만을 이벤트라고 부를 수 있는 것이다.

(2) 긍정성

이벤트의 사전적 의미를 그대로 받아들여 "일상적으로 발생하지 않는 무언가 중요한 일"이라고 정의한다면, 회사의 부도, 술자리에서의 싸움, 화재 등의 부정적 사건도 이벤트에 포함시킬 수 있다. 이벤트(event)를 직역하면 '사건, 행사, 시합, 발생한 일'을 뜻하기 때문이다. 그러나 실제 사회에서 통용되는 '이벤트' 개념은 부정적 의미의 사건(affair)이나 사고(accident)와는 다르다. 즉, 이벤트는 긍정적 의미를 바탕으로 발생되는 일이라고 할 수 있다.

(3) 비일상성

긍정성과 계획성이 있더라도, 일상적으로 행해지는 활동이거나 주변에서 늘 접할 수 있는 것이라면 이는 일반적으로 통용되는 이벤트의 범주에서 벗어난다고 할 수 있다. 따라서 출퇴근이나 일상적인 아침식사, 또는 일상적인 업무처리 등을 이벤트라고 부를 수는 없다.

앞에서 언급한 이벤트의 특성, 즉 긍정성, 계획성 및 비일상성을 토대로 이벤트로 간주될 수 있는 것과 그렇지 않은 사례를 예시하면 〈표 3-1〉과 같다. 표를 보면 이벤트마케팅적인 관점과 커다란 시각차는 없지만, 개인적인 모임이나 친선·친목을 목적으로 하는 소규모 행사까지 이벤트의 영역에 포함시키는지 여부에 따라 차이가 있다.[4]

<표 3-1> 이벤트인 것과 아닌 것

이벤트인 것	이벤트가 아닌 것		
	부정적 개념	우발적 개념	일상적 개념
환영회, 축제, 운동경기, 맞선, 제례	화재, 싸움, 회사의 부도, 교통사고, 전쟁	홍수, 지진. 우연한 만남	출퇴근, 일상적 식사

자료: 이경모, 『이벤트학원론』(백산출판사, 2005), 24쪽.

2. 이벤트의 종류와 분류

이벤트는 그 사용 목적이나 보는 이의 시각에 따라 다양한 형태로 나타난다. 이 책에서는 문화이벤트를 중심영역으로 다루고 있으므로, 보편적으로 논의되는 '일반적인 분류' 외에 문화이벤트만을 분리시켜 세분화한 '문화이벤트의 분류'를 별도로 소개한다.

1) 일반적인 분류

이벤트의 종류는 분류방법에 따라 다양하게 나눌 수 있다. 경제적·물리적·사회적 파급효과를 광범위하게 발휘할 수 있는 올림픽, 박람회, 전시회, 컨벤션 등의 대형이벤트(Mega-event)에서부터 콘서트, 회사 창립기념 체육대회 같은 중형이벤트, 그리고 점포 오픈이벤트 같은 소규모 이벤트에 이르기까지 그 내용, 목적, 규모 등에 따라 다양하게 분류된다. 그러나 이벤트 시행 후 사후 평가 기준 설정의 어려움으로 인해 이벤트에 대한 정확한 측정과 평가 및 분류가 용이하지 않은 실정이다.

견본시를 예로 들면, 형태별 분류로는 전시형 이벤트의 하나로 분류되며, 목적별 분류로는 판매촉진 이벤트로 분류된다. 더 구체적인 예를 들자면, 광주시가 개

4) 이경모, 『이벤트학원론』(백산출판사, 2005), 23~24쪽.

최하는 김치축제는 주최에 따른 분류로는 공적 이벤트로 구분되며, 형태별 분류로는 지역축제를 대변하고 있기 때문에 지역이벤트가 됨과 동시에, 맛의 고장으로서 광주의 식문화를 주제로 하기 때문에 문화이벤트에 포함되기도 한다.

그렇지만 기준이 모호하다고 해서 분류를 하지 않을 수는 없다. 특히 이벤트에 대한 학문적 접근이라는 측면에서 반드시 짚고 넘어가야 할 필요가 있다. 여기서 소개하는 분류방법은 각기 다른 이벤트를 이해·평가하기 위한 접근 방법의 하나로 생각하면 좋을 것이다.

(1) 주최에 따른 분류

먼저 누가 이벤트를 주최하는지를 살펴보면 크게 세 가지로 나뉘는데, 첫째는 정부나 지역 공공기관과 같은 비영리조직이 시행하는 공적 이벤트(Public Event), 둘째는 영리기업이 주최하는 기업이벤트(Corporate Event), 셋째는 개인이나 소규모 단체가 주관하는 사적 이벤트(Private Event)이다.

공적 이벤트는 공공의 목적을 수행·지원하기 위해 계획된다. 즉 지역발전과 활성화, 지역의 홍보와 이미지 향상, 지역주민의 공동체 의식 조성, 산업기술의 진흥과 교육·문화·국제교류의 활성화 등을 주요 목적으로 하고 있다. 공적 이벤트는 다시 두 가지 형태로 구분될 수 있는데, 첫째는 정부나 공공단체가 주관해 예산을 편성하고 세금 및 각종 후원·기부금으로 시행하는 무료행정형 이벤트이며, 둘째는 공공단체의 부담을 준비금으로 한정시키고 이벤트 개최 후에 발생하는 각종 수입과 이익금으로 운영하는 유료경영형 이벤트이다. 종래는 무료행정형이 많았으나 최근 들어 정부의 지원금과 후원금이 줄어들고 지방재정은 지방자치단체에서 조달해야 하는 추세로 전환되자 시티 마케팅에 대한 관심이 고조되는 동시에 유료경영형이 점점 증가하고 있다.

한편, 기업이 주최하는 기업이벤트는 기업에 의해 계획·시행되며 호감도 형성과 이미지 향상을 위한 커뮤니케이션전략으로 전개되는 이벤트와 판매촉진전략 또는

<표 3-2> 주최에 따른 이벤트 분류

구분	주최	종류	비고
공적 이벤트(Public Event)	정부공공기관	무료행정형	국가이벤트
		기업	지역이벤트
기업이벤트(Corporate Event)	개인, 단체	PR형	문화공공형
		SP형	판매촉진형
사적 이벤트(Private Event)	친목, 컨벤션	친목, 컨벤션	

통합마케팅전략의 일환으로 전개되는 이벤트로 구분된다. 전자는 기업의 직접적인
이윤추구보다는 특정 대상이나 고객과의 관계개선을 꾀하거나 문화적 또는 사회적
공헌·참여활동과 관계가 깊으며 보통 PR형, 퍼블리시티(publicity)형 이벤트로 명명
된다. 후자는 제품이나 서비스를 직접 판매할 목적이거나 강력한 영향을 주기 위해
진행된다. SP(Sales Promotion)형, 또는 프로모션(Promotion)형, 세일즈(Sales)형, 판
매촉진 이벤트라 불리며, '판매촉진'을 줄여서 판촉이벤트라고도 한다.

기업이벤트를 시행하는 목적은 다음과 같이 정리할 수 있다.

① 기업의 이미지 향상 및 퍼블리시티
② 기업이념(정책)의 소구와 고정 고객 확보
③ 상품 및 서비스의 보급과 이익을 위한 판매촉진 강화
④ 기업조직의 활성화와 구성원의 인센티브 부여
⑤ 사회·문화사업의 지원 및 사회봉사

이 밖에도 개인이나 소규모단체 비영리단체가 개인이나 친목, 사교적인 목적으
로 주최하는 사적 이벤트가 있다.

(2) 형태에 따른 분류

이벤트에 대한 정의와 특성을 명확히 해서 중복되는 부분을 가능한 배제하기 위

전시형 이벤트(박람회, 견본시 등)	국제박람회, 국제견본시, 업계전시회, 신제품발표회 등
컨벤션	국제·국내회의, 행정·기업·사적회의
문화이벤트	음악·예술·영화제, 과학·기술제
판촉이벤트	기업판촉활동, 상품설명회
스포츠이벤트	올림픽, 선수권대회, 프로리그
지역이벤트(페스티벌 형)	전통축제, 창작축제, 거리축제

한 분류방법으로 형태별 분류방법이 주로 이용된다. 따라서 가장 보편적인 이벤트 분류방법으로 이용되는데, 자세한 내용은 〈표 3-3〉을 참조하면 될 것이다.

한편, 축제라는 용어는 주요 도시에서 개최되는 대규모 행사에만 한정시킬 수 없다. 지역축제의 예만 봐도 그 이유를 알 수 있을 것이다.

(3) 관광학적 관점에 따른 분류

관광학적 관점은 이벤트의 목적에 따라 종류를 세분화하여 일목요연하게 정리했다. 이벤트의 유형은 〈표 3-4〉와 같이 여덟 가지로 분류할 수 있다. 이 표는 주로 이벤트가 개최되는 현상적 측면에 기초했으며, 주요 이벤트만을 분류대상으로 했다. 특히 관광산업과 관련성이 높은 이벤트를 중심으로 실제 이벤트의 기획과 개최에 대한 이해와 관리에 초점을 맞췄다.

일반적인 이벤트마케팅적 관점에 의하면 축제이벤트라는 용어보다는 지역이벤트·지역축제라는 표현을 주로 사용하고, 전시·박람회이벤트는 전시형 이벤트나 전시이벤트로 표현하는데, 여기에 몇 가지 기준을 정해 박람회, 전시회, 견본시로 구분한다. 또한 회의이벤트는 컨벤션이라는 용어를 사용하는데, 이는 전시회에 부가가치가 높은 국제회의나 세미나가 결합한 형태이다.

또한 기업이벤트는 오랜 기간에 거쳐 효과를 기대하는가, 아니면 시행 후 즉시적인 기대효과를 목표로 하는가에 따라, 또는 기업이미지 향상을 목적으로 하는가,

대분류	소분류		세분류	
축제 이벤트	개최주최별		지역자치단체 주최 축제, 민간단체주최 축제	
	프로그램별		전통문화축제, 예술축제, 종합축제	
	개최목적별		주민화합축제, 문화관광축제, 지역산업축제, 특수목적축제	
	자원유형별		자연, 조형구조물, 생활용품, 역사적 사건, 역사적 인물, 음식, 전통문화	
	시행형태별		축제, 지역축제, 카니발, 축연, 퍼레이드, 가장행렬	
전시· 박람회 이벤트	전 시 회	전시목적별	교역전시	교역전, 견본시, 산업전시회
			감상전시	예술품전시회, 문화유산전시회
		개최주기별	비엔날레, 트리엔날레, 카트리엔날레	
		전시주제별	정치, 경제, 사회, 문화·예술, 기술, 과학, 의학, 산업, 교육, 관광, 친선, 스포츠, 종교, 무역	
	박 람 회	BIE* 인준별	BIE인준	인정(전문)박람회, 등록(종합)박람회
			BIE비인준	국제박람회, 전국 규모 박람회, 지방박람회
		행사주제별	인간, 자연, 과학, 환경, 평화, 생활, 기술	
회의 이벤트	규모별		대규모	컨벤션, 컨퍼런스, 콩그레스
			소규모	포럼, 심포지엄, 패널디스커션, 워크숍, 강연, 세미나, 미팅
	개최조직별		협회, 기업, 교육·연구기관, 정부, 지방자치단체, 정당, 종교, 사회봉사단 체, 노동조합	
	회의주제별		정치, 경제, 사회, 문화예술, 기술, 과학, 의학, 산업, 교육, 관광, 친선, 스포츠, 종교, 무역	
	개최지역별		지역회의, 국내회의, 국제회의	
문화 이벤트	문화주제별		방송·연예, 음악, 예능, 연극, 영화, 예술	
	경쟁유무별		경연대회, 발표회, 콘서트	
스포츠 이벤트	상업성유무별		프로스포츠경기, 아마추어스포츠경기	
	참여형태별		관전하는 스포츠, 선수로 참여하는 스포츠, 교육에 참여하는 이벤트	
기업 이벤트	개최목적별		PR, 판매촉진, 사내단합, 고객서비스, 구성원인센티브	
	시행형태별		신상품설명회, 판촉캠페인, 사내체육대회, 사은서비스	
정치 이벤트	개최목적별		전당대회, 정치연설, 군중집회, 후원회	
개인 이벤트	규칙적 반복		생일, 결혼기념	
	불규칙적		파티, 축하연, 특정모임	

*BIE: Bureau International des Expositions(국제박람회기구).
자료: 이경모, 『이벤트학원론』, 29쪽.

아니면 이윤을 증가시키려 하는가에 따라 기업이벤트, 판촉이벤트로 구분한다.

　마지막으로 정치적인 대회나 행사, 그리고 개인적인 친선, 친목을 위한 모임은 이벤트의 영역에 포함하지 않으므로 정치이벤트나 개인이벤트라는 용어는 알맞은 표현이 아니며 별도의 영역으로 분류하지 않는다.

(4) 축제이벤트의 분류

　오늘날 지역축제는 점점 다양화, 복합화, 대형화하는 경향을 보이고 있다. 전통적 소재를 중심으로 지역활성화, 이미지 향상, 주민참여와 자긍심 함양, 문화교류에 이르기까지 목적과 개최주체에 따라서 광범위하게 분류할 수 있다. 축제이벤트는 크게 개최주최별, 프로그램별, 개최목적별, 자원유형별, 시행형태별로 구분된다. 이 중 문화예술축제와 가장 관련이 깊은 것은 프로그램별 분류이다.[5]

① 개최주최별 분류

　축제이벤트를 개최하는 주최기관에 따른 분류로서 지역자치단체에서 주최하는 지역자치단체 주최 축제와 일반 민간단체에서 주최하는 민간단체 주최 축제로 구분할 수 있다. 최근에는 지방자치단체가 주관하는 것보다 민간단체가 주최하는 축제가 증가하는 추세이다. 넓은 의미에서 보면 지방자치단체의 행정적인 협력이나 예산지원 등을 통해 행정기관이 대부분 관여하고 있지만 형식적이나마 자생적인 민간단체가 지역의 축제를 주관하고 있다고 볼 수 있다.

　그러나 일본의 사례에서 알 수 있듯이 축제의 진정한 발전을 위해서는 자발적으로 지역주민에 의해 결성된 민간단체가 축제를 주최해 자율적으로 진행하는 것이 바람직하다고 할 수 있다.

5) 이경모, 『이벤트학원론』, 348~353쪽.

② 프로그램별 분류

프로그램별 분류는 축제 프로그램의 내용에 따른 분류로서 전통문화축제와 예술축제, 종합축제로 구분할 수 있다.

첫째, 전통문화축제는 지역의 설화나 풍습, 민속에 근거를 두고 개최되는 축제로, 주요 프로그램의 구성형식이 전통문화적인 요소를 강하게 내포한다. 둘째, 예술축제는 현대적인 전시예술 및 공연예술 위주로 구성되어, 예술적인 소재와 문화적인 요소를 활용한 축제를 의미한다. 셋째, 종합축제는 전통문화축제, 예술축제, 체육행사 및 오락프로그램이 혼재되어 나타나는 축제를 가리킨다.

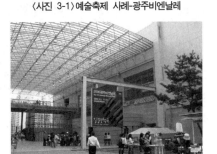

〈사진 3-1〉 예술축제 사례-광주비엔날레

문화·예술과 관련된 축제를 전통문화축제와 예술축제, 그리고 이것을 종합한 종합축제로 분류하고 있으며 구분상의 다소 모호한 점이 있지만 문화예술축제와 가장 흡사한 것은 예술축제이다.

〈표 3-5〉 프로그램별 분류

소분류	세분류	예
프로그램별 분류	전통문화축제	강릉단오제, 남원의 춘향제, 은산별신제
	예술축제	밀양국제연극제, 광주비엔날레, 부산국제영화제, 춘천마임축제, 대구국제뮤지컬페스티벌
	종합축제	이천도자기축제, 금산인삼축제, 제주한라산축제

자료: 이경모, 『이벤트학원론』, 349쪽, 수정 작성.

③ 개최목적별 분류

축제의 개최목적에 따른 분류로서 주민화합축제, 문화관광축제, 산업축제, 특수목적축제로 구분할 수 있다.

〈표 3-6〉 개최목적별 분류

소분류	세분류	예
개최 목적별 분류	주민화합축제	대전의 한밭문화제, 광주 시민의 날, 영등포가을축제, 전남도민축제
	문화관광축제	부산광안리어방축제, 진도신비의바닷길축제, 무주구천동 철쭉제, 파주돌곶이꽃축제, 나주영산강문화축제
	지역산업축제	광주김치대축제, 고창수박축제, 담양대나무축제, 보성다향제, 지리산산청한방축제
	특수목적축제	행주대첩제(제례), 다산문화제(추모제), 아산성웅이순신축제(추모제), 고창모양성제

자료: 이경모, 『이벤트학원론』, 350쪽, 수정 작성.

〈사진 3-2〉 지역산업축제 사례-담양대나무축제

〈사진 3-3〉 특수목적축제 사례-고창모양성제

첫째, 주민화합축제는 주로 해당 지역에서 전통적으로 개최되어온 전통문화축제를 비롯해 최근에 많이 개최되기 시작한 구민의 날이나 시·군민의 날을 기념해 개최되는 축제를 말한다. 이것은 참가자의 분류에 따르면 귀속형 이벤트에 해당되며, 각자 소속된 단체나 모임의 소속감을 고취시키는 이벤트가 여기에 속한다. 둘째, 문화관광축제는 문화와 관련된 축제 및 관광자원을 소재로 한 행사로서 관광산업의 발전과 관광객 유치를 통한 지역경제의 특성화, 활성화를 목적으로 하는 축제를 말한다. 셋째, 지역산업축제는 비교적 빈도가 높게 나타나는 관광축제를 제외한 다른 산업 분야, 즉 농림축산업, 어업, 상업 등의 발전을 목적으로 개최하는 축제를 말한다. 넷째, 특수목적축제는 환경보호 또는 역사적 인물이나 사실을 추모하거나 재현하는 것을 목적으로 해 개최하는 축제 등을 포함한다.

④ 자원유형별 분류

개최목적별 분류와 다소 중복되는 점도 있지만 자원유형별 분류방법은 축제의 주제가 되는 자원을 유형에 따라 분류한 것으로 첫째, 자연자원을 주제로 한 축제는 대부분 환경친화적인 목적을 가지고 개최된다. 둘째, 각종 조형구조물을 주제로 한 축제이다. 셋째, 일상생활에서 사용하는 생활용품을 주제로 한 축제로 바자회 등과 같이 열린다. 넷째, 역사적 사건을 재현하기 위해 개최되는 축제이다. 다섯째, 역사적 인물을 추모하기 위해 개최되는 축제이다. 여섯째, 지역 고유의 음식을 주제로 한 축제로서, 지역 고유의 음식을 직접 맛보고 만들어볼 수 있도록 세부행사

〈사진 3-4〉자원유형별 분류에 의한 자연 테마축제 사례-함평나비축제(왼쪽)/광양매화문화축제(오른쪽)

〈표 3-7〉자원유형별 축제의 예

소분류	세분류	예
자원 유형별 분류	자연	함평나비축제, 무주반딧불축제, 진도영등제, 한라산눈꽃축제, 구례산수유축제, 광양매화축제
	생활용품	문경찻사발축제, 논현가구축제, 오사카사카이칼축제
	역사적 사건	행주대첩제, 통영 한산대첩축제, 해남명량대첩제
	특산물	금산인삼제, 파주장단콩축제, 태안군자염축제
	역사적 인물	영암왕인문화축제, 효석문화제, 완도장보고축제, 단종문화제, 최무선장군추모제
	음식	광주김치대축제, 남도음식대축제, 한국의 술과 떡잔치, 논산강경젓갈축제, 순창고추장축제, 뮌헨맥주축제
	전통문화	양주별산대놀이축제, 광주고싸움놀이축제

자료: 이경모, 『이벤트학원론』, 351쪽, 수정 작성.

일정에 대부분 참여 또는 체험 프로그램을 포함하는 경우가 많다. 일곱째, 전통문화 보존을 위해 민족고유의 전통문화를 주제로 해 개최되는 축제로서, 마찬가지로 직접 참여하는 전통문화 등을 배워볼 수 있는 참여·체험 프로그램을 포함한다.

〈사진 3-5〉역사적 인물 축제 사례-완도장보고축제

⑤ 시행형태별 분류

축제가 어떠한 형태로 시행되는지에 따른 분류로서 축제, 지역축제, 축연, 카니발, 퍼레이드, 가장행렬로 구분된다. 세계적으로 유명한 대규모 축제로는 영국 스코틀랜드의 에든버러축제(Edinburgh Festival), 독일 뮌헨의 10월축제(Octoberfest) 등이 있다. 지역축제는 지역주민의 생활과 문화를 축제를 통해 집약적이고 함축적으로 표출한 것으로 지역문화의 총체라고 할 수 있으며, 지역 경쟁력을 갖추기 위해 차별된 공간과 시간을 표현하고 이에 참여자들을 동화시키는 제전을 의미한다.

카니발(carnival)은 본래 기독교의 사순절이 시작되기 직전의 축제를 뜻한다. 단어의 기원은 13세기 이탈리아로 거슬러 올라간다. 라틴어에서 비롯된 이 단어에는 두 가지 설명이 있는데, 하나는 카로스 나바리스(carrus navals, 배마차)에서 비롯되었다는 것이고 또 다른 하나는 '카르네 레바레(carne levare, 금육)'에서 비롯되었다는 것이다. 우리말로는 '사육제'로 번역되며 프랑스의 니스 카니발, 이탈리아의 베네치아 카니발, 브라질의 리우 카니발이 세계 3대 카니발로 불린다.

퍼레이드(parade)는 축제나 축하행사 등에서 축하 또는 환영을 받을 사람들이 장식된 탈것을 타거나 걸어서 악대 등과 함께 시가지를 지나가는 일을 가리킨다.

가장행렬은 가면 등을 써서 평소와 다른 모습으로 꾸미고 퍼레이드를 진행하는 행사로 주술적인 요소를 내포하고 있으며, 종교적 행사·축제·의례 때에 가면이나

〈사진 3-6〉 퍼레이드 사례 1-아산성웅이순신축제 〈사진 3-7〉 퍼레이드 사례 2-파주삼학산돌곶이축제

동물의 머리 등을 쓰고 거리를 누비는 풍습에서 유래했다. 현재는 라틴계 국가의 카니발이나 프랑스혁명을 기념하는 프랑스 파리제(祭)의 가장행렬이 세계적으로 널리 알려져 있다.

카니발의 가장행렬은 가장무도회와 병행해서 발달했기 때문에 오늘날 카니발이 거행되는 나라에서는 이 두 가지가 함께 행해지는데, 전통적인 형태를 보존하고 있는 가장행렬은 라틴계 카니발뿐이다. 가장행렬은 극단적인 비일상성을 체험할 수 있도록 해 해방감을 느끼게 하므로 각종 이벤트나 축하 퍼레이드 등에 자주 등장하는데, 효과를 높이기 위해 콘테스트식의 경연을 벌이기도 한다.

2) 문화이벤트, 문화예술축제에 관한 심화된 분류

문화의 개념은 매우 포괄적이고 추상적이기 때문에 우리 주변에서 일어나는 대부분의 일이나 영역 등이 포함되지만, 나름대로 객관적이고 공감할 수 있는 보편적인 개념을 만들어 특정분야의 활용가치를 높일 수 있도록 노력하는 것도 의미가 있을 것이다. 일반적으로 문화이벤트에는 음악, 연극, 미술 등과 같은 예술 및 문예활동을 비롯해 세미나와 심포지엄, 예술제, 문화전시회, 문화교실 및 영화제 등이 모두 포함된다. 그러나 학자에 따라서는 영역을 세분화하기도 한다.[6]

<표 3-8> 게츠의 문화이벤트 분류

구분	문화 관련 이벤트
문화이벤트	축제, 카니발, 퍼레이드, 전통문화행사
예술·연예이벤트	공연이벤트, 콘서트, 시상식
레크리에이션 이벤트	게임, 스포츠 놀이, 오락이벤트

<표 3-9> 고사카 센지로의 문화이벤트 분류

구분	문화 관련 이벤트
문화이벤트	음악, 연극, 영화, 예술, 과학 관련 행사
축제이벤트	전통축제, 전통행사, 창작축제
세레모니·리셉션	공적 기관·기업·개인의 세레모니와 리셉션

<표 3-10> 일본이벤트산업진흥협회의 문화이벤트 분류

구분	문화 관련 이벤트
문화이벤트	민간단체 또는 기업을 스폰서로 하는 음악, 연극, 영화제 및 특별 미술전, 또는 지방자치단체나 공적 기관이 주도하는 공연, 예술, 문화이벤트
페스티벌	공공단체나 지방자치단체가 주관하는 축제, 퍼레이드, 기타 문화행사

먼저 게츠(Donald Gets)는 문화이벤트와 예술·연예이벤트로 구분해 전자에는 축제, 카니발, 퍼레이드, 기타 문화유산과 관련 있는 행사를 포함시키고, 후자에는 콘서트, 공연이벤트, 시상식 등을 포함시키고 있다. 한편, 일본의 고사카 센지로(小坂善治郎)는 문화이벤트에 음악, 연극, 영화, 예술, 과학 관련 행사를 포함시키며, 별도로 축제이벤트를 설정해 전통축제, 전통행사, 창작축제 등을 포함시킨다. 또한 일본이벤트산업진흥협회의 분류에 의하면 민간단체 또는 기업을 스폰서로 하는 음악·연극·영화제 및 특별 미술전, 지방자치단체가 주도하는 문화 관련 이벤트를 문화이벤트의 영역에 포함시켰다.

이처럼 문화이벤트는 사람에 따라 그 영역과 형태 등이 다르게 정의되고 있다.

6) 이경모, 『이벤트학원론』(백산출판사), 26~36쪽.

이것은 문화의 추상적·포괄적인 속성을 생각한다면 충분히 이해될 수 있다. 물론 넓은 영역에서 바라본다면 앞에 예시된 모든 것이 문화이벤트에 속할 수 있지만, 일정한 범위를 설정하는 것이 현실적인 적용을 위해 필요하다.

문화이벤트의 영역을 정할 때 주의해야 할 것은 자신의 영역만을 고수하거나 너무 좁게 해석해서 다양한 가능성과 활용을 제한하는 일이다. 예를 들어 기업이 주관하는 이벤트를 문화이벤트에서 제외하는 시각이 그런 경우이다. 뒤에 설명을 하겠지만 기업PR형, 퍼블리시티(publicity)형 이벤트는 세일즈형 이벤트와는 달리 직접적인 상품판매를 통한 이윤추구보다는 장기적인 안목에서 기업 이미지를 개선하거나 호감을 유발하기 위해서 시행되는 이벤트로서, 각종 문화행사나 사회적인 공헌·참여가 포함되므로 문화이벤트와 깊은 관계가 있다.

반대로 지역축제와 관련된 행사는 전부 문화이벤트의 영역으로 포함시키려는 견해도 있다. 지역축제는 본래 지역의 전통·역사·관습·풍속·정서와 밀접한 연관이 있는 소재·테마를 근거로 발전했기 때문에 문화와 분리해 생각하기 어려운 면이 있기 때문이다. 우리 주변의 축제를 잘 살펴보면 문화개념과 거리가 있는 데도 습관적으로 '문화'를 사용하곤 한다. 지역경제를 활성화하기 위해 개최되는 산업형 축제가 좋은 예인데, 이것은 문화개념을 도입하여 상업적 성격을 가림으로써 그 가치를 더욱 높게 인정받으려는 의도가 있는 듯하다.

3) 문화이벤트의 협의적 · 광의적인 분류

이벤트의 주최자는 이벤트의 의뢰자이며 광고활동의 광고주에 해당하는데, 성공적으로 이벤트를 개최하려면 이벤트 활동의 중심이 되는 주최자에 대해 올바로 이해해야 한다. 문화이벤트 역시 주최에 따라 크게 공적 기관이 시행하는 이벤트와 기업이 시행하는 이벤트로 구분된다. 지방자치단체 등 공공기관이 주최하는 문화이벤트는 지역축제나 전통축제 등에서 발견할 수 있고, 회사가 중심이 되는 기업이

벤트는 일반적으로 문화·예술활동을 지원하는 메세나(Mecenat)에서 찾을 수 있다.

앞에서 예시된 것과 같이 이벤트를 주최에 따른 분류방법으로 접근하는 것은 협의의 문화이벤트 정의이다. 이는 일본이벤트산업진흥협회의 분류와 비슷한 것으로, 기업이 참여하는 음악·연극·영화제 및 미술전 등과 지방자치단체가 주도하는 지역문화축제를 문화이벤트 영역에 포함하는 것이다. 반면 문화의 개념을 넓게 보아 공공기관이나 기업·개인이 관여하는 문화·예술활동을 비롯해 공연, 연예, 방송, 세레모니, 리셉션, 레크리에이션, 과학·기술제에 이르기까지 광범위한 영역을 문화이벤트로 해석하는 시각이 있는데 이것은 광의의 정의라고 하겠다.

좁은 영역, 즉 협의의 문화이벤트에 대해 구체적인 설명을 덧붙이자면 기업의 문화이벤트에는 기업이 주관하는 예술, 문화분야와 관련된 각종 지원 및 후원활동 등의 메세나가 주가 되며 공적 기관의 문화이벤트와 관련이 깊은 것은 비교적 예술적 특성이 분명한 영화·연극제(부산영화제, 전주영화제), 음악제(전주세계소리축제), 미술전시(광주비엔날레) 등이 있다. 그러나 ○○문화축제, ○○관광문화축제 등과 같이 영역이 모호하거나 지역산업과 연관된 축제 등은 광의의 문화이벤트에 포함시키는 것이 바람직하다. 또한 지역축제 가운데 민속·전통문화와 관련이 있는 영역은 협의의 문화이벤트에 가깝다고 볼 수 있다. 문화의 속성이 관습과 습관, 사회현상 등의 계승과 전승으로 오랜 세월 동안 다음 세대로 이어지는 것을 생각한다면 각 지역의 전통문화와 연관된 축제(강릉의 단오제)는 이에 속한다고 할 수 있다.

문화이벤트를 광의와 협의의 영역으로 구분하는 또 하나의 이유로는 다른 이벤트와의 차별성을 들 수 있다. 문화이벤트의 범위를 너무 넓게 설정하면 대부분의 이벤트·축제·행사가 문화이벤트에 종속될 수 있기 때문에 이벤트 관련 학문의 정체성과 다양성에 손상을 줄 수 있고, 또한 독자적으로 발전할 수 있는 기회를 저해할 수도 있다. 예를 들어 이벤트에는 지역이벤트, 지역축제 외에도 기업·판촉이벤트, 전시이벤트, 컨벤션 등의 회의이벤트, 스포츠이벤트, 방송이벤트, 공연이벤트 레크리에이션이벤트 등 다양한 장르가 있는데, 만약 지역축제의 영역을 너무 확대

하게 되면 앞에 열거한 이벤트를 모두 문화이벤트로 봐야 하기 때문에 학문의 고유성 확립과 활용이 어렵게 된다.

한편, 문화이벤트의 영역을 설정할 때 대립적인 시각도 경계되어야 한다. 이것은 자기의 영역을 고집한 나머지 다른 분야의 학문적 특성을 올바로 이해하지 못하기 때문에 일어나는 현상으로, 지역축제를 문화·공공성·공익성을 바탕으로 한 상위 개념으로 보는 반면, 기업이 주관하는 이벤트는 이윤추구를 위한 상업적이며 하위적인 개념으로 본다. 즉, 기업활동을 문화이벤트와 거리가 먼 것으로 단정하는 것이다.

이제 이벤트가 학문으로 서서히 자리 잡고 있다. 여기에서 굳이 협의와 광의의 문화이벤트 영역을 새로이 설정하려는 것은 문화이벤트의 정체성을 분명히 하여 그 가치를 재인식시키고, 이로 말미암아 다른 이벤트 분야의 독자성을 확보하고 전체적인 이벤트 장르의 다양성을 균형 있게 추구하기 위해서이다.

4) 형태별 분류에 의한 문화이벤트와 지역이벤트의 활용

이벤트의 가장 일반적인 분류방법인 형태에 따른 분류 중에 문화이벤트와 지역이벤트의 실질적 활용 방안에 대해 알아보자.

(1) 문화이벤트

① 문화이벤트의 정의

여기서는 주로 기업이 시행하는 이벤트를 중심으로 설명하기로 한다.

기업활동은 크게 경제활동과 문화활동으로 나눌 수 있는데 문화이벤트는 바로 문화활동, 특히 생활문화활동의 일환으로 이해할 수 있다. 기업의 문화이벤트는 음악, 연극, 미술 등의 예술 및 문예활동을 비롯해 세미나와 심포지엄, 각종 콘테스

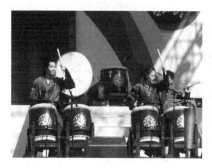

〈사진 3-8〉 문화이벤트 사례-
한일축제한마당

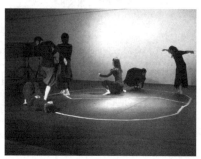

〈사진 3-9〉 문화이벤트 사례-
서울국제즉흥춤페스티벌(릴레이 즉흥춤)

트, 문화전시회, 문화교실 및 영화제 등 폭넓은 영역을 대상으로 한다. 문화이벤트를 시행하는 기본적인 목적은 문화에 대한 기업의 관심과 지원 활동을 통해 고객에게 기업활동의 내용을 더 잘 이해시키고 기업에 대한 호감도를 형성할 수 있도록 하는 데 있다. 즉, 문화라는 소재는 이벤트라는 현장매체를 통해 새로운 커뮤니케이션 수단으로 작용해서 기업과 소비자의 관계를 원활히 하는 데 도움을 준다.

현대사회가 성숙사회로 이행하면서 소비자는 삶의 질과 자신만의 개성을 위한 정신적·문화적인 욕구를 추구하게 되었다. 문화적 가치가 있는 상품은 고객의 관심을 받게 되고 문화를 소재로 하는 이벤트에 참가하는 것은 기업의 이미지 향상에도 많은 기여를 한다. 문화에 대한 지원과 관심을 표명하는 기업은 더 말할 나위 없이 신뢰할 만한 기업이라는 등식이 통용되기 때문이다. 최근 자연친화적인 '그린마케팅전략'이 소비자의 많은 호감을 유발하는 것과 같다.

기업 간 경쟁이 격화되고 있는 가운데 기업은 소비자의 의식에 접근할 방도를 모색하게 되고, 상품 및 서비스에 문화적 부가가치를 부여하는 것이 요구되고 있다. 또한 기업은 경쟁사에 대한 차별성과 우위를 확보하기 위해 제품생산·판매주체로서 본래의 존재 의미보다 문화성을 새롭게 부여함으로써 기업문화를 다양하고 독창적으로 표출시키는 커뮤니케이션을 중요시하게 되었다. 즉, 문화이벤트는 '기

업의 문화성'을 표현하는 하나의 수단이자 새로운 창구로 인식되고 있다.

결론적으로 문화이벤트는 "각 조직의 목적을 달성하기 위해 음악, 연주, 미술전, 세미나, 심포지엄, 문화경연회, 문화박람회 등을 통해 주최자와 참가자인 생활자 간의 공감대를 형성하고 상품 및 기업에 문화성을 갖게 해 타사와의 차별화를 도모하기 위한 이벤트"라 할 수 있으며 21세기 문화마케팅 시대에 더욱 폭넓은 활용이 요구될 것으로 예측된다.

② 문화이벤트의 효과와 전략적 시행 방안

(가) 문화이벤트의 활용방법

㉠ **커뮤니케이션 주제의 명확성** — 이벤트의 커뮤니케이션 측면에서의 효과와 매체적 특성은 점점 더 중요시되고 있으며, 이런 특성 때문에 대중매체와는 다른 효과를 기대할 수 있다는 점에서 존재가치가 확립되고 있다. 문화이벤트는 단순히 협찬 및 후원활동에 의해 기업의 인지도를 향상시키려는 노력에 한정할 것이 아니라 전반적인 기업환경에 대한 문화적 대응 또는 전략이 제시될 수 있도록 기획되어야 한다. 따라서 기업의 문화성을 재조명하고 새로운 문화 창조 영역을 명확히 할 필요가 있다. 최근 들어 문화와 이벤트를 접목시켜 기업의 통합적인 커뮤니케이션 활동의 하나인 마케팅커뮤니케이션 활동의 영역에서 문화성을 재조명하려는 기업커뮤니케이션 활동은 이러한 맥락과 같이한다 할 수 있다.

㉡ **대중매체와의 연계** — 문화이벤트만이 아니라 모든 이벤트 기획 시 인지도를 향상시키기 위한 유용한 방법이 바로 대중매체와의 연동전략이다. 퍼블리시티 활동과 매스미디어를 이용한 행사 고지광고를 통해 이벤트의 파급효과를 극대화할 수 있다. 기업이 주관하는 문화이벤트는 행사내용과 더불어 기업이념과 정책을 전달하려는 의도가 있기 때문에 효과적인 커뮤니케이션을 위해

서는 대중매체와의 연계가 불가결하다. 이벤트를 알리기 위해 사전에 시행되는 TV, 신문 등 매스미디어를 이용한 활발한 홍보활동과 미디어믹스 전략은 자연스럽게 노출되고 인지될 수 있어 기업광고와 마찬가지로 고객에게 기업에 대한 새로운 인식을 심어줄 수 있다.

ⓒ **지속적·장기적인 전개** — 문화이벤트는 광범위한 대중보다는 목표지향성이 강한 비교적 소수의 제한된 대상에게 소구하는 매체적 특성을 나타낸다. 그러므로 대상에게 더욱 깊은 공감대를 형성하기 위해서는 장기적인 안목에서 지속적으로 전개되어야 한다. 문화의 속성이 오랜 기간을 통해 형성되고 전수되는 것이기 때문에 문화이벤트의 기획된 의도가 효과적으로 나타나려면 적어도 수년이 필요하다.

ⓔ **기업문화성의 창조** — 기업은 새로운 CI 활동, 신규사업 참여 또는 창립기념행사, 다양한 문화이벤트의 주최를 통해 새로운 기업문화를 창출하고 이것을 소비자에게 제시한다. 인센티브 효과에서도 잘 나타나고 있듯이 사원가족과 거래관계자에게 기업의 문화에 대한 적극적인 참여와 각종 지원활동을 통해 기업의 신뢰성을 확보할 계기로 활용한다.

ⓜ **기업이미지 연출** — 문화이벤트는 대상 범위가 넓고 전개과정에 유연성이 있을 뿐만 아니라 스포츠이벤트와 마찬가지로 대중에게 접근이 용이해 기업의 차별된 이미지를 연출하고 기획하기가 쉽다.

ⓗ **지역 밀착형 전개** — 지방자치단체를 중심으로 하는 다양한 형태의 이벤트가 활성화되고 있다. 특히 지방에 연고를 둔 기업은 각 지역에 산재된 문화적·전통적 소재를 손쉽게 발굴해 지역 대표기업으로서의 이미지와 함께 지역문화와 기업문화가 잘 융합된 이벤트 전개가 가능하다.

ⓢ **사회적 공헌도의 소구** — 오늘날 사회지향적 마케팅의 정착으로 인해 기업의 사회적 역할은 더욱 중요시되고 있다. 이러한 이유에서 기업의 문화적 지원이나 공헌활동은 매우 활발히 전개되고 있으며, 이를 고도의 기업PR전략으로

연계할 수 있다. 이미 미국에서는 메세나 활동의 일환으로 문화재단의 설립이나 각종 예술·학술단체의 지원활동을 시행하고 있으며, 일본과 한국에서도 최근 활발히 전개되고 있다. 일본 산토리그룹은 일찍이 문화재단을 창설해 다양한 문화행사를 지원하고 있으며, 한국의 삼성이나 금호도 문화·학술재단을 설립해 적극적으로 문화이벤트에 참여하고 있다.

◎ **문화의 국제교류 지원 및 확대** — 음악, 영화, 연극 등의 문화이벤트는 외국의 유명한 예술가, 단체, 작품을 초청·입수해 시행하는 경우가 보통이다. 부산·부천·전주국제영화제, 춘천연극제, 광주비엔날레 등의 예에서 잘 나타나고 있듯이 문화이벤트를 통해 국제적인 문화도시로서의 위상, 국제교류, 지역특성화에 성공하고 있다. 향후 기업의 해외진출과 함께 문화를 통한 기업의 커뮤니케이션 활동의 하나로 문화이벤트는 전략적 측면에서 다양한 형태로 이용될 것이다. 따라서 국제화시대에 부합하는 자국문화의 해외진출 및 국제교류에 대한 기업의 역할은 더욱 중요시될 것이다.

(나) 문화이벤트에 대한 기업의 인식

문화이벤트는 개최목적에 따라 그 형태가 다양하게 나타난다. 따라서 문화이벤트를 효율적으로 시행하려면 먼저 개최목적을 명확히 함과 동시에 기업의 차별된 문화성이 잘 표현되어야 한다. 또한 문화활동을 통해 주최 측이 누구에게 무엇을 전달해야 할 것인가를 정확히 명시하고, 기업이념과 정책방향에 일치하는가를 점검해야 한다. 기업은 문화이벤트라는 수단을 통해 소비자와 커뮤니케이션을 추구하는 동시에 기업의 이념과 메시지를 전달해 기업과 상품에 대한 평가를 얻게 된다. 문화이벤트에서 기업은 고객에게 정신적 만족을 제공해 기업의 이익을 극대화시키려 한다. 그러나 고객이 공감할 수 있는 주제와 내용을 포함하지 않고 너무 추상적이거나 막연한 내용을 담고 있으면 오히려 역효과를 초래할 수 있다.

문화이벤트를 통해 기업이 얻을 수 있는 이점을 요약하면 다음과 같다. 첫째, 문

화이벤트라는 매개체를 이용해 소비자에게 기업의 이념을 이해시키고 기업에 대한 호감도와 인지율을 향상시킬 수 있다. 둘째, 문화라는 요소나 테마는 소비자가 저항감 없이 받아들일 뿐 아니라 대중매체를 통해 퍼블리시티하기에 적합해 기업PR에도 매우 효과적이다. 셋째, 문화이벤트의 적극적인 활동에 의해 다른 기업과의 차별화를 꾀할 수 있기 때문에 장기적으로 안정적인 이미지를 구축하는 데 유용한 수단이 될 수 있다.

(2) 지역이벤트

① 지역이벤트의 정의

지역이벤트는 "지방자치단체에 의해 주도되는 이벤트로서 일정지역의 주민을 대상으로 지역활성화와 지역산업의 진흥, 지역문화의 육성 등의 목적을 실현하기 위해 개최되는 이벤트"로 정의할 수 있다.

이벤트의 형태적 분류 중에서 지역이벤트를 마지막 부분에 넣은 이유는 그 영역이 너무 다양하고 광범위해서 분류에 어려움이 있기 때문이다. 지역이벤트는 지역활성화를 위해 출발했기 때문에 역사적인 맥락에서 보면 축제와 전통의식행사, 서양의 페스티벌 및 카니발과 비슷한 점이 있고, 관광자원의 개발·활성화를 목적으로 하는 관광이벤트, 그리고 지역 전통의 공연, 예술제 등과도 유사한 개념으로 사용되고 있다.

현재 한국에서는 지방자치제의 본격적인 시행과 더불어 지역이벤트에 대한 관심도가 과거 어느 때보다 높다고 할 수 있는데, 다른 나라와 차이점은 지방자치단체가 주최하는 공적 이벤트 성격이 강하고 관광개발이나 지역 전통행사 같은 단편적인 주제를 벗어나지 못하고 있다는 것이다. 관 주도의 차별성이 없는 전시행정적인 행사에서 하루빨리 벗어나 많은 사람이 관심을 갖고 참여하며, 특히 시티마케팅의 일환으로 수익성을 가미한 특색 있는 이벤트로 재출발해야 할 것이다. 한국의

지역이벤트는 1990년대 후반부터 급속히 성장하여, 2000년에는 뉴밀레니엄을 축하하기 위한 공공기관의 관련 이벤트에만 3,000억 원 이상의 예산이 집행되어 사회적으로 지역이벤트가 이목을 끄는 계기가 되었다.

일본에서는 민속축제인 '마쓰리(祭)'에서 지역이벤트가 시작되었다. 일본은 경제발전과 함께 지역별로 시민회관과 같은 문화시설이 정비되고 역(驛)을 중심으로 상권을 발전시키기 위한 지역단체가 존재하여, 지역이벤트가 본격화되는 원동력이 되고 있다. 거품경제가 정점에 달한 1989년에 일본 정부의 지방자치 100주년 기념사업으로 대규모 지역활성화 지원정책이 시행되면서 전국적으로 수많은 지역이벤트가 개최되었다. 이를 바탕으로 지역의 특성을 살린 음악제·연극제가 활발히 개최되고, 그 밖에도 지역주민이 참가할 수 있는 문화·스포츠이벤트가 전개되고 있어서, 지역활성화와 함께 지역문화와 지역 경제를 발전시킬 수 있는 형태로 정착했다. 1990년대에 이르러 거품경제가 붕괴되고 전체 이벤트의 개최 빈도가 감소하는 추세 속에서도 지역이벤트는 지역의 상가활성화와 전통축제를 토대로 이벤트 산업의 중요한 비중을 차지하게 되었다.

② 지역이벤트의 사회적 배경과 특성

최근 지역이벤트가 급성장하게 된 배경으로는 다음과 같은 요인을 들 수 있다. 첫째, 인적·문화적 교류와 정보의 교환이 증가하면서 도시와 지방 간의 물리적 거리가 단축되어 새로운 비즈니스의 거점이자 문화·예술의 발신지로서 지역사회의 위치가 급부상했다. 둘째, 산업·사회구조 변화를 들 수 있다. 현대사회는 경제·사회의 소프트화, 성숙화, 다양화, 정보화, 세계화, 지방분산화 등으로 특징지을 수 있는데, 이러한 변화에 따라 과거의 중앙집중형 사회는 지역분권화 사회로 변모했다. 셋째, 사회구조의 변화와 함께 나타나는 인간의 정신적 변화를 들 수 있다. 다시 말해, 포스트모더니즘으로 대변되는 탈근대주의(脫近代主義) 정신은 물질중시 사회

에서 정신·문화적 산물을 중시하는 사회로의 회귀를 주장하고 있다.

각 지역의 전통문화에서는 현대 물질문명과 다른 과거의 향수를 찾아볼 수 있기 때문에 포스트모더니즘적 관심이 고조되고 있다. 전원주택, 황토방, 무공해식품 등 환경을 중시하고 전통적인 것을 동경하는 풍조, 또 일본의 온천 붐, 지방물산전, 지방공예전 등은 이런 조류와 관련이 있다. 전통적인 지역문화에 대한 관심은 지역이벤트 붐으로 연결되고 있다. 사회가 발전하면 할수록 전통성과 지역정서의 가치는 커지기 마련이다.

한편, 1992년 일본 지역활성화센터에서 조사한 자료에 의하면 지역이벤트는 다양한 목적과 형태를 갖고 전개되고 있다. 일본 지역이벤트의 특징을 살펴보면, 먼저 지역이미지와 관광홍보를 목적으로 개최한 이벤트가 가장 많다. 다음으로 교육·문화부문, 스포츠부문이 뒤를 따른다. 이전과의 차이점으로는 지역주민의 연대감을 목적으로 하는 이벤트가 줄어들고 교육·문화 관련부문의 이벤트는 증가했다. 이것은 이벤트의 관심 분야가 과거 고도성장시대의 경제를 최우선으로 하던 것에서 사회가 안정되면서 생활의 여유를 갖게 되고 교육·문화를 중심으로 하는 이벤트가 늘어났음을 나타낸다. 일본 이벤트의 또 다른 특징으로는 종래의 공공단체가 주관하는 관 주도 방식에서 영리기업이 자주적으로 기획하는 지역 자발적인 이벤트가 많은 부분을 차지한다는 점이다. 특히 지역 연고 기업을 주축으로 이벤트가 활발히 전개되고 있다. 마지막으로 일본의 지역이벤트는 지역활성화의 중요한 계기가 될 수 있도록 기획·시행되고 있다. 지난날의 근시안적인 경기부양책과는 달리 이벤트를 통해 지역에 잠재된 관광자원을 개발해 지역의 경제적·문화적 부가가치를 높이고 공동체 의식을 증진시켜 더 나은 지역사회 만들기를 목표로 하고 있다.

이벤트가 개최됨으로써 진척되지 않았던 지역 프로젝트가 실행되어 침체되었던 지역 분위기가 다시 살아난 예는 너무나 많다. 일본의 자그마한 농촌마을이 주관했던 세계연극제, 공룡전시회 등은 지역자원이 없는 지역이라 할지라도 차별된 주제만 가지고 있으면 얼마든지 성공적인 지역이벤트를 개최할 수 있다는 좋은 예이다.

③ 지역이벤트의 효과와 전략적 시행 방안

〈사진 3-10〉 지역이벤트 사례-수원화성문화제

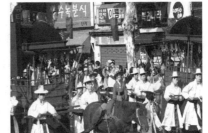

지역이벤트의 효과로는 다음과 같은 것을 들 수 있다.

㉠ **지역개발과 이미지 향상** — 지역의 정체성 확립에 의한 지역 이미지 차별화

㉡ **지역산업의 발전과 경제적 파급효과** — 지역 상권과 지역 연고기업에 의한 적극적 참여로 비즈니스 기회의 증가

㉢ **지역 환경정비** — 교통시설과 주변도로, 생활환경의 정비

㉣ **교육·문화의 진흥** — 문화회관·교육환경 개선, 문화교류와 보급

㉤ **향토의식, 지역주민의 공동체 의식 확립** — 지역활성화에 의한 자긍심 함양과 지역연대감 조성

㉥ **관광자원의 개발과 지역 홍보기회 증가** — 관광자원의 새로운 발굴로 지역의 홍보기회가 증가함

이벤트에서는 무엇보다도 집객력의 확보가 중요하다. 소비가 있어야 생산활동이 뒤따르고, 소비와 생산이 상호 작용하면 이 둘을 연결하려는 판매활동, 즉 유통이 발달한다.

한편, 지역이벤트 대부분은 아직 공적 성격이 강한 단체가 주로 주최하고 있기 때문에 예산확보에 어려움이 많다. 기획단계에서부터 기업의 적극적인 참가를 유도하고 이들에게 투자한 만큼의 효과를 얻을 수 있도록 다양한 방안을 내놓아 자발적으로 참여할 수 있도록 해야 한다. 앞으로는 기업이 지역이벤트를 주도할 것으로 예상된다. 당장 이벤트 운영 면에서 기업의 협력·참가 없이는 상당한 어려움이 뒤따를 것이다. 기업은 이벤트 전시관 부스 참가, 자금지원, 전시소품 제공 등의 다양

한 지원활동에 대한 대가로 직접·간접의 이익을 추구한다.

지역이벤트는 다른 대중매체와는 달리 지역매체(SP매체)를 활용하여 지역적 특성을 갖고 있는 세분화된 특정 대상 층을 소구할 수 있다. 특정지역에 연고를 두고 있는 기업은 지역연대감과 기업 이미지를 향상시킬 수 있는 중요한 전략적 수단의 하나로 지역이벤트를 더욱 적극적으로 활용할 것이다.

3. 문화체육관광부의 문화예술축제 지원사업 현황

현재 문화체육관광부에서 시행하는 축제 지원정책은 크게 두 가지로 구분된다. 하나는 문화예술축제에 대한 공연예술 지원사업으로, 문화체육관광부 기초예술진흥과에서 담당한다. 이것은 지역축제에 초점을 맞춘 것이라기보다는 문화예술행사 지원을 통한 공연예술 활성화를 유도하고자 진행되는 국고지원사업이라 할 수 있다. 춘천인형극제, 서울프린지페스티벌, 남양주세계야외공연축제 등 공연예술축제[7]에 대한 지원과 글로리아오페라단, 한국오페라단 등 공연예술단체에 대한 지원, 그리고 오페라 〈춘향전〉, 창작뮤지컬 〈장준하〉 등의 작품에 대한 지원을 예로 들 수 있다.

문화체육관광부는 문화예술축제를 '공연예술행사'로 분류하여 지원하는데, 여기에는 '공연예술행사의 질적 성장을 유도'하려는 의도가 있다. 이에 따르면 공연예술축제와 일반적 공연물이 동일한 범주에서 파악된다. 즉, 문화예술축제에 관한 명확한 개념정의와 구분이 없는 실정이며, 이것은 문화예술축제가 독자적 영역으로 인정받지 못함을 반영하는 것이다. 공연축제와 일반적 공연물은 같은 기준으로 평가될 수 없는데 이 역시 축제에 대한 본질적 이해 부족에서 기인한 것이 아닌가

7) 문화체육관광부 기초예술진흥과에서 사용하는 문화예술축제에 대한 공식적인 표현은 '공연예술축제'이다.

〈표 3-11〉 문화체육관광부의 문화예술축제 지원사업

보조사업자	공연예술행사명
서울공연예술제 집행위원회	서울공연예술제
유네스코국제무용협회 한국본부	세계무용축제
(사)국제아동청소년연극협회 한국본부	서울국제아동청소년공연예술제
독립예술제집행위원회	독립예술제(서울프린지페스티벌)
춘천인형극제 조직위원회	춘천인형극제
거창국제연극제 집행위원회	거창국제연극제
마산국제연극제 집행위원회	마산국제연극제
수원국제연극제 집행위원회	수원국제연극제
제주국제관악제 조직위원회	제주국제관악제
영호남연극제 집행위원회	영호남연극제
(사)한국음악협회	한민족창작음악축전
세계현대전통예술축제집행위원회	제4회 세계현대전통예술축제
한국현대무용협회	2004국제현대무용제
통영시	통영국제음악제
한국연예협회	대한민국연예예술상
(사)서울팝스오케스트라	덕수궁가족음악축제
관련단체	지방도시 순회음악회
예술의전당	신년음악회
한국연극협회 등	소외계층을 위한 공연
남양주세계야외공연축제집행위원회	남양주세계야외공연축제
밀양연극촌	밀양여름공연예술축제
서울국제문화교류회	서울국제콩쿠르
한국연예제작자협회	청소년을 위한 대중예술콘서트
전국소공연장연합회	연극의날 행사
성곡오페라단	오페라이순신
아시아1인연극협회	아시아1인연극제
(사)한국민족극운동협회	전국민족극한마당
의정부음악축제집행위원회	의정부음악축제
바다연극제집행위원회	포항바다연극제
대국국제오페라축제조직위원회	대국국제오페라축제
아태관악제조직위원회	제13회 아태관악제
한국민족예술인총연합	2004 세계인권음악축제
(사)부산비엔날레조직위원회	2004 부산국제락페스티벌
(재)통영국제음악제	경남국제음악콩쿠르
글로리아오페라단	오페라 <춘향전>
한국오페라단	한국오페라 중국공연
장준하기념사업회	창작뮤지컬 <장준하>
계	37개 행사

자료: 문화체육관광부, 『공연예술 진흥기본계획』(2005).

한다. 일단은 축제와 여타 공연물의 구분을 위한 기준을 세우고, 이에 따라 상이한 평가체계를 통한 지원기준이 확립되어야 할 것으로 본다. 또한 이러한 지원체계 또한 다른 범주의 축제와 연관성 속에서 고려되어야 할 것이다.

축제 지원과 관련해서 특히 중요한 것은 문화관광축제이다. 문화체육관광부에서는 성장가능성이 있는 축제에 대해서 관광상품으로 특화하고 지역경제 활성화를 위한 생산성 있는 축제로 육성하며, 축제와 문화콘텐츠를 연결해 내실 있고 경쟁력 있는 축제로 육성하는 것으로 축제지원정책목표를 명시하고 있다.[8] 문화체육관광부 관광산업과에서는 지역축제를 전담하고 있는데, 이를 일괄적으로 문화관광축제로 표기해 지역축제의 방향을 문화와 관광에 두었음을 암시하고 있다.

그러나 문화체육관광부 자체의 문화에 대한 개념 설정이 불명확하고 지역축제에 대한 시각이 관광이라는 제한된 영역에 머물고 있다는 것은 축제의 정체성을 확보하는 과정에서 다양한 유형에 대한 선택을 보장·육성해야 한다는 점에서 재고해 봐야 한다. 21세기의 다원화·개성화된 사회에서 예술, 마케팅, 스포츠 등 다양한 채널을 통한 축제이벤트의 발전을 지원하기 위해서 민·관이 머리를 맞대고 지혜를 짜내야 할 것이다.

4. 문화예술축제의 예산과 스폰서십

문화예술축제의 예산과 운영비용을 살펴보면 단독주최 및 공동주최, 주관, 후원, 협찬, 특별협력 등의 용어를 접할 수 있다. 일반적인 축제비용의 조달방법으로는 다음 세 가지를 들 수 있다.

8) 김미성, 「축제문화와 도시공동체 — 도시축제와 공동체문화 형성에 관한 연구」(김대중컨벤션센터 세미나발표, 2006).

1) 정부지원금과 기업이벤트 담당

이벤트 기획회사의 입장에서는 정부지원금을 받거나 기업이 주관하는 이벤트를 추진하는 것이 가장 손쉬운 예산 조달방법이다. 정부나 지방자치단체가 추진하는 이벤트를 대행하거나 공동 주관하게 되면 정부지원금이나 국고지원을 받게 된다. 한편, 이벤트 기획회사들은 기업이 주최해 전액 부담하는 이벤트를 선호한다. 이 경우 이벤트 기획회사는 해당 기업이 제시한 예산 규모에 맞추기만 하면 되기 때문에 예산 조달이라는 큰 부담을 덜고 행사를 추진할 수 있다.

2) 이벤트 기획사 자체 조달

이벤트 기획회사가 전시회, 음악콘서트, 유명가수 초청공연 등 각종 이벤트를 100% 기획사의 책임 아래 예산을 충당하며 이벤트를 주관하는 경우는 여기에 해당한다. 기획사가 예산을 스스로 조달하는 가장 일반적인 방법으로는 입장권 판매, 전시장 공간 대여, 광고수입 등이 있다. 또한 텔레비전이나 라디오 중계를 이용한 스폰서십과 공연물 저작권 판매 및 캐릭터·기념품 판매도 수입원이 된다.

3) 공동주최, 후원, 협찬, 특별협력

기업이나 조직체가 이벤트 기획회사를 간접 지원하는 방법에는 크게 공동주최, 후원, 협찬, 특별협력 등 네 가지가 있다. 이 중 가장 일반적인 방법은 후원이다.

첫째, 공동주최는 이벤트 기획단계에서부터 이벤트 기획사 이외의 다른 조직체가 참여하는 방식을 가리킨다. 주로 매체사와의 공동주최 형식으로 진행된다. 공동주최의 문제점으로는 공동주최의 양쪽 모두에게 이벤트 전 과정에 대한 책임이 발생한다는 점이다. 따라서 공동주최자는 대개 이벤트 예산책정 과정부터 마지막

과정까지 전체 과정에 공동으로 참여한다.

둘째, 후원은 공공기관이나 기업이 맡는 경우가 많다. 후원을 받는다는 것은 기관이나 업계가 그 이벤트를 전면적으로 밀어준다는 사실을 의미한다. 또한 정부의 후원이 있으면 기업의 다양한 협조를 얻는 데 매우 유리하다.

셋째, 협찬의 주체에는 협찬 단체와 협찬 언론사가 있다. 협찬 단체로는 업계가 해당하며 후원과 비슷한 형식을 갖는다. 그러나 협찬은 후원보다 이벤트에 대한 통제력이 약하다. 협찬 단체는 어떤 형태로든 협찬을 제공하고 주최 측에서도 협찬 단체를 위한 서비스를 제공한다. 주최자의 서비스는 대개 인쇄물에 협찬 단체의 브랜드나 상호를 게재하는 정도로, 매우 미약한 수준이다. 언론사와의 협찬 관계는 주로 언론사가 퍼블리시티 활동에 협력해 이벤트 고지와 홍보활동에 도움을 주고, 주최자는 입장권 제공 및 프로그램 안내 팸플릿이나 각종 판촉물에 협찬 언론사의 명의를 싣는 형식이다. 이러한 방식은 쌍방의 이익이 함께 보장되기 때문에 자주 이용되고 있다.

넷째, 특별협력관계는 당사자 간의 계약조건이나 이벤트의 성격에 따라 그 의미가 상당히 달라진다. 예를 들어 공동주최와 같이 특별협력업체가 기획단계에서부터 참여하는 경우도 있고 순전히 명의만을 제공하는 경우도 있다. 공동주최, 후원, 협찬 등 그 어느 것에도 해당하지 않는 형태의 협력을 얻을 경우를 특별협력이라고 한다.9)

9) 최재완, 『이벤트의 이론과 실제』(커뮤니케이션북스, 2001), 156~164쪽.

제4장

문화예술축제의 특성과 활용

　　문화에 대한 사회적 관심이 고조되면서 최근 문화축제나 문화이벤트가 이목을 끌고 있다. 각 지역과 기업은 경쟁력 있고 차별화된 프로그램을 중심으로 특징 있는 이벤트를 발전시켜나가고, 관객은 다양화된 문화이벤트나 축제에 자주 참여함으로써 문화에 대한 안목을 향상시키며 문화적인 교류를 활발히 추진함은 물론, 자신의 생활을 윤택하게 할 수 있다.

　　이 책은 지역축제, 문화축제, 그리고 문화이벤트는 올바로 구분되어야 서로 발전할 수 있다는 생각을 논의의 시작으로 삼았다. 굳이 셋을 구분하는 이유는 일반적인 지역축제와 문화성이 강한 영화제, 음악제, 연극제, 미술제 등을 중심으로 하는 문화축제, 그리고 문화이벤트는 기획단계에서부터 프로그램을 구성하는 요소와 방문객·관객의 요구·반응까지 확연하게 다르기 때문이다.

　　물론 지역의 전통·역사·산업·관광자원을 소재로 하는 지역축제에서도 문화적 속성을 띠는 프로그램을 삽입시켜 문화축제를 표방할 수는 있겠지만, 이것은 오히려 지역축제와 문화축제의 영역을 모호하게 해서 결국은 정체성을 잃은 채 모방릴레이를 반복하게 하는 악순환을 불러일으켰다.

1. 문화이벤트와 문화예술축제의 개념

　문화와 관련된 이벤트나 축제를 뜻하는 용어로 문화이벤트, 문화축제, 문화예술축제, 공연행사 등이 쓰인다. 가장 자주 쓰이는 것으로 문화이벤트를 들 수 있는데, 이것은 그 주최자가 기업이나 비영리단체인 공공기관인 경우를 모두 포함하는 매우 포괄적인 의미를 담고 있다.

　문화축제, 문화예술축제 등은 일반적으로 같은 맥락에서 사용되며, 주로 지방자치단체가 주관하는 문화행사를 지칭한다. 영화제, 음악제, 연극제, 미술제 등은 문화예술축제로 분류되는데, 예술적인 속성이 강하다는 점에서 문화축제나 문화이벤트와 구별된다. 공연행사는 경연행사, 체험행사, 공연행사, 전시행사, 특별행사 등 관객을 대상으로 무대에서 펼쳐지는 행사를 지칭한다.

　이러한 용어들이 아직 명확하게 구분되지 못하고 그때그때 다르게 사용되는 이유는 용어가 현장 중심으로 발달한 데다가 학문 간 교류가 원활하지 못해 용어가 통일되지 않고 있기 때문이다. 이들 용어를 구분하려면 먼저 '이벤트와 축제의 의미적인 관계'에 대해 충분한 이해가 필요하다. 사람에 따라서는 축제는 문화적인 성격이 강하고 이벤트는 상업적·일회성의 일시적인 성격이 강한 행사로 구분하기도 하지만 보편적인 견해로 생각하기는 어렵다.

2. 이벤트와 축제의 의미적인 관계

　최근 '이벤트'라는 용어 자체가 새롭게 주목을 받고 있다. 그러나 다양한 해석과 함께 각기 다른 영역에서 나름대로의 의미가 '이벤트'에 첨가되면서 본래의 의미가 퇴색하고 있다. 이벤트의 의미와 개념을 정확히 이해하려면 이벤트의 기원이라 할 수 있는 축제와 여기서 파생된 지역축제·지역이벤트, 관광이벤트, 축제이벤

트, 문화축제, 향토문화축제, 공연예술축제, 문화이벤트 등과의 관련성을 파악해야 함은 물론, 어원의 고찰을 통해 차별적 특성을 파악해야 한다.

여러 견해가 있겠지만, 이벤트는 전신인 축제가 오랜 발전과정을 거치면서 다양한 속성을 띠게 되자 이를 모두 아우르기 위해 사용하기 시작한 현대적인 표현이다. 산업화에 따라 무대연출 및 공연 기획력이 강화되고 상업화·대중화가 진행되면서 축제를 대신하는 표현으로 이벤트라는 용어가 정착된 것이다.

본래 축제는 역사적 전통의식의 하나인 제례행사〔祭〕로 출발해 많은 사람이 행사에 참가하면서 자연발생적으로 오락적 요소〔祝〕가 가미되면서 '축제(祝祭)'라는 용어로 정착한 것이다. 여기에 각 지역의 문화와 정서가 가미되면서 토착적 축제로 계승·발전되어 각 지역의 특성과 정체성을 소재로 한 지역축제로 자리 잡게 되었다. 한편, 근대화·현대화 과정에서 행사의 짜임새가 정교해졌고, 많은 사람을 참여시키기 위해 대중성(무대화와 공연화), 상품성(마케팅)을 중요시하게 되어 현대적 의미의 이벤트로 변화했다. 축제가 시대의 변화와 지역적 테마를 넘어 다양화된 욕구를 반영시키면서 '이벤트'로 발전한 것이다. 현대에 이르러 새롭게 등장하거나 시선을 끌게 된 스포츠이벤트나 전시이벤트, 기업·판촉이벤트 등과 같이 이벤트는 축제를 대신하게 되었으나, 지방자치단체나 공공단체가 주체가 되는 지역축제나 문화축제 등에서는 해당 지역의 역사적·민속적·문화적인 전통을 소재로 하기 때문에 현대적인 뉘앙스의 이벤트보다는 고전적 의미의 '축제'를 즐겨 쓰고 있다.

이벤트는 각 분야의 필요에 따라 다양한 형태로 등장했다. 먼저 지역활성화와 지역에 산재된 관광자원 개발 등을 이유로 지역이벤트, 관광이벤트, 축제이벤트가 발전했는가 하면, 소득증대에 따른 여가선용 측면에서 레저·스포츠에 대한 관심이 증가하면서 레크리에이션이벤트, 스포츠이벤트가 등장했다. 또한 지방자치제의 도입에 따른 지역주민의 참여와 지역개발, 지역이미지 향상을 목적으로 하는 지역이벤트와 박람회, 견본시 등 상품이나 문화·자연·산업적 소재를 전시하고 정보를 전달하려는 전시이벤트를 비롯해 여기에 부가가치가 높은 국제회의나 세미나를 결합시

킨 컨벤션 이벤트도 최근 들어 많은 관심을 끌고 있다.

또한 문화에 대한 사람들의 호감이 높아지고 시선이 집중되면서 생활의 질을 향상시키기 위한 영화제, 음악제, 연극제 등 문화이벤트의 등장은 국제적인 교류나 개최지의 이미지를 개선하는 데 공헌했고, 마지막으로 기업을 중심으로 이벤트의 효율성, 개최에 따른 수익성을 극대화하기 위한 기업, 판촉이벤트(프로모션이벤트) 등의 다양한 종류의 이벤트 형태로 발전했다.

3. 문화예술축제의 대표적인 장르

이 책의 제목을 '문화예술축제'로 정한 데에는 다음과 같은 이유가 있다. 먼저 문화이벤트와 문화축제의 개념적 차이에서 알 수 있듯이, 축제라는 개념이 이벤트보다 전통문화적인 행사의 성격이 강하기 때문이다. 더구나 문화이벤트는 앞에서 언급했듯이 매우 포괄적인 문화영역을 대상으로 하고 있으며, 그 주체로는 비영리·영리조직 모두를 포함한다. 다음으로 이 책은 다양한 영역의 축제를 다루는 것보다 문화·예술 속성이 강하고 특징이 명확한 것으로 그 범위를 제한시켜, 다른 광의의 문화이벤트나 부분적으로 문화행사·문화프로그램을 다루는 지역축제와는 다른 차원에서 가치와 활용방법을 제시하는 데 목적을 두고 있다. 즉, '문화예술축제'만을 대상으로 했다.

이 책에서는 문화예술축제의 장르 중에서도 예술적 속성과 특징이 비교적 분명한 것들을 중심으로 개념·특징·종류·발전방안을 모색할 것이다. 그 대상으로는 문화예술축제에서 가장 잘 알려진 1) 영화제를 중심으로 2) 연극제, 3) 음악제, 그리고 복합적인 구성 때문에 일반적으로 문화예술축제에 포함하지 않는 4) 미술제와 비엔날레, 무용제, 마당극 등을 아우를 것이다.

4. 문화예술축제의 개념과 종류

　문화예술축제는 개최지역의 이미지를 확립하고 활성화시키려는 지역축제보다 공연 및 예술의 본연적인 특성과 작품성, 그리고 창작적인 요소에 집중하는 경우가 많다. 지역축제와 비교해보면, 문화예술축제는 부대행사나 이벤트를 활용해 축제의 다양성과 차별적인 요소를 강조하기보다는 공연 프로그램의 충실함과 질적인 수준에 전적으로 의지한다.

　전술한 바와 같이 이 책에서는 문화예술축제의 장르를 크게 네 가지의 영역으로 구분했다. 각각의 특징과 개요, 그리고 프로그램의 구성, 문제점 및 전략적인 활용 방안 등을 국내 사례와 더불어 해외 사례를 함께 살핌으로써 쉽고 자세하게 서술했으며, 이를 통해 현재 실행되고 있는 문화예술축제의 현황·문제점을 파악함으로써 효율적인 운영방안을 찾을 수 있게 했다.

1) 영화제

　문화예술축제의 영역 중 가장 손쉽게 접근할 수 있는 장르는 영화제일 것이다. 영화제(映畵祭, film festival)는 일반적으로 최근에 나온 영화나 화제작, 그리고 특별한 장르에 속하는 영화들을 모아놓고 평가하거나 전시하는 문화행사를 뜻한다. 이 과정에서 영화감독·제작자·출연자 등의 친선과 교류를 도모한다.

　대표적인 영화제로는 베네치아영화제, 베를린영화제, 칸영화제가 있는데 이들을 한데 묶어 세계 3대 영화제로 칭하며, 여기에 로카르노영화제를 더해 세계 4대 영화제라고도 한다. 한국의 대표적인 영화제로는 부산국제영화제(Pusan International Film Festival: PIFF), 전주국제영화제(Jeonju International Film Festival: Jiff), 부천국제판타스틱영화제(Puchon International Fantastic Film Festival: PiFan) 등이 있다.

　영화제는 일반적으로 매년 열리며, 국가·지방자치단체와 기업 및 각종 영화단

체의 협력을 바탕으로 영화제작자와 감독·배우·배급업자·비평가 간의 교류를 확대하고 있다. 그와 동시에 일정 기간 내에 연속적으로 특정 주제의 많은 영화작품을 소개하며, 영화 외에도 다양한 이벤트 프로그램으로 관객들의 흥미를 유도할 수 있는 볼거리를 제공하고 있다. 영화제에서는 상영작을 선정하는 프로그래머들의 역할과 안목이 매우 중요하다. 영화제의 성패는 그 영화제에서 보여주는 영화의 질적 수준과 내용에 달렸기 때문이다.

한편, 영화제는 문화예술축제 영역 중에서도 특히 경쟁이 치열한 분야이다. 한국만 해도 크고 작은 다양한 영화제가 지방자치단체별로 열리고 있는데, 비슷한 내용의 영화제가 잇달아 개최되면서 중복·과잉투자라는 여론이 일고 있다. 특히 성격이나 장르가 비슷하거나 같은 시기에 열리는 영화제 간 경쟁은 더욱 치열할 수밖에 없다. 인구도 적고, 콘셉트도 제대로 설정되어 있지 않으며, 주변환경 조성도 미약한 도시에서 경쟁력 있는 영화제를 육성한다는 것은 그리 쉬운 일이 아니다. 근래에 일본에서 몇몇 지방 소도시를 중심으로 규모에 맞는 차별화된 영화제를 개최해 성공한 사례는 우리에게 시사하는 바가 크다. 최근 개최된 제천국제영화음악제는 영화제의 새로운 장르를 개척한다는 의미에서 주목을 받고 있다.

영화제의 주요한 특징은 다음과 같다. 첫째, 영화제는 지역활성화 및 이미지를 대내외적으로 부각시키는 차원에서 파급효과가 매우 크다. 둘째, 영화제는 영화인의 친선과 교류를 위한 만남의 장이자 관객들에게는 흥겨운 축제의 장이다. 셋째, 영화제 최대의 볼거리와 상품은 영화 그 자체이므로 무엇보다 질 높고 화제성이 있는 영화를 상영하기 위해 노력한다. 넷째, 영화제는 수익성과 경제적 이익을 확보하기 위한 정보 교환의 장이자 비즈니스의 장으로 이용되고 있다. 다섯째, 이벤트 전개방식에서 독자적인 특징을 발견할 수 있다. 즉, 영화제는 실내 또는 특설 야외무대 등을 활용한 상영회를 기본으로 하며 시상식, 세미나, 토크쇼 등의 다양한 연출을 통해 흥미를 고조시킨다.

2) 연극제

연극제는 한국과 세계 각지에서 개최되는 정기적인 공연예술행사로 영화제보다 오랜 역사와 전통을 자랑한다. 관객이 더 적극적이면서도 한정되어 있으므로 영화제보다 더 섬세한 이벤트 기획력이 요구된다.

연극제의 기원을 살펴보면, 그리스에서는 디오니소스(Dionysos) 축제 때 경연형식으로 연극을 상연했으며, 중세에는 종교연극을 상연했다. 르네상스와 바로크시대에도 그 시대에 맞는 연극이 잇달아 상연되는 페스티벌 형식의 연극제가 주를 이루었다. 19세기 중엽부터 연극제는 새로운 의미를 갖게 되어 예술적·문화적인 요청에 의해 열리는 공연·행사를 제외하고는 상업주의적인 성격을 띠게 되었다. 근대 이후 연극제는 주로 관광자원과 연계해 지역개발이나 지역경제를 활성화하기 위한 수단으로 개최되는 경우가 많다.

대표적인 연극제로는 독일 뮌헨궁정극장의 모범극연극제(1854), 비스바덴5월연극제(1896), 베를린제(1951) 등이 있다. 또한 프랑스의 오랑지(1869)와 아비뇽연극제(1947), 파리제국민(諸國民)극장의 국제연극페스티벌(1957), 이탈리아비엔날레의 연극페스티벌(1934), 영국 스트랫퍼드어폰에이번(Stratford-upon-Avon)의 셰익스피어제(1864) 등도 유명하다. 셰익스피어제는 서구 각국에서 개최되는데 그 중 온타리오(1953), 코네티컷(1955), 에든버러(1947), 치체스터(1962)의 연극제는 많은 관객을 모으고 있다. 이 가운데 특히 셰익스피어제와 아비뇽연극제는 세계적인 연극축제로 잘 알려져 있다.[1]

영화제와 비교할 때 두드러지는 연극제의 특징은 바로 관객이다. 연극제에 참여하는 관객은 상업성과 오락성을 배제하고 창작성과 작품성을 추구한다. 즉, 영화제 관객에 비하면 좀 더 예술적인 소양을 갖추고 있지만 그 수는 매우 한정되어 있다.

1) 두산백과사전(www.encyber.com).

규모에서도 연극제는 영화제처럼 대규모로 개최되기보다는 작은 도시나 마을에서 소규모로 진행되는 경우가 많다.

한국에서는 소규모 지역단위로 문화예술에 대한 접촉 기회를 증가시키기 위해 개최되는 사례가 많으며, 거창과 마산 연극제처럼 아마추어 참가자가 중심이 되기도 한다. 이런 연극제에는 창작성이 강한 작품이 많이 출품되는데, 단원들의 여가 선용을 목적으로 참가하는 극단도 있다. 반면 홍보활동이 미진해 전국적·국제적인 연극제가 별로 없다. 그나마 잘 알려진 국제연극제로는 거창과 마산, 밀양, 수원화성국제연극제 등이 있는데 1990년 후반에서 2000년 초기에 시작되어 그 역사가 매우 짧다. 또한 지역축제나 영화제와는 달리 지방자치단체의 관심과 지원이 부족해 예산상의 문제도 많을 뿐 아니라 아직은 대중적인 참여가 많이 부족하다. 최근 연극제의 대중화로 이목을 끄는 사례로는 춘천마임축제를 들 수 있다. 연극의 한 형태인 마임을 중심으로 펼쳐지기 때문에 기존의 연극제와 비교해 차별성이 강하고 전문화되어 있는 것이 특징이다.

세계 여러 나라의 방문객이 참여하는 영화제나 연극제 등의 문화예술축제는 주관단체만이 아닌 해당 지역과 나라를 대표한다고 할 수 있다. 정부나 유관기관의 체계적인 지원과 함께 시민의 자발적인 참여가 이루어져야 국제적인 예술문화축제로서의 위상을 확립할 수 있다는 인식이 필요하다.

한편, 일본에서는 연극제가 영화보다 대상이 한정되어 단독으로 시행하기에는 파급효과가 떨어지기 때문에 각 고장의 자원과 연계해 부가가치를 높이는 방향으로 추진되고 있다. 오이타(大分) 현 유후인(湯布院)문화예술제나 군마(群馬) 현 구사쓰마치(草津町)의 국제음악아카데미&페스티벌 등에서는 연극제와 더불어 지역축제, 영화제, 음악제 등 다른 영역의 문화이벤트를 복합적으로 개최하고 있으며, 특히 테마파크와의 효율적인 협력관계를 유지하면서 시너지 효과를 극대화시키는 경우도 많다.

3) 음악제

음악제(music festival)는 음악을 주체로 개최하는 문화예술축제의 하나로, 훌륭한 음악가를 추념하기 위한 것, 특별한 목적을 가지고 음악활동을 확산시키기 위한 것, 그 밖에 음악과 관련된 지역문화행사로서 개최되는 것 등 여러 가지가 있다. 음악제는 다른 예술축제와 비교해 그 종류가 다양한데, 서양음악을 기반으로 하는 일반적인 음악제에서부터 국악을 주제로 한 소리축제, 악기 중심의 페스티벌, 퓨전음악 축제 등이 있다. 일반적으로 음악제는 특정지역에서 민족음악이나 현대음악 등 특정한 양식의 곡 연주나 유명한 작곡가의 작품을 연주하고 표현하는 축제행사의 성격을 띠고 있다.

음악제는 중세부터 음악 관련단체나 종교음악 관계자들을 중심으로 개최되어 왔는데, 일상생활 속에 깊숙이 파고들어 자주 열리게 된 것은 20세기부터이다. 특히 교통기관이나 여행수단이 편리해지고 통신수단이 발전하면서 정보를 입수하기가 쉬워짐에 따라 그 종류도 다양하게 늘어났다. 오늘날의 음악제는 주로 서유럽에서 많이 개최되고 있다.

음악제의 프로그램은 곡 연주뿐 아니라 오페라, 연극, 발레 등과 함께 구성되는 경우가 많다. 현재 세계적으로 유명한 음악제는 봄~가을에 걸쳐 열리는데, 주로 여름에 집중되어 있다. 체코 프라하의 봄 음악제는 5~6월에 개최되며, 빈주간(週間)(오스트리아, 5~6월), 엑스앙프로방스(프랑스, 7월), 뮌헨(독일, 7~8월), 바이로이트음악제(독일, 7~8월), 잘츠부르크음악제(오스트리아, 7~9월), 에든버러음악연극제(영국, 8~9월), 브장송(프랑스, 9월), 베를린주간(독일, 9~10월) 등이 열린다.

한국의 음악제로는 오랜 역사를 자랑하는 난파음악제와 자연경관을 장점으로 살린 대관령국제음악제, 윤이상을 추모하는 통영국제음악제, 한국음악협회가 주최하는 서울국제음악제, 부산국제음악제 등이 있다. 이 가운데 통영국제음악제는 음악제를 통한 지역활성화 염원이 음악제에 그대로 담겨 있으며, 시즌별로 겨울을 제

외한 봄(3, 4월), 여름(6, 7월), 가을(10, 11월)에 열리는 것이 특징이다.

조금 색다른 음악제로 서울국제컴퓨터음악제, 제천국제음악영화제 등의 퓨전음악제를 비롯해 전통음악과 관련된 소리축제와 국악제가 있는데, 국제적인 규모의 전주 세계축제를 비롯한 보성소리축제, 국악축전/나라음악큰잔치, 국악명품실내악축제, 그리고 이것과 차별화시킨 국악 관현악축제와 사이버국악축제, 전주대사습놀이, 임방울국악제 등이 있다. 서울드럼페스티벌은 각국 타악기 팀들의 공연과 악기 전시를 통해 우리 공연예술의 새로운 형태를 발견하고 경쟁력을 강화할 수 있는 사례로 주목받고 있다.

하지만 음악제는 여전히 생소한 장르이다. 소규모로 제한된 관객을 대상으로 진행되는 것과 홍보활동의 부족으로 인해 대중적인 공감과 참여를 불러일으키지 못한 탓이 클 것이다. 음악제가 관객의 마음속을 파고들어 문화적인 감동을 주고 그 지역을 대표할 수 있도록 경쟁력을 갖춘 문화행사로 자리 잡으려면 앞으로 개선해야 할 점이 많다. 우선 적극적인 홍보활동을 통해 인지도를 높이고 다양한 관객으로부터 만족을 얻어낼 수 있는 차별화된 프로그램 개발에 노력해야 할 것이다.

4) 기타 문화예술축제(미술제·비엔날레, 무용제, 뮤지컬, 마당극)

이 책에서는 앞서 소개한 세 가지 문화예술축제에 포함되지 않는 미술제와 비엔날레, 무용제, 뮤지컬, 마당극 등을 '기타 문화예술축제'로 구분했다. 이들 영역에는 예술장르가 복합적으로 구성되어 있고, 개중에는 새로운 장르도 많아서 기존의 고정화된 잣대로 분류하거나 통일된 특징을 파악하기가 쉽지 않다. 기타 문화예술축제에 속하는 사례들은 대부분 축제 후발 지역에서 선택하는데, 기존 문화공연의 고정된 틀을 벗어난 새로운 감각과 감흥을 전해주고 있다. 앞으로도 복합적인 문화예술축제는 기존 축제에 경각심을 불러일으키는 동시에 문화예술을 사랑하는 관객에게 또 다른 가능성을 열어줄 것이다.

(1) 미술제, 비엔날레

비엔날레(Biennale)는 2년마다 개최되는 국제미술전이다. 미술분야에 대한 국제적인 교류가 활발해짐에 따라 세계 곳곳에서 대규모 국제미술축제나 전시회가 기획되기 시작했는데, 준비에 소요되는 기간이나 각국 현대미술의 새로운 동향이 나타나는 시기에 맞춘 2년 주기의 비엔날레, 또는 3년 주기의 트리엔날레를 채택하는 경우가 많아졌다.

비엔날레라는 말을 처음 사용한 곳은 이탈리아의 베네치아비엔날레로 1895년에 발족해 역사가 가장 깊으며, 브라질의 상파울루비엔날레(1951), 미국의 휘트니비엔날레와 함께 세계 3대 비엔날레로 알려졌다. 아시아에는 도쿄비엔날레와 광주비엔날레 등이 있는데, 1995년 개최된 광주비엔날레는 한국에서 비엔날레 대중화의 효시가 되었다. 또한 같은 해 슬로베니아의 류블랴나에서 국제판화비엔날레가 개최되었는데, 한국 작가로는 처음으로 김승연이 초대작가로 선정되어 전시회를 한 바 있다. 한편, 1995년 6월 베네치아비엔날레에 한국관이 개관되었으며 설치미술가 전수천이 특별상을 수상하기도 했다.[2]

광주비엔날레는 광주와 주변지역의 문화적 자긍심, 전통, 민주적 시민정신을 예술로 승화하기 위해 1995년에 개막했다. 지금까지는 미국과 유럽 등 몇몇 국가만이 문화예술의 중심으로 선도자 역할을 수행해왔다. 그러나 최근에는 문화의 소외지역이었던 아시아, 중남미, 아프리카 등이 다양한 차별점, 콘셉트, 그리고 아이디어를 가지고 서로 평등하고 새로운 소통과 교류의 기회를 넓혀가고 있다. 이것은 문화교류에서 중심지역과 소외지역으로 양분되었던 기존의 이분법적 사고의 틀을 넘어 전 세계가 하나로 자유롭게 교류·소통되는 새로운 문화시대가 도래했음을 보여주는 것이다. 지난 십여 년 동안 광주비엔날레는 이와 같은 시대적 변화와 조류를 받아들여 광주시가 국내는 물론 세계적인 문화도시로서 역할을 착실히 수행하

2) 두산백과사전(www.encyber.com).

고 예술적 가치를 선도할 수 있도록 많은 노력을 기울이고 있다.

광주에서 개최되는 또 하나의 비엔날레인 광주디자인비엔날레는 2006년 처음 개막되어 비엔날레로는 그 역사가 아주 짧은 편이지만 예향 광주의 의지를 담아 빠른 성장을 기대하고 있다. 제1회 광주디자인비엔날레는 2005년 10월 18일부터 11월 3일까지 광주 김대중컨벤션센터에서 개최되었으며, 이후로 광주비엔날레가 쉬는 격년마다 개최되고 있다. 광주디자인비엔날레는 디자인을 매개로 한 최초의 국제 종합전시대회로서 의미가 깊으며, 문화도시 광주의 또 하나의 예술축제로 기대를 모으고 있다.

(2) 무용제

무용제 사례로 소개되는 '서울국제즉흥춤페스티벌'은 무용제 중에서도 전통적인 춤 양식보다는 즉흥춤을 소재로 차별화를 시도한 공연행사이다.

춤의 한 형태이자 표현방법인 즉흥(improvisation)은 창작 주체의 무의식으로부터 이미지를 끌어내는 작업이기 때문에 가장 순수하고 꾸밈이 없는, 무용 창작에서 가장 중요한 수단이라고 할 수 있다. 또한 즉흥은 예비 무용수에게는 안무가가 되기 위한 등용문으로 활용될 만큼 어렵고 특별한 순발력이 요구된다. 즉흥적인 무대에서는 규격화된 공연형식에서 벗어나 모든 행위가 즉각적으로 이루어지고, 참가자들의 즉흥적인 발상들이 몸을 통해 다채로운 움직임과 연기, 몸짓 등으로 자유롭게 표현되는데, 관객들의 적극적인 참여로 함께 어우러진다. 즉흥은 미국이나 유럽 등지에서는 이미 공연 장르로 자리 잡은 지 오래다. 고정된 사고와 틀에 얽매인 작품이나 규격화된 공연 형식에서 벗어난 예술가들의 자유로운 몸짓으로 발산하는 즉흥춤은 비단 무용가들뿐만 아니라 관객들에게도 신선한 자극이 될 것이다.

국내 유일의 행사인 서울국제즉흥춤페스티벌은 유망한 안무가를 배출하고 한국무용의 국제화와 해외진출을 도모하기 위해 기획되었다. 2001년에 처음으로 시작된 이 대회는 즉흥 위주로 프로그램이 이루어졌으며, 2002년에는 나흘에 걸쳐 매일

다른 성격의 즉흥춤 공연이 펼쳐졌다. 2003년에는 국제행사로 규모를 확대해 국내 뿐 아니라 외국의 유명 무용가들을 대거 참여시켰고, 음악이나 마임 등 다른 예술장르와의 크로스오버 비중도 높였다.

(3) 뮤지컬

뮤지컬(musical)은 그 구분이 매우 모호한 예술장르이다. 경우에 따라서는 연극제나 음악제와도 관련이 있지만 뮤지컬이 가지고 있는 복합적인 구성, 독자적 장르로서 발전가능성 등 음악제·연극제와는 또 다른 특징이 있기 때문에 별도로 분류했다.

뮤지컬은 음악과 춤을 융합한 극화이다. 코미디 또는 뮤지컬 플레이의 약칭으로, 최초의 뮤지컬 코미디는 미국에서 탄생했다. 뮤지컬은 19세기 미국에서 성행한 해학적인 희극에 유럽에서 발달한 오페레타를 조화시켜 탄생한 것이다. 1927년의 〈쇼보트(Show Boat)〉는 미시시피 강을 내왕하는 쇼보트호를 무대로 인생의 애환을 그렸는데 오늘날 뮤지컬의 기초를 다진 작품으로 평가받고 있다.[3]

20세기 중반 무렵부터는 현재도 잘 알려진 뮤지컬 작품이 속속 등장했는데 〈회전목마〉(1945), 〈남태평양〉(1949), 〈왕과 나〉(1951), 〈사운드 오브 뮤직〉(1959) 등이 발표되었다. 또한 인종문제를 정면으로 다룬 〈웨스트사이드 스토리〉(1957), 유대민족의 애환을 그린 〈지붕 위의 바이올린〉(1964) 등이 발표되었다. 1970년대에 들어와서는 로큰롤로 만든 〈그리스〉 등이 뮤지컬에 새로운 바람을 일으켰으며, 〈지저스 크라이스트 슈퍼스타〉(1970), 〈에비타〉(1978), 〈캐츠〉(1981), 〈오페라의 유령〉(1986) 등 브로드웨이 뮤지컬이 대성공을 거두면서 대중 속으로 파고들었다.

한국의 대표적인 뮤지컬 예술축제로는 대구국제뮤지컬페스티벌을 들 수 있다. 대구국제뮤지컬페스티벌은 아직은 다소 생소한 느낌이 들지만 국내 창작뮤지컬의

3) 두산백과사전(www.encyber.com).

활성화와 차세대 뮤지컬 인력을 양성하고 잠재적인 뮤지컬 관객층을 확대시킬 것을 목표로 시작된 국내 최대의 뮤지컬페스티벌이다. 뮤지컬 도시를 표방하는 대구에서 2007년 5월 20일 개막되어 44일간 펼쳐졌다. 폐막식은 7월 2일 수성 아트피아에서 진행되었는데 공식행사로 선을 보인 '대구뮤지컬어워즈'는 경연형식으로 추진되어 지금까지 수동적으로 관객을 참여시킨 뮤지컬 축제에 대한 인식을 변화시켰다.

최근 뮤지컬은 대중적인 관심을 받고 있다. 대구시가 국제 뮤지컬페스티벌을 개최하게 된 이유로는, 서울을 제외하면 비교적 최근에 건립된 극장·공연장소가 많아서 행사를 진행하기에 편리했고, 평소 일반 시민의 참여와 호응도가 높았다는 점을 들 수 있다. 이 행사는 대구시가 뮤지컬 발전의 중심이 되는 것을 궁극적인 목표로, 단순히 뮤지컬을 즐기고 관람하는 데 그치지 않고 좋은 뮤지컬 작품을 창작하고 제작할 수 있는 기능을 수행하려는 데 근본적인 취지를 두고 있다. 뮤지컬축제가 국제영화제나 국제음악제 등과 비교해 아직은 생소한 느낌이 드는 것이 사실이지만, 다른 문화예술축제와의 차별점을 관객에게 제시하고 충분한 볼거리와 만족할 수 있는 프로그램을 꾸준히 개발한다면, 성공한 다른 축제와 마찬가지로 사람들의 마음을 풍요롭게 하고 지역을 활성화할 수 있는 원동력으로 자리 잡을 것이다.

그런데 뮤지컬축제에는 여타 공연예술축제와 다른 점이 있다. 영화제는 복제된 필름을 가지고 작품을 상영하기만 하면 되기 때문에 그다지 인력이 필요하지 않지만, 뮤지컬은 무대를 만들고 직접 관객들 앞에서 작품을 표현해야 하기 때문에 운영상의 제약이 뒤따른다. 공연 규모가 큰 경우에는 출연진만으로도 수십 명에서 수백 명이 넘을 때가 많아서 스케줄 관리는 물론이고 대회를 운영·연출하는 데 현실적으로 어려운 점이 많이 발생한다.

이런 어려움 속에서 대구시가 여러 문화·예술의 영역 중 굳이 뮤지컬을 선택한 이유는 뮤지컬에 대한 관심도가 다른 지역보다 높고 뮤지컬 마니아층이 어느 정도 확보되어 있다는 데서 기인한다. 서울에서 개막된 뮤지컬 공연이 지방을 순회할 경

우 첫 번째 공연 지역은 대구를 선정할 정도이다. 이제 대구국제뮤지컬페스티벌을 시작으로 앞으로도 뮤지컬을 선호하는 관객들이 계속 늘어날 것은 분명하다. 뮤지컬은 곧 대구를 대표하는 공연예술활동의 하나로 자리 잡게 될 것이며, 이를 바탕으로 향후 몇 년 이내 뮤지컬축제는 한국의 대표적인 문화축제로 자리 잡게 될 것이다.

(4) 마당극

기타 문화예술축제의 마지막 유형으로는 거리예술의 대표적인 장르인 마당극을 들 수 있다. 거리예술은 '거리에서 벌어지는 예술행위'로, 주류 문화예술에 대항하는 비주류적 성향을 다분히 함축하고 있다. 기존의 무대같이 제한된 공간·장소가 아닌 자유로운 공간에서 적극적으로 작품을 선보임으로써 많은 사람이 쉽게 문화와 예술에 접촉하고 향유할 수 있도록 노력하는 장르이다.

마당극축제의 사례로는 과천한마당축제가 비교적 잘 알려졌는데, 이 축제는 현재 경기도를 대표하는 문화예술축제의 하나로 자리 잡았다. 마당극은 1970~1980년대의 사회적 모순과 정치적 억압에 대한 저항정신을 표출한 문화적 상징으로, 1980년대 이후 정치적 민주화에 대한 관심이 사그라지고 사회구성원의 생각과 가치관이 다양화하면서 점차 쇠퇴했다. 그런데 1990년대 이후, 각 지역을 대표하는 특색 있는 지역축제가 발전하면서 마당극이 다시 등장하기 시작했다. 서울 공연예술제나 남양주, 거창, 춘천에서도 마당극을 테마로 한 문화예술축제가 개최되고 있지만 여전히 마당극의 중심에는 과천한마당축제가 있다.

과천시는 1980년대 초에 조성된 계획도시로서 도시 역사가 짧고 공간 범위가 비교적 협소하다. 따라서 지역의 역사, 민속, 전통 등에 바탕을 둔 축제를 개발하기가 매우 어려운 처지였다. 이에 과천시는 튼튼한 재정을 바탕으로 비교적 경관이 뛰어난 과천지역의 야외공간을 활용하여 마당극축제를 유치했다. 과천은 서울의 주변지역이면서도 서울의 영향을 직접 받지 않고 있으며, 전국적인 존재감과 영향

력을 가지고 있다. 이런 에너지를 토대로 지역의 정체성을 발전시키고 확인할 수 있는 축제의 존재가 절실히 요구되는 가운데 자연발생한 것이 과천한마당축제라고 할 수 있다.

5. 문화예술축제와 문화·공연이벤트영역의 기획과정

일반적으로 이벤트 기획방법은 두 가지로 구분할 수 있다.[4] 첫째, 판촉이벤트, 기업이벤트 등 상업성·경제성에 목적을 두는 경우다. 기업이 마케팅활동의 일환으로 이벤트를 실행하는 것이다. 투자된 비용에 대한 최대한의 효과 얻기 위해 경제적 가치와 합리적인 사고가 기획과정에 반영된다. 둘째, 상업적인 목적보다는 공공성·문화성·예술성에 중심을 두어 이벤트를 시행하는 경우다. 주로 지역축제나 문화·관광이벤트, 그리고 문화·예술·공연이벤트 등 장기적인 효과와 공적가치를 추구하기 위해 개최되는 경우이다. 기획과정에서 이윤보다는 교육적·문화적 가치나 창의성을 중시한다. 이처럼 이벤트 기획에는 성격이 다른 두 가지 접근 방법이 존재하며, 한쪽을 무시하고 다른 한 가지 방법만으로 이벤트를 구성하려고 하면 많은 문제를 야기할 수 있다.

한편, 문화·공연이벤트에는 기획력과 함께 연출력이 요구되기 때문에 차별화된 문화적·예술적 표현을 나타내기 위한 공연계획이 수반되며, 이를 위해 추가적으로 연출, 조직, 관리 등의 운영계획이 첨가된다. 대부분의 지역축제나 문화·예술·공연이벤트(이하 문화·공연이벤트)에서는 공식행사와 부대행사를 진행하기 위해서 무대행사가 포함되기 때문에 공연계획이 필요하고, 이를 원활히 진행하기 위해 차별화된 연출능력과 짜임새 있는 운영계획을 필요로 한다.

4) 김희진 외, 『이벤트전략과 기획실무』(월간이벤트, 2006).

이벤트마케팅영역의 기획단계는 ① 이벤트 상황분석을 시작으로 ② 이벤트 기본전략, ③ 프로모션분석, ④ 유통프로모션 분석, ⑤ 가격프로모션 분석의 5단계로 구성되지만, 문화·공연이벤트는 ① 기본계획을 바탕으로, ② 행사계획, ③ 운영계획, ④ 홍보계획, ⑤ 예산계획으로 이뤄진다. 즉, 먼저 모든 계획을 총괄하며 기본방향을 제시하는 기본계획을 수립하고, 이를 바탕으로 전술적·구체적으로 프로그램을 실행하는 공식행사와 부대행사 등의 행사계획을 설정한다. 주최자는 행사계획을 통해 고객을 만족시킬 수 있는 프로그램을 전달하며 공식행사, 부대행사 외에도 필요에 따라 체험행사나 경연행사, 공연행사, 그리고 특별행사 등이 추가될 수 있다.

문화·공연이벤트 기획의 중심은 기본계획과 행사계획이다. 이 둘이 적절히 조화를 이룰 때만이 이벤트 기획의 효과를 볼 수 있다. 이는 광고기획에서도 비슷한 양상을 보인다. 광고기획에는 기획의 합리적, 과학적, 이성적 근거를 제시하는 마케팅 접근방법과 이와는 반대로 예술적, 감성적으로 소비자에게 다가가는 커뮤니케이션 접근방법이 있다. 광고기획의 4단계에서 마케팅 접근에 해당하는 항목은 ① 광고상황분석, ② 광고기본전략, ③ 광고매체전략이고 커뮤니케이션에 속하는 것은 ④ 광고 크리에이티브전략이다. 광고기획은 대부분 과학적 논리를 제시하는 마케팅이 중심이 되지만 소비자의 태도변화나 호감을 형성하는 요인에는 광고카피나 시각적 비주얼 같은 커뮤니케이션 접근이 많은 영향을 주게 된다. 기획에서 전달해야 할 핵심과 방향을 설정하고 성공할 수 있는 이론적 근거와 확신을 갖게 하는 것은 마케팅 접근에 있지만 결국 소비자가 광고메시지를 접촉해 직접적인 영향을 받게 되는 것은 커뮤니케이션 접근이다. 즉, 소비자에게 정말 중요한 것은 광고주의 의도가 아니라 진정으로 마음에 와 닿는 감성이다. 그러므로 광고기획이 생명력을 발휘하려면 광고전략을 크리에이티브전략으로 잘 포장해야 한다.

이벤트 기획에서도 같은 논리가 적용된다. 이벤트 기획자가 진행하는 잠재전략단계에는 ① 기본계획, ③ 운영계획, ④ 홍보계획, ⑤ 예산계획이 포함되며 과학적·

<표 4-1> 이벤트기획의 기본구조

내부잠재전략(이벤트전략 담장자)
① ③ ④ ⑤ 마케팅적 접근(과학적·이성적)

① 기본계획	② 행사계획
③ 운영계획	④ 홍보계획
⑤ 예산계획	

외부표출전략(방문객과의 직접접촉)
② 커뮤니케이션적 접근(예술적·감성적)

이성적인 마케팅적 접근이 이루어진다. 방문객이 직접 접촉하며 체험하는 외부표출 전략 단계에는 ② 행사계획이 해당하는데, 커뮤니케이션 접근이 시행되며 예술적·감성적인 연출방법이 필요하다. 여기서 반드시 기억해야 할 것은 이벤트 기획 역시 외부적으로는 방문객의 감동을 유도할 수 있는 행사계획이 중요하지만, 내부적으로 잠재되어 있는 마케팅적 접근방법도 함께 고려되어야 한다는 사실이다. 이벤트마케팅영역과 마찬가지로 행사를 널리 알리려면 사전에 온라인·오프라인 홍보, 매스미디어 및 쌍방향매체에 의한 '홍보계획', 그리고 설정된 예산에 대해 기대효과를 충족시키기 위한 '예산계획'이 기본적으로 수립된다.

다음으로 문화예술축제 영역의 기획단계에 대해 구체적인 내용을 하나씩 살펴보자.

1) 기본계획

기본계획은 이벤트의 목적과 이념을 명확하게 제시하는 단계로 콘셉트, 테마, 실행목표, 슬로건, 핵심적인 예산사항 등에 대한 기본구상이다. 여기서 분명하게 해야 할 것은 그 이벤트를 누가(Who), 언제(When), 무엇을(What), 어디서(Where), 왜(Why), 누구에게(Whom), 어떻게(How), 얼마로(How much) 시행하는지가 기본적인 요소이다. 이 6W2H나 6W1H, 또는 이 두 가지가 변형된 형태가 시장 상황과

〈표 4-2〉 2005 여수국제청소년축제행사 기본계획 구성자료 예

공연행사	개막식, 시상식, 폐막식
경연행사	스쿨밴드, 노래, 힙합, 댄스, 사물놀이, 게임 등
전시행사	전남홍보관, 청소년축제 사진 전시, 추억의 교실 전시 등
특별행사	해외 청소년 초청공연, 청소년 캠프, 청소년 영화제 등
일반행사	인기가수 초청공연, 공개녹화, 애니메이션 상영 등
체험행사	해양레포츠, 세계전통의류체험, 전통문화체험 등

자료: 여수국제청소년축제 사무국 제공, 테마 커뮤니케이션.

이벤트목적에 따라 다양하게 나타나지만 가장 보편적인 방법은 6W2H이다. 6W2H 각 요소에 대한 체계적인 분석작업과 이해를 통해 이벤트를 실행할 때에 필요한 전제조건을 확인하게 되고 원활한 진행을 위한 중점사항이 무엇인가를 파악해 전체적인 기획의 체계를 세우게 된다.

2) 행사계획

행사계획은 기본계획에서 밝힌 기본구상을 차별화된 프로그램으로 나타내는 단계로서 광고기획으로 말하자면 기본적인 전략구상을 구체적으로 실현하기 위한 전술단계이다. 행사계획은 프로그램계획, 행사계획, 공연·연출계획 등으로도 표현할 수도 있다. 기본계획을 장기적인 관점에서 행사의 기본방향과 전체적인 윤곽을 결정하는 전략적 단계라고 한다면, 행사계획은 기본계획을 바탕으로 단기적·구체적으로 프로그램을 실행하는 전술단계라고 볼 수 있다.

행사계획은 크게 공식행사와 부대행사로 구분된다. 공식행사는 이벤트 프로그램의 가장 핵심이 되는 행사로서 개·폐회식과 같은 대규모행사나 의전행사 등이 포함되며 프로그램의 하이라이트라고 할 수 있다. 부대행사는 공식행사를 제외한 다양한 볼거리의 프로그램이 포함되어 이벤트의 콘셉트를 구체적으로 실행하고 표

현하기 위해 공식행사를 보완하며, 행사기간 동안 특색 있는 갖가지 행사로 구성된다. 행사계획에는 공식행사·부대행사 외에도 참가자의 참여를 유도하는 체험행사, 경연행사, 공연행사, 전시행사 등이 추가될 수 있다. 만약 이것으로 부족할 경우 별도로 프로그램을 준비해 공연을 진행할 수 있다. 2005년도 남도음식 큰잔치에서는 전년도와 차별화를 하지 못해 관객 수가 줄어들자 방문객의 체류시간을 연장하려는 의도에서 야간축제를 기획한 바 있다.

3) 운영계획

셋째로 운영계획에서는 행사계획이 원활히 진행될 수 있도록 행사요원을 교육·관리하고 장비·시설지원을 비롯해 안전, 교통, 주차장 문제에 이르기까지 다양한 서비스계획을 세운다. 행사계획에서 구성된 프로그램이 잘 연출·진행되기 위해서는 행사장에 있는 각종 시설을 사전에 철저히 준비·관리해야 하며, 이벤트효과를 극대화시킬 수 있도록 장비의 적절한 동원이 요구된다. 물론 운영·관리는 결국 사람이 담당하는 것이므로 효율적인 조직구성과 더불어 이벤트 구성원에 대한 교육이 체계적으로 이루어져야 한다. 그 밖에 방문객의 편의를 위해 행사장의 안내, 유실물 관리·보관 업무 같은 서비스 업무를 시행하고, 안전하고 쾌적한 이벤트를 즐길 수 있도록 하기 위해 경비 및 소방·안전관리계획을 세우게 된다.

방문객 만족도를 조사하면 안내원의 친절도와 함께 화장실·휴게 공간 등의 서비스 시설이나 업무 외에도 주차장·교통문제가 자주 등장한다. 이벤트 행사요원이 그때그때 자의적으로 판단해 진행하는 것보다 운영 매뉴얼에 의해 사전에 충분히 교육하여 언제나 일정한 서비스 관리가 유지될 수 있도록 세심하고 구체적인 운영계획이 필요하다. 성공한 이벤트는 그냥 지나치기 쉬운 곳, 소홀하기 쉬운 곳까지 운영계획에 따라 통제한 이벤트이다. 유능한 이벤트 플래너는 공연계획에 치중하는 것도 중요하지만, 운영계획에 관한 중요한 체크포인트를 항상 마음속에 새겨 둘

필요가 있다.

4) 홍보계획

홍보계획은 축제 기획에서 매우 중요하다. 축제는 관광자원이자 홍보자원으로, 자기 고장의 축제를 잘 개발해 홍보에 힘쓰면 지역이 대외적으로 알려져 수많은 방문객이 자발적으로 찾는 계기가 된다는 의미이다. 대부분의 지역축제나 문화이벤트가 군민행사나 동네잔치로 끝나는 이유는 홍보가 잘 되지 않기 때문이다. 이벤트는 체험매체로서의 특성이 있기 때문에 참가자가 현장을 방문하지 않으면 존재 의미가 없어진다. 따라서 이벤트가 성공하기 위한 가장 중요한 전제조건은 효율적인 홍보계획이다. 성공했다고 평가되는 이벤트도 내막을 자세히 살펴보면 참가자 대부분이 그 지역 출신에 한정되어 있어 그다지 실속이 없는 지역행사로 머무는 경우가 많이 있다. 지역축제나 문화이벤트를 개최하는 목적은 지역의 이미지를 향상시키고, 외부 방문객을 많이 참가시켜 경제적인 파급효과를 극대화하려는 데 있다. 내실 있는 이벤트는 홍보를 잘 해서 많은 사람을 불러 모을 수 있도록 하여 지역의 한계를 벗어날 수 있는 역량을 강화해준다. 외국의 성공 사례를 보면 홍보의 역할이 왜 중요한지 알 수 있다. 일본 삿포로눈축제가 세계적인 축제로 발돋움한 이유는 같은 시기에 동계 올림픽을 통해 세계 전체에 홍보되었기 때문이고, 독일 뮌헨의 유명한 맥주축제인 옥토버페스트도 결국은 뮌헨 올림픽을 계기로 세계의 매스컴을 통해 널리 홍보되었기 때문에 성공한 것이다.

2005년 어느 여론조사에 의하면 전라도 지역에서 가장 가보고 싶은 곳으로 완도가 선정되었다. 그 이유는 〈해신〉이라는 드라마가 완도 홍보에 큰 몫을 했기 때문이다. 홍보는 마케팅영역과 마찬가지로 행사 전에 집중되는 것이 보통이며 온라인(on-line), 오프라인(off-line)의 홍보나 매스미디어와 쌍방향매체에 의한 홍보, 그리고 인적 매체(personal media)와 비인적 매체(non-personal media) 등을 통해 진

행된다.

홍보계획이 시너지 효과를 얻기 위해서는 통합적 마케팅커뮤니케이션(Integrated Marketing Communication: IMC)이 수립되어 하나의 목표와 콘셉트에 의해 일관성 있게 유지·관리되는 것이 필요하다. 또한 매체별 특성을 잘 이해해 매체의 장점을 충분히 살린 미디어믹스 전략이 함께 시행되어야 한다. 실패한 이벤트 사례를 보면 매체의 특성을 제대로 파악하지 못한 채 여러 매체를 예산범위 내에서 적당히 섞는 방식을 취하거나 각 매체 운영계획이 따로 수립되어 통합적으로 관리되지 못한 경우가 많다. 그뿐만 아니라 비현실적인 홍보예산 설정 때문에 어느 정도의 예산이 투입되어야 가장 적합한 홍보계획이 수립될 수 있는지 예측하지 못했다.

문화예술축제 영역의 이벤트 플래너는 일반적으로 다른 영역의 기획자보다 홍보계획에 대한 개념이 부족한 편이다. 그 이유는 이벤트계획의 중심을 경제성·합리성보다는 예술성·문화성에 두기 때문이다. 홍보계획은 사실상 매체계획, 마케팅커뮤니케이션 계획, 프로모션 계획이라고 표현하는 것이 더 적합하다. 홍보는 대중매체를 활용해 무료로 시행되는 프로모션믹스 매체의 하나로서 매체비용을 치러야하는 광고와는 다르다. 한편, 현수막, 광고탑, 광고사인 등의 옥외광고, 버스나 지하철에 부착되는 교통광고, 포스터나 안내 카탈로그(catalog) 같은 인쇄광고 제작물, 그리고 이벤트 참가자에게 인센티브(incentive)로 제공되는 쿠폰, 경품 등의 SP 매체, 쌍방향으로 직접적 소구가 가능한 인터넷 광고 등 홍보에 활용될 수 있는 매체는 점점 다양화·복잡화되고 있다. 따라서 광고홍보학을 모르는 사람이 홍보계획을 수립하기란 쉬운 일이 아니다. 홍보, 광고, 그리고 선전의 의미는 각각 다르다. 프로모션과 세일즈프로모션도 서로 다른 개념이다. 이벤트 기획서를 읽다 보면 이러한 개념을 혼동하는 경우가 자주 발견된다. 전략과 전술의 실행에 앞서서 이벤트 관련 용어에 대한 정확한 이해와 주어진 홍보예산을 효율적으로 집행하기 위한 매체의 특성·기능에 관한 연구가 필요하다.

5) 예산계획

 이벤트 기획의 마지막 단계는 예산계획이다. 이벤트 예산은 투자된 비용에 대한 효과를 고려해 최소의 비용으로 최대의 효과를 얻을 수 있도록 계획되어야 한다. 이벤트 예산비용은 기본적으로 공연계획에서 파생되는 다양한 프로그램의 제작·연출비용과 운영계획의 진행에 따른 장비·시설비용을 비롯해 서비스시설, 안전관리, 주차장시설 마련으로 인한 비용, 그리고 이벤트를 적당한 수준으로 홍보하기 위해 소요되는 홍보예산 등이 포함된다. 한편, 마케팅영역의 이벤트 예산을 설정할 때는 시장상황은 물론 제품수명주기(PLC)와 예산편성 주기, 경쟁기업의 동향, 위험부담의 정도 등을 고려하며 종합적인 판단을 세우게 된다. 그러나 문화예술축제 영역의 이벤트예산 집행과정은 객관성·합리성이 결여된 채 주먹구구 식으로 진행되는 경우가 많다.

 제대로 된 이벤트 기획이란 실현 가능한 목표 설정과 목표 방문객 산출, 그리고 이들에게 만족감과 감동을 전달·연출할 수 있는 차별화된 프로그램 기획, 마지막으로 합리적인 예산 설정을 포함하는 과정이다. 한국 이벤트 기획의 중심은 아직 예술적 표현이나 문화적 소재 발굴에 치우치는 등 이벤트 기획에 합리적인 사고가 도입되지 못한 상태이다. 해외 유명 이벤트 사례를 조사하면 그들의 유연한 사고와 균형 잡힌 접근방식에서 많은 것을 배울 수 있다. 그들은 문화제를 발굴하거나 전통성을 유지·보존하는 데 최선을 다하면서도 현대적인 시점에서 이를 가공하고 새로운 감각을 받아들이는 데 인색하지 않다. 그에 따라 다양한 세대와 여러 나라의 방문객이 폭넓게 축제에 참여하므로 많은 수입을 올리고 있다. 즉, 이벤트 기획에서 문화성은 충분히 살리면서도 수입을 높일 수 있는 프로그램과 상품을 개발해 두 개의 상충되는 개념에 대한 균형을 유지하고 있다. 반면에 우리의 이벤트의 현장에서는 너무 한쪽만을 고집하고 주장하는 경향이 있다. 고전과 현대, 문화성과 경제성의 균형을 추구하기보다는 한 쪽에만 집중하는 것이다.

자치단체나 관이 이벤트를 주도하기 때문에 이들로부터의 지원금이 중단되면 축제가 진행되지 않는다는 점도 문제이다. 지역축제나 문화예술축제의 본질이 경제적 이익을 올리는 데 있지 않더라도 장기적인 관점에서 수익성이 충분히 확보되지 않고는 더 이상의 발전은 확신할 수 없다. 진정한 이벤트 발전을 위해서는 무엇보다 유연한 사고가 필요하다. 예산을 효율적으로 관리하고 목적에 알맞게 집행하는 것도 중요하지만, 이와 함께 다양한 이벤트 프로그램과 상품개발에 주력해 수익성을 높이는 데 소홀함이 있어서는 안 될 것이다. 우리의 지역이벤트는 지방자치제도의 시행과 더불어 아직 걸음마 단계에 머물고 있다. 자신의 주장을 관철하는 것도 중요하지만 장기적인 안목에서 이벤트 발전에 무엇이 도움이 될지 냉철히 생각해볼 때이다. 최근 공연산업에서 부각되는 '시장원리'[5]나 '승자독식의 원칙' 등은 모두 문화·공연이벤트의 기획과정에서 마케팅적 접근방법의 중요성을 일깨워주고 있다. 여기서 시장원리란 주최자의 편의나 이익이 아니라 방문객의 만족을 위해 이벤트가 존재한다는 의미이다. 이미 시장 전반이 공급자 중심에서 수요자 중심의 시장으로 전환되었듯이, 이벤트 분야 역시 수요자의 판단과 선택에 의해 평가되어야 한다는 것을 시사하고 있다.

지역축제를 비롯한 문화예술축제가 매너리즘에 빠져 행정 편의적이고 차별점이 없는 행사를 남발하는 실정을 직시할 때 시장원리의 도입은 시급하다. 한편, 승자독식의 원칙은 공연산업을 중심으로 하는 이벤트 분야에서 자주 볼 수 있다. 예술가 시장의 특징 중의 하나는 소수의 탁월한 재능이 있는 예술가(슈퍼스타)는 엄청나게 큰 소득을 얻는 반면에 대부분의 예술가는 평균 이하의 소득으로 살아간다는 점이다. 이러한 현상이 강하게 존재하는 시장을 '승자독식시장(winner-take-all market)'이라고 한다. 이런 현상이 나타나는 이유는 일반적인 노동 시장에서는 일에 대한

5) 시장원리란 무엇인가? 시장은 상품이나 용역을 판매하려는 공급자와 구입하고자 하는 수요자가 모이는 장소이다. 그러나 경제학에서 말하는 시장은 훨씬 포괄적인 의미가 있다. 즉, 공급자와 수요자를 연결해주는 상황 혹은 상태를 말한다.

<표 4-3> 문화 · 공연이벤트영역의 기획과정(5단계 19항목)

제1단계 기본계획	
1. 이벤트 목표, 테마, 콘셉트 설정	2. 6W2H 체크

제2단계 행사계획	
3. 행사계획의 기본방향과 구성	4. 프로그램 구성
5. 프로그램 관리	6. 행사장 연출
7. 행사장 배치	8. 동선계획

제3단계 운영계획	
9. 조직관리	10. 운영조직 분석
11. 시설관리	12. 이벤트행사장 운영 스탭

제4단계 홍보계획	
13. 홍보 기본방향	14. 매체별 홍보전략
15. 단계별 홍보전략	16. 통합적 홍보활동 전략

제5단계 예산계획	
17. 이벤트 예산의 수립	18. 이벤트 기획 예산 편성법
19. 예산 조달방법	

성과의 보상을 절대평가(노동자의 한계생산물)에 의존하는 데 반해서 승자독식시장에서는 일에 대한 성과의 보상이 상대적 평가에 의해 이루어지기 때문이다. 예를들어 스타 예술가와 보통 예술가 사이의 재능이나 능력의 차이는 아주 적지만 그들이 얻는 소득의 차이는 몇십 배에 달한다. 이러한 현상은 특히 예술, 연예, 프로 스포츠 등의 분야에서 두드러지게 나타난다.

이런 승자독식 현상이 일어나는 가장 큰 이유는 예술분야에 미디어 기술의 발전 때문에 규모의 경제가 나타나기 때문이다. 예를 들어 음반, 영화, 도서 등 문화예술부문에서의 생산은 초기의 고정비용은 매우 큰 데 비해 추가로 생산하는 한계비용

은 거의 무시될 정도로 작다. 이는 결국 자연독점 현상을 초래한다. 즉, 가장 강한 것만 살아남게 되는 것이다.

또한 예술작품의 소비행태에서 강한 망 외부성(network externalities)이 존재하기 때문이기도 하다. 예를 들어 예술작품을 소비할 때 위험을 피하려는 소비자들이 이미 다른 소비자나 작품의 평론 등을 통해서 명성을 얻은 작품에만 집중되는 현상이 나타난다. 그렇게 되면 결국 몇 개의 유명한 예술작품만 살아남고 나머지는 시장에서 밀려난다. 또한 어떤 상품이 그 기능보다는 그 상품을 소비하는 사람의 사회적 지위를 강하게 나타내는 경우 – 이를 흔히 '지위 상품(status good)'이라고 한다 – 가장 경쟁력이 있는 상품이 시장을 독차지하는 경우가 많다. 예술작품은 대부분 이런 지위 상품적 속성이 있다.[6]

이처럼 문화에도 경제논리를 건설적으로 적용하면 문화발전을 촉진할 수 있다. 문화의 경제적 가치를 높이고 문화인의 활동영역을 확대하는 데 최소한의 시장원리는 필요하다. 문화예술분야에서 시장원리나 승자독식의 원칙이 의미하는 것은 막연히 예술·문화를 지향하는 것보다는 경쟁논리를 통해 관객에게 평가를 받음으로써 장기적인 발전을 추구하려는 인식에 대한 필요성이다. 극단적으로 표현하면 관객이 외면하는 공연이나 방문객이 찾지 않는 이벤트는 존립할 수 없다. 문화예술축제 분야에서는 항상 문화성과 경제성이 양립되어 인식되는 경향이 있다. 특히 지방자치단체가 주관하는 지역축제의 경우에는 공적 이벤트의 성격이 강하므로 경제적인 측면이 외면되기 쉽다. 물론 경제적인 이익추구를 위해 축제가 개최되지는 않지만 지나치게 예술·문화 지향적인 면만 강조된다면 일반 대중은 만족하지 못하기 때문에 장기적인 관점에서는 득이 되지 않는다. 문화예술축제의 문화성과 경제성은 양립되는 개념이 아니다. 문화성·예술성을 유지·보존하면서도 거시적인 측면에서 경제성을 확보해 조화로운 발전이 유지되는 것이 바람직하다. 기본계획에서 출

6) 한국문화경제학회, 『문화경제학 만나기』(김영사, 2002), 164~165쪽.

발해 예산계획 수립까지 낭비되는 비용을 가능한 한 줄이고 항상 투자된 비용에 대한 효과를 검증하려는 자세가 요구된다. 또한 홍보의 필요성을 제대로 인식해 방문객 동원에 노력하며 규모의 경제성을 유지해야 한다. 최근 문화체육관광부의 「문화관광축제 정책방향」은 축제운영에 마케팅개념을 적극적으로 도입할 것을 권장하고 있다. 이는 앞으로 지역축제가 시장경제논리의 중요성을 충분히 인식해 축제기획자 위주가 아닌 방문객의 만족을 유도할 수 있는 방향으로 전환하도록 요구하고 있다.

문화예술축제에 있어서 주변자원과의 연계는 매우 중요하다. 연극제, 음악제 등 대중성이 취약한 장르는 단독으로 행사를 치를 경우 집객에 어려움을 겪게 된다. 일본 연극제의 사례처럼 주변에 있는 다른 축제 및 관광자원·테마파크와 협력을 고려해야만 본래의 목적을 달성할 수 있다. 이러한 하드웨어·소프트웨어적인 주변 환경과의 적절한 조화는 시너지 효과를 일으킬 수 있음은 물론, 문화예술축제를 유치해 지역홍보 및 경제를 활성화하려는 취지에서도 매우 의미 있는 일일 것이다.

6. 행사계획과 문화예술축제

행사계획 단계는 문화예술축제의 여러 기획단계 가운데 가장 비중을 두어야 할 단계이다. 이는 문화예술축제가 무대를 중심으로 다양하고 차별화된 공연 프로그램을 기획, 연출하고 이를 관객에게 평가받기 때문이다. 문화예술축제는 기본적으로 이벤트 및 지역축제에 비해 비영리적이고 문화적 특성이 강하지만 너무 마니아 관객층 위주로 프로그램을 집중시키면 일반관객을 끌어들일 수 없다.

따라서 공식행사를 중심으로 해당 장르의 특성과 예술성·문화성을 심화시키고 각종 부대행사를 통해 볼거리와 재미를 제공함으로써 다양한 계층의 관객을 만족시키고 대중적인 색채를 적절히 조화시킬 수 있는 안목과 균형감각이 행사계획에

요구된다.

행사계획은 문화예술축제와 문화·공연이벤트영역 기획과정의 두 번째 단계이며 이벤트 주최자의 의도를 외부로 표출하려는 다양하고 차별화된 프로그램계획이다. 행사계획은 기본계획에서 밝힌 기본구상을 차별화된 프로그램으로 제시하는 커뮤니케이션적 접근이 요구되는 단계로서, 광고기획으로 말하자면 기본적인 전략 구상을 구체적으로 실현하기 위한 크리에이티브전략·전술단계에 해당한다고 볼 수 있다.

행사계획은 프로그램계획, 행사계획, 공연·연출계획이라고도 한다. 기본계획을 장기적인 관점에서 행사의 기본방향과 전체적인 윤곽을 결정하는 전략적 단계라고 한다면 행사계획은 기본계획을 바탕으로 단기적, 구체적으로 프로그램을 실행하는 전술적 실행 단계이다.

한편, 행사계획은 크게 공식행사와 부대행사로 구분할 수 있다. 공식행사는 이벤트 프로그램의 가장 핵심이 되는 행사로서 집객력을 높일 수 있는 개·폐회식과 같은 대규모 행사나 의전행사 등이 포함되며 프로그램의 하이라이트라 할 수 있다. 부대행사는 공식행사를 제외한 다양한 볼거리의 프로그램이 포함되어 이벤트의 콘셉트를 구체적으로 실행하고 표현하기 위해 공식행사를 보완하며 행사기간 동안 매일 특색 있는 갖가지 행사로 구성된다. 부대행사는 특색 있는 다양한 프로그램으로 선을 보이게 되지만 단독으로 짜여서는 안 된다. 부대행사의 각 프로그램은 통일된 내용으로 구성되어야 하며 공식행사와 일관성이 유지되도록 전개되는 것이 중요하다.

행사계획에는 공식행사, 부대행사 외에도 필요에 따라서 참가자의 참여를 유도하는 체험행사나 경연행사, 공연행사, 전시행사, 그리고 특별행사 등이 추가될 수 있다.

요즘 들어 체험행사의 비중이 크게 증가하고 있다. 그 이유는 방문객의 입장에서 볼 때 단순히 이벤트를 관람하는 것보다 행사프로그램에 직접 참여하는 것이 더

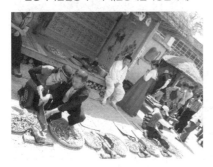

욱 만족도가 높기 때문이다. 예를 들어 도자기축제에서 도자기를 직접 만들어볼 수 있다면 참가자의 흥미와 만족도를 크게 높일 수 있을 것이다.

경연행사는 판촉이벤트의 콘테스트에 해당하는 것으로 방문객의 적극적인 참가와 주변 사람의 흥미를 유도하기 위해 시행된다. 아가씨선발대회나 음식경연대회 등 시상을 전제로 경쟁심을 유발시키는 행사는 일반적인 프로그램보다 더 큰 흥밋거리를 제공할 수 있다. 경연행사는 경연에 직접 참가하지 않는 관람객들에게도 이벤트에 대한 관심을 유도할 수 있다는 장점이 있다.

공연행사는 무대를 이용한 콘서트, 가요제, 예술·문화행사 등으로 구성되는데, 공연계획 가운데에서 기획자의 창작능력 및 연출력이 가장 요구된다. 문화·공연이벤트영역에서는 공식행사, 부대행사와 함께 자주 등장한다.

전시행사는 대회의 성격상 특별히 관광상품이나 이벤트 소품으로 진열이나 전시가 필요한 경우에 개최한다. 디스플레이 효과를 이용해 참가자의 시선을 끄는데, 모터쇼, 견본시 등에서의 전시행사는 이벤트의 성패를 가름하는 중요한 프로그램으로 포지셔닝되며, 김치축제나 각종 음식축제 등에서도 전시행사는 참가자의 볼거리를 제공하는 메인행사로 자리 잡았다.

마지막으로 특별행사는 본행사를 더욱 돋보이게 하거나 행사의 부족한 부분을

보완하기 위해 준비된다. 공식행사, 부대행사를 통해서도 대회의 이미지가 선명하게 나타나지 않거나 소규모의 체험행사나 경연행사로도 방문객의 이목을 끌지 못할 때 기획한다.

　문화예술축제의 경우는 그 성격상 공연행사 중심의 감상형 프로그램과 예술성과 창작성을 비교·평가하는 경연행사가 주가 될 수밖에 없지만, 앞으로 작은 규모라도 관객이 직접 참가해 체험할 수 있는 행사를 개발하려는 노력이 중요시된다. 예를 들어 서울국제드럼페스티벌에서 간단한 타악기를 관객들이 직접 배우고 연주하도록 하는 프로그램과 같이 최근 문화예술축제에서 다양한 형태의 체험행사가 도입되고 있는 것은 매우 긍정적인 상황이라 할 수 있다.

7. 문화 및 지역축제의 문제점과 개선방안

　2006년 12월 제2회 한국이벤트컨벤션학회 세미나를 통해 발표된 문화체육관광부의 「문화관광축제 정책방향」에는 현재 한국 문화와 지역축제의 현주소를 비롯해 문화관광축제 제도현황, 문화관광축제 운용결과로 본 전국 지역축제의 기획과 운영에 대한 평가, 문화관광축제 기획 사례, 그리고 문화관광축제 기획 시 주안점 등이 소개되었다. 물론 문화체육관광부에서 제시하는 문화관광축제의 개념은 명확한 학술적인 분류가 아니며, 지역축제를 포함한 각 지역에서 시행되는 문화 관련 축제를 지칭하는 것이다. 저자는 여기에 제기되는 한국 지역 및 문화 관련 축제의 문제점과 발전·개선방안에 대해 몇 가지 제안을 하고자 한다. 이 「문화관

〈사진 4-3〉 지역축제 사례-진주남강유등축제

광축제 정책방향」은 축제운영에 마케팅개념을 도입할 것을 역설하는 등 향후 지역
축제의 나아갈 방향을 제시하고 있기 때문에 이벤트담당자에게 많은 참고가 될 것
이다.

1) 한국 축제의 현주소

한국의 지역축제는 주로 지역이미지 구축과 지역축제를 통한 지역경제의 활성
화를 목적으로 개최된다. 이를 위해 다양한 주제의 축제를 개발하는데, 박람회 형
식의 축제나 예술 페스티벌 등이 좋은 예이다. 지역축제는 1990년대 지방자치가
시작되면서 관심을 끌게 되었다. 이후 현재까지 양적으로는 크게 성장했지만 축제
간 차별성이 거의 없어 낭비성 행사로 여겨지기도 한다.

2010년에는 1,000여 개의 축제가 전국 각지에서 개최되는데, 그중 대다수가 5월
과 10월에 집중된다. 그 이유는 계절적으로 기후가 좋아 관광객을 모으기 쉽기 때
문이다. 신생축제의 대부분은 개최시기를 이때로 정한다. 그런데 겨울철이나 관광
비수기에 축제가 열리면 관광성수기와 연결되어 지역발전에도 도움이 되고 같은
시기에 경쟁적인 축제도 적어서 관광객 유치와 매스컴에 홍보하는 데도 유리할 수
있다. 행사 성격에 따라 비수기에 축제를 개최하는 것도 좋을 것이다.

한편, 축제가 발전하면서 축제의 상품화도 급속하게 진행되고 있다. 주 5일 근
무제의 전면 시행으로 인해 여가가 증가하면서 축제, 이벤트 행사, 문화관광행사
등이 지역발전과 지역경제 활성화에 핵심요소로 등장했다. 각 지방자치단체는 관
광객을 유치해 소득을 창출하는 이벤트상품으로서 관광축제를 경쟁적으로 개최하
고 있다.

2) 문화관광축제 제도현황

(1) 문화관광축제 현황

2005년 문화관광축제는 27개가 지정되었는데 이중 상반기 지정축제는 12개로 인제빙어축제, 경주한국의술과떡잔치, 아산성웅이순신축제, 함평나비축제, 한산모시문화제, 연천구석기축제, 남원춘향제, 대구약령시축제, 보성다향제, 하동야생차문화축제, 춘천국제마임축제, 무주반딧불축제 등이 있다. 7월 이후 개최된 문화관광축제로는 보령머드축제, 강진청자문화제, 금산인삼축제, 양양송이축제, 충주세계무술축제, 안동국제탈춤페스티벌, 풍기인삼축제, 진주남강유등축제, 영동난계국악축제, 김제지평선축제, 부산자갈치축제, 강경젓갈축제, 광주김치대축제, 남도음식문화큰잔치, 이천쌀문화축제 등 15개가 있다.

(2) 문화관광축제 제도운영의 새로운 방향모색

먼저 관광비수기를 극복하고 관광성수기를 연장시킬 수 있는 축제를 육성해야 한다. 인제빙어축제, 화천산천어축제, 제주정월대보름들불축제 등이 여기에 해당된다. 다음으로 현대인들의 관광욕구를 충족시킬 수 있는 볼거리, 살거리, 놀거리 등 매력이 풍부하고 관광가치가 높은 축제로 육성되어야 한다. 그리고 다양한 소재와 저비용으로 고효율의 합리적인 소프트웨어 중심 축제를 개발해야 한다. 춘천마임축제 등이 여기에 해당한다. 문화관광축제 전반에 공통되는 사항으로는 문화콘텐츠를 확충하고 관광객들의 삶의 질과 연계된 콘셉트를 통해 내실화를 추구해야 한다. 또한 예산 낭비적 요소를 극소화하고 문화관광축제의 생산성을 극대화해야 한다. 그리고 사후평가를 시행하고 피드백 시스템을 강화함으로써 축제의 장기적 발전을 추구해야 한다.

3) 문화관광축제 운영결과로 본 전국의 지역축제기획 및 운영에 대한 평가

(1) 축제운영에 경영마인드 도입

〈사진 4-4〉 대구약령시한방문화축제(축제캐릭터)

열악한 축제재정을 보완하고 경제성을 향상시키기 위해서는 경영마인드가 반드시 필요하다. 유료 프로그램 개발의 예로 청도소싸움축제, 진주유등축제를 들 수 있고, 축제 캐릭터상품개발의 예로는 남원춘향제와 함평나비축제 등이 있다. 연계 관광상품개발로 인한 지역관광 소득 향상의 예로는 강진청자문화제와 하동야생차문화축제 등을 들 수 있다.

(2) 축제의 근원적 기능 고려

현대 축제에 유희적 기능이 강조되면서 축제의 경제적 편익을 지나치게 강조하는 산업형 축제로 탈바꿈함에 따라 축제의 본원적 기능인 유희적 기능이 상실되는 경향을 보이고 있다. 축제의 쌍방향커뮤니케이션기능을 강화시킴으로써 축제 참가자들에게 삶의 활력소를 제공하여 인간성을 회복할 수 있도록 해야 한다.

(3) 계절성과 지역편중성 극복

대부분의 축제가 5월 및 10월에 개최됨으로써 관광효과가 반감되고 있어 관광비수기를 극복할 수 있는 다양한 축제의 개발이 시급하다. 한국을 찾는 외국인 관광객들의 체류지가 대도시 및 특정관광지에 한정되어 있기 때문에 이들을 위한 도시형 문화관광축제의 개발도 필요하다.

4) 문화관광축제 기획 사례

(1) 지역문화의 고부가가치화에 주안을 둔 축제 기획

지역 특성이나 고유문화를 문화관광축제로 개발해 문화의 부가가치를 높임으로써 지역주민들의 문화적 자긍심을 높여줄 뿐만 아니라 지역문화발전과 전승의 계기가 된 경우도 있다. 강화도의 고인돌축제, 이효석의 소설『메밀꽃 필 무렵』의 무대가 된 강원도 평창의 효석문화제, 남원춘향제 등이 좋은 예이다. 또한 경남고성 공룡테마파크, 담양대나무생태공원처럼 지역특화와 연계된 축제를 개발함으로써 지역관광발전에 기여하는 경우도 있다. 축제를 통해 문화의 브랜드를 창출하기도 하는데, 안동탈춤페스티벌, 함평나비축제, 남도음식문화축제 등을 그 예로 들 수 있다.

(2) 현대인의 욕구를 축제에 반영한 축제 기획

현대인들이 많은 관심을 가지고 있는 웰빙(Well-being) 열풍을 축제이벤트로 개발해 관심과 만족도를 높인 경우도 있다. 예를 들면 대구약령시축제, 지리산한방약초축제 등이다. 한편, 함평나비축제, 무주반딧불축제 등은 도시화로 말미암아 발생한 현대인의 탈일상욕구를 환경친화적인 축제를 통해 충족시킨 경우이다.

(3) 기존의 인프라를 활용한 축제 기획

각 지역에 산재하고 있는 기존의 인프라를 최대한 활용함으로써 축제를 경제적으로 진행한 경우이다. 예를 들면 재래시장을 활용한 대구약령시축제, 금산인삼축제, 강경젓갈축제, 부산자갈치축제 등이 있다.

5) 문화관광축제 기획 시 주안점

(1) 축제운영에 마케팅개념 도입

문화관광축제의 수요자는 관광객들이므로 이들을 위한 운영이 필요하다. 축제 기획자 위주의 축제운영은 관광객의 불만을 야기한다. 축제의 공간은 관광객들의 체류시간 및 관람시간 등을 고려해 동선을 구성해야 하며, 특산품 판매를 위주로 하는 산업형 축제에서는 공간을 기·승·전·결 형태로 구성함으로써 특산품 구입 후 이를 휴대하고 다니는 시간을 최소화해야 한다. 야외의 제한된 공간에 일시적으로 많은 관광객이 밀집하는 축제장의 편의시설 중에서 화장실은 남·녀의 성비를 고려해 설치하며 음료대, 휴대품 보관소, 유아휴게실 등은 관광객들을 위한 필수적인 편의시설이다.

(2) 축제 콘텐츠 차별화

축제의 야간 프로그램 편성은 관람객 증가로 지역경제 활성화에 도움을 준다. 또한 프로그램 몰입도를 높여 축제참가 만족도를 높일 수 있다. 진주남강유등축제, 안동탈춤페스티벌, 선유줄불놀이, 제주정월대보름들불축제 등이 그 좋은 예다.

한편, 세계적으로 성공한 축제들은 축제의 정체성을 유지할 수 있는 뚜렷한 중심 프로그램이 있다. 명확한 표적시장을 설정하지 않은 문화관광축제는 실패할 가능성이 매우 크다. 즉, 명확한 표적시장을 설정하지 않은 축제에서는 모든 계층을 위한 프로그램을 따로 마련해야 되고, 이는 결과적으로 축제의 정체성을 훼손할 수도 있다. 따라서 현대인의 관광패턴, 즉 동적 관광 및 참여관광에 가장 잘 부합되는 참여프로그램을 개발해 확대할 필요가 있다.

(3) 관광목적지 다변화와 지역이미지 제고에 주안점

지역의 독특한 사회·문화적 특성을 축제이벤트로 개발함으로써 관광흡입력을

높일 수 있고 이를 통해 수도권 및 일부관광지에 집중되는 관광 목적지를 다변화해 국토의 균형적 발전에 도움을 줄 수 있다. 축제의 테마는 축제 개최지역의 이미지 형성에 많은 영향을 주게 되므로 부정적인 이미지가 강한 지역일수록 이를 긍정적으로 변화시킬 수 있는 테마를 선정할 필요가 있다.

(4) 지역주민의 관심유발과 참여 확대

관 주도형이었던 축제를 민간 주도형 축제로 전환함으로써 지역주민의 관심과 자발적인 참여를 유도할 수 있다. 민간 주도형 축제는 프로그램의 탄력적 운용과 새로운 프로그램을 개발할 때에도 많은 도움을 준다. 지역주민들의 다양한 아이디어를 프로그램에 반영하고 민·관·학 협력 체제를 구축함으로써 전문성을 제고하고 역할분담을 통해 축제행정을 효율화해야 한다.[7]

8. 세계의 축제 사례에서 무엇을 배울 것인가

지역축제의 문제점을 개선하려면 먼저 현 실정을 올바로 직시해 우리의 현실에 맞는 발전방향을 모색해야 한다. 세계적으로 잘 알려진 지역이벤트를 분석하면 우리에게 새로운 개선방안을 안내해줄 뿐 아니라, 양적으로는 팽창했으나 성장한계점에 머물고 있다는 비판의 목소리가 높아지고 있는 우리 축제에 대해 좋은 시사점을 제공할 수 있다. 성공한 축제는 매우 많지만 여러 사례 중에서 비교적 우리에게 널리 소개된 세 개의 축제를 선정했다. 먼저 예술축제로 유명한 오스트리아의 잘츠부르크음악페스티벌과 지역산업을 연계해 경제활성화에 연계한 대표적 산업축제의 하나인 독일의 뮌헨맥주축제(옥토버페스트), 그리고 일본을 대표하는 세계 3대

7) 문시영, 「문화관광축제 정책방향」(제2회 한국이벤트컨벤션학회 세미나, 2005.12).

축제의 하나로 지정된 삿포로눈축제 등이다. 이는 예술, 산업, 지역 등 나름의 기준에 따라 선정한 것으로, 최대한 참고가 될 수 있도록 노력했다.

이런 유명축제들을 살펴보면 몇 가지 공통점을 발견할 수 있다.

첫째는 사고·가치의 조화이다. 이들은 오래된 관광자원이나 문화재를 잘 보존하면서도 현대적인 감각과 편리성을 훌륭히 결합시켜 경제적인 이익을 추구하고 있다. 이는 다양한 세대나 여러 나라의 방문객이 폭넓게 축제에 참여할 수 있도록 하여 결과적으로 많은 수입을 올리고 있다. 즉, 이벤트 기획에도 문화적 가치와 경제적 이익을 조화시키는 동시에 적극적인 홍보가 필요하다.

둘째는 홍보전략을 적극적으로 활용하고 있다. 잘츠부르크음악페스티벌은 매년 모차르트의 출생지에서 개최된다. 모차르트에 대한 세계적인 인지도를 이용해 모차르트 음악제는 물론, 다양한 캐릭터상품을 개발해 홍보에 적극적으로 나서고 있다. 또 뮌헨맥주축제는 1972년 올림픽을 유치한 뮌헨에서 열리고 있는데 200년 전부터 개최된 맥주축제가 올림픽과 연계되어 세계적으로 홍보되었기 때문이다. 일본의 삿포로눈축제는 디메리트(demerit)를 메리트(merit)로 전환시킨 축제의 사례로 1년에 거의 6개월 동안 눈이 내리는 혹독한 자연환경을 극복하고 오히려 눈을 즐기려는 발상으로 축제를 시작해 세계적인 축제로 발전시켰다. 물론 1972년 삿포로 동계올림픽을 유치하면서 이를 홍보의 계기로 삼아 전 세계에 널리 알려졌기 때문이다.

앞으로 진정한 이벤트 발전을 위해서는 무엇보다 유연한 사고가 기획에 반영될 필요가 있다. 예산을 효율적으로 관리하고 목적에 알맞게 집행하는 것도 중요하지만 이와 함께 다양한 이벤트 프로그램과 상품개발에 주력해 수익성을 높이는 데 소

〈사진 4-5〉 해외의 성공이벤트 사례 1 ―
삿포로눈축제

〈사진 4-6〉 해외의 성공이벤트 사례 2―
뮌헨의 옥토버페스트

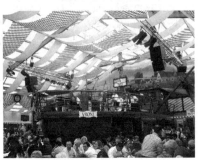

홀함이 있어서는 안 될 것이다. 또한 이벤트가 단순히 지역행사에 머물지 않고 많은 지역에서 다양한 계층의 관심을 유도하기 위해서는 홍보전략이 필요하다는 것을 하루빨리 인식해야 할 것이다.

한편, 이들 축제의 성공 사례를 분석하면 의외로 프로그램의 수가 적고 단순하게 구성되어 있음을 알 수 있다. 여기서 우리는 그들의 '선택과 집중'에 대한 지혜를 배울 수 있다. 먼저 방문객에게 보여줄 수 있는 자신 있는 메인 행사를 중심으로 부대행사는 이를 보완할 수 있는 최소한으로 운영되고 있다. 한국의 지역축제는 일관성이 없는 내용의 프로그램을 너무 많이 한꺼번에 보여주려 하고 있다. 따라서 관객은 자신이 무엇을 보았는지 또는 축제에서 나타내고자 하는 핵심 내용이 무엇인지를 기억하지 못한다. 이것은 프로그램의 가지 수가 많아야 축제가 성공할 것이라고 생각하는 데서 발생하는 오류인 것이다. '그 나물에 그 밥'이라는 말처럼, 오늘날의 지역축제는 양적으로 성장했음에도 천편일률적인 모방 릴레이가 반복되고 있다. 지역축제 발전을 위해 프로그램 개발에 과잉투자를 하고 있지만 성과가 보이

◎ 또 하나의 배울 점
메인프로그램의 개발과 선택과 집중의 논리

〈사진 4-7〉 해외의 성공이벤트 사례 3 — 잘츠부르크음악축제

잘츠부르크음악축제가 열리는 곳

모차르트 캐릭터상품

지 않는 것은 프로그램 간의 일관성·통일성이 부족하고 의미 없이 중복된 프로그램이 너무 많기 때문이다. 굳이 외국의 사례를 열거하지 않더라도 최소한의 투자로 많은 이익을 얻는 것, 선택과 집중에 의한 프로그램의 간소화, 그리고 콘셉트의 단순화 과정은 우리에게 시사하는 바가 크다.

제 2 부

문화예술축제의
사례와 분석

제5장

영화제

1. 영화제의 개념 및 종류

1) 영화제의 개념

영화제는 영화라는 예술장르를 테마로 개최되는 문화예술축제를 가리킨다. 『브리태니커 백과사전』에 의하면, 영화제란 뛰어난 영화를 평가하기 위한 행사로 보통 매년 열리며, 주로 지방자치단체, 산업체, 실험영화단체 등의 후원을 받아 다양한 영역의 영화관계자와 관객들이 영화제가 제공하는 프로그램에 참여하는 문화예술행사로서 규정하고 있다.[1] 사전적 의미로는 단순히 뛰어난 영화를 평가하기 위한 문화행사를 뜻하고 있지만, 일반적으로는 영화작품을 출품시켜 그 우열을 가리거나 영화감독, 제작자, 출연자 등의 친선과 교류를 위해 개최되는 문화·예술행사를 말한다. 대개는 일정 기간 내에 연속적으로 특정 주제의 영화작품을 많이 소개하게 되며, 영화 외에서도 다양한 이벤트 프로그램으로 관객들의 흥미를 유도할 수

1) 한국브리태니커회사, 『브리태니커 백과사전』(www.britannica.co.kr).

있는 볼거리를 제공하고 있다. 대표적인 영화제로는 이미 잘 알려진 유럽의 칸영화제를 비롯해 일본의 유바리국제영화제, 한국의 부산국제영화제 등이 있다.

영화제는 일반적으로 매년 일정한 시기에 열리며 국가나 지방자치단체 등의 공공기관을 비롯해 기업 및 각종 영화단체 등의 협력을 바탕으로 영화제작자와 감독, 배우, 배급업자, 비평가 등과 같은 영화인의 교류를 증진하고 영화의 예술적 발전을 위한 다양한 이벤트 프로그램과 볼거리를 제공한다.

영화는 초기의 무성영화시대를 거쳐 발전하는 과정에서 창작과 스토리라는 문학적 요소가 도입되었고, 나중에는 음악과 디지털 영상기술의 결합으로 강력한 영상미학과 청각예술의 영역에 도달하면서 21세기의 대표적인 대중매체로 등장했다. 특히 음악은 이미 영화를 표현하고 승화시키는 본질적 요소가 되었을 뿐 아니라 이를 통해 대중의 마음속으로 깊이 다가가고 있다.

한편, 영화제의 내용에서 차별점을 발견하기 어렵고 다른 영화제와 비교해 신선함과 흥미를 유발할 수 없다면 그 영화제는 경쟁력을 확보하기가 쉽지 않다. 따라서 프로그래머들은 좋은 영화를 선별하고 이를 유치하기 위해 노력한다. 성격이나 장르가 비슷하거나 비슷한 시기에 열리는 영화제 간의 경쟁은 더욱 치열할 수밖에 없다. 특히 인구도 많지 않고 영화제의 콘셉트도 제대로 설정되어 있지 않으며 주변환경 조성도 미약한 도시에서 경쟁력 있는 영화제를 육성하기는 그리 쉬운 일이 아니다.[2]

2) 영화제의 이벤트적 특성

영화제는 문화이벤트의 한 장르로서 다른 이벤트와 차별화되는 특징을 가지고 있다. 그 특징은 다음과 같다.

2) ≪프리미어≫, 2003년 7월호.

첫째, 영화제는 지역 이미지를 대내외적으로 부각시키는 차원에서 파급효과가 매우 크다. 영화제는 영화의 대중성으로 인해 국내외적인 교류를 촉진해 개최지의 경제를 활성화하고 이미지를 홍보하는 데 유리한 점이 많다.

둘째, 영화제는 영화인의 친선과 교류를 위한 만남의 장이고 동시에 관객을 위한 축제의 장소이기도 하다. 관객들은 작품성과 화제성이 있고 장르별 특성이 강한 영화를 볼 수 있는 동시에 배우, 감독 등과 쌍방향적·직접적인 커뮤니케이션을 할 수 있다는 데에 큰 매력을 느낀다.

셋째, 영화제의 최대의 볼거리와 상품은 영화 그 자체이다. 따라서 영화제 관계자는 먼저 지역특성에 맞는 경쟁력이 있는 영화장르를 선정하는 것이 중요하며, 또한 영화제가 개최될 때마다 늘 신선하고 화제가 넘치는 영화를 선별하기 위해 노력해야 한다.

넷째, 영화제는 수익성과 경제적 이익을 확보하기 위해 필름마켓 같은 독특한 전시이벤트와 병행되는 경우가 많다. 영화제를 유치하려는 주요 목적으로 개최도시의 경제활성화를 들 수 있는데, 이를 위해 대부분의 영화제는 견본시 등을 통해 정보를 교환하는 등 비즈니스의 장으로 이용되고 있다.

다섯째, 이벤트의 전개방식에 독자적인 특징이 있다. 영화제는 실내 또는 특설 야외무대 등을 활용한 상영회를 기본으로 관객이 요구하는 장르의 작품을 시청할 기회를 제공한다. 또한 출품된 영화에 대한 시상식을 통해 다양한 연출을 시도하고 흥미를 고조시키기도 한다. 특히 토크쇼나 세미나를 이용해 영화인과 만남의 자리를 마련하여 제작의도·에피소드에 대한 정보를 얻을 수 있게 한다.

3) 영화제의 역사

최초의 영화제는 1932년 이탈리아의 베네치아에서 개최되었다. 제2차 세계대전 중 중단되었다가 전후에 베네치아, 프랑스의 칸 등지에서 재개되었으며 뒤이어 베

를린, 모스크바, 도쿄 등 세계 여러 곳에서 잇달아 개최되면서 해마다 성황을 이루고 있다. 2차 세계대전 이후 영화제는 영화산업 발전을 유도하는 견인차 역할을 하게 되었다. 대표적인 예로 이탈리아 영화는 칸영화제와 베네치아영화제에서 인기를 끌었는데, 이는 이탈리아 영화산업의 회복과 전후 신사실주의 영화운동의 확산에 큰 도움이 되었다. 또한 1951년 베네치아영화제에서 그랑프리를 받은 일본의 명장 구로사와 아키라(黑澤明)의 〈라쇼몬(羅生門)〉은 일본영화에 사람들의 관심을 집중시켰다.

세계의 수많은 영화제 중에서 가장 유명하고 주목할 만한 것은 매년 봄 프랑스의 칸에서 개최되는 칸영화제이다. 1947년부터 영화에 관심이 있는 세계의 모든 이가 이 작은 휴양도시로 몰려들었다. 그 밖에 베네치아, 베를린, 런던, 샌프란시스코, 뉴욕, 시카고, 모스크바, 로카르노, 도쿄, 부산 등지에서도 주요 영화제가 열리고 있다.

이 가운데 프랑스의 투르, 영국의 에든버러, 독일의 만하임과 오버하우젠에서 열리는 영화제는 단편영화와 기록영화를 중점적으로 다룬다. 동남아시아영화제는 아시아영화를 대상으로 하며 아시아권 밖에서는 거의 알려지지 않았다. 이처럼 특정 국가의 영화만을 다루는 영화제도 있으며, 1960년대 후반부터는 영화를 애호하는 순수 아마추어 작가들을 위한 특별한 영화제도 주목을 받고 있다. 그밖에 다큐멘터리나 SF 등 특수한 장르나 주제를 다루는 전문화된 영화제도 등장하고 있다.

영화제는 흔히 많은 나라가 참가하는 국제영화제를 가리키지만, 특정 국가에서 주로 문화교류를 위해 자국 영화를 외국에서 상영하는 소규모의 행사를 의미하는 경우도 있다. 국제영화제는 세계 각국에서 출품한 영화작품을 심사해 시상하는 행사로 기본적으로는 영화 예술의 국제 콩쿠르적인 성격을 가지지만, 제작 배경과 국적이 다른 다수 영화를 상영함으로써 영화 비즈니스와 교역의 장을 제공하는 컨벤션, 국제견본시로서의 성격도 가지며, 제작간담회 개최 등을 통해 영화인과 관객의 커뮤니케이션을 심화하는 역할을 수행하고 있다.

칸, 모스크바 등 대규모의 국제영화제에는 보통 80개 이상의 국가가 참여하고 출품한 영화가 200편 이상에 이르기도 한다. 국제영화제는 단편영화, SF영화, 애니메이션영화 등 특정 장르를 한정해서 개최할 때도 있지만 일반적으로 상영되는 영화의 종류는 매우 다양하다. 과거에는 주로 유럽이나 미국을 중심으로 개최되었으나 최근에는 일본을 비롯한 인도, 한국, 홍콩, 필리핀 같은 아시아 지역에서도 폭넓게 개최되는 등 현재 세계에서 개최되는 영화제는 연간 100개를 상회하고 있다.

한편, 한국영화가 국제영화제에서 주목받기 시작한 것은 1981년 이두용 감독의 〈피막(避幕)〉이 베네치아국제영화제에서 특별상을 수상하면서부터이다. 이후 1985년 하명중 감독의 〈땡볕〉이 35회 베를린국제영화제에서 본선에 진출하고, 배창호 감독의 〈깊고 푸른 밤〉은 아시아태평양영화제에서 최우수 작품상과 각본상을, 1989년 배용균 감독의 〈달마가 동쪽으로 간 까닭은〉이 스위스 로카르노 영화제에서 최우수 작품상을 수상했다. 또한 1987년 임권택 감독의 〈씨받이〉에 출연한 배우 강수연은 베네치아국제영화제에서 여우주연상을 받았고, 이덕화는 1993년 〈살어리랏다〉로 모스크바국제영화제에서 남우주연상을 받는 등 한국영화의 우수성은 국제적인 유명 영화제를 통해 널리 알려졌다.

4) 영화제의 종류

영화제는 보는 사람의 시각에 따라 매우 다양한 분류방법이 있지만 여기서는 가장 일반적인 규모에 따른 분류와 영역에 따른 분류를 소개하겠다.

〈표 5-1〉 영화제 종류

규모에 따른 분류	국제영화제	부산, 부천, 전주국제영화제
	마이너영화제	독립영화제, 인권영화제, 노동영화제, 퀴어영화제
영역에 따른 분류	국내영화제	부산 영화제, 광주 영화제, 퀴어영화제, 인디포럼
	해외영화제	칸영화제, 베를린영화제, 도쿄영화제, 멜버른 영화제

<표 5-2> 해외영화제

개최시기	영화제명	개최지
1월	인디아국제영화제 선댄스영화제 노트르담영화제	인디아 파크시티 노트르담
2월	베를린국제영화제 뭄바이국제영화제	베를린 뭄바이
3월	마드리드국제영화제 멜버른국제영화제 홍콩국제영화제 이스탄불국제영화제	마드리드 멜버른 홍콩 이스탄불
4월	로스앤젤레스국제영화제 싱가포르국제영화제 워싱턴국제영화제	로스앤젤레스 싱가포르 워싱턴
5월	칸국제영화제 시애틀국제영화제	칸 시애틀
6월	고베국제독립영화제 시드니영화제	고베 시드니
7월	모스크바국제영화제 예루살렘국제영화제 웰링턴국제영화제 캠브리지영화제	모스크바 예루살렘 웰링턴 캠브리지
8월	국제애니메이션영화제 로카르노국제영화제	히로시마 로카르노
9월	베네치아영화제 도쿄국제영화제 뉴욕영화제 서드리버국제영화제 토론토국제영화제	베네치아 도쿄 뉴욕 서드리버 토론토
10월	덴버국제영화제 밴쿠버국제영화제 부산국제영화제 빈국제영화제 상파울루국제영화제 시카고국제영화제 야마가타국제기록영화제	덴버 밴쿠버 부산 빈 상파울루 시카고 야마가타
11월	카이로국제영화제 런던영화제 스톡홀름국제영화제 타이베이금마국제영화제	카이로 런던 스톡홀름 타이베이
12월	국제기록영화제 국제신라틴아메리카영화제	암스테르담 아바나

<표 5-3> 국내영화제

개최시기	영화제명	개최지
4~5월 중	전주국제영화제	전주
7월 중	부천국제판타스틱영화제	부천
11월	부산국제영화제	부산

첫째, 규모에 따른 분류방식은 국가를 기준으로 할 때 국제적인 규모로 개최할 것인가 또는 제한된 주제로 소규모로 한정해 개최할 것인가에 따라 구분된다. 전자는 국제영화제, 후자는 마이너영화제이다. 먼저 국제영화제는 영화제의 참여대상과 국가를 국내에 한정하지 않고 국내외적으로 확대하는 방식이다. 한국의 경우 국내 및 국외의 영화를 참여시켜 대규모 국제행사로 치러지는 부산, 부천, 전주국제영화제가 여기에 속한다. 그러나 서울다큐멘터리영화제, 서울넷페스티벌, 독립영화제, 인권영화제, 노동영화제, 퀴어영화제, 인디포럼 등은 국제영화제라기보다는 이벤트 성격의 상영회와 비슷하며, 제한된 주제나 장르에 의해 소규모 행사로 개최되고 있다.

둘째로 영역에 따른 분류방식은 영화제의 규모에 관계없이 국내에서 개최되는 영화제는 국내영화제로, 국경을 넘어 다른 나라에서 개최되고 있는 영화제는 해외영화제로 구분한다. 예를 들어 현재 한국에서 개최되는 부산영화제, 광주영화제, 퀴어영화제, 인디포럼 등은 모두 국내영화제로, 칸영화제, 베를린영화제, 도쿄영화제, 야마가타다큐멘터리영화제, 멜버른영화제 등은 해외영화제에 속한다(〈표 5-2〉와 〈표 5-3〉 참조).

5) 지역이벤트로서 국제영화제

영화제와 같은 문화이벤트와 지역이벤트와의 관련성을 도표로 만들면 다음과

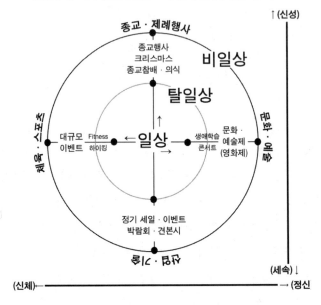

〈그림 5-1〉 지역이벤트의 일상 · 비일상적 관계와 공간 매트릭스

종교 · 제례행사

종교행사
크리스마스
종교참배 · 의식

비일상

탈일상

↑(신성)

문화 · 예술

종교 · 스포츠

대규모 Fitness
이벤트 하이킹

← 일상 →

생애학습
콘서트

문화 ·
예술제
(영화제)

체육 · 스포츠

정기 세일 · 이벤트
박람회 · 견본시

산업 · 기술

(세속)↓

(신체)━━━━━━━━━━━━→ (정신)

자료: 무라세 아키라(村瀬章), 「문화이벤트가 사회에 기대하는 역할」, ≪지역개발≫(1997년 9월호), 4쪽.

같다. 〈그림 5-1〉은 지역이벤트를 크게 종교와 제례행사, 문화와 예술, 산업과 기술 체육과 스포츠의 축으로 설정하고 일상, 탈(脫)일상, 비(非)일상의 영역으로 나누어 이에 해당하는 다양한 유형의 지역이벤트를 위치시켰다. 영화는 문화·예술의 기본 축에 위치하며 텔레비전과 비디오를 감상하는 행위는 일상, 가끔 영화관에 가서 영화를 보는 행위는 탈일상, 그리고 영화제의 문화이벤트 행사에 방문하는 것은 비일상적인 행위에 속하게 된다.

인간은 매일 반복되는 단조로운 생활을 계속하게 되면 삶의 활력을 잃게 되고 이를 극복하기 위해 새로운 공간, 장소를 찾게 된다. 테마파크나 이벤트는 사람이 일상에서 벗어나 새로운 기회나 경험을 영위할 수 있도록 하며, 영화 또한 일상생활에 변화를 주며 비일상적인 기회를 제공한다는 점에서 이벤트와 비슷한 속성을

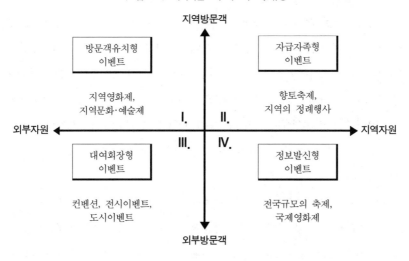

〈그림 5-2〉 지역이벤트의 매트릭스와 유형

지역방문객

| 방문객유치형 이벤트 | 자급자족형 이벤트 |

지역영화제,　　　　　　　　향토축제,
지역문화·예술제　　　　　　지역의 정례행사

Ⅰ.　　Ⅱ.

외부자원 ◀━━━━━━━━━━━━━━━━━━━━━━━▶ 지역자원

Ⅲ.　　Ⅳ.

| 대여회장형 이벤트 | 정보발신형 이벤트 |

컨벤션, 전시이벤트,　　　　전국규모의 축제,
도시이벤트　　　　　　　　국제영화제

외부방문객

공유하고 있다.

21세기는 이벤트 시대라고 할 만큼 최근 우리 주변에는 다양한 종류의 이벤트가 자주 눈에 띤다. 특히 젊은 층을 중심으로 교외에서 일상적인 생활과는 다른 삶의 변화를 추구하는 모습이 많아지고 있다. 적어도 1년에 한 번 정도는 대규모 이벤트에 참석해 일상생활의 활력을 되찾고 재충전하는 기회를 만들고 있다. 이벤트는 변화를 추구하는 사람들에게 새로운 라이프스타일을 제공하고 있다.

〈그림 5-2〉는 이벤트에 대한 또 다른 분류방법이다. 이 도표는 이벤트를 개최할 수 있는 자원이 자신의 지역 안에 있는가 또는 지역 밖에 있는가에 따라서, 그리고 이벤트의 방문객이 그 고장 사람인가 또는 외부 사람인가에 따라 두 개의 축을 교차시켜 지역이벤트의 특성을 이해할 수 있도록 한다. 기준 축의 교차점을 중심으로 방문객유치형, 자급자족형, 대여회장(貸與會場)형, 정보발신형 등 네 개의 영역이 설정된다.

지금까지 각 지역에서 자기 고장을 활성화시키기 위해 개최되던 이벤트는 주로

지역 내의 동원 가능한 자원을 활용해 외부지역의 사람을 방문하도록 유도하는 패턴의 행사가 일반적이었다. 이러한 유형은 도표 우측 하단의 정보발신형 이벤트에 해당한다. 또한 대도시나 지방의 거점 도시가 중심이 되어 개최하는 컨벤션·전시 이벤트는 외부의 자원을 이용해 주로 외부의 방문객을 대상으로 행사를 진행하게 되므로 좌측 하단의 대여회장형 이벤트의 범주에 속한다. 한편, 칸·베네치아영화제와 같이 리조트 지역에서 개최되는 영화이벤트는 전형적인 대여회장형 이벤트 범주에 포함되지만, 할리우드 같이 지역 개최지를 갖춘 영화제는 정보발신형 이벤트에 해당된다.

이에 반해 일본의 영화제는 조금 성격이 다르다. 현재 일본 각지의 자주 영화 애호단체에 의해 개최되는 영화제는 지역 외부의 자원을 활용해 외부의 방문객을 대상으로 시행하므로 방문객유치형에 속한다. 본래 방문객유치형은 일본어 표현으로 마레비토형으로 표현된다. '마레비토(客人, 손님)'는 과거 농촌에서 가끔 마을에 들러 외부의 정보나 소식을 전해주곤 했던 상인이나 떠돌이 악단을 가리켰던 민속학적 용어이다. 연주가를 초대해 콘서트를 여는 경우와 같이 지역주민이 함께 참여해 즐기거나 체험하는 행사도, 개최장소가 외부에 있어 이를 이용하게 되면 방문객유치형의 이벤트에 해당된다. 다만 이 경우 향토 예술·문화활동처럼 지역에 있는 자원을 이용해 콘서트를 개최한다면 자급자족형으로 분류할 수 있다. 그러나 영화제에서 관람객에게 상영되는 작품을 지역이 직접 제작하는 일은 드물기 때문에 대부분의 영화제는 전형적인 방문객유치형 이벤트에 속한다.

지역주민이 자기 고장에 있는 문화자원만을 이용하는 자급자족형 이벤트는 주로 향토 예술이나 민요, 기타 지역문화활동 등을 통해 개최되지만, 일반적으로는 문화의 특성상 특정지역 내부의 자원만을 활용해 시행하기에는 한계가 많아 주로 방문객유치형 이벤트를 개최하게 된다. 한편으로는 지역문화를 더욱 다양하고 풍부하게 발전시켜나려고 방문객유치형 이벤트를 시행해 외부의 광범위한 정보를 활용하기도 한다.

영화는 자막이나 음성더빙과 같은 간단한 방법을 이용해 활발한 국제교류 및 문화적인 왕래가 가능하다. 영화를 보는 것만으로도 가본 경험이 없는 나라의 풍경과 생활상을 알 수 있기 때문이다. 영화의 이러한 특성 때문에 지방에서 개최하는 영화제에서도 외국의 영화를 소개하거나 해외 영화관계자를 초대하는 등 국제적인 교류가 이루어지고 있다. 이처럼 영화제는 국제교류 및 국제화를 실현할 목적으로 기획되는 이벤트에 매우 적합한 특성을 가지고 있다.

6) 지역활성화와 문화예술축제로서 영화제의 유형: 일본의 사례

지역사회 활성화를 위해 주민들의 자발적인 참여를 유도하고 이를 확대·발전시켜나가는 과정을 '공감파동(共感波動)'이라 한다. 현재 일본 각 지역에서 개최되는 영화제는 공감파동에 의한 지역활성화가 잘 이루어진 전형적인 사례이다. 다시 말해서 일본에서 영화제가 크게 성행하게 된 것은 수십 년 동안 주민들의 자발적인 참여와 열정이 밑바탕이 되어 공감파동형의 지역이벤트로 성장했기 때문이다. 지역활성화를 위한 이벤트에는 대부분 특별한 지위나 역할을 담당하는 사람보다는 보통의 지역주민들이 참여해 역할을 수행하는 경우가 매우 많다. 이러한 형태의 이벤트를 '인물경유형(via person type)'으로 분류한다. 반면, 지역 행정기관, 의회, 지역단체 등이 중심이 되어 지역개발을 위한 행정·정책수단의 하나로 이벤트를 시행하는 경우가 있다. 이것은 '정책경유형(via policy type)'으로 분류된다.

그런데 지금까지 지역활성화를 위해 추진된 이벤트는 대부분 인물경유형에 속한다. 즉, 인물경유형 이벤트가 성공할 가능성이 크다. 이는 지역이 성장할 수 있는 다양한 행사를 적극적으로 시행해 지역 사람들의 참여를 유도하고 기획능력을 향상시켜 자연스럽게 정책경유형 이벤트에 대한 상호보완적인 발전 기회를 제공함으로써 지역이 전체적으로 활성화되는 계기를 마련할 수 있기 때문이다. 인물경유형과 정책경유형 이벤트가 서로 시너지 효과를 창출해 지역활성화에 도움이 되려면

<표 5-4> 일본 지역활성화 이벤트에 대한 주민 참여의 발전단계

시대별	개요
[1960년대] 대립, 저항의 주민운동	지역의 환경과 공해문제에 대한 주민들의 관심이 심화되고 저항운동이 격화되었다. 이 시기에는 고베(神戸), 나가노(長野), 다카야마(高山) 시 등을 중심으로 친환경적인 지역 보전운동이 전개되었고 마을 헌장이 제정되었다.
[1970년대] 자립형 주민운동	모범적인 지역공동체를 만들기 위한 지방자치단체의 활동에 참가하는 주민운동이 활발히 전개되었다. 오타루(小樽) 시의 운하 보전운동을 비롯한 각 지역의 문화재 보호운동에 지역주민이 적극적으로 나섰다.
[1980년대] 세부적, 전문적 분야의 주민참여	주변 건축물에 대한 일조건 보호운동이나 주택환경 및 재개발 계획, 사업에 대한 주민참여가 크게 증가한 시기이다.
[1990년대] 공공기관 및 지역주민의 상호협력관계	지역사회 전반에 걸친 다양한 분야에 주민들이 주체적으로 활동하는 사례가 급격히 증가했다. 특히 지역행정기관과의 협력을 통한 지역활성화에 공헌하는 지역 네트워크가 형성되었다. 영국의 '그랜드워크 트러스트'운동의 영향을 받아 각 지역에서는 친환경 커뮤니티를 만들려는 활동이 활발히 전개되었다. 또한 이러한 주민활동을 지원하려는 지역개발 정보센터와 지역활성화를 자문하는 전문회사가 등장했다.

공감파동에 의한 지역주민들의 참여와 열정을 바탕으로 개최되는 이벤트가 구체적이고 장기적인 목표 없이 단순히 일과성의 행사로 개최되거나 주변의 분위기에 편승해 우발적인 행사로 전락해서는 안 된다. 지역주민들의 꾸준한 관심과 노력 속에 프로그램의 진행방법, 기획, 노하우 등이 계승되어 다양한 계층으로 확산되는 것은 물론이고 지역과 완전히 밀착되어 다른 지역과 차별화된 고장의 성장동력으로 뿌리를 내려야 한다. 현재 일본에는 약 50개 넘는 영화제가 여러 지역에서 개최되고 있다. 그중에서도 홋카이도(北海島)를 대표하는 이벤트이며 전 세계적으로도 잘 알려진 삿포로눈축제와 더불어 국제적인 규모로 성장하고 있는 문화예술축제로는 유바리(夕張)국제영화제가 있다.

7) 영화제의 효과와 향후 발전방안

이벤트의 효과는 이벤트를 개최하기 전과 이벤트 기간 중 그리고 이벤트 개최

후 등의 세 단계로 구분해서 생각할 수 있다. 일반적으로는 이벤트 개최기간에 발생하는 효과를 가장 보편적으로 평가하지만, 이와 동시에 이벤트 개최를 전후해 발생하는 효과를 보고 그 성공 여부를 판단하기도 한다. 일반적으로 이벤트 진행유형과 이에 따른 효과측정에는 '인테르메조형'과 '새로운 활동수준형', '성장형태 변화형'의 세 가지 유형이 있다.[3]

(1) 인테르메조형

인테르메조형 이벤트는 일시적으로 효과가 발생되어 바로 소멸되는 유형이라고 할 수 있다. 이러한 유형은 이벤트 개최 직전에 상승효과가 발생하기 시작해 이벤트 기간 중 그 효과가 절정에 이르고 개최 후에는 빠른 속도로 효과가 소멸되어 일상적인 성장패턴으로 회귀하는 형태라고 할 수 있다. 일반적으로 중·소규모의 일회성 이벤트에서 나타나는 현상이라고 할 수 있으며 지역사회에 장기적인 기여를 하기 힘든 유형이다.

(2) 새로운 활동수준형

새로운 활동수준형은 이벤트를 개최를 통해 관광발전에 장기적으로 영향을 미치는 유형이라고 할 수 있다. 이벤트 참가자를 위한 숙박·편의시설을 확충하게 되고 이벤트 개최 후에도 이벤트를 통해 이미지가 제고되었기 때문에 개최지역의 경제적 지위가 확보되어 관광산업의 새로운 활동수준을 유지할 수 있게 되는 것이다.

이는 관광산업에만 영향을 미치는 것이 아니고 일반 제조업이나 컨설팅 등 다른 산업분야에도 새로운 시장의 개척 또는 새로운 수요의 형성을 통해 이벤트 개최 전보다 높아진 성장수준을 유지할 수 있게 한다. 예를 들어 올림픽경기장 건설에 참여한 업체가 이를 바탕으로 이후 높은 기술 수준의 건설 업무를 지속적으로 수주받

3) 이경모, 『이벤트학원론』(백산출판사, 2003), 120~122쪽.

〈표 5-5〉 일본 지역활성화에 공헌한 영화제 사례

지역영화제	개요
미치노쿠국제미스터리영화제 ① 후쿠오카, ② 1997년, ③ 일본 최초의 미스 터리영화제	·극장영화 및 자주제작영화상영 ·시네마 토크와 시네마 포럼 행사 ·영화음악콘서트 ·시네마 파티
야마가타다큐멘터리영화제 ① 야마가타, ② 1991년, ③ 다큐멘터리영화의 새로운 개념을 확립	·국내 및 국외의 다큐멘터리영화를 폭넓게 소개 ·세계의 젊은 영상작가를 발굴해 영상문화발전에 기여
아시아포커스후쿠오카영화제 ① 후쿠오카, ② 1991년, ③ 아시아영화의 발 신지	·영화 및 비디오 등의 영상 미디어를 통해 아시아에 대한 이해를 증진 ·토크쇼와 같은 형태로 감독과 배우를 직접 출연시 켜 영화의 배경을 이해시키고 해당국가와의 문화 적 교류를 촉진 ·신인 영화인의 발굴과 육성

※ ①은 개최지, ②는 개최시작연도, ③은 특징을 가리킴.

는다면 이 또한 새로운 활동수준을 유지해가는 유형이라고 할 수 있다.

(3) 성장형태 변화형

성장형태 변화형은 이벤트 개최지의 성장형태 자체를 변화시키는 유형이다. 즉, 이벤트 개최로 인해 기업 경영환경의 개선을 도모하고 새로운 사업을 시작할 수 있는 경제적 환경과 사회·문화적 환경을 조성하고 사회기반시설을 확충시켜 개최지의 경제 발전에 이바지하게 된다. 이로 인해 개최지의 관련 산업분야는 가파른 성장을 하게 된다.

유바리국제판타스틱영화제의 경우 지역발전에 장기적으로 영향을 미쳤다. 이벤트 개최를 통해 새로운 인프라와 시설물을 확충하고, 개최 후에도 이벤트를 통한 이미지 개선과 부가가치 창출에 의해 경쟁력을 향상시켜 성장잠재력을 높이고 있다. 이벤트 개최를 계기로 기존의 탄광산업에서 전혀 새로운 분야라 할 수 있는 문화산업으로의 전환이 성공적으로 이루어져 개최지 경제 전반에 활력을 불어넣고

있다. 영화제 기간 중 도시에 활기를 심어주던 분위기와 열정을 그대로 지속시켜 다음 영화제가 개최될 때까지 거의 1년 동안 유바리 시는 각종 이벤트와 스포츠행사를 통해 이벤트에 대한 관심과 열기를 고조시키고 있다. 방문객과 지역주민 간 교류를 촉진할 수 있는 여건과 환경을 조성하기 위해 행정적인 지원 역시 아끼지 않는다. 여기에 컨벤션 이벤트도 적극적으로 유치하고 있다.

문화는 인간 상호 간에 깊은 유대감을 조성함으로써 사회적 기반의 토대를 이룬다. 또한 과학, 예술, 경제 등을 발전시켜 더 나은 생활을 하게 한다. 그리고 사회구성원들의 의식을 전환시킴으로써 사회를 변혁한다. 여기서 문화가 경제활동에 공헌한다 함은 그 창조성을 바탕으로 상품의 부가가치를 높여 삶의 질을 윤택하게 하는 것을 뜻한다. 영상, 음악, 여가산업 등 문화와 관련된 산업은 향후 급속한 성장이 예상되며, 문화에 대한 투자는 커다란 생산유발 효과를 생성시키고 수요·고용을 창출한다. 특히 정보화의 진전과 함께 문화산업의 중요성은 더욱 커지고 있다. 특히 지역공동체에서 문화는 많은 가치를 창출하고 있다. 자연자원, 인적자원과 더불어 문화자원은 지역을 활성화시키는 주요한 수단으로 작용하고 있으며, 오늘날 지역개발 계획에서 문화적인 소재는 그 의미를 더해가고 있다. 데이비드 스로스비(David Throsby)[4]는 이것을 경제적 가치와는 구별되는 문화적 가치로 규정한다. 지역공동체는 지역의 문화적 가치를 찾아내고 이를 올바르게 활용함으로써 자연자원과 인적 자원에 대한 시너지 효과를 기대할 수 있고 잠재된 경제적 가치를 제대로 창출할 수 있게 된다.

다시 말하면 문화나 예술은 도시의 활성화, 지역개발, 고용창출, 관광산업 등 다양한 분야에서 경제적 가치를 확대시키는 촉매제로서 중요한 역할을 담당하며, 특히 영화제를 중심으로 하는 문화이벤트는 지역활성화를 위해 다양한 기능을 수행하고 있다. 그러나 앞으로 각 지역의 영화제가 지역발전과 활성화를 위해 그 역할

4) 문화경제학의 대가로 호주 매콰리대 교수이다.

을 수행하기 위해서는 차별화된 콘셉트와 프로그램 구성으로 경쟁력을 확보해야 할 것이다. 지역주민의 참여도를 높이고 그들에 의해 자주적이고 창작적인 소재가 발굴되거나 기획되어 자율적으로 운영·관리되는 토양을 마련하는 것이 중요하고, 또한 행정기관과 시민 간의 원활한 파트너십에 의해 완전한 지역의 문화상품으로 서 기여할 수 있는 영화제로 확고한 위치를 선점하는 것이 필요하다. 그러한 영화 제만이 치열한 경쟁환경 속에서 차별화에 성공해 성장을 계속할 것이며 지역발전 을 위한 촉진제로서 가치를 부여받게 될 것이다.

2. 세계의 국제영화제

세계 각 지역에서는 그 나라의 문화적 배경과 특성에 따라 다양한 형태의 국제 영화제가 열리고 있다. 세계 3대 국제영화제에 포함되는 칸영화제, 베네치아영화 제, 베를린영화제는 모두 유럽지역에서 개최되고 있으며, 그 밖에 미국에서는 아카 데미영화제, 시카고국제영화제가 개최되고, 일본에서는 도쿄국제영화제와 유바리 국제영화제가, 한국에서는 부산과 부천국제영화제가 열리고 있다.

1) 세계 3대 영화제

현재 영상산업시장에서는 새로운 시도가 계속되고 있다. 이러한 영상산업의 최 근 동향을 확인해 볼 수 있는 것은 매년 열리는 세계 유명 영화제들이다. 영화제에 서 관객들은 화제의 영화와 경향 등을 접하고 유명배우들을 만나볼 수 있다. 영화 제 하면 빼놓을 수 없는 것이 세계 3대 영화제로 손꼽히는 칸, 베네치아, 베를린영 화제이다. 이 영화제들 이후 1964년 시카고, 1974년 카를로비바리, 1974년 모스크 바, 1976년 몬트리올, 1976년 카이로, 1976년 싱가포르, 1988년 도쿄, 1997년 부산

등에서 영화제가 개최되었다. 국제영화제 개최지는 동유럽, 북미, 아시아, 아프리카 등 세계 각국으로 확산되고 있다. 이처럼 영화제는 지역의 활성화와 이미지 창출에 크게 공헌하면서 세계 각지에서 개최되고 있으며 문화예술적 가치를 널리 퍼뜨리는 중이다.

(1) 칸영화제

　1946년부터 매년 5월 프랑스 남부지방 칸에서 열리는 대표적인 국제영화제 중의 하나이다. 국제영화제하면 흔히 칸을 떠올릴 정도로 국제영화제의 메카라 불리며 거대한 필름마켓을 자랑한다. 1932년 베네치아영화제가 이탈리아 베네치아에서

개최국 프랑스 시작연도 1946년 행사시기 매년 5월
성격 경쟁 공식홈페이지 festival-cannes.org

개최되자 프랑스는 오랜 준비 끝에 1946년 9월에 18개국의 참가를 시작으로 영화제를 개최했다. 그 후 1948년부터 1950년까지를 제외하고는 매년 개최되며 1951년부터는 영화제 기간을 5월로 옮기고 2주일의 동안 열린다. 칸영화제(Cannes Film Festival)의 로고는 베네치아영화제를 의식해서 만들었는데, 베네치아가 사자를 그려넣었는 데 반해 칸은 종려나무의 잎사귀를 형상화해 디자인했다. 타원형 중심에 그려진 종려나무는 수상분야나 상황에 따라 필름 모양으로 바뀌기도 한다. 이 때문에 1955년부터는 대상의 명칭이 '황금종려상'으로 바뀌었다.

칸영화제는 영화의 예술적인 수준과 경제적 효과의 균형을 잘 유지시켜나가면서 오랜 세월에 걸쳐 세계 영화인의 만남의 장소로 명성을 얻었고, 특히 세계적으로 인정받는 감독들이 많이 참석해 세계 영화산업의 중심이 되고 있다. 또한 영화상영 외에도 각종 영화간담회와 토론회, 회고전 등 많은 문화예술행사를 병행하고 있다. 칸에서 작품이 상영되려면 무엇보다 영화제 시작 전 12개월 안에 만들어진 작품이어야 하며 다른 어떤 행사나 영화제에도 출품·참여한 적이 없어야 한다. 단편영화의 경우 15분을 넘어서는 안 된다. 그러나 최근 들어 이 조건들이 많이 완화되는 경향을 보이고 있다. 시상에는 황금종려상, 심사위원대상, 남우주연상·여우주연상, 감독상, 각본상, 심사위원상 등의 경쟁부문이 있으며 그 외에 비경쟁부문, 주목할 만한 시선, 황금 카메라상, 단편부문 황금종려상, 단편부문 심사위원상, 시네파운데이션 등이 있다.

칸영화제는 50여 년 동안 최고의 영화제라는 자부심으로 오늘날에 이르고 있지만 때로는 심사위원단의 너무 주관적이라는 비난도 많이 받는다. 그러나 대중의 인기와 미국 우월주의에 치중하는 아카데미영화제에 비해 다양한 장르의 작가들이

작품성 있고 수준 높은 영화를 출품할 수 있기 때문에 아직 명성을 유지하고 있다.

한국 감독들도 칸에 많이 출품을 했는데, 1984년 이두용 감독이 〈물레야 물레야〉로 특별부문상을 수상했고, 임권택 감독의 〈춘향뎐〉이 1999년 한국영화사상 처음으로 칸영화제 경쟁부문에 진출했다. 임권택 감독은 2002년 제55회 칸영화제에서 〈취화선〉으로 감독상을 받기도 했다.

(2) 베네치아영화제

세계 국제영화제의 효시라 할 수 있는 베네치아국제영화제(Venice International Film Festival)는 1932년 8월에 개최되었다. 세계영화제 중 가장 오랜 전통을 자랑하며 '예술을 위한 예술'을 모토로 작품성이 높은 예술영화를 발굴해 세계에 알리는 역할을 수행해왔기 때문에, 유럽 사람들은 칸이나 베를린영화제보다 베네치아에 더 큰 관심을 보인다. 대중성이 강한 영화나 유명 스타에 의한 흥행에 의존하지 않고 예술영화와 독립영화, 제3세계 영화들에 관심을 쏟으며 특색 있는 영화제로 성장해왔다.

베네치아영화제의 로고는 날개가 달린 사자로 영화제 개최도시인 베네치아를 상징하는 동물이다. 또한 베네치아의 심벌인 '성 마르코와 사자'는 성경 이야기 속의 성 마가를 상징하는 동물로 날개 달린 사자에서 유래하는데 이 사자는 세월을 거치면서 베네치아를 지켜주는 성스러운 동물이 되었다.

베네치아영화제가 열리는 8월 말이면 이탈리아의 아름다운 해변 휴양지 리도섬은 전 세계 영화애호가들이 몰려들어 열기로 가득하다. 영화제의 예선을 통과한 세계 각국의 영화가 상영되고 각국의 배우, 감독, 영화제작자, 기자 등이 참석해 기

◎ 베네치아영화제

개최국 이탈리아 시작연도 1932년 행사시기 8월 말부터 9월 초
성격 경쟁 공식 홈페이지 www.labiennale.org

자회견과 시상식, 리셉션 등을 비롯한 다양한 이벤트 프로그램이 2주간에 걸쳐 화려하게 열린다. 영화제가 열렸던 첫해에는 경쟁영화제가 아니었으며, 당시의 출품작 중에서는 〈가정주부와 여관주인〉이 주목을 받았다.

이 영화제의 기원은 1896년 시작된 베네치아 비엔날레와 깊은 관련이 있다. 본래 베네치아영화제는 연극과 영화, 음악, 미술, 조각, 공예 등 예술에 관한 모든 분야의 작품 전시를 목적으로 2년에 한 번씩 개최되었던 베네치아 비엔날레의 한 부분이었다. 이 비엔날레에서 영화부문이 성공을 거두면서 1934년부터는 이를 확대해 독립된 영화제로 정착시켜 오늘에 이르고 있다. 한편, 이 영화제의 성장과정에는 정치적 개입이 있었는데, 과거 파시스트 정권 당시 무솔리니는 문화정책의 일환으로 이 영화제를 이용했다. 당시 베네치아영화제의 그랑프리 이름을 '무솔리니 컵'이라 짓는 등 파시스트 정권을 선전·비호하는 데 이용했던 것이다. 1937년에 지어진 팔라조 델 치네마(Palazzo del Cinema) 역시 파시스트 정권을 선전하기 위해 기획된 것이었다. 베네치아영화제 주최 측은 이런 정치색을 벗기 위해 많은 노력을 기울였는데, 1938년에 집행위원장 프란체스코 파시네티는 시상제도를 도입해 정치적 의도가 개입되지 않는 순수한 영화만의 행사로 베네치아국제영화제를 이끌기

위해 부단한 노력을 전개했다.

제2차 세계대전의 영향으로 1943~1945년에 대회를 열지 못한 베네치아영화제는 전쟁이 끝난 후 차츰 영화제의 기틀을 체계화하면서 세계 최초의 영화제에서 세계 최고의 영화제로 거듭나기 시작한다. 대회 초기, 최우수 이탈리아영화와 최우수 외국영화로 구분해 시상해오던 것을 1947년부터는 대상(그랑프리)의 명칭을 '황금사자상'으로 명명하며 이탈리아와 외국영화의 구분 없이 한 편의 대상만을 선정하는 본격적인 경쟁영화제의 면모를 갖추기 시작했다. 1951년도에는 세계 3대 영화제 중 최초로 일본 감독, 구로사와 아키라의 〈라쇼몬〉(1950)에 황금사자상을 수여해 아시아영화의 위상을 새롭게 확립하는 데 크게 기여했고, 이후 안드레이 타르콥스키(Andrey Arsenévich Tarkovsky)의 〈이반의 어린 시절(Ivanovo detstvo)〉(1962), 그리고 알랭 레네(Alain Resnais)의 〈지난해 마리엔바드에서(L'Année dernière Marienbad)〉(1961), 질로 폰테코르보(Gillo Pontecorvo)의 〈알제리전투(La Battaglia Di Algeri)〉(1965) 등 영화사의 한 페이지를 장식하는 화제의 영화작품들을 황금사자상 명예의 리스트에 올리면서 예술성과 작품성이 높은 영화를 옹호하는 작가 영화제로서의 위치를 확고히 했다.

어처럼 영화제의 최우수 작품에는 그랑프리(산마르코, 황금사자상)를 수여하고 남우·여우주연상 등을 시상했으나 운영상 분쟁이 발생해 1969년부터 콩쿠르 형식을 지양하고 모든 상을 없앤 적이 있다. 1970년대 초반에는 상업적인 개념을 타파하고 예술을 위한 예술을 주장하며 모든 부문의 상을 폐지하는 등의 변혁을 시도한다. 그러나 의도와는 달리 경쟁체제가 사라지자 영화제는 흥미를 잃게 되었고 이때부터 베네치아영화제는 흔들리기 시작한다. 급기야 1973~1978년에는 영화제가 중지되어 베네치아영화제 시작 이래 최대의 위기를 맞게 된다. 1979년도에 영화제를 재개하면서 다시 시상제도를 부활시켰고, 1980년도부터는 다시 경쟁체제를 도입하며 명예회복을 꾀했지만 이전의 명성은 쉽사리 회복되지 못하고 있다.

칸영화제만큼 화려한 모습은 없지만 창작활동과 모험을 좋아하는 작가 중심의

예술영화를 상연하여 세계 영화팬의 지지를 받아오던 베네치아영화제는 1980년 이후 시장주의와 영화마켓을 중심으로 영향력을 넓혀온 칸에 밀려 예전과 같은 명성은 조금 퇴색한 느낌이다. 특히 1990년 이후 비슷한 시기에 개최되는 뉴욕, 토론토, 몬트리올, 밴쿠버 영화제 등 북미지역영화제들의 위상이 급격히 높아지면서 이러한 현상은 가속화되고 있다. 현재 베네치아영화제는 '전통과 새로운 지평의 통합'이라는 모토 아래 다양한 변화와 노력을 시도하며 예전의 명성을 다시 찾기 위해 노력하고 있다. 1998년에는 마켓 부문을 신설하고, 2000년에는 기존의 경쟁부문에 새롭게 현재의 영화섹션을 추가했으며, 20년간 베를린영화제를 이끌어왔던 모리츠 데 하델른 전 베를린영화제 집행위원장을 새로운 집행위원장으로 위촉하는 등 영화제의 쇄신을 위해 끊임없이 노력하고 있다.

한국영화와의 인연을 살펴보면 1961년 22회 영화제 때 신상옥 감독의 〈성춘향〉이 처음으로 출품되었고, 1987년에는 배우 강수연이 영화 〈씨반이〉로 최우수 여우주연상을 받았다. 또한 2002년 제59회 영화제에서는 중증 뇌성마비 장애인과 사회부적응자의 사랑을 그린 영화 〈오아시스〉의 이창동이 감독상을 수상했고 문소리는 신인배우상을 각각 받았으며, 2004년에는 〈빈집〉의 김기덕이 감독상을 수상했다. 이 중 임권택 감독의 〈씨받이〉는 한국영화로는 최초로 세계 3대 영화제에서 본상을 수상하는 영예를 안았으며, 그 때문에 베네치아영화제는 우리에게도 친숙한 느낌으로 다가온다.

(3) 베를린국제영화제

베를린국제영화제(International Berlin Film Festival)는 독일 베를린에서 매년 2월에 개최되며, 앞의 두 영화제가 감독과 스타 중심이라면 베를린영화제는 철저히 관객 중심이라고 할 수 있다. 동서화합과 독일의 통일을 기원하며 1951년에 처음 개최되었다. 매년 약간씩 차이가 있기는 하지만 보통 개막작을 시작으로 전 세계에서 초청된 400여 편의 장·단편영화가 상영되는데 상영작들은 다시 공식 경쟁부문

을 비롯해 포럼과 파노라마, 유럽영화, 아동영화제 등 별도의 섹션으로 나뉘어 포츠담 광장 일대의 10여 개 상영관에서 상영된다. 또 시사회를 비롯해 독일 영화의 전망, 베를린 영화학교가 주최하는 심포지엄, 유럽영화 회고전 등 해마다 별도의 특별행사가 개최된다. 베를린국제영화제를 상징하는 심벌은 빨간 혀와 발톱을 가지고 있으며 황금 잎사귀 무늬가 새겨진 방패를 들고 서 있는 곰이다. 곰은 칸의 종려나무, 베네치아의 사자와 같이 베를린을 상징하는 동물이다.

각각의 다양한 프로그램에는 관객 모두가 참여할 수 있도록 배려해 영화제를 시민과 관객들과의 축제가 되도록 하고 있다. 이러한 영화제의 성격 때문에 베를린영화제의 그랑프리는 처음부터 심사위원이 아닌 일반 관객이 투표를 해서 시상을 결정하는 파격적인 형식을 취하고 있다. 최우수 작품상인 금곰상을 비롯해 감독상인 은곰상, 심사위원대상, 남녀 연기상, 예술공헌상, 최우수 유럽영화상 등 여러 부문에 걸쳐 시상이 이루어지며 10명의 심사위원단이 공식 경쟁부문 출품작 가운데서 부문별로 선정해 시상한다. 베를린영화제 시상내용 중 한 가지 특이한 점은 영화제 최고 영예인 금곰상을 제외한 모든 상을 은곰상으로 지칭한다는 것이다.

이밖에 베를린영화제는 칸영화제, 아메리칸 필름마켓과 함께 영화를 거래하는 비즈니스 장소로도 잘 알려져 있다. 베를린국제영화제 집행위원장은 미국의 메이저 영화배급사를 참가시키는 데 역량을 발휘하며 유럽과 아시아 기타 개발도상국의 영화를 판매하는 책임이 집행위원장에게 주어진다.

본래 베를린국제영화제는 매년 6월에 개최되었으나 매년 5월에 열리는 프랑스 칸영화제와의 직접적인 경쟁을 피하기 위해서 2월 중순으로 옮겼다. 가장 이른 시기에 열리기 때문에 영화관계자들은 베를린영화제 출품작들을 살펴보며 그 해의

세계 영화계 경향과 흐름을 예상하기도 한다. 한편, 영화제가 끝날 무렵 미국 캘리포니아에서는 미국영화필름마켓(American Film Market: AFM)이 개최되는데, 일정이 겹치는 문제가 발생하여 요즘에는 베를린영화제 폐막과 AFM 개최 사이에 3일의 간격을 두고 있다.

베를린영화제는 공식경쟁부문을 비롯해 파노라마, 영포럼(International Forum des Jungen Films), 회고전, 아동영화제 등으로 구성되며, 여기에 상황에 따라 시의 적절한 프로그램들이 첨가된다. 영포럼 부문은 경쟁부문 다음으로 많은 관심을 끄는 부문으로 영화제를 대표하는 프로그램의 하나이며, 칸영화제의 '15인의 감독' 부문과 마찬가지로 영화제 집행위원회로부터 완전히 분리된 별개의 독립 조직으로 1971년부터 운영되고 있다. 영화제 초기에는 주로 소규모 자본으로 만든 진보적인 영화들을 중심으로 소개해오다가 점차 새롭고 혁신적이며 실험정신이 깃든 영화들을 소개하는 방향으로 진행되고 있다. 세계 유명 영화감독 가운데 영포럼 부문에 자신의 작품이 소개되지 않은 사람이 거의 없을 정도로 권위를 인정받고 있다. 영포럼의 또 다른 특징은 영화가 끝난 다음 관객과 감독이 꼭 질의토론 시간을 갖는 프로그램을 진행해 작가와 관객의 커뮤니케이션을 추구한다는 것이다.

베를린영화제가 자랑하는 영포럼을 좀 더 자세히 살펴보면, 이 부문에는 실험적이거나 진보적인 영화들이 출품되는데, 게이와 레즈비언 영화상인 테디베어상의 시상식은 영화제 기간 중 가장 인기 있는 부대행사가 되어 시상식 표를 구하기가 힘들 정도로 인기가 높다. 다양한 영화들을 포용력 있게 모아놓은 파노라마 부문 중에서도 실험적인 영화들을 모아놓은 아트, 에세이, 다큐멘터리 부문은 게이&레즈비언 필름페스티벌로 착각을 불러일으킬 만큼 퀴어시네마(Queer Cinema)들이 다수를 차지한다. 이처럼 베를린영화제가 퀴어영화의 메카가 된 것은 베를린이라는 도시의 특성에서 비롯된다. 퀴어시네마는 동성애나 동성애자들의 욕망과 에로티시즘, 인종, 성, 계급 차이의 정치학을 다루는 정치적, 성적 소수집단에 대한 영화이다. 퀴어의 사전적 정의는 '기묘한', '기분 나쁜'이란 뜻이지만 이성애자들이

경멸적으로 또는 동성애자들이 자신을 풍자적으로 가리키는 속어가 되었다. 퀴어 시네마라는 용어는 1990년대부터 저널리즘과 학계에서 사용되기 시작해 동성애자 뿐 아니라 양성애자, 성전환자 등 성적 소수자에 대한 영화를 포괄한다. 이후 동성 애자의 권익을 보호하거나 동성애를 주제로 다룬 영화를 지칭하는 용어로 자리 잡 았다. 퀴어시네마는 저예산의 실험적인 극영화가 대부분으로 비교적 새롭고 진보 적인 영화를 찾는 암스테르담, 선댄스, 토론토 영화제를 통해 알려지기 시작했다.

한편, 베를린영화제는 초창기 이념적이고 정치적·사회적인 주제를 다룬 영화들 을 소개하는 데 중점을 두어왔다. 특히 동구권 영화들을 다수 초청해서 서방세계에 서는 접하기 어려웠던 사회주의 국가의 영화를 소개하고 서로 교류하는 장소로서 의 역할을 담당해왔다. 이와 더불어 점차 제3세계 영화와 미국 독립영화에도 많은 관심을 기울여왔지만, 독일통일 이후에는 동서독의 동질성 확보를 위한 민족축제 의 하나로 활용되거나 구 동독지역의 낙후된 영화산업을 활성화시키는 데 초점을 맞추고 있다. 따라서 영화제에 출품되는 영화의 내용에 있어서도 독일이 통일되기 전까지는 이념성이 높은 소재나 사상, 사회성이 짙은 영화를 선호했지만 통일 후에 는 개인적이며 가벼운 주제의 영화를 선호하는 추세이다.

베를린영화제는 영화제를 주관하는 기구가 회사형태의 독특한 조직으로 되어 있다. 정식 명칭은 베를린축제유한회사(Berliner Fest-Spiele Gmbh)이다. 베를린영 화제의 1년 예산은 약 40억 원(약 600만 마르크)을 상회하므로 재정적인 부담이 큰 것이 사실이다. 이 회사의 이벤트예산 가운데 50%는 연방정부에서 지원하고 나머 지는 주정부 보조금과 기타수입으로 채워진다. 1980년대 초반, 한때 재정적 어려움 을 겪을 때 할리우드의 지원을 받은 적도 있었다. 이후부터 영화제 고유의 색깔을 잃어버린 채 지나치게 할리우드영화 위주라는 비판을 받게 되었고 본래의 실험적 이고 진보적인 영화들을 선호한다는 명성이 퇴색되기 시작했다. 그러나 2002년부 터 모리츠 데 하델른의 뒤를 이어받은 디터 코슬릭 집행위원장은 베를린영화제 의 초점을 독일영화 살리기에 맞추며 침체에 빠진 베를린영화제에 활력을 넣기 위

해 힘쓰고 있다.

베를린영화제의 메인 극장은 조 팔라스트(Zoo Palast) 극장이다. 조 팔라스트는 현대 설비를 갖춘 대형극장으로 동시통역시설까지 완비하고 있다. 동물원 성이라는 별명이 붙어 있는데 그 이유는 극장 바로 옆에 넓은 동물원이 있기 때문이다. 경쟁 부문의 참가작품들이 바로 이 극장에서 선을 보인다. 또한 같은 건물에 있는 아틀리에 암 조(Atelier am Zoo) 극장은 주로 파노라마 부문 영화의 상영장소로 이용된다. 이밖에 다른 영화상영관으로는 아스날(The Arsenal), 델피 필름팔라스트(Delphi-Filmpalast), 아카데미 데어 쿤스테(Akademie der Kunste), 글로리아 팔라스트(Gloria Palast) 등이 있고, 아스토르(Astor), 쿠담(Kudamm) 극장에서는 주로 과거의 유명했던 영화들의 회고전이 진행된다. 이들 극장은 조 팔라스트 극장과 바로 인접한 위치에 있으며 영화제 본부로 사용되는 시네센터(Cine Center)에서 5~10분 거리에 자리 잡고 있다. 영화제 기간에는 관객들의 편의를 위해 이곳을 순회하는 셔틀버스가 정기적으로 운행된다. 1991년 독일의 통일이 이루어지고 난 뒤 영화제가 구동베를린 지역까지 확대되면서 요즘에는 구동베를린의 알렉산더 광장 근처에 있는 알렉산더 극장에서도 영화를 상영하고 있다. 영화제 본부로 이용되는 시네센터는 원래 대형 상가건물로서 영화제기간 중에는 베를린필름마켓(Berlin's Film Market)이 개설되어 세계 각국 영화에 대한 상담이 진행된다. 그 밖에도 시네센터에는 모든 비즈니스 업무를 처리할 수 있도록 건물 내부에 티켓 예매처와 종합안내소, 레스토랑 등의 편의 시설이 함께 설치된다.

한국에서는 1958년 제8회 영화제 때 동아영화사가 〈시집가는 날〉을 처음으로 출품한 이래 거의 매년 극영화와 문화영화를 출품하고 있다. 1961년에는 강대진 감독의 〈마부〉가 특별 은곰상을, 1962년에는 전영선이 〈이 생명 다하도록〉에서 아동 특별연기상을 수상했고, 1994년에는 장선우 감독의 〈화엄경〉이 특별상인 알프레드 바우어상을 수상했다. 또 2002년에는 김기덕 감독의 〈나쁜 남자〉가 경쟁부문 초청을 받았는데, 김기덕 감독은 2000년 〈섬〉, 2001년 〈수취인 불명〉에 이어

한국 최초로 3년 연속 국제영화제 진출이라는 새로운 기록을 수립했다. 또한 2004년 제54회 베를린국제영화제에서 한국의 김기덕 감독은 〈사마리아〉로 최우수감독상인 은곰상을 수상했다.

2) 아시아영화제

아시아 지역에서 열리고 있는 대표적인 영화제로는 먼저 일본의 도쿄국제영화제, 도쿄필름엑스영화제, 유바리국제판타스틱영화제, 야마가타다큐멘터리영화제, 중국의 상하이국제영화제, 싱가포르의 싱가포르국제영화제 등이 있지만 아직 대회의 규모나 인지도 면에서 세계적인 영화제와의 격차가 심해 국제적인 명성을 획득하지는 못하고 있다. 상하이나 도쿄국제영화제가 먼저 시작하기는 했지만 최근 한국의 영화제가 급상승하고 있는데 특히 부산영화제는 아시아를 대표하는 영화제로 부각되고 있다.

한편, 한국에서 열리는 국제영화제는 부산국제영화제와 부천국제판타스틱영화제, 전주국제영화제, 광주국제영화제 등이 있다. 그 밖에 국내에서 열리는 마이너 영화제로는 서울다큐멘터리영화제, 서울여성영화제, 서울넷페스티벌, 인디포럼, 퀴어영화제, 독립영화제, 인권영화제, 노동영화제, 십만원영화제, 서울사이버영화제, 한일청소년영화제, 제주신영단편영화제, 서울국제청소년영화제, 부산아시아단편영화제, 대구단편영화제 등 생각보다 그 종류가 매우 다양하다.

아시아의 영화제 가운데서도 일본의 국제영화제는 한국과의 활발한 교류를 통해 많은 영향을 주고 있으며 벤치마킹의 대상으로 자주 활용되고 있다. 한일 상호 간의 영화제에 각국에서 제작한 영화작품이 적극적으로 참여하는 것은 물론이고 영화인 간의 활발한 교류도 이루어지고 있다. 일본의 도쿄영화제, 유바리국제판타스틱영화제, 미치노쿠국제미스터리영화제 등은 우리 영화제의 개최과정에 많은 영향을 주었고, 특히 유바리국제판타스틱영화제는 부천국제판타스틱영화제의 벤치

마킹 대상으로 활용되었다.

(1) 한·일 영화와 영상콘텐츠 부문의 현황

일본영화는 2006년 자국영화 시장점유율 53%를 기록하며 21년 만에 최고의 호황을 누린 데 이어 계속해서 일본 국내시장에서 활기를 이어갈 것으로 보여 제2의 전성기를 예고하고 있다. 일본영화제작자연맹의 자료에 의하면 일본 자국영화 시장의 점유율은 1950년대 후반 70%, 1960년대 78.3%를 정점으로 최고의 황금기를 맞이했지만 이후 하락세를 거듭하면서 2002년에는 27%까지 떨어지는 불황을 겪었다. 그러나 2003년부터 완만하게 상승하여 2005년 41.3%까지 상승세를 보이고 2006년에는 드디어 53%의 비율을 차지했다. 이러한 일본영화의 상승세를 타고 도호(東宝), 도에이(東映) 쇼치쿠(松竹), 다이에이(大映) 등 일본의 주요 영화배급사들 역시 공격적으로 마케팅활동을 전개하고 있다. 2006년 〈게드 전기(ゲド 戰記)〉를 비롯한 개봉작 27편 가운데 15편이 10억 엔 이상의 흥행수입을 기록한 도호는 이후에도 〈사랑의 유형지(愛の流刑地)〉, 〈도로로(どろろ)〉, 〈비잔(眉山)〉, 〈지금 만나러 갑니다(いま, 會いにゆきます)〉의 원작자 이치카와 다구지(市川拓司)의 베스트셀러를 기반으로 한 〈그때는 그에게 안녕(そのときは彼によろしく)〉 등 새로운 영화를 제작했다.

도쿄국제영화제는 최근에 몇 가지 측면에서 한층 발전된 모습을 보이고 있는데, 특히 도쿄국제영화및콘텐츠시장(Tokyo International Film and Content Market, TIFCOM), 도쿄인터넷영화페스티벌(Tokyo Internet Film Festival), 도쿄국제엔터테인먼트시장(Tokyo International Entertainment Market: ENTa-MA), 도쿄아시아음악시장(Tokyo Asia Music Market) 등 영상문화산업과 관련된 다양한 견본시나 전시 이벤트를 동시에 개최해 최첨단 영상산업의 중심지로서 일본의 이미지를 해외에 널리 홍보하고 국내적으로는 영상콘텐츠산업의 향상을 통해 경제활성화를 도모하는 긍정적인 효과를 창출했다.

일본뿐 아니라 대만, 중국, 싱가포르 등 아시아 각국도 경쟁적으로 영상문화산업과 연관된 전시이벤트를 열면서 자국의 경제 및 문화발전의 계기를 마련하고 있다. 한국에서도 영상산업과 관련된 다수의 국제 행사가 개최되고 있으며 대표적인 예로 국제방송영상견본시(Broadcast Worldwide: BCWW)와 디지털콘텐츠국제전시회(Digital Content International Conference: DICON), 그리고 부산국제영화제 등이 꾸준히 성장하고 있다. 부산국제영화제는 이제 한국 국내는 물론 아시아를 대표하는 영화제의 하나로 위상을 확립했으며, 국제 방송영상콘텐츠 전문마켓으로 자리를 굳히고 있는 국제방송영상견본시는 더욱 다양한 비즈니스 프로그램을 마련하고 있다. 또한 디지털콘텐츠국제전시회는 국내 문화콘텐츠업체의 해외진출 활성화를 목적으로 개최되어 국내외 영상콘텐츠업체 간 비즈니스 교류의 장이 되고 있다.[5]

다음에는 아시아영화제의 오랜 선두주자로서 자리 잡고 있는 일본의 유명한 국제영화제를 몇 가지 소개해 한국 영화제와의 관련성을 살펴보고 향후 발전방안을 모색해보기로 한다.

3) 일본의 5대 국제영화제

일본은 한국보다 국제영화제 유치경험이 많으며 아시아 지역의 영화산업을 선도하는 국가이다. 이미 오래전부터 활발히 국제영화제 및 소규모의 지역특성에 맞는 영화제를 개발해 성공한 사례가 많이 있으며 특히 영화제를 통해 지역활성화를 꾀하는 우리와 비슷한 부분이 매우 많다.

한편, 아시아 지역을 대표하는 상징적인 영화제로 아시아영화제를 들 수 있다. 아시아영화제는 아시아영화제작자연맹(Federation of Motion Picture Producers in Asia: FPA)이 아시아 국가의 영화산업을 진흥하고 국가 간 문화 교류를 촉진하기

5) 정윤경, 「아시아 지역 방송영상 견본시의 현황과 전망」, ≪방송동향과 분석≫(통권 206호, 2004).

위해 창설한 국제영화제로서 1954년 일본 도쿄에서 제1회 영화제가 열렸으며 한국은 제4회 때부터 출품했다.

(1) 도쿄국제영화제

쓰쿠바과학만국박람회에 연계하는 형식으로 1985년 도쿄에서 개막된 일본 최초의 국제영화제로서 현재 아시아 최대의 영화제이며 세계 12대 국제영화제에 포함될 정도로 위상을 확립하고 있다. 보통 9월 말에서 10월 초에 열리며 일본에서는 유일하게 국제적으로 공인을 받은 국제영화제로 일본의 영화산업과 문화발전에 큰 영향을 끼치고 있다.

도쿄국제영화제는 세계의 주목을 받고 있는 전통적인 '영화전시회와 컨벤션'을 비롯하여 화제 작품만을 모은 '특별 초대작품', 그리고 아시아 문화의 새로운 트렌드를 소개하는 '아시아의 바람', 일본영화의 새로운 매력을 발견하는 '일본영화의 시점' 등 4개 부문을 중심으로 매회 300편 이상의 영화를 소개하고 있다. 특히 2006년 제19회 때는 일본영화 콘텐츠를 적극적으로 해외에 알리려는 'TIFFCOM'과 일본 정보의 발신지인 아키하바라(秋葉原)에서 전개하는 아키하바라 엔터테인먼트 축제를 서로 연동하여 많은 관심을 끌었다. 전통적인 영화제의 화려함과 영화 비즈니스가 활발히 추진되는 필름마켓 기능, 그리고 관객에게 다양한 볼거리와 즐거움을 제공하는 엔터테인먼트 기능이 하나가 되어 영화제의 새로운 지표를 제시하는 결과가 되었다. 또한 도쿄영화제의 새로운 특징으로 정착된 'IT영화제'의 기능은 'Cyber TIFF'로 더욱 발전되어 아시아를 비롯한 세계의 영화계에 강한 메시지를 전달하고 있다.

도쿄국제영화제는 1985년 설립된 재단법인 도쿄국제스크린이미지문화재단(The Tokyo International Foundation for Promotion of Screen Image Culture)이 같은 해에 최초로 개최한 이후 1991까지 격년제로 운영되었으며 그 이후에는 매년 개최되고 있다. 특히 도쿄국제영화제는 국제필름제작자협회연맹(International Federation

◎ 도쿄국제영화제

개최국 일본 시작연도 1985년 행사시기 매년 10월 성격 경쟁
시상내역 도쿄그랑프리, 심사위원 특별상, 최우수감독상, 최우수 여우상, 최우수 남우상, 최우수
　예술공헌상 등
공식 홈페이지 www.tiff-jp.net

of Film Producers Associations)이 공인한 경쟁부문의 영화제로, 참가영화의 공정한 심사를 위해 국제적인 심사위원회를 두고 있으며 이를 통해 젊은 영화제작자의 발굴과 양성에 기여하고 있다. 도쿄영화제의 출품자격은 상업영화의 경우 3편 이하는 35세 이하, 영화제에 처음 참가하는 경우는 나이에 제한을 두지 않는다. 한국은 1992년 정지영 감독의 〈하얀 전쟁〉이 최우수 작품상과 최우수감독상을 수상했다. 이 영화제의 폐막식에서 발표되는 상은 모두 6개 분야로, 도쿄그랑프리(대상), 심사위원 특별상, 최우수감독상, 최우수 남우주연상, 최우수 여우주연상, 최우수 예술공로상이 수여된다.

2004년 도쿄국제영화제는 다양한 전시이벤트와 포럼, 팝페스티벌 등을 동시에 개최함으로써 대형화를 시도했다. 도쿄국제영화제 동안에 함께 개최된 행사로는 일본 시네마포럼(10월 25~31일), 도쿄콘텐츠마켓(10월 18~19일), 도쿄국제여성영화제(10월 24~27일), 도쿄아시아음악견본시(10월 21일), 이미지산업프로모션(10월 29일), 프로듀서포럼·쇼케이스심포지엄(10월 26일) 등 헤아리기 어려울 정도로 많다. 유럽의 잘 알려진 국제영화제들이 대부분 영화시상식과 영화간담회·토론회 중심으로 단조롭게 진행되는 것에 비하면 도쿄국제영화제는 특색 있는 이벤트적 연출 방법과 비즈니스를 활성화하기 위해 다양한 프로모션 기법을 짜임새 있게 구성·활용하고 있음을 알 수 있다. 개최 장소가 도쿄 도의 미나토 구에 있는 롯폰기힐스(Roppongi Hills)6)에 있는데, 행사장 간의 동선을 최소화하고 국제 바이어들이 다

6) 롯폰기힐스: 도쿄의 대표적인 도심 재개발 구역. 도쿄의 중심부인 롯폰기 지역의 목조 가옥 지대를 철거하고 조성된 11헥타르(ha) 규모의 복합단지로 도쿄의 문화중심지로서의

〈사진 5-1〉 도쿄국제영화제

공연장소인 롯폰기힐스 아레나 캐릭터숍

양한 콘텐츠를 한 번에 둘러볼 수 있도록 편의를 제공하는 등 여러 가지로 배려를 하고 있다.

한편, 도쿄국제영화제가 2004년부터 새롭게 구성한 TIFFCOM(도쿄국제영화및콘텐츠시장)은 영화와 애니메이션, 텔레비전 프로그램, 비디오 관련 사업가들의 비즈니스가 통합적으로 이루어질 수 있는 국제콘텐츠 마켓이다. TIFFCOM은 아시아 지역의 바이어들을 겨냥해 현재 안정적인 단계에 접어든 것으로 평가되는 제주 국제방송영상 견본시인 국제방송영상콘텐츠마켓(BCWW)의 경쟁시장으로 부상하고 있다. 첫해부터 해외 참가업체로 한국과 중국을 비롯해 홍콩, 미국, 캐나다, 타이, 인도, 가나 등이 참여했으며 영상콘텐츠산업 육성에 관한 심포지엄 및 세미나, 브에나비스타 일본지사(Buena Vista International Japan), 아스믹에이스엔터테인먼트(Asmik Ace Entertainment), 20세기폭스 일본지사(20th Century Fox Japan)에서 제공된 영상물 스크리닝쇼가 함께 개최되었다.[7]

역할을 수행하며 문화, 엔터테인먼트, 비즈니스, 주거 등을 모두 해결할 수 있는 초현대적인 복합 엔터테인먼트 단지이다.

7) 정윤경, 「아시아 지역 방송영상 견본시의 현황과 전망」, ≪방송동향과 분석≫(한국방송영상산업진흥원, 2004), 통권 206호.

(2) 유바리국제판타스틱영화제

일본 홋카이도의 유바리(夕張)에서 매년 2월경에 개최되는 판타스틱영화제이다. 도쿄 국제판타스틱영화제와 함께 일본의 양대 판타스틱영화제 중 하나로 산골마을에서 소규모로 개최되는 유바리국제판타스틱영화제(Yubari International Fantastic Film Festival)에서는 대규모 영화제에서는 찾을 수 없는 작은 영화제만의 재미를 느낄 수 있다. 이 영화제는 유바리 시 국제판타스틱영화제 실행위원회에서 주최하며 주로 영화애호가나 마니아들을 대상으로 일본의 기대작이나 해외의 화제작 등을 상영한다. 한국의 부천국제판타스틱영화제와 자매결연관계에 있으며, 2002년 〈엽기적인 그녀〉가 공식부문에 초청받아 그랑프리를 수상한 이후 매년 한국의 감독이나 영화관계자들이 심사위원으로 참여하고 있다. 한편, 1997년에 경북 문경이 폐광 이후의 도시 활로를 새롭게 모색하기 위해 벤치마킹팀을 유바리 시에 보낼 정도로 모범적인 지역영화제 사례로 손꼽히고 있다.

2005년 기준으로 유바리국제판타스틱영화제에 방문한 관객 수는 2만 6,767명에 달하고 총 상영작품 수는 78편에 이른다. 다양한 볼거리를 제공하기 위해서 해마다 특색 있는 이벤트를 기획하고 있는데, 특히 2005년은 '한일 우정의 해'로 제정해 행사를 개최했다. '코리안 시네마 스페셜'은 이 가운데 하나로 이미 한국에서 화제를 모았던 〈공공의 적〉, 〈사마리아〉, 그리고 〈비무장지대〉를 소개했고, '애니메이션 스페셜' 행사에서는 〈마리 이야기〉를 소개했다.

이처럼 상영작품은 판타지영화, SF영화, 애니메이션 등 매우 다양하며 크게 초청부문과 협찬부문, 기타부문으로 나누어 상영한다. 시상은 최우수 작품상인 그랑프리를 비롯해 심사위원 특별상, 비평가상 등이 있다. 경쟁 수상부문은 크게 공식선정부문, 영판타스틱 경쟁부문, 독립영화 경쟁부문, 영화간담회로 구분된다. 유바리국제판타스틱영화제는 일본에서 판타지영화와 SF영화를 소개하는 최고의 영화제로 자리 잡았으며 일본의 영화평론가이자 영화제의 수석 프로그래머인 도키토시 시오타(時敏塩田)의 노력에 힘입어 해외 영화관계자들 사이에서 가장 흥미로운 영

◎ 유바리국제판타스틱영화제

개최지 일본 시작연도 1990년 행사시기 매년 2월경
성격 경쟁 주요행사 공식부문 및 협찬부문 영화상영
시상내역 최우수 작품상(그랑프리), 심사위원 특별상, 비평가상
공식 홈페이지 www.yubarifanta.com

화제로 손꼽히며, 재능 있는 감독과 눈에 띄는 작품을 찾아내어 홍보하는 창구로 유명하다.

유바리는 본래 홋카이도의 작은 탄광촌이었다. 그러나 1970~1980년대에 계속된 폐광으로 도시 경제가 쇠락의 길로 접어들게 되어 이를 적극적으로 타개하기 위한 도시개발정책의 일환으로 1990년에 영화제를 창설해 이후 세계적인 문화도시가 된 것이다. 유바리 탄광과 전형적인 산골마을 풍경은 영화제와 거리가 먼 듯했다. 그러나 유바리국제판타스틱영화제는 작은 영화제만이 갖고 있는 경쟁력과 재미가 어떤 것인지를 알게 해주었다. 우선 규모가 작으므로 관객으로서는 어느 것을 봐야 할지 고민할 필요가 없다. 유바리영화제는 단 5일의 짧은 일정으로 개최되는 미니 영화제로 20편만을 공식 초대한다. 영화도 판타스틱, SF, 애니메이션 등 흥미로운 것 위주로 선정한다.

마을의 환상적인 분위기도 영화제의 인기에 한몫한다. 눈 덮인 작은 마을에서 영화를 즐길 수 있는 장소는 여기 외에는 찾아보기 어려울 것이다. 영화제 분위기도 일본의 전통축제인 마쓰리를 연상시킨다. 1천여 명의 시민이 영화제 자원봉사자로 참가해 외부 방문객들에게 일본 전통음식을 직접 만들어 제공하며 이런 분위기에 감동한 많은 외부 참가자들이 이 영화제를 다시 찾고 있다. 이처럼 유바리에는 영화제뿐 아니라 볼거리와 다양한 이벤트 프로그램이 잘 준비되어 있다. 이 중에서 가장 인상적인 볼거리의 하나로 유바리의 과거 모습을 그대로 재현한 생활사 박물관을 꼽을 수 있는데, 과거의 삶과 생활 모습을 그대로 재현해놓았다. 특히 석탄을 캐던 시절 삶의 풍경들을 실물 크기로 재현하는 등 옛 소품과 물건들로 구성

한 생활관은 매우 인상적이다.

그리고 또 하나, 눈 덮인 산골마을이라면 당연히 연상되는 겨울 스포츠의 백미인 스키를 빼놓을 수 없다. 유바리 역시 일 년에 거의 절반은 눈을 볼 수 있다는 홋카이도에 있기 때문에 잘 알려진 스키장들이 주변지역에 가득하다. 이것 역시 대부분의 국제영화제가 열리는 도심지에서 찾을 수 없는 유바리만의 차별화된 특징이기다. 이 외에도 4월 유바리 민요경연대회, 5월 중순 봄철 미술협회전이 개최되며 멜론축제, 꽃축제 등 200개 이상의 크고 작은 행사가 열린다. 8월 하순에 3일간 개최되는 소란마쓰리(騷亂祭)[8]는 홋카이도에서 삿포로눈축제 다음으로 큰 규모의 이벤트이다.

그러나 모든 것이 순조롭게 진행되지는 않았다. 유바리의 국제영화제를 중심으로 하는 지역개발전략은 해를 거듭하면서 많은 문제점이 노출되기 시작했다. 최종적으로 유바리의 총부채는 353억 엔에 이르렀다. 인구 1만 2,000명의 작은 도시가 어떻게 이렇게 큰 빚을 지게 됐을까? 과거 지방자치의 모범 사례로 주목받던 이곳이 재정파탄이라는 극단적 상황에 이르게 된 이유는 무엇일까?

1980년대 탄광도시에서 문화관광 도시로의 변신을 선언한 유바리는 민속마을과 석탄박물관 등 대대적인 지역개발로 경제활성화를 주도했지만, 무분별한 사업확장과 장기적인 계획 없는 문화사업에 따라 막대한 부채를 떠안게 되었다. 영화제와 같은 문화이벤트에도 결국 시장원리가 적용되는 것이다. 과거의 경험에서 보자면, 한때 시장에서 우월적인 위치에 있었던 영리·비영리조직이라도 시장환경을 제대로 파악하지 못하고 새로운 트렌드를 알지 못하고 합리적인 경영마인드가 부족하여 쇠락의 길로 들어선 사례는 얼마든지 찾을 수 있다. 결국 2007년 유바리국제판타스틱영화제는 유바리서포트필름페스티벌(Yubari Support Film Festival)로 변

8) 소란마쓰리: 일본 고치(高知) 현의 '요사코이마쓰리(よさこい祭)'에 영향을 받아 매년 홋카이도의 삿포로 시에서 개최되는 댄싱축제(dancing festival)이다. 현재 참가팀의 수와 관객동원에서는 고치의 요사코이마쓰리를 능가할 정도로 인기가 높다.

경되었다. 2006년에 커다란 부채를 떠안게 된 개최 측에서 17년 만에 영화제를 포기했기 때문이다. 다행히 관광진흥청과 유바리판타(Yubari Fanta) 같은 자발적인 시민단체의 도움으로 다시 부활할 수는 있었다. 2006년 11월 설립된 유바리판타는 당초 2007년 여름에 영화제를 개최하기로 했다가 더 많은 단체와 시민의 참여를 유도하기 위해 일정을 연기했다.[9]

이처럼 그동안 아시아영화제를 이끌었던 일본의 국제영화제는 문제점이 도출되면서 구조조정의 갈림길에 서 있다. 유바국제판타스틱영화제의 경우 개최 이후 16년간 아시아포커스후쿠오카영화제를 이끌어온 일본의 세계적인 영화평론가 사토 다다오(佐藤忠男)가 얼마 전 집행위원장직에서 물러났다. 시가 주도적으로 창설하고 시에서 직접 운영해온 이 영화제의 예산이 대폭 삭감됨으로써 이에 따른 반발로 사퇴한 것이다. 또한 1989년에 창설해 격년으로 열리는 야마가타 국제다큐멘터리 영화제 역시 시 당국이 영화제의 예산을 대폭 줄이면서 존폐위기에 직면했다.

이런 일본과 비교되는 곳이 영국의 글래스고(Glasgow)이다. 유럽연합(EU)은 1985년부터 유럽의 문화수도를 선정해오고 있는데, 첫해인 1985년에는 그리스의 아테네가, 다음 해에는 이탈리아의 피렌체가 선정되었고 2010년에는 그리스의 제3도시 파트라스가 선정되었다. 1990년에 유럽 문화수도로 지정되었던 글래스고는 세계 굴지의 조선공업 도시였다. 글래스고 시는 그동안 도시의 근간이었던 조선공업이 쇠퇴하면서 1976부터 도시 주변에 신도시(new town) 건설 사업에 착수했지만 기대한 것과는 달리 도시 중심지역은 더 황폐해지고 유령도시같이 변해가기 시작했다. 이를 타개하기 위한 노력으로 시당국과 시민단체들은 1983년 '글래스고, 이처럼 좋을 수 없다(Glasgow's Miles Better)'라는 캐치프레이즈 아래 함께 힘을 모아 기존의 더럽고 위험한 도시라는 부정적인 도시 이미지를 바꾸기 위한 대대적인 도시혁신 캠페인을 전개하기 시작했다. 미술품과 예술작품의 자발적인 기증에

9) ≪스포츠조선≫, 2007년 4월 9일자.

의해 뷰렐 컬렉션(Burrell Collection)이 개관되었고 1985년에는 영국 최대 규모의 전시컨벤션센터가 개관되면서 그 일대에 많은 문화시설이 잇달아 문을 열었다. 또한 '5월의 축제'와 함께 다양한 공연이벤트와 전시활동이 개최되면서 그 동안의 노력과 축적된 문화이미지가 성과를 거두어 4~9월의 기간에만 국내외에서 300만이 넘는 방문객이 발길을 옮겼다. 마침내 유럽연합은 글래스고를 1990년의 유럽의 문화수도로 선정하기에 이르렀다. 문화도시를 향한 글래스고의 집념은 유럽의 문화수도로 지정된 이후에 한층 더 가속화되었다. 현대미술관(1996), 로열콘서트홀(1999), 건축디자인센터(1999) 등 대형 문화시설이 계속해서 문을 열었고 지금도 문화시설에 대한 투자는 계속되고 있다. 세계적 수준의 왕립 교향악단, 오페라단, 발레단 등의 예술공연은 국내외에 그 명성을 떨치고 있고 '건축, 디자인과 도시'라는 대규모 국제행사(1999)가 열리면서 글래스고는 '영국의 건축디자인 도시'로 선정되는 등 그동안의 성과로 2003년에는 유럽연합이 '유럽의 스포츠 수도'로 선정한 바 있다. 글래스고는 제2차 세계 대전으로 철저하게 파괴되었던 도시를 세계적인 항만 물류도시, 국제영화제 주축의 문화도시로 변모시킨 네덜란드의 로테르담과 함께 '문화가 주도한 도시혁신(culture-led regeneration)'의 대표적인 사례로 세계적인 이목을 끌고 있다.

존폐위기에 직면한 일본의 유바리, 후쿠오카, 야마가타국제영화제의 운명과 영국 글래스고의 성공 사례는 우리에게 많은 교훈과 시사점을 던져준다. 한때 우리 영화제가 벤치마킹의 대상으로 본받기 위해 노력해온 일본영화제의 쇠퇴와 장기적이고 체계적인 계획 아래 시민과 행정기관의 상호협력관계의 토대를 바탕으로 문화도시로 성공적으로 탈바꿈한 영국 글래스고의 사례는 우리에게 앞으로 가야 할 방향을 암시해주고 있다.10) 이러한 사례들은 우리에게 문화를 활용해 지역활성화를 도모하려는 지역 행정기관과 주민 간 상호협력 체계의 중요성을 일깨워주는 동

10) 김동호, 「도시혁신과 문화마인드」, ≪한국과학기술원 문화기술대학원 뉴스레터≫(2006년 11월).

시에 가시적인 성과를 얻기 위해 실행되는 전시행정적인 추진방법과 주먹구구식의 계획수립이 가져오는 위험성을 보여준다. 또한 문화마인드가 얼마나 중요한 것이며, 문화를 지역에 뿌리내리게 하기 위해 일관성 있고 장기적인 투자와 노력이 얼마나 중요한 것인지 알 수 있게 한다. 한국의 경우 현재 약 3조 원의 방대한 예산을 투입해서 광주광역시를 '아시아문화중심도시'로 조성하기 위한 프로젝트가 정부 주도로 진행되고 있다. 7,500억 원이 소요될 '국립 아시아문화전당 건립사업'이 그 핵심에 있다. 지난해 10월 부산국제영화제 기간에는 문화체육관광부와 부산광역시가 부산을 영상문화도시로 조성한다는 정책을 발표했다. 그러나 여기에 소요되는 예산은 아직 확보되지 않은 상태이다.

(3) 야마가타국제다큐멘터리영화제

야마가타국제다큐멘터리영화제(YAMAGATA International Documentary Film Festival)는 야마가타(山形) 시 100주년 기념사업의 일환으로 1989년에 시작되어, 그 후 2년에 한 번씩 개최되고 있다. 이 영화제는 다큐멘터리만을 위한 영화제로 세계에서 손꼽힐 정도의 규모와 지명도를 갖고 있는 영화제이다.

영화제 기간에는 국제경쟁, 월드 스페셜, 뉴아시안 커런트, 일본 파노라마, 요리스 이벤스 특집 등이 진행된다. 새로운 아시아 다큐멘터리를 발굴하려는 의도에서 기획된 뉴아시안 커런트 부문에는 두 가지 프로그램이 있는데, 하나는 'filming screening changing/video activism'으로 일본과 한국의 독립영화 활동을 소개하는 프로그램이고, 또 다른 하나는 사례연구로서 대만과 일본의 다큐멘터리 제작단체에 관한 토론회이다. '비디오 액티비즘(video activism)'은 한국과 일본이 서로 공통된 주제로 제작한 작품을 상영하고 함께 토론하는 일종의 워크숍이다. 비디오 액트(video act)는 한국 독립영화협회처럼 일본의 독립영화협회라 할 수 있는 민중미디어연락회에서 주관하는 영화사업으로 주로 필름마켓의 유통과 소통을 담당하기 위해 마련된 전시부스이다. 뉴아시안 커런트에서 상영되는 영화를 주제별로 분석

◎ 야마가타국제다큐멘터리영화제

개최도시 일본 야마가타 개최시기 10월(홀수 해), 등록 3월, 등록비 없음
주최 야마가타국제다큐멘터리영화제 실행위원회 특징 기록영화, 경쟁영화제
시상내역 인터내셔널 컨벤션과 아시아 프로그램 부문상으로 구분
공식 홈페이지 Yidff@bekkoame.or.jp

하면 도시빈민, 노동운동, 여성, 홈리스, 젊은 세대 등이 있으며 일본과 한국의 작품이 각각 1편씩 나란히 상영된다. 한일 양국 영화의 공통점과 접근방식, 제작형태에 대해 비교해볼 수 있는 의미 있는 프로그램이다.

상영작품은 대회마다 조금씩 차이가 있지만 특별초대 작품, 인터내셔널 컨벤션, 심사원작품, 아시아 천파만파(千波万波), 우수영화 감상회, YIDFF 네트워크 기획상영, 일본 다큐멘터리영화부문, 고교생 워크숍 등이 있다. 시상제도는 크게 두 개 부문으로 구분된다. 먼저 인터내셔널 컨벤션 부문에는 로버트프랑스플래셔티상(The Robert and France Flasherty Prize, 대상), 야마가타시장상(최우수상), 우수상, 특별상이 있고 아시아 프로그램 부문에는 오가와신스케(小川紳介)상과 장려상이 있다.

다큐멘터리 영화제가 열리는 야마가타 현은 풍족한 관광자원과 자연자원을 바탕으로 전통적 민속문화가 조화를 이루어 독특한 매력을 형성하고 있다. 야마가타는 늦은 계절까지 눈이 풍부해서 봄철 스키의 메카로 여겨진다. 쓰키야마(月山) 스키장은 많은 사람이 찾는다. 대륙으로부터의 영향 때문에 생긴 '자오(藏王)의 수빙(樹氷, snow monster)'을 비롯한 설경은 세계적으로 유명하다. 야마가타 현과 미야기 현에 걸쳐 있는 방대한 오우산맥(奧羽山脈)의 자오연봉(藏王連峰) 일대를 중심으로 다수의 스키 리조트가 개발되어 있으며 빼어난 자연경관과 최고의 온천을 자랑한다. 매년 2월의 수빙축제 기간에는 일본 전역에서 많은 방문객이 수빙의 장관을 감상하기 위해 찾아들기도 한다. 야마가타의 대표적인 겨울축제인 자오수빙축제는 겨울의 환상적인 명소 자오스키장에서 2월 상순에 열리며 수빙에 조명이 밝

혀지고 눈과 불꽃의 향연이 펼쳐지는 등 다양한 이벤트가 진행된다. 스키를 타지 않는 일반 방문객도 로프웨이를 타고 수빙을 감상할 수 있다.

그러나 본래 야마가타를 상징하는 축제로는 하나가사(花笠, 꽃 삿갓)축제를 빼놓을 수 없다. 야마가타 시 중심가에서 8월 5일에서 7일까지 개최되며 꽃이나 조화(造花)로 장식한 삿갓을 쓰고 일본 전통춤을 추는 퍼레이드를 중심으로 장관을 연출한다. 이 축제는 일본 동북 4대 축제의 하나로도 잘 알려졌으며, 메인프로그램은 시의 중심부를 1만 명 이상의 사람들이 하나가사 민요에 맞춰서 함께 걷는 참여행사이다. 이 이벤트는 '플라워햇댄스(A Flower Hat Dance)'라는 이름으로도 알려졌으며 방문객들의 참여로 춤과 축제가 혼연일체가 되어 참여자의 만족도가 매우 높은 축제이기도 하다. '난요(南陽)기쿠(菊, 국화꽃)축제' 역시 빼놓을 수 없는데, 영화제가 열리는 기간인 10월 중순부터 11월 중순까지 난요 시의 소쇼(双松)공원에서 개최된다. 이 축제는 80여 년의 전통을 자랑하며 일본 동북지방에서 가장 오래된 국화축제이기도 하다. 지역 장인이 만드는 화려한 국화 인형과 국화꽃 전시는 야마가타의 전통문화를 외부에 널리 알리는 좋은 기회이다. 국화는 야마가타를 상징하는 꽃이기도 하다. 국화는 일본인에게 벚꽃과 함께 친숙하고 인기 있는 꽃이다. 축제기간 내내 퍼지는 국화의 우아한 향기는 영화제와 잘 어우러져 색다른 분위기를 연출하는 데 도움을 주고 있다. 이와 같이 야마가타는 다양한 관광자원과 축제자원을 효과적으로 활용해 지역 개발에 성공한 사례로 매우 유명하다. 빼어난 자연경관과 축제를 통해 지역활성화에 시너지 효과를 창출했다. 야마가타는 우리에게 다큐멘터리영화제를 통해서 친숙하지만 유바리와 달리 풍부한 경쟁자원들을 효율적으로 관리해 시를 대내외적으로 발전시키는 데 성공한 사례라 할 수 있다.

야마가타국제다큐멘터리영화제의 개최 주체는 비영리활동법인인 야마가타국제다큐멘터리영화제 실행위원회이다. 사무국은 야마가타와 도쿄의 두 곳에 설치되어 있다. 주최 측은 세계의 공통 문화인 영화 중에서도 다큐멘터리영화만을 독자적으로 추구하며, 우수한 다큐멘터리영화를 선정해 이를 적극적으로 소개하며 함

께 공감할 수 있는 교류의 장을 만들려고 노력한다. 일본의 영화팬은 작품성이 높은 다큐멘터리영화를 접촉할 기회가 많지 않기 때문에 많은 사람에게 이를 감상할 기회를 제공하고 영화 제작에서도 자유로운 표현과 창작활동의 기회를 마련한다. 실행위원회에서는 영화에 대한 이해를 위해 금요상영회를 마련해 매월 두 번째, 네 번째 금요일에 화제작을 상영한다. 다큐멘터리 외에도 평상시에 보기 어려운 작품을 중심으로 소개한다.

야마가타국제다큐멘터리영화제를 설명하면서 YIDFF Network(야마가타국제다큐멘터리영화제 네트워크)의 활약을 빼놓을 수 없다. 1989년 처음 개최된 제1회 영화제 때부터 오가와 신스케(小川紳介) 감독이 중심이 되어 영화제에 도움을 주기 위해 만든 민간자원단체로, 주요 활동은 영화제 기간 중 상세한 기록을 정리하고 월간지 ≪데일리뉴스(Daily News)≫의 취재·편집·발행을 담당하고 있으며, 영화제와 다큐멘터리영화에 관한 정보를 중심으로 한 ≪네트워크통신≫도 독자적으로 발행한다.

(4) 미치노쿠국제미스터리영화제

미치노쿠(みちのく)국제미스터리영화제가 개최되는 모리오카(盛岡) 시는 이와테(岩手) 현 내륙지역의 중앙부에 위치하고 있으며, 현청 소재지이기도 하다. 인구는 약 30만 명이며 대규모 유통센터를 비롯해 도후쿠(東北) 지방 북부의 유통·관광·학술의 거점도시 역할을 하고 있으며 염색 등 전통공업 외에 현(縣)의 서부 산악 및 동부 해안 국립공원이 인근지역에 있다. 모리오카 시는 국수와 냉면 등 면류의 고장으로서도 유명하다. 먹는 방법이 독특한 국수(소바), 한국식 냉면과 비슷한 모리오카 냉면, 중국식 자장면인 자자멘(炸醬面)이 3대 면류 메뉴이다.

이런 내력이 있는 모리오카 시에서 매년 2월에 개최되는 미치노쿠국제미스터리영화제(Michinoku International Mystery Film Festival)는 세계 각국의 미스터리영화를 대상으로 한 영화제로 잘 알려져 있다.

미치노쿠영화제와 관련이 깊은 사람으로 미스터리영화 감독으로 유명한 나카다

히데오(中田秀夫)가 있다. 한국에서도 몇 개의 유명한 작품을 통해 잘 알려진 바 있다. 대표적인 작품으로는 〈검은 물 밑에서〉, 〈라스트 신〉, 〈유리의 뇌〉 등이 있다. 1996년에 만든 〈여우령〉은 그가 조감독 시절 촬영소에서 경험한 공포를 그린 작품으로, 그는 이 영화로 1997년 미치노쿠국제미스터리영화제에서 신인감독상을 수상했다. 그 후 한국에서도 개봉한 적이 있는 〈링〉(1998), 〈링2〉(1999)가 흥행에 연속 성공하면서 인간 심층에 있는 공포를 자극하는 뛰어난 연출능력으로 일본의 가장 유망한 젊은 감독으로 손꼽히게 되었다. 그는 2002년 〈검은 물 밑에서〉로 다시 한 번 크게 성공했다. 또한 이 작품으로 2003년 베를린영화제 파노라마 부문에 초대되면서 국제적으로도 주목받는 감독임을 증명했다.

미치노쿠 영화제 여타 일본영화제와 마찬가지로 한국과 관련이 깊다. 한국영화 엔터테인먼트특집 부문에서 봉준호 감독의 〈플란다스의 개〉(2000)와 김용균 감독의 〈와니와 준하〉(2000)가 상영되었다. 이 두 감독 이외에도 한국의 프로듀서 등이 게스트로 초대되었다. 2003년 제7회 영화제에서는 세 개의 한국작품이 상영되었고 2004년 제8회 영화제에서는 '한국영화 엔터테인먼트특집' 부문이 마련되어 김종현 감독의 〈슈퍼스타 감사용〉이 상영되었다.

미치노쿠국제미스터리영화제와 비슷한 성격을 띠는 외국의 영화제로는 산세바스티안(San Sebastian)국제영화제가 있다. 이 영화제는 스페인 북부 바닷가 산세바스티안에서 매년 열리고 있으며 칸, 베네치아, 베를린을 잇는 유럽의 권위 있는 영화제로 그 명성을 이어가고 있는데, 매년 9월 17에 시작되어 25일까지 개최된다.

◎ 산세바스티안국제영화제

다른 이름 DONOSTIA 개최국 스페인 시작연도 1953년 행사시기 9월
성격 경쟁 수상부문 황금조개상(Golden Seashell) 외 14개 부문
공식 홈페이지 www.sansebastianfestival.com

산세바스티안은 프랑스 접경지대에 가까운 스페인 북부 해변에 위치하고 있으며 오래전부터 휴양지로 유명하다. 아름다운 해변과 온화한 날씨, 중세의 교회건물들이 서로 조화를 이루는 인상적인 곳이다. 국제영화제 등급분류에 따르면 산세바스티안영화제는 국제영화제의 빅3라고 불리는 칸, 베네치아, 베를린의 뒤를 이어 로카르노(Locarno), 카를로비 바리(Karlovy Vary)와 함께 유럽 6대 경쟁영화제에 속하며 50여 년의 역사와 전통을 자랑한다. 다른 국제영화제처럼 시상은 경쟁부문과 비경쟁부문으로 구분되며 주제별 상영과 고전영화회고전 등의 행사가 따로 마련되어 있다. 산세바스티안 국제영화제의 공식적인 심벌은 조개이며 시상에는 황금조개상을 비롯해 감독, 남녀주연상 등과 비경쟁부문의 젊은 작가상, 관객상 그리고 여러 경쟁부문의 작품 등이 포함된다.

한국 영화도 4~5년 전부터 경쟁부문 초청을 비롯해 몇 차례 수상도 하는 등 활발히 참여하고 있다. 제52회 산세바스티안국제영화제 경쟁부문에 송일곤 감독의 〈거미숲〉이 초청되었고, 〈살인의 추억〉의 봉준호 감독은 최우수감독상과 신인감독상을 수상했다. 또한 제54회 영화제에서는 임상수 감독의 〈오래된 정원〉이 국내 작품으로는 유일하게 공식경쟁부문에 진출했다. 한국문학계의 국보급 작가인 황석영의 동명소설을 원작으로 한 이 영화는 일찌감치 국내외에서 주목받은 작품으로 관객과 관계자들의 관심이 집중되어 공식상영에서 상영관의 1,800석이 모두 매진되었을 정도로 열기가 뜨거웠다.[11]

11) ≪동아일보≫, 2004년 8월 14일자.

(5) 아시아포커스후쿠오카영화제

아시아포커스후쿠오카영화제(Focus on Asia-Fukuoka International Film Festival)
는 일본에서는 상업적으로 상영될 기회가 거의 없는 한국, 중국, 홍콩, 그리고 기타
지역의 영화 중 뛰어난 작품을 소개하려는 취지에서 개최했다. 주최 측은 아시아영
화를 통해 아시아의 삶을 널리 알리는 것을 가장 큰 목표로 삼았다. 아시아영화의
매력은 할리우드영화와는 달리 꾸밈이 없고 소박하며, 감독 자신의 인생관을 반영
한 동시에 메시지가 강하다는 데 있다.

참고로 후쿠오카에는 두 개의 영화제가 있는데, 그중 하나는 1987년 마에다(前
田) 부부가 만든 후쿠오카 아시아영화제이며 다른 하나는 이보다 4년 뒤에 개최된
후쿠오카 시가 주관하는 아시아포커스후쿠오카영화제이다. 1991년 후쿠오카 시에
서는 시립도서관을 건립하고 그 안에 두 개의 극장과 현대식 필름 저장시설을 갖춘
시네마테크를 조성하면서 국제영화제를 창설했다. 시 행정기관에서는 당시 후쿠
오카아시아영화제를 운영하던 슈 마에다에게 영화제 창설에 함께 동참해줄 것을
요청했으나 실현되지 않자 새로이 아시아포커스후쿠오카영화제를 만들게 된 것이
다. 이런 과정을 거쳐 탄생한 두 영화제는 이름도 비슷하고 둘 다 아시아영화제라
는 점에서 그 성격도 같다.

일본 남단 규슈(九州), 하카타(博多) 만에 위치한 후쿠오카는 일본에서 가장 친
(親)아시아적인 도시로 잘 알려져 있다. 약 2,000년 전부터 한반도·중국은 물론 동
남아지역과 교류가 있었기 때문에 역사적·전통적으로 '아시아의 관문'임을 표방하
고 있다. 후쿠오카 정도(定都) 100주년인 1989년에 후쿠오카 시는 아시아·태평양박
람회를 개최해 15억 엔의 수익을 창출했다. '아시아'에 대한 세계적 인기를 실감한
시당국은 그 이익금으로 요카토피아재단12)을 설립하고 각종 이벤트를 개최했다.
1989년 처음으로 시작한 아·태어린이국제회의와 1990년부터 지정된 '아시아의 달

12) 요카토피아: '좋다'는 뜻의 현지 방언에 '-토피아(topia)'를 붙인 말.

(Asian Month)'과 아시아문화상, 1991년에는 아시아영화제를 개최해 아시아의 메신저로서 위상을 과시하게 되었다. 특히 매년 9월 한 달간 열리는 아시아의 달 축제는 시 행정기관은 물론 기업·시민단체·예술가·이벤트 관계자들이 서로 협력해 추진하는 후쿠오카의 대표행사이다. 아시아 전역을 대상으로 하는 이 축제에는 약 2억 엔의 예산이 소요되고, 이 축제를 전후하거나 겹쳐서 열리는 아시아영화제, 아태어린이국제회의 등을 모두 합친 예산규모는 약 9억 엔이다. 이들은 모두 흑자를 기록했다.

아시아의 달 축제에는 아시아태평양페스티벌, 후쿠오카포커스아시아국제영화제, 아시아문화상 등이 개최된다. 1주일간 후쿠오카 시청 앞 광장의 가설무대를 중심으로 열린 아시아태평양페스티벌은 40만여 명의 방문객이 참가하는 인기행사로 자리 잡았는데, 아시아 각국의 문화예술과 생활상을 보여주는 동시에 전통과 민속, 음식, 그리고 다양한 대중문화 공연 프로그램을 접할 수 있다. 아시아는 공통적으로 식민지시대 등 공통적인 역사문제를 경험하고 있고, 또한 근래에 들어와서는 세계화가 진행되는 가운데 자국의 문화를 잃어가고 있다. 후쿠오카 시는 이러한 위기를 극복하고 아시아의 다채롭고 독창적인 문화 및 예술과 정체성을 되찾으려는 노력의 일환으로 아시아의 달 이벤트 행사를 개최하고 있다

후쿠오카 극장 일대에서 진행되는 아시아 국제영화제는 인기 있는 한국영화에서부터 싱가포르의 단편영화에 이르기까지 아시아 각국의 문화와 소재를 담은 영화들을 상영해 주목을 받고 있다. 이 영화제를 통해 그동안 소개된 한국영화는 임권택 감독의 〈하류인생〉, 이창동 감독의 〈오아시스〉, 양윤호 감독의 〈화이트 밸런타인〉, 이한 감독의 〈연애소설〉, 유선동 감독의 〈미스터 주부 퀴즈왕〉, 황병국 감독의 〈나의 결혼원정기〉, 민규동 감독의 〈내 생애 가장 아름다운 일주일〉, 김영남 감독의 〈내 청춘에게 고함〉 등이 있다

아시아영화제 관람객은 평균 2만 명 선으로, 계속 늘고 있는 추세이며 일본에는 도쿄국제영화제를 비롯해 애니메이션을 중점적으로 다루는 히로시마(廣島), 다큐

멘터리영화제로 잘 알려진 야마가타, 여성을 대상으로 하는 나고야(名古屋) 영화제
등 5~6개 영화제가 있지만 특정지역을 주제로 하는 국제영화제로는 이 영화제가
유일하다.

　후쿠오카의 또 하나의 주요 이벤트로 아시아문화상이 있다. 아시아 문화발전에
공로를 세운 사람을 대상으로 하는데, 문화예술과 학술 등 2개 부문으로 나누어 각
부문당 1~2명에게 상(상금 300만 엔)을 주고 있다. 이 중에서 특별히 공적이 큰 사
람에게는 대상(상금 500만 엔)을 수여하며 학술부문에서는 비아시아인에게도 시상
을 한다.13)

4) 한국의 3대 국제영화제

　한국에는 총 10개의 크고 작은 국제영화제가 있지만 이 가운데 정식으로 국제영
화제의 면모를 갖춘 곳은 부산, 전주, 부천, 광주 정도이다.

13) ≪연합뉴스≫, 2004년 11월 9일자(인터넷자료).

<표 5-6> 한국의 국제영화제

영화제	개요
1. 부산국제영화제	1996년 한국 최초의 국제영화제를 표방한 영화제. 지금은 아시아를 대표하는 국제영화제로 발돋움했다. 매년 부산 남포동과 해운대 일대를 중심으로 10~11월경에 개최된다.
2. 부천국제판타스틱영화제	판타스틱한 내용을 담은 영화만 상영하는 영화제로 부산국제영화제 다음해부터 시작되어 지금에 이르고 있다. 우리 영화를 세계에 알리고 저예산 및 독립영화의 국제적 메카를 지향하며 매년 7월에 열리고 시민이 중심이 되는 수도권 축제의 이미지를 완성하려는 목적으로 기획되었다.
3. 전주국제영화제	2000년에 시작된 전주 영화제는 자유롭고 독립적이며 진취적인 영화들을 많이 소개하며 시민 영화제를 표방하는 영화제이다. 부산이나 부천보다 늦게 시작하긴 했지만 다른 영화제에 비해 디지털영화에 많은 관심을 표방하고 있다. 매년 4월 말에서 5월 초에 개최되고 있다.
4. 광주국제영화제	2001년에 처음 시작된 영화제. 후발로 영화제에 참여한데다 차별화되지 않는 프로그래밍으로 정체성을 확립하는 데 실패해 영화제의 인지도는 매우 낮다. 국제영화제로 발전되기까지 많은 노력과 투자가 필요할 것이다.
5. 서울여성영화제	대학로를 중심으로 매년 5월경에 열리며 1999년 처음 시작. 부산, 부천영화제와 같이 대규모 행사는 아니지만 작고 내실 있는 영화제를 모토로 하며 현재는 아시아권에서는 가장 인정받는 여성영화제의 하나로 자리 잡았다. 90%에 가까운 좌석 점유율을 보이지만 상영관을 충분히 확보하기 어렵고 진행상 단조로움이 많아 영화제라기보다는 상영회의 이미지가 강하다.
6. 서울국제인권영화제	인권운동사랑방이 1996년부터 인권의식 확산과 인권교육을 목표로 해 개최한 영화제로 세계 각지에서 자유와 인권을 위해 투쟁하는 모습을 담은 영상물을 발굴하고 다양한 장르와 정신을 지닌 영화를 소개하고 있다.
7. 서울국제노동영화제	1997년 '서울 국제노동미디어' 대행사로 열기 시작해 2007년 11회째가 되었다. 아직 정식 국제영화제로의 틀이 확립되지 못하고 주기적으로 상영할 만한 상영관이 부족한 것도 문제점으로 지적된다. 또한 주제가 제한되고 프로그램이 딱딱해 일반 관객이 다가가기 어려운 편이다.
8. 서울국제청소년영화제	국내의 청소년 작품을 위주로 시작하다가 외국의 초청작품을 상영하면서 나중에 국제영화제로 발돋움한 영화제이다. 장편영화보다는 주로 청소년들의 단편영화를 상영하고 있다.
9. 레스페스트디지털영화제	미래지향적인 견지에서 디지털영화에 초점을 맞춘 이 영화제는 2000년에 처음 개막되었다. 2001년에는 서울과 전주에서 분산되어 개최되었고 디지털 장르의 영화상영뿐 아니라 쌍방향 소통을 위한 토크쇼와 세미나도 함께 진행된다.
10. 서울넷&필름페스티벌	온라인과 오프라인이 동시에 진행되는 독특한 형태의 영화제이다. 먼저 약 1주일 동안의 오프라인 상영 후 한 달 정도 온라인에서도 상영작을 감상할 수 있도록 하는 것이 특징이다. 레스페스트영화제처럼 디지털영화가 중심을 이루며 신인 영화인의 참여가 활발히 이루어지고 있다.

한국 영화제 중 가장 규모가 큰 것은 부산국제영화제이다. 일본의 대표적 영화제인 도쿄국제영화제에 버금가는 규모로 진행된다. 또 다른 영화제로는 부천국제판타스틱영화제가 있다. 이 영화제는 부산국제영화제와 같은 시기에 개막되었으며 공상, SF, 판타지 등 판타스틱 장르의 영화를 중심으로 내실 있는 영화제로 자리잡고 있다. 마지막으로 전주국제영화제는 해를 거듭하면서 안정을 찾아가고 있지만 부산국제영화제보다는 규모가 작고 부천국제판타스틱영화제에 비해서는 차별성이 부족하다. 마지막으로 광주국제영화제는 뒤늦게 참여한 탓에 인지도도 낮을 뿐 아니라 정체성도 불명확해 개선이 필요하다. 기타 여섯 개의 영화제는 제한적으로 각기 특화된 소재를 바탕으로 국제영화제를 유치하고 있다. 따라서 앞의 부산영화제를 중심으로 하는 네 개의 영화제는 지명을 사용하고 나머지는 특징이나 특정 장르를 이용해 명명하고 있다.

그 외에 국제영화제를 표방한 것으로 퀴어아카이브영화제, 메가박스유럽영화제 등이 있지만 국제영화제라기보다는 이벤트 성격의 상영회로 볼 수 있다. 멀티미디어의 등장과 문화콘텐츠산업의 발전, 영상세대의 본격적 출현으로 소규모의 특징 있는 영화제들이 많이 열리고 있으며 과거에 비해 주제나 형식이 다양해지고 있다. 그에 따라 독립영화제, 단편영화제, 인권영화제, 노동영화제, 퀴어영화제, 다큐멘터리영화제, 인디포럼 등 다양한 소규모 영화제가 등장하고 있다.

(1) 부산국제영화제

부산국제영화제는 영상문화의 지방자치시대를 목표로 부산광역시에서 개최하는 영화제로서 도쿄국제영화제보다 11년 늦은 1996년에 시작했지만 지금은 도쿄를 넘어 아시아를 대표하는 영화제로 그 위상을 확립하고 있다. 매년 9월~11월 사이에 열리며 개·폐막식 등의 공식행사와 토크쇼, 세미나, 기자회견, 리셉션, 파티 등의 다양한 부대행사로 진행된다. 부산국제영화제는 지난 10여 년 동안의 외형적인 성과를 바탕으로 더욱 짜임새 있는 영화제로서의 내실을 다지는 데 힘을 쏟고

있다. 특히 부산영상센터의 건립과 더불어 아시아의 영상자료를 수집·보관하기 위한 아시안필름아카이브의 설립을 향후 10년간의 주요과제로 설정하는 등 영화문화 인프라를 구축하는 일에 많은 힘을 쏟고 있다. 아시안필름아카이브의 설립이 당장 가시적인 성과를 보여주지는 못하겠지만 장기적으로 부산이 아시아 영상문화 교류의 중심지로서의 역할을 수행하는 데 큰 도움이 될 것이다. 아시안필름아카이브가 소장하게 될 영상자료는 새로운 콘텐츠 개발에 많은 도움을 줄 수 있다. 사실, 이러한 작업은 이미 일본의 후쿠오카와 야마가타 시를 중심으로 20여 년 전부터 시작되었다. 지금이라도 이와 같은 일들이 차근차근 진행되어간다면 앞으로는 한국을 포함한 아시아의 중요한 영상자료를 구하기 위해서 반드시 부산을 방문해야만 할 정도로 위상이 높아질 수 있는 좋은 기회가 될 것이다.

한편, 불황의 여파로 부산국제영화제를 비롯한 영화제 전체에 대한 지원이 많이 감소했는데, 2004년도 예산은 40억 원으로 부산시가 13억 원을 부담하고 정부가 10억 원을 지원했다.

부산국제영화제는 대부분의 유명 영화제가 참가부문에 경쟁방식을 도입하고 있는 것과는 달리, 부분적으로 경쟁이 있긴 하지만 비경쟁 방식을 취하고 있다. 만약 공모나 응모를 통한 경쟁적 참여방식을 취하게 되면 칸이나 베를린 그리고 일본의 영화제와 경쟁관계가 되기 때문에 좋은 작품을 프로그래밍하는 데 어려움을 겪게 되기 때문이다. 부산국제영화제는 영화제를 담당하는 전문스태프가 오랜 기간 바뀌지 않아 축적된 경험이나 노하우를 활용하고 있다. 이것은 스태프가 거의 매년처럼 바뀌는 다른 영화제와 비교해볼 때 장점이 많은데, 예를 들어 일본의 도쿄영화제는 작품을 선정하는 프로그래머조차도 지금까지 계속 바뀌었고, 겨우 몇 년 전부터 담당자를 고정시키고 있다. 영화제의 성패는 수준 높은 작품을 참여시키는 것에 따라 좌우되므로 담당스태프나 전문가에게 안정적으로 업무를 진행하도록 배려하는 것이 올바른 방법이다.[14]

2010년도에 15회를 맞는 부산국제영화제는 아시아 지역에도 관심을 기울이고

◎ 제15회 부산국제영화제

개최기간(예정) 2010년 10월7일(목)~15일(금), 9일간
개최장소 해운대 일대 상영관, 해운대 피프빌리지, 해운대 센텀시티, 남포동 피프광장 예정
주최 (사)부산국제영화제 조직위원회 후원 문화체육관광부, 부산광역시
성격 비경쟁영화제 상영작품수 약 70개국 320편 내외 예정
상영관수 해운대 및 남포동 약 37개관 내외 예정(이외 약 10개관 주말 추가 운영 예정)
참여게스트 약 60개국 1만 명 내외 예상, 관람객 수: 약 20만 명 이상 예상
공식사이트 www.piff.org

있는데, '아시아영화의 창(A Window on Asian Cinema)'이라는 프로그램은 우수한 영화를 소개하고, '와이드 앵글(Wide Angle)'은 다큐멘터리, 단편영화, 애니메이션 등에서 화제작을 선정해 상영하며, 'PPP(Pusan Promotion Plan)'에서는 아시아의 재능 있는 제작자와 영화감독 상호 간의 교류를 위한 만남의 장을 제공해 영화인의 화합과 정보 교환에 도움을 주고 있다. 또한 몇 년 전부터 새로 구성한 특별전은 매년 형식을 달리해 다채로운 이벤트 프로그램을 연출하고 있다.

부산국제영화제의 심벌은 동양문화의 고유함을 살린 문장(紋章)을 형상화하고 있다. 고대 문명권에서 신표(信標)로 사용된 도장은 현재 아시아권에서만 사용되고 있는데 이 영화제는 이를 디자인해 아시아영화에 대한 자긍심과 열정을 보여주고 동양문화의 이채로움을 대내외에 알리고자 하는 의지를 나타냈다. 또한 도장의 사각형 모양은 영화의 프레임(frame)을 연상시킨다.

한편, 캐릭터는 네티즌 추첨을 통해 선정된 소나무로, 대중적인 영화제를 지향하는 의지와 영화제의 생명력을 표현하고 있다. 소나무는 민족의 생활사와 정서에서 빼놓을 수 없는 소재이며 십장생의 하나로 그 끈질긴 생명력을 상징하고 있다. 부산국제영화제의 캐릭터로 활용된 것은 천연기념물 295호 청도 매전면의 소나무로, 이는 부산국제영화제의 생명력과 한국영화의 활력을 말해주기에 충분하다.

14) ≪아사히신문≫, 2004년 10월 24일자.

상영관	해운대: 수영만 요트경기장 야외상영장 남포동: 대영시네마 / 부산극장 ※ 제9회(2004년) 이후부터 현 장소로 이전
프로그래밍	10개 부문으로 상영 10개 부문: 아시아영화의 창, 새로운 물결, 한국영화 파노라마, 한국영화 회고전, 월드시네마, 와이드앵글, 오픈 시네마, 크리틱스 초이스, 특별기획 프로그램, PIFF가 추천하는 아시아 걸작선
이벤트 프로그램	개, 폐막식 등의 공식행사 / 한국독립영화 세미나와 일반 세미나 오픈 토크쇼 / 마스터 클래스* / 핸드프린팅** / 야외무대 인사 오픈 콘서트

* 마스터클래스(master class) 영화를 구성하는 중요한 요소들의 미학적이고 실천적인 특징들을 살펴보고 그것을 만드는 구성원들의 경험적이고 미학적인 이야기들을 중심으로 대화와 토론을 이끌어내는 강연 형태의 프로그램.

** 핸드프린팅 세계적으로 위대한 영화인의 공로를 기념하고 살아있는 영화 역사를 기록하고자 유명인들의 손 모양을 보존하는 행사.

① 부산국제영화제의 개최 목적

■ 아시아 지역의 다양한 장르의 영화를 통해 새로운 작가를 발굴하고 지원하는 장소로서의 역할을 수행하며 아시아영화와 아시아문화의 새로운 비전을 제시한다(아시아영화인의 발굴 및 육성).

■ 세계 영화계에서 한국영화의 위상을 높이고 영화의 제작, 유통, 홍보 상의 유리한 환경을 조성해 한국영화가 더욱 발전할 수 있는 계기를 만든다(한국영화의 세계화).

■ 한국 및 아시아영화에 대한 제작지원과 국내외 영화인들의 국제적인 친선 및 교류를 촉진하고 영화인과 관객들과의 직접적인 만남의 자리를 마련해 쌍방향 커뮤니케이션이 가능하게 한다(한국 및 아시아영화의 제작지원).

■ 한국의 문화·예술을 선도하는 부산시의 국제적 이미지를 제고하고 문화수준 및 지역 경제를 향상시킨다(부산시의 지역경제 활성화와 국제적 이미지의 제고).

〈사진 5-2〉 부산국제영화제

홍보부스 스타와의 만남

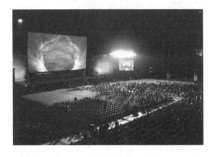

야외극장 캐릭터숍(쌈지)

② 영화제의 발전과정과 평가

한국 최초의 국제영화제를 표방하며 시작된 제1회 부산국제영화제는 예술적인
면과 대중적인 면에서 모두 성공했다는 평을 받았다. 제2회에는 제1회의 호평을
발판으로 한발 앞서나가는 기획을 선보였다. 아시아영화의 미래를 논의하고 비전
을 제시하는 역할을 하겠다는 뜻으로 '부산프로모션플랜(PPP)'을 출범시켜 제3회
부터 본격적인 필름마켓을 열고 있다. PPP는 투자자 및 배급사와 제작자를 연결해
주는 프리마켓으로 생산적인 영화제로서의 특성을 가진다.

제4~5회에 걸쳐서는 초청국가 수를 대폭 늘려 프로그램을 다양화하고 지속적으
로 아시아영화를 소개하는 데 주력한 결과 관객과 영화관계자 모두를 만족시키는
영화제로 발돋움했다. 제6회 영화제에서는 부산국제영화제 스스로가 안정기에 접

어들었다고 평가했으며, NDIF(New Direct I Focus) 프로젝트를 신설해 국내의 신진영화 작가발굴의 새로운 장을 열었다.

제7회 영화제는 칸, 베네치아, 베를린 등 세계 3대 영화제 집행위원장이 부산을 방문해 한국영화의 해외진출 범위를 확대시켰고 여러 아시아 국제영화제의 벤치마킹의 대상으로 위상을 높였다. 제9회는 영화제의 무게 중심을 해운대 쪽으로 옮기고 관객·감독·배우가 함께하는 다채로운 이벤트가 확대 시행되어 커다란 호응을 얻게 되었다.

그리고 2006년 제11회에서는 지난 10년 동안 한국영화와 아시아권 영화를 소개하며 쌓아온 국제적 위상을 발판으로 그 영역을 세계로 넓히고 새로운 10년을 향해 가는 데 의미를 두었다. 모두 10개 섹션에서 63개국, 245편의 영화를 참가시켰고 역대 최다 '월드 프리미어' 상영작 64편을 소개했다. 이와 함께 '인터내셔널 프리미어' 20편과 '아시아 프리미어' 71편이 상영되었다. 특히 이 영화제 유일한 경쟁부문인 '새로운 물결(New Currents)'의 경우 10편의 초청작 가운데 9편이 '월드 프리미어' 또는 '인터내셔널 프리미어' 작품들이기도 하다. 또한, 칸국제영화제의 티에리 프레모를 비롯해 선댄스영화제(Sundance Film Festival),[15] 낭트국제영화제, 로테르담국제영화제 등과 같이 세계적으로 이름 높은 국제영화제의 집행위원장 21명이 대거 참가해 부산국제영화제의 달라진 위상을 확인시켜주었다.

③ 프로그램 섹션

■ **아시아영화의 창** — 아시아에서 제작된 영화 중 아시아인의 정서를 가장 잘 표현하고 세계 수준에 도달한 작품 및 국제적 명성을 얻고 있는 아시아 감독들의 신작과 화제작을 소개

■ **새로운 물결** — 아시아 각국의 재능 있는 신인감독들의 첫 번째 또는 두 번째

15) 선댄스영화제는 미국 서부에 위치한 유타 주에서 매년 열리는 독립영화와 다큐멘터리영화를 주로 다루는 국제영화제이다.

장편영화의 경쟁부문

- **한국영화 파노라마**(Korean Panorama) – 그 해 제작된 우수한 한국영화를 세계 영화계에 널리 소개하는 부문

- **월드시네마**(World Cinema) – 세계 각국의 화제작 및 우수작 소개

- **와이드 앵글** – 최근에 제작된 단편영화, 다큐멘터리, 애니메이션 부문의 걸작을 모아 소개

- **오픈 시네마**(Open Cinema) – 모든 관객들과 함께 할 수 있는 흥행성과 작품성을 겸비한 영화를 선정해 야외극장에서 특별 상영

- **특별 기획 프로그램**(Special Programs in Focus) – 과거 특정기간에 제작되었던 영화와 고인이 된 영화인이나 특정 영화를 오늘의 시점에서 재조명하고 재평가하기 위한 회고전과 다양한 영화의 흐름을 하나의 주제로 묶어내어 아시아 영화의 미래와 비전을 제시하는 특별 상영기획

④ **영화제의 시상부문: 경쟁(일부경쟁을 도입한 비경쟁)**

- **최우수아시아신인작가상**(New Currents Award) – 부산국제영화제의 유일한 극영화 경쟁부문인 새로운 물결은 아시아 신인감독 작품 가운데 최우수작을 선정해 아시아의 재능 있는 신인감독을 발굴하고 격려한다. 저명한 영화전문가들로 구성된 심사위원단이 선정한 최우수 아시아 신인작가상은 수상한 감독에게 1만 달러의 상금을 수여한다.

- **운파펀드**(Woonpa Fund) – 와이드 앵글 부문에 초청된 한국 다큐멘터리 가운데 최우수 작품을 선정해 그 작품의 감독에게 차기작을 제작할 수 있도록 1,000만 원의 기금을 수여한다.

- **선재펀드**(Sonje Fund) – 와이드 앵글 부문에 초청된 한국 단편영화 중에서 최우수 작품을 선정해 그 작품의 감독에게 차기작을 제작하는 데 드는 비용으로 1,000만 원의 기금을 수여한다.

- **국제영화평론가협회상**(FIPRESCI Award) – 새로운 물결 부문의 작품 가운데 뛰어난 작품성과 진취적인 예술적 재능을 나타내는 작품을 선정해 국제영화언론협회가 수여한다.
- **아시아영화진흥기구상**(NETPAC Award) – 일명 '넷팩상'이라 하는데, 한국영화 파노라마 부문과 새로운 물결 부문에 출품된 작품 중에서 최우수 한국영화를 선정해 시상한다.
- **관객이 뽑은 PSB 영화상**(PSB Award) – 부산방송문화재단에서 그 해 초청된 새로운 물결 부문 상영작을 대상으로 관객으로부터 최고의 호평을 받은 작품을 선정해 1,000만 원의 상금과 함께 시상한다.
- **공로상**(Korean Cinema Award) – 한국영화에 대한 전 세계적 대중화와 홍보의 중요성을 인식해 PIFF조직위원회가 한국영화를 국제영화계에 널리 소개하는 데 기여한 외국인에게 수여한다.[16]

(2) 부천국제판타스틱영화제

1997년 한국 최초의 판타스틱영화제를 표방한 영화제로 매년 7월에 개최되며 영화제를 중심으로 부천 시민이 함께하는 축제의 장으로 승화시키고 있다. 비경쟁영화제인 부산과는 달리 국내 최초로 경쟁부문을 도입했고 판타지, 호러, 코미디 등으로 특화시켜서 장르를 차별화하고 현재는 부산 영화제와 함께 한국의 가장 대표적인 영화제로 위상을 다져 나가고 있다.

부천국제판타스틱영화제는 저예산 및 독립영화의 국제적 메카를 지향하며 시민이 중심이 되는 수도권 문화·예술 축제의 이미지를 확립하는 동시에 더 나아가 한국영화를 세계에 알리려는 목적으로 기획되었다.

부천국제판타스틱영화제의 차별화된 특징은 상상력, 대중성, 미래지향성을 중

16) www.piff.org(부산국제영화제 홈페이지).

◎ 2009 부천국제판타스틱영화제

개최기간 2009년 7월 16~26일(11일간) 개막식 7월 16일 폐막식 7월 23일
포스트페스티벌 7월 24~26일 상영작품 41개국 201편(장편 121편, 단편 80편)
성격 경쟁(일부경쟁을 도입한 비경쟁)
상영장소 공식 상영관 12개소, 야외상영장 1개소, 복사골문화센터, 부천 시민회관 대공연장, 부천시
 청 대강당, CGV 부천8, 프리머스 시네마 소풍
개막작 <뮤(MW)> 감독: 이와모토 히토시(IWAMOTO Hitoshi)
폐막작: <메란타우(Merantau)> 감독: 가렛 후 에번스(Gareth Huw EVANS)
주요행사 개막식 및 공식행사, 영화상영회, 부대행사 및 이벤트
공식사이트 www.pifan.com

심으로 한 기존 상업영화에 대한 대안으로서의 비주류 영화제를 지향하는 것에서 찾을 수 있다. 판타스틱영화를 중심으로 세계 각국의 다양한 장르의 영화를 공유하고 한국영화의 국제교류와 협력을 지원한다. 또한 시민의 적극적인 참여를 통해 영화제의 자생력을 키우고 지역문화 인프라를 조성하는 데 공헌하는 영화제를 지향하며 부천시 4대 문화사업의 선두주자로서 '문화도시 부천'의 국제적 위상을 확고히 한다.

제1회 부천판타스틱영화제는 부천 필하모닉오케스트라의 연주와 함께 세계 최초의 판타스틱영화인 멜리에스의 〈달세계 여행(Le Voyage dans la Lune)〉을 상영하면서 시작되었다. '사랑, 환상, 모험'을 주제로 1997년 8월 29일부터 9월 5일까지 펼쳐진 8일간의 영화제는 시민과 함께하는 축제를 표방하며 부천시내 상영관과 행사장에서 진행되었다. 무라카미 류의 소설을 바탕으로 한 〈교코〉, 장윤현 감독의 〈접속〉 등 국내의 화제작에 대한 영화상영회가 주목을 받았고, 총 27개국 113편(장편 64편, 단편 49편)의 작품과 1,600명이 넘는 국내외 영화관계자가 참석했으며, 약 10만 명의 일반 관객이 방문해 처음 시작한 국제영화제임에도 주변의 시선을 끌어모으는 데 성공했다. 특히 〈접속〉은 대성공을 거두었고 야간에 상영된 〈킹덤〉은 심야상영의 붐을 일으키는 계기가 되었다. 주최 측은 '판타캡션'이라는 최첨단 자막시스템을 도입해 편리성과 경제성을 확보했다.

〈사진 5-3〉 부천국제판타스틱영화제

석천농기 고두마리

안내데스크

전통민속공연

프리머스 내부

제2회 부천국제판타스틱영화제에서는 한국 최초로 인터넷을 통한 프로그래머와의 질의응답 시간을 마련하여 마니아들의 영화제에 대한 적극적인 참여를 이끌어내는 등, 사이버판타스틱영화제의 장을 열었다.

제3회 때는 지금까지 볼 수 없던 다양한 판타스틱 호러, SF, 스릴러 영화가 선을 보여 호황을 이루었다. 새로운 천 년을 잉태하는 '사랑, 환상, 모험'이 있는 영화제로서 안정적인 기반을 구축한 제3회 영화제는 마침 영화시장 개방과 맞물려 스크린쿼터사수 비상대책 위원회와 해외 게스트들이 참가하는 특별행사를 통해 국내외 영화인들을 결속시켜주는 의미 있는 행사였다. 특히 부대행사인 한국영화 80주년을 기념한 학술세미나와 전시회, 이마지카 디지털 시네마워크숍, 예고편 만들기와 "한국영화 해외마케팅 방안" 세미나가 많은 호응을 얻는 등 다양한 기획력을 널리

인정받기도 했다.

① 부천국제판타스틱영화제의 개최 목적
■ 판타스틱영화의 장르를 특성화해서 타 영화제와의 차별화를 강조
■ 저예산 및 독립영화의 국제적 메카를 지향
■ 부분 경쟁을 도입한 비경쟁 국제영화제를 표방
■ 상업영화에 대한 대안으로서의 비주류 영화제를 지향
■ 시민이 중심이 되는 자생적인 문화 인프라 구축
■ 수도권 문화·예술 축제의 이미지를 확립

② 영화제의 시상부문: 경쟁(일부경쟁을 도입한 비경쟁)
■ 작품상(Best of Puchon)
■ 감독상(Best Director Choice)
■ 남우주연상(Best Actor Choice)
■ 여우주연상(Best Actress Choice)
■ 심사위원 특별상(Jury's Choice)
■ 대상(Grand Prize) ― 부상으로 미화 5천 달러를 수여
■ 관객상(Citizen's Choice) ― 단편부문과 장편부문을 각각 선출
■ 코닥상 ― 단편 심사위원상(Kodak Award-Jury's Choice), 부상으로는 16mm
필름 1만 피트를 제공17)

(3) 전주국제영화제
전주국제영화제는 전주국제영화제조직위원회가 주관하며 2010년에 11회째를

17) www.pifan.com 참고.

맞이한다. 매년 전주 지역에서 4월 말에서 5월 초에 개최되는 전주국제영화제는 부산이나 부천보다 상대적으로 늦게 참여했기 때문에 경쟁력과 특성화를 고려해 디지털영화 장르에 중점을 두고 있다. 다른 영화제에 비하면 짧은 역사이지만 '대안, 독립'의 전망을 통해 동시대 영화현실에 개입하고 디지털이라는 매체의 가능성에 주목하며 영화의 새로운 미학적·기술적 가능성을 모색한다.

전주국제영화제의 심벌은 전주시의 영문 이니셜인 'C'를 붓의 특성을 이용해 형상화하고, 대안적 영화제를 표방하는 이 영화제의 예술적 감각과 활기에 넘치는 기상을 도전적이고 미래지향적인 상승곡선으로 나타냈다. 또한 심벌의 색상은 전통과 예술의 고장인 전주와 한국의 전통적인 단아함을 연상시키는 검정색 수묵의 필치로 구성했다. 수묵의 글자체는 새로 개발한 '마노체'로 간결하고 세련된 아름다움을 표현한다. 로고타이프(logo type)는 새로운 2000년대를 맞이해 도약하는 이 영화제의 미래지향적인 성격과 디지털문화를 선도하는 의미를 상징화했다.

① 영화제의 목적과 특징

- **새로운 대안적 영화**(Alternative Film) — 비주류영화를 선호하는 관객을 위해 대안적인 영화공간의 필요성이 인식되었으며 또한 세속문화에 대항하는 대항문화(counter culture)이자 대안적 문화(alternative culture)의 등장이 요구됨에 따라서 지금까지 우리가 접했던 기존의 주류영화들과 영화미학이나 영상기술 면에서 전혀 다른 새로운 영화를 선정한다.
- **디지털영화**(Digital Film) — 전주국제영화제는 차별화전략의 하나로 디지털영화를 상영하고 있다. 영화를 제작해 자신이 생각하는 예술·문화의 세계를 창출하거나 표현하는 데 디지털영화가 용이하기 때문이다. 국내외를 막론하고 다양한 디지털문화나 콘텐츠를 통해 자유로운 커뮤니케이션이 가능하고 서로 원활히 교류되어 여태껏 접할 수 없었던 영화들을 충분히 감상할 수 있다.
- **부분 경쟁을 도입한 비경쟁영화제**

② 영화제의 시상부문: 부분 경쟁을 도입한 비경쟁

■ **아시아 인디상** – '아시아인디영화포럼' 상영작 중 선정(상금 미화 1만 달러)

■ **디지털 모험상** – 'N-비전' 상영작 중 선정(상금 미화 5,000달러)

■ **전주 시민상** – '시네마케이프' 상영작 중 선정

■ **JIFF 최고인기상** – '시네마 스케이프(CINEMA SCAPE)'와 '영화궁전(CINEMA PALACE)' 부문에 상영된 장편영화 중 가장 좋은 반응을 얻었던 작품을 관객들의 투표로 선정하고 부상으로 전주를 상징하는 기념품을 수여한다.

■ **우석상** – '인디비전(INDIE VISION)' 부문에 상영된 전 세계의 독립 장편영화 중 현대영화의 폭과 깊이를 넓힌 작품을 선정하고 부상으로 1만 달러의 상금을 수여한다.

■ **JJ-STAR상** – '한국영화의 흐름(KOREAN CINEMA ON THE MOVE)'에 상영된 장편영화에서 가장 뛰어난 작품성을 보인 작품 한 편을 선정하고 부상으로 800만 원의 상금을 수여한다.

■ **NETPAC상** – 영화제에서 상영된 아시아영화 중 최고의 영화 한 편을 선정해 NETPAC조직위원회에서 시상한다.

■ **관객평론가상** – 영화제가 선임한 4~5인의 관객평론가들이 '한국영화의 흐름' 부문에 상영된 장편영화 중 최고의 한국영화를 선정하고 200만 원의 상금을

〈사진 5-4〉 전주국제영화제

디지털필름 워크숍 아시아 독립영화제 포럼

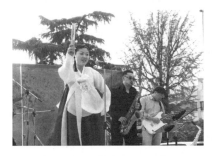 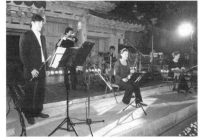

콘서트 폐막 리셉션

수여한다.

- **KT&G 상상마당상** — '한국 단편의 선택: 비평가 주간'에 상영된 단편영화 중 KT&G 상상마당에서 총 3편의 작품을 선정하고 각각 최우수 작품상(500만 원), 감독상(300만 원), 심사위원 특별상(200만 원)을 수여한다.
- **CJ-CGV 한국장편영화 개봉 지원사업** — '한국영화의 흐름' 부문에 상영된 장편영화 중 CJ-CGV인디영화관이 선정한 작품에 대해 CGV인디영화관에서 최소 2주 이상의 개봉과 2,000만 원 상당의 마케팅비용을 지원한다.
- **인더스트리 스크리닝** — 인더스트리 스크리닝은 이 영화제에서 상영되는 해외 작품 중 작품성과 대중성을 동시에 갖춘 작품을 선정해 영화 구매관계자들을 대상으로 상영하는 프로그램이다. 이를 통해 영화제 상영작을 국내에서 배급

할 기회를 확대한다.[18]

이처럼 영화제마다 수여하는 시상의 종류는 서로 다르고 영화제마다 매년 출품하는 작품의 수와 수준에 따라 상대적인 평가에 따른 수상 기준은 조금씩 차이가 있을 수 있다. 각 영화제별로 표방하고 있는 영화의 장르와 심의, 평가의 기준은 서로 다르므로 이를 분석하면 해당 영화제의 특징을 발견할 수 있다.

3. 한국영화제의 긍정적인 효과

1) 한국영화제의 경제적 효과

영화제도 문화산업이다. 영화제의 개최는 직접적으로 지역경제를 활성화시키는 효과를 기대할 수 있을 뿐 아니라, 이를 계기로 인프라 등 사회기반시설을 확충하고 관련 산업분야의 성장을 촉진해 고용창출 효과를 기대할 수 있다. 또한 간접적으로는 개최지역의 이미지를 향상시켜서 브랜드의 가치를 창출할 수 있다.

일본 홋카이도에 자리한 작은 마을 유바리는 매년 2월이면 지구촌 곳곳에서 날아온 영화감독과 제작자, 관객들로 만원을 이룬다. 2만 명도 안 되는 산촌마을 유바리 주민에게 영화제는 지역을 활성화시키는 성장동력으로서 작용할 뿐 아니라 세계적인 영화인들을 직접 만날 수 있는 축제의 장이며 도시의 브랜드를 전 세계에 알리는 기회의 무대이다. 최대 규모를 자랑하는 칸영화제를 비롯해 세계 각지에서 개최되는 크고 작은 영화제는 경제적인 면만을 생각하면 대부분 적자이다. 정부나 지방자치단체의 '정치적' 판단에다 안팎의 '문화적' 욕구가 만나 탄생한 행사에

18) www.ciff.org 참고.

'수익성'의 잣대를 들이댈 수는 없는 일이다. 영화제를 위해 책정된 예산은 인건비와 관련인사 초청비 등에 쓰기에도 늘 빠듯하기 때문이다.

출범한 지 5년 만에 아시아 최고의 영화제로 부상한 부산국제영화제 역시 사정은 마찬가지이다. 정부가 10억 원, 부산시가 7억 원, 입장료 수입이 6억 원, 여기에 기업협찬금을 더하면 총 30억 원에 이르는 예산이 나온다. 하지만 국내외 초청인사만 해도 700명(2000년 기준)에 달하며 이를 전적으로 부담하게 되는 영화제 입장을 생각하면 결코 넉넉하지 않은 금액이다. 이것도 기업의 협찬과 자원봉사단의 도움 때문에 가능한 일이다. 그러나 넉넉하지 못한 예산에도 부산은 영화제와 관련해 나름대로의 경제적 효과를 창출하고 있다. 평균 관객 수 18만 명, 영화제 기간에 가장 관객이 붐비는 극장 밀집지역인 남포동 'PIFF 거리'는 유동인구가 100만 명에 이르며 많은 집객력과 구매력으로 인해 지역경제 활성화에 도움이 되고 있다. 쉬운 예로 평소 8시간 정도 걸려서 벌어들이는 수입을 영화제 때는 5시간 만에 벌 수 있었고 영화관 밀집지역은 평일에도 늦은 시각까지 매출이 향상되었다. 부산의 특급 호텔들은 영화제가 시작되기 전에 예약이 일찌감치 끝난 상태이고 상영관이 몰려 있는 남포동 일대의 숙박업소에서는 빈방을 찾기가 어려울 정도로 성수기인 여름휴가 시즌보다 오히려 영화제 기간에 방문해 머무는 관객 수가 더 많다.

부산시가 발표한 2000년 부산국제영화제의 결산보고서에 의하면 관람료와 숙박비 등을 비롯해 국내외 관객 총 18만여 명이 영화제 기간에 부산에서 소비한 액수는 175억 원에 이른다. 이 가운데 12만 7,000여 명은 부산 시민으로 이들이 쓴 돈은 평균 3만 원, 나머지 5만 4,000여 명의 다른 지역 사람들이 평균 2.5일을 머물며 9만 5,000원씩을 소비했다는 계산이다. 참고로 175억 원은 부산시가 영화제에 지원한 금액의 20배가 넘는 액수이다. 영화제 관객이 일반 관광객에 비해 더 오래 머물고 더 많은 돈을 쓴다는 점을 고려하면 실제 지출비용의 규모는 이보다 더 클 것으로 예상되며, 공간과 지역성을 기반으로 한 '장소 마케팅'이 가능해 장기적으로는 더 큰 수익을 가져올 수 있다.

한편, '영화의 도시 부산'에서 더 나아가 '예술·문화의 도시 부산'이라는 브랜드 이미지가 대내외적으로 확산되면 이를 통해 얻는 유형과 무형의 경제효과는 매우 클 것으로 전망된다. 영화제를 찾는 1,500여 명의 국내외 기자들을 통해 전 세계로 홍보되는 부산시의 간접광고 효과를 광고비로 환산하면 10억 원을 넘을 것으로 추정된다. 부산영화제가 시작된 후 부산을 찾는 외국인 관광객 수는 해마다 빠른 속도로 증가하고 있다. 1998년 100만 명, 1999년 128만 명, 2000년에는 154만 명이 부산을 방문했고, 2000년의 부산지역의 특급호텔 매출은 1999년과 비교해 30%나 증가한 것으로 나타났다. 2007년 영화제 기간에 함께 진행된 '제1회 국제방송영상물 견본시' 역시 높아진 영화제의 위상을 실감하게 한다. 세계 25개국 300여 개 미디어업체가 참여한 이 행사는 본래 6월에 열릴 예정이었지만 영화제와의 시너지 효과를 얻기 위해 의도적으로 행사일정을 영화제 기간으로 늦춰 잡았다.

아직은 시작단계에 불과하지만 영화제의 성장과 더불어 부산에는 문화나 영상 콘텐츠와 관련된 신규산업이 새롭게 성장하고 있다. 영화제작업체, 영화 보조출연자 에이전시, 항공촬영업체, 수중촬영업체 외에도 영상, 음향, 조명 등의 전문업체와 이를 기획하고 제작할 수 있는 회사까지 속속 모습을 보이는 등 부산에서는 영화제와 연관이 있는 주변산업들이 점차 활성화되고 있다. 영상산업은 관광산업과 밀접한 관련이 있다. 또 영화제 시설과 국제적 인지도를 활용하면 국제회의를 유치하는 데에도 유리한 점이 많다. 부산시는 '컬처 테크놀로지(Culture Technology)'를 21세기 10대 전략사업의 하나로 정하고 영상·문화·관광을 한 곳에 집약시켜 살기 좋은 도시, 삶의 질이 높은 도시를 만든다는 계획을 갖고 있다. 이처럼 부산시에 영화제작 관련업체들이 자리를 잡게 된 것은 부산영상위원회의 활동에 힘입은 것이다. 부산영상위원회는 영화제작과 촬영 유치를 위해 부산시 산하에 설립된 비영리단체이다. 지난 1999년 활동을 시작한 후 영화 〈친구〉, 〈리베라메〉 등 국내외 영화 총 19개 작품의 부산 현지촬영을 지원했고 지금도 다양한 지원을 하고 있다.

영화제의 성공은 도시의 이미지와 위상을 순식간에 변화시킬 수 있다. 일본 유

바리와 프랑스 해변의 작은 휴양지 칸이 이제 세계 영화의 메카로 군림하듯이 부산도 아시아의 대표적인 문화·예술의 도시 또는 '세계적인 영상콘텐츠 분야를 주도하는 도시'로의 행보가 진행되고 있는 것이다. 또한 부산 사람들이 '문화의 도시' 시민으로서의 자긍심을 느끼고 구성원으로서 유대감을 형성하게 한 것도 시 차원에서 보면 무시할 수 없는 효과이다.

부산국제영화제의 부대행사인 부산프로모션플랜(Pusan Promotion Plan: PPP)에는 다수의 외국인 투자가들이 몰려들어 거래가 이루어지며 개최지의 유명세를 높이는 데 기여하고 있다. 지난 1998년 제3회 부산국제영화제에서 처음으로 선보인 PPP는 영화제작 투자가나 배급업자들과 아시아의 재능 있는 감독들을 연결시켜주는 필름 프리마켓(Pre-market)의 역할을 하고 있다. 작품성과 아이디어가 좋은 영화나 제작과정에서 추가자금 지원이 필요한 아시아영화인들이 자신의 작품을 PPP운영위원회에 제출하면 위원회에서 엄정한 심사를 거쳐 투자대상 작품을 선정한다. 영화제가 시작되면 운영위에서는 선정된 작품의 감독과 투자가를 한자리에 초대해 거래가 마무리될 때까지 지원하게 된다. PPP는 부산국제영화제를 더욱 활성화하고 대외적인 위상을 높여서 상대적으로 취약한 경제적, 산업적인 측면을 보완하는 역할을 하고 있다. 현재 M6, 워너브라더스, 피라미드, 미라맥스, 오션 필름즈, NHK 등 세계 각국의 메이저 영화회사에서 파견된 전문투자자들이 대거 방문하고 있다.

2) 기타 긍정적인 측면

성공적으로 개최되었던 제1회 부산국제영화제를 계기로 국내에서도 영화제에 대한 관심이 고조되기 시작했고, 각종 국제영화제가 뒤를 이어 개최되었다. 그러나 짧은 기간에 지나치게 많아진 영화제에 대해 오히려 우려의 목소리도 들리고 있으며 부실운영에 대한 비판도 일고 있다. 그동안 제대로 된 국제영화제가 거의 전무

한 상황에서 무작정 영화제를 시작하다 보니 모방에만 급급한 것도 있고 장기적인 비전이나 계획도 없어 일각에서는 우리의 현실에 국제영화제가 너무 많은 것이 아닌가 하는 걱정도 일고 있다. 그러나 각종 국제영화제를 통해 다양한 영화를 접하고 국제적으로 한국영화의 위상을 높일 기회를 얻는다는 점에서는 우선 환영할 만한 일이다. 현재 개최되고 있는 국제영화제의 수는 결코 많은 것이 아니다. 일본은 도쿄영화제, 야마가타다큐멘터리영화제, 유바리영화제, 히로시마애니메이션영화제 등 국제적으로 높은 평가를 받고 있는 영화제가 매우 많으며 유럽에는 이보다 훨씬 더 많은 영화제가 있다. 따라서 국제영화제의 수를 논하기보다는 오히려 현재 개최되고 있는 각종 영화제가 효율적으로 운영되는지, 앞으로 개선할 점은 무엇인지를 검토해보는 것이 더 의미 있는 일이 될 것이다. 그러나 한 가지 명확한 것은 나날이 증가하는 국제영화제로 인해 발생하는 역기능보다는 순기능이 훨씬 더 많다는 점이다. 가장 대표적인 것으로 지역경제를 활성화시키고, 지역의 이미지를 개선시키며, 지역주민에게 문화적인 자긍심을 심어주는 것 외에도 지방문화의 활성화와 영화문화에 대한 접근기회를 제공해 문화적인 수요와 욕구를 충족시켜줄 수 있다는 점을 들 수 있다.

국제영화제의 개최로 세계 각국의 수준 높은 다양한 영화를 접할 수 있으며 궁극적으로는 문화·예술에 대한 안목을 높이고 영화관객의 욕구를 충족시켜줄 수 있는 계기가 될 것이다. 특히 우리처럼 할리우드영화가 주류를 이루는 상황에서 국제영화제의 존재는 상업성·대중성을 표방하는 할리우드영화와는 다른 장르의 영화를 접할 수 있는 좋은 기회가 되고 있다. 아울러 문화적인 교류차원에서도 세계영화의 트렌드와 흐름을 읽을 수 있는 계기가 되기 때문에 영화관계자뿐 아니라 관객에게도 좋은 기회이다.

한편, 산업적인 차원에서 바라보면 국제영화제를 통해 자연스럽게 우리 영화를 외국에 소개하는 자리를 마련할 수 있다는 점에서 매우 긍정적이다. 흔히 국제영화제라 하면 외국의 영화들을 초청해서 우리 관객에게 소개하는 것으로 생각하지만

외국의 유명 영화제 관계자, 기자, 영화평론가들을 초청해 우리 영화를 집중적으로 소개하고 홍보함으로써 활로를 넓힐 수 있다는 점에서도 매우 중요하다. 한 예로 부산국제영화제에 초청되었던 외국의 영화제 관계자들이 영화제에서 상영된 우리 작품들을 여러 영화제에서 초청했던 일이 있다. 국제영화제들이 위상을 확립하고 제자리를 잡아갈수록 이러한 사례는 더욱 빈번해질 것이다.

또한 지역적으로 볼 때 영화제가 개최되는 지역주민에 있어서는 이러한 특정한 영화제가 평소 소외되고 있던 지역 사람들의 문화, 예술적인 욕구를 충족시켜주고 영화문화를 한 단계 상승시킬 수 있다는 점에서도 중요한 의미를 가진다. 특히 우리와 같이 문화적 행사가 서울에 편중되어 있으며 지방과 서울의 문화적 편차가 심한 경우에는 이러한 영화제를 통해서 지방의 예술문화를 활성화시키며 지방 영화 관객들에게 국내외의 다양한 장르의 영화를 접하게 함으로써 그 기대효과는 매우 크게 나타난다.

4. 한국영화제의 문제점과 개선방안

축제예산의 부족, 전용 영화관의 미비, 스타들의 부재, 각종 편의시설의 부족 등은 한국영화제가 출범 당시부터 안고 있던 근본적인 문제이다. 가장 큰 문제로 대두되고 있는 것은 개최시기가 일정하지 않다는 점이다. 전 세계의 유명 영화제들을 보면 2월 베를린, 5월 칸, 8월 베네치아 등 1년 내내 일정한 개최시기를 잡아 사전 준비에 만전을 기하고 있다. 그러나 부산 영화제는 개최시기가 음력에 맞춰 조정되는 까닭에 유명 감독들의 참여작품 유치와 게스트 초청에 불리한 요소를 갖고 있다. 특히 부산 영화제의 경우는 추석을 피해 영화관을 대여해야 하기 때문에 9월에서 11월까지 개최시기가 매우 유동적이다. 때로는 경쟁관계에 있는 도쿄영화제 개막일을 피하기 위해 혼선을 빚기도 한다.

해외 영화제 관계자들은 부산영화제를 '게릴라 영화제'라고 일컫고 있다. 이는 영화제를 진행할 만한 전용 영상관이 없기 때문에 지칭하는 말로, 향후 원만한 진행과 영화제의 발전을 위해서는 이벤트 행사장을 겸한 영화 전용관이 필수적임을 지적하고 있다. 부천영화제도 초창기에는 일반영화관을 빌려서 참가작품을 상영하다가 장기적인 발전을 위해 복사골문화센터를 건립한 바가 있다. 부천영화제는 이곳과 함께 부천시청 소향관, 시민회관 등에서 영화제를 진행한다. 영화의 작품 편수나 규모에 의해서 영화제가 성공하는 것은 아니다. 해외 영화제의 사례에서 잘 나타나듯이 비록 규모는 작더라도 각자 지역의 특성과 여건에 맞춰 특정 장르에 특화하거나 주변의 제반시설 및 자원을 효율적으로 활용함으로써 주목을 받는 예는 얼마든지 찾을 수 있다.

한국 영화제가 아시아가 아닌 세계적인 영화제로 명성을 얻기 위해서는 몇 가지 개선해야 할 사항이 있다. 먼저 홍보의 중요성을 인식하고 차별화된 프로그램을 제대로 기획할 수 있는 전문인력을 양성해 행사진행을 원활하게 하는 등의 노력은 영화제를 지속적으로 발전시키기 위해 공통적으로 요구되는 사항이다. 더욱 구체적인 개선사항으로는 주차나 휴식공간 등의 편의시설을 확충하고, 행사장의 효율적인 공간 활용과 동선구조를 원활하게 할 뿐 아니라, 관객 만족을 유도할 수 있는 서비스 시스템의 개발과 예매시스템 구축 같은 통합적인 관리시스템을 확립하는 것도 매우 중요하다. 한편, 영화제가 지역에 올바로 뿌리를 내리고 지역문화의 인프라 조성과 경제의 활성화에 도움이 되기 위해서는 무엇보다 지역주민 스스로 자발적인 의지에 의해 영화제에 참여하려는 노력이 중요하고 이를 위한 조직 및 협력체계가 잘 갖춰져야 한다. 영화제에 대한 지역자치단체의 행정적인 지원이 충분하고 민관의 원활한 협력관계가 제대로 구축되는 것 또한 매우 중요하다.

앞에서 제시된 여러 가지 문제점을 제대로 분석하고 이를 개선해 실수를 반복하거나 시행착오를 계속하지 않을 때 국내외에 있는 관객들의 그 영화제에 대한 신뢰감이 싹트게 되고 영화제에 대한 경쟁력과 자생력은 자연스럽게 확보될 수 있다.

우리의 가장 큰 단점 중의 하나는 너무 성급하게 결과를 기대하는 것인데 문화나 예술은 하루아침에 그 효과를 가늠할 수 없는 것이 보통이다. 기업이나 제품의 이미지를 만들기 위해서도 몇십 년의 시간이 요구되듯이 너무 조급하게 성과를 바라는 분위기가 오히려 영화제를 비롯한 문화·예술분야의 발전에 도움이 될 수 없다는 사실을 깨닫는 것이 중요하다.

1) 한국 국제영화제의 문제점

현재까지 개최된 국제영화제를 살펴보면 적어도 관객의 참여도와 선정된 작품의 질에서는 대체로 성공적이었다고 볼 수 있다. 대부분의 영화제에 예상관객보다 더 많은 사람이 참여했고 영화제 기간에 상영된 영화들에 대한 평가도 대체적으로 긍정적이었다. 그러나 국제영화제가 정상적으로 활성화되기에는 아직 여러 장애요인과 문제점이 남아 있다.

현재 국제영화제를 어렵게 만드는 가장 큰 걸림돌이며 아직도 해결되지 않은 부분은 심의문제이다. 국제적인 관례를 볼 때 영화제에 출품되는 작품의 경우 심의를 받지 않는 것이 일반적인 관례로 인정되고 있다. 그것은 각 나라의 기준과 심의에 관한 관례가 다르기도 하지만 세계 각국의 영화가 모이는 국제영화제에서 특정한 국가의 기준을 강요할 수 없기 때문이다. 국제적인 관행이나 정서로 볼 때 영화를 소개하는 필름마켓이나 견본시에 출품되는 작품을 심의한다는 것 자체를 외국의 감독들과 영화관계자들은 불합리하다고 생각하고 있다. 부산국제영화제에서 영화 〈크래시(Crash)〉에 대해 제한상영 조치가 결정되자 영화사 측에서 임의로 해당 부분을 삭제하고 상영해 문제를 일으켰고, 부천 국제영화제에서는 심의를 받지 않은 채로 영화를 상영해서 관계당국에 사유서를 제출하는 일도 있었다. 퀴어영화제의 경우 모든 작품에 제한상영 조치가 내려져 아무런 영화도 상영하지 못하고 중단되기도 했다.

다음으로 문제시되는 것은 영화제가 개최되는 지역에서 자생적인 민간단체의

참여가 부족하다는 것이다. 성공한 대부분의 국제영화제를 살펴보면 자발적으로 영화제를 돕고 협력하는 순수한 민간단체의 노력에 힘입은 바 크다. 우리의 경우 아직은 영화제의 연륜이 매우 짧고 역할분담도 제대로 이루어지지 않아 관리, 운영 면에서도 문제가 있을 뿐만 아니라 매끄러운 행사의 진행이나 조직력과 연출력이 요구되는 이벤트 프로그램을 운영하는 데 어려움을 겪고 있다. 민간단체의 협력과 더불어 해당 행정기관과의 유기적인 협조체제도 성공적인 영화제를 위해서는 필수 불가결한 사항이다. 행정기관이 낮은 자세로 영화제에 참여해 스스로 봉사하려는 마음이 결여되면 행사가 자칫 관료적인 분위기에서 의례적이고 딱딱한 행사로 전락할 염려가 있다. 물론 지방자치단체의 행정적·조직적인 지원을 바탕으로 대부분의 국제영화제가 운영되고 있는 실정이지만 좀 더 유연하고 창의적인 자세가 요구되고 있는 것도 사실이다.

또한 여러 영화제가 각각의 특성과 목표에 따라 차별화되지 못한 것도 커다란 문제점으로 지적된다. 앞에서 언급한 것처럼 다른 국제영화제가 성공적으로 개최될 수 있었던 것은 영화제마다 지역적인 특성과 결합된 그 영화제만의 경쟁력을 확보해 알맞은 규모를 유지하며 지역 전체가 하나가 되어 영화제에 참여할 수 있었기 때문이다. 예를 들어 프랑스의 아보리아즈(Avoriaz)판타스틱영화제의 경우는 산악 휴양도시 아보리아즈를 활성화하기 위해 개최하게 되었다. 프랑스의 알프스라는 기존의 휴양도시 이미지와 판타스틱영화를 중심으로 세분화된 장르의 특성이 잘 결합해 도시의 새로운 성장동력으로 자리 잡았다. 일본의 유바리, 미치노쿠, 후쿠오카영화제 등도 지역의 특성에 맞는 차별된 장르를 설정해 성공한 사례이다.

부천국제판타스틱영화제의 경우 초청되어 상영된 영화 중 일부가 이 영화제가 주창하는 판타스틱이라는 장르의 특성에 제대로 부합되는지에 대한 의문이 제기되고 있으며 영화제와 관계없는 부대행사가 지나치게 많다는 비판이 제기되고 있다. 부산국제영화제의 경우도 외형적으로는 손색없이 치러지고 있지만 아직도 지향하는 성격이 분명하지 않다는 문제가 있다. 또한 같은 소재나 장르의 영화제가 많이

열리다 보니 영화제 간에 비슷한 내용의 작품이 중복되는 경우도 있다. 애니메이션 영화제처럼 여름에만 세 개의 국제애니메이션영화제가 동시에 개최되어 혼선을 일으키는 경우도 있었다. 이는 영화제를 준비하는 주체가 사전에 충분한 정보교환이나 검토 없이 불필요한 경쟁을 피할 수 있도록 하는 노력을 게을리했기 때문이다. 축제의 대표적인 문제점 중 하나로 비슷한 시기에 행사가 중복되어 개최되는 것이 지적되고 있는데, 한여름에 비슷한 영역의 영화제 세 개가 함께 개최된다는 것은 영화제의 경쟁력을 약화시키는 결과를 초래한다.

2) 성공적인 영화제를 위한 개선방안

영화제가 좀 더 미래지향적이고 성공적으로 개최되려면 몇 가지 보완할 점이 있다.

첫째, 명확한 목표를 설정하는 것이 중요하다. 목표 설정에 가장 중요한 것은 측정 가능한 수치 및 기간과 대상이 분명해야 한다는 점이다. 즉, 영화제를 통해 기대되는 효과가 분명히 제시되어야 한다. 예를 들어 영화제를 보러온 관객의 수나 입장수입, 필름마켓을 통한 영화 판매액 등을 들 수 있다. 기간은 마케팅이나 광고 효과분석과 마찬가지로 영화제가 종료된 후 3개월 이내에 조사하는 것이 적절하며, 막연히 집객력이 높아야 성과가 있다고 볼 것이 아니라 영화제의 소재나 장르에 맞게 메인 타깃(main target)으로 설정한 관객이 주로 방문했는가를 조사해야 할 것이다.

둘째, 행정적인 문제를 해결해야 할 필요가 있다. 현재 모든 영화제에 심의문제가 가장 큰 딜레마로 남아 있다. 3회 이상 개최된 영화제에 한해서 심의를 면제한다는 단서 조항이 만들어지기는 했지만 아직 국제영화제는 여기에 해당되지 않기 때문에 현재로서는 일괄심의나 서류심사 등의 편법을 동원하거나 그렇지 않으면 이를 아예 무시하고 불법으로 영화제를 개최할 수밖에 없는 상황이다. 우리 스스로 영화제의 위상을 실추시키기기 전에 과감한 행정적 결단을 내려서 국제영화제를 포함한 모든 영화제의 심의를 면제하는 조치를 해야 한다.

셋째, 영화제의 성격과 규모에 알맞은 정도로만 행사를 운영할 필요가 있다. 비록 규모는 작더라도 자신들만의 차별화된 특성이 부각되고 내실 있는 행사로 진행해 가기 위한 노력이 뒤따라야 한다. 프로그래머의 작품 선정에서도 무조건 유명한 영화만을 고집할 것이 아니라 영화제와 성격이 잘 부합되는지를 충분히 살펴서 선택해야 할 것이다. 규모보다는 질적인 면에 신경을 써서 외국감독들과 영화관계자들의 자발적인 참여를 유도할 수 있도록 다양한 노력을 경주해야 한다.

넷째, 개최도시의 기반시설을 확충해야 한다. 영화제를 계기로 전용극장이나 부대행사장 등이 다양하게 구비된다면 한층 수준 높은 영화제를 연출할 수 있다 그뿐만 아니라 영화제가 끝난 다음에도 그 시설을 이용해 지역주민들의 문화적 욕구를 충족시킬 수 있는 다양한 행사를 개최해 예술·문화적 부가가치를 높일 수 있다.

다섯째, 국내 영화제 간의 협력은 물론, 국제적인 협조체계를 구축하는 것이 필요하다. 우리의 영화제는 경쟁이 과열되는 양상을 보이고 있으며 서로의 협조를 통해 함께 공존하고 발전하려는 인식이 부족하다. 일본에서는 상호 협력을 통해 성공을 거둔 예가 많이 있다. 아시아에 초점을 맞춰 온 아시아포커스후쿠오카영화제와 일본 최대의 다큐멘터리영화를 지향하는 야마가타국제다큐멘터리영화제가 협력하여 시너지 효과를 창출한 사례는 잘 알려졌다. 또한 도쿄를 중심으로 각지의 영화제 관계자들이 모여서 영화제 간의 협력을 위해 정기적으로 의견을 나누는 것 등도 좋은 사례 중의 하나이다.

여섯째, 이벤트 기획전문가를 양성하는 일이다. 영화제가 지역을 활성화시키고 이미지를 개선하기 위한 수단으로 계속적인 성장을 하려면 영화제를 국제적인 수준에 걸맞은 행사가 되도록 기획·연출하고 끊임없는 홍보와 합리적인 예산계획을 수립해 주최자가 기대하는 효과를 창출함과 동시에 참가자 모두의 만족을 유도할 수 있어야 한다. 경쟁력이 있는 영화제의 영역을 설정하고 좋은 영화를 선정해 관객에게 소개하는 일도 중요하지만, 무엇보다 이를 훌륭히 연출하고 순조로운 진행이 될 수 있도록 운영하는 일과 감동의 수준을 높이기 위해서 기획력을 발휘하고

외부로 홍보해 집객력을 향상시키는 일, 최종적으로는 경영마인드에 의해 수익성이 확보될 수 있도록 예산편성을 규모 있게 하는 일 등을 담당할 전문가가 필요하다. 흔히 지역축제를 기획하는 방식으로 영화제를 운영하는 사례가 많은데 영화제와 지역축제는 기획단계부터 차이점이 매우 많다. 영화제의 특성을 제대로 살린 기획과 연출에 대한 인식은 대단히 중요하며 앞으로는 이러한 안목과 능력을 갖춘 전문가를 적극적으로 양성하고 발굴해 영화제를 발전시킬 수 있도록 사회전반적인 분위기를 개선해나가야 할 것이다.

일곱째, 영화제에 대한 예산을 증가시킬 필요가 있다. 부산국제영화제는 광주비엔날레보다 적은 예산을 가지고도 부산을 아시아를 대표하는 문화와 예술, 그리고 국제영화제의 도시로 변모시켰다. 부천영화제와 전주영화제도 영화제를 개최해 지역활성화와 이미지 개선에 나름대로의 긍정적인 성과를 거두고 있다. 그런데 국가나 지방자치단체의 예산지원은 물론, 지역연고를 둔 기업들의 적극적인 참여와 지원이 요구되고 있지만 최근의 경향을 보면 오히려 과거보다 예산이 줄어들고 있다.

부천국제판타스틱영화제와 전주국제영화제도 5억 원의 국비 지원 전액 삭감을 가까스로 1년 미뤘으며, 부산국제영화제의 경우는 부산전시컨벤션센터(BEXCO)의 대여비용으로 부산시가 2억여 원을 추가로 지원했지만 기업 협찬금이 6억 원으로 줄어들어 운영에 어려움을 겪고 있다. 2006년 3억 3,000만 원을 지원했던 KTB 네트워크는 2007년 1억 3,000만 원으로 줄었다. 로레알(Loreal)이 칸영화제를 적극적으로 후원하고 있는 것을 비롯해 메르세데스 벤츠가 베를린영화제의 메인 스폰서를 맡아 메세나 활동에 참여하는 것이나 프랑스계 기업 에르메스(Hermes)가 5년간 5,000만 원씩을 매년 부산국제영화제에 지원하고 있는 것을 생각하면 국내 기업들이 문화·예술분야의 지원활동에 지나치게 소극적임을 알 수 있다. 영화제가 부산의 대외적인 홍보 및 이미지 메이킹(image making)에 커다란 도움이 되고 있다는 점을 고려한다면 앞으로 부산시가 지원을 대폭 늘려야 할 필요가 있다.

이와 같은 환경에서는 모처럼 뿌리를 내리고 경쟁력을 확보하기 시작한 영화제

가 지속적인 발전을 유지하는 데 많은 문제점이 발생할 것이다. 당초 비경쟁영화제로 출발해 향후 경쟁영화제로 발돋움하려는 계획에 차질이 생기거나 비용상의 문제로 수준 높은 출품작을 확보하는 것에도 어려움이 있다. 영화계 일각에서는 영화제의 발전을 위해 칸이나 베네치아처럼 영화 견본시를 활성화해 영화시장을 잘 활용할 필요가 있다고 말하지만 이것 역시 인프라를 구축하는 데 소요되는 비용과 합리적인 예산에 의한 지원이 뒤따르지 않는 상태에서는 현실성이 결여된 것이다.[19]

19) 조명환 외, 「관광이벤트로서의 부산국제영화제 활성화 방안」, ≪관광레저연구≫(한국관광·레저학회, 1998); 권연수, 「동경국제영화제와 부산국제영화제 비교분석」, ≪일본문화학보≫, 제20집(한국일본문화학회, 2004.2); 김영희, 「부산국제영화제의 관광자원화 기대효과에 관한 연구」(영산대 경영대학원 석사학위논문, 2003); 모성은, 「지자체국제문화이벤트의 현실과 발전방안」(한국지방행정연구원, 2003); 서승우, 「지역문화축제의 홍보전략 연구」(경성대 정보예술대학원 석사학위논문, 2002); 임소원, 「문화이벤트가 지역에 미치는 영향 연구」(이화여대 대학원 석사학위논문, 2004); www.piff.or.kr(부산국제영화제 공식 홈페이지); www.metro.busan.kr(부산시청 홈페이지) 참고.

제6장

연극제

연극제는 세계 각지에서 행해지는 연극공연대회를 말하며 근대에 들어서는 주로 관광자원과 연계해 지역개발이나 지역경제를 활성화하기 위해 경연방식으로 개최되는 경우가 많다. 디오니소스(Dionysos) 축제[1] 때 경연형식으로 상연된 그리스 연극을 비롯해 중세의 종교연극, 르네상스나 바로크의 연극상연 등은 페스티벌 형식의 연극제가 주를 이루었다. 19세기 중엽부터 연극제는 새로운 의미를 갖게 되어 예술적·문화적인 요청에 의해 열리는 공연·행사를 제외하고는 상업적인 성격을 띠게 되었다.

세계적으로 잘 알려진 대표적인 연극제로는 1854년에 개최된 독일 뮌헨궁정극장의 모범극연극제를 비롯해 1896년 비스바덴5월연극제, 1951년 베를린 연극제 등이 있다. 또한 1947년 프랑스의 아비뇽연극제를 위시해 1934년 이탈리아 비엔날

[1] 디오니소스 축제(City Dionysia)는 비극과 희극, 사티로스 극 등이 시작된 고대의 그리스 연극축제로서 주신(酒神) 디오니소스를 기념해 3월에 아테네에서 열렸다. 디오니소스는 수액(樹液), 즙, 자연 속의 생명수를 상징하는 존재로 여겨졌으므로 그를 기려 흥청망청 잔치를 벌이는 의식이 성행했다. 이러한 디오니소스 축제는 미케네 문명 이후 여자들 사이에서 세력을 넓혀나갔으나 남자들은 이에 대해 적대적인 태도를 보였다.

레의 연극페스티벌, 그리고 1864년 영국의 셰익스피어 연극제 등도 많은 사람으로
부터 관심을 끌었다. 특히 셰익스피어 연극제는 문학작품의 인기에 편승해 영국뿐
아니라 유럽 각지에서 열리는데 이 가운데서 코네티컷, 에든버러 등의 연극제는 많
은 관객의 사랑을 받고 있다. 한편, 셰익스피어 연극제와 아비뇽연극제는 수많은
연극제 중에서도 대표적인 국제연극축제로 널리 알려져 있다.

이 밖의 제3세계 연극제는 국제연극협회가 마련하는 국제연극제전으로 아시아,
라틴아메리카, 아프리카 등지의 개발도상국들이 주축이 되어 연극에 있어서 전통
성을 지키고 발전시키려는 목적으로 2년마다 개최하고 있다.[2]

1. 연극제의 특성

연극제는 영화제와는 다른 특징을 보인다. 가장 일반적인 특징으로 영화제에 비
해 참여관객이 전문적이므로 대중적이지 못하고, 상업성과 오락성을 배제하고 창
작성과 작품성을 표방하고 있다. 또한 지역축제나 영화제와는 달리 지방자치단체
의 관심과 지원이 부족해 예산상의 문제가 뒤따른다. 따라서 영화제와 같이 대규모
의 행사로 개최되기보다는 작은 도시나 마을에서 소규모로 진행되는 경우가 많다.

한국에서는 소규모 지역단위로 주로 문화예술에 대한 접촉 기회를 증가시키기
위해 개최되는 사례가 많으며, 거창과 마산 연극제처럼 아마추어 참가자가 중심이
되어 창작성이 강한 것이 많다. 연극단원들의 여가선용을 위해 열리기도 한다. 홍
보가 부족하여 전국적·국제적인 대회가 적고 극히 제한적으로 시행되고 있다.

한편, 일본에서는 규모가 작은 지방의 마을에서 정책적으로 열리는 경우가 많고
특히 연극제가 영화보다는 대상이 한정된 관계로 단독으로 시행하기에는 파급효과

2) 두산백과사전(www.encyber.com).

가 뒤떨어지기 때문에 각 고장이 가지고 있는 주변의 자원과 연계해 부가가치를 높이는 방향으로 추진되고 있다. 오이타 현의 유후인문화예술제나 군마 현 구사쓰마치의 국제음악아카데미 & 페스티벌 등과 같이 연극제와 지역축제 그리고 영화제, 음악제 등 다른 영역의 문화이벤트와 복합적으로 개최하고 있으며, 특히 테마파크와의 효율적인 협력관계를 유지하면서 시너지 효과를 극대화시키는 경우도 많이 있다.

2. 지역활성화를 위한 연극제의 역할

일반적으로 지방에서 개최되는 박람회는 지역활성화와 불가분의 관계에 있다. 그러나 앞으로 지역활성화에서 중요시되어야 할 것은 지방자치단체와 같은 공공기관과 지역주민과의 관계설정이다. 과거와 같이 공공기관이 전면에 나서는 것은 피해야 한다. 지방자치단체의 행정기관이 일을 추진하게 되면 당장은 성과를 얻을 수도 있겠지만 장기적인 관점에서는 지역주민의 참여를 얻기 힘들고, 자생적·창조적인 성장에 한계가 있다. 다소 시간이 걸리더라도 지역주민이 자생적으로 일을 추진할 수 있도록 협력하고 문화와 예술적인 노하우나 역량이 쌓아 다른 지역과 차별화되는 정체성이 확립될 수 있도록 옆에서 행정적인 도움을 주거나 예산을 지원하는 등의 협조 시스템을 구축하는 것이 바람직하다.

또한 지역 연고를 가진 기업의 적극적인 협력과 참여를 유도하는 것도 중요하다. 우리는 기업이 지역활성화를 위한 문화이벤트에 참여하는 것에 매우 소극적이다. 기업은 이미지 홍보와 소비자가 홍보 메시지를 쉽게 수용한다는 장점 때문에 문화이벤트를 지원한다. 특히 기업과 이해관계가 높은 연고지역에서는 이러한 효과가 더욱 클 것이다. 각 지역의 입장에서 보면 기업의 다양한 지원·협력·후원을 받을 수 있기 때문에 문화이벤트를 안정적으로 성장시킬 수 있게 되고 기업은 문화

이벤트에 대한 참여를 통해 '문화를 지원하는 기업'이라는 이미지와 더불어 홍보 효과를 기대할 수 있다.

가장 바람직한 형태로는 공공기관의 역할과 기능이 개선되고 기업이 가지고 있는 장점과 역량이 발휘되면서 서로 균형을 이루는 것이다. 외국의 예를 보면 주민의 자발적인 참여를 중심으로 기업이 지역의 문화이벤트에 지원·협력하고 공공기관은 행정적인 기여를 하는 경우가 많다. 이에 반해 우리는 지나칠 정도로 관이 문화이벤트를 주관해, 지역의 자생적인 흐름을 막는 것은 물론 공공기관과 기업이 상호 협력적인 측면보다는 서로 개별적으로 역할을 수행하는 경우가 많다. 또한 이 과정에서 기업은 가끔 자사의 이익만을 목적으로 이벤트를 개최하거나 후원하기도 한다. 앞으로 지역의 문화이벤트가 정체성을 확립해 뿌리를 내리고 지역활성화에 공헌하기 위해서는 지역주민, 기업, 공공기관의 3자가 서로 협력하고 각자의 역할을 충실히 수행하는 것이 전제조건이 되어야 한다. 각자의 주장과 이기주의를 극복하고 서로 협조하면서 경쟁력을 강화하고 방문객의 만족을 유도할 수 있는 이벤트 테마와 차별화된 콘셉트가 명확하게 설정될 때 비로소 지역활성화를 위한 문화이벤트의 기본적인 목표가 성취될 수 있다.

3. 유럽 사례

■ 프랑스 아비뇽연극축제

프랑스 프로방스 지방의 유서 깊은 예술의 도시 아비뇽(Avignon)에서 매년 7월부터 3주간 걸쳐 펼쳐지는 세계적인 연극제 아비뇽페스티벌은 프랑스에서 가장 오래된 축제로 1947년 9월 장 빌라르(Jean Vilar)에 의해 시작되었다. 연극배우이자 무대감독인 장 빌라르는 아비뇽에 예술을 뿌리내리기 위해 연극제를 열기로 결심

하고 교황청 안마당에서 세 개의 작품을 무대에 올려 개막을 알렸다. 아비뇽축제는 연극에서 출발했지만 이후 그 영역을 뮤지컬, 현대음악, 무용 등 다른 예술분야까지 확대시켰고 얼마 전부터는 미술, 전시회, 시, 영화, 비디오 아트까지 문호를 개방하고 있다.

다양한 이벤트가 열리는 거리와 광장에서는 거리공연가와 예술인, 악사 등에 의해 연극, 마임 등 다양한 퍼포먼스가 펼쳐지고 매일 밤 선보이는 새로운 작품들은 수많은 관객들을 매료시킨다. 이 연극제를 보기 위해 해마다 세계 각국에서 수십만 명의 관객들이 모여들고 온 도시는 연극, 발레, 예술, 음악 등 공연예술로 성황을 이룬다. 연극제의 가장 중심이 되는 행사는 셰익스피어부터 그리스 비극, 프랑스 광대극, 모던댄스, 발레 등에 이르는 국제문화행사들이다. 아비뇽연극제는 젊은 예술가들에게는 새로운 기회와 도전의 장이 되며 이 연극제를 통해 극작가, 무대감독, 그리고 배우들이 새롭게 발굴되고 있다.

축제의 주 공연장으로 사용되는 14세기 건축물인 교황청 궁전의 안마당은 여름이 되면 2,200여 명을 수용할 수 있는 거대한 야외무대로 변하며 그 밖에도 여러 성당과 수도원, 극장, 광장 등이 공연장으로 이용된다.

2002년 연극제 기간 중 9만 8,000명의 관객을 끌어들였으나 2003년에는 예술종사자들의 파업으로 1947년 축제가 시작된 이래 처음으로 공연이 무산된 적도 있다.

(1) 프로그램 선정부문

아비뇽연극축제의 프로그램은 크게 공식 선정부문과 비공식 선정부문으로 구분할 수 있다.

먼저 공식 선정부문은 축제가 시작되기 18개월 전부터 작품선정이 시작된다. 프랑스 정부와 여러 문화단체들의 지원을 받아 제작된 것이거나 주최 측의 심사결과로 선정되어 초청된 작품을 교황청 앞뜰에서 공연하는 것으로서 예술성과 작품성을 공식적으로 인정받은 작품들이 여기에 속하게 된다. 아비뇽축제는 상업성에

치우치지 않은, 특징이 뚜렷하고 색다른 형식의 공연으로 관객들을 자극하고 일깨우는 창조적 문화행사이다. 젊은 예술가에게는 도전과 기회의 장소이며 새로운 작품의 실험장이고 토론장이며 교육장이다.

한편, 비공식 선정부문은 매년 1월까지 아비뇽 비공식 공연사무실에 대부분 제한 없이 자유롭게 공연을 신청할 수 있다. 공연장소와 시간만 결정되면 어떤 제약·심사·참가조건 없이 연극축제에 자유롭게 참가할 수 있다. 그 대신 주최 측으로부터 어떤 지원도 받지 못하며 공연에 필요한 모든 경비를 스스로 부담한다. 비공식 부문에 참가하는 공연작품은 대형 공연에서 일인극은 물론이고 마임, 인형극, 춤, 서커스 등 공연예술과 관계된 것이면 어떤 것도 가능하다. 이 때문에 1975년에는 60여 작품이었던 것이 1990년에는 350개로 늘어나고 최근에는 500여 개의 작품 참여로 공연 규모가 증대되었다. 대부분의 행사는 노천극장에서 진행되며 연극을 비롯한 민속음악에서 재즈에 이르기까지 모든 종류의 음악을 접할 수 있고 미술, 춤 등 예술인과 관객들로 도시 전체가 살아 숨 쉰다. 매일 한 편 이상씩을 관람한다 하더라도 행사 기간에 공연되는 모든 작품을 다 보지 못할 정도이다.

(2) 특징

2010년에 63회를 맞이하는 아비뇽연극축제에는 창작성과 작품성이 강한 연극이 주로 참가하며, 행사를 통해 잠재력 있는 배우·극작가·공연감독을 발굴하는 기회로도 널리 활용되고 있다. 작품은 되도록 많은 나라에서 참가할 수 있도록 선정한다. 프랑스나 유럽 이외에도 매년 비 유럽국가의 공연참가단이 초청되어 공연하고 있다. 공연분야는 물론 연극을 중심으로 진행되고 있지만 뮤지컬, 무용, 현대음악, 전시회, 영화와 비디오 아트 등에 이르기까지 문호가 널리 개방되어 있다. 다만 클래식을 주로 공연하는 주변 지역의 축제들과 경쟁과 중복을 피하기 위해 아직 클래식이나 오페라에는 문호를 개방하지 않고 있다. 이처럼 모든 참가자들에게 기회를 주고 상업성을 배제한 결과 아비뇽연극축제는 세계적인 예술축제의 하나로 자

리 잡고 있다. 물론 순수지향적인 연극축제만으로는 이러한 성과를 쉽게 얻지 못했을 것이다. 연극제로서 첫 발을 디딘 후 점차적으로 문호를 넓히고 다양한 문화콘텐츠를 받아들여서 누구나 참가해 함께 즐기고 어울릴 수 있는 문화예술의 공연장으로 변화시켰기 때문에 가능했을 것이다.

연극축제에 참여를 원하는 극단은 신청서를 접수하고 공연계획 및 규모를 본부에 등록하기만 하면 된다. 모든 행정적인 절차와 안내업무 등 연극 외적인 요소는 이를 전문으로 하는 '엥테르미탕'들이 연극단체들을 위한 업무를 한다. 이들은 1년에 몇 개월 정도 행사나 이벤트와 연관된 행정업무만을 담당하며, 공연예술분야의 발전을 위해 국가가 이들의 인건비를 부담한다. 이처럼 프랑스 당국의 행정적 지원과 우대정책도 아비뇽축제가 성장하는 데 좋은 밑거름이 되었다.[3]

'공연인 자신들을 위한 축제'를 슬로건으로 해서 예술을 사랑하고 자유롭게 창작활동에 임하는 이들의 참가 기회를 넓히고 이를 통해 관객들에게 문화예술을 마음껏 즐기고 수용할 수 있도록 분위기를 조성한 것도 세계적인 축제로 발돋움한 중요한 계기라 할 수 있다.

4. 일본 사례

1) 다양한 문화이벤트와 리조트형 문화고장 만들기 — 유후인문화예술제

유후인은 오이타 현의 거의 중앙부에 위치하고 있으며 JR유후인 선으로 하카타(博多, 후쿠오카 시 동쪽지방의 지명)에서 벳푸(別府)로 가는 길목에 있는 작은 온천마을로서 저렴하면서도 운치 있는 노천온천이 많다. 유명한 온천지인 벳푸가 지나

3) 레포트 월드, 『마산국제연극제와 프랑스 아비뇽연극축제』; 김면, 『축제로 이어지는 한국과 유럽』(연세대학교 출판부, 2004).

치게 상업화·도시화되어가는 것과 차별화해 조용하고 정감 있는 휴양지를 만들려는 계획에 따라 주민들이 중심이 되어 지역개발을 주도하는 자립 주민참가형의 대표적인 모델로 잘 알려지게 되었다. 유후인 역을 중심으로 한 중심가에는 다양하고 개성 있는 상점과 멋진 카페, 음식점들이 늘어서 있고 갤러리와 미술관, 화랑, 아틀리에, 독특한 모습의 민속·공예품점, 수많은 잡화점 등이 많은 문화의 고장이다. 마을의 사방이 1,000m 높이의 산으로 둘러싸인 분지로, 규슈의 온천 하면 흔히 떠올리는 벳푸가 역사와 전통을 자랑하는 온천지역이라면 유후인은 젊은 여성의 취향에 맞는 새로운 온천마을이다.

유후인 마을은 지금은 일본 젊은 층에게 매우 인기 있는 온천으로 잘 알려졌지만 이전에는 전형적인 지방온천에 불과했다. 정체되어 있는 마을 분위기를 타파하기 위해 지역의 여관과 호텔의 젊은 2세 경영자들이 나서게 되었고, 이후 마을에 서서히 변화의 움직임이 일기 시작했다. 이들이 시작한 것은 먼저 지역의 맛을 대표하고 고장의 특색을 살린 차별화된 향토요리를 만드는 것으로 "요리와 함께하는 유후인의 수려한 산과 온천"이라는 마케팅 콘셉트를 설정했다. 또한 "산에서 직접 키운 멧돼지와 사슴이 제대로 어우러진 웰빙요리"라는 상품 콘셉트를 내세우며 풀코스 요리를 개발해 선보였다. 또한 아늑한 별장 분위기를 연출하거나, 시골의 정취를 느낄 수 있는 고풍스러운 일본 전통여관, 그리고 우아하고 고급스러운 정원을 연상시키는 고급 레스토랑 등 요리의 맛에 어울리는 분위기를 조성해 차별화된 브랜드 이미지가 부각되도록 다양한 연구와 노력을 기울였다. 일류 호텔의 고급 레스토랑과 비교해도 손색없는 접객 태도나 서비스를 함께 제공하는 것도 당연히 고려되었다.

여러 가지 아이디어와 꾸준한 노력의 결과 유후인 마을은 과거의 관광명소로서의 이미지 외에도 향토요리의 본고장으로 새롭게 인식되기 시작했다. 일단 의도한 대로 이미지가 포지셔닝됨으로써 마을을 활성화시키려는 본래의 목적 또한 성취되기 시작했다. 상품화에 성공을 거둔 후 시장 변화와 소비자의 새로운 요구에 발맞

추어 꾸준히 마케팅적인 노력을 계속했다. 요리를 공동으로 개발하거나 온천에서는 흔하지 않은 바비큐 요리를 추가하는 등의 다양한 시도가 뒤따랐다.

그러나 모든 것이 순조롭게만 진행되지는 않았다. 1975년 유후인에 들이닥친 제1차 석유파동의 불황으로 관광업 전체의 매출이 급감하게 되었고 설상가상으로 대규모의 지진까지 발생했다. 지진 참상 이후 매스컴을 통해 전국에 이 사실이 전해지자 관광객이 급감하기 시작했고 온 마을은 침체된 분위기와 함께 불안에 휩싸이게 되었다. 그러나 이에 굴복하지 않은 젊은 사람들이 중심이 되어 마을을 재건하려는 움직임이 나타났다. 위기는 또 다른 기회가 될 수 있다는 생각으로 유후인에서만 즐길 수 있는 음악제, 연극제, 영화제, 문학제 등 다양하고 특색 있는 문화이벤트를 개최해 집객력을 다시 회복할 수 있는 방법을 찾았다. 이들이 특별히 공을 들인 것은 네거티브 이미지를 바꿀 수 있는 적극적인 홍보전략이었다. 유후인은 지진으로 그다지 피해를 입지 않았다는 것을 신속하게 전국으로 알릴 필요가 있었다. 가장 효율적인 방법으로 생각된 것은 자연스럽게 매스컴 취재를 유도할 수 있도록 홍보이벤트 전략을 수립하는 것이었다. 홍보이벤트는 주된 사항을 널리 알리기 위해 사전에 활발한 이벤트 활동을 전개함으로써 매스컴에 자주 보도되어 퍼블리시티효과를 극대화하려는 프로모션 전략의 하나이다.

(1) 연극, 음악제 등 문화이벤트의 차별화전략

유후인을 찾는 방문객에게 색다른 재미를 주기 위해 마을에 들어오는 길목에 관광마차의 운행이 시작될 무렵, 마을을 활성화하기 위한 방안이 다시 논의되면서 유후인음악제와 영화제 등의 문화이벤트가 새로운 기획안으로 등장했다. 하지만 문화이벤트가 지역을 대표하는 이벤트로 정착되고 자생적인 지역문화로 자리 잡기는 일은 생각보다 순조롭지 못했다. 처음에는 유후인관광협회를 중심으로 차례차례 의욕적인 이벤트 프로그램이 제기되었지만 시간이 경과하면서 관광협회의 손을 떠나 지역주민이 자치적으로 참여하게 되었다. 초기 단계에서는 소수만이 관여해서

이벤트 기획을 전담하고 주관하는 형태를 취했다. 그러나 점차적으로 이러한 마을의 활성화 방안에 소극적이고 비판적이던 사람들에게까지 영향을 주게 되어 대다수 주민의 협력을 이끌어내는 단계로 발전되었다. 유후인의 경우 이벤트를 개최하는 직접적인 목적이 지역 이미지를 향상시켜 다양한 파급효과를 기대하려는 의도에서 시작되었는데, 새로운 변화를 기대하는 지역 사람들이 변화의 주도세력으로서 각자 주어진 역할을 제대로 수행함으로써 다른 지역에서는 좀처럼 찾아볼 수 없는 경쟁력을 갖추게 되었다.

지역개발이나 지역활성화의 성패는 아이디어와 꾸준한 마케팅 노력에 의해 결정된다. 방문객의 관심을 끌 수 있는 시설이나 자원이 있어도 고객의 욕구나 시장의 변화에 따른 적절한 대응이 뒤따르지 못하고 창의적 소프트웨어가 없으면 곧 식상하게 된다. 현재 추진되는 지역개발은 결국 차별화된 아이디어와 서비스, 그리고 매력적인 지역 브랜드나 특산품과 같은 소프트웨어에 대한 차별화와 경쟁력을 얼마나 확보할 수 있는가에 성공 여부가 달렸다.

일본의 작은 지방 온천지에 불과했던 유후인은 연극, 영화제 등 문화이벤트를 개최해 매력적인 테마구역으로 발전했다. 2005년 기준으로 인구 1만 2,000명 정도의 유후인에는 문화·예술이벤트를 통해서 연간 400만 명이 넘는 방문객이 찾고 있다.[4] 한편, 고풍스러운 일본풍의 여관과 독특한 문화이벤트는 높은 집객력을 유지하는 계기가 되어 규슈 지역 및 일본의 관서(關西, 오사카를 중심으로 한 지역) 지방과 멀리는 관동(關東, 도쿄를 중심으로 하는 수도권 지역) 지방에 이르기까지 여성을 중심으로 한 젊은 연령층에게 많은 인기를 끌고 있다. 유후인의 특징은 전통을 잘 살리면서 있는 그대로의 자연환경을 최대한 내세우는 데 있다. 벳푸처럼 일본의 명소로 부각되는 것을 원하면서도 접근하는 방식은 벳푸를 그대로 모방하지 않는 것에 성공의 원인이 있었다. 유후인이 자랑하는 오랜 문화적 자산과 전통은 이벤트

4) ≪매일경제≫, 2007년 1월 31일자.

활동에 충분히 반영되었다. 다른 경쟁도시와 마찬가지로 영화제만 고집하지 않고 연극제, 음악제 등을 다양하게 개최해 '문화정책의 다품종 소량생산' 지향으로 독자적인 영역을 확보했다. 이벤트에서는 지나친 상업주의를 내세우지 않고 마니아나 순수한 팬을 위해 참신성, 창작성에 비중을 높인 문화콘텐츠의 선정에 많은 열정을 기울였다. 주로 젊은 관객층이 많이 참여할 수 있도록 이벤트의 행사요원이나 진행 스태프로 젊은 층의 자원봉사자를 모집해 차별화를 꾀했다. 유후인 출신의 예술가를 적극 가담시켜 행사 참여나 대외적인 홍보에 활용하고 있으며, 문화제 실행위원회의 운영에도 가담시키고 있다.

이런 모든 노력 덕분에 유후인은 '체류시간이 길수록 매출액은 증가한다'는 생각으로 화려하지 않지만 평안한 마음으로 충분히 휴식을 취했다 갈 수 있는 곳을 지향하며, 급히 왔다가 바쁘게 구경하고 떠나는 '방문형' 마을과는 기본적으로 다른 '리조트형 문화의 고장'으로서 자리 매김하는 데 성공했다. 실제로 이곳을 찾는 방문객 중 25%에 가까운 100만 명 정도는 하루 이상 머무르는데, 이는 곧바로 유후인의 소득증가로 연결되고 있다.

유후인의 음악제는 1975년 제1회 '별과 소라'를 주제로 하여 소규모로 시작했다. 유후인의 경우 음향이 반향효과가 적어서 일류 연주가가 아니면 자신의 음악세계를 표현하는 데 어려움에도 지방의 소규모 음악제로는 최고의 수준을 유지하고 있다. 이는 음악가를 잘 이해하고 여러모로 잘 배려해주는 등 음악가를 소중히 했디 때문이다. 이제는 유후인음악제에서 연주를 하지 않으면 전국적으로 유명한 음악가가 될 수 없다는 인식이 널리 확산되었다. 이 음악제에 소요되는 비용은 고작 450만 엔 정도로, 보조금도 45만 엔에 불과하고 참가자 중 일류급 음악가 20명에게 51만 엔 정도의 출연료밖에 주지 못하지만 항상 최고 수준의 연주가와 음악가들이 참여한다.[5]

5) 김일식, 「일본 유후인의 마을 만들기 견학보고」, 진주사람 시민운동 이야기(blog.daum.net /987654kim, 2007.4.27).

◎ 2007년 제33회 유후인음악제 프로그램

개최기간 2007년 7월 26~29일
7월 26일(목, 19:00) 무료입장, 음악제 전야제(유후인공민관홀, 연주자 전원 출연)
7월 27일(금, 13:30) 서양음악 탐방, 서양음악 발상을 기념(<비레라 서간>으로부터 450주년, 공상의 숲 아르테지오)
Ⅰ. 서양음악 발상과 관계되는 음악: 알레그리(Allegri)의 <미제레레(Miserere: 참회의 노래)> 그 외
Ⅱ. 새와 관계되는 음악: L. 마렌트오의 <우아한 새들>, C. 쟈누칸의 <새의 노래> 그 외
합창: 중세음악연구회
7월 27일(금, 19:30) 고바야시 미치오 쳄발로 리사이틀(공상의 숲 아르테지오)
A. 보리엣티, <독일의 노래에 의한 변주곡>, B. 마르체르로, <소나타 제12번 하 단조>, <첼로와 통주저음을 위한 소나타 제1차례 바장조>, J. S. 바흐, <첼로와 쳄발로를 위한 소나타 제3차례 BWV 1029>, <파르티타 남동생 제5차례 사장조 BWV 829>
7월 28일(토, 13:30) 현악기의 오후(유후인공민관홀)
W. A. 모차르트, <이중주곡 제1차례 사장조 KV423>, L. 야나체크, <옛날이야기>, D. 묘, <비올라 소나타 제1번 op .240>, F. 드호나니, <세레나데 op.10> 그 외
7월 29일(일) 피날레 콘서트(13:30): 유후인 공민관 홀
■ 제1부: D. 폽파, <리퀴엠 op.66>, R. 슈만, <숲의 정경 op.82>, 베토벤, <첼로와 피아노를 위한 소나타 제5번 op.102-2>
■ 제2부: J. Brahms, <가곡 5월의 밤>, <들에 혼자> 그 외, <알토를 위한 2개의 노래 op.91>, C. 산·서스, <피아노 사중주곡 변로 장조 op.41>
■ 페어웰·파티: 연주가와 함께 엔딩파티

30년 전통의 음악제와 영화제, 30여 개의 미술관 등 문화·예술이벤트로 해마다 수백만 명을 맞아들이는 유후인은 문화예술의 차별화전략으로 성공의 실마리를 풀어나갔다. 30여 개의 미술관에서 1년 내내 크고 작은 미술전시회가 계속되는 것을 비롯해 4월 유후인온천축제, 5월 유후인문화기록영화제, 7월 유후인음악제, 8월 유후인영화제, 11월 상공인축제, 12월 감주축제 등이 온천을 찾은 방문객들에게 다양한 만족을 제공하고 있다. 또한 예술가를 소중히 여기는 마음이 통해 일본의 유명 예술가들이 자발적으로 참여하고 있다.[6]

한편, 지난 1975년 규슈 대지진 직후 유후인이 아직 건재하다는 사실을 널리 알리기 위해 시작된 '문화예술마을 만들기 운동'은 시작 당시에는 그야말로 보잘것

6) 노오남석, 「유후인 마을에 있기까지」, ≪문화일보≫, 2004년 7월 13일자.

없는 수준이었다. 마을주민들이 조그만 아마추어 음악애호가 단체를 만들어 음악제를 개최했고 제대로 된 전시작품이 없어 가내 공예품, 아마추어 미술작품 등이 미술제의 전시회장에 내걸렸다. 그렇지만 이들 행사가 매년 지속되면서 나름대로의 독창성과 특색을 인정받기에 이르렀고 결국 지금은 진취적이고 창의성이 풍부한 신인 음악가들과 그 분야의 최고 수준의 예술가들이 한데 어우러지는 축제의 장으로 발전했다.

(2) 고객지상주의를 실현한 서비스 마케팅

1955년 당시 일본에서는 동쪽 아타미 온천과 서쪽의 벳푸 온천이 개발되어 활기를 띠고 있었다. 유후인은 벳푸온천 바로 옆에 위치한 작은 온천마을로 개발에 대한 고민이 컸다. 벳푸가 하는 것을 따라서 하는 것이 가장 확실하고 쉬운 방법이었지만 그들은 손쉬운 일을 마다하며 자기 고장만의 특징을 살려서 벳푸와는 차별화될 수 있는 특성을 찾고자 노력했다. 당시 벳푸를 찾는 방문객은 주로 남성들로 온천마을이 점차 환락가로 전락하는 경향을 보였으며, 이로 인해 현지 주민의 반발이 컸다. 이를 교훈으로 삼은 유후인은 여성이 만족하며 방문할 수 있는 온천지를 만들기로 했다. 어쩌면 매우 모험적인 행동으로 볼 수 있지만, 유후인 사람들은 새로운 도전을 통해 자신만의 독특한 온천지역을 만들고자 단합했다. 이렇게 정체성을 확립하려는 노력과 고장에 대한 자긍심은 지역에 활기를 불어넣었고, 다른 곳과 차별화되는 경쟁력을 확보하는 데 성공을 거두게 되었다.

유후인의 경영마인드와 이를 구체화하려는 마케팅적 노력은 역에서부터 잘 나타나고 있다. 유후인 역은 다른 도시의 기차역과는 다른 색다른 개성과 멋을 찾을 수 있다. 즉, 도로의 교통광고 사인(sign)이 잘 정돈되어 있고 거리의 이정표를 둘러싸고 있는 프레임이 대나무로 되어 있으며 화장실의 세면용기는 도기로 만들어져 있는 등 차별된 분위기를 엿볼 수 있다. 특히 이곳이 온천마을임을 잘 알 수 있도록 역 구내에 있는 플랫폼에는 발을 담그고 가볍게 온천을 즐길 수 있도록 간이로

만든 미니 온천이 설치되어 있다. 이런 작은 부분에서 유후인의 서비스 정신과 서비스마케팅의 정수를 발견할 수 있다.

JR열차가 정차하는 유후인의 관문인 유후인 역은 오이타 출신의 건축가로 세계적인 명성을 자랑하는 이소자키 신(磯崎新)이 설계했다. 기차역이라기보다는 단아하고 현대적인 미술관 같은 분위기의 역 청사는 여행자들에게 부드럽게 유후인의 지역 이미지를 전달한다. 여성 취향의 한적하면서도 단아한 분위기의 온천을 비롯해 미술관, 갤러리, 화랑 그 밖의 시적인 정취를 느낄 수 있는 카페와 레스토랑 등 여성을 주요 타깃으로 해 여러 가지 아이디어를 개발하고 있는 유후인의 입장에서 보면 방문객이 자신의 고장을 방문하는 첫 단계에서부터 차별화된 노력을 보이는 것은 너무 당연한 일일 것이다. 역 내부에는 온천 관광안내소가 있으며 리플릿 POP 속에 여행에 도움이 되는 각종 팸플릿, 안내서, 지도 등을 풍부하게 제공하고 있으며 역 내 대기실은 아트갤러리로 운영되고 있다. 또한 방문객의 편의를 제공하기 위해 대여자전거가 준비되어 있고 유럽에서 볼 수 있는 관광마차, 클래식 버스 등이 이곳만의 느낌으로 특징 있게 디자인되어 고객을 기다리고 있다.

(3) 테마파크와의 연계전략

유후인에서 특히 주목해야 할 것 중의 하나는 주변의 시설과 관광자원을 잘 활용해 테마파크와의 연계전략을 구사하고 있는 점이다. 테마파크는 지역개발 활성화와 다양한 파급효과 측면에서 많은 기대를 모으고 있다. 그러나 초기에 많은 자금이 투입되어야 하기 때문에 투자에 따른 위험(risk)이 크고 장기적인 공간관리계획 등 꾸준하고 체계적인 관리와 경영 노력이 뒷받침되어야 한다는 문제점이 있다. 현실적으로 가장 채택하기 쉬운 방법 중 하나로 주변의 자원과 시설을 잘 활용해 테마파크 권역(theme park belt)을 구성하고 상호 협력하는 시스템을 구축하는 것이 있다. 이 방법은 최근의 테마파크 성공 사례에서 많이 선보이고 있다.

유후인은 가장 경쟁력이 있는 온천지역을 중심으로 주변에 위치한 유후인 허브

월드와 민예촌(民藝村), 유후인 낭만(浪漫) 전문상점가, 자동차역사관, 그리고 긴린호수(金隣湖)등과 연계해 복합적인 테마파크 권역을 구성하고 있으며 시스템 구성 자원의 효과적인 협력에 의해 시너지 효과를 창출하고 있다.

① 유후인 허브월드(허브정원)

1만 평의 부지 위에 온천이 함께 어우러진 테마파크이다. 유후인이 자랑하는 단아한 온천 외에도 공원 내부의 경사면을 가득 메운 곳에는 150종 이상의 허브가 심어져 있어 아름다운 경관과 산뜻한 향기를 즐길 수 있다. 또한 허브를 이용한 압화(押花)교실이나 그림편지 등을 그릴 수 있는 가든미술관을 비롯한 여러 가지 체험 코너도 마련되어 있다. 압화는 꽃의 수분을 제거하고 눌러 말린 평면적 장식의 꽃 예술을 말하며 허브정원에 산재하는 작은 풀잎들을 이용해 그 모습 그대로 액자나 병풍에 담을 수 있고 양초, 보석함, 스탠드 등의 일반 생활용품에 응용해서 광범위하게 사용할 수 있는 꽃 공예이다. 애초에는 영국 귀족층 사이에서 유행했던 것인데, 근래에는 일본에서 활발한 전성기를 맞고 있다.

허브월드의 언덕 위에는 자연 속에 둘러싸인 노천탕이 있어서 온천에 몸을 담근 채 유후인의 서정적인 풍경과 1,584m 높이를 자랑하는 유후다케(由布岳)의 웅장한 산세를 즐길 수 있다. 특히 천연 허브를 사용한 여성 전용의 온천이나 삼림욕과 온천을 함께 즐길 수 있는 노천탕 등 다양한 온천과 가족탕을 이용할 수 있다.

허브월드의 근처에는 저렴하게 이용할 수 있는 호텔도 많이 준비되어 있다. 객실마다 향기가 다르므로 자신이 좋아하는 향기의 룸을 골라 휴식을 취할 수 있다. 허브의 특이한 향기는 원기회복은 물론 심신의 안정을 되찾게 하는 효과가 있어 유후인 온천의 가치와 경쟁력을 높이는 데 기여하고 있다.

② 유후인 민예촌

민예촌은 일본의 과거 건축양식과 전통공예, 민예품, 미술품 등을 전시하고 있

는 곳이다. 규슈 각지에 있는 옛 건물을 이전해 한자리에 모아놓은 이곳에는 일본
의 전통공예나 옛 마을저택, 민예품전시관, 우편자료관 등을 견학할 수 있는데 한
국에서 흔히 볼 수 있는 민속촌과 비슷한 느낌을 준다. 방문객에게 가장 인기 있는
곳은 체험 공방으로, 민예품 전시와 함께 종이, 염색, 유리, 팽이 만들기 등 다양한
공예나 작업을 직접 할 수 있다. 특히 다른 곳에서는 보기 드문 음식체험방도 함께
운영되어 조미료·드레싱에서부터 다양한 요리를 직접 만들어 보는 재미를 느낄 수
있다. 일반적으로 민속을 주제로 하는 테마파크는 폭넓은 연령층이 부담 없이 즐길
수 있도록 잘 구성되어 있다. 유후인의 민예촌은 지역에 산재된 전통공예 소품과
가옥 등을 잘 보존하고 재현해 온천뿐 아니라 다양한 볼거리를 제공하기 위해 노력
하고 있다.

③ 유후인 낭만

유후인 낭만은 유후인의 다양한 기념품을 판매하는 전문상점가이다. 유후인에
서만 볼 수 있는 독특한 디자인의 액세서리, 그중에서도 최상의 유리로 제작된 일
본 전국적으로 인기가 높은 잠자리 구슬 모양의 기념품과 액세서리 등을 다량으로
전시·판매하고 있다. 유후인에는 유리로 제작된 액세서리와 캐릭터 제품 등을 비
롯해 특히 잠자리 구슬만 전문적으로 만드는 아티스트들이 많다. 투명하고 독특한
모양으로 인해 관상용으로 매우 인기가 높으며 가격도 저렴해 기념품으로 구입하
는 사람이 많다.

쇼핑을 통한 매출의 증가는 테마파크의 구성요소에서도 중요한 부분을 차지하
고 있을 뿐만 아니라 관광지의 경제효과를 증대시키기 때문에 지역개발 담당자들
의 관심이 집중되고 있다. 건축물이나 구조물의 외형과 같은 하드웨어나 공연, 이
벤트 프로그램 등의 소프트웨어적인 것에서 방문객의 만족을 얻는 것도 중요하지
만 여기에 쇼핑의 즐거움이 가미되면 만족도는 더욱 향상될 수 있고 주최자는 수입
을 극대화할 수 있다.

(4) **일촌일품**(一村一品)**운동 — 마을마다 특산품 '1촌 1품'**

유후인 단독으로도 체계적인 노력과 효과적인 마케팅활동을 전개해 많은 성공을 거두고 있지만 유후인이 속해 있는 오이타 현은 일찍이 일촌일품운동을 전개해 지역발전을 이끌어낸 모범 사례로 주목받는 곳이기도 하다. 오이타 현의 이러한 지역개발 방식은 일본은 물론 한국에도 널리 소개가 되어 벤치마킹의 사례로 활용되고 있다. 유후인은 오이타 현에서도 가장 성공적인 지방자치단체 중 하나이기 때문에 함께 소개하는 것도 의미 있는 일일 것이다.

일본의 일촌일품운동은 한 마을에 한 가지씩 특산품을 개발해 농가소득을 높이자는 운동이지만 이 밖에도 농촌 활성화에 주역이 될 인재를 육성한다는 의미와 지역의 전통과 문화를 보존·육성한다는 의미를 동시에 포함하고 있다. 자신들이 사는 지역을 다시 한 번 되돌아보고 지역의 잠재력을 최대한 활용해 경쟁력이 될 수 있는 상품과 사람, 즉 사명감과 자신감을 가진 인재를 육성하려는 운동이다. 또한 최근 정보화·도시화에 의한 이농현상 및 고령화로 농촌의 공동화현상이 심화되면서 이를 극복하기 위해 지역의 역량과 잠재력을 활용하는 지역산업을 자발적인 노력에 의해 활성화시키려는 운동이기도 하다.

오이타 현의 히라마쓰 모리히코(平松守彦) 지사가 1979년 제창한 이 운동은 단순히 지역경제를 활성화시키기 위한 정책이 아니라 일종의 문화운동이다. 상품을 개발하는 것뿐만 아니라 인재를 양성하고 지역의 잠재적 가치를 높이는 새로운 미래가치 창조를 위한 도전정신이 내포되어 있다. 지역에 자긍심을 갖고 지역자원에 대한 가치를 최대한 향상시킬 수 있는 인재를 발굴하기 위한 지역활성화운동의 결과로서 지역의 특산품을 개발하게 하고 지역 간 선의의 경쟁을 유도하는 문화운동이었다.

일촌일품운동의 세 가지 추진전략을 살펴보면 ,첫 번째로 이 운동의 가장 기본적인 원칙은 지역적이면서 세계적인 것을 추구하는 것이다. 로컬(local)적으로 만들어서 글로벌(global)하게 완성시킨다는 개념이다. 흔히 "가장 한국적인 것이 세

계적인 것이다"라는 말처럼 지역적 특징과 차별성을 살릴수록 경쟁력이 강화되고 세계적으로 인정받을 수 있기 때문이다. 이러한 운동이 단순한 지역특산품을 만드는 것에 머물지 않고 문화, 관광 또는 지역의 부존자원을 잘 활용해 지역 나름대로 독특한 개성과 차별성을 지니면서 전국적인 것, 세계적인 것을 지향한다. 두 번째는 자주적이고 자립적인 것을 토대로 한 민간주도의 운동이다. 자주·자립정신을 바탕으로 지역의 잠재력을 활용한 경쟁력이 있는 특산품을 창출, 고안하는 것을 매우 중시한다. 여기에 지방자치단체는 행정적인 지원만을 행한다. 세 번째는 성공한 지역과 사례에는 이를 추진하는 사람과 뛰어난 리더가 있다. 결국 모든 일은 사람이 하는 것이다. 아이디어 구상, 상품개발, 지역자원의 효율적 활용에 이르기까지 가장 기본이 되는 것은 사람이고 체계적으로 훌륭한 인재를 양성해 장기적이고 안정적으로 일이 추진될 수 있도록 한다.

일촌일품운동의 기본원칙에서 알 수 있듯이 진정한 의미에서의 지역발전은 중앙에 대한 의존에서 벗어나서 주민의 자주적·자발적인 참여가 선행되어야 한다. 또한 모든 일에 경영마인드를 지향하며 올바른 목표 설정과 이에 따른 검증절차를 거쳐 경쟁력이 있는 지역을 창출하는 일은 지역주민·지방자치단체 모두가 추구해 나아가야 할 방향이라 할 수 있다. '21세기는 지방이 승부처'라는 신념을 갖고 지난 26년간 일촌일품운동을 선도해온 히라마쓰 전 오이타 현지사는 '지방자치단체 경영의 귀재'로 통한다. 일촌일품운동은 한 마을마다 특산품을 발굴해 지역자립을 꾀하는 커뮤니티 살리기 운동으로, 오이타 현에 있는 58개의 지방자치단체 마을은 표고버섯, 보리소주, 온실 감귤, 고등어 등 한 가지씩의 특산물을 갖고 있다. 지금은 일본 전국적으로 이 운동이 확산되어 지금은 340개 품목이 선보이고 있다. 1980년대에는 일촌일품운동으로 지역경제의 기반을 다지는 데 노력했다면, 1990년대에는 '지방 불안의 시대'를 '지방 안심의 시대'로 바꾸는 데 주력했고, 이제는 지역의 국제화가 새로운 패러다임으로 등장하고 있다. 이 운동을 한국의 새마을운동과 비교한다면 새마을운동은 관치에 의한 위로부터의 운동이지만 일촌일품운동은 지

방자치단체가 스스로 하는 아래로부터의 운동이라는 점에서 차이가 있다.

현재 일본 정부가 추진하는 '삼위일체 개혁'과 일촌일품운동 사이에서도 상이점을 발견할 수 있다. 지방분권의 기본은 지역자립이다. 중앙정부와 현에 의존하는 체질을 고치지 않으면 지역에 밝은 미래는 없다. 그 방법 중 하나가 일촌일품운동이라 할 수 있다. 지역의 자립정신을 바탕으로 한 이 운동이 서서히 뿌리를 내리게 되면서 이제는 일본 유수 기업들이 지역에 폭넓은 참여의사를 밝히고 있다. 결과적으로 일촌일품운동이 성공을 거두게 되자 기존의 농수산물 등을 중심으로 하는 특산품 분야를 바탕으로 기반도체, 자동차, 화학, 광(光)산업, 소프트웨어 관련 기업들이 첨단기술 산업단지를 조성하면서 테크노폴리스(Technopolis)와 연관된 또 하나의 분야가 자리를 잡고 있다.7)

일촌일품운동은 '가장 지방적인 특색을 잘 반영시킨 것이 가장 세계적인 것이될 수 있다'는 슬로건 아래 현재 일본 전역의 국민운동으로 승화되고 있을 뿐 아니라 한국을 비롯한 아시아, 유럽 등 전 세계각지에서 벤치마킹의 대상이 되고 있다.

지역 개발을 위해 현재 한국의 여러 지방자치단체에서는 지역특산물이나 경쟁력이 있는 자원을 개발하기 위해 노력하고 있지만 장기적인 계획 없이 즉흥적으로 사업이 추진되거나 확실한 비전 없이 모방 일색으로 일이 진행되며 특히 지역주민의 적극적인 참여가 부족한 상태에서 지나치게 관 주도로 지역발전 계획이 세워지고 있다.

불완전한 형태의 지방화가 진행되고 있는 우리는 이를 극복하기 위한 방법으로 우선 자기 고장의 특색을 제대로 파악하고, 그중에서 가장 차별화되고 경쟁력이 있다고 판단되는 자원을 집중적으로 개발하고 육성해내는 자세가 중요하다. 이미 시장에서 상품성이 인정되고 잘 알려진 것을 모방하거나 흉내를 내는 것에 그쳐서는 안 된다. 자기 고장의 전통과 특성을 그대로 반영시킨 소재나 아이디어를 발굴해

7) ≪중앙일보≫, 2005년 6월 20일자.

〈사진 6-1〉 유후인

유후인 긴린 호수

유후인 민예촌 입구

유후인 상점가

유후인 자동차역사관

그 지역만의 고유한 멋과 자산으로 가꾸어야 할 것이다. 지역만의 차별화된 소재나 테마만이 가장 경쟁력이 있는 상품이 된다.

결국 일촌일품운동은 한 마을에 한 가지씩 지역의 특산물을 개발해 생산해냄으로써 지역을 개발하고 활성화시키려는 자립적인 주민참여 운동을 가리킨다. 마을 스스로 주체가 되어 추진하는 방법이 있겠지만 작게는 시·군 단위로, 크게는 도와 광역시가 함께 네트워크를 구성해 경쟁력이 있는 브랜드를 특성화시켜 나가는 것도 중요하다. 여기서 지역 브랜드는 지역에서 생산한 특산물이 될 수도 있고 지역 축제, 테마파크와 관광자원, 그리고 각종 문화콘텐츠나 이벤트 등이 폭넓게 포함될 수 있다. 이러한 지역 브랜드가 그 마을의 성장동력으로서 제대로 자리 잡기 위해서는 무엇보다 다른 것을 모방하지 않고 마을 고유의 전통과 문화가 잘 반영되어야

한다. 또한 일촌일품운동의 기본정신에 따라 너무 많은 테마나 소재를 대상으로 하지 말고 자기 고장을 대표하는 것 중 소수를 염두에 두고 집중하는 방식으로 추진하는 것이 중요하다.

2) 새로운 차별성을 부각시킨 문화이벤트 — 군마 현 구사쓰마치의 국제음악아카데미 & 페스티벌

(1) 온천지에서 복합 리조트지역으로 이미지 변신

도쿄의 북쪽, 군마 현에 위치한 구사쓰(草津)는 일본 3대 온천의 하나로 전체 면적의 76.9%가 산으로 이뤄진 고산지대이다. 노천 유황천은 물론 주변에는 리조트, 스키장 등이 많이 있다. 서늘한 고산기후 덕분에 사계절 내내 휴양을 즐길 수 있는 곳이다. 높이 2,165m의 시라네 산(白根山) 기슭에서 흘러나온 온천을 중심으로 형성된 마을로 그 역사가 오래되어 에도 시대부터 효능이 매우 좋은 온천으로 잘 알려졌다. 시라네 산은 '일본 명산 100선'에 선정될 정도로 경관이 수려하며 주변에는 잘 정비된 하이킹 코스가 풍부해 다양한 고산식물을 바라보면서 즐거운 산행을 즐길 수 있다. 구사쓰 온천마을의 중심인 유바다케(湯畑)는 일본 최대 규모의 온천으로 거대한 온천의 신비를 그대로 느낄 수 있다. 구사쓰의 매력이 물씬 풍기는 유바다케를 중심으로 여러 온천시설과 펜션, 민박, 여관 등의 전통적인 일본의 숙박시설이 주변에 있어 운치를 더해주고 있다. 이 지역은 온천을 자원화해서 지역개발정책을 펼치는 것 외에는 다른 좋은 방법이 없었을 정도로 과거에서부터 지금까지 온천 중심으로 발전해온 전형적인 온천마을이다.

그러나 온천마을이라는 과거의 이미지에 안주해버린다면 빠른 시장환경의 변화에 적응하지 못하고 주변과의 경쟁에서 뒤처질 것이라는 위기감이 고조되어, 이러한 구조를 근본적으로 바꾸기 위해 새로운 계획에 착수하기 시작했다. 이에 주변지역을 정비하고 마을의 분위기를 새롭게 조성해 북유럽풍의 리조트로 탈바꿈하는

획기적인 계획이 나왔다. 물론 이 안이 실현되기까지 우여곡절이 있었지만 지금은 구사쓰의 오래된 온천 이미지는 없어지고 울창한 숲 속에 고급 호텔과 펜션이 자리 잡은 유럽의 고풍적인 리조트 이미지가 정착되었다. 이 마을이 새롭게 바뀌게 된 것은 스키장의 개발과 관련이 깊다. 당시 마을의 촌장이며 스키선수를 지냈던 나카자와 기요시(中澤淸)가 호주와 프랑스 등을 방문하면서 쌓은 경험과 지식이 스키장 개발에 밑바탕이 되었다. 스키선수로서 외국에서 쌓았던 풍부한 경험을 살려 대기업 등의 외부 자본에 의존하지 않고 마을의 독자적인 노력과 힘만으로 모든 계획과정을 추진했다. 스키장의 리프트에서부터 레스토랑, 휴게소에 이르기까지 스키장 내부의 모든 경영과 관리를 완전히 독자적으로 운영하고 있다. 여기에서는 기업의 경영기법을 적극적으로 받아들여 활용하면서 장기적이고도 체계적인 공간 활용계획을 세우고 시장의 변화에 능동적으로 대응해나갔다.

테마파크의 어트랙션 관리에서도 일정한 규모의 시설을 중심으로 사업을 시작하고 나서 필요에 따라 점차 시설을 보완·확장하는 방식을 채택함으로써 방문객의 흥미를 유지하는 데 힘을 쏟았다. 이 방법은 언론사의 관심을 지속시키는 데 효과가 있어 홍보활동에도 많은 도움이 되었을 뿐만 아니라 투자를 분산시켜 위험요인을 감소시키는 데도 좋은 결과를 얻어냈다. 장기적인 시설투자와 공간 활용계획에 따라 스키장의 효율적인 운영이 충실히 진행되면서 덴구(天狗) 산에서 주변의 산악지대로 이어지는 아름다운 풍광은 수도권 근교의 스키장 중에서도 수위를 차지할 정도로 방문객에게 인기가 매우 높다.

스키장 사업으로 충분한 경쟁력을 확보한 다음 착수한 것은 '고원도시계획'의 실현이었다. 마을로부터 멀리 떨어진 미개발된 고원지대에 방문객에게 매력을 줄 수 있는 새로운 리조트를 건설하려는 생각은 애초부터 무모한 일이라고 생각되었지만 나카자와 기요시는 고원에 북유럽풍의 '호텔 빌리지(Hotel Village)'를 건설해 주변을 다시 놀라게 했다. 이 호텔은 내부에 온수풀, 볼링장, 양궁장, 미니 골프장(겨울에는 스키연습장), 사이클링 코스를 갖추고 전문식당가 외에도 레스토랑이나

호텔바 등도 완비한 본격적인 리조트호텔이다. 리조트단지의 가장 핵심이 되는 시설이 완성되자 그 주변에는 일본에 최초의 펜션단지가 조성되기 시작하고 제반시설 정비도 진행되면서 고원지대에는 하나의 테마파크와 같은 '어뮤즈먼트형 리조트단지'가 출현했다.

구사쓰의 인근지역에 위치한 가타시나(片品)는 10여 년 전만 해도 이름도 없는 산골마을에 불과했지만 지역발전의 가장 큰 장애물이었던 습지가 일본 최고의 생태공간으로 바뀌면서 지금은 연간 60여만 명의 방문객이 이곳을 찾는다. 오제(尾瀬)라는 이름의 습지는 약 400개의 작은 연못과 습지대로 형성되어, 그 자체로는 활용가치가 작지만 생태학습장으로 활용됨으로써 마을의 경쟁력을 강화·성장시키는 촉진제 역할을 하고 있다. 습지대에는 희귀 습지식물 군락과 주변 산지에서 자라는 원시림이 하나의 소생태계를 이루고 있어 학생들에게 지역 전체가 하나의 생명공동체임을 인식하게 하는 교육적 효과도 있다. 또한 해발 1,400~1,700m의 고원에 위치한 지리적 이점은 다른 곳에서는 찾을 수 없는 매력적인 것으로 대자연과 함께 일상생활에서 쌓인 피로를 풀어줄 수 있는 휴양지 역할도 하고 있다. 가타시나 마을의 지역활성화에 대한 꾸준한 노력의 결과 가구당 연간 4억 원이 넘는 소득이 창출되고 있으며 지역개발의 성공모델로 많은 관심의 대상이 되었다.[8]

가타시나 마을의 그린투어는 비슷한 사례로 알려진 요코데(横手) 시의 '도시형 그린투어'와는 차이가 있다. 인구 4만 명의 요코데는 도시와 농촌이 섞여 있는 전형적인 지방도시로서 중심부는 도시로 되어 있고 외곽지역은 농촌마을이다. 이 때문에 유럽이나 한국의 그린투어 형태와도 차이가 있다. 다른 곳에서는 찾아보기 힘든 독특한 형태의 '도시형 그린투어' 모델을 개발한 요코데는 지역특산물인 쌀과 사과를 주제로 한 축제가 일찍이 생겨났고 이 축제가 그린투어로 이어지고 있다. 다양한 체험 프로그램과 함께 초등학생들이 농촌체험도 시행하고 있다. 요코데에

8) ≪이코노미스트≫, 2005년 1월 28일자.

서는 농지가 없는 도시민들에게 3평당 1,000엔을 받고 1년 동안 농지를 임대해주는 시민농원이 있다. 도시민들은 시민농원에서 농업생산을 통한 소득증대 효과를 창출할 수도 있고 여가를 선용할 수도 있다. 또한 요코데의 그린투어는 농업과 도시민 사이의 전통문화를 연결하는 기능을 한며 도시민들은 벼 베기와 볏단 쌓기를 통해 전통적인 방법에 의한 벼농사를 체험한다. 현재 요코데에서는 지역활성화 측면에서 그린투어를 지속적으로 추구하고 있으며 유럽의 선진국처럼 소득의 30%를 도시민 농촌체험으로 벌어들이려는 시도를 하고 있다.[9]

(2) 구사쓰국제음악아카데미&페스티벌의 특징

구사쓰는 복합적인 고원 리조트로서 이미지를 자리 매김하는 가운데 1981년에는 마을의 새로운 성장동력으로서 문화이벤트 분야에 관심을 갖게 되었다. 이것이 이벤트 형식으로 모습을 드러낸 것이 구사쓰국제음악아카데미&페스티벌이다. 음악페스티벌은 구사쓰의 신규 사업영역이라 할 수 있다. 이 문화이벤트는 2주일 동안 개최되는데 다른 지역의 음악축제와는 다른 특징을 가지고 있다. 전 세계에서 유명한 음악가를 초청해 행사를 진행하는 것 외에도 명망 높은 예술가가 장래성 있는 젊은 음악가를 직접 지도해 발굴하는 공개 강습회와 강연회 등을 열고 있다. 대부분의 이벤트 프로그램은 일반 공연장이 아닌 스키장의 휴식장소나 야영장 등을 이용해 관객에게 더욱 밀접하게 다가가는 독특한 방식을 취하고 있다. 주민·관객과 함께 호흡하는 이 음악제가 세상에 선을 보이게 된 배경에는 군마필하모니오케스트라를 창단해 주민의 음악과 예술에 대한 관심과 애정을 키워왔던 군마 현의 꾸준한 노력이 뒷받침되었기 때문이다. 또한 이 대회에 참가한 유명한 음악가와 꾸준한 커뮤니케이션을 유지한 것이 그들의 적극적인 협력을 이끌어낼 수 있게 되어 장기간에 걸친 안정적인 성장에 공헌했다.

9) 유상오, 「농촌관광의 현황과 발전방향」, 생태조경학과 대학원 논문연구 특강자료(경향신문 주최, 2005.3.16).

타 지역 방문객에게 매력 있는 마을을 창출하기 위해 하드웨어적인 측면에서는 주변환경을 정비 및 관련 시설을 조성하며, 소프트웨어적인 측면에서는 건강리조트 또는 고급스러운 사교장으로서의 기능을 수행하는 독일 온천을 연상할 수 있도록 분위기를 연출했다. 이와 더불어 음악제를 중심으로 하는 다양한 문화이벤트의 개최는 구사쓰의 정체성을 확립하는 데 시너지 효과가 있게 해서 새로운 이미지 형성에 크게 도움이 되고 있다. 또 이곳의 상징이라 할 수 있는 구 시가지의 대규모 온천지 유바다케 지역도 도시개발정책의 일환으로서 복합적인 기능을 갖춘 도시공원으로 새롭게 단장했을 뿐 아니라 주변에 있는 호텔, 여관 등도 전체적인 분위기에 맞게 탈바꿈시켰다. 결과적으로 오래된 구사쓰의 이미지를 그대로 보존하고 있는 구 시가지와 근대적인 분위기의 고원 리조트호텔 지역이 서로 어울려 좋은 균형을 이루고 있기 때문에 흥미를 유발해 다양한 연령층의 방문객을 만족시킬 수 있다.

3) 지역 이미지를 향상시키기 위한 이벤트 전략 — 마쓰모토현대연극페스티벌

매년 8월에 일주일 동안 열리는 마쓰모토현대연극페스티벌은 2010년으로 제24회를 맞이한다. 이제는 초기의 걸음마 단계를 벗어나 새로운 도약을 기다리고 있으며 사람의 나이로 따지면 청년기에 해당한다. 마쓰모토(松本)는 전형적인 산간마을로, 발전의 한계에 봉착한 상태에서 새로운 문화를 창조하고 새로운 매력을 찾아내기 위해서 일본 각 지역에서 개최되는 여러 연극제를 참관하고 그 중에서 가장 작품성과 창작성이 높은 극단과 교섭을 진행한 끝에 신슈(信州), 마쓰모토를 대표할 수 있는 연극페스티벌을 열게 되었다.

신슈 혹은 시나노(信濃)란 현재의 나가노(中野) 현을 지칭하는 말로, 마쓰모토는 17세기경부터 성을 중심으로 발달한 성곽도시이다. 나가노 현의 중앙부에 위치한 마쓰모토는 분지 위에 형성되어 있는데, 국립공원 일본 알프스와 가깝고 온천 등 관광자원이 주변에 잘 갖추어져 있다. 잘 보존된 마쓰모토 성과 다양한 자료관, 미

술관, 그리고 민속자료관이라 할 수 있는 마쓰모토 시립박물관 등에 많은 사람이 방문하고 있으며, 개구리를 심벌로 한 나와테도리(なわて通り)는 번화한 상점가로 축제기간에 특히 인기가 있는 곳이다. 복고풍의 서양 건축물이 매력적인 아게즈치 도리(上土通り)를 산책하면 마치 테마파크를 방문한 듯한 분위기를 느낄 수 있다. 마쓰모토 파르코 주변은 전통음식점과 쇼핑점, 그리고 전형적인 일본풍의 여관들이 늘어서 있으며 옛날 건축양식과 함께 과거의 거리가 그대로 재현되어 메이지 시대의 정서를 느낄 수 있는 민속 테마파크이다.

마쓰모토의 지역 잠재력을 발굴하거나 재발견해 지역의 정체성을 확립해나가면서 차별화된 특성을 형성하기 위한 수단으로서 마쓰모토연극축제는 지역의 새로운 매력을 외부로 표출할 수 있는 소중한 문화자원의 하나이다. 제4회 때는 예비공연 프로그램을 포함해 1주일의 연극제 기간에 총 12개 극단이 출연하여 성대하게 열렸다. 여행의 최대 성수기라 할 수 있는 여름에 개최되는 이 축제는 이 페스티벌은 고원지대에 위치한 신슈 지방의 지역적 특성을 잘 살리고 있다. 이 이벤트의 구석구석에는 보이지 않는 곳에서 도움을 주는 사람들의 노력과 정열을 찾을 수 있는데, 수십 년 동안의 연극활동으로 유명한 이 고장 출신 예술가들의 참여는 대회의 성장에 큰 도움이 되었다. 이들의 가진 다양한 인적 네트워크는 연극제가 자리 잡기 위한 매우 소중한 자산이 되었다.

마쓰모토연극축제는 이제 20년의 세월을 훌쩍 넘어 이제 새로운 도약을 준비하고 있다. 앞에서도 언급했던 것처럼 이 행사가 장기적으로 지역사회를 위해 어떠한 역할을 수행할 수 있을 것인가에 대한 철저한 분석이 이루어지고 향후 지역문화를 창조하기 위해 공헌할 수 있는 비전과 전망이 충분한지 전략적인 검토가 진행될 필요가 있다. 또한 시대의 변화에 뒤떨어지지 않고 능동적으로 새로운 환경에 적절히 대응해 지역의 대표적인 문화이벤트로서의 위상을 확립함은 물론 일본의 연극제를 이끌어나갈 수 있는 상징적인 이벤트의 하나로 더욱 성장할 것이 기대된다.

5. 한국 사례

한국에서도 다양한 연극제가 열리고 있다. 크게는 국제연극제, 전국적으로 열리는 연극축제에서 지역별 기성연극제, 대학연극제, 중·고등학교 연극제에 이르기까지 수적으로는 영화제를 훨씬 능가하고 있다. 연극제는 영화제보다 창작성과 작품성을 위주로 하여 소규모로 진행된다. 게다가 지방자치단체의 관심과 지원이 부족해 예산상의 문제가 많을 뿐 아니라 대중의 참여도 많이 부족하다. 세계 여러 나라의 방문객이 참여하는 영화제나 연극제 등의 문화이벤트는 단순히 주관단체만이 아닌 해당 지역과 나라의 얼굴이라 할 수 있다. 주최지역 행정기관의 노력은 물론 시민의 자발적인 참여의식이 있어야 국제적인 예술문화축제가 확립될 수 있다.

6. 지방연극제의 현황

한국에서는 매년 전국적으로 다양한 연극제가 개최되고 있다. 특히 여름에는 경남지역을 중심으로 무더위를 식힐 수 있는 연극축제가 성대하게 펼쳐진다. 밀양의 여름공연예술축제를 비롯해 거창의 국제연극제, 그리고 창원·마산의 세계연극축제가 이 시기에 집중적으로 개최된다.

한국의 '아비뇽축제'로 불리는 밀양여름공연예술축제는 제9회를 맞이해 2009

◎ **한국의 연극제**

1. 부산청소년연극제	2. 마산국제연극제
3. 춘천국제연극제	4. 전국연극제: 전국에서 지역별로 순회하며 개최
5. 거창국제연극제	6. 서울연극제
7. 강원연극제	8. 경남연극제
9. 김천전국가족연극제	10. 수원화성국제연극제
11. 과천마당극제	12. 베세토연극제: 한·중·일 3개국이 돌아가며 개최
13. 젊은연극제	14. 성주전국민족극한마당

년 7월 23일~8월 2일 11일간 밀양시의 밀양연극촌과 남천강 둔치 야외공연장에서 열렸으며 연극, 무용, 뮤지컬 등 총 28개 작품으로 57회 공연되었다. 거창국제연극제는 경상남도 거창군의 수승대 일원야외극장과 거창문화센터에서 '자연, 인간, 연극'을 주제로 펼쳐지는 국제연극제이다. 제21회가 2009년 7월 24일~8월 9일의 일정으로 거창군 수승대 일대에서 개막될 예정이었으나 신종플루의 확산으로 공연행사가 전면 취소되었으며 2010년 제22회를 준비하고 있다. '연극올림픽'으로 불리는 창원·마산의 세계연극축제는 민간극단이 주관하는 것으로는 전국 최대 규모의 연극제이며, 마산 올림픽기념관 국민생활관과 마산 MBC홀 등 마산·창원 지역의 문화공간에서 주로 열린다.

　　연극과 관련된 축제 및 예술공연은 해마다 증가하고 있지만 대부분 서울을 중심으로 한 대도시에서 개최되고 있다. ≪문예연감 2000≫에 의하면 1999년에 전국에

서 개최된 전체 연극공연의 33%는 서울에서 개최되었다. 이와 같이 주로 대도시를 중심으로 개최되어 문화의 접촉기회나 지역 평준화의 관점에서 보면 심각한 불균형이 나타나고 있다. 전통축제나 문화관광축제 등 지역의 문화, 관광자원, 특산물을 중심으로 지역이벤트가 진행되고, 문화이벤트와 관련해 영화제 등의 대중성이 강한 장르가 뿌리를 내리고 있는 데 비해, 연극제는 공연을 하기 위한 제반적 인프라가 갖춰져 있지 않았을뿐더러 홍보 부족과 예산상의 이유로 해서 지역의 소규모 관련 단체들이 단순히 친목을 꾀하거나 창작활동을 하는 수준에 머물러 있다.

1) 밀양연극제(밀양여름공연예술축제)

매년 7~8월 밀양에서는 다양한 장르의 연극축제가 열린다. 이 연극제는 전국 각 대학의 젊은 연극연출가와 배우들이 자기의 기량을 마음껏 발휘해 관객과의 자유로운 소통은 물론 서로의 작품세계를 공유하는 장이 되고 있다. 이 연극제를 보기 위해 최근에는 밀양 인근 지역뿐만 아니라 부산, 마산, 대구, 창원 등지의 연극 마니아들까지 발길을 옮기고 있다. 밀양연극제는 열악한 여건 속에서도 차별화된 축제를 육성해 지역활성화에 성공한 사례로 주목받고 있다. 인지도나 대중적인 참여도가 낮은 연극제를 정착시켜 국제적인 연극제로서의 위상을 확립한 사례로는 매우 드문 것이라 할 수 있다.

2002년 삼성경제연구소에서 발행된 「지방자치 3기 출범과 경제과제」라는 보고서를 살펴보면 지역별로 추진되고 있는 특화사업이 지역경제의 활성화는 물론 지방경제의 경쟁력을 향상시키는 데 많은 역할을 하고 있는 것으로 주장하는데, 대표적인 사례로 충남 보령의 머드축제, 강원 정선의 된장마을, 전남 광양의 청매실농원, 경남 밀양의 연극촌을 꼽고 있다. 사례 대부분이 지역의 특산물이나 특화산업, 자원, 그리고 문화적 특성을 살려서 경쟁력을 강화시키고 지역경제 활성화에 성공한 사례이다.[10]

◎ **밀양여름공연예술축제**

개최지 경상남도 밀양　시작연도 2001년　행사시기 매년 7~8월경
공동주최 밀양시 마산MBC, 밀양연극촌
후원 문화체육관광부, 경상남도 한국문화예술위원회, 밀양교육청, 부산대학교, 독일문화원, 예총밀
　　양지부
행사장소 밀양연극촌, 영남루 야외공연장, 밀양역 광장과 시내거리, 연극촌 야외카페
주요행사 공식행사(개막제, 폐막제, 연극제, 심포지엄, 워크숍), 부대행사(밀양연극촌 문화체험행사),
　　교육행사(어린이연극교실, 인형극교실)

　　2001년 이윤택과 연희단거리패가 몇몇 젊은 연출가들과 대학연극을 중심으로
시작한 밀양연극제는 2007년 7회째를 맞이해 연극캠프 형식의 밀양여름공연예술
축제로 모습을 바꿔 새로운 도약을 다짐하며 제2의 아비뇽축제를 꿈꾸고 있다. 행
사기간 밀양연극촌은 수준 높은 공연예술과 함께 젊은 연극인들의 만남의 장이 되
고 있고, 이를 계기로 미래의 연극 인력이 양성되고 있다. 이는 밀양이 2007년 초에
행정자치부로부터 '살기 좋은 지역만들기 문화특구'로 지정되었기 때문에 생긴 변
화인데, 참가작품 수도 30편에서 48편 이상으로 대폭 늘리고 영남루, 밀양역 광장,
시내거리, 전통가옥 등 전 지역을 연극무대로 확대했다.

　　밀양여름공연예술축제(Miryang Summer Performing Festival)의 특징은 젊은 극
작가, 배우, 연출가, 무대예술가들의 경연방식을 통해 한국 연극의 새로운 가능성
을 발견하고 이를 집중적으로 후원한다는 점에 있다. 축제공연을 통해서 관객들로
부터 호평을 받은 작품은 다른 축제나 공연에서도 주목을 받게 되므로 젊은 배우나
연출가, 극작가, 극단의 등용문 역할을 하고 있다. 이 축제는 전국의 연극 마니아들
에게 수준 높은 볼거리를 제공할 뿐만 아니라 지역주민에게 문화를 향유할 기회를
제공한다. 2003년 제3회부터는 국내뿐만 아니라 해외로도 길을 넓혀 일본, 독일,
미국, 영국, 프랑스, 스페인, 이스라엘 등지의 연극공연팀이 참가하면서 국제연극

10) 김성명(평화지기), "밀양연극제를 통해 본 문화상품만들기 성공 사례"(blog.naver.com/ks
　　m905027, 2004.7.26).

축제로서 위상을 확립했다.[11]

이 연극제의 장점 중의 하나는 역시 전용공연행사장이 잘 갖추어져 있다는 점이다. 대부분의 영화제와 연극제가 전용상영관이나 공연행사장 없이 진행되는 것을 생각하면 주변 인프라가 잘 조성되어 있는 편이라 할 수 있다. 메인 행사장소인 밀양연극촌은 연극제작, 교육, 포럼 등 다양한 활동을 전개해나가는 종합예술단지로, 이를 위해 약 17,000m² 크기의 면적에 야외극장, 실내 스튜디오극장, 게릴라 천막극장, 대규모 연습실, 무대제작실, 의상제작실, 숙박시설 등을 마련해 체계적이며 지속적인 연극공연 활동과 연구가 이루어지고 있다. 축제행사는 크게 공연, 워크숍, 세미나로 구성된 '여름연극캠프'와 부대행사로 기획된 '이윤택연극제'의 두 가지로 구분되어 진행되며, 연극캠프는 실험적 성격의 젊은 극단들과 전국 각 대학의 연극팀이 세미나와 함께 스튜디오극장과 숲의 극장에서 매일 행사를 이어간다.

2006년에는 7월 21일부터 12일간 제6회 연극축제가 '21세기, 젊은 연출가들의 도전과 탐험'이라는 주제로 개최되었으며 미국, 일본, 독일 등의 해외 참가작 4편을 포함해 모두 36편의 작품이 무대 위에 올랐다. 이윤택 극본·연출의 역사 창작 뮤지컬 〈화성에서 꿈꾸다〉를 개막작으로 선정해 관심을 끌었고, 폐막작으로는 이윤택 연출의 〈오구 — 죽음의 형식〉을 선정했다. 젊은 연출가전과 대학극전은 6개의 극장에서 공연되었는데 국내외에서 활동하는 작품성과 창의성이 높은 뮤지컬과 마임, 인형극, 춤 등의 예술공연작품이 선보였다. 강변극장과 밀양시에서도 공연이 열려 관객의 눈길을 끌었는데, 일본의 〈부토(신체연기인)〉와 한국의 〈이윤택 연기훈련〉을 주제로 워크숍이 열리고 개막작에 맞춰 '한국 연극의 현대성', '브레히트와 한국 연극' 등 관객과의 소통을 위한 세미나가 열렸다. 가족 단위의 관객을 타깃으로 한 초청기획전에서는 〈토끼와 자라〉와 마임극이 선보였고, 축제 기간에는 관객과 함께하는 난장, 거리마임, 보디페인팅 등이 프린지공원에서 열렸다.

11) 「밀양여름공연예술제 2007」, ≪한국연극≫(2007.9).

기간 2007년 7월 20일(금)~8월 5일(일), 17일간
장소 밀양연극촌, 영남루 야외극장, 밀양역 광장과 시내거리, 연극촌 야외카페
수제 연극, 세상 속으로 들어가다　공연내용 51개 극단 105회 공연
공식행사 개, 폐막식　부대행사 밀양연극촌 1일 문화체험(체험행사), 어린이연극 교실과 독일 인형극단
　　헬미의 인형극교실(문화교실)

　　2007 제7회 밀양여름공연예술축제는 2007년 7월 20일~8월 5일(17일간)에 열렸
으며 47개 극단에서 해외초청작 5편, 초청기획 공연 5편, 연희단거리패 레퍼토리공
연 5편을 비롯해 젊은 연출가전 14편, 대학극전 9편, 무대공연 4편, 프린지(fringe)
공연 등 총 105회의 공연이 시행되었다. 밀양을 대표하는 영남루 야외공연장에서
는 창작뮤지컬 공연(〈화성에서 꿈꾸다〉, 〈공길전〉), 난타공연으로 관람객들의 눈길
을 사로잡았다. 또한 미국 하워드 인형극교실, 워크숍, 세미나가 열리고 브레히트
학습극, 독일 인형극단 등의 문화체험행사, 고택 둘러보기, 프린지 공연 체험 등과
같은 다양한 부대행사가 함께 진행되었다. 한편, 밀양연극촌에서는 지역민들에게
특전을 부여하고 지역주민과 함께하는 축제의 장을 마련하기 위해 밀양시민을 대
상으로 50% 할인관람권인 밀양시민사랑권 등의 인센티브를 제공했다.

　　2007 밀양여름공연예술축제는 51편의 연극 외에도 음악극, 뮤지컬, 무용공연
등이 밀양연극촌과 영남루 야외공연장에서 성대히 개최되었다. 또한 밀양역 광장
과 시내거리, 연극촌 야외카페 등에서는 뮤지컬, 마술, 힙합, 광대길 놀이 등과 같
은 다양한 프린지 공연 등이 열렸다. '연극, 세상 속으로 들어가다'라는 주제로 국
제적인 수준과 규모의 연극을 감상하고 아름다운 밀양의 자연과 전통을 체험할 수
있는 예술축제를 지향한 이 연극제는 2007년에는 '21세기의 자연, 생명, 그리고 젊
은 연극'이라는 슬로건을 내세우며 다채로운 이벤트 프로그램을 시행했다.

　　부대행사 중에서 주목받은 것으로는 '밀양연극촌 일일 문화체험'으로 우리의
전통 가옥과 주택문화에 대해 학습하고 경험할 수 있는 체험행사 및 연극관람, 배

◎ **문화체험행사 — 독일 인형극단 헬미의 인형극교실**

기간 2007년 7월20일(금)~26일(목), 오후 2~5시
참가대상 배우 및 일반 모집인원 15명
혜택 워크숍 문화체험 및 기간 내 공연관람, 인형극을 통한 생활영어 학습기회
개요 독일의 전통인형 마트라즈와 함께하는 인형극과 일주일간의 인형극 워크숍을 거쳐 발표무대에
서게 된다. 문화체험행사를 주관하는 독일의 인형극단 헬미는 전통 있는 독일의 인형극단이며
마트라즈는 개성 있는 독일의 고유한 스펀지 인형으로 오랫동안 전 세계인들에게 재미와 독특한
인상을 전달했다.
　헬미의 인형극교실은 워크숍을 통해서 인형을 직접 제작해 조종하고 직접 무대에서 공연해보는
체험프로그램으로 독일인 특유의 문화와 정서, 혼이 담긴 인형과의 교감을 체험하게 된다.
누구나 쉽게 참가할 수 있으며 평범한 일상을 벗어나 독특한 문화체험을 통해 삶의 변화를
줄 수 있다.
　헬미의 인형극교실은 문화공연과 인형극 등, 평소 꿈꾸어왔지만 멀게만 느껴졌던 영역을 직접
체험함으로써 학습효과와 함께 새로운 문화를 접하게 되는 좋은 기회라 할 수 있다.

우와의 만남 등과 같은 프로그램이 진행되었다. 미국의 마이애미 대학생들과 하워
드 교수가 함께하는 '1일 어린이 연극체험' 행사는 어린이에게 동화의 세계로 들
어가게 하는 문화교실의 성격이었다. 이 행사에 참여한 하워드의 어린이극단은 장
소, 시간, 관객에 구애받지 않고 자신들만의 고유한 동화적 상상력을 구현하는 아
동극단으로 잘 알려졌다. 이 행사에 참가하는 어린이들은 〈세 음만 노래할 수 있던
소녀〉라는 연극에 초대되어 무한한 상상력의 세계를 경험하며 연극에 참여한 배우
들과 소품, 그리고 인형과의 만남을 통해 자신만의 상상의 세계를 접하게 된다. 이
러한 체험행사와 더불어 다양한 문화행사도 펼쳐졌는데 대표적인 것으로는 어린이
연극교실과 인형극교실 등이다.

　연극을 통해 공연예술가 사이의 소통 및 배우와 관객이 함께하는 어울림마당으
로서 현재 전국적인 위상을 확립한 이 연극제는 폐교를 개조해 재활용한 연극촌과
밀양의 관문인 영남루의 자연경관을 그대로 살린 야외극장을 중심으로 지속적인
성장을 하고 있다.

(1) 밀양 연극축제의 특징과 기대효과

■ **문화체험 프로그램을 통한 경쟁력 강화** – 밀양연극촌을 중심으로 관객들과의 적극적인 커뮤니케이션을 위해 배우들과 숙식을 하며 공연 연습을 할 수 있는 문화체험 이벤트 프로그램을 마련했다. 주말마다 연극공연활동을 통해서 다양한 양질의 작품들을 제작·공연할 수 있는 기회를 제공해 지역주민들로 하여금 문화예술에 대한 참여와 관심을 높이려는 목적으로 시행한다. 가능한 한 인원이나 시기에 제한을 두지 않고 있다. 주민들의 적극적인 참여와 문화체험 활동은 이곳을 창조적인 문화공간으로 만들고 문화예술의 발신지로 발전시켜 나가는 데 밑거름이 되고 있다.

■ **아날로그적인 열정과 노력의 산물** – 밀양연극촌이 관람객들의 관심을 끄는 이유 중의 하나는 시골의 폐교를 재활용함으로써 얻게 되는 지리적, 환경적 특성 때문이다. 문화체험을 하기 위한 숙소는 군대 내무반을 떠올리기에 충분하다. 혹독한 훈련과 극기를 통해 군인으로 탈바꿈하는 병영같이 예술에 대한 열정과 노력으로 연극배우로서 성장해가는 힘찬 에너지를 느낄 수 있기 때문이다. 실제로 이곳 배우들의 일과는 특수부대원들의 하루를 떠올리게 한다. 혹독한 연습과 학습 프로그램에 의해 창작의 에너지는 충만해지고 이를 통해 창조적이고 전문화된 능력이 응집되어 관객들을 매료시키는 토양으로 작용하게 된다. 연회단거리패 단원들은 20~30대가 주축을 이루고 있는데, 이곳에 들어온 60여 명 중 상당수가 합숙생활과 훈련의 고통을 견디지 못하고 둥지를 떠나기도 했다. 혹독한 연습 끝에 나오는 배우들의 에너지는 그래서 폭발적이다.

지역자치의 성숙에 따라 각 지역의 전통, 문화자원을 이용한 지역축제를 활성화해 고부가가치를 올리고 있는데, 지역에 따라서는 연극제를 문화상품으로 특성화시켜 이미지를 차별화하거나 브랜드마케팅을 전개해 지역활성화에 활용하는 사례가 늘고 있다.[12]

2) 수원화성국제연극제

수원화성국제연극제(Suwon Hwaseong Fortress Theatre Festival)는 경기도 수원의 화성문화재단이 매년 6월경에 개최하는 국제연극제이다. 1996년 수원성 축성 200주년을 기념하는 행사의 일환으로 시작되었으며 문화의 중앙집중화 현상 때문에 나타나는 지방의 상대적 빈곤감을 해소하고 지역문화의 정체성을 확립하기 위해 기획되었다. 또한 시민들에게 다양한 문화공간을 제공함으로써 삶을 윤택하게 하고 수원을 세계 속의 문화예술 도시로 발전시키는 데 그 목적이 있다. 수원화성국제연극제의 특징으로는 상업성 배제 및 참가자들의 워크숍과 심포지엄을 통해 수준 높고 다양한 공연을 지향하는 연극제라는 점으로, 행사는 크게 옥외 행사와 실내 행사로 나뉜다. 장안공원, 화성행궁 등 옥외에서 공연되는 작품들은 무료이며 경기도문화예술회관과 청소년문화센터 등에서 공연되는 작품은 유료이다. 이 축제에는 국내뿐만 아니라 미국과 프랑스, 그리스, 일본, 중국, 인도네시아, 오스트레일리아 등에서 다수 공연단체가 참가하며 해마다 조금씩 차이가 있지만 개막식, 폐막식 외에도 심포지엄, 워크숍 등의 공식행사와 행위예술, 설치미술, 타악기연주 등 다양한 부대행사가 펼쳐진다.

1996년에 시작된 수원화성국제연극제는 2007년으로 벌써 제11회째 행사를 맞이했다. 매년 6월에 개막되는 이 축제는 개막식에 앞서 5월 말부터 연극 지망생과 학생들을 대상으로 한 워크숍이 열리며 커다란 전환기였던 2002년에는 미국의 빵과인형극단, 일본의 가나우카극단, 중국의 충칭(重慶) 시 전통연극단 등 외국 공연단체와 한국의 극단 우금치, 국립극단, 부산시립극단 등 총 32개 단체의 300여 명이 참가했다.

2007년 수원화성국제연극제는 8월 16일부터 25일까지 10일간 경기 수원시 화

12) 김성명(평화지기), "밀양연극제를 통해 본 문화상품만들기 성공 사례".

◎ 수원화성국제연극제

개최지 경기도 수원　시작연도 1996년　행사시기 매년 8월경
주관: 수원 화성문화재단
후원 문화체육관광부, 경기도, 수원시, 한국문화예술진흥원, 네덜란드 대사관, 프랑스문화원
행사장소 화성행궁, 장안공원, 경기도문화예술회관, 수원청소년문화센터
주요행사 공식행사(개막제, 폐막제, 연극제, 심포지엄, 워크숍)
　　　　　부대행사(초청공연, 거리공연, 기타 기획공연)

성행궁, 경기도문화의전당, 수원청소년문화센터 등에서 열렸다. 2010년에 11회째
를 맞이한 이번 행사에는 해외 5개국 6개 작품과 국내 5개 작품 등 모두 11개 작품
이 공연되어 한여름 밤의 무더위를 식혀주었다. 부대행사로는 마임갤러리, 대학생
야외극, 설치미술전 등 무료행사도 다채롭게 시행되었다. 또한 기존의 형식을 벗어
나 화성이라는 고풍 창연한 조선시대의 성곽을 배경으로 'Site Specific 퍼포먼스'
공연작품들을 제시함과 동시에 국내외 페스티벌 및 문화단체와의 교류를 활성화해
지역의 문화예술 발전과 폭넓은 국제교류의 장으로서의 역할을 수행하면서 다른
연극제와의 차별성을 가진 문화이벤트로 거듭나고 있다.

　2007년 수원화성국제연극제 공식행사 중의 하나인 개막작은 한국의 야외극 '오
르페우스'로 잘 알려진 코퍼럴 씨어터 몸꼴과 비주얼 연극으로 유명한 네덜란드의
대형 야외극단 루나틱스가 함께 만들었다. 고대 그리스 작가인 호메로스의 대서사
시 〈오디세이〉에서 영감을 얻은 〈구도〉라는 작품은 나와 자아 사이의 새로운 경계
를 찾아 떠나는 삶의 여정을 표현하고 있다. 발목이 잠기는 적막한 모래벌판 위에
서 배우 6명이 상자와 컨베이어 벨트의 상징을 끌어내며 고단하고 흥미로운 여정
의 이야기를 들려준다. 이 작품은 물체 자체의 거대한 이미지와 은유 위에 배우들
의 시적인 만남이 어우러져 기존의 야외극에 새로운 대안을 제시하고 있다. 코퍼럴
씨어터 몸꼴은 최소한의 환경변화만을 보여주던 기존의 야외극에서 벗어나 극장의
대안공간으로 야외를 선택, 창작적인 새로운 공간을 만들었다. 연극에서 말을 최소

〈사진 6-2〉 수원화성국제연극제

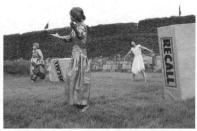

안내소 마임갤러리

화서문(병사이야기) 화성열차

화하고 몸짓과 시각적 언어를 중심으로 관객과 커뮤니케이션을 시도하려는 것이
특징이었다.

　세계문화유산인 수원 화성 장안공원과 성곽 일대에서는 '멀티미디어 영상전'이
개최되었다. '한여름 밤의 꿈'이라는 주제로 행사기간 내내 진행되었는데, 가장 큰
특징은 사각형의 정형화된 미술관에서 벗어나 프로그래밍 영상, 게임, 클레이 애니
메이션(clay animation, 찰흙과 같이 점성이 있는 소재로 인형을 만들어가면서 촬영하
는 형식의 애니메이션), 드로잉 애니메이션 등 다양한 장르의 영상문화를 소개하는
공공예술의 새로운 형태라는 점이었다. 이번 멀티미디어 영상전에 참여한 작가들
은 대부분 미국, 네덜란드 등의 해외와 국내를 오가며 활발한 활동을 펼치는 젊은

◎ 2007년 제11회 수원화성국제연극제

기간 2007년 8월 16일(목)~8월 25일(토)
장소 수원 화성일대 및 경기도문화의전당, 수원청소년문화센터
주제 소통과 차별 그리고 기회의 장 주최 (재)수원화성문화재단
주관 2007수원화성 국제연극제집행위원회
후원 수원시, 문화체육관광부, CGRI, 네덜란드 대사관, 프랑스문화원
협찬 기업은행, BC카드, 오산 세마 e편한세상, SK케미컬
프로그램 공식행사(해외공식초청, 국내공식초청)
 부대행사(Site Specific 퍼포먼스 공연)

작가를 중심으로 구성되었다. 이들은 매일 새로운 실험이 끊임없이 쏟아지는 멀티
미디어아트의 세계를 선보이며 새로운 감각으로 디지털 멀티미디어아트의 세계와
문화유산의 현장을 결합시켜 독특한 예술의 장르를 승화시켰다. 이 멀티미디어 영
상전에서는 수원화성국제연극제가 추구하는 새로운 개념의 복합멀티 예술장르인
'site-specific art'와 더불어 특정장소의 이점을 융합시킨 공공예술을 창출해 새로
운 경지의 영상미로 승화시키려는 시도가 되었다.[13]

　　조나현은 클레이, 퍼핏 등 다양한 형태의 애니메이션을 통해 작가의 주변 일상
을 유머러스하게 표현했으며, 가은영은 〈철학자의 꿈〉 시리즈로 인간의 정신세계
라는 무거운 주제를 게임을 통해 일반인이 쉽게 다가갈 수 있도록 했다. 또한 김시
헌은 움직이는 핸드드로잉 애니메이션 시리즈를 통해 영화와 미술의 형식을 접목
한 역동적인 형태의 움직이는 영상세계를 선보였고 최승준은 〈환환(변하는 그림)〉
이라는 작품에서 독특한 프로그래밍을 통해 영상이미지를 만들고 컴퓨터와 인간이
함께 조화를 이루는 영상미를 보여주었다.

13) theatre.shcf.or.kr 보도기사(《한국일보》, 《경기일보》, 《현대일보》)

3) 마산국제연극제

1989년 출발한 마산국제연극제(Masan International Theatre Festival: MIFF)는 '마산을 세계로 연극도 세계로'라는 슬로건을 내세우며 연극의 국제화를 통한 향토문화의 발전을 목표로 한다. 1989년 12월 극단 마산이 주체가 되어 개최되었던 경남소극장연극축제가 그 모체이다. 국내에서 활동하는 유명 극단들을 마산에 소개하면서 성장하기 시작한 이 축제가 본격적인 국제연극제로 발돋움한 것은 1991년 12월 제3회부터이다. 15일간 열린 이 축제에 경남 연극계 사상 처음으로 일본과 러시아 등이 참가했고 국내에서는 전국 13개 극단이 참여한 국내 최초의 국제연극제였다.

그 후 일본 극단의 초청공연과 일본 현지공연 등으로 국제연극계에 발을 넓혀오다가 1996년 제8회부터는 국제연극제로서의 자리 매김을 위해 더욱 영역을 확대시켜나갔다. 미국, 프랑스, 독일, 러시아, 캐나다, 일본, 아일랜드, 카자흐스탄, 불가리아 등의 극단을 초청해 참가의 폭을 확대시킴에 따라 마산을 연극의 도시로 세계에 각인하는 계기를 마련했고, 동시에 극단 마산도 여섯 차례나 일본 공연을 펼치며 국제무대에 우리 연극 알리기에 앞장서서 미국 등 10개국의 해외극단이 참가하는 국제연극제로 그 영역을 넓혀나갔다.

국제연극제에 참가한 극단들 역시 자국의 풍속과 전설 등을 소재로 한 전통극과 현대 문명의 흐름을 몸짓 하나하나에 상징적으로 담은 상황극을 선보임에 따라 지역 연극의 국제교류 가능성을 확인시키기도 했다. 2004년 제16회 행사에는 170개 단체 1만 5,000명이 참가했다.[14]

2006년 제18회 대회를 구체적으로 살펴보면 이 축제의 최근 경향 및 특징을 알 수 있다. 2006년 5월 20일 개막작으로 중국 방자극단의 〈오공두나한〉 공연 등 다

14) www.mitf.or.kr(마산국제연극제 홈페이지).

개최지 경상남도 마산시 시작연도 1989년
행사시기 매년 5월경(초기에는 10~12월에 열리다가 제11회 대회부터는 5월에 개최됨)
장소 마산시 돝섬 실내공연장 마산MBC홀, 올림픽기념관 극장(마산종합운동장 내)
야외공연장 마산종합운동장 야외무대, 오동동 문화거리, 대우백화점 야외무대, 중리야외무대
주최 (사)마산국제연극제진흥회
참가단체: 72개 단체(국내 60개 팀, 국외 12개 팀, 전시 및 거리공연팀 포함, 2005년 제17회 기준)

양한 공연 프로그램과 행사를 시작으로 해서 40여 개 단체의 공연이 행사장 곳곳에서 펼쳐졌고 5월 28일에는 폐막작 극단 울산의 〈귀신고래회유회면〉 등을 중심으로 9일간의 일정을 마무리 지었다. 2006년은 지난 축제들에 비해 전반적인 행사운영이나 시설 면에서는 다소 향상되었지만 작품이나 참가단체 등 내용면에서는 아직도 부족한 것으로 평가되었다. 특히 다음 축제를 위한 인프라 구축과 예산지원 및 효율적 관리 운영 등에 대한 구체적인 방법이 제시되지 못한 것과 국제적인 위상이 아직 미흡한 점 등이 과제로 제기되었다.

마산국제연극제의 장소는 2005년에 돝섬으로 옮겨지면서 야외공연행사로 개최되고 있으며 거창국제연극제와 마찬가지로 야외에서 개최하는 축제진행방식의 장점에 따라 앞으로도 이러한 방법을 취할 예정이다. 시설적인 면에서는 1억 5,000만 원의 예산을 들여 전용극장인 파도극장을 새로이 건립하고 돝섬 내부의 단장을 새롭게 해 전반적으로 그전보다 나아진 느낌이었다. 운영 면에서도 전해 발생했던 방문객들의 불만을 완화시키려는 노력의 일환으로 미숙한 진행방식에 따른 혼란을 사전에 차단하고 애초부터 정식 연극공연과 더욱 자유로운 참가형식을 취하는 거리극 및 오픈 행사를 구분하는 등 특별한 민원 없이 무난한 행사진행이 이루어졌다고 할 수 있다.

그러나 매년 지적되어 오듯이 아직 국제규모의 대회로 평가받기에는 미흡한 수준으로, 특히 참가국이 몇몇 나라에 편중되어 있는 점은 문제로 남는다. 또한 본질에 충실한 연극제로서는 부족하다는 논란이 많다. 저녁시간대 야외극장에서 진행

◎ 2006년 제18회 마산국제연극제

기간 2006년 5월 20일(토)~5월28일(일), 9일간 장소 경남 마산시 돝섬
주제 섬 축제! 도시와 문명을 부른다.
주최 (사)마산국제연극제진흥회
참가단체 중국과 일본, 미국 등 국내외 팀 40개 단체(국내 28개 팀, 국외 7개 팀, 전시 및 거리공연
 5개 팀)
행사내용(공식행사)
 개막공연 개막식: 5월 20일(토) 18:00~20:00(돝섬 파도극장)
 개막식전공연: 중국 방자극단 <오공두나한>, 북경체대 <사자춤>
 개막식후공연: 러시아 무용단 공연, 싱가포르 경극, 경기 민요, 불꽃놀이 등
 개막 축하공연
 ○ 통영오광대: 5월 20일(토) 17:00~18:00(물개마당)
 ○ 백혜임 전통의 향연: 5월 20일(토) 16:00~17:30(갈매기극장)
 ○ 중국 랴오닝성 극단: 5월 20일(토) 17:30~18:30(갈매기극장)

되는 공연 중에서 순수연극은 불과 국내작품 4개 정도로 대부분은 뮤지컬이나 마임, 각종 퍼포먼스 등으로 구성되어 있는데, 관객에게 다양한 볼거리와 공연 장르를 접하게 하는 것이 현재의 추세이긴 하지만 연극제 본래의 개최목적과 취지를 살려서 정통 연극이나 순수 연극공연을 늘려나갔으면 하는 아쉬움이 있다. 이 연극제는 1989년 시작되어 역사가 깊은 편이지만 거창국제연극제나 밀양 여름공연축제에 비해 눈에 띌 만한 성과를 거두지 못하고 있다. 향후 더욱 긍정적인 방안을 모색하기 위해 다양한 노력을 기울여야 할 것이다.

한편, 2007년 7월에 마산과 창원에서 개최되었던 세계연극총회는 100여 개국에서 600여 명이 참석한 것으로 추정되는데, 기존의 국제연극제와는 비교가 안 될 정도로 규모가 큰 것으로 알려졌다. 최근 주최 측이 주관한 세미나와 포럼에서는 자원봉사자의 적극적인 참여와 유관기관에 의한 지원이 잘 이루어져서 좋은 성과를 거두었다. 세계 여러 나라의 방문객이 참여하는 국제적인 성격의 문화이벤트는 단순히 주관단체만이 아닌 해당 지역과 나라의 얼굴이라 할 수 있다. 이를 위해 주최지역 행정기관의 노력은 물론 시민들의 자발적인 참여의식도 중요하며 또한 정부나 유관기관의 체계적인 지원이 함께 이루어져야 국제적인 예술문화축제로서의 위상을 확립할

〈표 6-1〉 2006년 제18회 마산국제연극제의 이벤트 프로그램(부대행사)

1. 민속공예품 전시	·해외 참가국들의 공연뿐 아니라 참가국들의 민속과 생활상을 간접 체험할 수 있는 기회를 제공, 차 문화, 음식문화, 민속공예품 소개, 막간 민속공연 ·기간: 2006년 5월 20~28일까지, 장소: 돝섬 실내전시장 및 야외전시장 ·참가국: 6개국(중국, 인도, 타이, 파키스탄, 터키, 튀니지)
2. 움직이는 거리 퍼포먼스	·중국 북경사자춤, 동상 퍼포먼스, 피에로, 뭉치 퍼포먼스 등 ·일시: 매일 수시, 장소: 부두거리
3. 일본 전통문화 체험 일본쿠아나예술단	·내용: 일본의 전통 무용과 전통 악기 연주 ·일시: 5월 27일(토), 28일(일) 17:00~18:00(2회 공연), 장소: 꿈나무마당
4. 야간조명 아트쇼	·바다와 돝섬 주변의 자연 경관을 이용한 야간조명 아트쇼 ·기간: 2006년 5월 20~28일, 야간
5. 불꽃놀이	·오월의 밤하늘을 화려하게 수놓은 불꽃쇼, 개막식과 연극제 기간 중
6. 문화 소외계층을 위한 문화멘토링 사랑의공연단 운영	·연극제 참가작 중 우수 공연작품을 선정해 저소득 문화 소외계층을 초청하거나 방문해 문화체험의 기회를 제공(수용시설, 장애 어린이 등) ·운영기간: 연극제 기간 중, 후원: 교육공동체(경남대학교, 마산시, 마산 교육청)
7. 연극 체험이벤트	·무대세트 속의 극중인물 체험, 분장체험, 무대의상체험(연극제 기간 중)
8. 들꽃청소년가요제	·연극제에 대한 청소년들의 관심과 참여 확대를 목적으로 하는 이벤트 ·일시: 2006년 5월 21일 13:30, 장소: 파도극장
9. 시민참여코너(댄스)	·일시: 2006년 5월 25일 14:00, 장소: 파도극장
10. 국제연극포럼	·주제: 2007 세계연극총회의 성공적 개최를 위한 방안(회의이벤트) ·일시: 2006년 5월 22일 14:00, 장소: 마산 아리랑관광호텔 회의실
11. 중요 무형문화재 남사당패 줄타기공연	·전통공연이벤트: 영화 <왕의 남자>에 직접 출연한 남사당패를 초청, 전통악기와 함께 신명난 야외줄타기 ·일시: 2006년 5월 24일 15:00, 17:00, 장소: 물개마당
12. 청소년글짓기대회	·일시: 2006년 5월 28일 11:00, 장소: 돝섬 파도극장 앞 광장
13. 경남재즈오케스트라 축하공연	·일시: 28일(일) 16:00~17:30, 장소: 하늘극장
14. 야외거리극 공연	·오쿠다(일본)와 그레고 손(미국)의 어린이를 위한 퍼포먼스(어린이의 아름다운 동심을 키워주기 위한 환상의 비누방울공연과, 인형 이용 마임공연) 시간: 13:00~14:00, 15:00~16:00(2회 공연), 장소: 물개마당 ·부모와 자녀들을 위한 하자놀이단 넌버벌 공연: 리듬과 비트를 이용한 재활용 생태주의 비언어 두드락 공연 시간: 14:00~15:00, 16:00~17:00(2회 공연), 장소: 꿈나무마당 ·러시아 뷔하리 무용단 <흥겨운 느낌>: 러시아 전통무용 및 현대적 무용이 가미된 퓨전 형태의 공연 ·시간: 14:00~15:30, 장소: 꿈나무마당
15. 기타	·유명 연극인 팬사인회, 페이스페인팅, 시음회(터키 전통홍차), 인물 드로잉, 청소년들을 위한 들꽃가요제 등 다양한 부대행사 마련

자료: www.mitf.or.kr(마산국제연극제 홈페이지).

수 있다.15)

4) 부산국제연극제

부산국제연극제(Busan International Performing Arts Festival)는 2004년 8월 25
일에 늦깎이로 시작된 연극제의 하나로 부산시가 주최하는 유일한 국제연극제이기도
하다. 인구가 매우 밀집되어 있는 지역적인 특징을 잘 활용한다면 부산국제영화제에
버금가는 역할을 할 수 있을 것으로 기대된다. 개막된 지 아직은 얼마 되지 않아 걸
음마 단계에 있기 때문에 홍보 부족으로 인한 낮은 인지도와 열악한 재정적인 상
태, 행사진행과 관리능력의 부족 등 여러 문제점이 노출되고 있지만 향후 시민들의
관심이 증가하고 문제점들이 개선된다면 점차적으로 발전할 것으로 기대된다.

2004년 제1회 부산국제연극제는 8월 25일부터 9월 4일까지 부산문화회관과 부
산시민회관, 부산KBS 일원에서 11일간의 일정으로 개최되었다. 제1회 대회의 참
가작품으로는 일본, 프랑스, 독일, 영국, 중국 등 5개국 6개 팀의 해외 초청공연과
한국의 대표적인 극단 3개 팀의 국내 초청공연을 중심으로 진행되었다. 이 연극제
는 지금까지 딱딱하고 지루하다는 연극에 대한 일반인들의 고정관념을 탈피시켜
누구나 가벼운 마음으로 즐길 수 있는 연극축제가 될 수 있도록 노력했다. '웃음'
을 주요 콘셉트로 해 '시민에게 웃음을!'이라는 주제를 가지고 세계 곳곳에서 활발
히 활동하는 극단의 다양하고 재미있는 퍼포먼스를 통해서 지금까지의 대사를 중
심으로 하는 극의 형태가 아니라 몸짓 위주의 코미디물을 선보여 나이에 관계없이
남녀 모두가 즐겁게 관람할 수 있도록 했다.

부대행사에서도 웃음과 즐거움을 선사하려는 콘셉트와 일치된 노력을 곳곳에서
발견할 수 있었다. 저글링과 함께 웃음을, 디지털사진 전시회, 스타와 함께 영화를,

15) ≪경남신문≫, 2006년 5월 29일자.

◎ 2004 제1회 부산국제연극제

일시 2004년 8월 25일(수)~9월 4일(토) 11일간 주제 시민에게 웃음을!
장소 부산KBS홀, 부산문화회관 중극장, 소극장, 야외무대, 부산 시민회관 소극장
주최 부산국제연극제 추진위원회
참가작품 해외초청작품(독일, 프랑스, 영국, 일본, 중국 총 5개국 6개 팀), 국내초청작품(호모루덴스컴
　퍼니, 연희단거리패, 부산 대표극단 총 3개 팀)
주요행사 연기 워크숍(코메디아델아르테 워크숍, 마임 워크숍)
부대행사 디지털사진전시회, 저글링과 함께 웃음을, 보디페인팅 페스티벌, 스타와 함께 영화를
홈페이지 www.bipaf.com

보디페인팅 페스티벌 등의 프로그램이 흥미를 끌었고 이 중에서도 도구를 이용해 멋지고 아름다운 동작이나 궤적을 만들어내는 저글링 공연은 특색 있는 행사였다. 저글링 이벤트는 다른 연극제에서도 응용되는 경우가 있다. 한편, 수원화성국제연극제의 부대행사로 등장하는 '뮤제트 아코디언 무도회'에서는 저글링이 어우러진 특별한 길거리 뮤지컬을 만나볼 수 있었는데, 저글링과 함께 사흘간 음악과 댄스가 야외에서 펼쳐진다. 관객과 직접 호흡한 이 행사는 2007년 8월 17일부터 19일까지 수원 장안문 부근에서 공연되었다. 이 작품에는 각각 한 명의 여자와 남자, 그리고 한 대의 아코디언이 등장하며 나무벤치를 무대로 출연자들이 신명나는 퍼포먼스를 펼친다.

부산국제연극제의 대표적인 기획행사로는 연기 워크숍이 있는데, 8월 19일부터 30일까지 12일 동안 하루 5시간씩 '코메디아델아르테(Commedia Dell arte)'가 개최되었다. 또한 마임 워크숍도 함께 개최되어 눈길을 끌었다. 이 프로그램은 마임을 배우려는 전문인이나 일반인 모두에게 프랑스 마임과 이탈리아 전통희극을 배워볼 수 있는 좋은 기회가 되었다.

2006년에 5월 5일에서 15일까지 개최된 제3회 부산국제연극제는 봄의 축제로 자리 매김하기 위해 8월에서 5월로 앞당겨 개최되었다. 2006년의 콘셉트는 '비언어극들, 부산으로'로 정하고 더 많은 공연장을 확보하는 데 주력했다. 또한 행사내용도 새롭게 쇄신해 많은 관객이 보고 즐길 수 있도록 분위기를 조성했다. 시민들

기간 2006. 5월 5일(금)~15일(월), 11일간

장소 부산문화회관 대·중·소극장·야외무대, 부산 시민회관 소극장, 경성대 콘서트홀·소극장, SH공
간소극장, 너른 소극장

주제 비언어극 부산으로!(Non-Verbal with Busan!)

참여규모 해외초청작 6개국 7개 작품, 국내초청작 10개 작품(총 7개국 17작품)

참여국가 일본, 독일, 미국, 러시아, 브라질, 중국, 한국

주최 부산국제연극제 추진위원회

후원 부산광역시, MBC부산문화방송, KBS부산방송총국, 부산문화회관, 한국문화예술진흥원, 부산
연극협회, 부산일보, 국제신문, PSB부산방송

행사구성

·공식행사: 개, 폐막행사(총 8개국 15작품 초청공연, 자유참가작 포함)

·특별행사: 10분 연극제(10MINUTES PLAY FESTIVAL, 시민 연극경연, Method Work-shop(세계
유명연출가 초청 창작워크숍 및 공연)

·부대행사: 거리공연, 시민참여행사 등, BIPAF 국제공연예술교류회(BIPEP)

이 연극에 직접 참여할 수 있도록 기획된 '10분 연극제'를 비롯해 '청소년 연극캠
프'도 신설해서 미래의 주인공인 청소년들이 연극과 더불어 다양한 창작활동을 함
으로써 감성을 배양할 수 있는 프로그램도 마련했다.

부산시는 이미 아시아를 대표하는 국제영화제로 위상을 확립한 가을의 부산국
제영화제와 함께 봄의 부산국제연극제를 부산을 대표하는 축제로 발전시킬 것을
목표로 장기적이고 지속적인 계획을 세우고 다양한 프로그램의 개발과 내실 있는
축제관리 및 수행에 만전을 기울이고 있다.

한편, 봄의 문화축제로 정착되기 시작한 2007년 제4회 부산국제연극제는 '세계
명작 뒤집기 - 반역인가, 재창조인가?'를 주제로 다양한 변화를 시도했다. 역시 5
월 5일부터 15일까지 11일간 개최된 이 축제는 부산국제영화제와 더불어 항도 부
산을 국제적인 공연예술의 도시로서 자리 매김하는 데 공헌했다. 다소 특이한 주제
를 내세우며 세계적으로 유명한 희곡에 대한 패러디와 리메이크된 작품을 엄선해
서 원작의 가치 발견은 물론 원작에 대한 다양한 시선을 재조명해 새로운 의미를
발견하고자 노력했다. 부산문화회관의 대극장·중극장·소극장·야외무대, 부산 시민

회관 소극장, 경성대 콘서트홀·소극장, 너른 소극장, 엑스터 소극장 등과 같은 부산
시내 9개의 극장을 무대로 총 8개국 18개 작품을 초청해 일정을 소화시켰으며, 세
계명작 스테이지, BIPAF 스테이지, 가족 스테이지 등 테마별로 세 개의 섹션을 구
성하고, 참가작 모두를 거리의 '쇼케이스 공연'으로 선을 보여 관객들과의 이색적
이면서도 자유로운 만남을 시도했다. 그 밖의 공식행사로 마련된 개·폐막식과 개
막 야외 리셉션파티를 비롯해 부대행사로 10분 연극제와 미디어 사진전, 메서드 워
크숍, BIPAF 사랑방과 같은 다양한 볼거리와 참여 프로그램을 준비했다.

　이미 2006년 개·폐막작의 매진사태와 대부분의 공연 프로그램에 대한 높은 객
석 점유율을 기록해 성공의 가능성을 보였던 이 연극제는 특히 2007년을 맞이해
국제적인 축제로서의 규모나 조직적인 체계를 제대로 갖추기 위해 'BIPAF조직위
원회'를 설립했고 이로 인해 향후 많은 기대를 모으고 있다.

　한편, 2006년부터 시작된 메서드 워크숍(Method Work-shop)은 국내외 최고의

연출가들을 초청해 연기지도를 받는 체험 프로그램으로 매년 최고의 연출가들이 관객들에게 자신만의 연기력과 표현력을 전수하고 있다. 과거 마르쿠스, 코자나 루카, 우샤오지앙 등 유명 연출가들이 초청되었으며, 2007년에는 미국의 피터 페트랄리아와 러시아의 셀레즈네브 블라디미르 프로코로비치 등이 참여했다. 워크숍의 주제는 한국의 민화, 전설을 주제로 진행되었는데, 2007년에는 한국인이라면 누구나 알고 있는 건국신화인 단군신화를 채택해서 프로그램을 진행했다.

부산연극제의 대표적인 축제 프로그램을 소개하면 다음과 같다.

- **10분 연극제** — 시민들이 연극에 직접 참여하는 평소에 접하기 어려운 연극을 체험할 수 있도록 기획된 행사이다.
- **미디어 사진전** — 각종 매체를 통해 부산국제연극제에 대한 과거와 현재를 재미있게 관람할 수 있는 전시이벤트이다.
- **야외 쇼케이스 공연** — 부대행사인 이 행사는 연극제 전체에 활기를 불어넣기 위해 주 공연장이 아닌 야외에서 게릴라식 이벤트를 전개한다.
- **메서드 워크숍** — 연극제의 하이라이트이기도 한데, 공연이 끝난 후 워크숍 형태로 무대 위에서 세계의 유명 연출가를 초청해 관객과의 커뮤니케이션 기회를 갖는 프로그램이다. 주로 공연자와 관객이 공연작품에 관해 의문점이나 다양한 의견을 나누게 된다. 워크숍 진행은 매일 4시간씩 진행되며 참여 규모로는 초청 연출가 3명, 참가자 30명으로 구성된다. 주관은 부산국제연극제조직위원회가 담당하며 연극배우와 연기전공 학생이 주된 참가자이다.

- **부산국제연극제 워크숍의 운영방침[16]**
- 워크숍 참가자는 초청된 연기자를 중심으로 하고 연출가별로 10명 이내에서 1

16) www.bipaf.com(부산국제연극제 홈페이지).

개조로 편성한다.

■ 부산국제연극제 개최기간 동안 초청된 연출가 3인과 워크숍 참가신청자들이 워크숍을 진행하고 폐막식 이틀 전 극장에서 연출가의 메서드 발표와 참가자들의 워크숍 공연 및 토론회를 가진다.

■ 워크숍 기간 동안 팀별로 각기 다른 장소에서 연출가의 지도에 따라 신체 훈련에 따른 메서드를 익히고 3개 팀이 20분 내외의 구성으로 된 작품을 일주일 동안 연습한다.

■ 폐막 이틀 전 각 연출가가 메서드 발표를 하고 하루 전에 3개 팀이 같은 극장에서 워크숍 공연을 갖는다.

■ 공연 발표 후 워크숍 참여자 전원에게 참여증서를 수여한다.

■ 공연 발표 후 워크숍 참가자 중 최우수 연기자 남, 여 2인에게 상장을 수여하고 상호교류를 위한 회합을 개최한다. 심사는 참여 연출가들에게 맡기는 것을 원칙으로 한다.

5) 거창국제연극제

1989년 첫발을 디딘 거창국제연극제(Keochang International Festival of Theatre: KIFT)는 경남지역 연극단체 간의 화합과 발전방향을 모색하기 위해 시작되었다. 지역활성화 및 대도시에 집중된 공연예술문화에 대한 접촉기회를 향상시키는 것 외에도 국내 및 해외의 우수한 연극단체를 한 곳에 아우르는 연극제를 통해 지역연극의 세계화를 추구하려는 목적에서 출발했다. 또 다른 목적은 수려한 자연환경을 배경으로 연극축제를 지역개발의 전략적 수단으로 활용하며, 국내 연극인들에게 창작의욕을 고취시켜 독창적 연극을 개발하도록 하고 아울러 세계 문화를 창출하는 것이다. 이 연극제는 오랜 기간의 유치경험을 살려 해외 유명극단들을 계속적으로 공연을 참가시키면서 국제적 규모의 연극제로 발전해나가고 있다. 현재는 그 규

◎ 거창국제연극제

장소 거창군 수승대 일원의 야외극장, 거창문화센터
기간 8월 초순에서 중순(처음에는 가을, 겨울을 중심으로 개최되었으나 1998년 제10회 대회 때부터
 여름기간에 개최됨)
주관 거창국제연극제 집행위원회
주제 자연, 인간, 연극, 목표: 연극축제의 세계화, 문화산업화, 관광자원화
슬로건Oh 거창, Wow! 키프트(KIFT)
공식후원사 문화체육관광부, 한국문화예술위원회, 거창국제연극제후원회, KBS, MBC, SBS, 아리랑
 TV, 동아·조선·중앙·한겨레 외
행사내용 폐막제 및 시상식
·공식행사: 개막식(식전공개행사, 개막식, 리셉션), 폐막식 및 KIFT-OFF 시상식
·부대행사: 초청 강연회, 학술세미나, 포럼, 연극아카데미(연극 대학 및 청소년 연극학교 운영),
 연극 도서전(전시행사), 각종 체험행사(허브 체험, 도자기, 오카리나 만들기 등), 기타(대학밴드공연
 및 클럽공연, 패러글라이딩, 아마추어 무선행사 홍보)
홈페이지 www.kift.or.kr

모와 질적인 면 모두 성장을 거듭하면서 거창 및 인근지역의 자연경관과 관광자원
등과 연계시켜 부가가치를 높이려는 문화전략을 모색 중이다. 향후 유명한 프랑스
의 아비뇽연극제나 일본의 유후인연극제, 토가연극제와 같이 최고의 국제연극제로
거듭나기 위해 다양한 노력을 기울이고 있다.

도시를 벗어난 지역에서 대다수의 지방 연극제가 성행하고 있는 이유 중의 하나
는 대자연의 정취와 풍경 속에서 한가로운 시골 농촌의 소박하고 꾸밈없는 분위기를
느낄 수 있으므로 보통 도심에서 보는 문화예술공연과는 성격이 다르기 때문이다.
이와 더불어 도시와는 다르게 탁 트인 야외 공연장에서 자연과 함께 연극을 보는
묘미가 있다. 비록 규모는 작더라도 각 지역의 장점과 특색을 살린 지방의 연극축
제를 앞으로 적극적으로 권장하고 장려해야만 하는 이유도 여기에 있다. 거창국제
연극제는 정적인 연극제를 여름축제로 정착시키기 위해 야외로 무대를 옮겨 낮에
는 시원한 계곡에서 더위를 식히고 밤에는 공연을 관람하는 등의 끊임없는 노력으
로 문화예술축제와 지역축제를 성공적으로 결합한 공연예술계의 우수한 축제 사례
로 평가되고 있다.

'그 나물에 그 밥'이라는 말과 같이 별다른 특색 없이 진행되는 지역축제들이 넘치는 가운데 2008년 성년식을 치른 거창국제연극제는 이제 질적, 양적으로 개최 지역을 대표할 만한 위치에 서게 되었다. 문화체육관광부의 2005년도 '공연예술분 야 국고지원사업평가'에서 거창국제연극제가 최우수축제로 선정된 것은 지금까지 서울을 중심으로 하는 중앙집중적인 문화예술계의 흐름을 깨고 지역의 작은 도시 에서도 예술축제를 선도할 수 있다는 선례를 제시했다. 수승대의 수려한 자연경관 을 바탕으로 옛 서원, 대나무 숲, 350년 된 은행나무, 허름한 정자, 화강암을 드러낸 거북바위, 하천의 제방 등은 자연을 무대로 거창에서만 볼 수 있는 독특한 분위기 를 제공해 관객들에게 풍성하고 이채로운 체험을 선사하기에 충분했다.[17]

2007년 제19회 거창국제연극제는 '순결한 욕망, 그 끝없는 상상'을 주제로 7월 27일부터 8월 15일까지 경남 거창군 수승대 일원에서 개최되었다. 참가팀도 크게 늘어 이 연극제에는 독일, 루마니아, 필리핀, 일본, 캐나다 등 해외공식초청 6편을 비롯해 러시아, 독일, 우크라이나, 벨라루스, 스웨덴 등 해외 기획공연 5편이 무대 에 올랐다. 국내 작품은 초청작 22편과 경연참가작 17편 등 39편이나 된다. 모두 50개 극단이 210회의 공연을 펼쳤다. 자연경관을 이용한 오픈 스테이지인 수승대 의 돌담극장에서 개막식이 거행되었고 식전 행사로 러시아 민속극단 루시의 민속 음악극, 우크라이나 발레쇼 댄스그룹 엘마스의 전통무용극 등이 펼쳐졌다.

이번 연극제에 출품된 작품은 가족극이 중심이 되었다. 뮤지컬, 발레, 실험극, 마당극, 전통예술 등 다양한 장르가 하나로 결합한 형태로 작품 간의 경계를 허문 것이 특징이다. 특히 상당수 작품이 시간과 공간을 초월한 내용을 담고 있어 가족 단위의 관람객에게 즐거움을 선사했다.[18] 한여름 물놀이를 즐기면서 연극을 관람 할 수 있도록 대부분의 연극무대를 야외로 옮겼다. 기존에 11곳이던 공연장은 제 19회부터 16곳으로 늘어났다. 이 가운데 10개 공연장이 수승대 일원의 야외극장이

17) 박원순, "희망탐사(산골마을에서 세계를 겨냥하다"(blog.joins.com/cjh59, 2007.5.4).
18) 《경향신문》, 2007년 6월 28일자.

다. 메인극장인 축제극장을 비롯해 수승대를 지나는 위천천 가에 세운 국내 유일의 수상무대 무지개극장, 수승대 내 구연서원을 배경으로 한 거북극장, 추억의 천막극장 형태를 간직하고 있는 위천극장 등이 자연과 인간과 연극이 하나로 어우러지게 했다. 또한 금원산 자연휴양림을 비롯해 다섯 곳의 숲 공연장이 추가되었다. 다양한 부대행사도 연극제를 더욱 빛나게 했다. 8월 4일 '연극과 나의 길'을 주제로 초청강연회가 진행되고 '축제의 독창성과 세계성' 등을 주제로 한 세 차례의 학술세미나가 열렸다. 또 어린이, 청소년의 연극교실(7월 30일~8월 3일), 전시행사로는 연극도서전이 있고 허브와 도자기·오카리나 만들기 등의 체험행사, 세계 초연 희곡 공모전 등의 경연행사도 구성되었다. 모든 공연의 티켓 가격을 5,000원 할인해주는 사랑 티켓제도도 운영되었다. 또 연극제와 인근 자연휴양림과 허브농장 등을 연계한 1박 2일의 일정으로 '바캉스 씨어터'도 운영했다.[19]

거창국제연극제의 발단은 1989년 10월 경남의 작은 극단 다섯 개가 모여 '시월 연극제'를 자체적으로 개최하면서 시작되었다. 규모가 작은 소극장을 중심으로

19) ≪조선일보≫, 2007년 6월 24일자; ≪매일경제신문≫, 2007년 7월 4일자.

2~3년간 마음에 맞는 사람끼리 창작활동을 벌이다가 호남, 영남의 극단을 초청해 전국으로 확장했고 다시 해외로 문호를 개방하게 된 것이었다. 이 시월 연극제는 제4회 때부터 전국거창소극장연극제로 바뀌었고 1993년 제5회 때부터 외국 극단들이 참가하기 시작하면서 국제연극제로서의 면모를 갖추기 시작했다. 그러나 그 당시의 참가규모는 지금과 비교하면 변변치 않은 수준이다. 거창국제연극제가 획기적으로 발전하게 된 것은 프랑스 아비뇽 국제연극제를 벤치마킹하고 난 다음부터이다. 거창국제연극제는 다른 연극제와의 차별성을 부각시키고 경쟁력을 강화하기 위해 야외극장을 최대한 활용해 연극을 진행하는 방안을 내놓았다. 그러나 지역을 대표하고 국제적인 위상을 갖춘 국제연극제를 만든다는 것은 그다지 쉬운 일은 아니었다. 꾸준한 노력을 통해 1998년 제10회 때 처음으로 수승대에 야외무대 두 곳을 마련해 야외연극제를 처음으로 개최했다. 국외 5개 팀, 국내 13개 팀이 참가했다.

거창국제연극제의 발전은 더욱 가속화되면서 2005년 프랑스, 일본, 독일, 러시아, 루마니아, 브라질, 페루, 우크라이나 등 해외 8개국 10개 극단과 국내 35개 극단 등 총 9개국 45개 극단이 199회를 공연하기에 이르렀다. 관객도 크게 늘어 이제 매년 17만 명의 사람들이 거창연극제를 찾는다. 2006년 경남발전연구원에서 낸 보고서는 20일간의 연극제로 인해 60억 원의 직접 효과를 비롯해 133억 원의 간접효과, 그리고 161명의 고용창출효과를 거뒀다고 분석했다. 국가나 지방자치단체가 지원한 예산 8억여 원으로 이렇게 큰 효과를 거둔 것이다.

앞으로 거창국제연극제가 지속적으로 성장하려면 몇 가지 개선할 점이 있다. 우선 민간주도의 거창국제연극제가 더욱 발전하려면 원활한 행정적인 협조가 뒷받침되어야 한다.

둘째로 다른 경쟁 대상의 연극제와의 유사성 문제가 있다. 인근지역에 밀양국제연극제, 마산국제연극제 등이 있고 최근에 생긴 부산국제연극제와 포항바다연극제가 있으며, 경남권 밖으로는 수원과 춘천, 여수와 전주, 광주 등에도 연극제가 개최

되고 있다. 또 앞으로 새롭게 탄생하는 연극제 및 공연예술과 관련된 장르의 축제를 포함한다면 실로 치열한 경쟁상황이 예상된다. 따라서 꾸준한 노력과 문제점에 대한 개선이 적시에 이루어지지 않는다면 관객으로부터 외면되는 축제가 될 것이다. 최근 공연산업에서 부각되는 시장원리 및 '승자독식의 원칙'은 연극, 연화제는 물론이고 모든 문화·공연이벤트 영역의 기획과정에서 마케팅적 접근방법의 중요성을 일깨워주고 있다. 여기서 시장원리란 주최자의 편의나 이익이 아니라 수요자인 관객의 입장에서 진정한 만족이 보장되고 추구되어야 함을 의미한다. 문화예술 분야에서 시장원리와 승자독식의 원칙이 의미하는 것은 막연한 예술·문화지향적인 것보다는 경쟁논리를 통해 관객에게 올바른 평가를 받음으로써 장기적인 발전을 추구하려는 인식에 대한 필요성이다. 극단적으로 표현하면 관객이 외면하는 공연이나 방문객이 찾지 않는 이벤트는 존립하기 어렵다는 것이다. 거창국제연극제는 앞으로 지방자치단체 차원에서 이 연극제를 문화 브랜드화하고 시장경제논리의 중요성을 충분히 인식해서 축제기획자 위주의 축제운영이 아니라 수요자인 관객의 만족을 유도할 수 있는 방향으로 기획과 운영방식이 전환되어야 할 것이다.[20]

셋째로 연극제와 관련된 인프라 조성 및 전문성이 있는 인적 자원을 확충하는 일이다. 연극제의 창작성이 제대로 표출되려면 조명, 음향, 분장, 무대장치 등의 여러 분야가 효율적으로 연계하고 유기적인 협력체계가 선행되어야 한다. 또한 지역 문화예술에 대한 자긍심을 바탕으로 지역의 독특한 차별성과 예술성을 표출하려면 공연예술을 연출하고 운영해나갈 수 있는 전문요원을 선발해 교육하는 것이 중요하다. 지금까지 거창국제연극제가 지역을 선도하며 한국의 국제연극제를 대표하는 것도 자발적인 민간단체의 참여에 의한 전문성이 높은 인적 자원이 지역의 토양위에 제대로 싹트고 있었기 때문일 것이다.

20) 박원순, "희망탐사(산골마을에서 세계를 겨냥하다)"(blog.joins.com/cjh59, 2007.5.4).

6) 춘천마임축제

춘천마임축제(Chuncheon international mime festival)는 앞의 일반적인 연극제와는 조금 성격과 특징이 다른 문화축제이다. 연극의 한 형태인 마임을 중심으로 펼쳐지기 때문에 기존의 다른 연극제와 비교해 차별성이 강하고 전문화되어 있는 것이 특색이다. 특히 한정된 장소에서 연극이나 공연이 진행되는 것을 피하고 거리나 야외에서 관객과 직접 소통하기 때문에 공연자와 일반관객이 가장 자유롭게 교감을 나누는 축제로도 잘 알려졌다. 또한 다양한 부대행사와 특색 있는 체험행사가 잘 구성되어 있으며 홍보활동에도 적극적이어서 참가자들의 높은 호응도와 열기와 더불어 연극제의 장르 가운데서는 가장 대중화에 성공한 공연문화이벤트로서 평가되고 있다. 춘천마임축제는 몸, 움직임, 이미지로 공연자와 관객이 소통하는 마임공연과 거리축제, 난장이 결합된 아시아 최대 규모의 마임축제이다. 이 축제는 1989년 시작되어 매년 5월 넷째 주 일요일에서 다음 주 일요일까지 8일간 춘천시 전역에서 행사가 진행된다. 춘천마임축제에는 몸을 포함한 모든 것들의 움직임에 의미를 부여해 예술적 세계를 표현하고 있으며 국내는 물론 해외의 다양한 마임을 감상하고 체험할 수 있다.

'공감'을 주요 콘셉트로 해 개최된 2007년 춘천마임축제는 말보다 강한 몸의 언어로 인종과 언어의 벽을 넘나들며 커뮤니케이션을 주고받는 마임의 매력을 충분히 느낄 수 있도록 다채로운 프로그램이 진행되었다. 국내 60여 개 마임극단 및 공연단체와 미국, 독일, 영국, 이탈리아, 벨기에 등 9개국 16개 극단이 참가해 인간의 몸이 만들어내는 아름다움과 자유로움을 만끽할 수 있도록 기회를 제공했다. 매년 한 국가의 예술과 문화를 소개하는 프로그램이 있는데 2007년 축제에서는 캐나다 주간(메이플 캐나다)을 마련해 공식초청작 공연 외에도 '빨강머리 앤 되어보기', 캐나다 동화책 전시, 캐나다 애니메이션 상영 등의 다채로운 행사가 열렸다.

개최장소 지역별 강원도 춘천시 개최시작연도 1989년
개최기간 5월 넷째 주 일요일~다음 주 일요일까지(8일간)
주최/주관기관 (사)춘천마임축제, 한국마임협의회, 춘천마임축제운영위원회
축제성격 예술축제 축제 홈페이지 www.mimefestival.com

(1) 축제내용과 특성

춘천마임축제는 1989년 5월 서울에서 열린 제1회 한국마임페스티벌에서 시작
되었고 1990년 2회부터 마임페스티벌이 연례적으로 열리게 되었다. 마임페스티벌
개최장소를 춘천시로 선정한 이유는 서울과의 인접성과 춘천의 조용하고 깨끗한
지역이미지 때문이었다.

춘천마임축제에 대한 좀 더 자세한 내용은 아래와 같다.

■ **개최 목적** ― 춘천마임축제의 목적은 수도권에 집중되어 있는 문화적 불균형
 을 해소하고 지역문화의 기회 불평 등 현상을 극복해 지방의 특색 있고 차별화
 된 예술공연문화를 정착, 발전시키고 이를 통해 지역이미지의 향상 및 지역경
 제의 활성화를 도모한다.

■ **개최지 지역특성** ― 춘천시는 서울에서 동북쪽으로 70㎞에 위치하고 있는 호반
 도시로서 접근성이 유리하고 자연환경뿐만 아니라 다양하고 풍부한 인적 자
 원과 연구기관(6개 대학, 12개 연구소)이 있어서 문화콘텐츠산업과의 접목을
 통한 우수한 문화예술 기반을 보유하고 있다.

■ **이벤트 프로그램**
 장르별: 개·폐막식 등의 공식행사, 아시아의 몸짓, 찾아가는 공연, 야외공연,
 자유참가공연, 게릴라 공연, 전시와 영상, 어린이를 위한 공연, 미친 금요일,
 도깨비난장, 도깨비 열차
 형식별: 공식초청, 아마추어 극단, 자유참가극단 등의 공연행사, 체험행사, 전

시행사, 워크숍, 벼룩시장 등의 특별행사, 이벤트개막식

2007년의 제19회 춘천마임축제는 문화체육관광부 최우수축제로 선정되었으며, 방문객이 총 13만 명으로 전년도에 비해 2만 명 더 증가했다. 춘천 마임의 집과 봄내극장, 고슴도치섬 등에서 대만, 독일, 타이, 러시아, 몽골, 미국, 이탈리아, 일본, 호주, 캐나다 등 해외 10개국 13개 극단, 국내 80여 마임극단이 참가해 연극, 뮤지컬, 춤, 퍼포먼스 등 극적인 요소를 결합시켜 특색 있는 프로그램을 연출했다. 이와 같은 이벤트 프로그램의 구성내용은 어른뿐만 아니라 어린이들도 쉽게 이해하고 참여할 수 있으므로 가족 단위로 참가해 행사를 즐기기에 알맞다. 춘천마임축제는 순수예술(공연)과 축제(난장)가 결합된 문화이벤트의 하나로 세계적인 마임축제인 프랑스 미모스마임축제, 영국 런던마임축제와 함께 어깨를 나란히 하는 아시아권의 대표적인 마임축제로 자리 잡고 있다.

2007년도의 주제는 '뉴 서커스(New Circus)'로 기존의 서커스가 곡예와 동물들의 신기한 묘기로 흥미를 유발시켰다면 뉴 서커스는 춤, 퍼포먼스와 함께 연극이나 뮤지컬과 같은 극적인 요소를 결합한 새로운 공연방식이 채택되었다. 전통 서커스를 넘어 새롭게 재창조된 뉴 서커스는 현대 공연예술계의 중요한 관심의 대상이 되

고 있으며, 춘천마임축제에서는 세븐핑거스를 비롯해 뉴서커스아시아 등 세계적인 뉴 서커스팀과 함께 국내외 유명 공연팀이 참여했다. 축제 전날 춘천 명동에서는 전야제 '아! 수(水)라장'이 펼쳐져 관객·공연자·스태프가 한데 어우러져 축제의 개막을 축하하는 흥겨운 놀이판을 벌였다. 길놀이를 시작으로 물을 주제로 한 수신(水神)과 화신(火神)의 퍼포먼스가 펼쳐지며 다양한 공연과 시민, 방문객들이 직접 참여하는 체험 행사를 통해 함께 어우러지는 도심 속의 거리 난장이 연출되었다.

마임축제의 하이라이트는 축제기간에 춘천 시내 곳곳에서 펼쳐지는 120여 편의 다양한 마임공연으로, 마임 특유의 기교와 상상력이 빚어내는 국내외의 다양한 작품들을 만나볼 수 있다. 극단 티앤코(T&co, 캐나다)의 〈타이포(Typo)〉는 글을 쓰기 위해 골몰하는 작가를 소재로 저글링, 줄타기, 코미디와 음악이 함께 어우러진 무대를 선보이고 독일극단 패밀리 플로즈(Familie Floz)의 〈무대 뒤의 소동〉은 무대 뒤를 소재로 배우들이 다양한 가면을 쓰고 나와 일인다역을 소화했다. 또한 이탈리아 극단 아탈란테의 〈비눗방울 오페라〉는 비눗방울을 이용해 음악 없는 오케스트라를 연주하며 기발한 공연을 펼쳐서 어린이들의 눈길을 사로잡았다. 국내 작품으로는 이중섭의 삶과 그림을 친근한 움직임으로 표현한 극단 사다리의 〈이중섭 그림 속 이야기〉와 월드컵을 앞두고 축구를 코믹하게 그려낸 극단 사다리 움직임연구소의 〈축구〉가 주목을 받은 공연들이었다. 이 밖에도 야외공연 공모선정작 공연과 아시아 고유의 움직임을 선보이는 '아시아의 몸짓', 젊은 공연자의 새로운 작품을 소개하는 '도깨비 어워드', '아마추어 참가작' 등 다양한 공연 프로그램이 준비되었다.

축제 프로그램 중 인기가 높은 도깨비난장이 펼쳐진 6월 1일, 2일 고슴도치섬에서는 '마임서커스 퍼포먼스' 등 20여 회가 넘는 야외공연을 비롯해 가족 연인들이 즐길 수 있는 마임놀이터, 아티스트 벼룩시장 등의 행사가 진행되었다. 특히 주말이었던 6월 2일에는 청량리에서 춘천까지 특별열차(도깨비열차)가 운행되었고, 고슴도치섬에서 다음 날 오전 5시까지 진행된 '밤 도깨비난장'에는 약 5만여 명의 방

문객이 몰려들어 공연을 즐겼다. 고슴도치섬에서는 실험적인 젊은 예술가들의 공연과 축제 마니아들이 한데 어우러져 밤새도록 벌이는 '미친 금요일' 행사가 펼쳐졌는데, 즉흥적인 영상과 음악, 퍼포먼스가 펼쳐지면서 공연자들과 관객이 자연스럽게 하나로 어울리고 배 위, 물가, 다리 밑 등 일정한 무대 없이 자유로운 공간 속에서 마음껏 열기를 발산할 수 있는 기회를 제공했다. 고슴도치섬 곳곳에서 열리는 도깨비난장에서는 마임, 퍼포먼스, 무용, 마술 등 다양한 공연뿐 아니라 독특한 설치예술과 부대행사도 즐길 수 있었다. 고슴도치섬의 다리 밑 무대, 숲속무대, 강변, 잔디마당 등 공연장에서 마임, 퍼포먼스, 음악, 무용 등의 무대가 끊임없이 펼쳐지는 '낮 도깨비난장'과 밤부터 새벽까지 다양한 장르의 공연이 쉬지 않고 이어지는 '밤 도깨비난장'은 마임축제가 마련한 큰 즐거움 중 하나였다. 낮 도깨비난장이 잔디밭에서 펼쳐지는 각종 공연들과 체험행사로 가족과 함께 즐길 수 있는 이벤트 프로그램이라면 밤 도깨비난장은 이틀 동안 지위와 학력과 나이를 떠나 누구나 함께 즐기며 해방감을 공유할 수 있었다.

극장공연에서는 과거와는 달리 초대 관람객이 많이 줄었고 유료관객이 늘어나 공연예술에 대한 방문객들의 인식 변화를 알 수 있었고 2007년도에 두 번째로 진행된 금요난장 '미친 금요일'이라는 실험적이고 도발적인 예술공연 프로그램을 통해 현대 예술축제의 정체성을 확보하는 데 커다란 기여를 했다.[21] 해외초청작 중

〈사진 6-3〉 춘천마임축제

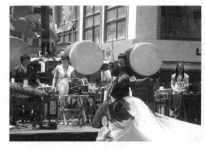

거리의 퍼포먼스 1

거리의 퍼포먼스 2

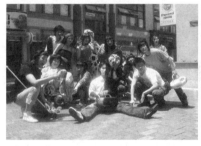

거리의 퍼포먼스 3

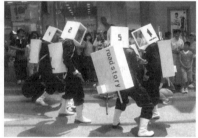

거리의 퍼포먼스 4

에서는 2006년 에든버러프린지페스티벌(Edinburgh Festival Fringe)에서 '헤럴드아
크에인절 상'을 수상한 바 있는 극단 데레보의 〈케찰(KETZAL)〉(춘천문화예술회관)
이 크게 관심을 끌었다. 마야족의 무속신 퀘찰코아틀(Quechalcoatl)과 커다란 새 케
찰[22]을 주제로 해서 벌거벗은 몸으로 태어나 삶이라는 일상에서 죽음을 향해 서서
히 다가가는 우리의 모습을 보여주었다. 〈트레이시스(Traces)〉(춘천 문화예술회관,

21) ≪조선일보≫, 2007년 6월 5일자.

22) 케찰은 중앙아프리카에서 서식하는 새이자 과테말라의 국조(國鳥)를 지칭한다. 새의
이미지를 형상화해 인간의 삶을 그리고 이를 통해 벌거벗은 인간모습의 원시적이고
솔직함을 표현하고 있다.

밤 도깨비난장〉는 세븐핑거스(THE 7 FINGERS)의 2005년 작품으로 〈태양의 서커스〉로 시작된 캐나다 아트 서커스(art circus)의 차세대 주자로 꼽히는 세븐핑거스의 작품성과 예술의 세계를 느낄 수 있었다.[23]

젊은 작가들이 꾸미는 도깨비 어워드 부문 공연 가운데서는 노영아의 〈백치몸짓〉(마임의집)이 눈길을 끌었다. 백치몸짓은 진정한 깨달음에 대한 이해를 관객과 함께 공유하는 작품으로 찾지 않아도 보이지 않아도 항상 그 자리에 있는 나의 정수리처럼 신(神)도 내 안에 있음을 표현한다. 노영아는 '유진규네 몸짓'의 수석단원으로 한국문화예술위원회의 신진예술가로 선정되었고, 현재 〈검은 비닐〉, 〈덫〉 등의 작품으로 활발하게 활동하고 있다. 왕닌 분메이(Wangnin Bunmei)의 〈바보기차(Wangnin Train)〉(봄내극장, 미친 금요일 즉흥공연)는 무용, 다양한 퍼포먼스와 함께 특수음향에 의해 색다른 세계를 연출해 관객을 몰입시켜주며 정상적인 현상의 세계와 다른 세계, 무의미한 세계를 음악과 더불어 시각화함으로써 우리 자신을 되돌아보게 만들었다. 마임협회 기획공연인 이경열의 〈진화〉(한림대 일송아트홀)도 유인원인 듯 피에로인 듯 보이는 인물을 통해 동시대를 살아가는 우리들의 모습을 생각해볼 수 있는 시간을 마련해주었다.

한편, 고슴도치섬에서 다양하게 펼쳐지는 난장과 풍성한 부대행사도 매우 다채로웠는데 극단 사다리의 유홍영이 천, 손, 탈을 이용해 관객이 쉽게 참여해 마임을 배울 수 있는 자리를 마련해주었다. 또한 체험행사의 하나로 풍물을 쉽게 익힐 수 있는 풍물 배우기, 극단 인형엄마의 엄정애가 진행하는 탈 만들기 등의 이벤트 프

23) 세븐핑거스를 소개하는 수식어를 살펴보면 언제나 '제3세대 뉴 서커스의 기수'라는 문장이 따라다닌다. 제1세대는 태양의서커스, 제2세대 써크엘루아즈, 그리고 제3세대는 세븐핑거스이다. 태양의서커스와 써크엘루아즈 출신 아티스트 7명이 모여 만든 서커스 단체가 바로 세븐핑거스이며 5명의 아티스트들이 파멸과 재앙, 모든 것이 사라질 운명 속에서 자국남기기에 돌입한다. 이들은 기존의 형식과 제약, 정형성을 거부하고 서커스와 스포츠 댄스와 음악 등을 결합시켜 '섞음의 미학'을 창조하고 있다.

로그램을 통해 직접 만들어보며 배우는 시간도 준비되었다. 이러한 행사는 관객으로 하여금 만족도를 높여주고 동기부여를 심화시키기 위해 기획된 것으로 효과는 매우 크다. 그 밖에 서커스 3종 경기, 마임 소원마당, 마임 타임캡슐, 페이스페인팅, 도자기 만들기, 나무와 친구들, 아트 풍선 등과 같은 다양한 부대행사를 마련했으며 축제장에서의 즐거운 추억을 담아 부칠 수 있는 마임우체국도 개설되어 관객에게 많은 호평을 받았다.24) 무대의 방식과 연출방법에 있어서도 춘천마임축제는 독특한 점이 많다. 무대는 폐품과 잡다한 파편 조각으로 이루어진 소품들로 채워져 있으며 농구공이 댄스파트너가 된다. 낡은 그랜드 피아노가 과거의 향수를 일깨우며 스케이트보드는 할리우드의 오래된 공연 분위기를 만들어준다.

한편, 유네스코 지정 강릉단오제의 무언극 〈관노가면극〉을 필두로 〈울산학춤〉, 〈남사당〉과 같은 전통 연희공연과 일본의 부토 등 아시아의 정취가 가득한 '아시아의 몸짓'도 관객들의 시선을 사로잡고 있으며, 고슴도치섬에서 22개 자유참가작이 축제의 열기를 더욱 북돋아준다.25)

(2) 연극제의 보고 춘천 ― 춘천국제연극제

국제마임축제와 함께 비교적 규모가 큰 춘천국제연극제(Chuncheon International Theatre Festival)는 춘천국제연극제는 1993년에 처음 시작되어 3년마다 열리다가 규모가 커지면서 2003년부터는 매년 개최되고 있다. 이 연극제는 세계연극인과 시민이 함께하는 공연예술축제를 표방하며, 다양한 직업과 경력을 가진 순수 아마추어 연극인이 참여해 행사를 주도하는 것이 특징이다. 한국문화의 해외 소개와 연극인의 화합과 우정을 목표로 하고 세계인과 연극을 통한 순수 문화예술의 교류의 장이 되기 위해 노력하며, 또한 문화예술축제의 지방정착화에 지속적인 역할을 해오고 있다. 춘천의 대표적인 극단 혼성이 1986년 스위스 국제연극제, 1990년 전 일본

24) 《스포츠조선》, 2007년 5월 23일자.

25) 《축제신문》, 2007년 5월 26일자.

아마추어연극제 등을 중심으로 여러 국제연극제에 참가하면서 얻은 지식과 경험, 그리고 춘천시의 지원을 바탕으로 시작되었다.

　1999년의 경우 13개국 15개 극단 273명의 연극인이 참가해 다양한 무대를 선보였으며 셰익스피어 연극전, 연극교실, 세계풍물전, 사물놀이강습, 국제친교행사, 다른 문화배우기 등의 다양한 부대행사가 펼쳐졌다.

제7장
음악제

1. 음악제

음악제(music festival)는 음악을 주체로 개최하는 문화이벤트로 여기에는 훌륭한 음악가를 추념하기 위한 것과 특별한 목적을 가지고 음악활동을 확산시키기 위한 것, 그 밖의 음악과 관련된 지역문화행사로서 개최되는 것 등 여러 가지가 있다. 음악제는 중세부터 음악 관련 단체나 종교음악 관계자들을 중심으로 개최되어왔지만 음악제가 일상생활 속에 깊숙이 파고들어 자주 열리게 된 것은 20세기부터이다. 특히 교통기관이나 여행수단이 편리해지고, 통신수단의 발전으로 정보를 입수하기가 쉬워짐에 따라 그 종류도 다양하게 늘어나고 있다. 오늘날의 음악제는 주로 서유럽에서 많이 개최되고 있다.

음악제의 프로그램은 곡 연주뿐만 아니라 오페라와 연극, 발레 등과 함께 구성되는 경우가 많다. 현재 세계적으로 유명한 음악제는 봄부터 여름, 가을에 걸쳐 열리는데 특히 여름에 집중되고 있다. 이 중에서 가장 빨리 개최되는 체코의 프라하의봄음악축제는 5월에서 6월에 열리며, 또한 세계적인 음악축제인 오스트리아의 잘츠부르크음악제는 7월부터 9월까지 개막되고, 영국의 에든버러음악연극제는 한여

름인 8월에서 9월까지 열린다. 국내의 음악제로는 대관령국제음악제와 윤이상을 추모하는 통영국제음악제, 한국음악협회가 주최하는 서울국제음악제 등의 국제음악제를 비롯해 곳고리창작가요제, MBC대학가요제, 강변가요제를 비롯한 가요제와 이화 경향음악콩쿠르, 전국청소년음악콩쿠르, 조선일보음악콩쿠르, 중앙음악콩쿠르 등 음악에 관한 축제 및 콩쿠르가 있다.

예술문화축제의 영역에서 음악제는 매우 생소한 편이다. 이는 소규모로 제한된 관객을 대상으로 진행되거나 홍보 부족 등이 음악제에 대한 대중적 공감과 참여를 불러일으키지 못한 탓이 클 것이다. 간혹 국제음악제라는 명칭으로 여러 지역에서 개최되기도 하지만 관객의 마음속을 파고들어 문화적인 감동을 주고 그 지역을 대표하며 경쟁력을 갖춘 문화행사로서 자리 잡기까지에는 앞으로 개선해야 할 문제점이 많다. 우선 적극적인 홍보활동을 통해 인지도를 높이고 다양한 관객으로부터 만족을 얻어낼 수 있는 차별화된 프로그램 개발에 노력해야 할 것이다.

1) 음악제의 기원과 발전과정

최초의 음악제는 교회에서 특정 축일에 열리던 예배행사에서 나타나기 시작했다고 할 수 있다. 한편, 근대적 의미에서의 음악제라는 말은 영국에서 처음으로 사용되었다. 클러지선스페스티벌(The Festival of the Sons of the Clergy)은 본래 1655년 런던 세인트폴 대성당에서 처음 개최된 연례 자선예배행사였지만 1698년에 이르러 음악행사로 바뀌게 되었다. 또한 유명한 스리콰이어음악제(Three Choirs Festival)는 1715년부터 시작되어 1724년에 자리를 잡게 되었는데 이 축제는 매년 글로스터, 우스터, 헤리퍼드 같이 대교구성당이 있는 도시를 중심으로 개최되었다. 18세기 말 아일랜드에서는 하프음악제가 열렸다. 대중적인 음악제는 영국에서 18세기에 이르러서야 비로소 나타나기 시작했으며 1784년 웨스트민스터 사원에서 열린 헨델을 기리기 위한 음악제가 최초이다. 이 음악제는 거의 중단되지 않고 20세기

까지 계속되었고, 1857년부터는 3년마다 런던의 수정궁에서 열렸지만 1936년 건물이 불타버리면서 중단되었다. 버밍엄음악제는 1768년부터 열려 1769~1912년에는 3년마다 개최되었다. 이 음악제는 처음에는 헨델의 곡만을 연주했으나 1800년대에는 범위가 확대되어 다른 작곡가의 작품도 연주하게 되었다. 18~19세기에는 영국 여러 도시에서 열린 많은 음악제 중 합창제가 가장 성행했는데 3년마다 열리는 리즈음악제가 그것이다. 오페라를 주로 공연하는 음악제인 글린데번음악제는 1934년 서식스에서 시작되었으며, 에든버러국제음악연극제는 1947년부터 열렸다. 첼튼엄음악제는 1945년부터 시작된 현대음악제이다.

한편, 19세기 미국에서는 영국의 음악제를 원형으로 한 대규모 합창음악제들이 개최되었다. 유명한 밴드마스터 패트릭 길모어가 1869년과 1872년 두 차례 피스주빌리음악제를 열었는데, 이 음악제에는 2만 명의 합창단원과 대포와 종을 포함한 1,000명의 관현악단 단원이 동시에 연주를 진행했다. 1918년 매사추세츠 피츠필드에서는 특별 위촉 작품만을 연주하는 연례 실내악축제가 엘리자베스 스프레이그 쿨리지에 의해 처음으로 등장했다. 20세기에 이르러서는 1937년 지휘자 세르게이 쿠세비츠키가 매사추세츠 주 레녹스 근처 탱글우드에서 버크셔음악제를 개최하는 등 더욱 전문화된 음악제가 계속 나타났는데, 이 두 음악제 모두 수준 높은 음악제로 자리 잡았다. 1954년에 시작되어 해마다 개최되는 뉴포트 R. I. 재즈음악제는 유명한 재즈 음악인들이 모이는 음악제이다. 록 음악분야에서는 1960, 1970년대 많은 음악제가 열렸다. 1957년 푸에르토리코에서는 유명한 스페인의 첼로 연주자 파블로 카살스가 음악제를 열었다. 이후 베네수엘라의 카라카스, 칠레의 산티아고, 아르헨티나의 부에노스아이레스와 같은 도시에서도 라틴아메리카의 음악제가 열렸다.

독일에서도 19세기부터 많은 음악제가 열리기 시작했다. 바이로이트음악제는 1876년 독일 작곡가 바그너가 자신의 오페라와 음악극을 연주하기 위해 특별히 건축된 오페라하우스에서 개최했다. 1877년부터 오스트리아의 모차르트가 태어난

곳으로 잘 알려진 잘츠부르크에서는 모차르트음악제가 열렸다. 나중에는 잘츠부르크음악제로 발전하면서 프로그램에 다른 작곡가의 작품도 포함시켰으며 1920년부터는 매년 여름에 개최되고 있다. 유럽 오페라 음악제 가운데 특히 유명한 것은 1901년부터 개최된 뮌헨음악제로 주로 모차르트, 슈트라우스, 바그너의 작품 등을 연주하고 있다. 그밖에 유럽의 유명한 음악제로는 1933년부터 매년 열린 피렌체 5월음악제가 있다. 이탈리아의 스폴레토음악제는 작곡가 잔 카를로 메노티에 의해 1958년부터 개최되고 있다. 1948년부터 프랑스의 브장송과 엑상프로방스에서도 음악제가 열렸으며, 전자음악을 포함한 실험음악을 연주하는 독일 다름슈타트음악제도 1946년 이후 해마다 여름에 개최된다. 러시아에서는 매년 11월 과거의 볼셰비키 혁명을 기념하는 소련음악제가 열렸다. 한편, 일본 오사카음악연극제는 1958년에 시작되었다.

1922년 결성된 국제현대음악협회(International Society for Contemporary music: ISCM)는 새로운 성격의 현대음악 작품들을 장려하기 위해 유럽과 미국의 여러 도시에서 여름 음악제를 열고 있다.

2) 음악제와 경연대회

일반적으로 음악제는 연주자나 작곡가들의 콩쿠르, 경연대회와 같은 방식을 취하는 경우가 많다. 음악을 포함한 여러 예술분야는 경연대회 방식을 통해 끊임없는 성장을 추구했다. 이들의 역사는 멀리 고대로 거슬러 올라가는데 기원전 6세기 델피에서 열리던 피티아제전(Pythian Games)에서부터 음악경연방식이 등장한다. 고대 그리스에서 아폴로 신을 기리기 위해 열렸던 이 제전은 체육시합과 함께 진행되었으며 최초의 음악경연대회가 선을 보였다. 영국 웨일스에서는 중세의 궁정 음유시인의 전통에서 출발한 에스테드포드(eisteddfod)가 열렸다. 이 대회는 웨일스 음유시인의 공식적인 모임으로 19세기에 다시 부활되어 매년 여름에 개최되고 있으

며, 대표적인 이벤트 행사로는 경연대회에서 우승한 시인을 어깨에 태우고 주변을 행진하는 임관 의식이 있다.

12세기 남부 프랑스의 음유시인 트루바두르(Troubadour)들도 프랑스 소뮈르 근교에 있는 퓌 노트르담에서 퓌(puys)라는 음악경연대회를 열었다. 독일에서도 14~16세기의 장인 및 상인계급의 음악가와 시인들로 구성된 조합원들의 마이스터징거(meistersinger)의 노래경연대회가 바르트부르크에서 열리기 시작했는데 노래의 주제나 가사, 연주 등은 매우 엄격한 규칙으로 통제된 것이 특징이다. 18세기 영국의 각 지방에서는 술집에서 종사하는 가수들을 중심으로 한 노래경연대회가 널리 열렸으며 19세기에 접어들어서는 아마추어 노래경연대회와 브라스밴드경연대회가 여러 지역에서 유행했는데, 각계각층의 유명한 사람들이 심사위원으로 초빙되어 관심도를 높였다. 미국에서는 1790년 매사추세츠 주 도체스터(Dorchester)에서 스토턴(Stoughton) 지역 출신 가수들이 음악경연대회를 개최했다. 나중에는 학생들이 대거 참여하는 이와 비슷한 성격의 행사로 발전하면서 20세기에는 밴드를 비롯한 관현악단, 합창단 등의 경연대회가 각 학교나 대학을 중심으로 대규모로 열리게 되었다.

20세기에는 전문 연주가들의 기량을 겨루기 위한 새로운 형태의 음악 국제경연대회가 열렸는데 그 가운데 피아노를 위한 쇼팽국제콩쿠르가 1927년 바르샤바에서 시작되었고 바이올린이나 피아노 작곡을 대상으로 하는 퀸엘리자베스콩쿠르가 1937년 벨기에의 브뤼셀에서 개최되었다. 그 밖의 피아노, 바이올린, 첼로를 대상으로 하는 차이콥스키콩쿠르는 1958년 모스크바에서 시작되었다.[1]

1) 다음백과사전(enc.daum.net) 참고.

◎ 유럽의 주요 음악축제

■ 에든버러음악연극제

 장소 영국 스코틀랜드 에든버러 일시 8~9월 3주간

 개요 1947년부터 개최되었으며 스코틀랜드 지방 연극단체들 외에도 로열셰익스피어극단, 코미
디 프랑세즈 등 영국 내외의 극단이 출연한다. 근년에는 공식 프로그램 이외에 아마추어나
소극단에 의한 실험적인 소공연과 특색 있는 프린지 공연 등이 이 기간에 같이 공연된다.

■ 잘츠부르크음악페스티벌

 장소 오스트리아 잘츠부르크 일시 7~8월

 개요 1920년 8월 20일 모차르트 기념음악제를 시작으로 발전해 오늘날에는 세계적인 음악축제가
되었다. 특히 잘츠부르크는 모차르트의 생가가 있는 곳으로 유명한데 <사운드 오브 뮤직>의
촬영장소로 잘 알려져 있는 미라벨 정원과 더불어 방문객에게 많은 볼거리를 제공한다.

■ 프롬나드콘서트

 장소 영국 런던 로열앨버트홀 일시 7월 중순~9월 중순

 개요 축제기간 동안 런던의 5대 오케스트라를 비롯한 세계 유명 연주단들의 콘서트와 다양한
부대행사가 열린다. 에든버러 축제와 함께 영국을 대표하는 문화축제의 하나이다. 주제는
고전음악에서 현대음악까지 넓은 영역을 포함해 개최된다.

■ 바그너오페라페스티벌

 장소: 독일 바이로이트 일시 7월 말~8월

 개요 본래 바이로이트는 독일 오페라로 유명한 곳으로 특히 독일이 자랑하는 음악가 바그너의
오페라를 중심으로 다른 음악제와의 차별성을 부각시키고 있다.

■ 빈뮤직필름페스티벌

 장소 오스트리아 빈 일시 7~8월

 개요 세계적인 지휘자 카라얀을 추모하기 위해 만든 음악축제로 음악의 도시로 잘 알려진 오스트리
아의 시청 앞 야외광장에서 유명 오페라의 작품을 공연한다. 탁 트인 공연장에서는 자유로운
분위기와 함께 맥주와 음식을 즐기면서 공연을 즐길 수 있도록 되어 있는 것이 특징이다.

■ 코펜하겐재즈페스티벌

 장소 덴마크 코펜하겐 일시: 7월 첫째 주 금요일부터 10일간

 개요 관객이 자유롭게 참가할 수 있는 길거리에서 재즈공연과 다양한 종류의 연주, 노래를
즐길 수 있다. 특히 테마파크로 유명한 티볼리 공원 야외무대에서는 무료로 참가할 수 있는
재즈 공연이 열리고 있다.

■ 런던바흐음악제

 장소 영국 런던 일시 10월 31일경

 개요 1990년 마거릿 스타이니츠(Margaret Steinitz)가 런던바흐협회의 활동을 발전시키고 바흐의
연구자와 연주자, 아티스트들에게 교류 및 토론의 장을 마련하고 이와 관련된 가을 예술공연
을 통합하기 위해 개막되었다. 이 음악제에 등장하는 여러 가지 프로그램은 바흐 자신이
친숙하게 사용했을 자료를 가지고 그 시대의 분위기를 재현해놓은 가운데 연주되는 음악으
로 바흐와 그의 선조, 동시대인, 후손들의 삶을 조명하는 데 중점을 둔다. 초청받은 사람만
참가할 수 있는 제한된 성격의 음악제이다.

 자료: 두산백과사전(www.encyber.com)을 참고로 내용 추가

2. 해외 사례

다음은 유럽을 중심으로 한 해외의 대표적인 음악제를 소개하기로 한다. 우리에게 잘 알려진 음악제는 주로 유럽에서 열리고 있으며, 유럽 각 지역의 민족적·국가적인 전통·문화와 더불어 발전되었다. 음악제의 개최지역을 살펴보면 전통적으로 유명한 음악가와 작곡가의 출생지, 활동지역과 밀접하게 관련이 있음을 알 수 있는데 이것은 음악제가 특정 지방의 훌륭한 음악가를 추념하고 그의 음악작품과 음악세계를 확산시키기 위해 해당 지역의 문화행사로 개최되는 것과 무관하지 않다. 또다른 특징으로는 개최시기가 주로 여름에 집중되는 현상이 두드러진다. 이것은 한국의 연극제에서도 유사성을 찾을 수 있는데 집객력을 높이기 위한 계절적인 요인과 함께 다양한 원인을 발견할 수 있다.

1) 잘츠부르크음악페스티벌

잘츠부르크음악페스티벌은 매년 모차르트의 출생지 잘츠부르크에서 개최되고 있다. 이 음악축제에는 매년 7월 하순부터 8월까지 5~6주간에 걸쳐 개최되어 다양한 프로그램의 음악콘서트가 열리고 있다. 세계적으로 잘 알려진 모차르트에 대한 인지도를 이용해 별도로 모차르트 음악제를 개최하는 것은 물론 부근의 모차르트 생가를 복원해 관광지로 개발하며 다양한 캐릭터상품을 개발해 경제활성화에 주력하고 있다.

잘츠부르크음악페스티벌은 세계적으로 가장 수준 높은 음악축제로서 여름축제 기간이 되면 세계 각국의 음악애호가들이 잘츠부르크로 모여든다. 축제기간 동안은 온 도시가 음악회장이라 해도 과언이 아닐 만큼 방문객들이 붐비고 있다. 이 페스티벌에서는 모차르트의 음악이 공연되며 베를린 필, 빈 필 등 세계적인 필하모닉 오케스트라가 연주하고 명지휘자들이 음악팬의 마음을 사로잡는다. 잘츠부르크음

〈사진 7-1〉 잘츠부르크음악페스티벌 – 미라벨 정원 〈사진 7-2〉 잘츠부르크음악페스티벌 – 게트라이데

(영화 〈사운드 오브 뮤직〉 촬영지)　　　　　 거리(모차르트 생가 앞 카페)

악페스티벌이 세계적인 축제로 발돋움하는 데에는 특별한 계기가 있었다. 축제장소 옆의 고색창연한 성과 미라벨 정원 등이 뮤지컬영화의 대명사인 〈사운드 오브 뮤직〉의 촬영지로 제공된 것이다.

(1) 유럽에서 가장 많은 후원금을 받는 비결

2002년 잘츠부르크음악페스티벌의 총예산은 4,300만 유로(499억 원)에 이르렀다. 이 중 74%는 자체수입으로 26%는 보조금으로 충당했다(〈표 7-1〉 참조). 잘츠부르크음악페스티벌은 유럽에서 가장 많은 후원금을 받는 축제의 하나이다. 후원금은 축제예산의 14%를 차지하는데 여기에는 개인 기부금, 기업의 협찬금, '축제의 친구들'이 내는 후원금 등이 주종을 이룬다. 기업으로는 세계적으로 잘 알려져 있는 네슬레, 아우디, 지멘스 등의 회사가 협찬한다. 잘츠부르크음악페스티벌을 후원하기 위한 단체인 '잘츠부르크페스티벌의친구들'이라는 협회가 있다. 이 협회는 1961년에 결성되었는데 매년 우리 돈으로 약 10만 원씩 납부하는 정회원이 현재 1,800명 있고 약 100만 원씩 후원하는 후원회원이 2,000명이 있다. 세계 각국의 모차르트 애호가들이 잘츠부르크음악제를 지원하고 있는 셈이다. 이들 후원회원과 정회원에게는 입장권 구매에 우선권이 주어진다. 한국에도 이러한 음악 후원자들이 많아질 때 문화예술분야의 발전이 앞당겨질 것이다.

〈표 7-1〉 2002년 **잘츠부르크음악페스티벌의 예산 및 수입**

(단위: 백만 유로)

구분	금액	구성비(%)	비고
예산총액	43(499억 원)	100	자체수입+보조금
자체수입	31.8(369억 원)	74	- 티켓 판매 47% - 후원금(개인적 기부, 스폰서, 친구들, 후원자) 14% - 기타수입(대관료, TV·라디오중계권 등) 13%
보조금	13.2(130억 원)	26	보조금 총액 중 - 40%는 연방정부 - 20%는 잘츠부르크 주정부 - 20%는 잘츠부르크 시정부 - 20%는 관광진흥기금에서 지원

자료: 김춘식·남치호, 『세계 축제경영』(김영사, 2005), 142쪽.

한편, 잘츠부르크음악페스티벌은 기타수입(연주홀 대관료, TV · 라디오 중계권료 등)이 13%를 차지한다. 보조금은 축제예산의 26%를 차지하는 1,300만 유로(한화 130억 원)로 이 중 40%는 연방정부가, 나머지는 주정부와 시정부가 각각 20%, 그리고 잘츠부르크 관광진흥기금에서 20%를 지원한다(〈표 7-1〉 참조).

잘츠부르크 상공회의소가 조사한 자료에 의하면 잘츠부르크음악페스티벌이 오스트리아 경제에 미치는 파급효과는 매년 약 1억 8,000만 유로(한화 2,100억 원)에 달한다고 한다.

(2) 잘츠부르크음악페스티벌에서 배울 점

잘츠부르크음악페스티벌은 유럽의 대표적인 문화예술축제의 하나로 다음과 같은 특징이 있다. 첫째, 적극적인 홍보 및 마케팅활동을 전개해 지역활성화에 공헌하고 있다. 잘츠부르크음악페스티벌의 성공은 잘츠부르크가 본래 모차르트의 고향으로 유명하기도 하지만 세계적인 영화인 〈사운드 오브 뮤직〉의 촬영지로서 더욱 대중적인 사랑을 받게 된 것에 바탕을 둘 수 있다. 현재는 모차르트의 탄생지와 〈사운드 오브 뮤직〉의 촬영장소가 함께 연계효과를 발휘해 이곳을 방문하는 많은

사람에게 볼거리를 제공하고 있으며 음악축제와 함께 문화적인 시너지 효과를 창출하고 있다. 또한 모차르트에 대한 세계적인 인지도를 이용해 모차르트 음악제는 물론 다양한 캐릭터상품을 개발해 홍보에 적극적으로 나서고 있다.

둘째, 지역의 유명한 역사적 인물을 문화적 자산으로 활용해 세계적인 축제로 발전시켰다. 오스트리아의 북부에 위치한 잘츠부르크는 세계적인 음악가 모차르트가 태어난 고장으로 잘 알려졌다. 모차르트의 음악세계를 계승하고 이를 발전시키기 위해 많은 노력을 기울인 결과 세계에서 가장 수준 높고 유명한 음악축제를 탄생시켰다.

각 지역에는 그 지역 출신의 유명인사들이 존재하고 있다. 그런데 대부분의 지방자치단체는 해당 지역의 역사적 인물을 문화자원으로 활용하는 데 서툴러서 문화산업이나 지역 브랜드로 가치를 창출하지 못하고 있다. 한국에서 유명한 역사적 인물이나 소재를 이용해 지역문화축제로 발전시킨 사례로는 지역축제인 전남 장성의 홍길동축제, 그리고 문화예술축제인 경남 통영의 윤이상음악제, 수원의 난파음악제, 광주의 정율성음악제 등이 있다. 이 축제들은 아직 초기 단계에 있지만 충분한 성장잠재력을 가지고 있다.

셋째, 기업의 메세나 활동이 매우 활발히 전개되고 있다. 축제가 성공하기 위해서는 각 지역주민의 관심과 자발적인 참여와 더불어 적극적인 후원금 유치전략이 필요하다. 이는 공공성과 예술성이 침해되지 않는 선에서 추구되어야 한다.

잘츠부르크페스티벌은 유럽에서 가장 많은 후원금을 받는 축제 중 하나이다. 후원금은 축제예산에서 커다란 비중을 차지하며, 그밖에 개인기부금, 기업의 협찬금 등이 축제의 발전에 많은 역할을 담당하고 있다. 이에 반해 우리의 메세나 활동은 아직 시작단계에 머물러 있다. 축제가 발전하고 그 고장을 대표하는 문화자원으로 자리 잡으려면 지역민의 관심과 참여도 중요하지만 지역에 연고를 둔 기업을 중심으로 다양한 기관으로부터 문화·예술을 후원하거나 지원하는 메세나 활동이 활발히 전개되어야 한다.[2]

2) 에든버러음악연극제

인구 45만 명의 도시 에든버러는 매년 8월이면 세계 각지에서 몰려온 250만 명의 관광객으로 북적인다. 연중 영화, 책, 과학 등을 주제로 한 다양한 축제가 열리지만 8개의 페스티벌이 집중되고 있는 8월에 주로 관광객이 몰린다. 그중에서도 1947년에 시작된 에든버러프린지페스티벌에서는 연극을 중심으로 음악, 코미디, 무용 등 다양한 형식의 다양한 문화 행사가 열린다. 프린지 기간에는 2,000여 편의 공연 200편 이상의 극장에서 열린다.[3] 해마다 세계 1,000여 개의 팀들이 참신한 아이디어를 담은 작품을 선보여 '공연예술계 아웃사이더들의 경연장'으로 자리 잡았는데, 공연장, 길거리, 선술집 등에서 열리는 크고 작은 프린지 공연들은 새로운 실험의 장이자 미국 브로드웨이와 영국 웨스트엔드(West End) 진출의 전초전 성격을 띤다. 프린지 기간에는 곳곳에 축제를 즐기려는 사람들로 붐빈다. 특히 프린지 거리인 하이 스트리트(High Street)는 점심 무렵이 되면 자동차 통행을 통제하고 있으며 임시 가설무대로 마련된 공연장으로 몰려드는 인파에 발 디딜 틈이 없을 정도이다.[4]

영국을 대표하는 공연예술축제로는 이 밖에도 5월 글래스고에서 개최되는 메이페스트(Mayfest)가 있는데 이 축제는 재즈음악과 함께 하는 전통예술축제로 유명하다. 잉글랜드군이 스튜어트 왕가에 승리한 컬로든 전투를 기념하며 그날을 재현하는 행사인데, 고지대 게임들, 연극과 음악행사 등이 다양한 부대행사와 더불어 펼쳐진다. 메이페스트에는 주민들의 매우 열정적으로 참여하고 있으며, 행정기관의 협력도 잘 이루어져 주목을 받고 있다. 축제에서 발생한 수익은 사회로 환원되어 공원과 녹지를 정비하는 등 친환경적인 사업에 사용된다.

2) 김춘식·남치호, 『세계 축제경영』(김영사, 2005), 142~146쪽 참고.

3) ≪한국일보≫, 2007년 9월 6일자.

4) ≪문화저널21≫, 2008년 8월 18일자(http://www.mhj21.com/sub).

이처럼 영국에는 1년 내내 문화 공연행사들이 펼쳐지는데, 음악회, 전람회로 꽉 들어찬 2월에서 3월까지의 런던 예술시즌에서부터 9월 2일부터 9일까지 개최되는 템스 강 축제와 500개에 이르는 박물관과 미술관에서의 전람회와 이벤트가 있다.

에든버러로 다시 돌아가보자, 8월은 런던에서 북쪽으로 629km 떨어진 스코틀랜드의 중심 도시 에든버러에서 각종 문화축제가 개최되는 달이다. 이 기간에 유럽 전역은 축제로 정신이 없다. 에든버러 국제 재즈앤블루스축제, 에든버러 군악대축제 등 1,000여 개에 달하는 영국의 문화예술축제들도 유독 8월에 몰려 있다. 그중에서도 가장 성대한 축제로는 단연 에든버러프린지페스티벌을 들 수 있을 것이다. 유럽 최대 공연예술 축제인 에든버러프린지페스티벌은 전 세계 유명 예술인이 참가할 뿐 아니라, 각국의 공연예술 및 극장 관계자가 모여드는 국제적 아트마켓의 성격 또한 지니고 있기 때문이다. 한국의 〈난타〉와 〈점프〉도 에든버러프린지페스티벌을 통해 유럽 및 세계 공연시장으로 향하는 전략거점의 발판을 마련했다. 에든버러페스티벌은 잘츠부르크의 여름음악제, 독일 바이로이트음악제 등과 함께 유럽을 대표하는 예술축제이다.[5]

에든버러프린지페스티벌의 특징은 다양성이다. 이 페스티벌에서는 모든 예술작품이 자유롭게 참가할 수 있다. 따라서 아마추어에서부터 전문 예술인까지 장르의 제약을 받지 않는 다양한 공연예술작품들이 이곳 에든버러에 몰리고 있다. 에든버러프린지페스티벌은 에든버러국제음악제(Edinburgh International Festival)에 초대받지 못한 단체들이 주변(fringe)에서 자생적으로 공연을 한 것이 큰 성공을 거두며 세계적으로 퍼졌다. 한국에서도 통영국제음악제 등 주요 축제에서 프린지페스티벌이 널리 확산되는 추세이다. 이렇게 마이너들의 모임으로 시작된 프린지는 2008년 62회째의 페스티벌을 맞았으며, 현재는 명실상부 세계 최대 규모의 쇼케이스 행사로 자리 잡았다.[6]

5) ≪매일경제≫, 2008년 7월 6일자.
6) ≪한겨레≫, 2008년 4월 10일자.

<표 7-2> 에든버러문화축제의 종류

에든버러 음악연극제	에든버러에서 8~9월 3주간 개최된다. 1947년부터 개최되었으며 스코틀랜드 지방 연극단체들 외에도 로열셰익스피어극단, 코미디 프랑세즈 등 국내외의 극단이 출연한다. 또한 최근에는 공식 프로그램 이외에 아마추어나 소극단에 의한 실험적인 소규모의 공연과 특색 있는 프린지 공연 등이 이 기간 중에 같이 공연된다.
에든버러 (문화예술) 축제	스코틀랜드에서 매년 8월 마지막 주와 9월 첫째 주에 개최된다. 이 축제 때에는 세계 각지에서 스코틀랜드의 에든버러로 몰려오는 유명한 전문 음악인, 오페라 및 연극, 다양한 분야 예술단체, 그리고 관객들로 인해 이 일대는 축제기간 동안 문화활동의 중심지로 역할을 하게 되며 많은 주목을 받고 있다. 이 시기에는 각종 영화, 연극, 음악회 등도 함께 개최되며 도심 중턱에 있는 에든버러 성 앞 광장에서는 스코틀랜드 전통의상을 입은 군악대의 밀리터리 타투가 열린다.
에든버러프린지 페스티벌	에든버러국제음악제에 초대받지 못한 아마추어 공연자들이 다시 모여 공연을 하게 되면서 형성된 페스티벌이다. 프린지페스티벌이란 본래 주변 공연이라는 뜻으로 1947년 에든버러 국제페스티벌에서 초청받지 못한 단체들이 주변(fringe)에서 자생적으로 공연했던 것이 큰 성공을 거두며 세계적으로 퍼졌다.

1947년 에든버러 국제예술제에 초청받지 못한 영국과 스코틀랜드의 8개 극단이 예술과 문화를 통한 전후 '유럽의 평화와 통합'이라는 기치를 내걸고 멀리 떨어진 변두리의 작은 극장에서 자발적으로 모여 공연함으로써 시작되었다. 당시 공연을 취재하던 한 기자가 '페스티벌의 변두리에서(round the fringe of the official festival)'라는 표현으로 기사를 썼고 이를 계기로 '프린지페스티벌'이라는 공식명칭을 얻게 되었다.[7]

프린지페스티벌은 시작 당시부터 오늘날까지 지켜오는 세 가지 원칙이 있는데 이는 실험성이 강하고 다양한 형식과 새로운 공연양식을 추구하는 프린지 정신에서 기인한다. 또한 이 원칙이야말로 엄격한 심사를 거쳐 예술작품만을 공연하는 에든버러국제예술제와 크게 다른 점이다. 에든버러프린지페스티벌의 원칙은 첫째, 프린지축제위원회는 누구에게나 참여의 기회를 주기 위해서 공연자를 초청하지 않는다. 즉, 개방성을 축제의 운영원리로 삼는다. 둘째, 가건물과 같은 비전통적인 공

7) 왕치현·이문기, 「세계 공연예술제의 현황과 분석」, ≪브레히트와 현대연극≫(한국브레히트학회, 2006), 14권(단일호), 203~223쪽.

연공간을 사용하며 그것도 하루에 3~4팀이 공동으로 사용한다. 재정적인 위험부담은 스스로 감수한다. 그러나 경제적 이유로 축제 참여를 망설이는 예술가가 생기지 않도록 참가비는 최소한의 수준으로 책정한다. 셋째, 공연수입이 보장되지 않는다. 따라서 관객의 욕구에 부응하느냐의 여부에 따라서 공연작품은 살아남거나 퇴출된다.[8]

개방성과 다양성의 원칙은 축제에 젊음과 생동감을 불어넣어 줄 뿐 아니라 누구에게나 발전과 성장의 기회를 제공한다는 점에서 매우 중요하다. 그렇기에 이 축제는 기존의 예술장르와 관객에 대한 고정관념의 틀에서 해방되어 다양한 개성을 보여줄 수 있는 차세대 예술가와 작품의 견본시로 활성화되고 있다.[9] 비언어 퍼포먼스인 〈난타〉가 1998년의 축제참가를 계기로 호평을 받으면서 세계무대로 진출할 수 있었던 것도 따지고 보면 프린지 축제의 이러한 개방성에서 비롯된 것이다.[10] 한편, 처음 개막 당시의 에든버러프린지페스티벌은 연극공연으로 시작되었으나 해를 거듭하면서 다양한 장르의 공연이 추가되어 현재 연극을 비롯해 영화, 음악, 무용 등 공연문화 전반을 아우르는 세계적인 공연축제로 자리를 잡았다. 축제기간에는 다양한 형태의 작품들이 많이 공연되며 실험적인 작품들도 수없이 공연된다. 다른 축제처럼 매년 어떤 테마가 있는 것은 아니지만 축제위원회는 편의상 공연되는 작품들을 크게 8개 분야로 나누어 구분하는데, 어린이를 위한 공연, 코미디와 익살극, 댄스와 퍼포먼스, 음악, 뮤지컬과 오페라, 토크와 이벤트, 연극, 비주얼 아트 등 다양한 장르가 포함되어 있다. 이 축제가 세계적인 명성을 얻는 이유 가운데 하나는 바로 다양한 장르의 작품들을 비교적 저렴한 가격에 만날 수 있다는 데 있다.

참여공연단체 및 공연 횟수를 보면 에든버러프린지페스티벌은 우리가 상상할 수 있는 거의 모든 형태의 작품들이 공연되는 세계 최대의 공연축제라는 것을 알

8) 김춘식·남치호, 『세계 축제경영』(김영사, 2005), 113~114쪽.

9) ≪한겨레≫, 2005년 8월 18일자.

10) "세계 예술인들 '가자 에든버러'로", ≪국민일보≫, 2001년 8월 13일자.

수 있다. 이를테면 1999년 제53회 축제 때에는 세계 607개 공연단이 참가해 200여 곳의 장소에서 총 1만 5,699회의 공연이 이루어졌다. 이 숫자는 매년 증가하고 있다. 2000년 축제에서는 1,491편의 작품이 참가해 총 2만 342회의 공연이 있었으며 2002년의 경우 644개의 공연단체(공연자 1만 1,713명)가 183개의 공연장에서 1,550개 작품의 2만 3,327회 공연을 가진 것으로 집계되었으며 방문객 수도 100만 명에 육박했다.

이처럼 에든버러프린지페스티벌이 대중적 지지를 받게 되고 참여 예술가 및 단체들 간 과당경쟁의 부작용이 나타나기 시작하자 축제의 총괄운영 및 예술가 지원을 담당할 상설기구의 필요성이 대두되었다. 이러한 필요성에서 1959년에 생겨난 것이 지금의 에든버러프린지페스티벌위원회(Edinburgh Festival Fringe Society)이다. 처음 사무국 형태로 출발한 축제위원회의 운영조직은 순수 민간단체로 페스티벌 참가 예술인들로 선임되었으며 이후 위원회는 축제운영에 필요한 지원을 받기 위해서 1969년 임의단체에서 유한회사로 전환했다. 축제위원회 밑에는 운영위원회를 두고 있다. 평상시 운영위원회에는 위원장을 포함해 8명이 근무를 한다. 축제기간에는 5주에서 5개월까지 근무하는 임시직원이 50명에서 100명까지 늘어났다.

에든버러프린지페스티벌의 경우 주체 측에서는 출판과 티켓판매, 그리고 공연자와 관객에 대한 정보제공의 역할만을 하기 때문에 예산규모는 여타 축제와 비교해서 매우 작은 편이다. 축제의 연간 총예산은 100만 파운드이다. 2002년 기준으로 90만 장 이상의 티켓을 팔아 약 78만 파운드의 수입을 올렸는데, 이는 전체 수입원의 70%를 상회하는 수치이다. 그밖에 기부와 협찬이 약 22%, 시당국과 예술협회로부터의 지원금이 각각 2%정도를 차지한다.[11] 특히 페스티벌의 독립성을 유지하기 위해 지원금을 전체 수입의 2~3% 선을 유지하려고 노력하고 있다.

이렇게 세계에서 가장 큰 예술 견본시장이면서 동시에 가장 비용이 적게 드는

11) "The Festival Fringe Society, Annual Report of 2002 Edinburgh Fringe Festival", 2002 보고서 참조.

축제라는 평가를 받는 에든버러프린지페스티벌이 지역경제에 미치는 파급효과는 대단하다. 2001년의 경우 이곳을 방문한 일반 관람객, 제작자, 공연기획자, 예술감독 등의 수는 100만 명에 육박하며 이들이 공연, 관람, 숙식, 쇼핑 등으로 쓴 돈은 약 4억 2,000만 파운드에 달한다. 프린지가 에든버러를 먹여 살린다는 이야기가 공공연히 나도는 것도 무리는 아니다.12)

　2004년 예술경영지원센터가 주최한 '성공적인 축제운영을 위한 기획자의 역할과 리더십' 특강에서 강사로 초빙된 에든버러프린지페스티벌 총감독을 역임한 폴 거진(Paul Gudgin)은 성공적인 문화예술축제로 자리 잡기 위한 몇 가지 주요사항을 언급했다. 가장 먼저 장소의 중요성을 강조했다. 바로 그 지역, 그 장소에서만 접하고 느낄 수 있는 해당 지역의 특성과 여건, 분위기를 살린 축제로 자리 잡을 수 있도록 지속적인 노력을 기울여야 한다. 다시 말해서 지역의 특성과 정체성을 잘 살릴 수 있는 독자적이고 독창적인 차별점을 찾아내어 축제의 경쟁력을 향상시킬 수 있도록 노력해야 한다. 또한 홍보의 중요성을 언급했다. 홍보를 위해서는 언론과의 좋은 관계를 유지하는 것이 중요하고 다양한 매체를 잘 활용해 페스티벌이 통일성 있고 잘 짜인 프로그램을 갖추고 있음을 잘 전달해야 한다. 축제의 본래의 목적은 관객과의 만남을 통해 감동을 전달하고 그 과정에서 소기의 목표가 달성될 수 있음으로 관객과의 커뮤니케이션이 중요시된다. 제아무리 훌륭한 프로그램의 축제라도 축제가 끝난 뒤 남는 것은 뜻을 함께한 '사람'이다. 관객과의 만남을 포함한 다양한 분야의 관계자와의 만남은 물론 리더십과 인적 네트워크에 대해서도 항상 진지한 접근이 요구된다. 재원확보에 있어서 에든버러프린지페스티벌은 공적 지원이 전체 예산규모의 7% 밖에 되지 않고 대부분은 스폰서와 사업수익금으로 충당한다고 한다. 축제예산의 대부분을 공적 지원금에 의존하고 민간 재원을 유치하는 데 어려움을 겪는 우리의 현실에 비춰보면 놀랍고 부러운 일이 아닐 수 없다. 그

12) ≪동아일보≫, 2002년 8월 19일자.

의 말처럼, 다양한 재원 개발을 통한 축제의 성장을 고민하면서도 문화성과 대중성이 서로 충돌되지 않고 균형을 유지하는 자세의 중요성을 유념할 필요가 있다.13)

마지막으로, 2008에 열린 에든버러프린지페스티벌은 8월 3일부터 25일까지 개최되었는데 에든버러프린지페스티벌에 참가한 한국 작품은 2007에 이어 14개 작품이다. 에든버러프린지페스티벌 참가작을 선별하기 위해 (재)예술경영지원센터에서는 2008년 5월 6일부터 22일까지 공모를 진행했다. 또한 지원 선정 3개 작품 이외에도 자유참가 방식을 통해 총 11개의 작품이 참가했다.14)

한편, 에든버러(문화예술)축제는 세계 각국의 전문 예술인들이 참가해 오페라, 연극, 영화, 클래식음악, 재즈 등을 비롯해 발레, 댄스, 서커스 등의 수천 가지의 다양한 예술작품들을 선보이며 이러한 예술의 향연을 보기 위해 전 세계로부터 방문객들이 발길이 몰리는 축제이다. 특히 페스티발 개막 전날 전야제격으로 벌어지는 퍼레이드에는 페스티벌 참가자들의 다양한 모습과 함께 오케스트라의 연주에 맞추어 벌어지는 폭죽놀이가 유명하며, 그 밖의 각종 이벤트 역시 최고 수준 예술가들이 벌이는 이벤트이다. 그러나 이 에든버러 축제의 백미는 에든버러 성에서 벌어지는 밀리터리 타투 퍼레이드라고 할 수 있다. 이 퍼레이드에서는 스코틀랜드를 대표하는 전통악기인 백파이프밴드가 성안에 입성하는 것을 중심으로 세계 각국의 밴드나 댄싱그룹의 연주와 연기를 즐길 수 있다. 또한 관객 사이에도 일체감이 형성되어 곡에 맞춰 노래를 부르거나 손잡고 모여 서서 춤을 추기도 하는 등 즐거움을 만끽할 수 있다.15)

13) 한선미, "에든버러 페스티벌을 꿈꾸다"(예술경영지원센터 성공적인 축제 운영을 위한 기획자의 역할과 리더십 특강, 2007.5.19).

14) www.newstage.co.kr

15) "유럽의 축제"(blog.naver.com/sj_81, 2006.3.16).

3) 일본 시민참가형의 뮤지컬과 사회지향적 뮤지컬

(1) 지역활성화를 위한 시민뮤지컬

일본 전국 37개의 시가 창립 100주년을 맞은 1989년에 각 도시에서는 박람회와 대형 시민뮤지컬이 연이어 개최되었다. 이것이 이른바 '제1차 시민뮤지컬 활동'이다. 당시 소요된 예산은 수억 엔에 달했다. 그 이후 경비가 너무 많이 든다는 이유로 지방자치단체로부터 외면당해오던 뮤지컬이 최근에는 '저예산, 지속형, 시민 참가형의 뮤지컬'을 지향하는 '제2차 시민뮤지컬 활동'으로 활발히 전개되고 있다. 현재 일본에서는 마쓰토야 유미(松任谷由美) 같은 유명한 뮤지션과 작가들이 뮤지컬 음악에 높은 관심을 보이고 있다. 또 고등학교와 대학교 등에서 뮤지컬서클이나 뮤지컬전문학교가 증가하고 뮤지컬극장이 생활 속 문화의 한 단면으로 정착되는 현상도 보이고 있다. 제2차 세계대전 이후 본격적인 뮤지컬영화시대를 맞이한 지 50년이 지난 지금, 일본의 뮤지컬은 문화·예술의 한 장르로서 정착되고 있다. 지금 나타나는 뮤지컬 붐은 비단 뮤지컬이 상연되는 횟수가 증가하거나 뮤지컬에서 종사하는 배우 수가 증가하는 것과 같은 양적, 물리적인 증가 현상뿐 아니라 그 내용과 질적인 측면에서도 크게 향상되었고, 특히 뮤지컬을 즐기는 관객이 증가했으며 기업의 메세나 활동 등에 의해 수많은 협력활동과 협찬 사업이 뮤지컬분야에 집중되고 있는 데서 기인했다.

이러한 뮤지컬 활동은 지역 공동체의 문화적 정체성을 확립시키고 지방자치단체의 새로운 성장동력으로서 다양한 문화사업이나 차별화된 문화이벤트의 형태로 등장하고 있다. 특히 각 지역의 시민은 이러한 이벤트 활동에 자발적이고 적극적으로 참여해 지역을 활성화시키고 경쟁력을 향상시키는 일에 중요한 역할을 담당하고 있다. 각 지역시민단체나 행정기관은 영화제나 뮤지컬 등의 문화행사나 이벤트의 적극적인 유치를 통해 지역을 활성화시키는 것은 물론, 이미지를 부각시키고 다양한 파급효과를 창출하는 등 개최도시로서의 긍정적인 측면을 확대시키고 있다.

<표 7-3> 뮤지컬 이벤트의 기능과 역할

① 뮤지컬 정보가 집중되고 뮤지컬과 접촉하는 기회가 증가해 시민뮤지컬과 무대예술에 대한 관심이 높아진다.
② 뮤지컬을 창작하고 연출, 기획하는 사람들이 증가해 전문가를 육성할 수 있다.
③ 각 지역의 뮤지컬 연출가, 배우, 무대전문가가 함께 모여 광범위한 지역을 기반으로 하는 교류가 이루어지고 작품의 질이 향상된다.
④ 다양한 미디어로부터 관심을 받게 됨으로써 효과적인 퍼블리시티가 가능하고 문화와 관련된 정보 발신의 중심지 역할을 하게 된다.
⑤ 다른 영역의 문화, 예술분야를 자극해 도시 전체의 문화수준을 향상시키게 되고 지역문화콘텐츠의 발전에도 도움을 줄 수 있다.

또한 다양한 콘텐츠를 개발하고 국내외의 문화교류를 선도하려는 노력이 활발히 전개되고 있는데 이를 위해 각종 문화사업과 문화이벤트의 개최에서부터 크게는 문화중심도시나 신도시 선언 등과 같은 움직임도 폭넓게 진행되고 있다.

(2) 사회·공익 지향적 뮤지컬

사회 전반에 걸친 시민참가형의 뮤지컬 활동은 여러 긍정적인 효과를 기대할 수 있다. 이 가운데 다소 특수한 사례가 되겠지만 시민의 자발적인 참여에 의한 뮤지컬활동이 사회활동의 하나로 성과를 거둔 경우도 있다. 1995년 한신 대지진 때 피해를 복구하고 이를 지원하기 위해 '부흥 한신대지진'이라는 테마를 가지고 자원봉사자, 현장을 복구하려는 건설자, 실업으로 걱정하는 사람들의 주장과 염원 등을 뮤지컬 형식을 통해 노래와 춤으로 표현한 것이 그 좋은 예이다. 엔터테인먼트적 요소를 적절히 가미해 역경과 슬픔보다는 희망과 자신을 갖게 하고 자신과 또 다른 어려운 현실을 살아가고 있는 사람들에 대한 연민과 사랑의 마음을 느낄 수 있도록 내용을 구성했다. 일반적으로 뮤지컬은 문화예술에 대한 공유와 참여를 통해 문화적 안목을 높여주거나 이를 통해 지역을 활성화시키는 기회를 제공하지만, 이처럼 공공성과 사회성과 관련된 일에 기능을 발휘하는 경우는 많지 않다.16)

이렇게 뮤지컬의 장르를 이용해서 사회적 요소와 엔터테인먼트적 요소가 함께

가미된 이벤트는 이벤트 참가자(관객)에게 감동과 만족을 제공하는 동시에 주최자에게는 의도한 목적을 달성할 수 있도록 한다. 이는 문화이벤트를 보다 다양하게 활용할 수 있는 사례로서 눈여겨 볼만하다.

4) 나고야국제음악제

나고야국제음악제는 봄에 개최되며 클래식음악을 소재로 하는 일본의 대표적인 문화예술축제이다. 전 세계 유명 예술인들이 다수 참가하고 오케스트라, 실내악, 리사이틀, 오페라, 발레 등 최고의 공연예술을 관객에게 선보인다. 국제음악제가 열리는 나고야(名古屋)는 아이치(愛知) 현의 현청 소재지로서 일본에서 네 번째로 큰 도시이다. 혼슈(本州) 남부 해안의 산업중심지이며 경공업을 비롯한 자동차, 기계 등 중화학공업도 잘 발달했다. 역사적으로 나고야는 영주의 성을 중심으로 발달한 성곽도시이며 일본 통일의 밑거름을 마련했던 오다 노부나가(織田信長), 도요토미 히데요시(豊臣秀吉)의 출생지이기도 하다. 도요타 자동차, 중부전력, 동방가스 등은 이 지역을 대표하는 기업으로 도카이(東海)와 중부지역의 경제에 커다란 영향을 미치고 있다. 나고야는 2005년 아이치만국박람회를 개최해 많은 주목을 받게 되었는데 이를 통해 지역활성화가 가속화되었다.

(1) 나고야국제음악제의 연혁

나고야국제음악제는 1978년에 첫발을 디뎠다. CBC(Chubu-Nippon Broadcasting, 中部日本放送株式會社)에서는 이전부터 해외 유명 예술인의 초청 프로모션사업에 적극적으로 뛰어들었는데, 가장 대표적인 것으로 1966년 비틀스를 일본에 초청해 리사이틀을 성황리에 진행했던 일이다. 클래식음악 부문은 1968년 스위스로망드

16) ≪宣傳會議≫, 1996年 1月号.

◎ 나고야국제음악제

개최지역 일본 아이치 현 나고야 시 시작연도 1978년(2007년 현재 제30회 대회를 맞음)
행사장소 아이치 현 예술문화센터 대극장, 콘서트홀, 주쿄(中京)대학 문화시민회관, 나고야시민회관
 대극장 외
주최 주부니혼(中部日本)방송, 나고야 시
협찬 도쿄(東京)방송, 도시바(東芝), 나고야(名古屋)은행, 노무라(野村)증권, 나고야 도큐(東急)호텔,
 도요타자동차, 티켓 피아, 마쓰시타(松下), 미쓰비시(三菱) 외
특징 방송국과 시가 공동주최 형식으로 개최하며 클래식을 중심으로 오케스트라를 비롯한 실내악,
 리사이틀, 오페라, 발레 등 최상의 문화예술공연 프로그램을 관객에게 선보이고 있다.
프로그램 공식적인 공연행사 외에도 클래식 장르와 관련된 흥미로운 음악콘서트를 특별공연행사로
 함께 진행한다.
부대행사 나고야국제음악제 특별강좌, 학생을 위한 재미있는 오페라강좌
홈페이지 hicbc.com

관현악단(Swiss Romande Orchestra)을 초청해 연주회를 갖는 것을 시작으로 뉴욕
필하모니, 빈필하모니, 필라델피아관현악단, 런던교향악단 등 세계 정상급 오케스
트라를 초빙해 일본 각지에서 순회공연을 개최했다. 1975년 CBC는 뉴욕의 메트로
폴리탄오페라극장의 공연팀을 초대해 나고야, 도쿄, 오사카에서 순회공연 행사를
가졌다. 이 공연은 메트로폴리탄오페라단으로서도 해외에서는 처음으로 참가한
음악회였다. 해외 유명 공연단의 일본 행사가 성공리에 끝나자 베를린국립가극장
(歌劇場), 빈국립가극장, 빈 폴크스오퍼(Wien Volksoper) 교향악단 등 해외 초청공
연사업을 추진해 일본 관객의 좋은 호평을 얻게 되었다.

또한 1978년에는 나고야의 봄을 화려하게 수놓는 클래식 음악축제로서 나고야
국제음악제를 개최해 오늘날에 이르게 되었다. 봄부터 초여름까지 나고야시민회
관을 공연장으로 해 유명한 클래식 아티스트들이 정기적으로 공연에 참가하는 문
화와 예술의전당으로서 자리 잡게 되었다. 1992년 아이치예술극장을 개관하고 난
다음부터는 공연장소를 시민회관과 예술극장 콘서트 홀, 대극장으로 구분해 세계
각국으로부터 저명한 예술인을 초빙하고 있다. 오케스트라를 비롯한 실내악, 리사
이틀, 오페라, 발레 등 최상의 문화예술공연 프로그램을 관객에게 선보이고 있다.

◎ 1978년 제1회 나고야국제음악제

3월에서 6월까지 총 7회 공연
장소: 나고야시민회관대극장

3월 1일(水)	롤랑부티발레단, 연주: 나고야필하모니교향악단,
3월 11일(土)	보스턴교향악단, 지휘: 오자와 세이지, 스메타나의 가극 <팔려간 신부>, 베를리오즈의 <환상교향곡> 외
4월 7일(金)	드레스덴국립오페라극장 관현악단, 베토벤 교향곡 <제6번 전원>, <제7번>, <에그몬트 서곡>
5월 20일(土)	필라델피아관현악단, 지휘: 유진 오르먼디, 슈트라우스교향시 <돈 후안>, 드뷔시 교향시<바다>, 브람스 교향곡 <제1번>
6월 7일(水)	아이작 스턴 바이올린협주곡의 밤, 연주: 나고야필하모니교향악단, 멘델스존 바이올린협주곡 <작품 64>, 베토벤 바이올린협주곡 <작품 61>
6월 10(土)	존 서덜랜드 소프라노 리사이틀, 리처드 보닝게, 피아노, 모차르트, 베토벤, 로시니, 드보르작, 리스트, 비제 피아노 작품 연주
6월 28일(水)	뉴욕필하모니, 지휘: 에리히 라인스도르프, 피아노: 마르타 아르헤리치, 드보르작 교향곡 <제9번 신세계> 외

◎ 2007년 제30회 나고야국제음악제

3월에서 6월까지 총 8+1회 공연
장소: 아이치 현 예술극장콘서트홀

3월 21일(水) 전야제	이스라엘필하모니관현악단, 드보르작 교향곡 <제9번 신세계> 외, 슈트라우스 교향시 <차라투스트라는 이렇게 말했다>
4월 1일(日)	일본바흐컬리지움, <요한 수난곡 BWV 245>, 지휘: 스즈키 마사키(鈴木雅明), 합창 및 관현악: 일본바흐컬리지움
4월 10일(火)	에디타그루베로바오페라 아리아의 밤, 바리톤: 이반 바레이, 지휘: 프리드리히 하이더, 관현악: 나고야필하모니교향악단, 도니체티의 가극 <라메르의 신부>
5월 17일(木)	'브람스 스페셜' 클래식, 함부르크북도이치방송교향악단, 지휘: 크리스토프 본 도나니, 브람스 교향곡 <제1번>, <제3번>
5월 31일(木)	지휘: 미하일 플레트네프, 러시아국립관현악단, 피아노: 라팔 블레하츠, 차이콥스키의 <환상적 교향곡 op.32>, 교향곡 <제5번 op.64> 외, 쇼팽의 피아노협주곡 <제1번>
6월 14일(木)	'이탈리아 명곡의 밤', 기돈 크레머 & 크레메라타 발티카, 바이올린: 기돈 크레머, 현악합주: 크레메라타 발티카, <사계>: 모리코네의 명곡과 비발디의 사계를 연주, 차이콥스키의 <피렌체의 추억 op.70>, 파가니니의 변주곡 <베네치아의 사육제 op.70> 외
6월 17일(日)	고바야시 겐이치로의 <카르미나 부라나>, 지휘: 고바야시 겐이치로, 관현악: 나고야필하모니교향악단, 바이올린: 우에무라 타로, 소프라노: 오시마 요코, 오카자키 혼성합창단, 타지미소년소녀합창단, 오카자키 고교합창부 외, 장소: 나고야시민회관 대극장, 멘델스존의 바이올린협주곡 <작품 64>
6월 24일(日)	이탈리아 스폴레토오페라극장, 로시니의 <세비야의 이발사>, 지휘: 클레멘트, 출연: 스폴레토오페라극장 관현악단, 합창단

자료: hicbc.com(나고야국제음악제 홈페이지) 참고.

2007년 나고야국제음악제는 개막 이래 30회를 맞이했다. 30년이 경과하는 동안 200회 이상의 공연을 개최했고 최대 규모를 자랑하는 메트로폴리탄오페라 공연을 5회 이상 여는 등 일본을 대표하는 음악제로서 자리 잡으며 오늘에 이르고 있다. 이 음악제는 클래식장르를 소재로 구성되었기 때문에 프로그램이 오케스트라를 비롯한 실내악, 오페라, 발레 등으로 단조롭게 나타나는 것이 특징이지만, 긴 역사와 함께 지역 이미지 개선과 문화 향유 기회 제공이라는 점에서 긍정적인 평가를 받았다. 특히 오랜 기간 동안 국제적으로 잘 알려진 음악가를 적극적으로 초청해 명실공히 국내외적으로 국제음악회에 걸맞은 위상을 확립했다.

나고야국제음악제 특별강좌, 학생을 위한 재미있는 오페라 강좌 등과 같은 특색 있는 부대행사와 클래식 정통 음악제를 표방하는 대회치고는 매우 드문 프리미엄 이벤트를 진행해 주목을 받았고, 대회가 개최되기 전부터 예약 및 다양한 티켓 구입방법을 제시해 관객에게 편익을 제공하고 원활한 진행을 돕는 데 기여했다.

(2) 티켓 구입 방법의 특징

나고야국제음악제의 입장권은 세 가지가 있다. 첫째, 패키지 입장권은 할인된 금액으로 총 일곱 편의 공연을 감상할 수 있는 티켓으로, 다수의 공연을 관람하려는 관객을 위한 특별 멤버십 할인권에 해당된다. 둘째, 본공연에 관심이 많은 관객에게 편의를 제공하기 위해 일반 발매에 앞서서 판매되는 예약 입장권이 있다. 셋째, 본공연에 임박해서 티켓 피아,[17] 러버스 숍(Lovearth Shop) 등과 같은 티켓 전문점을 통해 구입할 수 있는 일반 입장권이다. 일반 입장권은 나고야국제음악제의 인터넷티켓 코너에서도 구입이 가능하다.

17) 티켓 피아(Ticket Pia): 티켓 피아는 문화공연과 관련된 대표적인 전문 티켓 판매소로 유명하며 인터넷 전용 티켓 구입 포털사이트도 잘 발달되어 있다. 일본의 대표적인 공연티켓구입 사이트로는 E-Plus(イープラス, eee.eplus.co.jp), Ticket Pia(チケットぴあ, t.pia.co.jp), Lawson Ticket(ローソンチケット, www2.lawsonticket.com) 등이 있다.

(3) 특별공연 프로그램

〈사진 7-3〉 나고야 음악제 포스터

■ **파리오페라좌발레단 공연** – 주요 출연진과 안무가의 인터뷰 장면을 인터넷을 통해 소개한다. 2005년 아이치박람회[18]를 계기로 본격적인 모던 발레작품을 나고야에 소개해 대단한 호평을 받았던 파리오페라좌발레단(루파르크, Ruparuku)이 다시 일본을 방문했다. 세계 최고수준의 발레단의 하나로 수많은 관객에게 사랑받고 있으며 고전과 현대발레 작품을 중심으로 화려한 활동을 선보였다.

■ **성토마스교회합창단&게반트하우스관현악단 공연** – 제16대에 걸쳐 이어오는 성토마스교회합창단은 바흐(Bach)의 〈마태 수난곡(Matthew Passion)〉 전곡을 장장 3시간 20분에 걸쳐 연주해 많은 갈채를 받았다. 이 공연은 제31회 나고야국제음악제의 개막을 알리는 메인프로그램으로서의 성격이었으며 곡의 특성상 기교보다는 정통적 연주로 장중함을 잘 나타냈다. 특히 콘서트마스터를 겸하며 훌륭한 바이올린 솔로를 들려준 푼케(Funke)가 인상적이었다.

■ **학생을 위한 재미있는 오페라좌** – 학생 관객층을 대상으로 하는 이 프로그램은 오페라의 재미와 즐거움을 더해주었다. 선발된 학생 200명을 오페라 워크숍과 오페라 공연에 특별 초대해 오페라에 대한 관심과 이해의 폭을 넓혔다.

18) 아이치박람회: 2005년 아이치 현에서 열린 아이치박람회는 '사랑, 지구 박람회(愛地球博)'를 표방하며 자연의 예지를 주제로 3월 25일부터 6개월에 걸친 대회기간 동안 입장권 수익으로만 670억 엔을 벌어들였고 호텔 등의 숙박시설이 100% 가동, 고용률 또한 올라감으로 인해 총 1조 2,082억 엔에 달하는 경제효과를 보았다.

- **이탈리아 스폴레토오페라극장** — 2007년 〈세비야의 이발사(The Barber of Seville)〉로 이탈리아 사람의 밝은 기질과 젊은 오페라 출연자들의 경쾌한 모습을 통해 관객에게 감동을 선사했던 스폴레토(Spoleto)오페라극장은 2008년에도 같은 로시니(Rossini)의 걸작인 〈신데렐라(Cinderella)〉를 일본에 다시 등장시켰다. 왕자 역은 최고의 테너 안토니오 시라구사(Antonino Siragusa)가, 신데렐라 역은 메조소프라노 다니엘라(Daniela)가 맡아 열연했다.

- **베를린필하모니 12인의 첼리스트** — 음악의 장르를 뛰어넘어 독창성이 넘치는 공연을 선보이는 베를린필하모니 12인의 첼리스트는 베를린필하모니의 중추적인 역할을 담당하고 있는 첼로부문만을 선별해 콘서트를 진행하는 첼로 앙상블이다. 발군의 표현력으로 서로 절묘한 조화를 이루는 12명의 연주는 오케스트라에 필적하는 음량과 장중함을 가지고 있다.

- **기타 프로그램**(부대행사) — 나고야국제음악제 특별강좌, 학생을 위한 재미있는 오페라강좌

(4) 프리미엄 이벤트

나고야국제음악제는 1978년 나고야시민회관 대극장에서 개막을 시작한 뒤 2008년에는 30주년을 맞아 이를 기념하기 위해 다양한 프리미엄 이벤트를 시행했다. 먼저 대회의 30주년을 기념하는 기념간행물 발간을 비롯해 특별 디자인한 기념품을 응모에 참가한 전원에게 제공했다.

3. 한국 사례

1) 난파음악제

경기도 수원에서 근대음악가이며 서양음악의 선구자인 난파 홍영후의 위업과 음악세계를 기리기 위해 마련한 음악축제이다. 홍난파는 서양음악의 선구자이자 문학인으로 시대를 앞서 나간 예술가였다. 난파음악제(Nanpa Festival)는 1969년 8월 30일 그의 고향인 수원(당시는 화성군)에서 그의 제자와 후배 음악인들에 의해 난파추모일에 시작되어 현재는 전국 규모의 음악제로 성장했다. 본행사인 경연부분은 작곡(대통령상)과 피아노, 바이올린, 합창부(일반부, 어머니부) 등 4개 부문으로 진행되며 난파음악제 초청연주회에는 국내 음악계를 대표하는 유명 음악인 및 연주단체가 참가해 수준 높은 음악회를 열고 있다. 한국음악협회 경기도지회에서 주최, 주관하는 이 음악제는 난파음악상 시상식, 음악콩쿠르 등을 주요 행사로, 음악제 1부는 콩쿠르대상전, 2부는 초청 연주가의 연주회로 구성된다.

난파음악상 수상식과 함께 열리는 음악콩쿠르는 중등, 고등, 대학, 일반 부문으로 구분되며 1982년 제14회까지 대회를 함께 개최해오다가 제15회 대회부터는 대학, 일반, 관악협주(고등부)만 진행했다. 그동안 중지했던 중·고등부는 2002년 제34회부터 다시 시작되었다. 2004년부터 기존의 어린이부는 난파 전국어린이음악경연대회, 그리고 중, 고등부는 난파 전국중고음악콩쿠르, 또한 대학·일반부는 난파음악제 음악콩쿠르로 구분해 개최되었다. 초등, 중등, 고등부 콩쿠르는 피아노, 현악, 목관, 성악 부문으로 나뉘며 대학, 일반부는 작곡, 피아노, 바이올린, 성악 부문으로 구분되어 열린다. 음악인 최고의 영예라 할 수 있는 난파음악상은 난파기념사업회에서 음악가를 선정하며 경기도지회에서 시상을 주관한다. 이 상을 받은 음악가는 그 실력이 인정되어 나중에 한국뿐만 아니라 세계적으로 명성을 떨치는 경우가 많다. 그동안 정경화, 정명훈, 백건우, 조수미, 신영옥, 장한나 등이 수상했다.

◎ 난파음악제

개최지역 수원 시작연도 1969년 행사시기 8월 말~9월 초
행사장소 경기도문화예술회관 대공연장, 경기도문화재단 다산홀
주최 한국음악협회 경기도지회
주요행사 난파음악상 시상식, 음악콩쿠르(작곡, 피아노, 바이올린, 합창), 작곡은 격년제로 시행.
 난파음악상은 한국의 음악을 세계적으로 빛나게 한 음악가에게 수여하게 되며 일반적으로
 난파음악제가 열리기에 앞서서 4월 초순 시상한다. 대표적인 수상자로는 1968년 1회 때의
 정경화(바이올린)를 비롯해 백건우(1973, 피아노), 정명훈(1974, 피아노·지휘), 장영주(1990,
 바이올린), 조수미(1991, 성악), 신영옥(1992, 성악), 장한나(1995, 첼로) 등이 있다.
홈페이지 www.kgmak.or.kr

수원은 화성이라는 세계적인 문화유산을 바탕으로 해 전통과 문화도시로서의
이미지를 폭넓게 알리기 위해 다양한 지역축제행사를 개최하고 있다. 문화이벤트
로는 수원화성국제연극제와 수원 여름음악축제, 난파음악제 그리고 소규모로 진행
되는 기전음악제 등을 열고 있고 지역 전통축제로는 길마제, 대보름 민속놀이 한마
당, 그리고 수원화성문화제(수원화성축제) 등이 활발히 개최되고 있다. 이 가운데 난
파음악제는 홍난파라는 개인 및 그의 음악세계를 중심으로 해 국내 음악인을 발굴,
양성할 목적으로 개최되는 순수 음악경연대회의 성격을 띠고 있지만, 단순히 음악
제뿐만 아니라 수원의 지역적 특성을 고려한 문화전략으로 일환으로서 이해되어야
하며 앞으로 다른 축제와의 연계 및 계절적인 특성을 다 함께 고려해 차별화 계획
과 다양한 발전방안을 고려할 필요가 있다. 현재의 단조로운 대회 운영에서 벗어나
본래의 취지와 목적을 크게 손상시키지 않는 범위에서 누구나 쉽게 참여해 음악을 즐
기고 문화적 접촉기회를 향상시킬 수 있도록 다양한 부대행사 및 이벤트 프로그램을
새롭게 개선하는 것도 중요하다.[19]

한편, 난파음악제와 같은 곳인 경기도문화의전당 대공연장에서 열리는 기전음
악제는 소규모의 행사로 2007년(9월 1일 개최)에 제4회째를 맞이했는데 '순수와 열
정'이라는 대회의 주제에 따라 난파 전국음악콩쿠르에서 높은 예술적인 경지를 보

19) 두산백과사전(www.encyber.com).

여준 신인 음악가들과 초청된 음악인들의 음악세계를 접할 수 있는 음악회이다. 기전음악제는 지역색이 강하며 연주나 협연은 주로 경기 필하모닉오케스트라가 담당한다. 이 음악제는 '교류와 발전'이라는 콘셉트에 따라 국외 연주자를 초청해 도민에게 기량 높은 음악세계를 접하게 하고 교류를 통한 새로운 발전 방향을 모색하고 있다. 지난 2004년 제1회 대회에서는 지역 음악문화의 발전에 도움을 주기 위해 고등부 관악콩쿠르를 개최하고 우수음악인, 음악단체를 초청했다. 2005년 제2회 대회는 국제화 시대에 맞추어 국외 연주자(러시아 볼쇼이오페라 주역가수)와 발레리나의 초청공연이 있었고, 국내 우수 신인음악인과 연주단체(프라임필하모닉오케스트라)를 초청했다.

2) 대관령국제음악제

강원도를 대표하는 음악제의 하나로 대관령국제음악제(Great Mountains Music Festival & School)가 있다. 이 음악제는 미국 콜로라도 주 로키산맥 고지의 이름 없는 폐광촌을 세계적인 음악도시로 만든 아스펜음악제(Aspen Music Festival and School)를 모델로 해 만들었다. 은을 채굴하며 근근이 지역경제를 유지해오던 지방의 작은 폐광촌이 1949년 음악제를 개최하는 것을 계기로 세계적인 음악도시로 탈바꿈했다. 아스펜이 위치한 콜로라도 주는 강원도와 지역적 여건이 매우 흡사한데, 울창한 숲과 높은 산맥 등이 어우러진 대자연의 풍광은 음악제를 유치하기에 손색이 없다.[20]

(1) 아스펜음악제

로키산맥의 해발 2,400m에 자리 잡은 아스펜은 세계적인 휴양도시이자 음악도시이다. 인구 6,000여 명에 불과한 이 소도시에 유럽 등 세계 각지로부터 매년 수십만 명이 몰려들고 같은 기간 열리는 음악학교에는 약 40개 나라에서 1,000여 명의 음악학도가 참여해 세계적인 연주자들로부터 지도를 받게 된다. 겨울에는 주변 산악지대를 찾아 스키를 즐기려는 사람들로 붐비고 여름에는 홀마크 이벤트(hallmark event)가 된 이 고장의 음악제로 인해 발길이 끊이지 않고 있다. 매년 6월부터 8월 중순까지 200여 회의 크고 작은 연주회와 오페라, 모던음악공연, 음악캠프 등이 9주간 계속되는 아스펜음악제는 보스턴의 탱글우드음악제(Tanglewood Music Festival)와 함께 미국의 양대 음악축제로 손꼽힌다.

아스펜음악제는 시카고 대학 총장이었던 로버트 허친스(Robert M. Hutchins)와 시카고 출신의 기업인으로 클래식 음악의 열렬한 애호가이기도 했던 월터 페프케(Walter P. Paepcke)가 괴테 탄생 200주년 기념행사를 위해 음악회 등을 열기 위한 장소로 아스펜을 선택한 것에서부터 시작되었다. 그 후 60여 년이 흐르는 동안 아스펜음악제는 세계적인 음악제로서 자리 잡는 데 성공했다. 세계적인 음악가인 장영주, 르네 플레밍, 미도리 등도 아스펜음악제에 참가한 경력이 있는데, 이 음악제의 무대에서 연주가로서 얻은 경험은 나중에 음악가로서 중요한 경력이 될 정도로 이 음악회의 위상은 대단하다.

메인 무대로 잘 알려진 베네딕트 뮤직텐트는 2000년에 완공되어 2,050석 규모의 창의성이 높은 디자인과 함께 전용무대로서 손색이 없다. 다양한 음악행사가 열리는 해리스 콘서트홀과 빅토리아 휠러 오페라하우스 등도 공연장으로 유명하다. 메인 무대뿐 아니라 시내 곳곳에 마련된 크고 작은 공연장에서 특색 있는 공연 프로그램이 매일 열리는데, 대부분의 야외음악회와 공연행사는 무료로 참여할 수 있

20) www.aspenmusicfestival.com 참고.

으며 특히 세계 저명 음악가들이 직접 아마추어 신진 음악가를 지도하는 여름음악학교에는 음악제 기간에만 매년 10만여 명이 방문한다. 이 기간에 열리는 음악회, 콘서트, 공개 레슨 등의 350여 개 이벤트는 80달러짜리 티켓을 구입하면 대부분 참여할 수 있다. 행사장 주변의 잔디밭에 앉으면 고대 종교음악에서 현대음악까지 무료로 들을 수 있을 것이다.

한편, 주변의 탱글우드음악제는 잔디밭에서도 자유롭게 음악회를 즐길 수 있는 것을 콘셉트로 해서 또 다른 예술적인 감흥을 전달한다. 63여 년의 역사를 자랑하는 이 페스티벌은 매년 클래식은 물론이고 재즈, 팝에 이르는 다양한 음악을 선보이며 관객들을 만족시킨다. 페스티벌 기간 동안 보스턴심포니오케스트라와 더불어 보스턴팝스오케스트라는 매년 관객들에게 장르 구분 없는 최고의 음악을 선사하는 주역이다. 특히 보스턴심포니오케스트라는 1938년 페스티벌 시작 이래 제2차 세계대전이 일어났던 1942~1945년을 제외하곤 매년 이곳에서 여름을 보내왔다.

탱글우드에는 창설자이자 첫 음악감독이었던 쿠세비츠키(Koussevitzky)의 이름을 딴 쿠세비츠키뮤직섀드(Koussevitzky Music Shed)라는 야외음악당과 1970년부터 2002년까지 무려 29년 동안 음악감독 자리를 지킨 오자와 세이지(小澤征爾)의 이름을 딴 세이지오자와홀(Seiji Ozawa Hall)이 마련되어 있다. 쿠세비츠키뮤직섀드는 초창기 천막에서 음악회를 시작하다가 1988년 지금의 공연장 모습으로 재건축되었다. 이곳은 객석에 5,100명을 수용할 수 있으며 잔디밭에도 자유로운 분위기 속에서 1만 명이 관람할 수 있다. 세이지오자와홀은 1,200석이 마련되어 있으며 1994년 일본의 기업을 중심으로 미국의 각 재단, 부호들이 기금을 마련해 건립되었다. 특히 눈길을 끄는 것은 객석 쪽 벽면은 필요에 따라 개방할 수 있도록 되어 있어 잔디밭에서도 음악을 즐길 수 있는 야외무대로 탈바꿈할 수 있다.[21]

21) www.bso.org 참고.

(2) 대관령국제음악제

아스펜음악제와 부분적으로는 탱글우드음악제를 모델로 삼아 2004년 개막한 것이 강원 평창군 용평 일대에서 열리는 대관령국제음악제이다. 2007년 제4회 대회에서는 '비전을 가진 사람들'을 주제로 8월 3일부터 26일까지 개최되었다. 최근 2014 동계올림픽 유치에 실패한 분위기에서도 평창을 세계적인 문화명소로 만들겠다는 목표로 시작된 이 음악제는 아직 역사가 짧지만 평창이 가진 높은 인지도와 이미지, 그리고 수려한 자연경관 때문에 발전가능성은 매우 크다. 겨울 스포츠축제의 꽃이라 할 수 있는 동계올림픽유치와 더불어 또 다른 평창의 전략적 목표인 예술도시로서의 경쟁력을 확보하고 이미지를 창출하려는 열기가 매우 뜨겁다. 따라서 앞으로 예술문화도시로의 자리 매김을 위해 대관령국제음악제에 거는 기대가 매우 크다고 할 수 있다.

아름다운 산과 자연풍광이 어우러진 강원도 평창에서 열리는 2004년 제1회 대회에서는 자연의 영감을 주제로 7월 24일에서 8월 8일까지 16일간 45개의 다양한 음악행사가 진행되었으며 저명한 음악가들이 참여해 음악애호가들의 관심을 끌게 되었다. 2007년 제4회 대회는 한국을 대표할 만한 최고 수준의 음악제를 표방하며 여러 열정과 노력을 기울였다. 8월 3일에서 26일까지 약 3주 동안 진행된 이 음악제에는 개막 연주회를 포함해 12번의 음악회가 용평리조트와 원주 치악예술관에서 개최되었다. 또한 총 55회 이상의 다양한 프로그램으로 구성된 음악제와 젊은 음악인을 양성하기 위한 음악학교가 행사기간 동안 열렸다.

유명 연주자와 음악가의 공개강의와 학생연주회, 잔디밭 영상음악회, 음악가와의 대화 다양한 프로그램이 개최되었다. 'Visionary — 비전을 가진 사람들'이라는 주제를 가지고 세계적인 음악가들의 작품이 연이어 무대에서 선을 보였다. 음악의 선각자들을 재조명하는 취지에서 바흐에서부터 헝가리 작곡가인 리게티(Ligeti), 그리고 중국의 거장 탄둔(Tan Dun) 등 비전을 가진 음악가들의 창의적인 음악을 감상할 수 있었다. 특히 한국에 처음 소개되는 장르로, 멀티미디어 아티스트 노만 페

◎ 대관령국제음악제

개최장소 강원도 평창 시작연도 2004년 행사시기 7~8월
행사장소: 강원도 용평리조트 눈마을홀 외 주최 대관령국제음악제 추진위원회
특징 국내에서 유일하게 음악학교와 연주회를 결합한 독특한 음악
주요행사 마스터 클래스와 세미나, 음악가와의 대화, 학생연주회, 잔디밭 영상음악회 외
홈페이지 www.gmmfs.com

리맨[22]의 예술세계를 경험할 수 있었다.

대관령국제음악제와 맞춰 그 효과를 극대화하기 위해 '강원감자큰잔치'가 열렸다. 2007년 제11회째를 맞이해 8월 8일부터 5일 동안 열리는 강원감자큰잔치는 '건강을 심어주는 감자, 행복을 열어가는 강원도'를 슬로건으로 감자캐기를 비롯한 감자마을 탐방, 감자요리 시연 및 경연, 감자 왕 선발 등 감자와 관련된 55개의 다채로운 행사가 진행되었다. 또한 축제기간 동안 감자주제관을 비롯한 강원감자 특별전, 감자홍보관 등의 전시이벤트와 식품업체 초청 설명회와 감자 도예전 등 특별행사도 마련되었다. 연중 최대의 관광객이 집중되는 여름 휴가철을 맞이해, 이 지역특산물에 대한 홍보효과 및 브랜드 가치를 극대화 할 수 있을 전망된다.[23]

한편, 대관령국제음악제의 대표적인 프로그램을 소개하면 다음과 같다.

- **음악가와의 대화** – 영화제에서 관객과 하는 토크쇼처럼 이 음악제에서도 세계적 음악가들이 시사와 음악에 관련된 자신만의 경험과 음악세계를 소개하는 좌담회 형태의 프로그램이다. 음악가의 사상과 철학을 알 수 있는 좋은 기회가 되고 있다(장소: 에메랄드 홀/용평리조트).
- **마스터 클래스** – 최고의 음악전문가 및 교수진이 음악제에 참가하는 학생들을 직접 지도하는 열린 강의 프로그램이다. 거장들의 음악세계와 교육철학을 바

22) 웅장한 오케스트라 선율에 맞춰 붓과 물감이 유리 캔버스 위에서 형상을 그려 다양한 이미지를 연출했다.

23) ≪강원일보≫, 2007년 7월 21일자.

탕으로 차세대 신인음악가들을 지도, 양성한다(장소: 에메랄드 홀, 오팔 홀/용평 리조트).

- **학생연주회** — 무료입장으로 진행되는 이 행사는 음악제에 참가하기 위해 지원한 20개국의 해외 유명 음악학교 출신의 학생을 선발해서 다양한 레퍼토리를 선보인다(장소: 에메랄드 홀/용평리조트).
- **잔디밭 영상음악회** — 개·폐막식 등의 메인 행사와 유명한 음악연주가들의 공연 실황을 용평 스키 슬로프에 마련된 잔디밭에서 스크린을 통해 관람할 수 있다. 자연과 예술이 하나가 되는 탁 트인 야외공간에서 가족, 친구와 함께 세계적인 연주자들의 공연을 감상한다(장소: 스키 슬로프 잔디밭/용평리조트).[24]

2004년 처음 열린 대관령국제음악제는 줄리아드 음악대학원 교수인 강효를 예술감독으로 내정해 많은 주목을 받으며 개최되었다. 눈마을 홀에서 개막연주회를 시작으로 거장 음악가와의 대화, 유명 연주가의 공연 프로그램, 떠오르는 연주가 시리즈, 학생연주회, 세계적인 음악전문 교수진들이 참여하는 마스터 클래스, 바이올린·첼로·비올라 등 3개 분야에서 각 1명씩 뽑는 협연자 콩쿠르 등 다양한 음악 프로그램이 구성되어 있다. 신인 음악전공 학생들을 위한 음악학교는 마스터 클래스, 실내악 레슨, 학생연주회, 개인 레슨, 협연자 콩쿠르 등으로 꾸며져 있으며, 한국을 비롯해 미국, 이탈리아, 프랑스, 오스트리아, 독일, 일본, 중국 등 총 15개국에서 120여 명의 음악인이 참여했다. 참가자격에 나이 제한은 없으며 참가 신청자의 녹음테이프에 의한 오디션으로 선발하게 된다.

현재 강원도 평창의 장기적인 마케팅 구상은 동계 올림픽 후보지로서의 인지도를 바탕으로 '겨울 스포츠의 메카 — 평창'이라는 기본 콘셉트를 반영시켜서 관련 이벤트를 겨울에 집중시킨다는 전략이다. 다만 문제는 여름이다. 다행히 주변에

24) www.gmmfs.com 참고

리조트, 휴양시설이 잘 조성되어 있기 때문에 여름 휴가철에 이를 극대화할 수 있는 활용방안의 하나로서 '음악과 자연과의 교감'이라는 콘셉트의 국제음악제를 개최할 수 있다면 성장 가능성이 크다. 매년 여름 이곳에서 열리는 대관령국제음악제는 국제적 수준의 음악을 감상할 수 있는 무대로 위상을 확립했다. 주변 관광자원과의 연계도 잘 구성되어 주변의 대관령 양떼목장이나 허브농장 등은 또 다른 볼거리를 제공한다.[25] 벤치마킹의 대상이 되고 있는 미국 콜로라도의 아스펜과 같이 평창은 음악제를 유치하기에 좋은 주위환경과 입지조건을 가지고 있다. 현재 대관령국제음악제는 자연과 음악, 공연과 휴양, 교육이 어우러진 복합적 음악축제로 비상하고 있다.

음악회의 홍보를 위해 KBS 1 FM에서 여덟 번 실황 중계방송을 한 것은 탁월한 선택이었다. 강효 예술감독이 이끄는 실내악단 세종솔로이스트와 함께 세계 저명 연주가들의 공연을 감상할 수 있었다. 리게티, 탄둔, 타케미츠 등의 현대음악, 드뷔시, 라벨(Ravel) 등의 실내악곡, 베토벤, 모차르트, 슈베르트, 브람스 등의 고전 실내악을 연주했다. 유명 연주가들의 프로그램으로 첼리스트 지안 왕(Jian Wang)과 켈러 사중주단이 연주를 해설과 함께 들을 수 있었다. 세계적 연주자들이 무대에 오르는 '저명 연주가 시리즈'는 관객이 가장 관심을 가지는 공연 프로그램 중 하나이다. 여기서는 정명화(첼로), 리처드 용재 오닐(비올라), 로버트 블로커(피아노) 등이 뛰어난 기량을 선보였다. 이 모든 연주실황은 용평리조트 잔디밭에 설치된 대형 스크린을 통해 '잔디밭 영상음악회'로도 감상할 수 있다. 잔디밭에서도 자유롭게 음악회를 즐길 수 있는 미국 탱글우드음악제와 비슷한 면모가 있다.

2007년 대관령국제음악제에서는 개막을 기념하는 춘천 시립교향악단 특별연주회를 8월 25일 춘천문예회관에서 개최했다. 여기서 어려운 곡인 드보르작의 〈첼로협주곡〉과 잘 알려진 〈교향곡 9번(신세계)〉을 대관령국제음악제에 참가한 독일 출

25) ≪스포츠서울≫, 2007년 7월 20일자.

신 첼로이스트 올레 아카호시가 협연했다.[26] 여러 음악가의 작품 초연무대도 기대되었던 부분이다. 대만 작곡가 고든 친의 〈성악과 현을 위한 하이쿠〉가 세계 초연되었으며 한국에 처음 소개되는 멀티미디어를 이용한 공연도 흥미로웠다. 이 밖에도 8월 3일부터 6일까지 제1회 알도 파리소 첼로콩쿠르와 7일부터 20일까지는 음악학교가 열리는 등 다채로운 행사가 펼쳐졌다. 특히 음악축제와 함께 열리는 대관령음악학교에는 20개국 145명의 젊은 음악도가 참가해 뜨거운 열기를 자아냈다.[27] 이러한 점에서 대관령국제음악제가 해외의 유명 국제음악제 등과 같이 세계적인 국제음악제로 발전할 가능성을 충분히 엿볼 수 있었다.

3) 서울국제음악제

1975년 광복 30주년 기념음악회를 모태로 해 시작된 국제적인 음악제로, 처음에는 '대한민국음악제'로 불리다가 1977년부터 현재의 명칭인 서울국제음악제(Seoul International Music Festival)로 바뀌었다. 출범 이후 현재까지 해외에서 많은 활약을 보이는 한국 출신의 연주자와 세계 정상에 있는 외국 연주자를 초청하는 한편, 한국 작곡가의 창작곡 발표무대를 제공하는 등 한국음악의 발전에도 기여하고 있다. 예술의전당 콘서트홀에서 열리는 이 음악제는 화려하고 대중적인 것보다는 정통 클래식을 중심으로 하는 음악축제의 성격을 지닌다. 가곡을 테마로 하는 난파음악제를 제외하면 국내 음악축제의 명맥을 가장 오랫동안 이어왔다. 1977년 서울국제음악제 때 결성된 유로-아시아 필하모니오케스트라는 유럽과 아시아 출신 연주자들을 음악을 중심으로 하나로 결성된 페스티벌 오케스트라로서 서울국제음악제의 메인 오케스트라로 활동하고 있다. 이 음악제는 한국음악협회, 예술의전당, 동아일보사가 공동으로 개최하며 격년으로 가을에 개최된다. 그동안 한국을 대표

26) 《조선일보》, 2007년 8월 23일자.
27) 《한국경제신문》, 2007년 7월 9일자.

◎ 서울국제음악제

개최지역 서울 시작연도 1975년 행사시기 격년 가을
행사장소 예술의전당, 국립중앙극장 소극장
주요행사 국내외 유명 연주단 및 연주가 초청공연
공동개최 한국음악협회, 예술의전당, 동아일보사
후원 및 협찬 예술의전당, 한국음악협회, 문화체육관광부, 한국 문화예술진흥원 외
공연프로그램 국내외 유명 연주단, 연주가 초청공연, 개, 폐막식 연주회 및 개막 식전 콘서트(로비
 콘서트), 인터넷 부제 공모전

하는 음악가들인 조수미, 백건우, 백혜선, 김영준, 강동석 등이 이 대회에 참여한 바 있고 해외에서도 성악가 테너 플라시도 도밍고, 첼리스트 요요마, 피아니스트 라자 베르만 등 세계적인 음악가들과 두루 이 행사를 거쳐 갔을 정도로 클래식 부분에서는 오랜 전통을 가진 국제음악회로서 위상이 확립되어 있다.

서울국제음악제에 참가하는 유명 연주악단은 KBS교향악단, 서울시 교향악단, 코리안심포니오케스트라, 서울바로크합주단 등 국내 정상급 오케스트라와 실내악단, 볼쇼이합창단, NHK체임버오케스트라, 대만의 주퍼큐션그룹, 중국의 선양오케스트라 등 해외 유명 연주단의 초청공연도 있었다. 클래식 연주회를 중심으로 하기 때문에 다른 문화예술축제와 같이 프로그램의 다양성을 찾기 어렵고 관객의 참여를 유도하는 이벤트는 제한되어 있다. 이와는 별도로 2005년 서울국제음악제의 일환으로 예술의전당 콘서트홀에서는 만하임극장&코리안심포니 갈라(Gala)콘서트가 있었다. 이번 콘서트에는 모차르트, 베르디, 푸치니의 오페라 〈아리아〉 연주가 있었다.

한편, 제25회 서울국제음악제는 미리 인터넷을 통해 음악애호가들로부터 신청곡을 받아 음악회 프로그램을 구성하여, 많은 응모 중에서 '새로운 접속'이 선정되었다. 공간과 시간의 고정된 틀에서 벗어나 공간과 시대 간의 음악적 언어의 정지된 생각의 굴레를 과감히 벗어던져 보자는 의도로 쌍방향성 커뮤니케이션이 가능한 사이버에서의 만남 즉, '접속'을 주제로 한 것이다. 이는 청중이 적극적으로 참

여한다는 점에서 새로운 시도였는데, 다소 생소하더라도 창작성·예술성이 뛰어나 인터넷상에서 높게 평가되는 연주자를 발굴하려는 의도에서 시행된 것이다.

한국음악협회와 예술의전당이 주최한 2003년 제25회 서울국제음악제는 행사기간 동안 예술의전당 콘서트홀에서 개최되었다. 아일랜드국립교향악단 상임지휘자인 게르하르트 막슨을 비롯해 피아니스트 게르하르트 오피츠, 존 오코너, 독일의 베르디 현악4중주단, 첼리스트 지안 왕, 피아니스트 강충모, 바이올리니스트 피호영 등이 참가했으며 이 밖에 유럽에서 활동하는 한국 연주자들의 무대를 마련했다. 20일 막슨이 지휘하는 KBS교향악단의 개막 연주(브람스 곡)를 시작으로 25일 박은성 지휘의 수원시립교향악단 폐막회의 연주까지 6일간 화려한 음악의 향연이 벌어졌으며, 개막 식전행사로 콘서트홀 로비에서 서울청소년리코더합주단, 클래식기타 연주회, 스트링체임버오케스트라 뮤토피아 등 어린 학생들이 꾸미는 '로비 콘서트'도 마련되었다.[28]

28) ≪헤럴드경제≫, 2003년 9월 4일자.

4) 통영국제음악제

　한반도의 남쪽에 있는 통영은 동양의 나폴리라고 불릴 만큼 아름다운 도시이다. 윤이상이라는 음악사적 배경과 한려해상 국립공원의 수려한 풍광은 국제적인 음악 도시로의 발전가능성을 보여준다. 통영국제음악제(TONGYEONG INTERNATIONAL MUSIC FESTIVAL)는 여러 변화를 거쳐 발전을 모색하고 있다. 1999년 윤이상 가곡의 밤이라는 단일 음악회로 출발해 2000년과 2001년의 통영현대음악제로, 2002년부터 현재의 통영국제음악제로 바뀌어 오늘에 이르고 있다. 그다지 길지 않은 기간에 비해 주목할 만한 성과를 보이며 국제 음악축제로 성장해온 이 음악제는 2004년 '통영국제음악제 2004 시즌'이라는 새로운 대회명칭으로 다른 문화이벤트와 같이 매년 한 번(3월 중, 10여 일간 개최)만이 아니라 봄, 여름, 가을의 연중 음악제의 형태로 첫선을 보이게 되었다.

　통영은 세계적인 작곡가 윤이상(1917~1995)의 고향이다. 남북분단 상황에서 그의 사상을 문제 삼는 시각이 많아 그와 관련된 어떠한 행사를 개최하는 것이 어려운 실정이었지만 많은 사람의 우려 속에 통영국제음악제의 전신이라 할 수 있는 '윤이상 가곡의 밤'이 1999년 5월에 처음으로 열렸다. 독일 유학 중 윤이상을 만난 뒤 귀국한 김승근 교수 등이 통영 지역 음악인들과 함께 개최를 주도했다. '현존하는 현대음악의 5대 거장'으로 불렸던 윤이상은 동양의 정신을 독특한 선율로 표현해 현대음악의 새로운 지평을 개척했다. 그의 음악은 동양과 서양의 전통과 정신의 공존과 자연과 인간에 대한 깊은 신뢰와 화합의 세계를 추구한다. 윤이상의 주요 작품으로는 〈심청〉과 관현악곡 〈신라〉, 오페라 〈나비의 미망인〉, 광주민주화운동을 소재로 한 교향시 〈광주여 영원히〉, 〈화염에 휩싸인 천사〉를 비롯한 많은 교향곡과 합창곡, 실내악곡, 독주곡 등이 있다.

　통영국제음악제는 봄(3, 4월), 여름(6, 7월), 가을(10, 11월) 등 시즌별로 열리고 있다. 봄 시즌에는 '초연현대음악', 여름은 '윤이상음악아카데미', 가을은 '국제콩

쿠르'로 구분되어 있다. 이러한 차별화전략에 따라 관객도 봄에는 음악 마니아가
주류를 이루고 여름은 음악전공 교수들과 학생, 가을에는 음악에 관심이 있는 일반
관객 등이 주로 찾는다. 2000~2003년까지는 2월과 3월에 1주일 정도 열렸지만
2004년부터 시즌 행사로 규모가 확대된 것이었다. 서울에서도 하기 어려운 봄, 여
름, 가을의 연중행사로 음악회를 열면서 통영의 낙후된 지역 경제의 활성화에 많은
도움이 되고 있다. 시즌 음악회는 해외에서도 그 예를 찾아보기 어려운데, 스위스
쿠체른축제 정도가 있을 뿐이다. 이 음악제도 봄(부활축제), 여름(피아노), 가을(오케
스트라) 등으로 구분되어 개최된다.

　통영국제음악제는 '아시아의 잘츠부르크'라는 칭호를 들을 만큼 단기간에 급속
도로 성장한 축제이다. 이 음악제가 열리는 통영이 유명한 작곡가 윤이상의 고향이
라는 것에서 출발한 것도 큰 메리트로 작용했지만, 다음과 같은 차별화전략이 많은
역할을 담당했다.[29]

29) 김영순·박지선, 『축제와 문화』(인천: 인하대학교 출판부, 2004), 165~170쪽.

(1) 통영국제음악제의 특징과 차별화전략

① 저명한 해외 음악가들의 참가

통영국제음악제에는 국제음악제라는 명칭에 걸맞게 주빈 메타와 빈필하모니, 바이올리니스트 장영주, 정명훈과 프랑스 라디오 오케스트라, 정트리오, 앙상블 모데른(Ensemble Modern), 영화 〈와호장룡(臥虎藏龍)〉(2000)의 음악을 만든 중국인 뮤지션 탄둔 등 저명한 해외 음악가들이 대거 참가했다.[30]

② 축제 개최의 시즌화

통영국제음악제는 매년 1회만이 아니라 계절별로 음악회를 개최하는 차별화된 음악제를 추구한다. 봄, 가을에 펼쳐지는 2개의 시즌 음악회와 국제윤이상아카데미를 포함한 여러 단일행사로 구성된다. 재단법인 통영국제음악제는 통영국제음악제의 인지도를 높이기 위한 다양한 브랜드 마케팅('통영국제음악제, TIMF')을 시행해 통영을 문화의 도시, 예술의 도시, 그리고 세계적인 음악도시로 발전시키고자 노력하고 있다.[31]

③ 통영국제음악제 프린지

통영국제음악제는 에든버러프린지페스티벌을 모델로 해 2002년부터 프린지페스티벌을 개최하기 시작했다. 먼저 통영시를 비롯해 부산 서부와 경남 일원의 아마추어 음악인 36개 팀, 약 200여 명으로 시작한 '통영국제음악제 프린지페스티벌(TIMF Fringe)'은 해를 거듭할수록 발전을 계속해 2005년 프린지페스티벌에는 무려 65여 개 팀 1,000명이 넘는 인원이 참가했다. 특히 2003년 도올 김용옥과 윤도현밴드가 참가해 음악제의 열기를 더했다. 행사장소로는 프린지 공연답게 학교, 교

30) 《조선일보》, 2006년 3월 18일자.
31) timf.org(통영국제음악제 홈페이지).

회, 버스터미널 등 자유롭게 행사가 이루어져 다양한 관객층의 마음을 파고들며 이 음악제의 비중 있는 공연으로 성장했다.

TIMF 프린지는 누구나 무료로 참가해 그들의 열정을 발산할 수 있는 무대를 제공한다. 아카펠라, 국악, 크로스오버(crossover music)[32] 등에 이르기까지 장르의 다양화는 물론 참가자의 연령층도 폭을 넓혀가고 있어 어린이에서 노년층, 그리고 아마추어에서 전문 음악가까지 참여할 수 있고 공연자와 관객이 함께 즐기고 만드는 축제 속의 축제라고 할 수 있다. 초등학생 그룹사운드 'U.F.O.', 일흔이라는 나이에도 무대에서 활약 중인 '콰데스 재즈(Qades Jazz) 오케스트라', 그리고 네 손가락의 피아니스트 이희아는 커다란 감동을 주었다.

④ 통영국제음악제 아카데미

2007년에는 7월 2일에서 7월 7일까지 열린 이 행사는 창작성과 음악성을 가진 전 세계의 신진 음악가를 위한 여름 음악교육 프로그램이다. 통영을 진정한 '음악축제의 장'으로 만들 프린지 무대의 주인공을 양성할 목적으로 자유로운 교육의 장을 연 것이다. 2007 TIMF 아카데미는 실내악(바이올린, 비올라, 첼로, 피아노)과 작곡, 앙상블 아카데미의 세 부문으로 개최되었는데 첼리스트 발터 그리머, 작곡가 시드니 콜벳, 바이올리니스트 강동석, TIMF 앙상블 등의 세계적인 기량을 자랑하는 음악가들과 참여해 부문별 레슨을 지도했다. 다양한 음악 프로그램과 부대행사도 함께 열리는데 워크숍과 음악 강좌, 리허설, 마스터 클래스, 연주회 등이 구성되어 음

32) 어떤 장르에 이질적인 다른 장르가 혼합되어 만들어진 음악 형태로 퓨전음악을 가리킨다. 음악계에서 퓨전이라는 말이 가장 많이 사용되는 장르는 재즈이며, 트럼펫 연주자인 마일스 데이비스(Miles Dewey)가 1969년 처음으로 재즈에 강렬한 록비트를 섞어낸 크로스오버 음악을 선보였다. 1980년대에 접어들자 각 나라의 문화와 이념을 초월하는 분위기가 고조되면서 새로운 음악 장르인 퓨전 재즈가 등장했다. 이후 클래식에도 퓨전이 접목되어 팝과 가요, 재즈 등에 클래식을 혼합하거나 클래식과 가요를 접목시킨 새로운 장르의 음악이 등장했다.

악 교육을 희망하는 사람에게 다양한 기회를 제공한다. 미리 오디션을 통해 선발된 한국과 타이, 대만의 젊은 교육생들은 통영 바다가 내려다보이는 리조트와 요트클럽에서 저명한 작곡가와 연주자에게서 직접 레슨을 받는 기회를 누렸다.

⑤ 통영시 일원의 종합적인 환경디자인 계획

국제음악제로서의 위상을 어느 정도 확립한 통영은 문화, 예술의 도시로의 변화를 위해 통영시 일원에 대한 환경, 공간 디자인 및 설치 미술의 마스터플랜을 계획하고 있다. 이번 구상은 구 통영시청 건물인 페스티벌하우스와 윤이상거리, 강구안 문화마당, 시민문화회관 등, 통영시 일원을 축제 무대로 활용해 이 공간에 역사적·문화적·건축사적 의미를 부여하려는 종합적인 환경디자인 계획이다.

특히 페스티벌하우스는 2002년 이후의 시즌 국제음악제와 한국 최초로 유네스코 산하 국제음악콩쿠르 세계연맹에 가입한 '2006년 경남국제음악콩쿠르'의 주요 공연장소로서 통영시 문화예술행사에 중요한 역할을 담당했다. 디자인 콘셉트에서 강조하고자 한 것은 윤이상과 통영 사람들의 가슴속에 항상 그리움으로 존재하는 '바다'와의 만남을 통영적인 서정성으로 표현하는 것이었다. 통영시를 상징하는 '윤이상거리'는 해가 뜨기 전 출어에 앞서 그물을 손질하고 줄을 꼬며 가슴속으로 만선과 안전을 기원하는 뱃사람들의 출항 준비 모습을 형상화시켜 디자인했다. 어선의 시작과 끝에 해당하는 윤이상거리 양단에 푸른색 플래카드형 게이트가 설치되었는데 이 게이트는 육지와 바다가 나눠지는 곳을 상징하며, 플래카드형 게이트에는 POP 사인(배너, 깃발, 페넌트) 등이 어우러져 풍어 기원제의 모습이 상징적으로 표현된다.

페스티벌하우스 담장 벽에는 새로운 음악세계의 열림을 상징하는 설치미술 벽이 세워졌다. 축제의 공식 행사장소로 이용하는 페스티벌하우스에는 만선의 귀항을 축복하는 의미를 담은 여러 구조물을 설치해서 축제의 분위기와 연계시켰다. 페스티벌하우스 앞 도로(윤이상거리)와 진입 계단 바닥은 노란색으로 칠하고 대문 문

주(門柱)를 이용한 오방색 설치조형물을 설치해 이곳이 축제의 중심이자 행사본부임을 나타냈다. 또한 마당 안쪽 나무·숲에 그물을 드리우고 노란색의 천과 깃발을 군집형으로 설치해 풍어의 상징인 펄럭이는 만선기로 표현했다. 정면에 보이는 벽에는 오방색 천이 번갈아 걸리며 색동칠과 흑칠, 주칠, 전통연의 이미지로 상징화되는데 이는 통영의 자랑스러운 전통문화인 전통연과 누비, 나전칠기(주칠, 흑칠)를 표현한 것으로 통영시가 문화와 예향의 도시임을 대외적으로 알리는 역할을 한다.

한편, 통영시청 외벽 면에는 통영바다에서 본 유채꽃밭을 형상화한 대형 이미지 보드를 설치하고 시청 입구 문주에 오방색 천을 휘감아 음악제 지원본부(축제지원본부)를 상징한다. 시청사 입구, 페스티벌하우스, 시민문화회관 등에 오방색 천으로 연출된 연결 장치를 통해 축제지원본부, 축제실행본부, 축제공연장을 한데 묶어 통일된 이미지를 형성해 홍보효과를 극대화한다. '강구안문화마당'에는 관악기를 형상화한 파이프 구조물의 설치 조형물과 통영대교, 거제대교 등에 음악제 대형 이미지 보드를 설치해 시각적인 효과와 함께 축제의 홍보를 극대화하며 세계적으로 도약하는 모습을 나타낸다.

한편, 시내 중심가와 강구안문화마당에는 독립부스형 안내소(Information Center)를, 페스티벌하우스 로비와 메인 숙소인 마라나리조트 로비에는 분리형 안내데스크를 설치해 음악제의 안내, 홍보, 입장권 구입 등의 편의를 제공하고 친절하고 준비된 이미지를 느낄 수 있도록 한다.[33]

(2) 통영국제음악제의 진행

2006년 통영국제음악제의 봄 시즌 행사는 3월 21일(화)부터 26일(일)까지 6일간 개최되었다. 윤이상이 1964년에 발표한 작품 〈유동(Fluktuationen)〉을 주제로 프로그램을 구성했고 모차르트 탄생 250주년, 쇼스타코비치 탄생 100주년을 맞이해 음

33) timf.org(통영국제음악제 홈페이지) 참고.

악사적 의의를 다양한 행사를 통해 새로운 시각으로 조명했으며 고전의 시대로부터 현대에 이르기까지 시대를 넘어 계승되고 있는 천재들의 예술정신과 작품세계를 이 음악제를 통해 새로운 모습으로 전달한다. 모스크바 필하모닉오케스트라, 카운터 테너 이동규, 캐나디언브라스, 살타첼로, 앱솔루트리오에 이르기까지 음악애호가들로부터 높게 평가받는 저명한 음악가들은 높은 음악성으로 관객들에게 감동을 선사했고 특히 개막공연으로 준비된 음악극 〈로즈(Rose)〉는 실험 정신과 형식으로 봄 시즌 음악제의 화려한 서막을 장식했다.

2006년 통영국제음악제 가을 시즌 행사는 10월 28~11월 6일에 개최되었다. 독일 슈투트가르트 체임버오케스트라의 공연 등은 '윤이상 브랜드'로 수년간 다져온 음악도시로서의 명성에 걸맞는 것이었다. 통영시 동호동 남망산 기슭에 위치한 통영 시민문화회관에서 가을 시즌의 막을 올렸는데, 개막공연 연주회에서 줄리아드 대학원 출신의 비올리스트 리처드 용재 오닐은 TIMF 앙상블과 협연으로 힌데미트(Paul Hindemith)의 장송음악, 쇼스타코비치의 〈비올라와 현악 합주를 위한 신포니아〉 등을 선보였다. 가을 시즌의 공연 프로그램은 윤이상과 모차르트, 쇼스타코비치의 음악세계를 주제로 해 펼친 공연은 10월 30일 우에노 요시에(上野義江) 등의 실내악 무대를 시작으로 해서 11월 2일 말롯(Ma'alot)의 목관 5중주단, 11월 6일 상트페테르부르크필하모닉 공연 등으로 이어졌다.

가을 시즌의 특별공연 프로그램의 하나로 열린 경남국제음악콩쿠르의 1등은 이탈리아 코모피아노아카데미에 재학 중인 빅토리아 코르친스카야(캐나다)였으며 본선 진출자 5명 중 4명이 해외 유명 음악학교 출신들이었다. 지난 여름시즌에 개최된 윤이상음악아카데미 행사에도 독일 21명, 일본 2명 등 해외에서 23명이 참가해 전체 참가자 250명 중 약 9%를 차지할 정도였다. 가을 시즌의 경남국제음악콩쿠르에는 17개국에서 66명이 참가 신청을 했고 비디오, CD, 그 밖의 서류심사를 거쳐 한국을 비롯한 러시아, 스페인, 중국, 이탈리아, 라트비아, 폴란드, 아르메니아 등 8개국 출신 21명이 본선에 올랐다. 한편, 심사위원장으로 베를린국립음대 교수인 볼

프강 뵈처(Wolfgang Boettcher)를 초대해 화제를 모았는데, 그는 윤이상과 음악활
동을 같이 했고 카라얀 시절 베를린필하모니의 수석주자로 18년간 활동한 적이 있
다. 또 10월 28일 예선으로 막이 오른 경남국제음악콩쿠르는 11월 3일 통영 시민문
화회관에서의 협주곡 결선에 이어 11월 4일 마산 MBC홀에서 강남심포니와의 협
연으로 입상자 연주회를 열었다. 결선 실황은 통영 인터넷방송을 통해 생중계되며
많은 음악인에게 이 음악제에 대한 관심을 이끌었다.

2007년 통영국제음악제부터는 봄 시즌은 연주 위주로, 가을시즌은 콩쿠르 위주
로 프로그램을 더욱 차별화시켜 진행했다. 봄 시즌은 3월 23~29일, 가을 시즌은 10
월 26~11월 4일에 열렸으며, 윤이상 탄생 90주년을 기념해 특집 프로그램을 구상
했다. 고전음악에서부터 현대음악까지 다양한 장르를 포용하는 통영국제음악제의
성격에 따라 세계적인 고음악(古音樂, 바로크 음악 이전의 음악을 통틀어 이르는 말)
열풍을 주도한 조르디 사발(Jordi Savall)의 전문 연주단체인 르 콩세르 드 나시옹
(Le Concert de Nations)이 통영을 찾아 400년이 동안 많은 음악애호가의 사랑을
받아온 고음악의 참모습을 보여주었다. 조르디 사발의 3월 27일 공연은 2003, 2005

년에 이은 세 번째 내한공연으로 2003년 첫 내한 공연 때는 〈비올라 다 감바(Viola da Gamba)〉 독주를 선보였고 2005년에는 자신이 창단한 실내악 앙상블음악단을 이끌고 1800년대 이전에 작곡된 고전음악을 위주로 연주회를 가졌다.

그밖에 미국 4인조 실내악단인 크로노스콰르텟(Kronos Quartet), 프랑스 재즈악단 클로드볼링(Claude Bolling) 빅밴드, 일본 여성 4인조 아카펠라그룹 앙상블플라네타 (Ensemble Planeta), 독일의 뮌헨 체임버오케스트라(Munich Chamber Orchestra) 등 이 공연했다. 2007 통영국제음악제의 시작을 알리는 개막 연주회는 폭넓은 활동과 그 우수성으로 현대음악 연주의 최고봉으로 인정받는 크로노스콰르텟이 맡았다. 봄 시즌에 통영을 찾는 크로노스콰르텟은 개막 연주회뿐만 아니라 아시아 각국의 음악 전공 학생과 함께하는 워크숍과 미 항공우주국(NASA)의 위촉을 받아 만든 멀티미디 어 작품인 〈선 링스〉[34]의 연주도 맡아 통영에 새로운 음악의 세계를 소개했다. 공식 행사의 마지막을 장식하는 폐막연주는 3월 29일 뮌헨 체임버오케스트라 공연으로 마무리되었다. 지휘자 알렉산더 리브라이히(Alexander Liebreich)와 뮌헨 체임버오 케스트라는 윤이상 탄생 90주년을 기념해 윤이상이 작곡한 음악을 연주하고 2003 년 경남국제음악콩쿠르의 우승자인 첼리스트 줄리 앨버스(Julie Albers)와 함께 일 주일 동안의 봄 시즌을 화려하게 장식했다.

특색 있는 공연 프로그램으로는 '나이트 스튜디오'가 있다. 이 공연에서는 일본 의 여성 4인조 클래식 그룹인 앙상블플라네타가 악기의 특성을 조화 있게 구성해 인생의 아름다움을 전해주며 세계적인 클래식 기타리스트인 야마시타 가즈히토(山 下和仁)는 극한의 기교를 통해 기타라는 악기의 한계를 넘어서 감동을 연주했다.

34) 〈선 링스(Sun Rings)〉: '음악을 통한 인간과 우주의 화합'을 콘셉트로 해서 현대음악의 미래를 주도하는 미국의 현악 4중주 크로노스콰르텟이 2002년 초연한 야심작이다. 〈선 링스〉는 NASA가 25년간 보이저 호 등의 우주탐사선을 통해 수집한 소리를 바탕 으로 현대음악의 거장 테리 라일리(Teddy Riley)가 작곡하고 멀티미디어 아티스트인 윌리엄스(Williams)가 비주얼을 담당해 만든 작품이다.

〈사진 7-4〉 통영국제음악제

통영시 전경

옥외사인

공연장

버스정류장 광고

이처럼 통영시는 서울에서도 하기 어려운 봄, 여름, 가을 시즌 음악회를 열어 지역경제를 활성화시키는 원동력으로 활용하고 있다. 1년 내내 지속되는 행사는 음악팬들을 폭넓게 수용할 수 있는 요인이 되었다. 이를 바탕으로 통영국제음악제는 2002~2004년 3년간 문화체육관광부 평가에서 우수 지역축제로 평가받았다.

통영국제음악제의 성공에는 행정기관의 적극적인 지원이 큰 역할을 했는데, 통영시는 체계적인 제도적 지원을 위해 2002년 조례를 만들어 예산과 인력을 지원하고 있다. 2006년도 음악제에서는 예산 15억여 원 중에서 통영시 11억 원, 경상남도 1억 원 등 자치단체가 12억 원을 부담했다. 나머지는 입장료 수입과 기념품 판매 등으로 충당했다. 통영과 서울의 재단사무국 전체 인원 10명 가운데 4명이 공무원일 정도로 인적 지원도 적극적이다. 또한 통영시는 2001년 도천동 해방에서 해저

제7장 음악제 295

터널 사이의 790m를 윤이상거리로 지정한 데 이어 추가로 80억 원을 들여 인근에 '윤이상공원(도천 테마파크)'을 마련했다(2010년 완공). 재단사무국은 2006년 일반 공연 관중 1만 5,000여 명, 프린지 공연 4만 2,000여 명 등, 5만 7,000여 명이 축제에 방문한 것으로 집계했다. 통영시 인구 13만여 명의 절반 정도가 음악회를 관람한 것이다. 민간기업의 후원 및 협찬도 빼놓을 수 없는데, 금호그룹은 해외 참석 음악가들의 항공료와 숙박비 등으로 연간 1억여 원씩을 부담하고 있다. 음악회가 빠른 기간에 자리 잡는 데는 시민의 역할 또한 매우 중요했다. 시민 3,000여 명으로 구성된 '황금파도'는 공연관람표를 구입해 주변 사람에게 나눠주는 '표 나눔운동'을 전개해 관객 동원에 크게 기여했다.35)

하지만 통영 국제음악회가 크게 발전한 것은 무엇보다 활발한 홍보활동에 기인하는 바가 크다. 그중 대표적인 것이 'TIMF 앙상블'이다. 통영국제음악제의 영문 머리글자를 따서 이름을 지은 TIMF 앙상블은 바이올린과 피아노, 플루트, 클라리넷, 오보에, 제르베즈, 비올라, 하프 등 20여 명의 연주자로 구성된 소규모 합주단이다. 교향악단을 운영하려면 예산이 많이 들기 때문에 앙상블을 구성한 것이다. 2001년 창단한 TIMF 앙상블은 2003년부터 해외로 무대를 넓혀왔다. 주로 30~40대의 젊은 연주자로 구성되며 현대음악만을 전문으로 연주한다. 매년 국내 연주회 10여 차례와 해외 연주도 한두 차례 참가해 통영국제음악제의 홍보사절을 겸하고 있는데, 2003년 루마니아 바커우(Bacǎu)현대음악제의 개막 연주단체로 초청되어 호평을 얻었는데, 이후 초청이 잇따르고 있다. 해외 연주 첫해만 경비를 자체 부담했을 뿐 그다음부터는 초청 측이 경비를 부담할 정도로 실력을 인정받고 있다. 2005년 8월 아시아작곡가연맹이 타이에서 주최한 제25회 국제현대음악제와 2005년 바르샤바 가을축제에도 초청을 받았다. TIMF 앙상블의 해외공연 때에는 통영국제음악제의 홍보를 위해 주로 국내 작곡가들의 초연작을 연주하는 등 한국음악을

35) 《중앙일보》, 2006년 11월 1일자.

세계에 알리고 있다.[36]

(3) 재단법인 통영국제음악제의 역할

아시아의 클래식 음악의 중심지로 성장한 통영국제음악제는 1999년 단일 음악
회로 출발해 2000년과 2001년의 '통영현대음악제'를 거쳐 오늘에 이르게 되었는데
그 과정에서 재단법인 통영국제음악제의 역할을 간과할 수 없다. 2002년 3월에 설
립된 재단법인 통영국제음악제는 조직 전체를 총괄하는 이사회, 재단 주관 행사의
프로그램구성을 결정하는 운영위원회와 행사의 실질적인 업무를 담당하는 사무국
으로 구성되어 있다. 또 지난 2003년 4월에는 재단사업의 제반 여건을 조성하고 후
원하는 후원회가 설립되었다. 이처럼 통영국제음악제를 체계적으로 지원하기 위
한 조직의 구성이 체계를 갖추고 여러 해 동안 국제음악제를 진행하면서 축적된 경
험과 노하우가 더해지면서 통영국제음악제는 비약적인 성장을 거듭해왔다.

2003년부터는 국내 유일의 국제음악콩쿠르인 경남국제음악콩쿠르를 개최해 재
단의 사업을 확장하는 계기를 마련했고 2004년부터는 연중 단 한 번 개최하는 일
주일간에 걸친 음악제의 고정된 틀에서 벗어나 '시즌별 음악제'를 시도했다. 이것
은 통영음악당의 건립사업을 준비하기 위한 것이며 더 나아가 이 음악제가 궁극적
으로 지향하는 '국제적 음악도시, 문화예술의 통영'을 준비하는 과정의 일환으로
이해할 수 있다.

한편, 'TIMF의 브랜드화'는 이 재단법인이 추구하는 중요한 활동의 하나이다.
통영국제음악제의 이니셜을 딴 'TIMF'는 음악제의 사업과 행사를 아우르는 종합
적인 브랜드로, 이러한 브랜드 마케팅이 효과를 발휘할 수 있도록 재단은 다양한
후원 및 협력을 아끼지 않고 있다.

36) 《중앙일보》, 2006년 11월 9일자.

5) 부산국제음악제

부산국제음악제(Busan Music Festival: BMF)는 실내악 위주의 음악제이다. 아시아 최고의 실내악 축제를 지향하며 각 연주분야에서 저명한 연주자들을 초청해 최고의 앙상블을 연주하고 뮤직아카데미를 통해 미래의 음악가를 양성, 교육할 목적으로 창립되었다. 우리 음악계는 음악교육의 구조적인 모순으로 인해 실내악보다는 독주자 중심으로 발전되었다. 이에 부산국제음악제는 각자의 소리보다는 다 함께 어우러진 소리를 중시하고 연주자 개개인의 인간적인 면과 음악적 호흡이 일치했을 때 최상의 음악수준을 창출하는 실내악 연주를 중심으로 관객에게 다른 음악제와의 차별화를 시도한다. 실내악 연주는 '음악연주의 꽃'으로 불리며 각 파트를 담당하는 연주자들의 균등한 소리의 양감이 창조하는 선율의 아름다운 조화 때문에 모든 연주자들에게 있어서 가장 이상적인 연주형태로 여겨진다.

부산국제음악제는 다양한 행사를 배제하고 오직 음악회 위주의 페스티벌을 지향하며 단발성의 음악제가 아니라 오랜 기간 지속적으로 개최해 부산지역의 대표적인 음악축제로 자리매김할 것을 목표로 하고 있다. 그렇게 함으로써 문화예술의 접촉기회가 상대적으로 부족한 지방문화의 분권화를 이룩하는 데에도 많은 역할을 할 것으로 기대된다.

(1) 부산국제음악제의 특징

① 부산국제음악제 뮤직아카데미

이 음악제의 메인 행사인 부산국제음악제 뮤직아카데미는 세계적인 기량을 갖춘 연주자와 음악전공 학생들이 함께 모여 상호 간의 음악적·인간적인 교류를 통해 음악적 기량을 연마하는 프로그램이다. 뮤직아카데미는 2005년부터 시작되었으며 2007년 제3회 대회는 1월 23일~2월 3일 12일간 개최되었다.

2005년 1월의 첫 대회에 이어 2006년 2회째를 맞았던 부산국제음악제는 1월 11 일에서 22일까지 지역 음악인들의 참여로 더욱 성숙해진 모습으로 개막되었다. 봄에는 부산국제연극제, 가을은 부산국제영화제, 그리고 겨울은 부산국제음악제를 통해 '문화예술의 도시, 부산'의 이미지를 확고히 포지셔닝하는 데 어느 정도의 성공을 거두었다고 할 수 있을 것이다. 제1회 음악제(2005월 1월 18~31일)의 어설펐던 대회운영에서 벗어나 음악축제의 면모를 느낄 수 있었던 제2회 음악제는 더욱 다채로운 프로그램과 성숙된 운영으로 진행되었다. 탄생 250주년을 맞이한 모차르트의 <플루트 4중주 제1번>으로 막을 올린 오프닝콘서트를 비롯해 부산시립교향악단과 함께한 13일의 신년음악회, 14일의 가족음악회, 16일의 부산 실내악, 17일의 축제음악회, 20일의 가족과 함께 하는 음악회, 부산국제음악제의 후원자와 함께한 21일의 디너콘서트 등 8차례의 음악회를 개최했다. 해외 유명 음악가들의 참가는 부산국제음악제를 더욱 빛나게 했는데, 줄리아드 대 음악대학 교수인 피아니스트 로버트 맥도날드를 비롯해 파리국립고등음악원 교수인 올리비에 갸르동, 샌프란시스코음악원 교수인 바이올리니스트 이안 스웬센, 뉴잉글랜드음악원 교수인 비올리니스트 마르타 케츠, 제네바콩쿠르 우승의 첼리스트 정명화 등이 참여했다. 이와 더불어 부산 출신 음악인들의 참여 또한 매우 큰 힘이 되었다.

1월 13일 공연 프로그램으로 진행된 신년음악회는 지역의 대표적인 음악단체 중

(8일 8색의 공연 프로그램 편성)
1월11일(수) 오프닝콘서트(부산문화회관 대극장, 오후7시 30분), 개막콘서트 전에는 식전행사로
　　프리 콘서트(Pre Concert)가 준비되었음(7시부터 30분간)
1월13일(금) 신년음악회, 부산시향 협연(부산문화회관 대극장, 오후7시 30분)
1월14일(토) 가족음악회(부산문화회관 대극장, 오후7시 30분)
1월16일(월) 오늘의 부산실내악, 뮤즈트리오&콰르텟(부산문화회관 대극장, 오후7시 30분)
1월17일(화) 축제음악회(부산문화회관 대극장, 오후7시 30분)
1월18일(수) 떠오르는 별 시리즈, 김다솔 피아노독주회(부산문화회관 대극장, 오후7시 30분)
1월20일(금) 교수와 학생이 함께하는 음악회(부산문화회관 중극장, 오후7시 30분)
1월21일(토) 후원자를 위한 음악 디너콘서트(해운대 그랜드호텔 대연회장, 오후6시 30분)

하나인 부산시립교향악단과의 협연으로 일정이 이루어졌다. 차이콥스키의 〈이탈리아 기상곡〉과 베토벤의 〈피아노 바이올린 첼로를 위한 3중 협주곡〉이 연주되었고 특히 뒤이어 진행된 피아니스트 올리비에 갸르동, 바이올리니스트 이안 스웬센, 첼리스트 로렌스 레서와의 협연에서는 그동안 성장한 기량을 보여주었다. 부산 지역의 음악인이 참여하는 무대는 16일의 '오늘의 부산 실내악'이라는 공연 프로그램에서도 이어졌다. 뮤즈 트리오와 콰르텟에 의해 진행된 이날의 연주회에서는 부산 시민의 음악제에 대한 특별한 관심과 연주자들의 열정이 조화를 이루어 예술로 승화되는 행사 모습이 매우 의미 있고 인상적이었다. 이와 같은 열정은 18일에 열린 '떠오르는 별 시리즈'에서도 부산 출신의 피아니스트 김다솔의 공연에서도 찾을 수 있었다. 1월 20일에는 '교수와 학생이 함께 하는 음악회'가 개최되어 이번 연주에 참가한 교수들을 중심으로 뮤직아카데미를 운영했다. 부산뿐 아니라 서울 등 각지에서 모여든 신진 음악도들이 높은 수준의 음악교육을 위해 굳이 외국에 가지 않더라도 나름대로의 성과를 거둘 수 있게 했다는 점은 높이 평가할 만하다. 마지막 공연에는 이 기간에 아카데미에서 연습한 내용을 가지고 교수들과 현악합주로 대미를 장식했다. 한편, 1월 21일에는 해운대 그랜드호텔 대연회장에서 '디너콘서트'가 열렸는데, 기업(금호그룹)의 메세나 활동이 활성화되는 계기로 활용되어 의미를

기간 1월 23일~2월 3일(12일간) 장소 해운대 씨클라우드호텔
참가대상 음악을 전공하는 학생 및 일반
모집부문 피아노, 바이올린, 비올라, 첼로, 클라리넷, 호른
음악아카데미의내용 각 부문 4회의 개인레슨, 실내악 레슨 (1회 이상), BMF 콩쿠르 개최, 학생음악회
 및 교수와 함께하는 음악회

더했다.

2007년 제3회 부산국제음악제는 1월 21일에서 2월 3일까지 부산 문화회관을 중심으로 여러 곳에서 개최되었다. 스페인 소피아왕립고등음악원 교수인 피아니스트 클라우디오 마르티네즈(Claudio Martinez), 피아니스트 올리비에 갸르동, 실내악의 달인이자 미국 뉴잉글랜드음악원 교수인 바이올리니스트 루시 스톨츠만(Lucy Stoltzman), 일본 출신의 바이올리니스트 다케자와 교코(竹澤恭子), 첼리스트 정명화, 인디애나폴리스콩쿠르 출신의 바이올리니스트 백주영 등이 참가하여 그들의 빛나는 테크닉으로 실내악의 묘미를 들려주었다. 제2회 대회 때와 마찬가지로 8일 8색의 특징 있는 공연 프로그램으로 편성되는 기본 틀은 유지한 가운데 부산신포니에타연주회를 새롭게 추가했다.

부산신포니에타연주회[37]는 오프닝콘서트(1월 25일)에 앞서서 1월 23일 부산문화회관 중극장에서 오후 7시 30분부터 열렸으며 부산국제음악제 연주자와 부산신포니에타와의 만남이라는 콘셉트로 새로운 느낌의 공연을 펼쳤다. 부산신포니에타는 부산의 대표적인 바이올리니스트 김영희 교수를 중심으로 현악 엘리트들이 모인 체임버오케스트라로 2007년도에 창단 21주년을 맞이했다. 부산신포니에타는 세계적 피아니스트 클라우디오 마르티네즈와 화려한 앙상블을 펼쳤는데, 모차

37) 신포니에타(sinfonietta)는 이탈리아어로 형식, 내용 면에서 소규모의 심포니를 의미한다. 신포니에타 오케스트라의 경우는 대규모 오케스트라와 마찬가지로 곡목, 연주목적 등에 따라서 악기 편성이 정해지며, 악단의 인원은 대략 10명에서 40명 미만으로 구성된다.

르트의 〈피아노협주곡〉 등 협연으로 연주되는 곡 외에도 야나첵(Janacek)의 〈현을 위한 모음곡〉과 레스피기(Respighi)의 〈류트를 위한 고풍의 무곡〉 등의 실내악이 연주되었다.

한편, 2007년도의 BMF 뮤직아카데미도 많은 음악가가 참가한 가운데 성황리에 개최되었다. 1월 23일~2월 3일의 12일 동안 세계적 기량을 소유한 연주자와 음악전공 학생들이 함께 모여 음악적 기량을 향상시키는 동시에 최상의 앙상블을 경험하게 되었다.

② 부산아트매니지먼트의 사업내용

통영국제음악제의 발전과정에는 재단법인 통영국제음악제의 역할을 빼놓을 수 없듯이 음악제나 다른 문화예술제가 깊이 뿌리를 내리고 장기적으로 자생적인 토양을 마련하기 위해서는 민간 주도의 협력단체나 기관의 도움이 필요하다. 부산국제음악제는 부산아트매니지먼트가 이러한 역할을 담당하고 있다. 부산아트매니지먼트는 부산지역 굴지의 클래식 음악공연을 전문으로 하는 이벤트기획사이며 1985년부터 지금까지 클래식 음악공연을 400회 이상 기획해오고 있다.

현재 부산아트매니지먼트가 추진하고 있는 주요 사업내용은 다음과 같다.

- 부산국제음악제 주최 및 주관
- 국내외 연주자의 음악회
- 국내외 유명 연주자의 초청공연
- 아티스트 매니지먼트 및 홍보 지원 활동
- 기업 및 단체 음악회의 기획 및 자문 활동
- 기타 유망 음악가의 지원 활동

부산아트매니지먼트는 2005년 제1회 대회부터 관여하기 시작했는데, 제2회 때

는 일본 국제피아노듀오협회의 협력을 얻어 일본과 부산 피아니스트 40명이 함께 〈베토벤 교향곡 제9번〉을 협연하도록 주선했다. 이 공연에는 부산시립합창단, 대구시립합창단, 고신대합창단 등 200명에 가까운 합창단원들도 참가하여 대단한 반향을 불러일으켰다. 부산아트매니지먼트의 목표는 부산의 홀마크 이벤트로 자리 잡은 부산국제영화제와 버금가는 문화예술축제로서 발전시켜 이 음악회가 부산 시민의 자랑거리가 될 수 있도록 하는 것이다. 이는 부산국제영화제가 대중적이고 경제적인 가치에 중점을 두었다면 클래식 음악을 중심으로 하는 국제음악제 문화적, 예술적 가치를 추구함으로써 서로 조화를 이루도록 해 '문화예술의 도시, 부산'이라는 이미지 구축을 위한 시너지 효과를 창출시켜 문화시민으로서의 자긍심을 높이려는 것이다.

6) 서울국제컴퓨터음악제

서울국제컴퓨터음악제(Seoul International Computer Music Festival: SICMF)는 앞에서 언급한 음악제와는 성격이 다르다. 즉 디지털, 전자음악을 주제로 한 축제로, 한국전자음악협회가 주최하며 1994년 '서울컴퓨터음악제'로 시작해 2001년에는 '서울국제컴퓨터음악제'로 성장·발전하면서 오늘에 이르고 있다. 현재 아시아를 대표하는 전자음악축제로 자리 매김하고 있으며 해마다 세계 각국의 기성 음악

◎ 서울국제컴퓨터음악제
개최지역 서울　시작연도 1994년, 행사시기 11월 중
행사장소 예술의전당 자유소극장, 한국 예술종합학교 전자음악실, 한양대학교 음악대학 컴퓨터음악실 등
주최 한국전자음악협회
특징 컴퓨터 및 전자음악을 회원, 비회원 사전 공모를 통해 선정된 작품을 행사기간 중 공연
프로그램 한국컴퓨터음악대회와 전자음악 세미나, 여름 음악캠프와 연계해 진행
홈페이지 www.computermusic.or.kr

가와 젊은 작곡가들의 작품이 100여 편 이상 참가하고 있다. 이 중에서 위촉된 심사위원에 의해 선별된 20여 곡이 행사기간 동안 연주된다. 또한 스탠퍼드 대학의 CCRMA, 메타듀오(Meta Duo), 독일전자음악협회(DEGEM) 등 유명 음악가와 연주 단체를 초청해 음악 세미나와 특별 음악회 등의 프로그램을 진행해오고 있다. 서울 국제컴퓨터음악제는 회원작품과 비회원작품을 사전에 공모해 이 가운데서 대상이 되는 작품을 선정한 후 음악제 기간에 관객에게 소개하는 방식을 채택하고 있다.

한국전자음악협회가 주최하는 2004년 SICMF는 10월 21일부터 24일까지 예술의 전당 자유소극장에서 개최되었다. 세계 전자음악가들의 작품 20여 곡이 연주되었는 데, 안드레 발테츠키의 '나의 전자음악 속 구성 조직의 처리와 형태', 김진현의 '컴퓨터음악으로부터 인터액티브 미디어 아트까지', 이돈웅, 최영준의 '미래의 국악을 위한 국악기의 디지털화' 등 다양한 세미나도 함께 진행되었다. 2005년 SICMF 대회는 11월 10일 13일까지 개최되었다. 예술의전당 자유 소극장과 한국예술종합학교 전자음악실, 한양대학교 음악대학 컴퓨터음악실, 서울대학교 음악대학 시청각실에서 열린 이 대회는 지난해보다 참가작품 수나 규모면에서 더욱 성장된 모습을 보였다. 11월 10일 개막식에서는 〈히데코 가와모토의 버닝(Burning)〉을 비롯해 〈이인식의 어울림〉이 발표되었고 13일의 폐막일까지 로버트 로웨(Robert Rowe)의 〈시가 스모크(Cigar Smoke)〉, 조진옥의 〈빈집〉, 김태희의 〈Your Eyes are Moving〉, 필립 마누리(Philippe Manoury)의 〈토카타(Toccata)〉 등이 진행되었다.

2006년 SICMF는 11월 23일부터 11월 26일까지 예술의전당 자유소극장을 중심으로 개최되었다. 현대음악과 컴퓨터음악이 조화를 이룬 소규모의 전시회와 같은 분위기를 연출하는 가운데 다양한 연주회가 선을 보였다. 대회가 끝난 후에는 2006 제3차 한국전자음악협회 학술대회가 연세대학교 음악대학 오페라실에서 개최되었다. 이번 학술대회에서는 전자음악을 위한 C프로그래밍 언어 교육의 현장보고를 비롯해 국악 가상악기의 개발과 연구, 소리의 시각화 등의 주제로 전자음악에 관한 학술연구가 활발히 논의되었다.

◎ 2007 SICMF 회원작품 공모

○ 공모분야
·테이프음악
·라이브 전자음악
·악기(8명 이내)와 전자음악(테이프 혹은 라이브)
·오디오-비주얼 미디어 작품
○ 공모규정
·작품은 2004년 이후 작곡된 것
·작품의 길이는 20분 이내로 제한함
·특수한 악기를 동반한 음악은 작곡가의 책임 하에 악기와 연주자를 동반해야 함
·악기를 동반한 전자음악일 경우 연주자는 8명 이내일 것
·모든 작품은 8채널까지만 가능
·하나의 작품만 제출할 수 있음

◎ 2007 SICMF 비회원작품 공모

2007년 비회원 작품으로 공모된 총 27개국 90여 작품 중 15작품이 선정되었다.
공모분야와 공모규정은 회원작품 공모방법과 동일하며 단지 공모규정 가운데 회원작품 공모에서
는 하나의 작품만 제출할 수 있는 것에 비해 비회원작품 공모는 둘 혹은 그 이상의 작품을 제출할
수 있다.

(1) 한국전자음악협회의 역할

한국전자음악협회(Korean Electro-Acoustic Music Society: KEAMS)는 한국 전자
음악과 컴퓨터음악의 발전과 진흥을 위해 관심과 열정이 있는 음악가, 작곡가들이
1993년 결성한 단체이다. 현재도 한국 전자음악계의 발전을 위해 지속적인 노력을 하
고 있으며 그 일환으로서 1994년에 서울컴퓨터음악제(Computer Music Festival in
Seoul)를 개최해 전자음악의 발전을 위한 토대를 마련했다. 1997년부터는 인터넷
을 통한 국제공모전으로 전환하면서 아시아를 대표하는 컴퓨터음악제로 성장했다.
이 음악제를 통해 본격적으로 해외의 최신 컴퓨터음악들이 국내에 소개되었으며
스탠퍼드 대학의 CCRMA와 INA-GRM 등 유수한 해외 스튜디오와 작곡가, 연주가
들이 방문했다.

또한 이 음악제는 전자음악분야의 국내 작곡가들의 작품을 해외에 소개하고 교류하는 창구의 역할도 수행했으며 2001년에 이르러서는 국제적인 지명도에 걸맞게 현재의 서울국제컴퓨터음악제로 명칭을 변경했다. 이 협회 회원들의 작품이 세계컴퓨터음악대회 등의 국제무대에서 호평을 받으면서 1998년에는 일본 고베국제컴퓨터음악제의 초청으로 '한국 전자음악의 밤'을 개최했고 같은 해 12월에는 한일 대학생들을 위한 한일인터컬리지(Inter-College)컴퓨터음악제가 역시 고베에서 열렸다. 또한 2000년 3월에는 제8회 쿠바 아바나(Havana)국제전자음악제, 2001년은 프랑스 부르쥬신세시스(Bourges Syntheses)음악제, 그리고 2002년에는 남미 콜롬비아의 수도 보고타(Bogota) 등지에서 개최된 음악제에서 한국전자음악협회에 대한 초청음악회가 열리는 등 세계 여러 나라로부터 한국 컴퓨터음악의 높은 수준을 인정받고 있다.

그 밖에도 이 협회는 컴퓨터음악의 후진양성을 위해 한국컴퓨터음악대회를 매년 개최하고 있다. 신인 예술가를 발굴하고 창작의욕을 향상시킬 목적으로 개최되는 이 대회는 음향과 영상, 더 나아가 음악용 소프트웨어 제작까지 포함한 이 음악대회는 실험예술적인 성격이 강하다. 한편, 다양한 활동을 지원하기 위해 부속기구로서 한국전자음악학회를 두어 컴퓨터와 전자음악과 관련된 새로운 기술을 개발하고 매체연구를 병행하고 있으며 세부적인 사업의 일환으로 연간학술지 ≪에밀레(emille)≫'38)를 발간하고 있다.

(2) 한국컴퓨터음악대회

한국전자음악협회가 주관하는 한국컴퓨터음악대회는 서울국제컴퓨터음악제와는 성격이 다른 성격의 전자음악제로 학생 및 신진 음악가 또는 일반 젊은 작곡가

38) ≪에밀레≫는 한국문예진흥원의 후원으로 2000년 한국전자음악협회에서 발행하는 컴퓨터음악 전문학술지이다. ≪에밀레≫는 컴퓨터음악과 관련한 음악학적, 기술적인 연구에 대한 필요에 따라 창간되었으며 음악과 과학의 창조적인 만남을 주제로 한다.

들에게 자신이 창작한 작품에 대해 발표의 기회를 마련해 순수예술로서의 컴퓨터 음악 발전을 위해 개최했다. 1회부터 9회까지 한국전자음악협회가 주최하고 미디 랜드의 후원을 통해 진행되었고 10회 대회(2007년)부터는 'fest-m'이라는 새로운 형태의 음악축제로 전환되었다. 콘테스트 형식의 경연행사 방식을 채택했던 한국 컴퓨터음악대회와 다르게 fest-m은 창작성과 작품성을 심화시킨 전문적인 공연행 사를 지향한다. 수상 작곡가들 중 현재까지 작품 활동을 하고 있는 사람을 대상으로 발표회를 마련해 많은 관심을 끌었다. 2007년 6월 27일 한양대학교 음악대학 내 콘서트홀에서 개최했는데, 실연심사를 통해 최우수작은 2007 서울국제컴퓨터음악제에 초청되어 연주되었다.

(3) 전자음악 세미나와 여름캠프

한국전자음악협회는 회원 간에 새로운 작품, 연구활동, 기술에 대한 정보공유 등을 목적으로 방학기간을 제외하고는 매달 전자음악 관련 세미나를 개최하고 있다. 이 세미나는 전자음악을 전공하거나 전자음악에 관심 있는 학생들과 일반인들도 참여할 수 있다. 한국전자음악협회는 전자음악 세미나 외에도 여름캠프를 주최하고 있다. 여름캠프는 회원 혹은 일반인 및 학생 등을 위해 비정기적으로 개최되며 캠프의 주제는 대회마다 바뀌고 있다.

◎ KEAMS 여름캠프

<2007 KEAMS 여름캠프>
주제 Jitter 입문
기간 2006년 7월 2~6일, 장소: 관동대학교 내 관동유니버스텔
첨가자격 한국전자음악협회 회원
강의내용 MAXMSP를 사용한 비디오/오디오 프로세싱과 입체음향/DVD 5.1 제작에 관한 내용을 주로 강의와 실습을 병행

<2006 KEAMS 여름캠프>
주제 The Technology of Ubiquitous
기간 2006년 7월 24~27일, 장소: 청운대학교

7) 제천국제음악영화제

2005년 제1회 대회를 시작한 제천국제음악영화제(Jecheon International Music & Film Festival)는 국내에서는 처음 시작되는 음악영화제로서 영화와 음악 그리고 자연이 함께하는 혼합 문화예술축제이다. 제천이 표방하는 콘셉트는 '아시아 유일의 음악영화제, 휴양영화제'이다.

오늘날 영화는 영상기술과 컴퓨터그래픽의 발달에 따라 표현력이 비약적으로 향상되었다. 영상은 음악·오디오 기술과의 결합을 통해 강력한 전달력을 갖춘 대중매체가 되었다. 제천국제음악영화제는 이러한 음악과 영화의 예술적 결합을 통해 새로운 문화예술의 장을 마련한다는 점에서 다른 곳과의 차별성을 명확히 하고 있다. 제천의 아름다운 풍광과 더불어 영화와 음악의 조화가 되는 의미 깊은 시간이 될 수 있도록 노력하고 있다. 이처럼 제천음악영화제는 리조트와 문화예술을 함께 감상·체험할 수 있는 축제이다. 축제 및 지역문화행사가 거의 열리지 않는 시기인 여름 휴가철에 개막해 약 1주일간 다채로운 프로그램을 선보임으로써 축제의

◎ 제천국제음악영화제

개최지역 충청북도 제천시 시작연도 2005년
행사기간 2005년 8월 중순 5일간(2005), 6일간(2006~2007)
행사장소 제천시 일원 (TTC 영화관, 청풍호반, 시민회관, 수상아트홀, 문화의 거리, JIMFF 스테이지,
 의림지 등)
주최 제천국제음악영화제 조직위원회, 주관: 제천국제음악영화제 집행위원회
후원 충청북도, 문화체육관광부, 영화진흥위원회, 청풍리조트, 충주MBC
특징 음악과 예술장르의 결합, 성격: 비경쟁 국제영화제
규모 40여 편, 75회의 영화상영 및 15회의 음악공연(2005)
 27개국 45편의 상영작, 20회의 음악공연(2006)
 25개국 71편(약 120회)의 초청작 상영, 20여 회의 음악공연(2007)
홈페이지 www.jimff.or.kr

비수기를 잘 활용하고 있다.

그런데 음악제와 영화제의 특색을 함께 살려 관객들의 좋은 평가와 관심을 받으면서 출발한 이 대회는 아직도 많은 문제점에 노출되어 있다. 무엇보다 홍보 부족이 가장 큰 문제이고, 이 대회의 문화예술장르에 대한 이해도 부족한 실정이다. 축제에 참가한 관객과 게스트조차 제천국제음악영화제라는 이름 자체를 정확히 기억하지 못하는 지경이다. 그러나 해를 거듭하면서 영화제의 규모나 프로그램 구성 측면에서 음악영화제로서의 특성을 강화하고 있으며 관객들의 만족도를 높이기 위해 영화 프로그램 섹션을 보다 전문화하고 있다. 잠재력 있는 신인 음악가나 잘 알려지지 않은 인디 뮤지션을 발굴해 지원하는'거리의 악사 페스티벌'이나 실무교육에 중점을 두기 위해 영화음악아카데미의 실기반을 마련하고, 편리하고 만족스러운 관객 서비스를 제공하기 위한 노력과 더불어 다양화·전문화된 프로그램을 도입하려는 시도를 게을리하지 않고 있다.

2006년 제2회 대회는 2005년과 마찬가지로 TTC 영화관을 중심으로 해서 2006년 8월 9일부터 14일까지 6일간 열렸으며 2005년보다 하루 연장되었다. 대회의 규모는 2005년 40여 편의 영화상영 및 15회의 음악공연이 진행되었던 것에 비해, 27개국 45편의 상영작과 20회의 음악공연이 진행되었다.

　　2007년 8월 9일에서 14일까지 6일간 진행된 제3회 대회는 영화와 음악의 조화 속에 다양한 행사가 진행되었다. TTC상영관, 청풍호반무대, 수상아트홀, 문화의 거리 등 관객과의 거리를 좁히기 위한 거리의 이벤트 프로그램이 서로 조화를 이루면서 비록 짧은 역사를 가진 대회이지만 많은 가능성을 보여줬다. 행사가 주로 진행된 청풍호는 제천의 상징으로 새롭게 떠오르는 곳으로, 주변 풍광이 매우 우수하며 특히 수상아트홀은 호수에서 들려오는 물소리와 음악소리가 잘 어우러져 이 대회의 장점이 잘 부각되는 장소로 평가된다. 배우 박중훈과 클래지콰이의 여성 보컬 호란이 사회를 맡은 개막식은 광명시립소년소녀합창단의 오프닝 공연에 뒤이어 홍보대사 이소연과 온주완의 무대인사, 조성우 집행위원장의 개막선언 등의 순서로 진행되었다. 제천영화음악상 시상식에서 110여 편에 달하는 영화음악과 뮤지컬 등 다양한 분야에서 활동한 최창권 음악감독이 수상의 영예를 안았고 오케스트라가 최 감독이 작업한 영화음악을 연주했다. 개막작으로는 〈원스(Once)〉가 상영되었다. 2007년 선댄스영화제와 더블린(Dublin)영화제에서 관객상을 받아 화제가 된 존 카니(John Carney) 감독의 〈원스〉는 아일랜드 음악영화로, 감독과 배우 등 주요 인물이 모두 뮤지션 출신이다.[39]

　　행사는 제천영화음악아카데미를 비롯한 제천영화음악상 시상식, 시네마 콘서트

39) ≪아시아투데이≫, 2007년 8월 10일자.

등의 주요행사를 중심으로 78여 편의 초청작이 약 120회 상영되었고 20여 회의 음악공연이 진행되는 등 대규모로 진행되었다. 여기에는 영화포럼과 일본영화음악과의 만남 등이 포함된다. 이한철밴드의 공연과 베토벤의 말년을 소재로 한 <카핑 베토벤> 상영으로 막을 내린 제3회 대회는 총 21편이 매진되었고, 가장 큰 인기를 누렸던 프로그램은 영화상영이 끝난 후 공연 프로그램이 이어지는 '원 섬머 나잇'이었다. 주최 측에 의하면 영화의 평균 좌석점유율은 85%, 음악 등의 공연 프로그램의 평균 좌석점유율은 99%를 기록했고 관객 수는 10만 명을 상회했다.

한편, 제3회 대회에서는 몇몇 특색 있는 프로그램을 찾을 수 있었다. 전 세계 음악을 소재로 해 단편작품을 소개하는 '음악 단편 초대전'과 최근 한국에서 제작된 음악영화들을 한눈에 볼 수 있도록 마련된 '한국음악영화 스페셜'도 주목을 받았다. 또한 라이브 연주의 진수를 들려줄 '시네마 콘서트'와 일본의 유명 음악감독들의 작품세계와 접할 수 있는 '일본영화음악과의 만남' 등 다양한 행사들이 선을 보였다.[40]

(1) 음악부문

■ 원 섬머 나잇(One Summer Night) ─ 제천의 명소 청풍호반의 야외 특설무대에서 펼쳐지는 음악공연과 영화상영이 결합된 이 대회의 대표적인 공식 프로

40) ≪충북일보≫, 2007년 8월 21일자.

그램이다. 이국적 정취를 자아내는 아름다운 자연을 배경으로 저녁시간대에 다양한 프로그램이 진행된다.

■ **영화와 음악과 조화된 음악 프로그램**(라이브 콘서트) – 청풍호반의 한여름 밤, 매혹적인 풍광을 배경으로 펼쳐지는 이 대회의 공식 음악프로그램은 엄선된 음악영화와 장르별 최고의 기량을 자랑하는 아티스트들의 열정적인 라이브 콘서트를 동시에 볼 수 있는 이곳만의 차별화된 프로그램이다.

■ **제천 라이브 초이스**(Jecheon Live Choice) – 다양한 뮤지션들의 공연을 즐길 수 있는 본격적인 라이브 콘서트이다. 대중음악의 주류에 속하지는 않지만 공연 장르를 관객들이 직접 선택할 수 있도록 다채로운 공연 프로그램이 준비되어 있다.

(2) 영화부문

■ **영화음악 회고전** – 한국영화계의 영화음악분야에서 커다란 업적을 남긴 아티스트를 선정해 시상하는 제천영화음악상은 2006년 신병하에 이어 2007년 최창권 음악감독에게 상을 수여하고 그의 음악 회고전을 개최했다. 최창권 음악감독은 지금까지 110여 편에 달하는 영화음악을 만들었고 뮤지컬 〈살짜기 옵서예〉를 비롯해 다양한 분야에서 활발히 활동하고 있다.

■ **시네마 콘서트**(Cinema Concert) – 영화상영과 동시에 영화 속 음악을 라이브로 연주하며 음악과 영화의 조화를 표방하는 이 대회만의 차별화된 프로그램이다. 2007년 제3회 대회에서는 무성영화시대의 영화감상 체험을 안겨주기 위한 프로그램을 준비했다. 무성영화시대에도 영화의 내용을 표현하기 위해 음악이 삽입되었는데, 그 시대의 영화음악은 주로 현장에서 직접 연주되었기에 즉흥성과 긴장감을 느끼게 해주었다. 독일 무성영화시대의 거장 무르나우(F. W. Murnau) 감독의 1921년 작품인 〈유령의 성〉에 독일의 프로그레시브 음악을 이끌었던 마누엘 궤칭(Manuel Gottsching)의 연주가 곁들여졌다.

■ **일본영화음악과의 만남** — 이 행사는 일본국제문화교류기금과 함께 준비하는 특별 전시이벤트이다. 한국과 일본의 영화계에서 상호 교류가 가장 활발한 분야는 영화음악인데, 예를 들어 가와이 겐지(川井憲次), 이와시로 다로(岩代太郞), 간노 요코(菅野ょぅ子) 등 많은 일본의 영화음악가가 한국영화의 음악을 담당해오고 있고 또한 한국의 영화음악가들도 일본영화에 진출하고 있다. 음악은 국경을 뛰어넘는 만국 공통어로, 현재 영화음악은 한·일 두 나라의 영화계를 가장 긴밀하게 연결하는 가교의 역할을 담당하고 있다. 이번 행사에서는 한국에서 널리 알려진 일본영화음악가들이 맡은 다섯 편의 일본영화와 가와이 겐지, 이케베 신이치로(池邊晉一郞), 두 명의 영화음악감독을 초청해 일본영화음악을 재조명하는 기회가 되었다.

■ **뮤직 인 사이트**(Music In Sight)/**씨네 심포니**(Cine Symphony) — 뮤직 인 사이트는 다양한 음악세계에 초점을 맞춘 신작 다큐멘터리를 중심으로 동시대의 음악과 영화의 흐름을 소개하는 섹션이며 씨네 심포니는 음악을 주제로 하거나 음악이 중요하게 사용된 영화를 소개한다.

■ **패밀리 페스트**(Family Fest)/**주제와 변주**(Theme & Variations) — 패밀리 페스트 섹션에는 세대 간의 차이와 경계를 뛰어넘어 모두가 즐길 수 있는 대중적인 영화나 온 가족이 함께 즐길 수 있는 감동적인 작품들로 구성되어 있고 주제와 변주 섹션은 특정지역이나 장르 등 하나의 테마를 선정해 음악에 대한 깊은 이해를 도모하는 특별전의 성격을 갖는다.

■ **특별행사** — 공식행사와 함께 제천국제음악영화제의 특별 프로그램으로 포럼 (한국영화음악의 과거와 현재, 그리고 미래)과 제천영화음악아카데미가 진행된다. 이 대회의 특성을 살린 포럼은 영화음악에 관심이 많은 사람들의 참여와 열기를 느낄 수 있고 영화음악 전문교육 프로그램인 제천영화음악아카데미는 국내외 최고의 영화감독, 음악감독들로 구성된 강사진이 실기반, 특강반으로 편성해 실무와 현장 중심으로 진행한다. 영화음악아카데미는 기존 영화제의

레슨 방식과는 다르게 국내외 영화계에서 활동 중인 영화음악가들의 현장경험을 공유하는 방식을 채택했다.

- **부대행사** — 문화의 거리, JIMFF 스테이지, 의림지 등 제천 시내 등지에서 거리의 악사, 스트리트 밴드 등이 무료로 공연을 진행했다. 이는 관객과의 거리감을 좁히고 자연스럽게 대회 분위기를 고조시켰다. 관객들이 휴식장소로 이용되는 카페테리아에서 영화음악 신청곡과 사연을 접수하고 추억의 영화장면과 함께 음악을 들려주는 실내 또는 오픈 스튜디오 형식의 음악감상실인 포토존에서는 영화포스터나 영화 속 등장인물들의 POP 사인을 세우고 다양한 이벤트를 진행했다.

- **아코디언 여행** — 러시아 우랄 스테이트(Ural State) 음악사범대학교를 졸업, 15년의 아코디언 연주경력이 있는 알렉산더 세이킨(Alexander Sheykin)과 블라디보스토크 국제대회에서 우승 등의 화려한 경력을 가진 바이올리니스트 안나 페도토바(Anna Fedotova)가 거리공연을 했다.

- **광대세상** — '피에로는 내 친구 & 인간분수'라는 타이틀로 진행되는 광대세상은 피에로가 진행, 연출하는 거리의 공연이벤트이다. 키다리 피에로가 박수를 유도하면서 나오고 뒤이어 외발자전거를 탄 두 명의 피에로가 출연해 아이부터 어른까지 함께 즐길 수 있는 환상의 세계를 연출한다. 외발 자전거를 이용해 접시 돌리기, 종이컵 사이로 통과하기, 디아볼로, 불방망이 돌리기 등 화려한 퍼포먼스가 펼쳐진다. 또한 청동 옷으로 분장한 사람에게서는 분수가 힘차게 뿜어져 나온다.

- **카페 시네마파라디소**(Cafe Cinema Paradiso)/**포토존**(Photo Zone) — 카페 시네마파라디소는 시원히 뿜어져 나오는 분수대 옆에서 영화음악을 감상하며 쉴 수 있는 카페테리아이다. 이곳에서 영화음악을 중심으로 사연을 받아 신청곡을 들려준다. 주변에서는 관객과 함께하는 다양한 형태의 거리공연이 펼쳐지며 영화제와 관련된 각종 정보도 얻을 수 있다. 포토존에서는 실물 크기의 제

천음악영화제 홍보대사 POP광고와 함께 추억의 사진을 남길 수 있다. 흔한 방법이긴 하지만 스타의 인지도나 인기도가 많은 역할을 하는 문화이벤트에서는 그 효과를 무시할 수 없다.

(3) 스페셜 이벤트

■ **거리의 악사 페스티벌** ─ 대중적인 인지도가 낮은 신인 뮤지션을 지원하기 위해 마련한 프로그램이다. 콘테스트 방식에 의해 치열한 예선을 통과한 인디 뮤지션 다섯 팀이 관객 앞에서 박진감 넘치는 본선무대를 갖는다. 공연 당일 엄격한 심사를 통해 최종적으로 우승팀이 선발되며 향후 정식 앨범을 발매할 수 있는 기회를 얻게 된다.

■ **스타 투게더** ─ 대회에 참가한 유명 영화인과 음악인, 관객들이 자유로운 분위기에서 만나 즐거운 이야기를 나눌 수 있는 공개 야외행사로 문화의 거리에서 진행된다. 연예인과 관객과의 자유로운 질문과 답변이 이루어진다.

■ **핸드프린팅** ─ 영화제의 이벤트 프로그램에서 자주 볼 수 있듯이 사회적·대중적인 명성이 높은 아티스트를 선정해 핸드프린팅을 시행한다. 거장의 숨결을 느낄 수 있는 특별행사로 선정된 당사자에게는 명예와 권위를 선사하며 선정과정을 홍보활동에 잘 활용해 관객의 흥미와 관심을 유도할 수 있다. 2007년 핸드프린팅의 대상자로는 제천영화음악상 수상자인 최창권 음악감독이 선정되었다. 이 행사는 누구나 함께 참여할 수 있는 문화의 거리에서 진행되었으며 영화제 집행위원장 등 많은 게스트가 참여해서 핸드프린팅과 함께 그의 작품에 대한 이야기를 나누었다.[41]

41) 제천국제음악영화제 홈페이지 참고.

4. 한국의 소리축제와 국악제

소리축제는 한국의 전통과 정서를 반영한 독특한 형태의 문화축제로 그다지 흔한 장르는 아니다. 소리축제와 유사한 것으로 고전음악제, 국악제, 창작음악회, 기타 콘서트 이벤트 등이 있는데 이들은 소리축제보다도 역사가 깊고 대중화되었으며 형태도 다양하다. 이 장에서 소리축제를 영화제, 연극제와 더불어 하나의 영역으로 소개하는 이유는, 잘 알려지지는 않았지만 한국의 전통과 문화에 뿌리를 내리고 있고 앞으로 한국을 대표하는 문화축제의 새로운 영역으로 발전되었으면 하는 바람이 있기 때문이다.

우리의 소리문화는 그 역사가 매우 깊지만 아직 지역문화 브랜드로 자리를 잡지는 못한 실정이다. 그러나 축제 후발지역의 입장에서 보면 이미 포화상태인 영화제, 연극제, 음악제 등을 대신할 콘텐츠가 될 것이다. 이러한 이유로 기존의 소리축제를 분석하고 여기서 파생되는 문제점과 개선방안을 잘 활용함으로써 지역에 새로운 발전 기회와 활력을 불어넣는 계기가 된다면 의미 있는 일이 될 것으로 본다. 소리축제의 장르는 전통음악, 문인음악을 중심으로 판소리, 국악, 창작음악, 퓨전음악, 기악(전통악기 연주), 전통(창작)춤 등 다양한 영역으로 분류되며 전통무용 등과 함께 프로그램을 구성하는 경우가 많다.

1) 전통음악의 특징

문인음악을 대표하는 전라도는 가곡(歌曲), 가사(歌辭), 시조(時調)가 잘 발달된 지역이다. 문인음악은 조선조 식자층이 향유하던 음악으로 시를 읊조리거나 아름다운 풍경과 역사 속의 인물을 소재로 해 노래하는 음악이다. 엘리트 식자층인 선비들은 시(詩)와 서(書), 그리고 그림(畵)과 음악(樂) 등 여러 예술분야에 식견이 높은데, 이 가운데 음악적인 측면에서 조선 후기 시조와 가곡, 가사 등이 계승되었다.

한국음악은 크게 선비 지향적 음악인 정악과 평민 지향적 음악이라 할 수 있는 민속악으로 분류된다. 문인음악은 이 중에서 정악에 해당한다. 문인음악의 대표적 장르로는 가곡, 가사, 악장이 있으며 민속악을 대표하는 것에는 판소리, 잡가, 서도 소리 등이 있다. 문인음악은 민속악이 너무 대중적, 통속적으로 흐르는 것을 막아 주었고, 민속악과의 균형과 조화를 이루면서 정악의 정신인 중용을 현대까지 유지 하는 데 기여했다.

대표적 문인음악 장르인 가곡은 전부 5장으로 되어 있는데 대여음(大餘音) 1장, 2장, 3장, 중여음(中餘音) 4장, 5장으로 구성되어 있다. 이 중 대여음과 중여음은 기 악으로만 연주되는 것이 특징이다. 가곡의 형식은 전체적으로 일정하지만 소용(騷 聳)처럼 중여음에 노래가 들어가는 등의 예외인 경우도 있다. 가사는 가사체로 된 산문시를 노래하는 것으로 전북지역의 가곡과 가사는 같은 명인들에 의해 전승되 고 있다. 또한 시조는 전라북도 전통음악을 대표하는 완제 시조라는 장르로 널리 소개되고 있다. 완제 시조는 평시조, 사설시조, 편시조, 엮음시조가 중심이 되며 장 단은 장구장단이나 손장단으로 하게 된다.

한편, 민속악의 꽃으로 평가되는 판소리는 전북 전통음악 가운데 산조(散調)와 함께 매우 중요한 비중을 차지한다. 산조는 거문고와 가야금, 그리고 해금, 대금, 피리 등을 장구의 반주로 연주하는 기악 독주악곡이다. 본래 삼남지방을 중심으로 발달했는데 오늘날에는 민속예술로서 사랑을 받고 있다. 여기에는 계면조(界面調) 와 우조(羽調)가 있고 감미로운 가락과 처절한 애원조의 가락이 특징이다. 전라북 도는 판소리로 유명한데, 이 지역에서는 수많은 명인이 배출되었다. 현재도 판소리 를 좋아하는 마니아가 매우 많고 판소리와 관련된 문화행사와 교육 프로그램이 활 발히 이루어지고 있는 곳이기도 하다.

판소리의 중추적 역할을 담당해온 전북의 판소리는 동편제(東便制)와 서편제(西 便制)를 두루 아우르며 독특한 음악세계를 전개하는데, 지역 사람들의 감성과 정서 가 짙게 투영되어 있는 것이 특징이다. 전북의 산조 역시 한국 산조사와 그 발자취

를 함께 해오면서 수많은 명인명창을 배출하며 오늘에 이르고 있으며, 판소리와 함께 우리 문인음악의 커다란 줄기를 이루고 있다. 또한 전북의 민요는 남도민요의 특징을 그대로 담고 있다. 발성법에 있어서도 굵고 극적인 소리로 소리를 내며 기교가 필요한 부분은 소리를 꺾어 내면서 발성하는 점에서 다른 지역의 민요와 쉽게 구별된다.

전라북도의 농악은 동부 산간지대의 좌도농악과 서부 평야지대의 우도농악으로 구분되는데 근대에 이르러서는 서로 혼합되는 경향이 뚜렷하게 나타나고 있다. 좌도농악은 전라도 지방의 동부지역에 해당하는 산간과 내륙지대를 중심으로 발달된 농악으로 전주, 남원, 무주, 임실, 진안 등지에서 발달했으며 우도농악은 김제, 군산을 중심으로 익산, 부안 등지의 평야지대에서 전개되었다. 좌도농악은 풍물굿, 자진모리, 휘모리 등이 쇠가락으로 구성되어 있으며 남성적이고 고깔을 쓰면서 단체연기를 중심으로 진행한다. 이에 대해 우도농악은 여성적인 것이 특징으로, 상모를 쓰고 노는 개인놀이가 발달했다. 42)

2) 전주세계소리축제

(1) 전라북도와 전통음악

전라북도는 넓은 평야지대와 해안지대를 중심으로 풍부한 농수산물이 생산되는 지역이다. 이러한 풍요로움은 문화나 예술을 발전시키는 데 커다란 밑거름으로 작용한 반면 가혹한 수탈의 원인이 되기도 했으며, 그 때문에 근대화과정에서 동학농민혁명 등 민중봉기가 빈번히 일어났다. 이러한 지리적인 환경이나 역사적 상황은 전라도 지역주민으로 하여금 경학에 대한 천착보다 자족적인 문화예술에 관심을 두도록 했다.

42) blog.naver.com/ararikim

전라북도 전통음악의 중요한 특성으로 전통적으로 그 주변집단에 의해 각종 음악이 연행되어 내려오는 관습을 들 수 있다. 특히 세습무(世襲巫)라고 하는 혈연 무집단(巫集團)은 대물림을 통해 예술성이 높은 무속 굿을 주관하면서 전문적인 소리와 연주 그리고 춤을 발전시켜왔다. 모계로 세습되는 이러한 세습무의 주변에는 남자로 구성되는 광대집단이 있었다. 이들은 관청이나 중앙의 중요한 행사에 동원되어 악기를 연주하거나 재주를 부리고 소리를 했으며 일반 가정에서도 고사소리 등으로 축원을 비는 전문예술인으로서의 역할을 담당해왔다.

(2) 전주세계소리축제

우선 전주세계소리축제(Jeonju Sori Festival)의 본질인 '소리'의 범주에 대해 명확히 정의할 필요가 있다. 모든 생명체나 사물은 자신만의 고유한 소리의 표현양식이 있다. 파도소리나 바람소리에서 동물이나 새소리 등 각자의 존재를 나타내는 고유의 소리가 있는 것이다. 우리말의 소리는 포괄적인 의미를 갖고 있어 음(sound)과 성(voice)을 구분하지 않는다. 호남의 대표적인 전통예술인 판소리는 소리(voice)에 근간을 두는 예술적 장르로서 음(sound)에서 파생된 기악과는 완전히 구분되는 예술영역이며 또한 비슷한 영역이라 할지라도 성악의 노래와는 차이가 있다.

전주세계소리축제는 음악제와 같은 범주에 속하지만 우리 전통의 소리를 주요한 소재로 표방하므로 엄밀히 따지자면 소리만을 차별화시킨 전통음악축제의 범주에 속한다. 이 축제의 메인 테마인 '소리'는 판소리를 중심으로 전북지역에 구전으로 계승되어오던 산조나 가곡 등 우리의 전통민속 소리유산을 가리킨다. 소리는 인간이 자연·세계와 긴밀히 교감하면서 만들어낸 다양한 형태의 음악을 포함한다. 전주세계소리축제의 주요 콘셉트인 판소리, 예술, 세계, 소통 등의 키워드에서도 잘 알 수 있듯이 이 축제는 호남의 전통 판소리를 현대적으로 계승·발전시킴과 동시에 세계 전통음악과의 소통하는 데 그 목적이 있다고 하겠다.

한편, 전주세계소리축제는 세부적인 장기발전계획을 세워 이에 따라 행사를 진

〈표 7-5〉 전주세계소리축제의 6W2H 분석

6W2H의 체크 포인트	개요
① When: 최적시기	8~10월(8~10일간)
② Where: 시행지역 및 공간	한국소리문화의전당, 축제광장 등
③ Who: 주최자	전라북도 전주시
④ Whom: 표적대상	전주시 일원을 중심으로 하는 국내외 관객, 전통음악과 소리에 관심이 많은 사람과 포괄적인 음악애호관객
⑤ What: 주제(내용)	전통 판소리
⑥ Why: 목적과 목표	·전통국악과 한국을 대표하는 소리의 고장 전주(전북)의 이미지 향상 ·방문객 유치와 주변과의 연계를 통한 지역 경제의 활성화 ·국내외 관객들에게 전북 전통국악예술의 수준 높은 공연을 관람 할 수 있는 기회 제공
⑦ How: 방법	·축제: 전야제, 공식 프로그램(개·폐막식), 한국 전통음악 관련 프로그램, 세계 민속음악 관련 프로그램, 서양 고전음악 관련 프로그램, 축제 프로그램(어린이축제/퍼레이드), 기타(학술/마스터클래스 등) ·자유참가 프로그램
⑧ How much: 예산	18억 6,000만 원(2004년 기준)

〈표 7-6〉 전주세계소리축제의 SWOT분석

내부적	강점(Strength)	·국내 최초로 소리를 주제로 문화이벤트 ·지방화시대에 따른 지역자치단체의 적극적 지원, 협조 가능 ·전주와 전북의 전통예향의 이미지 ·주변의 관광자원과의 연계효과 기대
	약점(Weaknesses)	·지역적·심리적 거리감에 따른 접근성의 문제 ·예술, 문화 지향에 따른 경제성 저하
외부적	기회(Opportunities)	·문화에 대한 사회적 관심의 증가 ·국민소득 증가와 여가에 대한 인식 변화 ·기존 경쟁자의 레저 편중 지향 ·세계소리축제라는 차별화된 브랜드 ·2002년 월드컵 개최국으로서의 세계적인 인지도 향상
	위협(Threats)	·소리에 대한 사람들의 인식부족 ·전통문화에 대한 생소함과 관심부족 ·자동차 증가에 따른 교통체증 현상과 편의시설 부족 ·타 지역의 지역축제 증가

〈표 7-7〉 전주세계소리축제의 장기발전계획

구분	단계별 전략
2001년	-1단계(2001~2003):전주세계소리축제의 기반형성기 -2단계(2004~2010):전주세계소리축제의 성장기 -3단계(2011~):세계축제로의 도약기
2002년	-1단계(2002~2004):소리로 하나 되는 지역민 참여형 축제 -2단계(2002~2006):세계의 소리와 폭넓게 소통하는 축제 -3단계(2002~2010):전라북도를 세계문화의 중심지로 만드는 축제
2005년	-1단계(2001~2003): 모색기 -2단계(2004~2005): 안정기 -3단계(2006~2008): 발전기 -4단계(2009~): 도약기
총평	상품 라이프사이클에 맞추어진 단계별 개발계획을 수립해 추진

자료: 이동기, 『전주세계소리축제 활성화 방안』(전북발전연구원, 2005).

행하고 있지만, 연도별로 외부요인의 변화에 따라 전체적인 계획이 조금씩 수정되어 일관성이 유지되지 않고 있다. 〈표 7-7〉을 보면 계획의 변화를 잘 알 수 있을 것이다. 이 중 2005년의 제4단계 도약기는 2001년의 제2단계 성장기를 세분화한 것으로, 일반적인 상품생명주기인 PLC(product life cycle)를 이용해 계획을 수립한 결과로 생각된다.

〈표 7-8〉은 연도별로 나타난 전주세계소리축제의 프로그램 현황이다. 시작연도부터 2007년까지 홀수별로 각 프로그램의 개요 및 특징을 정리해보았다. 특히 음악제를 중심으로 하는 문화예술축제의 기획을 수립할 때 많은 도움이 될 것이다.

2001년 전주세계소리축제는 '소리사랑 온 누리에'라는 주제를 가지고 2001년 10월 12일부터 21일까지 10일간 펼쳐졌다. 15개국 156개 공연단체에서 찾아온 4,000여 명의 예술인들이 참가해 수준 높은 기량을 보여주었다. 개막연도부터 이 대회는 우리 소리의 세계화 가능성을 대외적으로 나타냈음은 물론 문화축제에서 자칫 소홀하기 쉬운 경제성을 갖춘 대회로 평가된다. 특히 공식행사가 열리는 한국소리문화의전당은 국내 최고시설을 갖춘 예술공연장으로 축제의 위상을 널리 알리

<표 7-8> 전주세계소리축제의 프로그램 현황

연도		주요 프로그램
2001	공식행사	전야제, 개막공연, 폐막공연
	축제행사	퍼레이드, 축제광장 콘서트, 테마 소리투어
	특별행사	동서양 협주곡의 밤, 제의와 영혼의 소리
	어린이 특별축제	어린이 소리축제, 소리야 놀자
	공연행사	우리소리의 맥박, 풍류의 소리
	부대행사	마스터클래스, 워크숍, 세미나, 소리 환경캠페인, 자유참가공연
2003	공식행사	전야제, 개막공연, 폐막공연
	특별행사(국내)	국악 관현악, 풍류마당, 퓨전국악
	특별행사(판소리)	명인명가, 판소리 다섯 마당의 멋, 완창발표, 창작판소리
	축제속의 축제	어린이소리축제, 소리야 놀자, 프린지페스티벌, 어린이창극
	부대행사	소리야 놀자, 마스터클래스, 소리파크, 실크로드 마켓
2005	공식행사	전야제, 개막공연, 폐막공연
	테마기획	전통과 전위
	특별행사(국내)	집중기획 판소리
	특별행사(해외)	SORI WOMAD CONCERT — WORLD VOICE IN JEONJU
	초청공연	재즈코어 프라이부르크, 아시아의 바람, 팝페라 죠 아리아, 야이르 & 살라메 앙상블
	부대행사	거리콘서트, 데일리 퍼레이드, 어린이 소리축제, 전국대학창극, 자유참가공연
2007	공식행사	전야제, 개막공연, 폐막공연
	국내공연	개막콘서트(신바람 소리 몸짓), 樂(Rock)쑥대머리, 판소리와 합창을 위한 '한', 적벽가(판소리합창곡공모 금상 수상곡)
	테마기획	춘향전(영원한 사랑의 테마)
	해외초청	인도합창- 인도 전통 공연팀
	특별기획	함께 부르는 판, 소리-합창, 아카펠라 등으로 변화된 새로운 형태의 판소리
	축제속의 축제	미8군 군악대, 대동잔치마당, 꿈나무 소리판, 관악의 향연, 뮤지카제이

자료: 전주세계소리축제 홈페이지 참고 재구성.

기에 걸맞는 장소였다. 국제영화제로 잘 알려진 몇몇 지방자치단체의 사례를 보더라도 좋은 시설을 갖춘 전용공연장을 가지고 있는 것은 매우 긍정적인 일이라 할 수 있다.

한편, 2004년도 제4회 전주세계소리축제는 5개 분야 13개 테마 42개 프로그램

을 확정 짓고 10월 16일부터 22일까지 개막되었다. 2003년의 23억 5,000여만 원과 비교하면 6억여 원이 줄어든 액수이다. 2004년 소리축제예산은 도에서 지원하는 7억 원과 국비 3억 원, 자체수입 및 이월금 2억 4,000만 원 등 12억 4,000만 원에 추가경정예산을 통해 지원받는 도비 5억 원과 세금환급금 5,500만 원, 사업수입금 6,000만 원이 추가된 6억 1,500만 원을 포함해 모두 18억 5,600만 원의 예산을 심의·확정했다.

'소리 판타지'를 주제로 막을 연 2004년 소리축제는 크게 5개의 공연을 진행했다. 첫째, 전야제와 개·폐막식 공연 및 특집공연, 둘째, 판소리 명창명가, 다섯 바탕의 멋 등의 집중기획 판소리, 셋째, 국립창극단, 국립민속국악원, 한중일타악페스티벌 등의 국내초청공연, 넷째, 포르투갈 파두, 중국 강소성 전통민속공연단, 독일의 살타첼로(Salta Cello) 등의 해외초청공연, 다섯째, 어린이 소리축제, 프린지페스티벌 등의 부대행사이다. 특히 세계 무형문화유산을 테마로 한 '미지의 소리를 찾아서'는 특별한 관심을 끌었다. 이 축제는 한국소리문화의전당과 전북대 일원, 덕진예술회관, 전통문화센터 등에서 열렸다. 2004년 대회는 많은 사람이 즐길 수 있도록 프로그램을 구성했는데, 특히 부대행사로 마련한 '전국대학창극축제'와 '어린이소리축제' 등은 다양한 계층에 소리축제가 뿌리를 내릴 수 있도록 해 주변에서 좋은 평가를 받았다.

〈사진 7-5〉 전주세계소리축제

공연장 야간야외공연

한편, 전주세계소리축제는 다른 축제보다 홍보활동에 많은 관심을 쏟고 있다. 개막 100일 전부터 홍보활동을 개시해 언론기관 및 관련기관을 상대로 축제개최 설명회를 열고 홍보이벤트 활동도 활발히 전개해 거리 홍보 및 홍보를 위한 공연이 벤트, 그리고 홍보예술단의 활동도 본격화하고 있다.

2006 전주세계소리축제는 10월 16일부터 24일까지 9일간 한국소리문화의전당 과 전주전통문화센터에서 열렸으며 총 3개 부문 13개 분야에서 133개의 공연이 진 행되었다. 이 기간 전주세계소리축제 조직위원회가 추산한 2006년 유료관람객은 8 만 명 정도이며 입장권 수익은 7,500만 원이다. 그동안 소리축제 프로그램이 분명 한 콘셉트가 부족한 채로 백화점식으로 나열하는 방식을 답습했지만 이번 축제에서 는 몇 개의 중심 프로그램 위주로 행사를 진행해 호평을 받았다. 2006년에는 판소 리가 대회의 중심프로그램으로 정착되었고, 기타 국악 관련 프로그램이 안정적으 로 자리를 잡았다. 2006년에 신설된 프로그램은 많은 호평을 받았는데, '작고명창 열전'과 '유파별 산조의 밤'은 소리축제가 앞으로 발전시켜나가야 할 기획으로 평 가받았다. 또 기존의 명창명가 프로그램을 판소리 한바탕을 선정해 '바디별 명창 명가'로 전문화한 것도 적절한 선택이었다.

개막식과 폐막식의 초청공연 호남오페라단의 〈논개〉와 국립창극단의〈청〉도

324 제2부 문화예술축제의 사례와 분석

판소리의 새로운 가능성을 보여주는 좋은 사례였다. 〈논개〉는 오페라와 우리의 전통소리를 접목시키는 새로운 시도로서 의미가 크고 〈청〉은 창극을 새롭게 해석해 대중화의 가능성을 보여주었다. '나라음악큰잔치'와 공동진행한 '세중굿 소리캠프'는 국악에 대한 일반 관객의 이해를 높이는 체험 프로그램으로 평가받았다. 역시 2006년에 처음 선보인 '프로그래머의 눈'은 동서양음악의 조화와 앙상블을 보여줄 수 있는 계기가 되어 관객의 관심을 끌었다. 또한 소리축제의 세계화와 한국 전통음악의 세계진출을 위한 교두보를 마련하겠다는 의도로 세계적인 월드뮤직축제인 워매드(WOMAD)페스티벌과 제휴해서 세계 각국의 토속음악을 현대화한 '소리 ― 워매드' 공연을 유치했다. 다만 어린이소리축제가 체험에서 관람 형태로 재편된 것은 시대에 역행하는 진행방법으로 아쉬움을 남겼다.

한편, 2006년의 축제는 통합입장권 도입의 영향으로 홍보활동 등 대회의 진행에 많은 문제가 발생했다. 사전 홍보가 미진해서 관람방식의 변화에 관객들이 쉽게 적응하지 못했기 때문이다. 또한 축제 초반 태풍의 영향으로 기상여건도 좋지 않았다. 축제권역 공간활용에도 다소 미숙함을 보였다. 중심공간인 모악당 진입로에 음식 판매부스와 각종 공예품 판매부스를 배치한 것은 축제 이미지에 부정적인 영향을 끼쳤고 공연 스케줄과 관련한 홍보물의 부족도 관객들의 편의를 외면한 처사로 지적되었다. 특히 신설된 프로그램에 공연참가자나 프로그램 내용에 대한 안내 홍보물이 미흡해서 문제가 되었다.[43] 다행히 축제가 열릴 때마다 논란이 되었던 정체성 시비는 2006년 대회에서는 제기되지 않았다. 축제의 중심 프로그램인 판소리 관련행사가 안정적으로 자리를 잡았고 새롭게 신설된 프로그램의 기획력도 돋보였기 때문이다.

2007년 세계소리축제는 '소리, 몸짓'을 주제로 10월 6일부터 14일까지 한국소리문화의전당 및 시내 곳곳에서 개막되었다. 한국을 비롯한 중국, 인도, 독일, 멕시

43) ≪전라일보≫, 2006년 9월 24일자.

개최지역 전라북도 전주시 행사기간 2007년 10월 6일(토)~10월 14일(일) 9일간
행사장소 한국소리문화의전당, 전주시내 곳곳
주최 전라북도, 주관: 전주세계소리축제 조직위원회
후원 문화체육관광부, 문화재청, 한국관광공사 외
주제 소리, 몸짓
참가규모 10개국 131개 팀 14개 프로그램
행사내용
 개막식: 10월 6일(토) 16시(한국소리문화의전당 모악당)
·<춘향전>(영원한 사랑의 테마) 판소리 다섯 마당 중에서 가장 뛰어난 춘향전이 창극으로 변형되어 개막작으로 등장
·개막콘서트(신바람 소리 몸짓) 10월 6일(토) 20시(한국소리문화의전당 놀이마당), 신명나는 소리와 몸짓이 함께 조화를 이루는 야외 공연이벤트로 국악 관현악단의 선율을 따라서 판소리합창, 대중가요, 퓨전국악 등이 선을 보임
 폐막식: 10월 14일(일) 19시(한국소리문화의전당 모악당), 함께 부르는 판, 소리-합창, 아카펠라 등으로 변화된 새로운 형태의 판소리를 선보임.
 식전음악
【1부】
·<적벽가>(판소리합창곡 공모 금상 수상곡)
·인도합창(인도 전통공연팀)
·<樂(Rock)쑥대머리>(2007 전주세계소리축제 위촉곡)
【2부】
·<판소리와 합창을 위한 '한'>(2007전주세계소리축제 위촉곡)
·<남도 뱃노래>(2007 전주세계소리축제 위촉곡) 외

코, 베트남, 불가리아, 러시아, 몽골, 스페인 등 총 10개국에서 131개 팀이 참여해 162개의 다양한 프로그램을 전개했다. 축제의 메인프로그램으로 '판소리 다섯 바탕'과 여러 유파의 판소리 특징을 한 무대에서 비교·감상할 수 있도록 한 '판소리 명창명가'는 1회 때부터 명맥을 이어왔고, '작고명창열전'에서는 탄생 100주년을 맞이한 김연수 선생의 소리인생과 그의 업적을 재조명해보는 시간을 가졌다. 2006년의 '소리 － 워매드'는 그 영역을 확대하여 '월드뮤직 파노라마'로 재편하여 우리의 소리와 세계의 소리가 어울리는 교류와 소통의 장을 마련했다. 그 밖에 판소리의 영역을 다양화시킨 '판소리 합창'이나 '밴드용 판소리', '아카펠라 판소리' 등을 곳곳에서 접할 수 있었다. 또한 판소리 대중화를 위해 사전 공모를 통해 선정

된 신인 작곡가과 유명 작곡가들의 판소리 창작곡도 함께 감상할 수 있었다.

세계의 특정지역을 선정해 그 지역의 전통음악을 소개하는 '전통과 전위'는 인도를 특집으로 꾸몄다. 인도 전통예술은 화려한 음악과 조화를 이룬 합창, 그리고 열정적인 춤 등으로 세계 음악의 중요한 부분으로 자리 잡고 있다. '전통과 전위 — 인도 편'에서는 타블라, 시타르, 사랑기를 비롯한 인도의 대표적인 전통악기와 인도 민속무용인 카탁 등을 소개했다. 기타 바디별 명창명가는 〈흥부가〉를 시작으로 다섯 바탕 판소리, 위대한 소리 만정 김소희, 유파별 산조의 밤, 판소리 젊은 시선, 대학창극축제, 중요 무형문화재 초청공연 등이 판소리 집중기획으로 선정되었다.

(3) 문제점

2007년 전주세계소리축제는 지나치게 예술성을 강조해서 대중과 괴리가 발생하는 아쉬움을 남겼다. 또한 출연진 간에 실력 차가 분명히 나타남에 따라 프로그램 사이의 균형감각이 떨어졌다. 판소리의 양적 확대에 지나치게 신경을 쏟았기 때문에 질적 수준을 고려한 프로그램 선별 작업이 미흡했다. 또한 다수 참여자를 위한 볼거리와 체험 및 오락적인 축제 프로그램이 부족한 느낌이다. 프린지 종목의 내실화 또한 요구된다.[44]

2006년 대회에서는 대중화의 확대 및 경제적 효과와 활성화를 위해 여러 가지 시도를 했는데, 기존 관람방식이나 관행에 대한 인식을 전환시키고 유료관객을 늘리기 위해 '통합입장권 시스템'을 도입한 것이 대표적이다. 그러나 야외공연관람은 무료라는 정서가 보편적인 상황에서 무리하게 야외공연장까지 티켓 관람권역으로 설정한 것은 결국 실패로 끝났다. 행사장이 너무 썰렁하다는 여론에 밀리면서 결국 실내공연장을 제외한 관람권역을 무료로 오픈하는 조치를 취함으로써 겨우 수습이 되었다. 그러나 실내공연장의 평균 객석점유율이 10%가량 증가했다는 점

44) www.sorifestival.com(전주세계소리축제 홈페이지) 참고.

<표 7-9> 전주세계소리축제의 연혁

연도	기간	테마	참가공연팀 규모
2001	10.13~10.21	소리사랑 온 누리에	15개국 142개 팀 4,000
2002	8.24~9.01	목소리(Voice)	16개국 156개 팀 4,500
2003	9.27~10.05	소리, 길, 만남	14개국 172개 팀 5,000
2004	10.16~10.22	소리! 경계를 넘다	14개국 190개 팀 2,800
2005	9.27~10.03	난(亂), 민(民), 협률(協律)	25개국 190개 팀 4,600
2006	9.16~9.24	소리, 놀이(遊)	22개국 184개 팀 2,692
2007	10.06~10.14	소리, 몸짓	10개국 131개 팀 5,000

자료: 전주세계소리축제 홈페이지에서 재구성.

은 인상적이다.

한편, 무료입장객을 포함한 관객이 10만여 명에 머문 것은 이 축제가 아직 지역 주민 중심의 축제라는 사실을 반증한다. 다른 지역에서도 관심을 갖고 참여할 수 있는 문화축제로 정착될 수 있도록 획기적인 방안을 모색하는 것은 주최 측에게 주어진 중요한 과제이다. 이와 함께 매년 지적되는 문제점으로 전문성을 갖춘 진행요원과 외국 방문객을 안내할 수 있는 통역담당자의 부족도 빼놓을 수 없다. 또한 외국인을 위한 홍보물도 함께 갖추는 것도 필요하다.[45]

3) 서편제보성소리축제

서편제보성소리축제는 서편제 판소리의 발상지인 전라남도 보성군에서 개최되는 대표적인 판소리 축제이다. 남도의 전통문화인 판소리의 계승·발전과 저변확대를 목적으로 열리는 이 축제에서는 서편제 판소리경연대회, 전국고수경연대회, 서편제보성소리학술심포지엄, 관광객 판소리체험, 어린이 판소리교실과 창극, 청소

45) ≪전북일보≫, 2006년 9월 25일자.

◎ 서편제보성소리축제

개최지역 보성군 시작연도 1998년
행사기간 제1회와 제4회 대회만이 11월 개최, 나머지는 10월 말경 2일간 열림
행사장소 서편제보성소리전수관, 보성실내체육관 특설무대
주관 서편제보성소리축제 추진위원회
후원 문화체육관광부, 문화재청, 전라남도, KBS 한국방송공사 외
특징 보성 전통판소리 — 서편제
행사내용 전국판소리·고수경연대회, 전국 귀명창대회 등의 경연행사를 중심으로 체험행사, 전시행사
 등의 부대행사가 개최됨. 경연대회는 명창부, 일반부, 신인부, 중·고등부, 초등부 등으로 나뉘며
 시상은 대통령, 국무총리, 전남도지사로 훈격이 구분된다.
홈페이지 sori.boseong.go.kr

년 국악발표회 등 소리와 관련된 다양한 경연행사와 체험행사가 열린다. 보성녹차
의 시음회도 참가할 수도 있으며, 주변에는 보성다원, 율포해수녹차탕 등이 있어
볼거리를 제공한다.

　전남 보성은 CF의 이미지 배경으로 자주 등장해 인기를 모았던 녹차밭의 풍경
과 영화 〈서편제〉의 무대로 잘 알려져 있다. 지난 1993년 개봉되어 최고의 흥행기
록을 세운 이 영화의 홍보효과 덕분에 방문객의 발길이 계속 이어졌다. 그러나 국
악인들에게 있어서 보성은 영화 개봉 훨씬 전부터 소리를 대표하는 고장이었다. 판
소리 서편제의 창시자인 박유전의 고향 강상마을이 보성에 있을 뿐만 아니라 박유
전의 소리를 이은 정권진, 정응민 등이 제자들을 길러 낸 매우 유서 깊은 곳이기도
하다.

　판소리는 본래 동편제와 서편제, 그리고 중고제 등으로 그 유파가 구분되지만
보성 지방을 중심으로 발달한 판소리는 특별히 '보성소리'라 명명한다. 섬진강의
동쪽, 즉 운봉, 구례, 순창 등지에서 전승되어온 동편제와 경기도·충청도 지역의 중
고제(中高制)는 웅장하고 남성적인 우조(羽調)를 많이 쓰는 반면, 섬진강의 서쪽,
즉 보성과 나주 등 전라도 서남지역에서 전승되어 온 서편제는 여성적이고 애절한
계면조(界面調)를 많이 쓴다. 이에 대해 보성소리는 서편제의 애틋함과 동편제와
중편제의 꿋꿋함과 우렁참을 섞어놓은 듯한 독특한 소리의 특징을 나타내고 있다.

이와 더불어 또 다른 보성소리의 특징으로는 "여자가 우는 듯한 세성(細聲)의 한스러운 소리를 통성(通聲)의 남성적 덜미소리로 강화시킨 소리", "서편제의 구성짐과 동편제의 웅건함을 가미한 섬세한 소리" 등으로 묘사되기도 한다.

보성소리에 대한 지역주민과 국악인들의 높은 관심과 자부심은 보성소리전수관의 건립으로 이어져 상시적인 공연과 판소리에 대한 교육, 전수가 가능하게 되었다. 그 개관기념행사로 시작된 판소리축제는 이후 매년 개최되고 있으며 인터넷을 통해서도 생중계된다. 이 축제에서는 판소리 명창무대, 씻김굿과 승무 등의 공연 프로그램, 그리고 초등학생부터 일반인까지 참가하는 판소리경연대회도 함께 개최된다.

한편, 광주시를 비롯한 호남지역에서는 국악경연대회나 이와 관련된 문화축제가 과도하게 개최되고 있다. 대부분의 대회는 국악인 저변 확대나 명인 예술인의 선발 등을 목표로 내걸고 주로 10월에서 11월에 개최되고 있으며 대통령상을 수여하는 행사만도 11개에 이르고 있다. 구체적으로 살펴보면 광주시에 광주국악대전과 임방울국악제 등 2개 대회가 개최되고, 전라남도에 목포전국국악경연대회를 중심으로 하는 보성전국판소리경연대회, 순천팔마고수대회 등 15개, 전라북도에 전주대사습(全州大私習)놀이, 전주전국고수대회, 남원춘향제명창대회 등이 열린다. 그중에는 전주대사습놀이나 목포전국국악경연대회와 같이 전국적인 규모와 인지도를 갖춘 대회도 있지만, 개최된 지 불과 3~4년이 채 되지 않는 행사들이 대부분이다. 이는 지방자치제 시행 이후 지방자치단체가 각 지역에서 남도소리의 전통을 자처하며 경쟁적으로 독자적인 대회 개최를 주장하는 국악 관련단체들의 요구를 일방적으로 수용했기 때문이다. 현재 특정대회의 경우는 수상자 선정과정에서 의혹이 제기되는 것은 물론 채점과정의 공정성에도 문제가 제기되고 있다. 이와 관련해 남도소리의 전통과 권위를 지키기 위해서는 비슷한 대회들을 통폐합해 비록 소수라고 할지라도 명확한 주제와 경쟁력이 있는 축제를 선별해 집중적으로 육성하는 것이 바람직하다는 의견이 지배적이다.

◎ 판소리의 종류

○ 유파/제(制)

판소리는 전승과정에서 각 계보에 따라 음악적 특성에 차이가 있는데 이를 제(유파)라고 한다. 판소리의 전승방법은 도제형식을 취하며 대부분 직계가족이나 친인척 등의 혈연관계를 중심으로 계승되어왔다. 제에는 동편제와 서편제, 그리고 중고제, 강산제(江山制) 등이 있다. 동편제는 대체로 장단의 마루에 충실하고 장단이 빠르며 서편제는 잔가락이 많고 장단이 느린 것이 특징이다.

○ 강산제

서편제의 창시자 박유전이 그의 만년에 전남 보성군 강산리에서 여생을 보내며 창시한 유파이다. 강산제란 명칭은 본래 박유전의 호에서 따온 명칭으로 전하기도 하고 박유전이 말년을 보냈던 보성군 강산리라는 지명에서 유래되었다고도 한다. 이 유파의 소리는 체계가 정연하고 범위가 넓으며 서편제의 애절한 분위기와는 달리 윤리적인 측면에 입각해 온화하고 점잖은 가풍(歌風)을 조성하고 있다. 강산제의 대표적 판소리로는 <심청가>가 잘 알려져 있다.

○ 서편제

조선시대 말경 명창인 박유전에 의해 창시된 판소리 양대 산맥의 하나로 나주와 광주, 보성, 해남 등지를 중심으로 계승되고 있는 유파이다. 이 지역이 전라도 서쪽에 우치하고 있는 관계로 서편제라 명명하고 있는데 서편제의 두드러진 특징은 활달하고 힘찬 동편제와는 대조적으로 부드러우며 구성지고 애절한 느낌을 준다. 노래 소리의 끝도 호흡을 길게 하고 기교가 많으며 계면조를 장식해 정교하게 부른다. 서편제의 창법과 잘 어울리는 창으로는 <심청가>가 있다.

○ 동편제

정춘풍, 송흥록 등을 중심으로 해 전북지역의 순창, 고창, 구례 등지에서 명맥이 이어져 오고 있다. 일반적으로 동편제는 소리가 웅장하고 힘이 많이 들어 있는데 통성과 우조를 중심으로 해 감정을 나타내거나 절제하는 창법을 구사한다. 또한 구절의 끝마침이 명확하고 상쾌하며 계면조 가락을 많이 장식하지 않는 것이 특징이다. 현재 판소리 다섯 마당 중에서 동편제의 창법과 가장 잘 조화를 이루는 것은 <적벽가>이다.

○ 중고제

경기도 남부와 충청도 지역을 중심으로 이어져 내려온 소리로서 김성옥에 의해 시작되어 김정근, 김창룡이 그 명맥을 유지했다. 창법은 다소 그 영역이 모호해 동편제와 서편제를 절충한 형태를 보이지만 소리의 특징으로 보아 동편제에 가까운 성향이다. 소리의 기교적인 측면에서는 소리 끝이 동편제 소리와 같이 매우 드높고 반음(半音)을 주로 많이 쓰며 음정은 단계적으로 치켜 올라가는 특성을 나타낸다.

(1) 서편제보성소리축제의 행사배경과 개요

보성 일대에서 정재근-정응민-정권진-정회천 등 정씨 일가를 중심으로 계승되어

온 소리는 세월이 지나면서 주변으로부터 '보성소리'로 불리며 전승되어오다 이제 한국 판소리를 대표하게 되었다. 정재근은 서편제의 시조로 일컬어지는 박유전으로부터 〈심청가〉, 〈수궁가〉, 〈적벽가〉를 계승했으며 그의 조카인 정응민은 보성소리에 동편소리인 〈춘향가〉를 접목시킴으로써 보성소리를 크게 발전시켰다. 이후 보성소리는 정권진, 성우향, 조상현, 성창순 등에게 전수되어 불리고 있고 많은 소리꾼들이 배우는 중이다. 이처럼 보성은 한국 판소리 성지로 자리하고 있으며 많은 소리꾼들이 찾는 곳이 되었다. 또한 보성은 〈춘향가〉, 〈심청가〉, 〈흥부가〉, 〈수궁가〉, 〈적벽가〉 등 판소리 다섯 마당을 모두 보유하고 있는 것으로도 유명하다. 세간에서 보성을 판소리의 성지로 부르는 것도 그 때문이다.

한편, 보성군은 판소리의 고장으로서의 전통과 자부심을 이어가기 위해 1998년부터 서편제보성소리축제를 개최하고 있으며 지난 2003년에는 판소리가 세계무형문화유산으로 등록됨에 따라 판소리의 대중화에 앞장서서 노력하고 있다. 1999년 제2회 보성소리축제는 10월 29일부터 30일까지 2일간 개막되었다. 이후 10월에 개막되는 전통을 확립하게 되었다. 이 대회는 판소리를 계승·발전·저변확대와 함께 보성군의 이미지를 높이기 위해 전국 규모의 축제로 치러졌다. 첫날인 29일에는 국악계를 대표하는 원로 인간문화재급 명창들이 대거 출연하는 '천하제일 명창무대'가 마련되어 MBC 문화방송을 통해 전국에 생중계되었으며 박동진, 조상현, 안숙선 등 국악계를 대표하는 명인들이 펼치는 판소리 다섯 마당 공연도 함께 열렸다. 또한 국립민속국악원의 공연을 비롯해 보성소리 전수자들이 진행하는 '명창한마당'도 선을 보였다. 축제 이틀째인 30일에는 보성군실내체육관에서는 미래에 판소리의 맥을 이어나갈 젊은 소리꾼을 선발하기 위한 '전국판소리경연대회'가 열려 대회의 하이라이트를 장식했다. 이 밖에 보성소리의 창시자인 박유전, 정응민 등의 유적지 둘러보는 판소리 성지순례를 비롯해 〈서편제〉 영화상영, 판소리 체험 1일 국악교실, 전남무형문화재 작품전시회, 향토먹거리장터 등 다양한 부대행사도 마련되었다.

　2000년 제3회 대회는 10월 27~28일 양일간 서편제보성소리전수관과 보성군실
내체육관에서 개최되었다. 공식행사로서 식전행사, 기념행사, 천하제일 명창무대,
판소리 다섯 바탕, 판소리경연대회, 그리고 부대행사로 판소리성지순례, 소리난장,
삼양장기단 공연과 향토특산물 직판장, 향토 음식점 등의 행사가 진행되었다.

　'혼의 소리! 보성소리의 세계로'라는 주제로 열린 2006년 제9회 대회는 10월
21~22일 양일간 개최되었다. 판소리가 세계유네스코 무형문화유산에 등록된 3주
년을 기념해 대통령상을 시상함에 따라 명창과 명고수들이 대거 참여해 그 어느 대
회보다 주목받게 되었다. 이 대회에서는 기존에 없었던 학술대회, 전국8도 품바경
연, 〈토선생전〉, 〈신 마당놀이 보성놀부전〉 등을 비롯하여 전국판소리경연대회,
전국고수경연대회, KBS국악한마당 축하공연, 남도민요한마당, 반세대간어울림마
당, 어린이판소리창극교실이 구성되었다. 또한 전시행사로는 공예, 특산품, 염색,
도예전시 등이 펼쳐졌고 체험행사로는 방문객 판소리체험, 풍물체험, 전통음식체
험 등 다채로운 이벤트 프로그램이 진행되었다.

　2007년 제10회 보성소리축제는 '짧은 만남 긴~여운 보성소리'라는 주제로 2007
년 10월 20일~21일 양일간 보성실내체육관과 서편제보성소리전수관, 정응민 생가
등지에서 개최되었다. 전야행사인 서편제보성소리 명가공연을 비롯해 KBS특집 국
악한마당이 개최되었고 전국판소리경연대회, 전국귀명창대회, 전국고수경연대회,
온누리안소리경연 등의 경연행사를 중심으로 부대행사인 남도국악한마당, 가무극

〈표 7-10〉 서편제보성소리축제의 이벤트 프로그램

전야제 및 축하공연	· KBS 축하공연과 기념행사	
공식행사 및 공연행사	·전국판소리경연대회 ·전국고수경연대회 ·KBS특집 국악한마당 ·인간문화재 판소리 다섯 바탕 ·경기민요 한마당 ·남사당 줄타기공연 ·진도예술단공연(진도북춤) ·전국귀명창대회 ·전국품바사투리 욕대회 ·창작예술공연(설장고 등) ·가무극 <사랑가>	·남도국악한마당 ·전국8도 품바경연대회 ·어린이판소리교실 ·운우 풍뇌단 사물패 공연 ·반세대간 어울마당 ·상설국악공연 ·전통민속놀이 경연 ·온누리안소리경연 ·보성북소리예술단공연 ·마술(J-Magic)공연
전시행사	·공예품 전시 ·특산품 전시 ·연바람 소품전시	·염색전시 ·도예전시
체험행사	·방문객판 소리체험 ·풍물체험 ·염색, 공예, 도자기체험	·전통음식체험 ·나의 건강 체크 ·페이스페인팅
특별행사	·공주 동구청 실버악단 공연	
기타 부대행사	·녹차무료시음장 운영 ·향토음식점 운영 ·특산품직판장 운영	·먹을거리장터 운영 ·경품, 추첨

자료: sori.boseong.go.kr(서편제보성소리축제 홈페이지), 전북발전연구원, 『전주세계소리축제 활성화
방안』(2005)을 수정.

〈사랑가〉, 전국품바사투리 욕대회, 사물놀이 광대 공연, 반세대간 어울림마당, 남
사당 줄타기 공연과 어린이판소리창극교실 등의 다채로운 행사가 진행되었다. 또
한 야외무대행사로는 남사당 줄타기공연과 전시행사인 공예, 염색, 도예, 특산품
등을 전시하는 프로그램과 관광객 판소리체험, 풍물체험, 전통음식체험 등의 다양
한 체험행사가 준비되었다. 요일별 행사일정을 살펴보면 첫째 날인 20일에는 실내
체육관 특설무대에서 전국판소리경연대회 예선, 서편제보성소리전수관에서는 전
국고수경연대회 예선을 비롯해 전국귀명창대회가 열리고 둘째 날인 21일은 각 경
연대회의 본선과 진도예술단 공연, KBS 국악한마당 공연이 특별행사로 선보였다.

한편, 보성소리축제의 운영은 축제기간에만 운영되는 보성소리축제추진위원회가 담당한다. 민간조직으로 구성되지만 다른 지역축제와 마찬가지로 실질적으로는 보성군 공무원이 중심이 된 행사지원팀에서 담당한다. 민간조직인 보성소리축제추진위원회는 거의 외형만 존재할 뿐이며 실질적으로 진행하는 것은 전국판소리대회나 고수경연대회 정도이다. 또한 다른 소규모 지역축제와 마찬가지로 예산집행에 있어서도 정부나 도의 지원 없이 전액 군비로 충당하고 있다. 개막 초기부터 지금까지 행사 외의 다른 마케팅 노력이 거의 없는 실정으로 공연 또는 스폰서를 통한 수입 등이 전혀 없다.

(2) 기대효과와 개선방안

녹차의 고장으로 잘 알려진 보성은 다향제 등의 지역축제, 주변의 관광자원과

〈사진 7-6〉 보성소리축제

야외공연

공연장

더불어 지역 경쟁력을 갖춘 호남의 대표적인 도시이다. 보성소리축제는 규모는 작지만 콘셉트가 명확한 것이 특징이다. 서편제보성소리축제의 주요 기대효과로는 첫째, 전통 소리축제의 대중화 및 소리문화의 저변 확대. 둘째, 주민의 자발적 참여와 화합. 셋째, 문화에 대한 접촉기회를 향상시켜 문화의식 고취. 넷째, 보성 소리 유적지와 녹차밭, 해수녹차탕을 연계하는 관광 시너지 효과를 창출하는 것이다.

그러나 다른 축제와의 차별성을 지나치게 강조한 나머지 제한된 영역의 예술적 장르만을 고집하고 지역성을 극복하지 못해 경연 참가자 중심의 미니 축제에 머무르는 아쉬움이 있다. 이는 홍보와 마케팅 활동의 부족에서 기인한 것이다. 또한 축제 자체가 지역 전통예술의 보전과 주민화합만 추구하려 하고 있다. 따라서 2007년까지 10회 행사를 치렀지만 아직도 관 주도 행사로 머무른 것이다. 축제 관련 주체들의 의지가 부족한 것도 전국적인 문화축제로서 발전하는 데 걸림돌이 되고 있는데, 이것은 방문객의 시선과 입장에서 프로그램을 기획하고 연출하려는 자세가 부족한 결과 나타난 현상이라 할 수 있다. 이는 2007년까지 외부 전문기관에 의한 객관적인 평가를 한 번도 의뢰한 적이 없었던 사실에서 알 수 있다.

앞에서 지적된 사항을 해결하기 위해서는 민간 주도의 전문가 참여에 의해 명확한 방향 설정, 장기적인 계획에 따라 축제의 프로그램을 참여하기 쉬운 것으로 변화

시키려는 노력, 그리고 적극적인 홍보전략과 경영마인드에 입각한 예술과 대중성의
조화 등이 필요하다.

4) 국악축전(나라음악큰잔치)

국악축전(國樂祝典, Gugak Festival)은 전통국악 위주로 개최되는 문화축제의
하나로 전국을 순회하며 국악의 대중화에 노력하고 있다. 국악축전의 주체는 한국
문화예술위원회인데, 해당기관의 위탁을 받아서 주로 국악의 중흥과 보급을 위한
다양한 사업을 진행하고 있다. 한국문화예술위원회는 '예술이 세상을 바꾼다'는
슬로건 아래 문화예술진흥을 위한 활동을 지원하고 있으며 특히 국악축전은 우리
문화의 전통성과 고유성을 널리 알리고 문화적 격차를 해소할 수 있는 축제의 장을
제공하고 있다. 또한 이 축제를 통해 우리의 정체성과 독창성을 국내뿐만 아니라
세계로 알려서 문화발전에 기여할 수 있는 기회를 마련하고 있다. 2004년 '국악축
전'이라는 이름으로 국악을 주제로 한 문화예술축제를 출범했는데 2006년부터 그
규모와 영역이 확대되면서 '나라음악큰잔치'로 대회 명칭을 변경했다. 축제와 관
련된 조직으로는 6명의 추진위원회를 주축으로 총감독과 사무국이 있다. 개막 초
기의 나라음악큰잔치는 전국의 특정장소를 순회하며 진행되었는데, 최근 들어 하
나의 대회를 전국 주요 장소에 분산시켜 개최하고 있다.

한편, 국악축전, 현재는 나라음악큰잔치로 개칭된 이 축제의 추진방향을 살펴보
면 다음과 같다.[46]

■ **전통문화의 전국적인 보급을 위한 연속 지방공연 사업의 추진** ― 중앙으로 편중
된 전통음악에 대한 접촉 기회를 지방으로 확대하기 위해 계주식으로 지방공

46) www.gugakfestival.or.kr

◎ **국악축전(나라음악큰잔치)**

개최지역 전국순회　시작연도 2004년　행사장소 전국 지역 각 특설무대
주최 문예진흥원, SBS　주관 한국문화예술위원회, 국악축전 조직위원회
행사개요 2004년 복권기금을 통해 개막 국악축전은 2005년 국악의 대중화를 바탕으로 하는 대중음악
 의 국악화를 목표로 국악의 일상화를 추구하는 국악예술축제이다. 국악축전은 국내의 대중적인
 음악가들과 전통예술을 결합해 다양한 시도를 전개하며 해외에 한국음악을 알리기 위한 활동과
 젊은 창작예술가를 육성하기 위한 다양한 사업을 추진하고 있다. 2006년 나라음악큰잔치로
 변경되었다.
행사내용 국악명품실내와 축제, 국악 관현악축제, 한국음악의 재발견, 박물관 음악회, 아름다운
 아시안, 명인명창의 발자취를 따라서, 해외공연(중국, 몽골, 베트남) 등
홈페이지 www.gugakfestival.or.kr

연을 진행하게 되며 예맥이나 예향을 주제별로 연결하고 안배해 지역별로 특
색 있는 행사를 진행한다.

■ **'세·중·굿운동'으로 생활의 활력소를 불어넣고 신바람을 되살림** — 젊은 국악 동
아리 클럽이나 퓨전 국악연주단 등을 통한 세마치(세), 중모리(중), 굿거리장단
(굿)을 중심으로 국악의 대중화를 신바람 운동의 전개와 함께 전국적으로 전파
한다.

■ **새로운 창작물을 통한 전통음악의 새물결 운동 시행** — 옛것을 토대로 해 시대
의 흐름에 따라 변화를 추구할 줄 아는 법고창신(法古創新)의 정신에 따라서
우리 가락과 우리 음악방식에 맞는 새로운 창작물을 개발하고 특히 서양의 악
기와 악곡형식의 작곡을 통해서 한국음악의 세계화 작업을 체계적으로 모색
하고 실천한다.

■ **새로운 실크로드 문화 시대를 선도해갈 중추적 역할사업 전개** — 역사적으로나
문화적으로 관련성이 깊은 실크로드 문화권과의 예술적 교류를 활발히 전개
해 아시아문화 중심시대를 대비한 문화적 주도권을 확립한다. 2006년에는 몽
골 초원에서 '초원의 영고대회(迎鼓大會)'와 중국의 양쯔강의 적벽대전 유적지
에서 판소리 〈적벽가〉 공연을 추진한 바 있다.

■ **주한 외국인을 위한 특별 프로그램 개발** – 주한 외국인들이 한국 문화예술의
진수를 체험할 수 있도록 지속적으로 우리의 전통공연 프로그램을 다채롭게
기획, 연출한다. 예를 들어 전국의 사찰이나 서원, 여러 문화유적지 등지에서
음악과 무용, 다도 등이 함께 어우러지는 운치 있는 문화행사를 기획하는 다
양한 노력을 기울인다.

2007년 나라음악큰잔치는 '한국음악 재발견 프로젝트'를 추진했다. 이 행사에
서는 예술공연, 체험, 그리고 강의(해설)가 조화를 이룸으로써 관객에게 감동을 전
달하기 위해 최선의 노력을 경주하며 서울과 지방을 연계해 전국적으로 문화적인
접촉기회와 안목을 키우는 공연의 장을 조성했다. 유네스코 세계문화유산으로 선
정되어 국민적인 관심을 모았던 종묘제례악(중요무형문화재 제1호)과 판소리(중요무
형문화재 제5호)를 앞세운 이번 대회는 서울과 지방을 연계해 총 12회의 공연을 기
획했는데, 하나의 테마를 가지고 12회를 연속적으로 공연하는 것은 드문 예로서 그
의미가 매우 크다. 주요 출연진으로 제1부 종묘제례악 부문에서는 종묘제례악보존

회의 연주가 25명이 참가하고 있고 제례일무[47]는 일무보존회의 회원들이 교대로 출연했다. 제2부 판소리 부문은 무형문화재 김수연 명창을 중심으로 소리꾼과 고수가 각각 12명씩 매일 출연해 판소리 다섯 바탕을 선보이며 특히 체험 프로그램의 하나로 관객이 직접 단가를 배워보는 시간을 가져 일반인의 흥미와 관심을 북돋고 있다.

사실 유네스코가 종묘제례악을 세계 인류구전문화유산(세계문화유산)으로 지정한 것은 매우 놀라운 일이었다. 종묘제례악은 중국에서 시작된 것이기 때문에 원형에 얽매이는 고답적 시각으로 본다면 있을 수 없는 일에 가까운 사건이었다. 중국을 젖히고 한국의 종묘제례악이 세계문화유산으로 지정된 배경은 결코 단순하지 않겠으나, 일단 전승할 만한 가치가 있느냐에 주안점이 두어졌다. 공산화 이후 문화혁명 등의 영향으로 전통이나 유교문화를 배척한 중국과 달리 한국은 종묘제례악 등의 전통문화를 지키려 노력했고, 이 부분이 평가를 받은 것이다. 세계문화유산에 등재시키려는 각국의 노력과 경쟁이 치열한 가운데 2년마다 한 번씩 지정하는 세계문화유산에 연이어 한국의 문화유산인 판소리가 지정된 것 또한 놀라운 일이다. 종묘제례악과 판소리의 세계문화유산 선정은 우리 전통문화에 대한 인식을 바꾸는 게 큰 구실을 했다.

한편, 민간단체인 세계문화유산기념사업회나 정재연구회(궁중춤사위인 정재와 종묘제례 일무의 전승과 보급을 담당) 등은 종묘제례와 판소리에 대한 지속적인 사업들을 진행했는데, 나라음악큰잔치의 종묘제례악과 판소리의 만남 공연은 매우 의미 있고 신선한 기획으로 평가되었다. 이 행사를 통해 종묘제례악을 더 친근감 있게 접할 수 있게 되었을 뿐만 아니라 자연 그대로의 소리를 감상할 수 있는 좋은 기

47) 일무(佾舞): 종묘제례의 일무는 궁중의 제례에서 등장하는 전통 춤사위로 세조 10년부터 사용되어 왔으며 각각 문(文)과 무(武)를 찬양하는 문무(武舞)와 무무(武舞)로 구별된다. 조선시대에는 36명이 춤을 추는 6일무가 사용되었지만, 현재에는 64명이 추는 8일무가 사용되고 있다.

회가 되었다. 관객들은 공연마다 이어지는 전문사회자의 해설에 따라 각 악기와 전통 춤사위, 그리고 의식들을 제대로 확인할 수 있고 정확한 구분이 어려운 종묘제례악 보태평과 정대업[48]을 올바로 감상할 수 있었다. 또한 판소리 공연에서는 판소리 다섯 마당 중에서도 특히 〈흥부가〉를 선보여 관객들의 흥미를 북돋았는데, 박타령의 한 대목을 선정해 무릎장단을 가르쳐가며 관객의 참여를 유도하는 프로그램은 많은 호응을 얻었다. 행사의 진행방법에 있어서는 1부 종묘제례악은 행사기간 동안 매일 변화 없이 같은 내용으로 반복되지만 2부 판소리는 10월 20일부터 30일까지 9일간 매일 다른 명창과 소리꾼들이 무대에 섰다.[49]

(1) 전통음악의 대중화를 위한 창작국악의 활용

국악의 세계화를 실현한 것으로 궁중음악의 하나인 수제천(壽齊天)을 창작국악으로 변형시켜 세계인들과의 공감을 끌어낸 사례를 예로 들 수 있다. 월드컵 때 우리 전통음악을 세계적으로 홍보하기 위해 국악 관현악단과 서양 오케스트라, 그리고 대규모 합창단을 조직해 수제천을 공연했는데, 판소리·대금연주와 함께 바이올린 연주와 대합창이 조화를 이루면서 국경을 초월해 누구나 쉽게 이해하고 공감할 수 있었다.

최근 지구촌이란 말에서 알 수 있듯이 국경의 개념이 사라지면서 문화적인 교류는 더욱 빈번해지고 다양화하고 있다. 이와 같은 현상은 음악적 장르에서도 찾아볼 수 있는데 음악적인 계보가 혼재함에 따라 복잡한 형태의 음악이 속속들이 등장하

48) 보태평(保太平): 종묘제례 악무 중에서 왕의 위엄과 덕망을 기리는 악무(樂舞)이다. 11곡으로 구성되어 있으며 세종에 의해 원래는 회례악(會禮樂)으로 만들어졌다가 나중에 그 곡조를 축소·개작하여 1964년 종묘제례악으로 채택되었다. 한편, 정대업(定大業)은 조선의 역대 왕들의 제사를 지낼 때 종묘에서 연주되는 궁중음악의 하나로, 본래 보태평과 함께 조선의 4대 왕인 세종 때 회례연에 쓰기 위해 제작된 것이다.

49) 《세계일보》, 2007년 10월 11일자.

고 있다. 이러한 상황에서 전통적으로 전해오는 음악만을 고수하면서 그대로 그 명맥을 고수하는 것만이 전통음악을 발전시킬 수 있는 유일한 방안인가? 이를 의문시하는 목소리가 최근 들어 자주 대두되고 있다.

한국의 전통음악을 크게 분류하면 민속(民俗)음악, 궁중(宮中)음악, 문인(文人)음악, 신앙(信仰)음악, 창작음악으로 나뉜다. 이 중 창작음악은 근래에 와서 주목받고 있고 전통음악과 차별화되는 음악 장르의 하나로 그 개념을 이해할 필요가 있다. 전통국악이 오선지에 작곡을 하지 않고 연주자의 개성에 의해 표현된다면 신국악은 작곡가에 의해 작곡되는 표현형식을 갖추고 있는 창작국악을 의미한다. 국악에서 창작음악이란 국악의 틀을 크게 훼손하지 않는 범위 내에서 전통악기에 의해 작곡된 새로운 음악이다. 문화예술축제에서 창작국악이 중요시되고 있는 것은 다음과 같은 긍정적인 시각 때문이다.

첫째, 창작국악은 국악을 자주 접하지 못하는 사람에게는 정통적인 형식의 전통음악보다는 접근하기가 용이하다. 창작음악을 통해 국악에 대한 이해나 친밀감이 향상되면 단계적으로 민요, 판소리, 사물놀이, 산조 등의 본격적인 전통음악의 영역으로 그 관심을 확대할 수 있다. 평소 국악에 대한 접촉기회가 적어서 이질감이 드는 것도 사실이지만 국악의 장단과 가락은 우리 몸 깊숙이 내재되어 있기 때문에 어떤 계기를 통해 그러한 잠재력이 일깨워진다면 짧은 시간 내에 자신의 것으로 받아들일 수 있다. 나라음악큰잔치와 같은 문화축제에서 전통음악과 더불어 창작음악이 프로그램에 등장하는 이유를 여기서 찾을 수 있다.

둘째, 국내적으로 또는 국제적으로 우리의 전통음악을 널리 알리고 문화적인 교류를 심화시키는 데 창작국악은 가교 역할을 할 수 있다. 전통음악은 우리만이 갖고 있는 독창적인 음악적 장르이지만 그것 역시 세계음악의 한 부분이라는 점에서 폭넓게 교감이 이루어져야 한다. 따라서 한국만의 특색 있는 소리를 이해하고 공감할 수 있는 음악을 만드는 것이 필요한데, 세계인에게는 전통음악보다는 변화를 추구하는 창작국악이 더 받아들이기 쉬울 것이다.

5) 국악명품실내악축제

나라음악큰잔치를 주관하는 추진위원회에서는 기타 다양한 전통예술행사를 개최하고 있는데 그 가운데에서도 대표적인 문화축제가 국악명품실내악축제이다. 이 밖에도 국악관현악축제, 사이버국악축제, 명인명창의 발자취를 찾아서, 세종궂 청년음악회, 송년음악회 등의 우리의 전통국악과 관련된 장르를 집중적으로 특화해 노력을 기울이고 있다. 서울 노원구는 2007년 10월 3일부터 13일까지 노원문화예술회관에서 2007 나라음악큰잔치 국악명품실내악축제를 개최했다. 이 대회는 나라음악큰잔치추진위원회와 노원문화예술회관이 주관해 전통과 창작, 퓨전음악 등 다양한 국악공연을 통해 우리 음악의 깊이와 맛을 감상할 수 있었다.

국내 최고 수준의 10개 국악 실내악단과 단체가 참가하는 국악실내악 명품축제는 클래식을 중심으로 하는 다른 음악계에 비해 부분별로 보다 다양화, 세분화되어 있는 국악 실내악을 가능성을 확인하고 국악 실내악을 통한 한국 전통음악의 발전 모형을 새롭게 모색하고 있는 것에 그 특징이 있다. 이 대회가 국악의 여러 장르 가운데 실내악에 주목한 이유는 다음과 같다.

첫째, 우리 전통음악의 기반은 풍류방에서 출발하고 있다. 풍류방은 요즘 말로 국악의 실내악을 가리킨다. 한국의 풍류에는 거문고, 가야금을 중심으로 하는 전통 악기 연주와 소리꾼, 가객(歌客)의 노래가 함께 조화를 이루고 있다. 서양 르네상스 시기의 실내악을 중심으로 하는 종교음악이 서양음악 발전의 중요한 근간을 이루었던 것처럼 풍류방은 우리 음악 발전에 중요한 역할을 담당했다. 둘째, 실내악은 음악예술의 원류이다. 실내악은 연주자 개인의 기량과 주변 사람들의 호흡이 가장 잘 조화를 이루기 때문에 교향악이나 관현악이 표현해내지 못하는 음악적 섬세함이 잘 나타나고 있다. 셋째, 실내악이 잘 발전되면 음악을 중심으로 하는 예술 세계의 또 다른 발전을 기대할 수 있다. 이와 같은 이유로 나라음악큰잔치추진위원회에서는 국악명품실내악축제를 준비하게 되었다.

〈사진 7-7〉 국악명품실내악축제

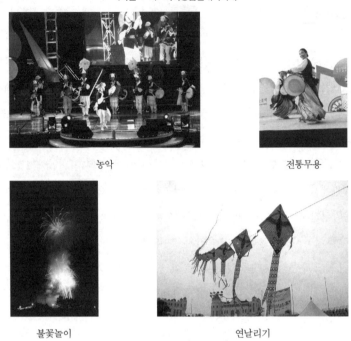

농악

전통무용

불꽃놀이

연날리기

　한편, 축제에 참가한 실내악단들은 크게 세 가지로 구분된다. 첫째, 전통국악공연을 소화하는 전통적 가치를 추구하는 실내악단으로, 정농악회(正農樂會)와 김덕수사물놀이패를 들 수 있다. 정농악회는 2007년에 창단 30주년이 된 한국의 대표적인 전통국악의 실내악단으로 한국음악의 전형적인 틀과 형태를 보여준다. 김덕수사물놀이패는 창단 50년 이상의 연륜을 과시하는 한국 최고의 사물놀이다. 둘째, 현대 국악공연 프로그램을 펼치며 전통을 바탕으로 현대적 감각의 새로운 음악을 창작해 연주해내는 실내악단이다. 가야금 앙상블 사계, 창작음악연구회(다악), 바람곳 등의 단체가 있다. 이들 단체는 음악의 영역을 넓게 보며 전통만을 고수하지 않는 특징이 있다. 국악 전통적인 기법과 틀을 크게 벗어나지 않으면서 현대적 감각을 자신의 음악 속에 젖어들게 한다. 셋째, 전통과 현대를 슬기롭게 융화시키

◎ **2007 국악명품실내악축제**

일시 2007년 10월 3일(수)~10월 13일(토) 오후 7:30　　장소 노원문화예술회관(서울)
주최 한국문화예술위원회　주관 나라음악큰잔치 추진위원회, 노원문화예술회관
후원 국무총리복권위원회, 문화체육관광부
공연특징 국악 실내악의 다양한 장르를 심층적으로 들을 수 있는 기회를 통해 우리음악의 깊이와
　　맛을 감상할 수 있으며 클래식을 중심으로 하는 다른 음악계에 비해 부분별로 보다 다양화,
　　세분화되어 있는 국악 실내악을 가능성을 확인하고 국악 실내악을 통한 한국 전통음악의 발전모
　　형을 새롭게 모색함
공연내용
·전통국악공연: 정농악회(정악곡), 김덕수사물놀이패 등
·현대(창작) 국악공연: 가야금앙상블 사계, 창작음악연구회(다악), 바람곶(음악극) 등
·퓨전 국악공연: 공명, The 林(그림), 숙명가야금연주단, 슬기둥, 해금플러스 등
출연단체및일정 10.3(수) 공명, 10.4(목) The 林(그림), 10.5(금) 숙명가야금연주단, 10.8(월) 사물놀이
　　한울림, 10.10(수) 전통가곡연구회, 창작음악연구회, 10.11(목) 가야금 앙상블 사계, 10.12(금)
　　바람곶, 10.13(토) 슬기둥

고 조화된 아름다움을 만들어 내는 퓨전 국악공연 그룹이 있다. 공명, The 林(그림), 숙명가야금연주단, 슬기둥, 해금플러스 등이 있다. 이들은 다양한 장르의 음악적 장점을 잘 결합시켜 생활 속에서 충분히 즐길 수 있는 국악을 지향한다. 이들 실내악단들은 음악적인 능력은 물론 대중적 인지도가 매우 높은 특징이 있고 특히 그룹 공명은 뉴욕의 아트마켓에 초청되어 연주한 경험이 있다.

2007년 국악명품실내악축제에 초청된 참가그룹들은 한국문화예술위원회의 전통음악 집중육성단체로 선정된 실내악단 6개 단체와 나라음악큰잔치가 초청한 한국 정상의 4개 실내악단들이다. 한국문화예술위원회의 공연예술단체 집중육성지원사업은 음악, 연극, 무용, 전통예술 등 다양한 공연예술분야 가운데 발전가능성이 높은 유망한 단체들을 선정해 장기적인 지원을 통해 안정적인 창작활동이 가능하도록 지원함으로써 창작력을 향상시키고 국제적인 경쟁력을 가진 우수한 예술단체로 육성하기 위한 사업이다. 엄중한 심의과정을 통해 선정된 예술단체들에 대해서는 연간 5,000만 원에서 1억 원 내외의 지원금이 지급되며 한국문화예술위원회에서는 매년 이들 단체의 사업계획 이행 여부와 성과에 대해 구체적인 평가를 실행

<표 7-11> 2007 국악관현악축제와 2008 사이버국악축제

2007 국악 관현악 축제	일시 2007년 12월 11~12월 15일, 장소 서울유니버설아트센터(구 리틀엔젤스회관) 주최 한국문화예술위원회, 주관: 나라음악큰잔치 추진위원회 후원 국무총리복권위원회, 문화체육관광부 공연내용(유니버설아트센터) ·전주시립국악단: 12월 11일(화) 19:30, 신용문(우석대 교수, 상임지휘자) ·대구시립국악단: 12월 12일(수) 19:30, 주영위(예술감독 겸 상임지휘자) ·경기도립국악단: 12월 13일(목) 19:30, 김영동(예술감독) ·부산시립국악관혁악단: 12월 14일(금) 19:30, 박호성(예술감독 겸 수석지휘자) ·KBS국악 관현악단: 12월15일(금) 17:00, 이준호(상임지휘자)
2008 사이버 국악 축제	일시 2008년 1월 7~31일 장소 및 참여방법 www.gugakfestival.or.kr(나라음악큰잔치홈페이지) 주최 한국문화예술위원회, 주관 나라음악큰잔치 추진위원회 후원 국무총리복권위원회, 문화체육관광부 행사진행 공고 및 홍보 2008년 1월 7~27일, 응모 및 접수 2008년 1월 17~27일, 심사 및 시상 2008년 1월 28~31일 특징 전통문화예술에 관심이 있는 아마추어 또는 전문가에게 국악UCC 이벤트 프로그램을 통해 기존에 만든 영상물이나 자신이 작곡한 곡, 연주장면, 영상 등을 인터넷의 온라인에 서 응모, 참여 행사프로그램 ·EVENT1. 국악UCC 콘테스트(나만의 끼~, 우리의 국악~) 전통문화예술에 관심이 있는 아마 또는 프로에게 국악UCC 이벤트를 통해 기존에 만든 영상물이나 자신이 작곡한 곡, 연주장면, 영상 등을 인터넷으로 응모하게 한다. 대상: 국내 남녀노소, 주제: 전통문화예술(국악, 무용 등)과 영상과의 자유로운 만남 시간: 2~3분 내외, 형식: mpeg, avi, wmv, 크기: 640×480pixel ·EVENT2. 국악체험 다운로드(국악 SORI 축제) 국악 벨소리와 배경음악을 무료로 배포해 일상생활 속에서 국악과 친숙하게 함 대상: 국내 남녀노소, 제공음악: 휴대폰 벨소리(10곡, 3만 건), 싸이월드 배경음악(5곡, 1만 건) ·EVENT3. 인터넷 국악방송(인터넷 국악나라) 사이버 국악축제의 참가공연물을 나라음악 큰잔치 홈페이지에 게재해 연주를 관람하지 못한 사람이나 지역의 먼 곳에 거주하는 사람, 그 밖의 전통음악에 관심이 많은 사람들을 상대로 이 축제와 관련된 문화콘텐츠를 지속적으로 제공

자료: www.gugakfestival,or,kr(나라음악큰잔치 홈페이지).

하고 그 결과를 반영해 총 사업기간 3년 동안의 계속적인 지원 여부를 매년 결정하고 있다. 2006년 집중육성단체로는 전통예술분야의 사물놀이 한울림, 가야금앙상블 사계, 정가악회, 해금플러스를 비롯해 음악분야의 서울 바로크합주단, 한국 페

스티벌앙상블, TIMF 앙상블, 서울 모테트합창단, 무용 분야의 리을 춤연구원, 손인영 나우무용단, 트러스트무용단, SEO 발레단, 마지막으로 연극 분야의 극단골목길, 극단백수광부, 극단사다리, 민족예술단우금치 등 16개 단체가 선정되었다.

한편, 국악명품실내악축제는 나라음악큰잔치 홈페이지를 통해 누구든지 참가할 수 있고, 모든 공연은 무료로 입장할 수 있다. 가족단위는 물론 7세 이상이면 누구나 노원문화예술회관의 홈페이지를 통해 참가를 신청할 수 있다.1990년대 이후로 증가하기 시작한 한국 국악 실내악단은 현재 100여 개가 있는 것으로 파악되는데, 국악명품실내악축제에는 그 중에서 최고 수준의 10개 단체가 무대에 오르게 된다.50)

한편, 나라음악큰잔치추진위원회에서 진행하는 사이버 국악축제는 신년 초에 개최되고 있는데 대회를 홍보하고 응모·접수·심사하는 기간을 포함해 거의 3주간에 걸쳐서 실행되었다. 온라인에서 대회가 진행되기 때문에 주최 측인 나라음악큰잔치 홈페이지에 접속해 이 축제에 참여할 수 있다. 이 대회는 전통문화예술에 관심이 있는 아마추어 또는 전문가가 국악UCC 이벤트 프로그램을 통해 기존에 만든 영상물이나 자신이 작곡한 곡, 연주장면, 영상 등을 인터넷에 올려 응모·참여하는 것이 특징이다.

사이버 국악축제는 다음과 같은 목표를 세워 대회를 추진하고 있다. 첫째, 젊은 세대의 다양한 참여를 통한 국악 대중화의 계기를 마련하고 국악과 디지털의 만남을 통해서 현대인의 정서에 맞는 새로운 장르의 음악을 제공한다. 둘째, 관객의 편의와 전통음악의 보급, 확산을 위해 웹사이트를 적극적으로 활용한다. 사이버 국악축제의 참가공연물을 나라음악큰잔치 홈페이지에 게재해 연주를 관람하지 못한 사람이나 지역의 먼 곳에 거주하는 사람, 그 밖의 전통음악에 관심이 많은 사람들을 상대로 이 축제와 관련된 문화콘텐츠를 지속적으로 제공한다. 셋째, 다양한 콘텐츠

50) ≪연합뉴스≫, 2007년 10월 10일자.

확보해 대표적인 전통문화예술 포털사이트로서 자리 매김을 하고 사이버 국악축제 는 물론 나라음악큰잔치의 사업 및 공연을 적극적으로 홍보하고 이해시키는 계기 를 마련한다.

6) 전주대사습놀이

전주대사습놀이는 전라북도 전주 지방에서 예부터 조선시대에 전해 내려온 판 소리 경창(競唱), 백일장, 궁술대회와 통인물(通引物)놀이 등의 전통민속놀이를 총 칭하는 것이다. 판소리 백일장은 동지 때 전라감영과 전주부가 전국의 명창을 불러 모아 소리판을 벌인 것인데 순조 때는 대사습에서 장원한 자에게 가자(加資, 정3품 이상인 당상관에게 수여하던 품계)와 명창(名唱) 칭호를 하사했다. 사습은 정식으로 활쏘기를 시작하기에 앞서 연습으로 미리 쏘는 것을 뜻한다. 이 놀이는 조선시대 숙종 이후 시작된 것으로 추정되며 영조 무렵부터는 물놀이가 행해졌고 그 뒤 놀이 의 성격이 더 강해지면서 철종 때부터는 여러 가지 민속놀이가 곁들여져 판소리 백 일장 등을 진행했다. 1910년을 전후로 해 단절된 이후 70여 년이 지난 1975년, 전 라북도국악협회의 꾸준한 노력에 의해서 전주대사습놀이 부활추진위원회를 조직 해 제1회 전주대사습놀이 전국대회를 경연대회 방식으로 개최했다. 판소리, 농악, 시조, 무용, 궁도 등의 5개 부문으로 대회를 시작해 1977년도에 사단법인 전주대사 습놀이보존회를 결성해 대회를 주관해오다가 1983년도부터 판소리명창부, 판소리 일반부, 기악부, 가야금병창부, 농악부, 무용부, 민요부, 시조부, 궁도부 등 총 9개 부문을 구성해 전국 규모의 대회로 개최되고 있다. 다행히도 단절되기 이전의 모습 을 되찾아 대한민국 최고의 국악인 등용문으로 자리 잡았고 국악을 배우기 시작한 꿈나무를 육성하기 위한 활동의 일환으로 시작된 전주대사습놀이 학생전국대회도 지금까지 계속되고 있다.

동짓날 밤에 전주 통인청 앞마당에서 호엽등을 환하게 밝혀놓고 팥죽제를 지낸

다음 음식을 함께 먹어가며 소리판을 벌렸던 전주시의 동지풍속 등을 소개한 과거의 문헌에서 잘 알 수 있듯이 이 대회는 본래 동짓날에 개최되었다. 다시 시작된 전주대사습놀이 전국대회는 전주시민의 날인 단옷날에 진행되고 있다. 중요한 것은 그 형식이나 시기에 있는 것이 아니라 당시의 정신과 전통을 어떻게 계승할 수 있는가이다. 오늘날 국악계 최고 전통축제의 하나로 부활되어 지역과 주민의 문화적 자긍심과 정체성 확립에 많은 기여를 하고 있는 것을 볼 때 본격적인 지방자치시대를 앞두고 특히 전통과 문화, 세시풍속 등의 지역자원을 중심으로 다른 지역과의 경쟁력을 확보하기 위해 노력해야만 하는 해당 지역에 시사하는 바가 매우 크다.

조선 때부터 대한제국 말에 걸쳐 판소리로 기량을 인정받은 사람을 살펴보면 대부분 전북 출생이다. 한국의 대표적인 예향 중 하나인 전주는 예부터 판소리의 고장으로 잘 알려져 있는데, 대사습놀이는 본래 판소리, 기악, 농악 등 한국의 전통예술에 대한 기량을 펼치는 놀이마당으로서 판소리의 고장에서 판소리와 그 주위에 파생되어 있는 전통예술과 문화를 통합시켜 현재의 전주대사습놀이로 발전시킨 것은 어쩌면 너무나 당연한 일이기도 하다. 명창이라는 칭호는 의도적으로 어떤 기관이나 특정인이 부여했던 것이 아니라 대사습놀이에 광대들이 모여들어 사람들 앞에서 신명나게 소리를 하고 청중들이 이를 듣고 흥겨워서 "명창이다"라는 감탄의 소리를 하게 되면 그때부터 자연스럽게 명창으로서 인정받았다. 대사습을 통해 배출된 대표적 명창은 순조 때 주덕기, 철종 때 박만순, 고종 때 유공렬 등이 있다. 1975년 이후 이 대회에 출연한 국악인들이 현재 큰 무대에서 활약하는 명인들이 많다. 예를 들어 잘 알려진 국악인으로 제1회 대회의 오정숙(1975)과 제2회 대회의 조상현(1976) 등이 있다. 지금은 판소리, 농악, 전통무용, 기악, 시조, 궁도 등 국악 경연대회의 성격을 띠며 대사습놀이 보존회가 주관해 매년 열리고 있다. 1985년 문화공보부는 전주대사습놀이 전수관을 건립해 지방예술의 발전과 무형문화재의 대중보급과 전통예술의 향상을 위한 전수의 마당으로 삼고 있으며 판소리 외에도 기악, 전통무용, 농악, 민요, 시조 등을 그 대상에 추가시켜 이후 매년 각 분야의 예

◎ 전주대사습놀이(전국대회)

개최지역 전주시
시작연도 조선 숙종 때 처음 시작되어 1910년경 일시 중단되었다가 1975년 다시 부활
개최시기 초기에는 동짓날에 열렸으나 현재는 단옷날을 기준으로 개최
행사장소 전주화산체육관 등(예선), 전주실내체육관(본선)
주최 전주시, (주)문화방송, 주관 (사)전주대사습놀이보존회, 전주문화방송
후원 문화체육관광부, 전라북도, 전북교육청, 한국문화예술진흥원, (사)한국예총, (사)한국국악협회
　　등, 협찬: 대상문화재단, 성인제약
행사목적 민속음악의 본향인 전주에서 전승되고 있는 전주대사습놀이의 효율적인 보존과 유능한
　　국악 예술인 발굴 및 양성
행사개요 한국 전통음악의 발전을 주도해오고 있으며 경연행사를 중심으로 국악 신인의 등용문
　　역할을 수행. 행사프로그램은 판소리 명창부와 일반부, 가야금, 병창부, 농악부, 무용부, 기악부,
　　시조부, 민요부, 궁도부 등 9개 부문으로 나뉘어 진행

◎ 2007년 제33회 전주대사습놀이 전국대회

개최지역 전주시, 시기 2007년 5월 14일(예선)~5월 15일(본선)
참가자격 대한민국 국민 또는 해외 교포로서 만 20세 이상의 남녀(판소리 명창부 참가자는 만30세
　　이상으로 판소리 다섯 바탕 중 1바탕 이상 완창 가능한 사람, 문화재 기능보유자나 이 대회
　　각 부문 장원자는 제외)
본선심사 경연 후 컴퓨터를 이용해 즉시 점수집계(단, 점수발표는 시상식에서 함, 본선은 MBC-TV에
　　서 생중계, 각 부문 장원자는 시상식 후 전주시내 카퍼레이드)
경연대회 수상 및 공연 프로그램
(1부)
　　농악 장원: 화성농악보존협회, 농악 차하: 고창굿 전수생연합회(고창 농악판굿)
　　무용 차상: 이우호, 무용 차하: 김은희, 기악 차상: 배련(아쟁산조)
　　판소리명창 차상: 정의진(<수궁가>), 판소리명창 차하: 허은선(<심청가>)
　　가야금병창 차하: 이영회(<심청가>), 가야금산조 차하: 한명희, 민요 장원: 고금성(정선아리랑)
(2부)
　　특별공연(가야금병창) 단가: 호남가 , <흥부가>: 향사 가야금병창연구회
　　가야금병창 장원: 박현진(<심청가>), 판소리명창 장원: 김금미(<춘향가>)
　　무용 장원: 유영수, 기악 장원: 박제헌(아쟁산조), 농악 차상: 정읍우도농악(중앙타악단)
　　민요 차상: 김영미(방아타령)
홈페이지 www.jjdss.or.kr, www.sori.jeonbuk.kr

술인을 배출하고 있다.

　　이제 2006년에 열린 전주대사습놀이 전국대회를 중심으로 그 특징과 진행방법
에 대해 알아보기로 하자. 제32회 전주대사습놀이 전국대회는 2006년 5월 7일부터

10일까지 4일간 전주화산체육관 등 8개소에서 예선을 거쳐, 5월 10일 농악, 가야금 병창, 민요, 무용, 판소리명창 등 본선에 있는 국악 전 종목에서 경연이 펼쳐졌다. 본선 행사에서는 서울예술대학 팀인 예사당 38명이 호남 우도농악을 공연했고 최민영의 가야금병창을 비롯한 김용수의 대금산조, 정선아리랑 등의 민요와 무용부문의 승무, 판소리 명창부문의 〈춘향가〉 등이 공연되었다. 또한 공연행사 2라운드에서는 수원재인청 소속 농악단 55명의 공연을 시작으로 경연이 진행되었다.

이 대회는 국악경연대회로서의 역할을 하는 행사이기 때문에 주요 프로그램은 각 종목별 경연대회로 진행하는 것이 특징이다. 경연대회는 판소리, 명창, 판소리 일반, 농악, 기악, 무용, 민요, 시조, 가야금병창, 궁도로 나뉘어 진행된다. 경연방식은 정해진 시간 내에 각 종목별로 개인 및 단체별로 구분해 진행하고 컴퓨터를 이용한 심사위원들의 채점에 의해 즉시 점수를 공개하는 방식으로 진행된다. 전주대사습놀이를 진행하는 조직은 전주대사습놀이보존회와 MBC로 이원화되어 있다.

대사습놀이가 개최되는 전주는 예로부터 전통과 예술이 아우러진 문화의 도시로 유명하다. 다양한 민속과 전통문화가 전래되어 내려올 뿐 아니라 기접놀이, 덕진연못 물맞이, 다리밟기 등과 같이 민속적인 풍미가 어우러진 민속놀이도 잘 발달되어 있다. 또한 전통 공예를 비롯한 장인정신의 본 고장으로서 전주부채로 잘 알려진 태극선과 합죽선 등이 유명하다. 전주는 또한 문화의 고장으로 잘 알려져 있으며 호남을 대표하는 예향의 이미지와 함께 문화축제가 다양하게 열리고 있다. 전주대사습놀이를 제외한 전주 4대 문화축제를 간략히 소개하면 다음과 같다.

(1) 전주한지문화축제 — 전주한지, 생활 속으로

한지는 우리 민족의 전통문화유산인 동시에 생활문화유산이다. 가장 한국적인 소재로서 표현기법의 독창성과 제작기술의 정교성·예술성으로 효용성이 점점 더 증가하고 있다. 2007년 전주한지문화축제는 2007년 5월 3일~6일 전주 코어아울렛 특설무대에서 열렸다. 이 축제는 '전주한지, 생활 속으로'라는 주제로 한지공예대

전과 함께 진행되었으며 전주한지의 문화적, 예술적 가치를 재조명하고 나아가 한지 관련 산업의 발전과 부흥을 통해 지역을 활성화시키는 부가가치산업의 하나로 자리 매김했다.[51] 같은 시기에 열린 2007년 제13회 전국한지공예대전은 2007년 5월 1~6일에 전라북도예술회관에서 열렸는데, 전통부문(전지, 장지, 지호, 지승, 지화, 부채 등), 현대부문(회화, 의상, 한지조형, 닥종이인형), 문화상품부문(한지를 소재로 한 상품화가 가능한 작품)으로 나누어 경연행사와 전시행사 중심으로 진행되었다.

(2) 전주풍남제 — 온 고을의 축제마당[52]

전북 전주시 풍남문, 경기전, 한옥마을 일대에서 개최되는 전통문화행사로 대동길놀이 등의 공식행사를 비롯해 공연, 음식, 전통문화체험 행사, 풍물장터 등 5개 부문으로 나뉘어 진행된다. 이 대회는 단오절에 그 기원을 두며 1959년 단옷날을 전주시민의 날로 제정하면서 2008년에 50회째를 맞은 역사와 전통을 가진 전주의 대표 문화축제이다. 이 축제는 온 고을의 풍요로운 멋과 넘치는 축제마당을 열어 다양한 공연 프로그램과 볼거리를 제공한다. 단오예술제와 음식축제로 나눠 각각 봄과 가을에 개최한다.[53]

(3) 전주국제영화제 — 자유, 독립, 소통

전주국제영화제는 자유, 독립, 소통 이라는 슬로건으로 기술이나 미학적인 면에서 주류 영화들이 보여 오던 형태와 다른 차별화되고 대안적인 영화를 관객에게 소개하고 특히 대회를 통해 디지털영화의 발전을 적극적으로 도모한다. 제8회 전주국제영화제는 2007년 4월 26일~5월 4일에 전주시내 일원과 영화의거리에서 열렸으며 인디비전과 디지털 스펙트럼, 특별전, 회고전, 한국영화의 흐름 등의 프로그

51) www.jhanji.or.kr

52) 전주문화재단의 2007년 4월 정기홍보물 참고(www.jjcf.or.kr/).

53) www.jjpnj.com

램을 선보였다.[54]

(4) 기타

주변의 한옥마을은 민속을 주제로 하는 테마파크로 연중 다양한 볼거리와 이벤트를 제공한다. 전통술박물관, 전주전통한지원, 정원을 갖춘 체험한옥 동락원 등이 있으며 전주한옥생활체험관도 근처에 위치한다. 이 체험관의 대청에서는 매주 토요일마다 판소리 등의 공연이 펼쳐지며 매일 아침에는 방자유기에 담긴 구첩반상의 식사가 방문객에게 제공된다. TV 역사드라마 〈용의 눈물〉과 〈명성황후〉 촬영장으로 유명한 '경기전'도 볼만한 곳으로 잘 알려졌다.

7) 임방울국악제

임방울국악제는 1997년에 제1회 대회를 시작으로 해마다 광주시에서 열리고 있다. 국악의 본고장으로서 광주시의 문화적 자부심과 긍지를 향상시키고 시민 모두에게 국악을 접할 수 있는 기회를 제공하려는 데 그 목적을 두고 있다. 매년 10월 광주문화예술회관 등 5개소에서 경연행사를 중심으로 진행되는데 프로그램 방식은 학생부와 일반부, 명창부로 나누어서 국악경연이 진행되고 부대행사로 임방울판소리 장기자랑이 펼쳐진다.

임방울국악제를 깊이 이해하기 위해서는 임방울에 관한 이해가 필요하다. 임방울국악제의 장본인인 국창 임방울(林芳蔚)은 광주가 낳은 최고의 명창, 가객으로 그만의 독창적인 창법을 개척했고 화려한 무대보다는 시골 장터나 강변의 모래사장에서 나라 잃은 민족의 설움과 한을 그의 노래에 담아 표현했다. 한반도뿐만 아니라 일본, 만주에까지 그의 명성이 울려 퍼졌고 〈쑥대머리〉를 비롯한 그의 한 맺

54) www.jiff.or.kr

힌 목소리는 그 당시 우리 민족의 가슴 속에 깊이 새겨졌다. 그는 1905년 지금의 광주광역시 광산구에서 태어났으며 본명은 임승근(林承根)이다. 임방울의 아버지인 임경학은 소리로 이름을 떨칠 정도는 아니었지만 외숙은 당대의 유명한 국창 김창환이다.

김창환은 전남 나주 출생으로 고종, 순종 때의 명창이었다. 그는 서편제 유파로 원각사에서 창극을 연출했으며 특히 〈흥부가〉 중에서 '제비노정기'는 독보적인 경지에 도달해 있었다. 김창환의 아들인 김봉이, 김봉학도 명창으로 널리 활동했으며 임방울은 어려서부터 외사촌 형인 이들에게 틈틈이 소리를 배웠다. 이와 같은 가족 환경은 나중에 임방울이 최고의 판소리꾼으로 성장하는 데 중요한 요인이 되었다.

임방울이 활동하던 시기는 민족사적으로 매우 어려운 시기였다. 임방울은 민족의 한스런 정서를 소리와 감성으로 표현했고 서민의 사랑과 지지에 의존해서 판소리의 외길을 걸으며 그들의 애환을 달래고 판소리의 명맥을 지켜온 소리꾼이었다. 임방울을 수식할 때에는 '명창' 또는 '국창'이라는 칭호가 늘 붙여졌는데, 그는 국가에서 지정하는 무형문화재 보유자로서의 예우를 받지 못했지만, 서민의 정서를 반영하고 한의 심성을 잘 노래한 당대 최고의 가객이었다.

판소리와 같은 형태의 민중적, 서민적인 전통예술은 현장성, 즉흥성, 유동성이 특징으로, 시대의 흐름과 관객의 요구에 따라서 내용과 형식을 적절히 변화된다. 근대에 들어오면서 판소리 가객들은 판소리에 대한 주요 선호층의 변화에 따라 관객의 의도와 취향을 일정하게 수용했다. 임방울은 이와 같은 관객의 변화와 새로운 요구를 정확히 파악하고 판소리의 내용을 거기에 맞게 새롭게 적용시켜 자신의 예술적 세계로 재창출해낸 판소리 명창이다.

한편, 광주시는 아시아 문화중심도시로서 2009년 사업계획의 세부 추진계획안을 최종적으로 확정했다. 이는 2023년까지 총 사업비 5조 3천억 원이 투입되는 문화중심도시 조성사업을 연차별 시행계획에 근거해 추진토록 되어 있는 문화중심도시조성특별법에 따른 것이다.[55] 이 계획안 중 문화예술과 관련된 공연부문에서는

광주국제공연예술제, 정율성음악제, 임방울국악제, 국제아트페어, 광물질기초예술 공모전 등을 계획하고 있으며 문학관, 국악당, 무형문화재전수관 등도 건립될 예정 이었다. 이와 함께 컴퓨터게임이나 애니메이션 등의 제작을 지원하고 문화산업 투 자조합과 디지털콘텐츠 유통센터를 설립하는 등 문화산업의 인프라 구축도 함께 진행된다.[56] 이에 따라 임방울국악제는 광주시의 문화중심도시 조성사업과 아시 아문화중심도시 건립을 위한 향후 사업계획의 세부 추진계획안의 하나로 추진되는 등 광주시를 상징하는 문화예술축제로서 자리 잡고 있다.

2006년에 개최된 제14회 대회는 20세기 최고의 판소리 명창 임방울 선생을 기 리고 미래의 예비 국악인을 발굴하기 위해 10월 18일 광주문화예술회관에서 본선 이 열렸다. 판소리와 기악, 무용, 농악, 시조, 가야금 병창 부문에서 고등, 중등, 초 등부와 일반, 명창부로 나누어 전체 63개 분야에서 총 8,150만 원을 시상한 국내 최

55) 이 계획안에 의하면 54개 사업에 3,000억 원이 투입될 예정인데 먼저 국립아시아문화전 당의 건립과 운영에 1322억 원을 투입키로 했으며 7대 문화권 조성사업으로 문화전당권 에 공공디자인 시범지역, 아시아 음식문화지구 등을 만들고 문화교류권에 역사문화마 을, 아시아 공방(工房)촌, 빛고을 문화커뮤니티센터 등의 조성을 추진한다. 또한 문화도 시기반 조성사업의 일환으로 아시아 전통문화 공간, 문화예술 창작공원, 폐선부지 녹지 공간 등을 조성하기로 되어 있다.

56) ≪연합뉴스≫, 2008년 1월 24일자.

대 규모의 국악경연대회였다.

한편, 제15회 대회는 2007년 10월 15일부터 18일까지 4일간 광주문화예술회관과 5·18기념문화센터, 광주시민회관, 염주체육관 등지에서 열렸는데 이 대회는 학생부(판소리, 기악, 무용)와 명창부(판소리), 일반부(판소리, 기악, 무용, 시조, 가야금병창, 농악) 등의 3개 부문으로 나뉘어 예선과 본선경연을 벌였다. 임방울선생의 예술혼을 기리기 위해 부대행사로 진행되는 '임방울 판소리 장기자랑대회'는 대회 첫날인 10월 15일에 광주시민회관에서 개최되었다. 임방울선생이 즐겨 불렀던 〈쑥대머리〉와 〈호남가〉, 〈추억〉 등을 순수 아마추어 판소리애호가들이 나와서 기량을 겨루었다. 이는 우리 전통예술인 판소리의 향수를 불러 일으켜 대중화를 기하고 저변을 확대하는 데 그 뜻을 두고 있다.

전야제는 10월 15일 오후 광주문화예술회관 대극장에서 영화 〈서편제〉의 주연 여배우 오정해 씨의 사회로 진행되었고 판소리 명인 안숙선이 〈춘향가〉 중 '사랑가'를, 한국무용단을 대표하는 채향순무용단의 장구춤, 퓨전 국악그룹 소리아와 비보이 겜블러, 그리고 가수 김수희의 〈한오백년〉 등 축하공연이 펼쳐져 국악장르뿐만 아니라 다양한 연령대의 관객이 함께 즐길 수 있는 한마당잔치로 펼쳐졌다. 특히 제15회부터 본선 식전행사의 하나로 국창 임방울의 예술혼을 대회식장에 모시는 행사로서 국창 임방울 동상에 헌화하며, 임방울선생 추모 살풀이굿을 펼쳐 성공적인 개최의 염원을 기원한 다음 동상에서 대극장까지 집단 지전춤과 신대잡이와 향불을 든 무희들이 선생의 예술혼을 대극장으로 인도하는 프로그램을 진행하고 있다.

학생부 및 일반부 예선대회는 10월 16일부터 10월 17일까지 광산문화예술회관(판소리), 광주문화예술회관(기악), 5·18기념문화센터(무용)에서 개최되었다. 본선경연대회는 10월 18일 오후 광주문화예술회관 대극장에서 개최되었으며 공동주최인 SBS를 통해 전국에 생중계되었다. 이 대회는 참가자에게 신청금을 받지 않고 고수, 악사 등 장단자를 주최 측에서 부담해 참가자의 비용을 경감토록 했으며 공정

◎ 2007년 제15회 임방울국악제(전국대회)

개최지역 광주광역시 시작연도 1997년 개최시기 2007년 10월 15일(월)~18일(목)까지(4일간)
행사장소 광주문화예술회관, 5·18기념문화센터, 광주시민회관, 염주체육관 등 5개소
주최 광주광역시, 조선일보사, SBS 주관 (사)임방울국악진흥회, KBC
후원 문화체육관광부, 한국문화예술진흥원, (사)한국국악협회 등
개최목적 국창 임방울을 통해 국악의 본고장으로서 광주시의 문화적 자부심과 긍지를 향상시키고
 시민 모두에게 국악에 접할 수 있는 기회를 제공할 뿐만 아니라 장기적인 대회의 운영을 통해
 스스로의 정체성을 확립하고 타 국악경연대회와 차별화를 도모함
주요행사 전야제, 판소리, 기악, 무용, 시조, 농악, 가야금병창 경연대회, 시민판소리, 장기자랑 대회
참가자격 판소리에 관심 있는 19세 이상의 남녀 및 초, 중, 고등학생, 명창부 판소리는 만 30세
 이상(무형문화재 예능보유자 또는 다른 대회에서 대통령상을 수상한 사람은 참가자격이 없음)
행사일정
·전야제: 10. 15(월) 18:00~20:00
·국악경연: 학생부·일반부: 10. 16(화)~10. 17(수), 명창부: 10. 17(수)~10. 18(목)
·부대행사: 임방울판소리 장기자랑(10. 15(월) 10:00~)
·경연부문
 판소리 명창부(예선·본선 30분 이내), 일반부(예선·본선 각 20분 이내), 고등부·중등부·초등부(예
 선·본선 각 10분 이내)
 기악 일반부(예선·본선 각 10분 이내), 고등부·중등부(예선·본선 각 8분 이내)
 무용(전통무용) 일반부(예선·본선 8분 이내), 고등부·중등부(예선·본선 5분 이내)
 시조 일반부(예선·본선 10분 이내)
 농악 일반부(예선·본선 각 30분 이내)
 가야금 병창(예선 5분, 본선 7분 이내)
 임방울 판소리 장기자랑(부대행사, 예선 없이 본선 5분 이내)
【대회 주요 연혁】
·제1회 전국 임방울/명창경연대회/1997.8.23~24/염주체육관
·제2회 국창 임방울전승/전국학생 판소리경연대회/1998.12.9~10/광주 시민회관
·제4회 임방울국악제/전국경연대회/2000.10.6~8/광주 문화예술회관
·제13회 임방울국악제/전국경연대회/2005.9.26~28/광주 문화예술회관
홈페이지 www.imbangul.or.kr

한 심사를 위해 중요 무형문화재로 등재된 인사 가운데에서 도덕성과 전문성을 골
고루 갖춘 사람으로 엄선, 추첨으로 선정한다. 또한 경연장에 영상시설을 갖추어
채점결과를 출연자, 참관자 모두가 즉석에서 확인할 수 있도록 투명성을 확보하고
있다. 예선, 본선경연 즉시 심사점수를 공개하고 경연장의 투명성을 확보하기 위해
심사위원 뒷면에 집행위원석을 마련해 심사과정을 지켜보는 심사위원을 추첨하는

심사참관제를 도입하는 것 등으로 대회의 위상을 높이기 위해 많은 노력을 기울였던 것 또한 이번 대회의 특징으로 평가되었다. 또한 대학교수 등 전문 국악인 2명으로 구성된 종합평가단을 조직해 기본계획에서 홍보활동, 행사의 운영과 관리, 그리고 심사의 합리성과 객관성을 다각적으로 평가해, 보완과 발전의 자료로 활용하고 있다.

한편, 시상에서도 국내대회의 최대인원인 총 79명에게 1억 600만 원의 상금이 지급되었다. 판소리 명창부 대상 수상자에게는 대통령상과 상금 1,500만 원(부상 순금 100돈짜리 임방울상)을, 농악부 일반부 최우수상 수상자에게는 국회의장상과 상금 700만 원을, 기악 일반부 최우수상 수상자에게는 국무총리상과 상금 300만 원을 주었다.[57]

8) 서울드럼페스티벌

서울드럼페스티벌(Seoul Drum Festival)은 '공명, 신명, 감명(Beat it! Enjoy it! Feel it!)'을 주제로 동양과 서양의 소리를 한데 모은 대규모 문화예술축제이다. 드럼페스티벌은 서울시에서 주최하는 문화축제 중의 하나로 2008년에 제10회째를 맞아 서울을 대표하는 세계적인 축제로 자리 매김하고 있다. 수도 서울에서 개최되기 때문에 향후 세계적 축제로 발돋움할 수 있는 잠재력을 충분히 가지고 있다. 1999년 새천년맞이 특별공연의 하나로 처음 개최된 이래 2000년에는 아시아유럽정상회의(ASEM)의 기념사업으로 기획되었다. 2001년은 한국 방문의 해 공식행사로서, 2002년은 월드컵 기념공연으로, 2003년도에는 동양과 서양의 소리를 한데 모은 대규모 문화예술축제로 대회의 성격을 규정해서 진행되었다. 특히 2007년 대회에서는 국내에서는 처음으로 타악아트마켓(art market) 프로그램을 도입해서 국

57) 《충청매일경제》, 2007년 10월 11일자.

내외 타악인들의 마케팅 기회를 확대시킬 수 있는 공간을 구성하고 이를 통해 예술인과 관객과의 원활한 창작교류 및 소통을 할 수 있도록 했다.

개막식 행사는 정동길에서 국내외에서 참가한 공연단체들의 길놀이가 펼쳐지며 축제기간에는 정동길과 동화면세점을 중심으로 다양한 거리의 퍼포먼스가 선을 보인다. 또한 경희궁 잔디마당에서 펼쳐지는 세계 드럼전시회와 세종문화회관 분수대에서의 타악기 경연대회, 그리고 경희궁의 먹을거리장터 등은 이 축제를 참가하기 위해 방문한 관객에게 재미와 볼거리를 더해준다.

드럼페스티벌은 매년 가을 10월 첫째 주말에 개최되는데, 2006년도의 경우는 경희궁 등지에서 3일간 개최되었으며 국내 12개 팀, 국외 7개 팀이 참여해 서울시민에게 국제적인 규모의 거리 퍼포먼스, 세계드럼전시회, 타악기경연대회 등과 같이 타악기 중심의 차별화된 공연과 다양한 퍼포먼스를 선사했다.

(1) 서울드럼페스티벌의 연혁과 특징

제1회 대회는 '세계가 어우러지는 화합의 북 잔치'라는 주제로 1999년 10월 24~28일에 세종문화회관, 열린마당, 덕수궁 등지에서 열렸다. 해외 6개 팀과 국내 4개 팀이 행사에 참가했다. 2000년 제2회 대회는 새천년맞이 특별 기획의 하나로 '새천년의 하모니'라는 주제로 2000년 10월 26~29일에 세종문화회관, 경희궁 등지에서 개최되었다. 해외 15개 팀, 국내 11개 팀이 참가한 가운데 공식행사 외에도 거점공연, 타악경연대회, 전시, 퍼레이드 등과 같은 특색 있는 프로그램을 펼쳤다. 2002년 제4회 대회는 한일월드컵의 국내 개최를 계기로 모든 세계인이 함께하는 월드컵 공식문화행사로서 월드컵대회 붐 조성을 위해 개최되었다. 전통과 현대적인 감각이 함께 조화를 이룬 한국과 세계의 다양한 타악공연 프로그램으로 구성되었다. 이 대회는 '아리랑'을 테마로 2002년 5월 28일~6월 5일에 세종문화회관, 인사동, 국립민속박물관, 여의도공원 등지의 도심부와 외곽지대의 공연을 적절하게 안배해서 시민의 참여를 쉽게 하고 다양한 참여 프로그램을 진행했다. 이 대회에는

해외 20개 팀, 국내 15개 팀이 참가했다. 2005년 제7회 대회는 10월 7~9일에 세종문화회관, 서울광장, 청계천 주변에서 '소리로 하나 되는 서울'을 테마로 개최되었다. 동양과 서양의 소리를 한데 모은 대규모 예술문화축제로 자리 매김에 성공했으며 서울에서의 10월의 밤을 북의 울림이 가득한 도시 분위기로 연출했다. 2002년, 2003년과 같이 개막식, 폐막식 등의 공식행사를 비롯한 이색적인 거점공연, 전시행사 등의 프로그램이 이어져 선보였다. 해외 7개 팀, 국내 12개 팀이 참가했다.

2006 제8회 대회는 타악기 연주를 통해 오직 소리 하나만으로 언어·관습·인종을 뛰어넘어 전 세계 사람들이 함께 공유하도록 화합과 공감의 한마당을 만들어 낼 것을 기대하면서 2005년과 동일한 시기인 10월 7~9일에 개최되었다. 한가위를 맞이해 '신명나는 리듬과 하나 되는 즐거움'이라는 주제와 'Beat it! Enjoy it! Feel it!'이라는 슬로건을 가지고 해외 7개 팀과 국내 12개 팀, 동호회 등이 참여한 가운데 경희궁을 중심으로 세종문화회관 특설무대, 송파서울놀이마당, 대학로 TTL존, 신촌 기차역 앞 야외무대, 양천공원 등과 같은 다양한 지역에서 펼쳐졌다. '세계의 두드림으로 여는 서울 판타지'라는 콘셉트 설정에 따라 차별화된 공연 프로그램을 비롯해 행사기간에 시내 중심가 곳곳에서 즉흥적인 게릴라 콘서트도 열렸고 부대행사로 경희궁에서는 라틴 타악기, 국악 민속악기, 오케스트라 타악기 등 세계 각국의 타악기 1,000여 종을 만날 수 있는 세계타악기체험관과 국악기체험관도 함께 운영했다. 이를 통해 관객에게 공연관람과 동시에 세계 각국의 독특한 타악문화를 공유·체험할 수 있는 시간과 장소를 제공했다. 이곳에서는 우리가 일상생활 속에서 무심코 지나쳤던 의자나 나무, 쓰레기통, PVC 파이프, 냄비뚜껑 등의 생활용품과 폐자재 들을 이용해 어떠한 소리와 리듬을 만들어 내는지 알아보고 생활주변의 여러 가지 재료를 사용해서 타악기를 직접 만들어볼 수 있는 프로그램과 나만의 타악기를 동행한 아이들과 함께 만들어 연주해보는 체험행사도 동시에 진행했다.

이 대회에서는 어느 해보다도 수준과 기량이 높은 해외팀이 초청되어 공연에 참가했다. 이탈리아의 전통행사인 깃발돌리기를 계승해 마칭드럼과 함께 묘기에 가까운

공연을 만들어 내는 이탈리아의 스반디에라토리 디 아레조(Sbandieratori Di Arezzo)를 비롯해 아프리카 전통 퍼커션그룹으로 열정적으로 아프리카 전통음악을 재현해내는 세네갈의 사파라(Safara), 브라질 삼바 계열의 바투카다 리듬에 힙합, 펑키, 싱가포르 전통리듬 등을 가미한 테크노리듬을 추구하는 싱가포르의 위키드 아우라 바투카다(Wicked Aura Batucada), 쓰레기통, 의자, 나무 등 우리 주변에서 볼 수 있는 물건들로 새로운 소리를 창출하는 벨기에 퍼커션그룹 뉴디멘션(New Dimension), 2003년 관객과 함께 즐기는 공연이 무엇인지를 느끼게 해주던 일본 유명 살사팀 손레이나스(Son Reinas), 중국의 전통타악을 현대적인 감각으로 재구성해 북경을 대표하고 있는 중국 타악기악단 960타격악단(960打擊樂團), 마지막으로 남미의 정서를 현대적으로 잘 묘사하고 있는 페루의 음악그룹 유야리(Yuyariy) 등이 관객들에게 멋진 리듬과 소리를 선보였다. 국내 참가팀으로는 현대화시킨 타악퍼포먼스로 전통타악기 연주를 들려주는 두드락을 비롯해 우리 가락에 대한 체계적인 연구를 하고 있는 전통타악연구소, 굿, 타악, 기악, 춤, 소리 등 전통 연희의 한국적인 리듬 볼거리를 보여주는 집현, 18명의 타악연주자들로 구성되어 타악기로 모차르트 교향곡을 연주하는 코리아 타악기오케스트라 등 12개 공연팀이 행사의 분위기를 이끌었다.

한편, 이 대회는 한가위인 10월 초에 개최되었지만 대회의 홍보를 위해 청계천, 영등포, 노원 등지에서 9월 말부터 게릴라콘서트 등의 사전행사를 펼쳐 드럼페스티벌의 축제 분위기를 미리 느낄 수 있도록 했다. 대회가 진행 중이던 7일과 9일에는 서울 밀집지역을 중심으로 깜짝 거리공연을 계획해 거리의 시민들에게도 축제의 즐거움을 더했다. 또한 처음으로 온라인 드럼동호회의 신청을 받아 4개 팀을 공연에 참가시킨 것도 이 대회의 특징이다. 관객들은 아마추어 팀과 국내외 프로팀의 공연을 함께 즐기면서 진정한 프린지 공연의 묘미를 만끽했다. 대회가 열렸던 여러 행사장 중 경희궁은 고풍의 분위기와 넓은 잔디밭을 이용한 L자 형태의 부스가 마련되었으며, 각 부스는 총 6개의 테마로 구성되었다.

아프리카 전통악기 등 세계 각국에서 모인 다양한 악기를 전시하는 코너는 직접 만져보고 체험할 수 있는 공간으로 활용되면서 호응을 얻었다. 행사의 진행을 원활하게 하기 위해 수집하기 어려운 외국의 악기보다는 우리의 전통악기 중심으로 행사가 마련되었는데, 한국 전통풍물패가 사물놀이의 기본 구성악기인 북과 꽹과리, 징, 장구 등을 중심으로 방문객에게 직접 연주를 지도했다.[58]

행사운영 및 관리는 매우 체계적인 것으로 평가받았다. 공연팀은 해외 및 국내 팀의 섭외와 공연의 준비·진행을 담당하고, 홍보팀은 대외 홍보와 홈페이지 관리 및 온라인 홍보, 그리고 인쇄, 옥외광고, 판촉물 제작 등을 담당한다. 연출팀은 프로그램의 기획 및 연출활동을 담당하고 해외관리팀은 외국에서 참가한 공연팀의 통역 및 관리를 담당한다. 마지막으로 타악기 전시 체험 팀은 타악기의 전시 및 운영과 관련된 일을 주관한다.

드럼페스티벌의 가장 큰 경쟁력과 차별점은 타악기를 소재로 하는 소리와 리듬에서 얻을 수 있는 감동과 느낌이다. 생물학적으로도 사람의 심장박동은 타악기에서 울려 퍼지는 소리와 잠재적으로 교감을 느끼기 쉽다고 한다. 이러한 측면에서 볼 때 타악기축제는 다른 축제와 비교해 충분한 경쟁력이 있다. 이것은 언어에 의존하지 않고 순전히 타악기만으로 공연을 주도해가는 비언어(Non-Verbal) 퍼포먼스와 비슷한 것으로, 〈난타〉와 〈도깨비스톰〉[59] 등이 대중적인 흥행을 거둔 것과 맥락을 같이한다.

58) 《연합뉴스》, 2006년 10월 1일자.
59) 도깨비스톰은 한국 전통풍물놀이의 하나인 사물놀이를 근간으로 전통과 현대적인 감각을 잘 결합시킨 타악연주공연이다. 도깨비라는 독특하고 전통적인 캐릭터와 함께 기존의 풍물 연주기법에 구속받지 않고, 자유롭고 창조적으로 음악과 리듬을 재구성해 연출되는 비언어 퍼포먼스 공연방식은 언어의 장벽을 과감히 허물어 누구나 쉽게 공감할 수 있는 대중적인 작품으로 자리 매김했다.

(2) 예술과 비즈니스의 장 — 타악아트마켓

2007년 제9회 서울드럼페스티벌은 한강시민공원 난지지구 등지에서 10월 5~7일에 '두드리고! 즐기고! 느끼는! 서울드럼페스티벌 2007'이라는 주제를 가지고 국내외의 수준 높은 타악공연팀이 참가한 가운데 3일간 성대히 진행되었다. 이 대회에서는 지금까지의 서울드럼페스티벌을 타악아트마켓으로 대폭 개편해 더 국제적인 대회로 승화시켰고 축제가 시작되기 이전의 추석 연휴부터 서울의 각지에서 게릴라공연과 거점공연 등을 통해 사전 홍보와 함께 축제의 분위기를 고조시켰다. 2007년 제9회 대회에서는 미국의 레이진, 영국의 노이즈 앙상블, 중국, 멕시코 등 8개국에서 9개 팀이 참가하고 국내에서는 전통타악연구소, 코리아 타악오케스트라, 최소리 등 국내 예술단체 31개 팀이 참여하는 등 전통 팀과 퓨전 팀 그리고 1인 공연에서 다수의 구성원으로 조직된 공연팀까지 참가하는 다양한 형태의 프로그램으로 타악문화예술의 진수를 보여주었다.[60]

10월 5일 공식행사인 개막식에는 조선시대 군인복장을 한 기수단을 앞세운 참가팀의 화려한 입장식에 이어 오세훈 서울시장, 게리 쿡 세계타악인회 회장 등의 힘찬 개막 타고와 뒤이은 마림바 40조[61]와 기타 악기 등 대규모로 구성된 타악기 연주단의 창작 대합주로 축제의 서막을 알렸다. 특별 출연한 한상원밴드와 구준엽 등의 열정적인 공연과 함께 최소리 등 한국을 대표하는 타악공연팀이 대거 출연해 관객들의 시선을 끌었다. 한편, 개막식 전에 진행된 타악 세미나는 이 대회의 의미를 더했다.

또한 개막식을 전후한 오후 1~5시, 오후 10~12시까지 식전, 식후행사로 펼쳐진 타악아트마켓에서는 국내외에서 참가한 37개의 타악공연팀들이 각자의 연주기량

60) ≪서울경제신문≫, 2007년 9월 12일자.

61) 마림바(marimba): 실로폰의 일종으로 호리병박을 이용해 음높이를 조절하는 악기류를 가리킨다. 근대에 들어오자 아프리카 노예들에 의해 라틴아메리카에 전해져서 대중적인 악기로 자리 잡게 되었다.

을 선보이는 쇼케이스 공연을 진행하는 등 색다른 볼거리를 선보였다. 공연의 첫날
인 10월 5일과 마지막 날인 10월 7일에는 불꽃놀이로 행사장 주변의 밤하늘을 환
하게 밝히는 등 다양한 연출력이 돋보였다. 각 타악 팀이 직접 참여해 그들의 음악,
춤 및 다양한 콘텐츠에 대한 마케팅 기회를 확대하고 홍보도 할 수 있는 타악아트
마켓은 비단 기획자, 마케터뿐 아니라 예술인, 그리고 관객들에게도 귀중한 경험을
만끽할 수 있도록 했다.[62] 타악아트마켓은 2007년 대회에서 세계 최초로 도입된
프로그램이다. 국내외 타악인들의 마케팅 기회를 확대시킬 수 있는 공간을 구성하
고 이를 통해 예술인과 관객과의 원활한 창작교류 및 소통이 가능하도록 하고 있
다. 또한 공연과 관련된 타악 예술견본시장을 별도로 마련해 비즈니스를 촉진한다.

 타악아트마켓의 수요 및 공급시스템은 공연기획·제작자(축제감독, 프로듀서 등)
와 타악 뮤지션, 그리고 관객 등의 삼자로 구성되어 있는데 서울드럼페스티벌을 통
해 공연기획·제작자에게는 국, 내외 창작공연 콘텐츠를 발굴하고 이를 유통할 수
있는 기회를 제공하고 타악 뮤지션에게는 그들의 창작과 공연예술활동을 지원하

62) ≪국내여행정보≫, 2007년 10월 5일자.

◎ **2007년 제9회 서울드럼페스티벌의 공연 일정**

2007년 10월 5일(금)
·해외참가팀: 노이즈 앙상블(영), 드룹스 앙상블(일), 나림보 마림바 앙상블(멕시코)
·국내참가팀: 한국타악인회 연합 앙상블, 전통타악연구소, 신명 풍무악, 한빛 타악앙상블
2007년 10월 6일(토)
·해외참가팀: Julliard University Percussion Ensemble(미), 루드빅 앨버트 & 플랜더스 마림바 앙상블
(벨), 웨이웨이 & 화고(중)
·국내참가팀: 여성 전통타악그룹 동천, 들소리, KJ 엔터테인먼트, 구준엽, 최소리 등
2007년 10월 7일(일)
해외참가팀: 레이진(미), 파리 퍼커션 앙상블(프), 루드빅 앨버트(벨), 이스트 윙(대만)
국내참가팀: 중앙타악단, 타악그룹 발광, 여성타악단 쟁이 등

며, 마지막으로 관객에게는 이 축제의 다양한 공연을 통한 문화생활을 향상시킬 수 있도록 후원한다.[63] 또한 관객의 이해를 돕기 위해 뮤지션 또는 기획자들의 작품을 직접 설명하는 프로그램에서부터 예술단체와 기획자, 관객이 직접 커뮤니케이션할 수 있는 채널을 마련하기 위해 리셉션 및 파티 등의 이벤트를 개최하고 다양한 타악 콘텐츠를 비즈니스 할 수 있는 장소로서의 역할을 수행한다.

한편, 타악아트마켓은 다음과 같은 네 가지 방향의 실현을 목표로 하고 있다. 첫째, 타악공연예술의 창작 활성화와 대내적 유통체계를 마련하고 공연시장 구조의 합리화와 공연예술의 산업적 기반을 구축한다. 둘째, 타악공연예술의 정보교류를 촉진하고 타악공연자의 네트워크를 강화한다. 셋째, 국제적으로 경쟁력이 있는 타악공연예술의 창작 주체 및 작품을 발굴한다. 넷째, 타악공연예술의 국제교류를 활성화시키고 해외시장을 개척한다. 또한 한국 공연예술의 국제적인 위상을 제고하고 제반 경쟁력을 강화한다.[64]

63) ≪일간연예스포츠≫, 2007년 9월 13일자.

64) www.drumfestival.org(서울드럼페스티벌 홈페이지).

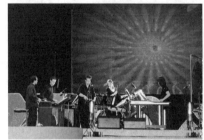
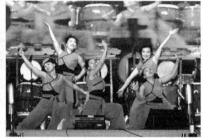

(3) 서울드럼페스티벌의 개선방안

서울드럼페스티벌은 한국을 대표하는 타악기축제, 서울의 주요 문화축제, 또는 세계 최초의 타악공연시장 등의 수식어가 이 대회의 특징을 표현하고 있듯이 서울시는 물론 세계적인 문화축제로서 자리 잡으려면 몇 가지 개선 노력이 필요하다.

우선 대부분의 축제에서 문제점으로 지적되고 있듯이 외국은 차지하고서라도 서울을 제외한 다른 지방도시에서의 적극적인 홍보활동이 요구된다. 둘째로 대중화를 위한 프로그램 개발이 필요하다. 개막 초기보다는 전시행사나 체험행사가 많이 증가해 나아지고는 있지만 다양한 연령대가 즐길 수 있는 시민 참여 프로그램이 많이 기획되어야 한다. 셋째로 이 대회의 가장 커다란 특징 중의 하나로 타악 중심의 주제에서 자연발생적으로 파생되는 비언어 공연 프로그램이 있는데, 향후 이를 더욱 발전시켜 나갈 필요가 있다. 한 예로 서울드럼페스티벌은 장르별로 따지면 음

악제에 속하지만 비언어적인 공연의 특색을 살려서 다양성을 살릴 수 있는 다른 예술영역과의 접목도 시도할 가치가 있다. 춘천마임축제와 같이 마임이나 비언어 연극공연, 그리고 드럼의 리듬과 감성을 살린 무용극과 같이 프로그램의 장르 폭을 넓혀서 다양한 계층이 함께 즐길 가능성을 열어놓아야 한다.

제8장

기타 문화예술축제

― 미술제·비엔날레, 무용제, 뮤지컬, 마당극

1. 미술제·비엔날레

1) 광주디자인비엔날레

2007년 제2회 광주디자인비엔날레(Gwangju Design Biennale)는 "빛(L.I.G.H.T)"을 주제로 디지로그〔DIGILOGUE, 디지털(Digital)+아날로그(Analogue)〕의 세계를 표현했다. 여기서 디지털은 기술을 뜻하고 아날로그는 인간 본연의 욕구와 감성을 의미한다. 생활(Life), 정체성(Identity), 환경(Green), 감성(Human), 진화(Technology) 등 다섯 가지 주제에 의한 본전시를 중심으로 '명예의 전당 ― 20세기 디자인을 빛낸 발자취'와 '광주의 디자인 자산 100선' 등의 특별전이 열렸다. 광주디자인비엔날레는 광주비엔날레와 교차해서 격년으로 열리고 있으며, 광주 김대중컨벤션센터에서 개막되어 메인프로그램인 전시행사 외에도 김대중 전 대통령이 세계 디자인 평화 선언을 발표하는 등 다채로운 행사로 진행되었다.

빛의 소통을 테마로 전시장은 빛과 인간, 빛과 기술, 빛과 정체성, 빛과 환경, 그리고 남도디자인 전시관 등으로 구성되었다. 또한 광주시 공공 디자인 프로젝트의

하나로 개최 예정지 주변의 광산 떡갈비 거리와 남광주 폐철교의 도시 미관을 혁신적으로 개선했다. 먼저 떡갈비 거리는 식당들의 간판을 최신 LED조명으로 교체해 분위기를 쇄신하고 빛을 이용한 다양한 퍼포먼스를 선보이는 등 새로운 명소로 변화시켰다. 또 과거 광주시민의 애환을 담은 남광주 철교는 도심철도 이전에 따라 그 동안 방치되어 오던 것을 '철길의 추억'이라는 콘셉트를 새롭게 설정하고 당시에 운행하던 열차 차량을 개조해 시민이 자주 이용할 수 있는 테마공원으로 주위를 탈바꿈시켰다.

2005년 제1회 광주디자인비엔날레는 10월 18일부터 11월 3일까지 광주 김대중 컨벤션센터에서 열렸는데 디자인을 매개로 한 최초의 국제 종합전시대회로서 문화도시 광주의 또 하나의 예술축제로 기대를 모았다. '삶을 비추는 디자인'이란 주제를 가지고 본전시인 '미래인 삶'과 '아시아 디자인'전을 비롯한 7개의 특별전이 개최되었고 34개 국가, 총 530여 명의 디자이너가 참여했다. 그러나 불과 몇 개월의 짧은 준비기간으로 인한 문제점 제기되었다. 복잡하게 들어찬 여러 전시관은 모호하고 방대한 주제를 제대로 소화하지 못했을 뿐 아니라 전시 콘셉트가 분산되어 통일감이 부족하다는 지적을 받았다. 미학적 가치나 명확한 주제의식이 반영된 디자인 전문 축제라기보다는 단순히 제품의 기능성에 초점을 맞춘 홍보 방식과 유명 디자이너의 이름에 너무 의존하는 디자인 견본시의 성격이 강하게 나타났다. 본전시인 '미래의 삶'전이나 '아시아 디자인'전 역시 주로 기업들의 호기심이거나 이국적인 디자인을 상업적으로 조합시키는 상업 견본시나 대중성이 강조된 전시회에 가까웠다. 색다른 미래형 디자인들이 나와 눈길을 끌었지만 관객의 동선이나 작품들의 레이아웃 측면에서 제품전시회와의 차이점을 발견하기가 어려웠다. 특히 세 개의 커다란 테이블 모양 전시공간에 한국과 일본, 중국, 동남아시아의 전통 디자인 제품들을 늘어놓은 '아시아 디자인'전은 산만하다는 지적과 함께 많은 문제점이 노출되었다.

한편, 특별전에서는 젊은 디자이너들이 새로운 시각에서 접근해 이색적인 디자

인 개념들을 선보인 '뉴웨이브인 디자인' 전과 우리 주거공간이나 생활용품 디자인의 변천사를 알기 쉽게 전시 구성한 '한국의 디자인' 전 등은 많은 이목을 끌었다. 특히 뉴웨이브인 디자인전은 이동식 자동차 주차타워를 소재로 도전, 자유 등의 여덟 개 콘셉트 디자인 작품을 적절히 배치하여 변화무쌍한 구도가 보는 재미를 더해 주었다. 또한 이탈리아 유명 디자이너 알레산드로 멘디니(Alessandro Mendini)의 대형 조형물을 시청 앞에 세우고 점등식을 하는 등의 부대행사를 통해 홍보의 기회를 확대하는 등의 이벤트 프로그램도 눈길을 끌었다.[1]

본전시 프로그램 두 개 중 하나는 '아시아 디자인'이라는 주제로 꾸며졌다. 한국을 비롯해 중국, 타이, 필리핀, 인도네시아, 베트남 등 아시아 13개국에서 각 나라의 문화와 독특한 정서가 반영된 디자인을 선보였는데, 특히 동남아국가들은 대나무와 풀, 짚 등 자연물을 가지고 만드는 '자연 디자인'과 폐품을 이용한 '재활용 디자인'에서 독창성을 발견할 수 있다. 캄보디아는 폐타이어를 활용해 예쁜 슬리퍼를 내놓았으며, 필리핀은 달걀처럼 생긴 작은 공간에 들어가 명상에 잠길 수 있는 〈명상 의자〉를 선보였다.

또 하나의 전시 프로그램은 '미래의 삶'이라는 주제로 다양한 제품디자인을 보여주었다. 여기에는 삼성전자, LG전자, 현대자동차, 히타치, 소니, 도요타, 노키아, 애플을 비롯해 세계 26개국에서 100개 기업이 자동차, 가전제품, 오토바이, 가구, 옷, 사무용품 관련 디자인을 출품했다. 이 행사에스는 첨단기술과 디자인을 접목한 독특한 디자인 작품들이 눈길을 끌었다. 섬유 속에 특수한 칩을 넣어 바깥 온도에 따라 온도가 변하는 옷, 운동할 때 발 크기가 조금씩 줄었다 늘었다 하는 것에 따라 크기가 변하는 '똑똑한' 운동화 등이 좋은 예다. 또한 삼성·노키아·팬택앤큐리텔은 휴대폰 디자인을, 현대·도요타·닛산은 미래의 자동차 디자인을 제시해 많은 관심을 끌었다.[2]

1) 《한겨레》, 2005년 10월 19일자.
2) 《조선일보》, 2005년 10월 17일자.

한편, 제2회 대회는 '신정아 파문'으로 파행 운영이 우려되었으나 재단 이사진을 새로이 구성하고 정상화에 나서면서 주변의 걱정과는 달리 준비에 소홀함이 없도록 만전을 기했다. 초청 디자이너와 전시작품 등을 확정함에 따라 세계적인 조명 디자이너인 잉고 마우러(Ingo Maurer)를 비롯해 국내외 디자이너 1,000여 명이 참여했고 출품한 전시작품만도 2,010여 점에 달했다. 2007년 10월 5일부터 11월 3일까지의 일정으로 진행된 제2회 대회는 4일 전야제 겸 공식일정을 시작하고 5일 개막식 행사와 더불어 30일간의 대장정이 시작되었다. 개막식에 앞서 광주비엔날레 재단은 4일 오후 7시 김대중컨벤션센터 분수대 앞 광장에서 초청인사와 일반 시민 등 500여 명이 참석한 가운데 '평화의 빛' 점등식을 가졌고 뒤이어 축하공연과 '평화의 빛' 설계자인 잉고 마우러의 작품설명 순으로 진행되었다. 평화의 빛은 광주디자인비엔날레 개막식 때 선포되는 '세계디자인평화선언'을 기념하고 세계적인 디자인도시를 꿈꾸는 광주의 비전과 평화를 상징하는 높이 15.18m의 물기둥 형상의 조명기념물이다. 개막식에는 김대중 전 대통령을 비롯한 피터 젝(Peter Zec) 국제산업디자인단체협의회 회장, 홍보대사 앙드레 김 등 1,200여 명이 참석한 가운데 성대하게 개최되었다. 피터 젝 회장의 제안으로 시작된 디자인평화선언은 디자인이 산업적 부가가치만을 추구하지 않고 인류의 평화와 화합에 기여할 것을 전 세계에 선포한 것으로 광주디자인비엔날레의 위상이 높아지는 계기가 될 것으로 평가받고 있다.

본행사에서는 '융합과 소통'을 주제로 한 국제 디자인컨퍼런스를 비롯해 스타디자이너와 함께하는 가족 디자인워크숍, 어린이 디자인체험캠프 등 다양한 체험 프로그램도 펼쳐졌다.[3] 전시의 구성은 빛의 터널과 빛 광장에서 진행되는 인트로((INTRO)와 본전시, 그리고 특별 전시로 구분된다. 전시 주제인 'L.I.G.H.T'를 위주로 구성된 본전시 프로그램은 Life(생활의 빛), Identity(정체성의 빛), Green(환경

[3] 《한겨레》, 2007년 10월 5일자.

의 빛), Human(감성의 빛), Technology(진화의 빛) 등 5개 전시관으로 구성되어 빛과 디자인의 만남을 표현하고 있다. 이 대회에서는 제품과 기업보다 디자이너 개인에 초점을 맞추었으며 디지털과 아날로그 함께 융합된 상상력을 현실화한 다양한 제품을 소개해 신산업 창출에도 기여하는 행사가 될 것이라고 기대했다. 빛을 주제로 열렸던 이 대회의 주요 내용과 출품작을 살펴보면 다음과 같다.

- **생활의 빛**(Zone Life) — 미래와의 조우를 주제로 디지털 컨버전스, 유비쿼터스 환경과 디자인, 미래의 도시디자인, 시각 커뮤니케이션 작품 등 196점이 선보인다. 대표적인 인물로는 미국 아콘치스튜디오의 비토 아콘치(Vito Aconci)를 들 수 있다. 그는 도로나 광장, 공원, 건물 로비 등 공적 공간과 인간의 신체가 가진 유기적인 유사성에 주목하여 인간의 몸을 닮은 건축물을 창조해 색다른 즐거움을 준다. 생활의 빛 전시관에서는 디자인을 통한 미래의 일상, 자연과 공존하는 디자인을 조명한다.
- **정체성의 빛**(Zone Identity) — 디자이너의 주체적인 언어를 읽는 공간으로 이슬람권의 타이포그래피[4]를 비롯해 아프리카의 수공가구, 앱솔루트사의 광고 비주얼 등 494점이 선보인다. 뉴욕 현대미술관에 소장된 독일 디자이너 콘스탄틴 그리지치의 메이데이 램프와 의자 등이 선보인다.
- **환경의 빛**(Zone Green) — 이곳에서는 재활용 작품과 이동식 주거디자인, 종이를 이용한 수공예품 등 285점의 환경 관련 디자인 제품이 소개된다.

4) 그리스의 'typo'라는 그리스 말에서 유래된 타이포그래피는 크게는 활판 인쇄술을 통칭하며 구체적으로는 활자를 사용해 조판하는 일이나 인쇄된 것의 체재 등을 뜻한다. 그러나 최근에는 활판과 관계없이 문자의 배열상태를 의미하는 경우가 많고, 또한 레이아웃이나 디자인을 간접적으로 나타내는 경우도 있다. 미국에서는 주로 광의로, 유럽에서는 비교적 협의로 해석되고 있다. 최근 들어 타이포그래피는 활판인쇄술뿐 아니라 표현의 한 수단으로서 활자의 기능과 미적인 측면보다는 효율성을 강조하는 움직임이 크게 눈에 띄고 있다.

◎ 2007년 제2회 광주디자인비엔날레

개최지역 광주광역시 시작연도 2005년,
행사일정 2007년 10월 5일(금)~11월 3일(30일간)
행사장소 김대중컨벤션센터 등, 주최: 재단법인 광주비엔날레, 광주광역시
후원 문화체육관광부, 광주광역시, 공식후원자: 광주은행, 기아자동차, KT 등
공식공급자 보해양조, 레드마운틴
주제 빛(L.I.G.H.T)
특징 세계디자인 흐름을 한 눈에 파악할 수 있는 종합 디자인 전시
전시구성 전시 주제인 L.I.G.H.T를 위주로 구성된 본전시 프로그램은 Life(생활의 빛), Identity(정체성
 의 빛), Green(환경의 빛), Human(감성의 빛), Technology(진화의 빛) 등 5개 전시관으로 구성되어
 빛과 디자인의 만남을 표현. 또한 전시효과를 높이기 위해 전체 전시공간을 주제관(Thema
 space)과 빛의 터널(Light tunnel), 빛 광장(Light Plaza) 등 세부분으로 구분하고 관람객들이 빛의
 세계를 체험할 수 있도록 특색 있는 공간으로 꾸몄다.
전시콘셉트 인류를 비추고, 자연을 비추며, 미래로 나가는 디자인 빛을 주제로 문화, 사회적인 현상으
 로 심화시킴. 디자인을 통해 인류의 풍요롭고 심미적인 삶을 조망함.
이벤트 디자인 평화선언, 상징 기념탑(세계저명디자이너 참여), 광주디자인 국제 공모전, 어린이
 디자인 캠프
특별전시전 남도 디자인 자산 100선, 명예의 전당
컨퍼런스 융합과 소통(Convergence & Communication)
홈페이지 http://www.design-biennale.org

■ 감성의 빛(Zone Human) — 각국의 공공디자인과 가난한 나라를 돕는 디자인
 프로젝트 등 디자인이 인류사회의 공공성과 복지에 기여한 사례가 소개된다.
 인본주의 디자이너 캐머런 싱클레어(Cameron Sinclair)가 주도하는 인도주의
 건축단체인 '인간을 위한 건축'의 재난지역 재건 프로젝트를 비롯해 개발도상
 국가의 어린이들을 돕기 위해 "모든 아이에게 컴퓨터를"이라는 슬로건으로
 추진되고 있는 100달러 랩톱 프로젝트 등 166점이 선보인다.

■ 진화의 빛(Zone Technology) — 인공적인 빛의 공간으로 스크린이 되어버린 옷,
 음악을 만들어낸 빛, 크리스털을 통과하는 영롱한 빛 등이 소개된다. 이탈리아
 의 세계적인 디자이너 야코포 포기니(Jacopo Foggini)와 영국의 랜덤 인터내셔
 널, 일본 교에이 디자인 등 다양한 조명디자인을 만날 수 있다.[5]

5) 《연합뉴스》, 2007년 9월 4일자.

디자인비엔날레 측은 전시효과를 높이기 위해 전체 전시공간을 주제관(Thema Space)과 빛의 터널(Light Tunnel), 빛 광장(Light Plaza) 등으로 구분하고 관람객들이 빛의 세계를 체험할 수 있도록 특색 있는 공간으로 꾸몄다. 빛 광장을 중심으로 본전시관과 특별 전시관이 연결되며, 광장에서는 실험성이 높은 젊은 인디작가들의 창작작품들이 선보여 많은 관심을 끌었다. 2007년 대회에서 특히 눈에 띄는 프로그램으로는 특별전으로 마련된 '남도 디자인 자산 100선'으로 유, 무형의 남도문화를 디자인 상품으로 개발해 전시하고 있다. 또 관람객들이 직접 빛을 느끼고 만지며 체험할 수 있는 '디자인 체험관'도 빛에 대한 새로운 이해를 돕고 있다.

제2회 디자인비엔날레의 콘셉트는 빛을 통한 시각적 세계를 차별화하는 것으로 이것은 광주의 지역정체성을 나타내는 '빛'과도 연계되는 것으로 더욱 의미를 더하고 있다. 빛(LIGHT)을 주제로 인류와 자연을 투영시키며 다섯 가지 디자인과 빛을 통해 새로운 디자인 문화의 가능성을 펼쳐보인다. 본전시와 특별 전시, 이벤트&컨퍼런스 등 3개의 프로그램으로 구분되어 개최된 이 대회는 미래 삶의 동력이 될 디자인의 비전을 찾아내는 동시에 지역문화의 정체성을 발굴하는 데 그 초점을 맞췄다.6) 행사기간 중 10월 3일부터 11월 3일까지는 수도권의 광주디자인비엔날레의 관람객을 위해 특별 KTX문화열차를 운행한다. 문화열차 이용객은 김대중컨벤션센터 별관에서 운영되는 〈안데르센의 놀라운 삶과 이야기〉전도 함께 관람할 수 있다.7)

(1) 광주디자인비엔날레의 창의력 교사 디자인워크숍

2007 광주디자인비엔날레에서는 창의성과 문제해결력을 키우는 디자인 조기교육과 학교 현장에서 실천하기 위한 그린디자인과 창의성을 키우는 디자인 워크숍을 광주·전남지역 교사를 대상으로 해 '창의력 교사 디자인워크숍'이 열렸다. 초중

6) ≪연합뉴스≫, 2007년 8월 13일자.
7) ≪연합뉴스≫, 2007년 9월 27일자.

고의 디자인교육은 학생들을 전문적인 디자이너로 만드는 것이 아니라 디자인적 사고를 경험하게 함으로써 창의적 인재를 육성하는 것이 목표인데, 이미 영국은 초중고 교과과정에서부터 디자인을 정규 교과목으로 채택하고 있어 디자인을 활용한 창조산업 발전을 통해 수출증대와 고용창출에 기여하고 있다.

2007 대회에서는 청소년을 비롯한 어린이와 가족, 그리고 교사를 대상으로 하는 디자인체험 워크숍을 시행해 주목받았다. 특히 (재)광주비엔날레가 주관해 광주·전남지역 디자인 미술교사를 대상으로 시행하는 '디자인교육 워크숍'은 본전시 개막 한 달 전인 9월 7일(금) 광주비엔날레관의 회의실에서 진행되었다. 이 워크숍은 일상생활 속에서 디자인이 함께하기 위한(Design With People) 체험 프로그램의 하나로 의미가 깊다. 이 디자인워크숍의 특징은 다음과 같다.

① **학교에서 실천하는 그린디자인** — 친환경적인 감성을 생활 속에 접목시키려는 저명한 그린디자인 교육전문가를 초청해 그린디자인을 생활 속에서 실천하려는 환경운동가와 사회에 봉사하는 디자이너를 대상으로 그린디자인 워크숍을 시행

② **디자인영재특별반 운영방안** — 산업자원부와 한국디자인진흥원이 선정한 '디자인 으뜸학교'를 지정받아 디자인영재특별반을 운영하고 있는 현직 초등학교 교사를 초빙해 디자인영재특별반 운영활동과 체험디자인 워크숍을 시행

③ **미술과 창의성 교육 세미나** — 초등학교, 중학교, 고등학교 미술 교과내용을 비롯한 미술 교과서 개편 방향, 시수 등 제7차 교과과정 이후 초중등학교의 미술교육 정책변화와 '미술과 창의성 교육'에 대해 전문가를 중심으로 발표회를 개최

(2) 광주디자인비엔날레의 분야별 주요 성과

'빛과 디자인의 만남'을 슬로건으로 내세운 제2회 디자인비엔날레는 주제어

〈사진 8-1〉 광주디자인비엔날레

'빛'의 영어단어 다섯 글자에서 따온 다섯 개의 본전시와 특별전, 그리고 초대전 등 특색 있는 전시행사가 선보였다. 참여작가와 작품 수에 있어서는 45개국 927명의 디자이너와 103개 기업 및 단체에서 2,007점을 출품해 지난 1회의 34개국 530명, 177개 기업의 1,274점보다 증가했다. 전시 및 운영측면에서의 성과로는 주제에 충실하면서도 새로운 아이디어를 꾸준히 발굴해 해외에 널리 홍보함은 물론이고 광산업을 지역 전략산업으로 육성 중인 광주의 정체성을 잘 반영시켰다는 평가를 받았다.

또한 덴마크의 세계적인 디자인 공모행사인 인덱스 어워드(INDEX AWARD)의 주관사 인덱스가 최초로 해외에서 개최되는 전시행사에 참여하게 한 것도 이 대회의 커다란 성과 중 하나이다. '빛의 마술사'로 불리는 독일의 세계적인 조명 디자이너 잉고 마우러도 기념 초대전을 통해 작품성이 높은 조명디자인들을 선보여 많

은 관심을 모았다.

한편, 이탈리아의 세계적인 디자인 포털사이트인 '디자인 붐'에 위탁해 시행한 'LED 국제공모전'은 89개국에서 3,071명이 참여했다. 이 가운데 당선작 79점은 본 전시 '진화의 빛'에서 전시되어 세계 각지의 광산업체들로부터 상품화 의뢰가 쇄도했으며 대회에 다녀간 방문객에게도 LED 조명의 예술적인 감성을 선보여 커다란 인기를 끌었다. 특히 특별전 '남도 디자인자산 100선'에서 선보인 547점의 남도 문화상품들은 국내외 관람객들의 관심의 대상이 되면서 문화예술의 도시 광주의 위상을 높이고 지역의 정체성을 세계에 알리는 계기가 되었다. 이번에 출품된 작품들은 앞으로 문화브랜드 상품으로 개발되어 적극적인 판매활동에 나설 예정이다. 남도 디자인자산전에서는 조선대, 호남대, 순천대 등 지역 대학들이 참여해 티셔츠 페인팅, 캐리커처, 도자기 만들기 등의 문화체험관을 개설하는 등 다채로운 프로그램을 펼쳤다.

관람객 유치에서는 30일 동안의 대회기간에 총 25만 1,000여 명이 방문해 하루 평균 8,400여 명의 관람객이 발길이 이어졌다. 외국인을 제외한 관람객 중 개인은 11만 7,000여 명, 단체 관람객은 10만 3,000여 명에 달했다. 입장료 수입도 당초 목표액인 7억 원보다 1억여 원을 초과한 8억 원에 육박했다. 이것은 제1회 대회의 17일간 총 21만 5,000명, 하루 평균 1만 2,000명보다는 감소한 수치이다. 그러나 단체보다는 가족 단위의 일반 관람객이 증가했고 관객층도 다양화되어 향후 안정적인 전시기반을 마련했다는 긍정적인 측면도 발견할 수 있었다.

(3) 광주디자인비엔날레의 국내외 평가와 개선과제

이 대회가 이룩한 커다란 공적 중의 하나로 디자인이 산업의 부가가치만을 추구하는 것이 아니라 세계적인 문화교류를 바탕으로 인류의 평화와 화합에 기여할 수 있다는 점을 들 수 있다. 노벨평화상 수상자인 김대중 전 대통령이 세계 디자인단체 대표들과 함께 디자인평화선언에 직접 참여함으로써 세계 디자인계에 디자인과

평화의 도시 광주의 이미지를 확고하게 심어주었다. 이번 평화선언은 미국 샌프란시스코에서 열린 세계산업디자인단체총회에서도 헌정되었다. 관객들은 대회가 첫째 주제성·지역성을 잘 살렸고, 둘째 새로운 디자인과 디자이너를 발굴했으며, 셋째 디자인과 평화를 주제로 한 컨퍼런스 주제가 매우 시의 적절했으며, 넷째 전시 내용 중에서 특히 환경을 주제로 한 테마관이 매우 인상 깊었다는 것, 그리고 다섯째 주제에 독창성을 발견할 수 있고 다양한 체험프로그램이 많아서 좋았다는 평가를 내렸다. '빛'이라는 주제와 지역의 정체성이 잘 조화된 조명디자인과 관련된 특별 전시전이 열려 광주의 이미지가 널리 홍보된 것 등도 좋은 평가를 받았다.

이와 같은 디자인비엔날레의 성공으로 광주는 앞으로 아시아 문화중심도시로의 입지가 더욱 강화될 것으로 예상된다. 광주비엔날레와 광주디자인비엔날레를 다 함께 훌륭히 치러낸 광주는 문화예술의 도시, 비엔날레의 도시로서 국내외에 자리 매김하게 되어 향후 그 긍정적인 효과가 기대되고 있다. 그러나 전시와 지역산업과의 연계, 디자인 상품의 개발 등은 차기 대회가 해결해야 할 아쉬운 과제로 남게 되었다.[8]

2) 광주비엔날레

광주비엔날레는 광주와 주변지역의 문화적 자긍심, 전통, 민주적 시민정신을 예술로 승화하기 위해 1995년 새롭게 개막되었다. 한국은 물론 아시아, 그리고 세계와 예술적인 감성을 자유롭게 표현하고 널리 소통하려는 목적으로 1회 '경계를 넘어'(1995), 2회 '지구의 여백'(1997), 3회 '인+간'(2000), 4회 '멈춤'(2002), 5회 '먼지 한 톨, 물 한 방울'(2004), 6회 '열풍변주곡'(2006) 등의 대회를 진행해오면서 국내외 문화예술의 활발한 교류를 담당했다.

8) www.design-biennale.org(광주디자인비엔날레 홈페이지).

◎ **광주비엔날레**

개최지역 광주광역시
시작연도 1995년, 봄과 가을로 구분되어 약 3개월간 행사 진행. 2년마다 개최되고 있지만 IMF의
　　여파로 1999년에 열릴 예정이던 제3회 대회는 대회의 규정을 지키지 못하고 1년 늦게 2000년에
　　개막됨
행사장소 중외공원 문화예술벨트 일원
주최 재단법인 광주비엔날레, 광주광역시　후원 문화체육관광부, 광주광역시
특징 1995년 제1회 대회를 시작으로 2년에 한 번씩 개최, 운영됨
프로그램
·전시행사: 본전시, 특별 전시구성, 프로젝트(주제)별 구성
·공식행사: 전야제, 개막식, 폐막식
·부대행사: 관객 체험 및 참여형 이벤트 프로그램
홈페이지 www.gb.or.kr

　이제 문화예술의 중심이 미국과 유럽 등 몇몇 국가에 국한되었던 시대는 지나가
고 그동안 문화의 소외지역이었던 아시아, 중남미, 아프리카 등의 각국이 다양한
콘셉트와 아이디어를 가지고 새로운 소통과 교류의 기회를 넓혀가고 있다. 이것은
문화교류에 있어서 중심지역과 주변의 소외지역으로 양분되었던 기존의 이분법적
사고의 틀을 넘어 전 세계가 하나로 자유롭게 교류·소통되는 새로운 문화시대의
도래를 예견하는 것이다. 지난 십여 년 동안 광주비엔날레는 이와 같은 시대적 변
화와 조류를 받아들여 국내는 물론 전 세계적으로도 광주가 문화도시로서의 역할
을 수행하고 예술적 가치를 선도할 수 있도록 많은 노력을 기울여왔다. 따라서 광
주비엔날레의 기본방향은 전통과 새로운 정체성, 과거와 현재, 세계화와 지역성 간
의 상이점과 충돌 속에 나타나는 역동적 에너지를 발견하고 이를 통해 한국 및 아
시아 현대 미술문화와의 관계를 심화시키고 정체성을 확립하면서 문화적 글로컬리
즘(glocalism)을 성취하고자 하는 데 있다.
　광주비엔날레를 주관하며 운영하는 단체는 '재단법인 광주비엔날레'이다. (재)
광주비엔날레의 설립 목적은 광주를 대표하는 문화예술축제인 광주비엔날레를 효
율적으로 준비·운영해 한국미술의 진흥과 민족문화의 창달에 이바지하며 국제적

인 문화교류를 통한 상호이해와 협력으로 광주를 21세기 태평양지역의 문화예술 중심권으로 부상시키는 데 있다. 광주비엔날레의 심벌은 광주비엔날레의 이념과 의의를 함축한 것으로써 대내외에 표출되는 시각 커뮤니케이션의 핵심이 되는 상징물이다. 빛고을이라는 지명에서 착안해서 광주의 상징인 무등산과 여기서 뻗어 나오는 빛을 소재로 하여 전체적인 디자인을 구상했다. 심벌의 기본 형태인 산의 완만한 모습은 온 국민의 화합을 상징할 만큼 여유 있고 친근하며, 여기에서 발산하는 빛은 세계로 뻗는 광주의 저력과 축제적인 분위기를 동시에 보여준다.

(1) 광주비엔날레의 연혁과 특징

광주비엔날레는 처음 개최했던 1995년부터 2년에 한 번씩 격년으로 열리기로 되어 있었는데, 1999년에 3회 대회가 열리지 못하고 1년 늦게 2000년에 대회가 개최되었다. 1990년대 말에 닥친 경제한파 때문이었다. 광주비엔날레의 제1회 대회부터 2006년 제6회 대회까지 10여 년의 발자취를 살펴보면 다음과 같다.

제1회 대회는 '경계를 넘어'라는 주제로 1995년 9월 20일~11월 20일 3개월간 개최되었다. 이 전시에는 50개국 92명의 참가작품과 249명의 작품이 6개 특별전으로 나뉘어 전시되었다. 주제에서도 대회의 개최목적이 잘 나타나고 있듯이 이념과 국가, 종교, 인종 등 과거의 고정된 관념이나 틀, 경계를 뛰어넘고 현시대의 사회와 문화를 그대로 반영하면서 다가올 21세기 문화의 새로운 방향과 지표를 설정했다. '지구의 여백'이라는 주제로 진행된 제2회 대회는 1997년 9월 1~11월 27일간 개최되었다. 이 전시에는 35개국 117명의 참가작품과 257명의 작품이 5개 특별전으로 구분되어 전시되었다. 제2회 대회는 동양을 대표하는 문화예술행사로 발전한 광주비엔날레의 확고한 주제 의식과 더불어 이를 제대로 표현할 수 있는 세련된 전시구성 방법을 통해 한국 미술문화의 깊이와 폭을 널리 알리는 데 주력했다. 제3회 대회는 '인(人)+간(間)'이라는 주제를 가지고 2000년 3월 29일~6월 9일에 개최되었다. 이 대회는 IMF의 여파로 2년마다 열리는 대회의 규정을 지키지 못하고 결과적

으로 세기가 바뀌어 개막되었다. 가을행사로 치러왔던 것을 시즌을 바꿔 봄 행사로 진행했다. 대회 규모를 보면 46개국에서 245명의 작품이 참여했고 5개로 나뉘어 전시된 특별전에는 245명의 작품이 참가했다. 이 대회는 격변기의 인간에 대한 올바른 성찰과 아시아의 정신문화에 대한 새로운 가치를 제시하고 기존의 단순한 전시행사에서 탈바꿈해 전시와 영상, 이벤트가 함께 조화를 이루는 복합 문화행사로서의 가능성을 보여줬다.

'멈춤, PAUSE, 止'라는 주제로 진행된 제4회 대회는 2002년 3월 29일~6월 29일 3개월간 개최되었다. 31개국에서 325명이 참여한 가운데 전체 4개 프로젝트로 구분되어 전시 프로그램이 진행되었다. '멈춤', '저기 이산의 땅', '집행유예', '접속' 등 4개의 주제로 구분되어 전시공간이 연출되었고 단순히 전시뿐 아니라 다양한 참여 프로그램과 행사장 밖으로 확대된 부대행사, 이벤트 프로그램들로 대중적인 참여의 폭을 넓혔다. 2004년 9월 10일에서 11월 13일까지 다시 가을 행사로 치러진 제5회 대회는 '먼지 한 톨, 물 한 방울'이라는 주제로 열렸다. 이 대회는 41개국에서 237명이 참가한 가운데 본전시 한 곳과 현장 전시 네 곳으로 전시공간을 구분해 행사가 진행되었는데, 다양한 전시 프로그램을 통해 동양적 사고와 이를 바탕으로 하는 생성과 소멸을 반복하는 자연적 생명현상을 직관하고 또한 우주 질서의 생태학적 해석을 새로운 관점에서 조명했다.

제6회 대회는 '열풍변주곡(Fever Variations)'이라는 주제로 2006년 9월 8일~11월 11일에 개최되었다. 해외에서 많은 예술가가 참여한 가운데 아시아를 대표하는 문화예술축제로 자리 매김하기 시작한 이 대회는 광주를 아시아 문화의 중심지로 삼아 전통과 새로운 정체성, 과거와 현재, 세계화와 지역성 간의 충돌 속에 나타나는 역동적 에너지 및 아시아 문화와 현대 미술문화와의 관계를 조화 있게 표현하고 문화적 교류와 소통을 촉진하는 데 가교 역할을 담당했다. 또한 동·서 현대미술에서 증폭되고 있는 아시아 미술문화에 대한 관심과 이에 대한 올바른 이해를 통해 아시아의 내적 에너지와 비전 그리고 상징적인 내용을 함축해 표현했다.[9] 특히 부

◎ 2006년 제6회 광주비엔날레의 전시 및 행사구성

전시구성
·첫 장: 뿌리를 찾아서, '아시아 이야기 펼치다' 끊임없이 변화·확장하는 아시아 성을 기본 테마로
 세계 현대미술의 정신사적 맥락을 조망하면서 동서미술에 나타나는 아시아적 정신과 문화를
 5개 개념의 섹션별로 나누어 실험적 현대미술작업으로 구성한다.
·마지막장: 길을 찾아서, '세계도시 다시 그리다' 문화변동의 축인 세계 주요 도시들을 선정, 도시공
 동체 및 시민·일상과의 관계, 공통적 경험과 이슈 등 도시문화에 대한 탐구 소통과정을 참여
 작가들의 공동 리서치 및 워크숍, 작품제작 과정을 거쳐 도시관 형태로 구성된다.
행사구성
·제3섹터 시민프로그램: 140만의불꽃
·전야제, 개폐막식: 제6회 행사의 개막과 폐막을 알리는 홍보성 이벤트 및 주제 퍼포먼스, 의식행사
 등 열린 비엔날레 관객의 문화적 휴식과 미술놀이 공간 제공과 함께 주야간 프로그램 및 이벤트·페
 스티벌 미술 오케스트라 지역 및 한국미술의 유전인자와 현재, 미래 가능성을 맥락을 제시하는
 공모에 의한 기획전

산, 싱가포르, 상하이 등 신생 비엔날레의 도전 속에서 차별화에 성공했다는 평가
를 받았다. 폐막식은 '뿌리를 찾은 비엔날레의 꿈'을 주제로 해서 빛과 영상, 그리
고 퍼포먼스 프로그램 등으로 꾸며졌다. 폐막행사에는 특수 제작한 의상을 입고 아
코디언 연주를 시작하는 길거리 연주단 스트랩팬더의 축하공연과 50여 개의 풍등
에 소망과 사연을 적어 하늘에 띄우는 '풍등 띄우기'에 이어 폐막 축하행사로 이어
졌다. 이 대회에는 32개국에서 작가 127명이 참가했고 5개의 전시관에 총 89개 작
품이 전시되었다. 관객은 약 70여만 명으로 제1회 대회 이후 꾸준히 감소하던 관객
수가 다시 증가세로 돌아섰다. 5회 때보다 30% 늘어났으며 하루 평균 약 1만 2,000
여 명이 관람했다. 단체가 27만여 명(39.1%), 외국인이 2만 8,000여 명(4.0%)으로
절반 이상이 개인 혹은 가족 단위의 자발적 관객인 것으로 나타났다.[10]

9) www.gb.or.kr(광주비엔날레 홈페이지).
10) ≪동아일보≫, 2006년 11월 10일자.

(2) 제6회 광주비엔날레에 대한 설문조사와 평가

(재)광주비엔날레는 2006년 10월 1~31일 여론조사전문기관인 정보리서치에 한 달간 제6회 광주비엔날레를 찾은 1,000명을 대상으로 설문조사를 의뢰했다. 설문 조사 결과에 의하면 이번 행사를 찾은 관람객 중 50.9%인 절반가량이 광주 이외 지역 거주자로 서울이 16%로 가장 많았으며 전남 13%, 영남 8.3%, 경기 5.8%, 전북 4.1% 등 전국적으로 고른 분포를 보였다. 이번 조사는 전시장 출구에서 무작위표 본추출법에 의한 설문 면접조사 방법으로 시행되었다.

여성관객과 젊은 층의 참여도가 높았으며 10명 중 3명은 미술에 대한 이해와 관심 때문에 방문하게 되었다고 응답했다. 관람객의 만족도를 묻는 질문에는 전체 응답자의 43.1%가 '기대 이상'이라고 답했으며 35.9%가 '기대에 부응한다'고 말해 비엔날레 관람 만족도가 79%에 이르고 있다. 관람 추천과 차기 방문의사를 묻는 질문에서는 관람객 3명 중 2명은 '주변사람에게 권유하겠다'고 대답했고, 4명 중 3명은 재방문 의사를 나타냈다. 주제와 전시내용 일치성에 대해서는 관람객의 65.8%가 '전시주제와 전시내용이 일치한다'는 의견을 밝혔으며 '그렇지 않다'는 9%에 불과했다. 또 아시아의 눈으로 현재 미술을 재조명한다는 취지에 부합되었는지를 묻는 질문에는 59.5%가 적합하다는 의견을 밝혔다. 이 밖에도 관람객 중 42.1%는 전시행사 중 이벤트행사를 더 늘려야 한다는 의견을 제시하기도 했다.[11] 광주비엔날레가 지향해야 할 방향성에 대해서는 전문가그룹과 일반인 사이에 커다란 차이를 발견할 수 있는데 전문가들은 전시작품의 예술성을, 일반 관람객은 예술성보다는 대중성을 더 높여야 한다고 생각하는 것으로 나타났다. 행사만족도에서는 관객의 83.2%와 주최자의 79.4%가 '보통', '만족'이라고 답해 일반적인 행사수준 이상의 만족도를 표시한 것으로 나타났다. 광주비엔날레의 개최 의의로 제시된 의견으로는 '현대미술의 확장'을 꼽는 의견이 압도적으로 많았고, 향후 과제를 묻

11) ≪뉴시스≫, 2006년 11월 10일자.

는 질문에는 '대중성 확보'가 시급한 것으로 대답했다. 비엔날레가 지역에 미치는 영향에 대해서는 관객과 전문가 모두가 긍정적인 반응을 나타냈다.

이 같은 조사결과는 최근 공개된 예술경영지원센터의 「2006 광주비엔날레 다면 설문조사 분석보고서」와 광주·전남문화연대의 「2006 광주비엔날레 문화모니터링 분석보고서」를 통해 표면화되었다. 2006 광주비엔날레 다면 설문조사는 문화체육관광부 산하에 있는 (재)예술경영지원센터가 광주비엔날레 행사기간에 만 15세 이상의 관람객 1,000명과 직원 및 도슨트,12) 자원봉사자 등 주최자 78명, 전문가 18명 등 1,096명을 상대로 시행되었다.

한편, 광주·전남문화연대가 광주시의 의뢰를 받아 시행한 문화 모니터링 조사에서는 936명의 관람객 가운데 70.4%가 작품의 의미를 이해할 수 있다고 응답했다. 전시장 휴식공간과 안내요원제도인 도슨트에 대해서도 대체로 호의적으로 평가했고 비엔날레가 관심을 두어야 할 사항으로는 예술성이 21.9%, 대중성이 45.8%로 전문가들과는 달리 대중성에 무게를 두고 있었다. 관람소감과 관람경험, 평가, 전시장에 오는 과정 등 세 분야에 걸쳐 시행한 이번 조사에서 관객들은 2006년 대회의 주제로 채택된 '열풍변주곡'에 대한 전시작품의 부합도에서 76.7%가 '보통 이상'이라고 대답해 대체로 긍정적인 평가를 했다.13)

2006년 광주비엔날레에 대해 문화체육관광부가 예술경영지원센터에 의뢰해 시행한 종합평가 결과는 전 대회보다 전반적으로 향상된 '우수'로 평가되었다. 계획, 행사 등 다섯 가지 평가부문 가운데 관객개발 분야는 가장 우수하다는 평가를 받은

12) 도슨트(Docent)는 가르치다라는 뜻의 라틴어 'Docere'에서 유래한 말로 본래 미술관이나 박물관 등에서 전시작품을 설명하는 사람을 나타낸다. 도슨트는 대부분 문화를 사랑하는 자원봉사자들로 구성되어 있으며 유럽이나 미국에서는 이미 일반화된 단어이지만 국내에서는 아직 생소한 느낌의 언어이다. 최근 들어 아트선재센터, 성곡미술관, 국립중앙박물관, 호암갤러리 등에서 도슨트 제도를 도입하면서 알려지기 시작했다. ≪주간동아≫, 2008년 2월 26일자.

13) ≪연합뉴스≫, 2007년 4월 2일자.

반면 관람객 수 등 정량적 목표보다는 질적인 측면의 성과에 더 노력해야 할 것으로 지적되었다. 이번 평가는 정부가 전국의 문화행사와 축제에 대한 실행 평가를 통해 차기 연도의 국고보조금 지원액 결정의 근거자료로 활용하기 위해 시행되었다. 평가영역별 분석은 이 대회가 국제를 네트워크 형성하고 국내외 미술계 및 지역문화발전에 기여한 반면 사업계획 및 성과에서 서로 논의를 주고받는 피드백 과정이 부족했던 것과 행사의 질적인 측면에서의 보완이 더욱 필요하다는 결론을 내렸다. 또한 시민 참여프로그램인 '제3섹터 시민프로그램'을 통해 시민을 다양하게 참여시키는 것은 돋보였지만 예술성 및 문화성 등 질적인 측면에서 만족도는 부족했던 것으로 조사되었다. 그 밖에 이사회와 사무처 등 행사 관련 조직은 더욱 적극적인 노력과 관리능력을 향상시키려는 노력이 요구되고 신축 시립미술관 활용 등 시설보완이 필요한 것으로 지적되는 가운데 평가 결과를 지수화해서 다음 행사에 이를 적극적으로 활용할 뿐만 아니라 비엔날레의 위상에 걸맞은 국제 네트워크 구축과 전문 홍보방안 등을 위한 개선노력이 요구되었다.[14]

제6회 비엔날레의 직접적인 경제효과로는 총 70만 명의 관객이 입장했고 이로 인해 22억의 입장료 수익을 비롯해 약 47억 원의 수익이 창출되었다. 광주를 대표하는 이 대회가 제대로 효과를 거두기 위해서는 주변지역과 연계한 문화상품화 전략이 필요하다. 광주비엔날레가 문화상품으로 제대로 기능하기 위해서는 다양한 문화콘텐츠와의 결합, 그리고 광주와 전남지역의 관광자원과의 연계 등 가능한 시너지 효과를 극대화시킬 수 있는 방안이 뒤따라야 한다.

14) ≪연합뉴스≫, 2007년 3월 6일자.

(3) 2008년 대회의 전시구상과 평가

① 광주비엔날레의 의의와 성과

민주화 투쟁의 정신적 중심부로 널리 알려진 광주에 1995년 처음 비엔날레가 개최되었을 때 다룬 내용은 1980년대 민주화운동이 끼친 중대한 영향과 한국의 현대화에 있어 점점 그 중요성이 더해지는 시민사회의 역할에 대한 것이었다. 지난 10여 년간 광주비엔날레가 보여준 현대미술을 통한 비평적 실험은 아시아 전체에 지속적인 영향을 끼쳤으며 아시아 곳곳에서 이러한 기획의도와 목표를 모방하는 행사들이 생겨났다.

광주비엔날레에는 적어도 두 가지 중요한 의의가 있다. 먼저 광주비엔날레는 아시아의 특수한 국가적·역사적 경험에 바탕을 두었다. 또한 세계화가 현대미술에 끼친 영향을 분석하고 기존 국제비엔날레들의 국가관에 기초한 비현대적인 체계에 새롭게 도전하는 몇 안 되는 선구적 국제행사가 되었다. 이를 통해 광주비엔날레는 국제미술 네트워크의 변화하는 성향을 탐구하고 국가적 경계를 뛰어넘으며 지역적 정체성 확립에 초점을 맞추면서도 국제적 현대문화의 예술적 주체와 환경의 새로운 양상을 살펴볼 수 있는 공간을 마련해왔다. 또한 광주비엔날레는 미술관제도의 관료주의적 보수성에 구애받지 않고 국가의 문화정책에 종속되어 있지 않은 독립적이고 자체적인 기관이다. 이러한 독립성에 근거해 광주비엔날레는 전시를 통한 실험적이고 혁신적인 아이디어들의 구현을 지속적으로 추진할 수 있다.

현대미술의 변화에 대한 비평적 탐구의 공간으로서 오늘날의 광주비엔날레는 현대미술의 문화적·제도적 네트워크의 축을 재설정하기 위한 토론의 장 역할을 하고 있다. 여기서 더 나아가 2008 광주비엔날레는 비평적 담론을 위한 현장을 제공하고 예술문화의 생산을 위한 혁신적인 교류의 장을 제공하는 국제적이며 열려 있는 전시행사로서의 모습을 구축하고자 했다. 오늘날 현대미술의 새로운 세계적 무대에서 비엔날레는 핵심적인 역할을 한다. 광주비엔날레가 그동안 전시를 통해 성

공적으로 수행한 현대미술의 소개, 확산, 수용의 통합적 역할은 단지 지역적 요구를 만족시키려는 것만이 아니었다. 광주비엔날레는 새로운 예술적 감수성을 이해하고 지역의 예술적 경험과 지역적, 국가적, 국제적, 초국가적 대중, 작가, 큐레이터, 기관들과 기타 관련인들이 교차하는 연결고리를 만들어냈다.

광주비엔날레의 가장 주목할 만한 성과는 국제적인 예술적 기반이 미진했던 지역에서 문화예술제도의 구시대적 네트워크를 비평적으로 해체하는 지속적인 원동력이 되어왔다는 점이다.

② 2008년 광주비엔날레의 전시구상

2008년 광주비엔날레는 이러한 의의와 성과를 바탕으로 구성되었다. 이 대회에서는 비엔날레관을 중심으로 세 개의 섹션이 유기적으로 연결되어 하나의 전시를 이뤘는데, 그중 일부는 광주시내 요소에 분산 배치될 예정이었다. 첫 번째 섹션인 '길 위에서(On the Road)'는 2007~2008년에 세계 곳곳에서 열렸던 전시에 대한 보고가 되고자 했다. 두 번째 섹션 '제안(Position Papers)'은 젊은 큐레이터들의 실험적인 전시기획안을 위한 무대로 설정했다. 세 번째 섹션 '끼워 넣기(Insertions)'는 광주비엔날레를 위해 기획된 일련의 새로운 프로젝트들의 형태로 진행하고자 했다. 특정한 주제 없이 진행된 대신에 일련의 순회전시를 광주 전역에서 연 것이다. 비엔날레에 전시를 초대하는 이러한 방법은 단순히 전시에 대한 전시를 만들고 기획문화에 대한 담론을 나누자는 것뿐만이 아니라 더 나아가 문화적 지적 행위의 중요한 표현방법으로 전시를 이해하고 이를 통해 전시의 형태가 미술적 토론을 위한 무대의 역할을 넘어서 그 자체가 새로운 표현수단과 언어가 될 수 있음을 보여줄 것으로 보았다. 동시에 과거와 미래를 고찰하고 현대미술과 문화의 복잡한 현상들을 살펴보는 작품들의 전시 자체가 참여 작가들의 다양한 표현과 개념적 방법론들과 더불어 비엔날레의 중요한 매체가 되고자 구상했다.

작가선정은 작가와 작업 자체보다 전시의 매개적 역할, 즉 작품과 관객, 경험과

예술적 개념 간 '교류와 만남의 공간'으로서의 역할에 초점을 맞추었다. 매개적 공간은 받아들이는 장소, 즉 전시 시스템이다. 최근 1년 동안 이루어진 다양한 미술·문화활동들을 아우르는 이 전시는 그 기간에 여러 갤러리와 기관을 통해 소개되었던 퍼포먼스, 읽을거리, 필름 상영, 음악, 춤, 연극 및 전시 등의 활동을 보여주는 공간이 될 것으로 보았다. 비주류에서 주류, 지역과 다국적 활동을 포함하는 내용들은 이동하는 문화계와 그 표현방법, 현대라는 시간성의 비교할 수 없는 세계화된 문화 경험의 네트워크로 이해될 수 있을 것이다. 또한 쇼핑몰, 민간극장, 일시적 전시공간, 대안적 갤러리, 비영리 기관, 지역문화센터, 상업갤러리, 아트페어, 미술관, 페스티벌 및 다양한 전시구조와 공간들을 통해 보여주는 모든 전시를 대상으로 각 작품의 복합적인 위치를 결정짓는 매개적 공간을 조명하고자 했다.

즉, 2008 광주비엔날레는 '교류와 만남의 공간'이라는 개념을 통해 문화적 교류의 의미를 탐구하고 맥락과 실행, 형식과 매체, 작가와 시스템, 기관과 지역성 사이의 유연하고 흡수적인 관계를 이루어 내고자 했다.

③ 2008 제7회 광주비엔날레의 내용

■ **최근 1년 동안 이루어진 다양한 미술·문화활동을 아우르는 길 위에서**(On the Road) ― 이 섹션은 서로 관련된 일련의 토론으로 기획되어 지속적으로 형성되는 관계, 비교, 구조적 유사성을 조망하고 이전의 문화적 활동의 실험들을 각각 살펴보고 한곳으로 모으는 역할을 할 것으로 기대했다. 선정된 전시 및 공연들은 2007년 이후 혹은 2007~2008년에 이루어진 것들인데, 예술, 전시기획, 문화분야의 선도적 예시를 보여주는 장이자 예술문화의 사회적 경험을 연결하고 가장 덜 알려져 있고 불명확한 예술적 활동까지도 토론의 영역을 넓힐 수 있는 장치로 기능할 것이며 우리가 놓쳤거나 보고 싶었던 전시 및 행사들을 다시 돌아볼 수 있는 무대를 마련할 것으로 보았다. 이 섹션은 예술문화적 형태의 분배구조에 대한 보고이자 작가, 생산자, 전문가, 관객 사이의 매개적 공간

에 대해 고찰하는 기회를 제공한다는 의미가 있었다. 선정된 전시들을 순회전과 같이 광주비엔날레로 초대하는 방식으로 진행되었고 주된 목표는 현대미술의 대중적 확산의 기본적인 통로를 규정짓는 문화적, 제도적, 전시 네트워크를 새로운 시각으로 조명하는 데 있었다.

■ **젊은 큐레이터와 디렉터들의 실험적 전시기획인 제안**(Position Papers) — 비엔날레 전시의 두 번째 섹션은 아시아, 아프리카, 중동, 남미, 유럽 및 북미 지역에서 초대된 젊은 큐레이터와 디렉터들의 새로운 기획아이디어, 전시 및 관련 기획안들에 주목했다. 이 섹션은 선정된 기획자들의 관점과 제안을 통해 현대 미술문화의 현황에 대한 최근의 의견들을 반영하는 전시 혹은 프로젝트로 구성되었다. 5명 이내의 작가들로 구성된 소규모의 기획이 될 각각의 프로젝트·전시는 진행과정을 중요시하며 소규모의 소론으로부터 출발해 넓은 의미의 비평적 지평으로 연결되는 담론의 형성을 지향했다.

■ **광주비엔날레를 위해 제안된 새로운 프로젝트인 끼워 넣기**(Insertions) — 세 번째 섹션은 특별히 비엔날레를 위해 제안된 새로운 프로젝트들로 이루어졌다. 제안된 새로운 프로젝트들은 다양한 매체와 방법을 통해 구현되었고 비엔날레 전시계획과 실현과정에 있어 구두점의 역할을 했다. 이 프로젝트들은 비엔날레 전시의 전반적 구조에 삽입되거나 단기간 열리는 전시의 형태로 이루어졌다. 즉 이 프로젝트들은 비엔날레 전시공간에 포함되는 것뿐 아니라 비엔날레 개최기간에 걸쳐 펼쳐지는 다양한 활동들로 함께 실현되었던 것이다.

이 세 가지 섹션은 유기적으로 연결되어 하나의 전시를 이루었고 비엔날레 전시관을 중심으로 시내 전역을 전시공간화했다. 광주비엔날레가 그동안 문화예술제도의 구시대적 네트워크를 비평적으로 해체하고 지속적인 원동력이 되어 왔던 것처럼 2008년 광주비엔날레는 일정한 주제를 정해 작품을 전시해온 기존의 관행에서 벗어나 자유롭고 다양하게 전시를 구성하는 개방형 전시로 추진되었다.

〈사진 8-2〉 광주비엔날레

| 휴식공간 | 작품 |

| 작품소개 | 작품전시 |

본전시 프로그램 외에도 제7회 광주비엔날레는 올림픽이 열리는 중국 베이징에서 국제학술회의 - 베이징(International Conference - Beijing)을 개최해 2008 베이징 올림픽에 맞추어 세계 곳곳의 작가와 비평가, 학자, 철학자를 베이징으로 초청했다.

또 한국과 해외의 문화교육기관 사이의 협력에 의한 프로젝트로 다양한 전공분야의 대학원생 연구방법론 개발과 문화예술 분석을 겨냥한 여름학기 집중세미나 및 토론회인 세계적 기관: 다국적 교육의 실험(The Global Institute: Experiment in Transitional Education)도 함께 열렸다.

④ 광주비엔날레 등 아시아권 5개 비엔날레 공동협의체 공식출범

2007년에 광주비엔날레가 중심이 되어 상하이, 싱가포르 비엔날레와 함께 추진

한 아시아권 3개 비엔날레협의체에 요코하마와 시드니가 추가로 가입함으로써 확대·개편되어 출범한 협의체인 '아트콤파스 2008(Art Compass 2008)'가 출범하게 되었다. (재)광주비엔날레를 비롯해 2008년도에 개최된 아시아권 5개 비엔날레가 공동협의체를 공식 출범했는데, 터키 이스탄불에서 열린 비엔날레 오프닝 행사에서 (재)광주비엔날레를 포함한 아시아권 5개 비엔날레공동협의체의 공식활동을 시작하는 공동기자회견을 했다.

한국의 광주비엔날레와 일본 요코하마트리엔날레, 싱가포르, 상하이, 시드니비엔날레 등 5개 비엔날레 총감독들은 해외언론 및 비평가 등 관계자 60여 명이 참석한 가운데 진행된 기자회견에서 2009년 전시 기본계획을 설명하고 대회의 홍보와 공동기금 확보, 공동패키지, 전시작품 참여 등을 위해 향후 활동을 공동으로 추진하는 데 합의했다. 특히 광주비엔날레의 오쿠이 엔위저(Okui Enwezor) 예술총감독은 이 자리에서 2008년 제7회 광주비엔날레의 전시 기본구성을 소개한 후 아시아권 비엔날레 간의 공동 네트워크 형성의 중요성을 강조했다.

(4) 광주비엔날레의 중장기발전방안과 과제

광주비엔날레는 정체성 확립 등을 핵심으로 하는 중장기발전방안을 모색하고 있다. (재)광주비엔날레는 비엔날레의 발전방안에 대해 연구용역을 시행해 다른 비엔날레와 차별화할 수 있는 정체성을 확립하고 조직·인력 진단 및 효율적인 운영방안과 발전방안 그리고 세계적인 비엔날레로서의 경쟁력을 향상시킬 계획을 모색하고 있다. 또한 효율적인 행사를 위한 예산규모와 경영, 관리 등 예산운용의 효율화와 회계절차의 합리적 개선 등을 통해 합리적인 재정운용방안을 수립할 계획이다. 이 밖에 자립경영 실현을 위해 기금확보 목표액 설정과 기금의 효율적인 운영방안, 그리고 관람객 유치 등의 수익모델 창출 방안도 검토하게 된다.

재단은 또 290억 원에 이르는 재단 기금을 효율적으로 관리하기 위해 재단기금관리위원회를 구성해 기존의 운용방식을 재검토한다. 또 운영에서 가장 중요한 역

할을 맡고 있고 행사 전체의 방향설정 및 조직운영 전반을 총괄하는 총감독을 기존 추천위원회 추천방식에서 전국 공모방식으로 변화시키려는 움직임을 보이고 있다. 일부 이사들은 국제 미술계에서의 광주비엔날레의 높은 위상에 맞게 공모대상을 세계로 확대하자는 의견을 내놓기도 했다. 이와 함께 그동안 문제점으로 지적되어 온 전문인력 부족 및 업무 연속성 단절을 없애기 위해 감독인사권을 제한하고 자체 인력을 활용하는 방안도 거론되었다.

광주비엔날레가 10여 년이라는 짧은 기간에 정체성을 확립하고 세계적인 비엔날레로 도약한 것은 괄목할 만한 성과로 평가되고 있다. 하지만 최근 들어 방만한 경영이 지적된 바 있는 것과 관련해 비엔날레 사무국 인원을 대폭 줄이고 운영예산도 100억 원 안팎에서 80억 원대로 감축하는 등 효과적인 운영방안을 검토 중에 있으며 구조조정도 불가피할 것으로 보인다. 1995년 재단법인으로 출범한 (재)광주비엔날레는 사무총장 등 27명을 정원으로 2007년 현재 21명이 근무하고 있으며 격년제로 대회를 개최하고 있지만 재단 직원을 정예화하고 파견공무원도 줄여 경쟁력을 키우는 한편, 해외연수 등을 통해 직원 역량 강화에 노력하며 합리적인 기획·전시예산 편성에도 연구를 진행하고 있다.[15]

2. 무용제

■서울국제즉흥춤페스티벌

국내 유일의 서울국제즉흥춤페스티벌(Seoul International Improvisation Dance Festival)의 개최목적은 유망한 안무가들을 배출하고 한국 무용의 국제화와 해외진출을 도모

15) 《연합뉴스》, 2007년 1월 15일자.

◎ 2006년 제6회 서울국제즉흥춤페스티벌 공연 일정

전야제(2006년 6월 7일, 수, 16:00~21:00) 재미있다. 즉흥춤(아르코예술극장 소극장)
·전야제 이벤트 I(16:00~18:00) 즉흥 잼 다 함께 즉흥춤 추러 가자
·전야제 이벤트 II(19:30~) 열린 즉흥(오디션을 통해 선정된 무용수들의 즉흥공연)

Crossover 임프로비제이션 1(6월 8일, 목, 19:30) 작곡가 김기영의 즉흥프로젝트(아르코예술극장 소극장)

해외 즉흥전문그룹 초청공연(6월 9일, 금, 19:30) 네덜란드 Magpie Music Dance Company(아르코예술극장 소극장)

120분 릴레이 임프로비제이션(6월 10일, 토, 19:30) 현대무용가 배혜령과 10명의 배우, Justin Morrison(미국), Katie Duck(네덜란드), Katie Duck(네덜란드), Masako Noguchi (일본), Mary Oliver(미국), Andy Moor(영국), Martin Hughes (호주), 트러스트 현대무용단 등(아르코예술극장 소극장)

컨택트(Contact) 임프로비제이션(6월 11일, 일, 19:00, 아르코예술극장 소극장) Martin Hughes(호주), Katie Duck (네덜란드), Justin Morrison (미국), Masako Naguchi(일본)

11시간 국제 즉흥춤 파티(6월 12일, 월, 10:00~21:00, 한국국제교류재단 문화센터)
·영상으로 만나는 즉흥공연(해설: 문정은, 10:00~12:00)
·즉흥 수업지도자들을 위한 특별클래스(강사: Katie Duck, 12:00~14:30)
·즉흥 잼(Jam, 14:30~16:30), 막간 즉흥(16:30~17:00),
·댄스그룹 릴레이 즉흥난장(17:00~19:00, LDP무용단, 필라 무빙컴퍼니, 서울댄스앙상블, 현대무용단 The Body 등)
·Martin Hughes의 관객과 함께하는 즉흥(19:00~19:15)
·Crossover Improvisation 2(19:15~20:00) 재영 시노그래퍼(Scenographer), 김이경의 즉흥 프로젝트
·Crossover Improvisation 3(20:00~20:15) 해금과 컨템포러리 댄스의 만남, 해금: 김애라(서울시립국악관현악단 단원), 춤: 손인영(NOW무용단 예술감독)
·Contact Improvisation(20:15-21:00)

야외 즉흥공연(대학로 마로니에공원) 즉흥춤그룹 몸로(6월 10일, 토, 14:00), on&off무용단(6월 11일, 일, 14:00)

부대행사
·즉흥 클래스(아르코예술극장 연습실)
 클래스 1(6월 8일, 14:00~16:30, 강사: Martin Hughes)
 클래스 2(6월 9일, 14:00~16:30, 강사: Katie Duck)
 클래스 3(6월 10일, 14:00~16:30, 강사: Martin Hughes)
 클래스 4(6월 11일, 14:00~16:30, 강사: Katie Duck)
·지도자클래스(6월 12일, 12:00~14:30, 강사: Katie Duck, 한국국제교류재단문화센터)

하는 것이었다. 2001년에 처음으로 시작된 이 대회는 즉흥 위주로 프로그램이 이루어졌으며 2002년에는 4일에 걸쳐 매일 다른 성격의 즉흥춤 공연이 펼쳐졌다. 그리

고 2003년에는 국제행사로 규모를 확대시켜 국내뿐 아니라 외국의 유명 무용가들을 대거 참여시켰고 음악, 마임 등 다른 예술장르와의 크로스오버 비중도 높았다.

2004년에는 2003년에 이어 서울뿐 아니라 부산에서도 개최, 지역 춤 분야의 발전에 기여하고 더 많은 관객과 만날 수 있도록 했으며, 월드뮤직, 국악, 재즈, 무대미술, 의상 디자이너, 방송국 프로듀서, 신체연극, 마이미스트 등 타 장르 예술가들의 참여 폭을 더욱 확대했다. 2005년에는 전야제 행사를 다채롭게 마련해 즉흥에 관심 있는 사람이면 누구나 참여할 수 있는 즉흥적인 춤 파티, 즉흥 잼(jam)과 남성 무용가들의 그룹 즉흥무대, 그리고 관객들이 함께 참여하는 즉흥 공연을 마련했다. 즉흥 전문 연주가들로 타악기 외에 색소폰 연주자를 초빙했고 해외에서 활동하는 한국 무용가들의 초청을 늘렸으며 참가국도 미국 외에 벨기에, 호주 그리고 아시아권으로 확대했다. 무대미술, 영상, 요가, 국악 등 다른 분야와의 크로스오버 즉흥춤을 위한 다양한 시도도 흥미를 더할 것이다. 지금까지 주로 서울에서만 개최되던 것을 범위를 확대시켜 몇 년 전부터 부산에 이어 대전에서도 개최, 지역의 댄스 문화발전에 기여하도록 했다. 국제공연예술프로젝트(IPAP)는 한국 공연예술의 국제무대 진출을 위해 1995년부터 한국 공연예술 세계화 프로젝트를 추진해오고 있다. 2007년에도 동희범음회[16] 미주 순회공연, NOW무용단 아일랜드·핀란드 공연, 한국을 빛내는 해외무용스타 초청공연 등과 함께 서울국제즉흥춤페스티벌는 한국 무용계의 국제교류의 중요한 장으로 활용되고 있다.

이 대회에 참가하는 단체나 예술인은 타악기 외에도 색소폰 등의 관악기 즉흥 전문연주가들로 구성되었고 특히 해외에서 활동하는 한국 무용가들의 초청 기회를 많이 늘렸다. 참가국도 미국 외에 벨기에, 호주 그리고 아시아권으로 확대했다.

16) 불교 전통의식의 무대화를 시도하며 불교 공연예술분야의 선구자이기도 하는 사단법인 동희범음회(東熙梵音會)는 한국 불교예술의 진수인 범패와 작법을 소개하는 내용의 공연활동을 선보이고 있다. 주로 불교 전통의식인 영산재의 내용을 근간으로 예술성이 뛰어난 주제를 선정해 무대공연으로 극화하고 있다.

◎ **2007년 제7회 서울국제즉흥춤페스티벌**

개최지역 서울 시작연도 2001년(5월 넷째 주 목요일~다음 주 월요일, 5일간)
행사일정 2007년 5월 24일~6월 1일, 9일간
행사장소 아르코예술극장, M극장, 한국국제교류재단문화센터, 마로니에공원 등
주제 가장 순수한 춤과 만난다!
주최및주관 서울국제즉흥춤페스티벌사무국
후원 한국문화예술위원회, 서울문화재단, 한국국제교류재단, M극장
특징 공연예술 축제, 기획 및 제작 : 국제공연예술프로젝트(IPAP)
프로그램 및 행사일정
·공식행사(5월 24일, M 극장), 8시간 피날레 즉흥난장(6월 1일, 국제교류재단 문화센터 갤러리),
 야외즉흥(5월 27일, 대학로 마로니에공원), 해설이 있는 즉흥영상감상회(5월 19일, 아르코예술정보
 관), 즉흥클래스(5월 26~31일, 아르코예술극장 연습실, 6월 1일, 국제교류재단문화센터)
·Opening 즉흥(5월 25일, 금, 19:30) 네덜란드 Magpie Music Dance Company, 박명숙 서울현대무용단
·Crossover 즉흥(5월 26일, 토, 19:00) 현대무용단 자유, 리을무용단
·마로니에공원 야외즉흥(5월 27일, 일, 15:00) On&Off 무용단, 필라무빙 컴퍼니, Magpie Music
 Dance Company, 청소년과 함께 하는 즉흥, 가족과 함께 하는 즉흥(19:00)
·테마가 있는 그룹 즉흥(5월 28일, 월, 19:30) LDP무용단, Movement Factory, Magpie Music Dance
 Company, madeindance.com
·네덜란드 한국 합동즉흥(5월 29일, 화, 19:30) Magpie Music Dance Company & 트러스트무용단
·Relay 즉흥(5월 30일, 수, 19:30, 120분, 아르코예술소극장) 김미애, 남수정, Katie Duck, KJ Holmes,
 Micha Puruker, Masako Noguchi, Martin Sonder kamp 등
·Contact Improvisation(5월 31일, 목, 19:30, 아르코예술소극장) 김남진, 정영두, K. J. Holmes,
 Katie Duck 등

2006년 제6회 서울국제즉흥춤페스티벌은 더 다양한 볼거리를 위한 소극장 및
대형 갤러리와 영상감상실, 야외무대로 확장했다. 또한 세계적인 명성을 가진 컴퍼
니를 초청, 크로스오버 즉흥 프로젝트를 늘려 타 장르 예술가들의 참여 폭을 확대
했다. 누구나 참여할 수 있는 열린 즉흥과 해외 초청 아티스트가 주도하는 이 대회
는 7개국에서 100여 명의 아티스트가 참여해 관객과 함께 호흡할 수 있는 즉흥공
연의 흥미로운 무대가 되었다. 무용뿐 아니라 복합장르의 서로 다른 예술영역이 참
여하여 더욱 빛나는 무대가 되었는데, 다양한 즉흥 공연으로 잘 알려진 네덜란드의
맥파이뮤직댄스컴퍼니(Magpie Music Dance Company)를 초청해 다양한 유형의
즉흥 공연을 펼쳤으며, 한국국제교류재단문화센터 갤러리를 이용해 10시간 동안

연속되는 즉흥 난장의 무대를 마련하고 즉흥 공연의 유형을 다채롭게 선보였다.

2007년 제7회 대회는 맥파이뮤직댄스컴퍼니와 즉흥전문가로 명성이 높은 뉴욕의 홀름(K. J. Holmes) 등 해외 저명예술인을 비롯한 국내 즉흥무용가들이 공동으로 참여하는 공연 프로그램을 중심으로 청소년과 어린이, 가족들을 위한 즉흥워크숍을 마련했다. 특히 관객들의 참여를 위해 그들이 직접 참가하는 즉흥 공연 프로그램을 구성해 많은 호응을 얻었다. 또한 다양한 계층의 참여를 쉽게 하기 위해 일반 극장을 전야제 공연장으로 선택해 관객에게 편의를 제공했다. 5월 24일~6월 1일에 대학로 아르코예술극장 소극장과 마로니에공원, 중구국제교류재단문화센터, 삼성M극장 등지에서 개최되었는데, 불과 7년이라는 짧은 기간에 아시아 유일의 즉흥춤 페스티벌이자 한국의 대표적인 댄스페스티벌이라는 위상을 확립하게 됨으로써 정체성이 부족한 다른 문화축제의 좋은 참고 사례가 되고 있다. 7개국 50여 명의 공식 초청 아티스트가 참가했고 국내에서는 200여 명의 행사출연자들이 함께해서 대규모 문화행사로 진행되었다.

■ 2007년 제7회 서울국제즉흥춤페스티벌의 주요 프로그램

① 열린 즉흥 및 막간 즉흥에 참가할 무용가와 단체공모

서울국제즉흥춤페스티벌 사무국은 2007년 5월 24일 시작되는 전야제 프로그램과 대회 피날레를 위한 6월 1일의 폐막식 프로그램에 참가할 무용가 및 댄스 단체를 공모했다. 아시아 유일의 즉흥춤 축제로 이 대회는 7개국 50여 명에 이르는 공식 초청 아티스트와 해외의 저명단체를 비롯한 즉흥에 관심 있는 무용인이 쉽게 참여할 수 있도록 대회 개막 한 달 전부터 공모했다.

■ **참가자격**: 즉흥춤에 관심 있는 단체나 무용가
■ **선정방법**: 간단한 오디션을 통한 선정

◎ 2007년 서울국제즉흥춤페스티벌 워크숍

1. 네덜란드 즉흥전문그룹 Magpie Music Dance Company 워크숍(아르코예술극장 연습실)
 5월 26일(토): 13:30~15:30 청소년과 함께 하는 즉흥워크숍
 　　　　　　 15:30~18:00 가족과 함께 하는 즉흥워크숍
 5월 27일(일): 10:00~12:30 지도자를 위한 즉흥워크숍(강사: Katie Duck)
 　　　　　　 12:30~15:00 어린이들과 함께 하는 즉흥워크숍
2. 무용수들을 위한 즉흥워크숍(아르코예술극장 연습실)
 5월 28일(월) 15:00~17:30(강사: Katie Duck)
 5월 29일(화) 15:00~17:30(강사: Katie Duck)
 5월 30일(수) 15:00~17:30(강사: K. J. Holmes)
 5월 31일(목) 15:00~17:30(강사: K. J. Holmes)
3. 지도자들을 위한 즉흥워크숍(한국국제교류재단 문화센터)
 6월 1일(금) 11:00~14:00(강사: K. J. Holmes)
 * 워크숍 참가비: 2만 원(단, 가족·지도자를 위한 워크숍 3만 원)

- **장소:** 스튜디오 공연장 NOW Theater(숭실대)

- **일시:** 2007년 4월 28일(토)

② 서울국제즉흥춤페스티벌 워크숍

서울국제즉흥춤페스티벌 기간에 마련되는 즉흥워크숍은 세계적인 명성의 즉흥 전문가들에 의해 운용되며 즉흥에 대한 새로운 이해와 테크닉 등을 배울 수 있는 좋은 기회가 되고 있다. 뉴욕에서 활동하는 즉흥워크숍 강사 홀름이 강사로 나서며 세계적인 즉흥 전문그룹 맥파이뮤직댄스컴퍼니, 케티 덕(Katie Duck) 등이 주도하는 다채로운 워크숍 프로그램을 마련했다. 특히 홀름은 국내에 처음으로 참여하는 안무가인데 유럽 등지에서는 그의 워크숍에 참가하기 위해 매우 먼 곳에서도 발걸음을 옮기는 댄스마니아층도 많이 있다. 댄스와 관련이 깊은 무용수들을 대상으로 하는 워크숍뿐만 아니라 일반인들을 위한 워크숍도 별도로 마련되어 참여의 폭을 넓힌 것도 커다란 특징이다. 무용을 통해 자유로운 몸짓의 향연을 체험할 수 있도록 어린이 및 청소년을 위한 워크숍 프로그램이 준비했으며, 특별히 5월을 맞이해 가족과 함께하는 즉흥워크숍 등 다채롭게 워크숍이 진행되었다.

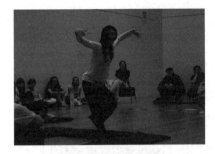

릴레이 즉흥춤(NOW무용단)

막간 즉흥춤

릴레이 즉흥춤(아지드현대무용단)

지도자를 위한 즉흥워크숍

③ 한국국제교류재단문화센터에서 개최되는 8시간의 즉흥춤 난장

서울국제즉흥춤페스티벌의 메인프로그램이라 할 수 있는 8시간의 난장은 즉흥 잼, 릴레이(relay) 그룹 즉흥 등 특별한 주제를 가지고 다양한 예술가들이 그들만의 즉흥세계를 표현했다. 8시간 동안 모든 프로그램은 무료로 진행되었다.[17]

17) www.improvisation.co.kr(서울국제즉흥춤페스티벌 홈페이지).

3. 뮤지컬

▪ 대구국제뮤지컬페스티벌

대구국제뮤지컬페스티벌(Daegu International Musical Festival: DIMF)은 아직은 다소 생소한 느낌이 들지만, 국내 창작뮤지컬의 활성화와 차세대 뮤지컬 인력을 양성하고 잠재적인 뮤지컬 관객층을 확대시킬 것을 목표로 해 출발한 국내 최대 뮤지컬페스티벌이다.

제1회 대구국제뮤지컬페스티벌은 뮤지컬 도시를 표방하는 대구에서 2007년 5월 20일 개막되어 44일간 펼쳐졌다. 폐막식은 7월 2일 수성아트피아에서 진행되었는데 공식행사로 선을 보인 '대구뮤지컬어워즈'는 경연형식으로 추진되어 지금까지 단순히 관람형이었던 뮤지컬을 새롭게 인식시키게 되었다. 이 대회에서는 우리에게 잘 알려진 뮤지컬인 〈미스 사이공〉이 올해의 뮤지컬 상을 비롯해 딤프스타상과 딤프신인상 등 3개 부문에서 수상했다. 또한 영화제의 전유물로만 여겨왔던 시상식과 함께 다채로운 이벤트가 펼쳐지는 레드카펫의 전통을 뮤지컬 공연계에도 끌어들여 세간의 화제를 주목시키는 계기를 만들어 의미를 더했다. 폐막식에는 준비된 공식일정과 함께 뮤지컬 스타들의 화려한 축하공연도 이어졌다. 〈언젠가 이곳이〉, 〈투나잇〉 그리고 〈아이 스틸 빌리브(I still believe)〉 등과 같은 곡들을 친근감이 있는 스타들이 열창해 폐막식 분위기를 고조시키기에 충분했다.

대구시가 여러 문화, 예술의 영역 중에서 뮤지컬을 선택한 이유는 시민들의 뮤지컬에 관심도가 다른 지역보다 높고 축적된 뮤지컬 마니아층이 어느 정도 확보되어 있기 때문이다. 서울에서 개막된 뮤지컬 공연이 지방을 순회할 경우 제일 먼저 시작되는 곳이 대구인 이유이기도 하다. 특히 대구국제뮤지컬페스티벌을 시작으로 앞으로도 뮤지컬을 선호하는 관객들이 계속 확대될 것이 분명하기 때문에 이 지역을 대표하는 공연예술활동의 하나로 자리 잡게 될 것은 물론이고 이것을 바탕으

◎ 2007년 제1회 대구국제뮤지컬페스티벌

개최지역 대구광역시 시작연도 2007년
행사기간 2007년 5월 20일~7월 2일, 44일간 행사장소 대구시내 주요 공연장, 동성로 일대
주최 대구광역시 주관 (사)대구뮤지컬페스티벌 조직위원회, 후원: 문화체육관광부
공식행사 공식초청장, 창작지원작, DIMF 대학생뮤지컬페스티벌, DIMF 프린지페스티벌
홈페이지 dimf.or.kr

로 향후 몇 년 이내 뮤지컬은 한국의 대표적인 문화축제로 자리 잡게 될 것으로 확신할 수 있다.

2006년 프리(pre) 대구국제뮤지컬페스티벌에서는 7만 명 정도가 참가했는데 이것은 전체 방문객 중 타 지역 사람들이 37%나 될 정도로 호응도가 높았다. 이렇게 다른 지역에서 관객들이 축제에 참가하기 위해 내왕한다는 사실은 뮤지컬이 대구를 상징하는 문화산업으로 성장하고 있음을 나타낸다. 물론 서울이나 수도권에 비해 교통편이나 접근성의 문제점이 어느 정도 뒤따르고 있는 것도 사실이지만 다른 지역 거점 도시보다는 거리의 저항감이 높지 않기 때문에 상대적으로 유리한 점도 발견되고 있다. 대구의 근교에는 교통 인프라가 잘 발달되어 있고 교육과 문화도시로서의 위치가 충분히 확보되어 있기 때문에 향후 뮤지컬 중심으로 하는 문화허브 도시로서의 잠재력과 발전가능성은 충분하다. 또한 창작 뮤지컬을 지원하는 시스템이 잘 마련되어 있고 어린이와 청소년의 뮤지컬 교육에서부터 대학뮤지컬에 이르기까지 문화와 관련된 다양한 교육, 인재양성 프로그램이 정비되어 있어 향후 전망을 밝게 하고 있다. 한편, 페스티벌과는 별도로 매월 '대구뮤지컬포럼'이 개최되고 있고 이를 통해 다양한 의견과 아이디어를 수렴하는 등 뮤지컬을 문화산업의 원동력으로 키우려는 노력은 대회가 막 시작되었음에도 앞으로 짧은 기간 내에 획기적인 성과와 발전이 예상되는 이유이기도 하다. 잘츠부르크음악축제나 아비뇽연극축제와 같이 세계를 대표하는 성공한 문화축제를 보면, 반드시 대도시나 수도를 중심으로 발전되고 있지 않다는 사실을 알 수 있는 것과 같이 문화도시로서 대구의 가능성과 역할을 낙관하는 까닭도 여기에 있다.

◎ 2008년 제2회 대구국제뮤지컬페스티벌

기간 2008년 6월 13일(금)~2008년 7월 7일(월) 21일간
장소 대구시내 주요 공연장 및 특설무대
주최 대구광역시 주관 대구국제뮤지컬페스티벌 조직위원회
후원 문화체육관광부, 대구 경북 TBC
개막공연 〈유로비트〉, 제2회 대구국제뮤지컬페스티벌 개막작으로 웨스트엔드 오리지널 공연팀이
 내한해 대망의 한국 첫 공연을 가졌다(2008년 6월 17~22일, 6월17일, 대구오페라하우스)
공연 프로그램
·공식행사: 초청작품, 창작지원작품, 대학생 뮤지컬페스티벌(대경대학 뮤지컬과의 <렌트>와 계명
 대 연극예술과의 <어처구니> 등 8편), 어린이, 청소년을 위한 뮤지컬 교육 프로그램, 뮤지컬
 하이라이트 콘서트
·부대행사: 스타와의 데이트, 마술, 기타 퍼포먼스

 2008년 6월 17일 개막 축하공연을 시작으로 펼쳐진 제2회 대구국제뮤지컬페스
티벌은 행사 취지에 부합될 수 있도록 브로드웨이나 웨스트엔드의 상업적인 작품
을 지양하고 실험적인 형식의 뮤지컬 작품을 국내에 소개할 수 있는 다양한 창작물
을 중심으로 선정했다. 개막작 〈유로비트(Eurobeat)〉와 폐막작 〈버터플라이즈
(Butterflies)〉는 국내에서는 처음 소개되는 대작들로, 비단 뮤지컬 마니아뿐만 아니
라 일반인들의 관심도 유도했다. 제2회 대회는 대구오페라하우스를 비롯해 산문화
회관, 수성아트피아 등 대구지역 6개 공연장 및 동성로 일대의 야외무대에서 열렸
으며 공식초청작 6편, 창작지원작 3편, DIMF 대학생뮤지컬페스티벌 8편의 다양한
뮤지컬과 DIMF 프린지페스티벌, DIMF 뮤지컬워크숍, 뮤지컬 스타데이트 등 다채
로운 부대행사를 선보였다.

 개막 초청작으로 좋은 반응을 얻었던 〈유로비트〉는 2007년 에든버러프린지페
스티벌에서 최고 뮤지컬상(UK Best Musical Production at the 2007 Edinburgh
Festival Fringe)을 수상한 바 있는 대작이다.[18] 일방적인 공연 형식을 벗어나 관객

18) <유로비트>는 2007년 에든버러프린지페스티벌에서 영국의 유명 일간지 스콧츠맨(The
 Scotsman) 신문사에서 선정하는 프린지 퍼스트어워즈(Fringe First Awards)의 뮤지컬 부문
 (Music Theatre Matters Awards) 최고의 뮤지컬로 선정되었다. 에든버러프린지페스티벌
 의 정확한 명칭은 'MTM, UK Best Musical Production at the 2007 Edinburgh Festival

의 문자 참여로 결론을 이끌어내는 인터랙티브한 형식의 공연이었다. 2008년 4월부터 영국 전역의 대극장에서 순회공연을 마쳤고 대구뮤지컬페스티벌공연 이후에는 서울 한전아트센터에서 21회째 공연을 가졌다. 또한 뮤지컬의 본 고장인 웨스트엔드에서 오픈 런으로 2008년 9월 2일부터 공연되었다. 〈유로비트〉의 한국 공연은 서울뮤지컬컴퍼니와의 파트너십을 통해 한국적인 정서로 재구성해 우리 관객들에게 친근하게 다가갈 수 있도록 2008년 6월에 다시 태어났다. 우스꽝스런 춤과 함께 나나 무스쿠리, 아바 등 〈유로비전〉을 통해 스타덤에 오른 가수들의 모습과 히트곡을 그럴 듯하게 풍자해 보여주는 〈유로비트〉는 각국을 소개하는 남녀 사회자의 재치가 넘치는 말솜씨와 10개국의 다양한 문화를 보여주는 배우들의 1인 다역 연기가 관객들의 웃음을 자아냈다.

그러나 유럽식 정서를 바탕에 깐 독특한 진행에 익숙하지 못한 한국 관객들의 공감과 재미를 이끌어내기에는 미흡했다. 무엇보다 에든버러에서 100석 미만의 소극장에서 공연해오던 뮤지컬을 1,500석 규모의 오페라 전용 대극장 무대에서 공연한 것 자체가 무리였다. 또한 독특한 발음과 함께 진행되는 유럽식 대사의 묘미를 제대로 살리지 못한 번역 또한 관객들에게 대사를 씹는 즐거움을 주지 못했다. 향후 문화적 차이에서 오는 다양한 문제점을 극복할 수 있도록 연출 및 진행방법에서 적극적인 노력이 뒤따라야 할 것이다.[19] 아무래도 프린지적인 성격이 두드러져 2007년 개막작이었던 〈캐츠(Cats)〉와는 괴리감이 매우 컸다.

한편, 이 대회에서는 7월 7일까지 제작비 85억 원을 들인 초대작 중국의 뮤지컬 〈버터플라이즈〉와 영화 〈달콤 살벌한 연인〉을 뮤지컬로 개작한 〈마이 스캐어리 걸(My scary girl)〉 등 다양한 작품이 소개되었다.[20] 이 대회의 특징 중 하나가 대중적인 내용보다는 시험적인 성격이 강한 초연작을 자주 접할 수 있다는 것인데, '아시아

Fringe'이다.

19) ≪한겨레≫, 2008년 6월 19일자.
20) ≪서울경제≫, 2008년 6월 19일자.

의 아트마켓'이라는 지향점을 향해 나아가기 위해서는 실험성과 작품성이 강한 초연작 위주로 갈 수밖에 없는 듯하다. 이러한 방침이 결실을 맺은 것이 창작지원작으로 선정한 〈마이 스캐어리 걸〉로, 이후에 미국 배링턴스테이지컴퍼니(Barrington Stage Company) 뮤지컬 씨어터 랩에 국내 창작 뮤지컬 사상 처음으로 선정되기도 했다. 대회의 마지막을 장식한 작품은 중국 고전을 새롭게 구성해 만든 판타지 뮤지컬 〈버터플라이즈〉이다. 〈노트르담 드 파리(Notre dame de paris)〉, 〈태양의 서커스(Cirque Du Soleil)〉 등에 참여한 초호화 제작진이 만든 작품으로 제작기간 3년에 제작비 85억 원이 든 초대형 뮤지컬이다.

이 밖에도 뮤지컬과 콘서트의 경계를 넘나드는 신개념의 뮤지컬 형태로 제13회 한국뮤지컬대상의 극본상을 수상했던 뮤지컬 〈오디션〉과 남경주, 최정원이 출연한 〈소리도둑〉도 함께 공연되었다. 지역 창작 뮤지컬인 〈만화방 미숙이〉는 대구 뮤지컬 공연 사상 최장기 및 최다 관객기록을 보유하고 있다. 한국 최고의 베스트셀러 그림책이 뮤지컬로 각색된 〈강아지 똥〉도 많은 화제를 모았다. 여기서 DIMF가 정체성을 확립하기 위해 노력한 흔적이 보이는데, 우선 서울에서 이미 흥행한 작품은 최대한 배제하는 등 메이저 시장에서 검증받은 흥행작은 가급적 무대 위에 세우지 않고[21] 〈만화방 미숙이〉처럼 대구를 비롯한 각 지역에서 창작된 뮤지컬을 등장시켜 지역민들의 관심과 참여를 유도하고자 했다.

현재 이 대회의 예산은 12억이 조금 못 미치는 11억 4,000만 원으로 국제 규모의 문화이벤트 예산으로서는 그다지 많지 않은 규모이다. 전체 예산의 10억 원을 문화체육관광부와 대구시에서 절반씩 지원했고 나머지는 티켓 판매대금으로 충당했다. 예산 부족 때문에 조직위원회나 운영 스태프의 대부분은 자원봉사자이다. 다행히 대회에 참가하는 해외초청작들은 아시아 시장에서의 가능성을 검증한다는 차원에서 매우 저렴한 비용으로 데려올 수 있었다.[22]

21) 단, 제2회 대회에서는 <소리도둑>, <오디션> 등 서울에서 상연했던 작품이 일부 포함되었다.

제2회 대회에서는 페스티벌 기간에 대구 동성로 일대와 소극장을 중심으로 다양한 공연들이 자율적으로 펼쳐질 수 있도록 DIMF프린지페스티벌을 신설했다. 이 페스티벌은 누구나 참여할 수 있는 '열린 축제'를 표방하며 거리 뮤지컬 쇼케이스, 저글링과 비보이 공연, 포토존 등 다양한 행사로 구성되어 관객들의 기대를 모았다. 이를 계기로 이 대회에 대한 시민들의 자유로운 참여를 유도해 무대에 친근하게 접할 수 있도록 하고 아트마켓으로서 역할을 수행할 수 있게 했다.[23] 주변 지역 대학생들의 참가도 두드러져 대경대학 뮤지컬과의 〈렌트〉와 계명대학교 연극예술과의 〈어처구니〉 등 8편이 DIMF대학생뮤지컬페스티벌을 통해 소개되었으며, 스타와의 데이트, 마술, 퍼포먼스 등을 통해 DIMF 프린지페스티벌의 다채로운 행사를 경험할 수 있었다. 7월 14일 동대구역 주변에 마련된 야외공연장에서 개막 전 공연이 펼쳐졌는데, 이곳에서는 DIMF대학생뮤지컬페스티벌의 본선 진출작인 계명문화대학 생활음악과 뮤지컬 팀의 〈아버지의 노래〉 공연과 오픈 콘서트가 열렸다. 주최 측은 관객이 뮤지컬을 가깝게 느끼고 소통할 수 있도록 노력해 영화 수준으로 관람료를 대폭 낮춰 누구나 쉽게 즐길 수 있도록 할 예정이라고 밝혔다.

　뮤지컬 시장의 수요와 공급 측면에서 대구시는 서울에 이은 두 번째 도시이다. 부산, 마산 등 인근지역에서도 뮤지컬을 보기 위해 대구를 방문하고 있을 정도로 수요가 확보되어 있다. 공연장 수 역시 서울을 빼면 대구가 가장 많은데, 2011년에는 대구에 뮤지컬 전용극장도 들어설 예정이라 인프라 측면에서도 아시아의 뮤지컬 중심지로 성장할 수 있는 가능성이 충분하다. 현재 축제를 발전시키기 위해 가장 중요한 부분은 충분한 예산의 확보이다. 이를 위해 관람료에 대한 부담을 크게 낮춰 대구는 물론이고 인근지역과 서울 관객까지 끌어들여 관객을 확충할 계획이다. 시작연도에 관람료가 너무 비쌌다는 의견에 따라 프로모션 가격전략을 활용해 메인 초청작 세 작품을 묶은 패키지 티켓 가격제도를 도입함으로써 관객 수의 확보

22) 《헤럴드경제》, 2008년 6월 19일자.

23) 《뉴스테이지》, 2008년 6월 5일자.

에 주력했다. 열린 축제를 표방하며 일반 대중이 더욱 친근하게 문화행사에 다가올 수 있도록 하고 궁극적으로는 국내는 물론이고 세계적으로 '뮤지컬 도시 대구'의 인지도를 향상시킬 수 있는 계기를 만드는 것이 목적이다.24) 한편, 대구뿐만 아니라 부산에서도 뮤지컬 축제가 열렸다. 바다의 도시 부산에서는 여름 피서 철을 이용해 뮤지컬 축제가 개최되었으며, 예정이며 피서와 뮤지컬 공연을 동시에 즐길 수 있는 장점이 있다.

4. 마당극

■ 과천한마당축제

과천한마당축제는 마당극이라는 예술영역을 소재로 출발해 현재는 경기도를 대표하는 문화예술축제의 하나로 자리 잡았다. 한마당축제의 근간을 이루는 마당극은 한국 전통연극의 장르로서 민중 혹은 서민적 정서를 반영한 공연예술로, 1970~1980년대의 사회적 모순과 정치적 억압에 대한 저항정신과 이를 표출하는 문화적 상징이었다. 1980년대 이후 정치적 민주화에 대한 사회적 관심이 급격히 감소되고 사회구성원의 생각과 가치관이 다양화되면서 마당극은 점차 쇠퇴했다.25) 그러나 1990년대 이후 각 지역을 대표하는 특색 있는 지역축제가 발전되면서 마당극은 여러 형태로 변화를 하면서 명맥을 잇고 있다. 서울공연예술제나 남양

24) ≪연합뉴스≫, 2008년 6월 2일자.

25) 마당극은 '마당놀이'라는 대중적인 파생양식을 마련하고 있다. 세부적인 내용은 김월덕, 「마당극의 공연학적 특성과 문화적 의미」, ≪한국극예술연구≫, 제11집(한국극예술학회, 2000.4), 349~378쪽; 김방옥, 『열린 연극의 미학 ― 전통극에서 포스트모더니즘까지』(문예마당, 1997) 참조.

<표 8-1> 과천한마당축제의 변화과정

구분	축제명	축제기간	추진 주체	참가 인원
1회	세계마당극큰잔치 97경기-과천 International Open Air Theatre Festival, Kyonggi-Kwachon	1997.9.6~28. 23일간	외부 조직위원회	11만 9,091명
2회	98 과천세계마당극큰잔치 98 Kwachon International Open Air Theatre Festival	1998.9.12~20일 전야제 포함 10일간	민선1기 축제 조직위원회	17만 4,000명 8개국 참가 (국내 포함) 30개 작품
3회	마당 99 과천세계공연예술제 Madang 99-Kwachon International Theatre Festival	1999.9.10~19일 10일간	상동	17만 명
4회	과천마당극 2000 Gwacheon Madangkuk Festival 2000	2000.9.22~10.1 10일간	상동	21만 명
5회	과천마당극 2001 Gwacheon Madangkuk Festival 2001	2001.9.14~23일 10일간	상동	21만 명
6회	과천마당극제 2002 Gwacheon Madang Festival 2002	2002.9.6~9.15일 10일간	민선3기축제 조직위원회	
7회	과천한마당축제 Gwacheon Hanmadang Festival	2003.9.23~28일 6일간	상동	13만 명 추정

자료: 장은영, 「과천한마당축제 — 공간의 변화에 관한 연구」(한국문화관광학회, ≪문화관광연구≫,
　　　제5권 제2호, 2003).

주, 거창, 춘천에서도 마당극을 테마로 한 문화예술축제가 개최되고 있지만 여전히 마당극의 중심에는 과천한마당축제가 있다.

1980년대 초에 조성된 계획도시인 과천시는 지역을 대표할 만한 문화적 기반이 미약하기 때문에 지역 정체성을 찾기 위해 다양한 노력을 기울이고 있다. 해마다 열리는 무동답교놀이 등이 그 사례이다.[26] 전체 인구수가 10만이 안 되고 다른 도심지역보다 관악산과 청계산에 둘러싸여 경관이 매우 좋고, 재정자립도가 상당히 높아 전국에서 가장 살기 좋은 도시로 여러 차례 선정되는 등 지역주민의 복지 및

26) gclove.go.kr(과천시 노인&장애인사이트), 「과천칼럼」, 2007년 8월 2일자.

여가에 관해 적극적인 정책을 펴는 도시로 잘 알려져 있다.

과천한마당축제는 지역축제의 출현을 희망하는 과천시와 세계 공연예술제를 준비하던 중앙 연극계가 서로 연대하여 탄생했다. 1995년 말 세계 공연예술축제를 준비하던 연극계는 자유롭고 실험성이 강한 연극을 상연할 서울과 지리적으로 접근성이 좋은 장소를 물색했는데, 과천은 그 조건에 완벽하게 부합했다.[27] 주변에 서울대공원, 서울랜드, 경마공원 등이 있어 주말에는 외부로부터 방문객들의 유입이 매우 많은 것으로 파악되고 있는데, 2004년도에 시행한 설문조사에 의하면 축제에 참관하는 방문객 가운데 50%는 과천시민, 25%는 서울시, 나머지 25%가 인근 도시지역에서 방문한 것으로 나타나고 있다. 또한 2005년 과천시민 인지도 조사에서는 96%의 시민이 축제의 존재를 잘 인지하고 있는 것으로 나타나 축제에 대한 관심도를 반영하고 있다. 다른 곳과 비교해 시가 주최하는 행사에 대한 시민 만족도도 가장 높게 나타나고 있다.

결국 과천한마당축제는 1997년 세계 마당극큰잔치 '97 경기-과천'이라는 이름으로 처음으로 개최되었다. 이 축제는 1997년 서울에서 열린 국제연극협회(ITI)총회를 계기로 예총 산하의 한국연극협회와 민예총 산하의 전국민족극운동협의회가 공동으로 주최했다. 이후 98 과천세계마당극큰잔치, 마당 99 과천세계공연예술제로 이어졌고, 2000년부터 2002년까지 3년 동안은 과천마당극제라는 명칭으로 개최되었다.

27) 의왕, 가평 등의 지방자치단체에서 유치에 나섰지만 새로운 극장설비에 필요한 재정지원이 한 기초단체로 편중되는 데 대한 반발이 만만치 않았으며 극장시설을 녹지대에 세우는데 따른 환경훼손의 문제도 심각하게 제기되었다. 지방자치단체는 문화산업단지조성이라는 개발의 논리로 접근했고, 이에 반대하는 환경보존의 논리가 충돌했다. 이에 연극계에서는 환경친화적인 연극제에 대한 논의가 있었고, 극장시설이 중요하지 않은 야외극의 개념과 혼용된 방식을 가진 마당극 중심의 연극제를 제안했다.

(1) 과천한마당축제의 연혁과 발자취

과천한마당축제는 1997년 9월에 제1회가 시작되어 23일간 진행되었고 2회부터는 10일씩 개최되었다. 2008년 경기도 대표 최우수축제에 선정된 과천한마당축제는 거리극과 야외극, 마당극을 중심으로 하는 아시아의 대표적인 거리극 축제로 다른 나라와의 거리극 공동제작 및 춘천마임축제와의 야외공연 공동 공모 등 국내 거리극의 발전을 위해 꾸준한 노력을 기울이고 있다. 매년 국내와 해외에서 공식 참가한 20여 편의 공연을 선보이며 지난 2004년부터는 신인 공연예술인에게 기회를 주기 위해 자유참가작 제도를 시행하고 있다.

한편, 2003년 제7회 대회에서는 대회 운영의 독자성을 확보하기 위해 개막공연을 직접 제작했다. 〈기원〉으로 명명된 이 작품은 시민과 전문공연예술인 80여 명이 함께하는 대규모 공연 퍼포먼스로 많은 눈길을 끌었다. 또한 2004년에는 관악산 계곡을 무대로 공연을 진행했는데, 극단 여행자는 실내공연장에서 선보이던 〈연(Karma)〉을 계곡의 수려한 경관을 배경으로 색다른 느낌으로 연출해 호평을 받았다. 2005년에는 〈천국의 정원〉이 시청 임시주차장에서 공연되었다. 고난 속에서도 결코 삶에 대한 의지를 잃지 않는 인간을 긍정적으로 표현해낸 작품으로 좋은 평가를 받았다. 2006년에는 국가 간 교류를 통해 공동으로 출품작을 제작했다. 〈색깔 있는 사람들〉을 선보인 프랑스의 극단 일로토피(Ilotopie)와 〈4-59번지〉로 친숙해진 한국의 극단 호모루덴스는 공동으로 참여해 작품 〈요리의 출구〉라는 거리극을 탄생시켰다. 이 공연을 통해 한국의 거리극이 세계 최고의 거리극축제로 잘 알려진 프랑스 샬롱거리예술축제에 진출하는 성과를 거두었다.

2007년에 한국의 극단 몸꼴과 네덜란드의 루나틱스(The Lunatics)가 함께 참여해 제작한 〈구도〉 역시 네덜란드에서 호평을 받은 후 수원 화성 국제공연예술제, 고양 행주문화제에서도 공연되었다. 2007년에는 처음으로 모든 공연을 야외에서 진행하여 한국을 대표하는 마당극·거리극·야외극 중심의 공연예술축제로서 자리 매김했다. 또한 과천 역사상 처음으로 중앙로를 650m 정도 차단해 공연장으로 활

용했다. 이곳에서는 프랑스의 〈요하네스버그의 골목길 ― 과천의 신기루〉가 공연
되었다. 뒤이어 2008년에도 시는 중앙로를 통제하고 〈야영(Bivouac)〉을 공연했
다.[28]

(2) 과천한마당축제의 발전과정

현재의 과천한마당축제의 효시라 할 수 있는 1997년의 세계마당극큰잔치는 거
리예술축제의 발전에 아주 중요한 시발점이 되었다. 그전까지 야외공간에서 이루
어지는 공연예술축제는 장소를 옮겨가며 개최되던 전국민족극한마당밖에 존재하
지 않았으며 그나마 마당극에 한정해 운영되었다. 당시는 야외극이나 거리극은
그 개념조차 일상화되지 못한 시기였다. 1970년대의 마당극은 탈춤, 남사당패 놀
이 등 전통적인 놀이와 연희양식을 이용해 민주화, 통일, 평등, 경제정의 실현과 같
은 정치적 주제를 다루면서 대학가와 일부 실내공연장을 중심으로 공연되고 있었
다. 이는 정치적 이슈를 확대하기 위해 시작된 유럽의 현대 거리극의 형성과정과
매우 유사하다. 세계마당극큰잔치는 그전까지 축적된 마당극을 중심으로 하여 실
내극을 야외로 끌어내는 새로운 형태를 제시하고 있다. 〈칼노래 칼춤〉, 〈일어서는
사람들〉, 〈밥〉 등으로 대변되는 당시의 마당극은 민주화운동과 더불어 참여를 중
요시하는 시대정신을 반영시키면서 정치적 주제를 전면에 내걸고 있었다. 또한 콜
롬비아의 〈무당 포폰〉 등 해외의 유명 거리극을 한국에 처음으로 소개해 관객들뿐
아니라 예술인들에게도 신선한 자극을 주었다는 점에서 중요한 의미를 찾을 수 있
었다. 그러나 충분한 준비기간 없이 갑작스럽게 축제가 개최되었던 까닭에 신선감
이 많이 떨어지는 지난 작품이 많았으며 또한 설화나 역사 소재를 중심으로 전통놀
이에 한정된 내용의 프로그램이 많아 전반적으로 주제가 지나치게 편중되었다는
평가를 받았다.[29]

28) ≪중부일보≫, 2008년 4월 8일자.
29) 이은경, 「열린 무대와의 교류, 과천한마당축제」, ≪한국연극연구≫, 제7권(한국연극사

한편, 1998년 제2회 대회는 첫해의 행사에 자극을 받아 상당수의 마당극을 새롭게 발굴하거나 창작해 선보인 것이 특징이다. 특히 광주 민주화운동과 제주 4·3항쟁을 소재로 한 〈금회의 오월〉, 〈4월굿 한라산〉 등 시대적 상황을 나타내거나 시사적인 암시를 보이는 소재에서부터 환경문제를 다룬 〈생명-바다풀이〉 등은 이목을 끌었다. 당시 사회의 중요한 문제를 심층적으로 표현한 〈신 태평천하〉, 〈바람을 타고 나는 새야〉 등도 화제가 되었다. 제2회 대회의 또 하나의 특징으로는 기존 마당극이 표방해오던 정치적인 분위기와 소재를 배제한 야외극들이 선보이기 시작했다는 것이다. 그러나 〈한여름 밤의 꿈〉과 〈여시아문〉과 같은 야외극은 지금까지 실내에서 공연되던 작품을 단순히 장소만 옮겨서 야외에서 새로 공연하게 된 것으로 완성도가 높은 야외극으로 평가하기에는 다소 무리가 있었다.

제3회 대회인 마당 '99 과천세계공연예술제는 새로운 집행부를 구성하여 개최했다. 지금까지 공연행사의 중심이 되었던 한국연극협회와 전국민족극운동협의회가 축제참여를 거부하면서 기존의 방식대로 축제를 운영하는 것이 어렵게 되었기 때문이다. 자연히 행사프로그램은 마당극 외에 음악과 무용 등으로 그 영역을 확대시켜 운영해야만 했다. 결국 대회의 주제나 콘셉트와는 거리가 먼 차별성이 없고 모호한 성격의 축제로 전락하는 것을 피할 수 없게 되었다. 개막 초기 대회의 중심이 되었던 정치적 성향이 강한 마당극은 거의 모습을 감추게 되었으며 더구나 마당극을 표방한 〈놀부타령〉, 〈뺑파전〉 등도 단순히 판소리를 재구성하는 수준에 머물러 새로운 시도나 실험을 배제한 채로 무대 위에 서게 되었다.

한편, 제4회~제6회 대회가 열린 2000년에서부터 2002년까지는 전국민족극협의회가 중심이 되어 과천마당극제라는 명칭으로 축제를 진행하게 됨으로써 마당극을 다시 관객에게 선보일 기회가 마련되었다. 마당극을 축제명칭으로 표방했기 때문인지 몰라도 사회적 메시지를 담으려는 공연들이 더 많아졌으며 해외공연을 빼고

학회), 299~344쪽; 「관 주도 공연예술축제의 현황과 전망」, 《한국연극연구》, 제7권 (한국연극사학회), 63쪽.

는 야외극과 거리극은 찾아보기 힘든 실정이었다. 이 시기에는 새로운 형태의 마당극들이 많이 제작되었는데 여전히 시사적이고 풍자적인 내용이거나 정치적인 색채가 강한 작품이 눈에 띄었다. 아쉽게도 그 중 새로운 시도나 완성도가 높은 것은 보기 어려웠다. 한편, 지역주민에게 참가 기회를 제공하려는 과천시의 의도와 마당극을 대중에게 뿌리내리려는 행사 주최 측의 의지가 겹쳐지면서 많은 아마추어 단체들의 참여가 뒤따르게 되었다. 이러한 영향 때문에 2002년 제6회 대회에서는 '거리연희'라는 프로그램의 일환으로 등장한 공연 양식이 거리를 비롯한 야외공간에서 선보이기 시작했다. 이를 통해 신인 공연예술인들이 자연스럽게 자신의 작품을 가지고 거리나 공개된 장소에서 표현하는 계기가 되었고 그 결과 한국 거리극과 야외극의 발전에 아주 중요한 역할을 했다.

2003년 제7회 대회는 다시 과천한마당축제라는 명칭으로 새로운 출발을 시도했다. 이것은 마당극이 기존의 정치적 성향을 지나치게 고수해 작품의 질적 수준이 기대에 미치지 못했다는 비판과 여론의 영향이 커다란 역할을 했기 때문이었다. 다시 제한된 조건에서 진행된 이 대회는 새로운 마당극의 등장 없이 커다란 이목을 끌지 못하고 시작되었다. 다행히 극단 여행자의 〈한여름 밤의 꿈〉이나 극단 돌곶이의 〈우리나라 우투리〉 등 전통적인 연희방식의 마당극과 현대적인 감각을 접목시킨 공연들이 시도되어 눈길을 끌었다. 김대균의 〈판줄〉과 〈통영오광대〉는 비록 옛날 공연방식을 그대로 답습했다는 지적은 있었지만 마당에서 열리던 전통연희의 진수를 보여주는 데에는 부족함이 없었다. 극단 유정의 〈정〉은 거리에서 불특정 다수의 관객을 대상으로 관객과 즉흥적인 상황을 설정하며 진행되는 등 거리극의 진수를 보여주었다.

2004 과천한마당축제는 '나눔'이라는 주제로 2004년 9월 14일부터 6일간 과천 정부청사 잔디마당을 중심으로 시작되었다. 지금까지 소외되었던 야외극을 중심으로 춤, 노래, 거리공연 등 다양한 부대행사와 퍼포먼스로 관객들의 호응을 얻었다. 또한 대부분의 공연이 무료로 진행되어 누구나 어렵지 않게 축제의 한마당에

참여할 수 있었다. 국내외 참가작의 공식적인 공연 프로그램으로는 독일의 연출가 디트마르 렌츠(Dietmar Lenz)와 협력해 연출한 백은아의 〈가믄장 아기〉를 개막작으로 예술가와 일반인이 함께 제작한 집단 퍼포먼스로 시작되었다. '나눔'이라는 이 축제의 주제에 맞는 국내 공연작 11편과 해외공연작 7편 모두는 가족이 함께 즐길 수 있는 공연 프로그램이다. 특히 형식과 틀에 매이지 않고 인형극부터 뮤지컬, 난장 벌림 등 다양한 장르의 공연을 관람할 수 있었다. 그 중 하나로 과천이 예로부터 전통 줄타기 명인을 많이 산출했다는 점에서 착안해 줄타기대회를 마련했다. 세계 줄타기의 명인들을 초청해 각국의 줄타기를 비교하고 감상하는 기회를 만드는한편, 그동안 잘 알려지지 않는 줄타기를 특별행사로 부각시켜 우리 문화에 대한 시민들의 참여를 유도했는데 한국과 인도, 이스라엘의 줄타기 묘기는 이 대회의 볼거리를 더했다. 인류 4대 문명 발생지의 하나인 인도를 주제로 해 인도의 연극, 무용, 곡예공연을 접할 수 있는 〈마하바라타 프로젝트〉, 〈시바의 춤〉, 〈줄타기와 곡예〉 등 3개 작품이 공연되었고 축제기간 동안에 줄곧 인도사진전, 인도미술전, 인도음식전, 수공예품전 등과 함께 인도문화를 체험할 수 있는 각종 부대행사가 진행되었다. 또한 재즈밴드를 비롯한 극단 영의 무대탐방 그리고 극단 뛰다의 인형극 따라 하기 등은 문화현장을 다채롭게 체험할 수 있는 기회를 제공했다. 그밖에 함평나비 전 같은 행사는 어린이들이 나비와 친해질 수 있는 자연학습장으로 활용되었고 분장 퍼포먼스인 〈아름다운 시절〉이나 개성 있는 인형들의 〈줄인형 서커스쇼〉는 신선한 재미를 더한 작품들로 평가받았다.[30] 이와 같은 노력을 통해 2004년 대회는 마당극뿐만 아니라 거리극과 야외극이 함께 공존하는 수도권의 대표적인 문화예술축제로 자리 잡은 과천한마당축제의 원형을 마련했다.

한편, 2004년 대회에서는 창작의욕을 고취시키기 위해 경연방식을 채택해서 그 결과 다섯 작품이 참가했다. 다만 전체적으로 수준이나 완성도에 있어서 미흡한 점

30) ≪연극뉴스≫, 2004년 9월 18일자.

이 많았고 거리극 혹은 거리무용의 공연 방식에 대한 기본적인 인식조차 부족한 작품도 눈에 띄었다. 대상으로 선정된 온앤오프무용단의 〈아스팔트 블루스〉는 노래방이라는 대중적인 소재를 바탕으로 공감을 유도하는 작품성이 돋보였으며 공식 참가작 중에서는 전통적인 연희양식을 현대화시킨 극단 노뜰의 〈귀환〉이 야외극 형식으로 공연되어 관심을 끌었다. 이 대회의 가장 큰 성과는 관악산 계곡에서 공연된 극단 여행자의 공연작품 〈연(緣)〉이었다. 특정 공간연극(site-specific theater)의 형태로서는 한국에 처음으로 소개된 것으로, 인생을 생로병사(生老病死)의 네 과정으로 나누는 우리의 전통적 가치관을 근간으로 인생에 대한 한국인의 긍정적인 모습을 잘 나타내었다. 〈연〉은 본래 실내극장에서 공연되던 것이었지만 작품의 내용이 인생과 자연의 섭리와 깊은 관련이 있었기 때문에 자연의 정취를 느낄 수 있는 관악산 계곡을 선택하게 되었다. 또 다른 작품인 〈오르페우스〉는 대사 없이 배우들의 섬세한 연기와 거대한 구조물 등을 효과적으로 이용하는 야외극으로서의 면모를 제대로 갖추었다. 이 작품은 2004년 서울공연예술제와 2005년 춘천마임축제를 거치면서 수정과 보완을 거듭해 완성도가 정점을 이루었다. 〈4-59번지〉는 거리광대극으로 관객들의 적극적이고 능동적인 참여를 잘 이용해 많은 주목을 받았다.

2006년 제10회 대회는 춘천마임축제와 공동으로 공모한 야외극 〈미몽〉[31] 외에 거리극단으로서 세계 최고의 위치에 있는 프랑스의 일로토피와 거리광대극으로 유명한 한국의 호모루덴스가 공동으로 제작한 거리극 〈요리의 출구〉를 비롯해 마당극인 〈다시라기〉, 야외극으로는 〈봄이 오면〉, 〈익스트림 로미오와 줄리엣〉 그리고 이동용 텐트를 야외에 설치하고 공연하는 〈꼭두〉가 공연되어 눈길을 끌었다. 9월 19일부터 24일까지 야외극, 거리극 중심으로 이어졌으며 해외에서 프랑스, 캐나다, 네덜란드, 폴란드, 일본, 중국 등 6개국이 출품한 10개의 작품을 포함해 총 34

31) 실험적 퍼포먼스를 위한 거리공연 <미몽>은 다양한 무대 효과와 영상을 이용해 새로운 야외극의 장르를 시도하는 작품이다.

개의 작품이 거리의 공연장소를 가득 메웠다. 개막식에는 캐나다 에어드리(Airdrie) 시의 린다 부르스 시장 일행 등 국내외 주요 인사와 축제에 참가한 6개국 공연단, 시민 등 이 참석한 가운데 진행되었다.

과천 정부종합청사 잔디마당 등에서 개막식이 펼쳐졌는데 시민과 연기자 등 70 여 명이 설화를 소재로 해서 재미있는 퍼포먼스로 표현한 개막작 〈은어송〉을 비롯 해 해외에서 참가한 6개국의 공연 10편과 국내 공연 24편이 관객들에게 선보였다. 한국의 참가공연팀 중에서는 지난 대회에서도 많은 관심이 쏠렸던 코퍼럴씨어터 (Corporal Theatre) 몸꼴의 〈리어카, 뒤집어지다〉와 폴란드극단 케이티오(KTO)의 〈시간의 향기〉는 주목을 받았는데, 모두 대사 없이 몸의 움직임만으로 인상적인 이미지를 보여주는 작품들이다. 이밖에 마임, 인형극, 익스트림 스포츠를 도입한 연극 등 다양한 갈래의 야외극들이 9월 23과 24일을 정점으로 펼쳐졌다.[32] 특히 9 월 22~23일 오후 7시 30분, 한마당에서 펼쳐지는 〈시간의 향기〉라는 작품은 극단 KTO의 것으로 폴란드를 대표하는 이 단체는 언어를 넘어선 음악적 표현으로 현대 야외극의 새 지평을 열었다는 호평을 받고 있다. 이 작품은 연출가인 예지 존의 유 년 시절의 경험과 기억이 모티브가 되어 주인공이 외부의 현실에 굴복하고, 아픔을 겪으면서 어른이 되어가는 과정을 담았다. 차이콥스키의 아름답고 역동적인 선율 속에서 전쟁의 공포와 잔인함, 그리고 사랑이 함께 펼쳐지며 갖가지 상징과 의상을 동원한 환상적인 무대도 매우 인상적이다. 마치 과거로 회귀하듯 관객들은 지난날 의 추억을 되새길 수 있었다. 이 밖에 한국과 프랑스 공동 제작한 〈요리의 출구〉, 관객들 머리위에서 펼쳐지는 공중 공연인 〈인간 모빌〉, 서커스와 무용을 결합한 〈비상 9·81〉 등도 관객의 눈길을 사로잡았다.[33]

부대행사로는 프랑스 문화의 모든 것을 체험할 수 있는 문화한마당, 나비생태관 과 문화체험 등 다양한 프로그램이 준비되었다.[34] 그 밖에 젊은 예술가의 실험무

32) ≪한겨레≫, 2006년 9월 20일자.
33) ≪스포츠조선≫, 2006년 9월 20일자.

대인 자유참가 거리극을 중심으로 재즈, 기타 밴드공연, 연날리기와 줄타기, 천연염색 등의 다채로운 체험행사도 열렸다.[35]

2006년 이후 과천한마당축제는 춘천마임축제와 공동으로 진행하는 야외극 공모제와 해외의 저명한 거리극단과 국내의 극단이 함께 참여해 제작하는 국가 간 공동제작, 그리고 거리극 경연대회 등을 통해 비로소 자리를 잡게 되었다. 모든 프로그램이 거리 등 야외공간에서 진행되는 한편, 정치성이 강한 마당극은 2003년 이후 그 모습을 찾기가 어렵게 되었는데, 극단 민들레, 극단 민예 등 몇몇 극단들에 의해 정치성을 배제하고 전통 연희양식을 중심으로 하는 마당극이 자리를 잡게 되었다. 2005년까지는 대중적인 공감과 일정한 작품성을 갖춘 마당극이나 거리극, 야외극이 축제의 프로그램을 충분히 구성할 만큼 안정적인 수가 확보되지는 못했지만 이 대회에 이르러서는 일정한 공연 규모 이상의 거리극과 야외극이 질적·양적인 측면에서 비약적인 발전을 이루었다. 문화예술영역의 축제로는 대중적으로 잘 알려진 영화제를 중심으로 음악제, 연극제, 미술·공예 등 여러 장르의 축제가 있지만 개방된 도시의 거리에서 자유롭게 진행되는 마당극·거리극을 소재로 하는 축제는 그 예를 찾기가 매우 어렵다. 2006년 제10회 과천한마당축제는 마당극으로 대변되는 특수한 공연 장르를 개척해 지역을 시민에게 문화에 대한 참여의식과 기회를 넓히고 지역을 대표하는 문화축제의 하나로 성장시켰다는 데 그 의의가 있다.

문화축제는 공연예술을 통해 사람들은 평소에 접하기 어려운 예술을 접할 수도 있도록 하고 평범한 일상에서 벗어나 잠시 휴식을 취할 기회를 제공한다. 문화축제를 발전시킨 프랑스의 사례는 과천한마당축제의 목표와 방향을 보여주고 있다. 따라서 앞으로의 과제는 과천한마당축제를 단순히 어느 한 도시의 축제로서가 아니라 세계적인 관심을 이끌 수 있는 문화축제, 더 나아가 세계의 거리예술축제들과의 적극적인 교류 및 협력을 통해 우리나라를 대표할 수 있는 새로운 문화축제로 만들

34) ≪뉴시스≫, 2006년 9월 19일자.
35) ≪조선일보≫, 2006년 9월 19일자.

기 위해 노력해야 할 것이다. 이를 위해 해당 분야의 관련 예술인들의 열정과 노력은 물론 행정기관의 지속적인 지원활동과 시민들의 적극적인 참여·협력이 무엇보다 중요하다. 그러나 지역축제에서 계절적인 집중현상(4, 5, 9, 10월)이 항상 문제점으로 지적되고 있듯이 문화예술공연도 일정한 시기에 집중적으로 개최되어 관객들이 분산되어 집객력에 한계가 되는 어려움이 많아 문제로 지적되고 있다. 현재한국의 축제는 약 1,200개로 추산되나 국제규모의 문화예술축제는 이것의 10% 수준에 머물고 있어서 아직은 선진국에 비해 부족한 실정이다. 대부분의 문화축제는 9~10월에 집중되어 효용성이 떨어지며 문화축제의 수준이 향상된 것도 사실이지만 서로 비슷한 프로그램을 구성해 정체성이 확립되지 못해 중복되거나 낭비적 요소가 많다. 지방자치단체별로 각자 지역의 특성에 맞는 독창적인 문화축제를 발굴해 지속적, 장기적으로 육성해나가야 할 것이다.[36]

(3) 2007년 과천한마당축제 부대행사일정

2007년 제11회 과천한마당축제는 과천한마당축제 조직위원회가 주관해 9월 29일부터 10월 3일까지 개최되었다. 이 대회는 프랑스 등 해외 5개국으로부터 7개 작품, 국내 15개 작품 그리고 9개 자유참가작이 10월 3일까지 열띤 경쟁을 벌였다.

풍성한 결실의 계절을 맞이하면서 세계인이 함께하는 축제마당, 다양한 부대행사프로그램으로 거리축제의 진수를 보여 주고 있다. 부대행사일정을 구체적으로 소개하면 다음과 같다.

■ **장수(영정)/가족사진 무료 촬영** — 한국사진작가협회 과천지부 회원들은 행복한 도시 '자연이 숨 쉬는 푸른 과천'에서 열리는 과천한마당축제장을 찾아온 시민을 상대로 다양한 추억만들기 행사의 일환으로 무료 사진촬영을 해주었다.

36) ≪문화일보≫, 2007년 9월 29일자.

·박스를 오브제로 한 마임&연극
·<다시라기>(극단 민예): 전래설화를 집단 퍼포먼스로 공연
·<봄이 오면>(예술무대 산, 김원범 마임컴퍼니): 진도의 장례풍속 중의 하나인 민속놀이를 극화
·<목각인형콘서트>(극단 보물): 수채화처럼 그린 삶의 추억과 전쟁의 아픔
·<이사 가는 날>(기막힌 놀이터): 정교한 목각인형들의 다양한 묘기콘서트
·<은어송>(과천민속예술단): 개막공연 도깨비놀음

·대상: 과천한마당축제장을 관람 온 시민

·장수(영정)사진: 65세 이상 어르신(8×10 인치)

·2대 가족: 부모와 함께(8×10 인치)

·3대 가족: 할아버지, 할머니 와 함께(11×14 인치)

·기타: 축제장에 온 관람자(5×7 인치)

■ **문화예술체험행사**(주행사장) — 사자놀이, 도예체험, 천연연색체험, 전통매듭, 추사서예가훈쓰기 등 전통예술을 바탕으로 한 다양하고 재미있는 프로그램 체험

■ **나비생태관**(주행사장 입구) — 꽃과 나비, 곤충을 조화한 환경친화적인 미니 생태 공원 조성, 나비생태관과 관련된 문화예술체험행사 진행, 과천 브랜드숍 운영

■ **잔치마당** — 축제에서 빼 놓을 수 없는 또 하나의 즐거움, 먹을거리 마당

2008년도 제12회 대회는 주행사장과 중앙공원 일대를 중심으로 6일간 120여 회의 공연 프로그램이 진행되었다. 경기도 최우수축제 중 하나로 선정된 이 축제는 시민 90% 이상이 공연과 부대행사에 적극적으로 참여했는데, 주민의 참여 비율을 다른 지역과 비교해보면 단연 상위를 차지하고 있음을 알 수 있다. 축제의 성공에 힘입어 재단법인 과천한마당축제는 150억 원의 기금을 확충했으며 현재는 기금 이자수입과 경기도 지원금만으로도 안정적으로 축제를 진행하고 있다.

5. 거리예술의 개념과 해외 사례

1) 거리예술이란 무엇인가?

거리예술은 최근에 주류의 문화예술에 대항하는 비주류의 성향을 다분히 함축하고 있다. 거리예술이란 장르를 소개하고 이를 정의한다는 것은 쉽지 않은 일이다. 개념의 모호함도 때문이기도 하지만 거리예술 자체가 아직 진행형인 장르이기 때문이다. 거리예술은 기존방식의 전문화 또는 제도화를 거부한다. 이런 한계를 고려하면서 거리예술을 정의하자면 '거리에서 벌어지는 예술행위'라고 할 수 있다. 그런데 여기서 '거리'는 어떻게 정의해야 할까? 일반적으로 거리에서의 예술이나 공연이 잘 발달되어 있는 유럽에서 거리예술가들은 말 그대로 '거리'에서만 공연하지는 않는다. 거리예술에서 '거리'의 의미는 거리를 포함한 공원이나 뜰, 광장, 주차장 등과 같이 특별한 건축물이 없는 도심의 공공장소는 대부분 거리예술가들의 창작 장소 및 공간이 된다. 거리예술가들은 거리예술이 벌어지는 공간을 통틀어 일반적으로 '대중공간(Public Space)'이라는 용어를 즐겨 사용한다. 대중공간에 대해 개념을 밝힌 사회학자 위르겐 하버마스(Jürgen Habermas)는 "대중공간은 여론이 만들어지는 장소, 의견의 교환과 논쟁의 장소, 커뮤니케이션을 위한 공간"으로 설명하고 있다. 더불어 그는 현대사회의 대중공간은 여러 가지 요인에 의해 꾸준히 감소하고 있다고 언급한다.

최근 거리예술가들은 사라져가고 정체되어 있는 대중공간에 자신의 작품을 적극적으로 선보이면서 활기를 불어넣어 가능한 많은 사람이 쉽게 문화와 예술을 향유할 수 있도록 노력하고 있다. 대중공간이라는 개념은 때때로 정치적·사회적 의미를 내포하고 있다. 따라서 문화예술을 위한 공간으로 직접적으로 대입시키기에는 무리가 따르는 경우도 있다. 때문에 예술의 시각에서 실제 벌어지는 공연들을 중심으로 거리예술의 공간을 정의할 필요가 있다. 일반적으로 공연이 진행되는 공

간을 지칭하는 말로 '공연장' 또는 '극장', '콘서트홀'과 같은 용어를 사용하지만 이와는 상반된 개념으로 통념적이면서 고정된 공간을 벗어난 '비관습적인 공간'과 앞에서 제시한 대중공간을 결합한 의미가 거리예술의 장소에 가장 근접된 개념이라 할 수 있다.

거리예술의 작품 대부분은 대중공간에서 진행된다. 때로는 사람들이 많이 모이는 도시의 유명한 광장이 될 수도 있고 사람들이 쉽게 찾지 않는 도심 구석의 한 모퉁이가 될 수도 있다. 또한 도심의 거리를 가로지르며 펼쳐지는 퍼레이드 공연도 결국은 도시의 대중공간을 이용하고 있다고 볼 수 있다. 결론적으로 거리예술의 개념은 '비관습적인 도심의 대중공간에서 관객들과의 상호작용을 하는 예술장르'로 설명할 수 있다. 그러나 기존 예술장르들의 개념과 비교할 때 의미가 매우 광범위하고 모호하기 때문에 다양한 논의가 제기되고 있다.

2) 거리예술의 특징

(1) 문화적 계승과 즉흥창작

거리예술은 다른 지역축제와 마찬가지로 긴 세월에 걸쳐 계승되어온 창작성 및 차별화된 표현력을 바탕으로 세대를 거쳐, 때로는 인근 지역과 가족을 중심으로 전수되는 장인적인 속성을 근간으로 하고 있다. 거리예술은 지역적 특성을 가미한 예술장르의 하나이고 속성상 주변환경과 상황변화에 맞춘 즉흥적인 진행이 주류를 이루며 축제 프로그램의 메인으로 참여하는 집단의 능력 또는 적극성·창작력이 대회의 성패를 좌우하는 중요한 요소이다. 그래서 극단의 단원들은 모두 연출가인 동시에 배우이다. 단원들은 대회참가를 위한 소품이나 세트를 제작하는 일을 직접 담당하기도 한다. 거리예술의 표현방법은 시대의 변화와 사회적 관심, 유행에 따라 끊임없이 변화하고 창조되는 등 사회의 발전과 조화를 이루고 있다. 예를 들어 거리예술의 기원이 되는 코메디아 델라르테(이탈리아 연극)[37]는 방언과 이탈리아 각

지방의 고유한 형식을 바탕으로 해서 각 극단의 고유한 자질에 따라 자신들의 레퍼토리를 바꾸어 나가려는 노력을 게을리하지 않았고 시대적 감각과 변화에 적절히 적응해 많은 사람의 마음속으로 깊이 파고들었다.

(2) 개방성과 대중성

거리예술에서 관객은 일반적인 공연이벤트에서의 감상을 목적으로 참가하는 수동적인 관객이 아니라 적극적인 자세로 참가해 공연 일부를 구성하는 체험형 관객이다. 그러나 이와 같은 적극성은 프로그램의 내용과 구성에 따라 능동적인 회피자세가 될 수도 있기 때문에 이벤트 주최자는 일상적인 무대를 중심으로 하는 공연행사보다는 훨씬 더 관객이나 보행자의 만족을 유도할 수 있도록 다양한 노력을 기울여야 한다. 거리에서 공연이나 문화행사가 진행되는 순간을 상상해보자. 거리예술에서의 관객은 주변을 우연히 또는 어떤 목적을 가지고 지나가다가 프로그램을 보고 공연에 적극적인 태도로 참가하거나 그냥 지나칠 수도 있다. 이들은 순식간에 행사장에 모여들기도 하고 프로그램에 만족하지 못하면 곧바로 자신의 일상생활 속으로 사라져버린다. 따라서 거리예술의 공연참가자나 출연자들은 보행자나 관객의 시선을 자극하거나 흥미를 유도할 수 있도록 다양한 연출을 시도하거나 독특한 퍼포먼스를 동원하게 된다.

37) 코메디아 델라르테(commedia dell'arte) ― 본래는 이탈리아어로 '기교의 코미디'라는 뜻이다. 14~18세기에 이탈리아에서 유행한 전통 연극의 한 형태를 가리킨다. 배우들이 가면을 쓰고 무대에 등장해 줄거리를 바탕으로 재치 있게 즉흥적으로 익살스러운 연기를 하는 가면 희극의 양상을 띠고 있으며 유럽 다른 나라의 즉흥극이나 희극 발전에 많은 영향을 주었다. 또한 코메디아 델라르테는 앙상블 연기를 강조하는 대중연극의 한 형태로서 현대 연극의 근간이 되고 있다. 중세 유럽의 연극배우는 단순히 제스처나 수사적 언변에 의존해 대본을 읽는 정도에 지나지 않았지만 코메디아의 배우들은 플롯만을 사용해 공연마다 반복되는 그 자신의 배역을 계속 발전시키면서 배우의 개성을 자유로이 표현하는 즉흥연기를 시도했다(출처: 『브리태니커 백과사전』).

거리예술은 기존의 다른 문화예술영역에 비해 예술의 대중성이 보다 확대되고 있다. 거리예술의 대중적인 속성은 한마디로 쉽게 문화예술의 장을 찾지 못하는 사람들에게 장벽을 없애고 눈높이를 낮추어 적극적으로 다가서려는 시도라 할 수 있다. 사회적, 경제적, 기타 여러 가지 이유로 기존의 공연예술에서 소외된 사람들에 대한 참여의 기회나 폭을 확대시킬 뿐만 아니라, 거리예술은 프로그램 내용도 주최자만이 아닌 대중적 참여나 지지에 의해 완성도가 증가되고 심화되어 가는 경우가 많다. 미셸 시모노(Michel Simonot)는 "거리예술은 미완성의 작품"이라는 견해를 나타내고 있다. 즉, 거리예술은 본래 기획, 연출된 작품 자체만으로는 완성된 프로그램이 되지 못하고, 또 하나의 구성요소로서 관객이 공간을 점유하고 일정 부분 주최자의 작품에 참여된 상태에서만 프로그램이 완성될 가능성을 갖는다는 것이다. 다시 말해서 거리예술에서의 관객은 단순히 관람자나 관객, 보행자로서의 의미 뿐만 아니라 공연의 한 부분을 구성하며 꼭 필요한 기능과 역할을 수행하고 있다는 점을 강조하고 있다. 이와 같은 의도는 대중성을 확대시킴으로서 공연장의 공간과 폭을 확대시키고 새로운 공연장소의 개발과 함께 다양한 작품을 창작하려는 예술의 본질적인 물음과 일맥상통한다. 이러한 움직임은 공연활동의 중심이 되어오던 실내공연과 같은 고정화, 관습화된 기존의 공연형식과 관객들의 수동적인 역할에서 벗어나 새로운 형태의 적극적이면서 능동적인 관객들의 역할을 수용하고 기대하려는 색 다른 움직임의 표현일 것이다.

(3) 공연장소의 유연성

고정화된 무대를 떠난 거리예술의 공연장소는 더 많은 관객이 자유롭게 참가할 수 있는 여건이 조성됨에 따라 기존의 무대와 비교해 공연에 활용될 공간과 면적이 훨씬 확대되고 있다. 현대인들의 삶의 터전인 도시는 필연적으로 여러 형태의 다양한 대중공간이 존재한다. 거리예술은 도시의 대중공간을 중심으로 유연성이 확보된 장소에서 펼쳐진다. 따라서 도시의 경관이나 조경, 독특한 분위기는 거리예술

창작자들에게 아주 중요한 요소로 작용한다. 도시는 때로는 고정된 특정장소에서 또는 즉흥적으로 마련된 임시공간에서 다채롭게 자유로운 표현이 가능하고 이렇게 제공된 장소 하나하나는 다시 커다란 공연장이 되기도 한다. "도시는 360도가 공연장이다"라고 주장하는 이탈리아의 피노 시모넬리(Pino Simonelli)의 말과 같이 도시의 건축물과 구조물들의 조경은 거리예술에 등장하는 작품에 중요한 부분으로 작용한다.

(4) 강한 축제성향과 거리예술

거리예술은 개방된 장소에서 밖으로 드러내기 쉬운 예술장르의 속성과 함께 대부분 실내공간이 아닌 야외공간을 표현의 주 무대로 삼는다는 점에서 다른 문화예술행사보다 축제적 성향이 매우 강하다. 또한 기존의 감상위주 공연행사와 비교해 볼 때 대중의 폭넓은 참여에 따라 자유롭게 표현하고 체험하며 분위기에 편승해 함께 즐기고 노는 현장체험 중심의 축제 성향이 매우 잘 나타난다. 최근 들어 이벤트는 사회 각 분야에 관심을 끌게 되면서 새로운 용어로서 등장하고 있다. 축제의 뜻을 올바로 이해하기 위해서는 최근 빈번히 사용하고 있는 이벤트와의 의미적인 관계와 차별점에 대한 언급이 요구된다. 축제는 역사적 전통 제례행사[祭]에 오락적 요소[祝]가 더해진 용어라는 점에서 볼 때도 각 지역의 문화와 정서가 가미된 토착축제의 계승·발전이 오늘날 지역축제라 할 수 있을 것이다.

3) 거리예술의 해외 사례

거리예술에서 등장하는 각종 프로그램에서 실제 축제적인 요소가 차지하는 비중은 점차 확대되고 있다. 프랑스 거리예술축제는 보통 10~20년의 비교적 짧은 역사를 가지고 있으며 대부분 1980년대 말에서 1990년대 초에 시작되었다. 이 시기는 프랑스의 문화예술의 대중화와 지역분권이 활발하게 진행되던 시기이다. 특히

1980년대는 문화예술축제의 전성기로 프랑스 각 지역에서 활발히 꽃 피는 시기였다. 1985년부터 매년 6월 21일 전국에서 벌어지는 음악축제(Fête de la musique)를 중심으로 다양한 형태의 축제가 진행되고 있으며 이 음악축제는 현재 100여 개국 이상이 참여해 개최되는 대규모 행사가 되었다. 프랑스에서 거리예술장르를 행사의 프로그램으로 편성하고 있는 축제는 200여 개가 넘는다. 또한 거리예술을 중심 프로그램으로 하는 경우는 100여 개 되는 것으로 추산되고 있다. 축제의 운영주체를 비율로 살펴보면 시 49%, 협회 18%, 사회문화기관 16%, 극단 10%, 기타 문화단체 7%로 나뉘어 있다. 결국 공공자치단체인 시가 축제운영에 주도적인 역할을 하는 셈이다. 그리고 운영주체는 조금 다르지만 축제운영 예산을 시를 비롯한 공적 기관에서 지원하고 있는 것을 감안하면 축제운영에 있어 도시가 차지하는 비중은 절대적이라 할 수 있다. 축제가 열리는 시기를 보면 7월부터 8월까지 두 달 동안 전체 축제의 39%가 열린다. 이 시기에 집중되는 이유는 비가 많이 오지 않고 온화한 기후 때문에 사람들이 참여하기 쉽기 때문이다. 또한 이 시기는 공시적인 실내공연의 비수기로서 문화행사가 거의 열리지 않기 때문에 경쟁력을 높일 목적으로 개최되기도 한다.

1982년에 처음 시작된 후 매년 8월 첫째 주에 열리는 프랑스 서남부 페리그(Périgueux) 시의 미모스(Mimos)축제는 실내공연과 함께 거리공연이 구성되어 관객의 마음을 사로잡는다. 프랑스의 대표적인 마임축제로 페리그 시는 축제 프로그램뿐만 아니라 도시의 아름다운 조경과 포도주, 특색 있는 지역음식으로 잘 알려져 있다. 미모스축제는 2006년 한불수교 120주년을 맞이해 특별히 한국을 주빈국으로 초청하고 8월 5일을 '한국 마임의 날'로 정해 다양한 행사를 마련했다. 이 기회를 통해 극단 호모루덴스의 〈4-59번지〉와 사다리움직임연구소의 〈두 문 사이〉가 프랑스 관객들에게 처음으로 소개되었다. '한국 마임의 날'에 진행된 다양한 행사는 마임의 본고장인 유럽에서 한국 마임과 춘천마임축제를 본격적으로 소개할 수 있는 기회가 되었고, 아시아 최대 마임축제로서 인지도를 높이고 더 많은 교류가 이

어지는 계기가 되었다. 페리그의 축제는 다른 마임축제에서 봐온 오락성이나 대중적인 축제 분위기와는 달리 프로그램의 완성도가 매우 높고 세련되었다. 이곳에서는 축제기간 동안 매일 오전 11시에 축제를 주최하는 사람들은 물론이고 연출가와 언론관계자, 평론가 그리고 일반 관객들이 함께 모여 공연에 대한 의견을 주고받는다. 공연에 대한 내용 및 궁금한 것에 대한 생각이나 의견들을 자유롭게 토론하고 교환해 주요한 사항은 언론에 소개하며 사소한 개인의 주장이라도 놓치지 않고 이를 공연에 반영시킨다. 공연행사가 중심인 이 축제는 미리 티켓을 구매해놓지 않으면 관람하기 어렵고 공연장 앞에서 오래 기다려야 하기 때문에 사무국에 전화해 티켓을 예매하는 것이 가장 좋은 방법이다. 공연정보는 인터넷(perso.wanadoo.fr)을 통해 미리 살펴볼 수 있으나 프랑스어로만 안내되기 때문에 어려움이 있다.

6월과 9월에도 많은 거리예술축제들이 열리는데, 소트빌(Sotteville) 시에서 6월 마지막 주에 벌어지는 비바시테(Vivacité)와 코냑(Cognac) 시에서 9월 첫째 주에 열리는 쿠드쇼프(Coup de chauffe)축제가 대표적인 유형이다. 그 밖의 연말과 연초에도 많은 축제들이 집중되어 열린다.

한국의 거리공연도 오랜 역사를 자랑한다. 조선시대 마당놀이에서 알 수 있듯이 지배세력인 사대부 양반문화와 달리 쾌활함과 자유로움이 넘쳐나는 거리공연이 서민들의 애환을 함께했다. 그러나 거리공연이 성황을 이루는 곳은 아무래도 유럽이다. 1960~1970년을 기점으로 비약적으로 성장했다. 거리예술만을 전문으로 하는 단체도 매우 많아 프랑스에만 전문단체가 1,000여 개가 넘는다. 한국의 거리공연 전문단체는 10여 개 정도로 수치로만 봐도 엄청난 차이가 있음을 알 수 있다. 유럽의 거리공연이 발전한 것은 거리공연을 '문화민주화'라는 시각에서 접근했기 때문이다. 프랑스의 경우 실내공연은 국민의 10%가량만 보지만 거리공연 관람 비율은 30%가 넘는다. 예술은 특정계층의 전유물이 아니라 누구나 즐기는 것이라는 정신이 거리공연의 활성화로 이어졌다.

지방도시의 적극적인 노력도 거리 예술의 발전에 많은 기여를 하고 있다. 거리공

연의 메카인 프랑스에는 세계적으로 유명한 2개의 거리공연축제가 있는데, 그것은 프랑스 중부 오리악(Aurillac) 시에서 열리는 오리악국제거리축제(Festival international du théâtre de rue d'Aurillac)와 샬롱쉬르손(Chalon-sur-Saône) 시의 샬롱거리극축제(Festival International CHALON DANS LA RUE)이다. 둘 다 무료로 관람할 수 있지만 두 축제의 성격은 약간 다르다. 오리악축제는 누구에게나 열려 있으며 참가에 특별한 제한은 없다. 매년 8월 넷째 주에 열리며 프로에서 아마추어까지 400여 개의 극단이 참여한다. 오리악 시민의 5배가 넘는 약 15만 명의 관객이 몰려 도시는 '문화난장판'이 된다. 반면 샬롱축제는 기준이 매우 엄격하다. 7월 셋째 주의 공연에 참가하려면 까다로운 심사를 통과해야 한다. 나흘간 30편의 공식극단 작품과 130편 내외의 비공식극단 작품만 무대에 오른다. 공연의 질을 일정 수준 이상으로 유지하고 제대로 된 공연 환경을 마련하려는 의도이다. 이 때문에 같은 거리공연축제라도 오리악과 샬롱의 축제는 보는 재미가 다르다.38)

(1) 샬롱거리극축제

매년 7월에 열리는 사흘간의 거리극 축제기간 동안 소도시 샬롱은 거리극 배우들과 관객들로 넘쳐난다. 샬롱거리극축제는 일정한 수준 이상의 예술공연을 엄선해서 새로운 거리극 축제의 이미지를 선보이며 오리악거리극축제와 더불어 세계의 거리극을 이끌어가고 있는 프랑스의 대표적인 공연예술축제이다. 프랑스의 중부를 흐르는 아름다운 손(Saône) 강가에 자리 잡은 샬롱(정식 도시명은 샬롱쉬르손이며 '손 강가의 샬롱'이라는 뜻) 시는 거리공연이나 축제를 하기에 적합한 자연조건을 가졌다. 1년 중 해가 뜨는 일광시간이 유럽에서 가장 길고 여름에도 기온은 높지만 상대적으로 습도가 높지 않아 쾌적한 느낌을 유지한다.

샬롱 시는 포도주와 소고기로 유명한 부르고뉴(Bourgogne) 지방의 중심도시로

38) ≪동아일보≫, 2007년 6월 1일자.

맛의 도시로도 널리 알려져 있다. 프랑스에서 가장 유동인구가 많은 파리(Paris)에서
의 접근성도 좋기 때문에 여름철에는 많은 관광객들이 이곳을 찾는다. 상주인구는
약 5만 7,000명 정도이고 옛 건축물이 고스란히 남아 있는 구시가지가 비교적 잘 보
존되어 있으며 근대사진의 발명가라고 불리는 니세포르 니엡스(Nicéphore Niepce)
를 기념해 만든 국립사진박물관과 초대 루브르박물관장을 지낸 도미니크 비방-드농
(Dominique Vivant-Denon)을 기념한 드농박물관, 그리고 60여 개에 이르는 문화예
술 관련 협회가 활발한 활동을 전개하는 등 문화활동과 관련한 샬롱 시의 주변환경
은 매우 양호하다. 또한 샬롱 시에는 이미 천년의 역사를 자랑하는 카니발이 열리는
데 니스(Nice)와 덩케르크(Dunkerque)에 이어 프랑스에서 세 번째로 오래된 카니발
이다. 오랜 카니발 전통과 축제에 대한 열정, 참여의식은 시민들이 거리예술이라는
장르에 쉽게 친숙하게 하는 데 많은 도움이 되었다.

샬롱거리극축제는 오리악축제보다 한 해 뒤인 1987년에 두 명의 지역 예술가인
피에르 라야(Pierre Layac)와 자크 캉탱(Jacques Quentin)의 제안으로 시작되었다.
휴가철이라 대부분의 공연장이 문을 닫아 시민들이 문화예술을 즐길 수 없는 시기
에 거리예술을 테마로 한 축제행사를 당시 시장인 도미니크 페르벤(Dominique
Perben)에게 요청했다. 즉 이미 문화적으로 왕성하고 심화된 활동이 전개되고 있던
이 도시에서 거리예술축제의 시작은 문화적인 다양성과 독특한 예술장르에 대한
체험 기회를 극대화시키는 계기가 되었다.

샬롱거리극축제는 보통 30편 정도의 공식극단과 130편 내외의 비공식극단이 참

여하며, 7월 셋째 주에 4일간 행사가 펼쳐진다. 오리악축제와 함께 유럽 거리극의 전시장 역할을 하면서 다양한 형태의 거리예술공연을 선보인다. 공연작품수를 일정하게 제한해 축제기간에 사람들이 과도하게 편중되는 것을 방지하고 이를 통해 수요와 공급을 일정한 수준으로 조절하는 공연환경을 유지하고 있다. 다시 말해서 축제에 참가하는 극단들과 관객들에게 일정수준 이상의 공연의 질을 보장하고 한 곳에 집중되는 관객들 때문에 발생하는 축제운영상의 문제점을 사전에 방지해 최적의 관람환경을 마련하는 것이다. 샬롱 시는 거리예술의 발전을 도모하고자 1991년부터 아바트와(L'Abattoir, '도축장'이라는 뜻)라는 거리극제작소를 운영해왔다. 정식명칭은 거리예술제작센터(Centre national des Arts de la Rue)로 프랑스 거리예술 창작의 중요한 거점이 되는 장소이다. 당시 축산산업이 점차 쇠퇴하면서 부르고뉴 지방의 여러 도축장은 문 닫을 상황에 처했었다. 예술감독이었던 피에르 라야는 이 공간을 예술제작 공간으로 다시 활용해줄 것을 제안했고 샬롱 시가 이를 받아들여 일정기간 동안 거리예술가들이 창작활동을 전개할 수 있도록 다양한 제도를 마련했으며 13년에 걸쳐 120여 극단이 이 제작소에서 창작활동에 임했다.

이후 거리예술제작소는 프랑스 전역으로 확대되어 거리예술의 창작을 활성화하는 데 커다란 기여와 가교역할을 하게 되었으며 멀지 않아 샬롱의 아바트와제작소는 프랑스 문화부의 지원 아래 국립거리예술 제작센터로 승격될 예정이다. 샬롱 시의 경우처럼 축제 주체가 운영하는 거리예술제작소는 실제로 여러 가지 시너지 효과를 기대할 수 있다. 제작소에서 창작을 마친 작품들은 기간이 한정된 축제와 달리 연중 공연을 계속하게 된다. 즉 시민들은 일 년 내내 상시적으로 거리공연을 감상할 수 있고, 거리예술가들은 축제기간에 한정하지 않고 안정적으로 공연활동을 계속할 수 있다.

7월 중순부터 약 4일간 개최되는 샬롱거리극축제는 말 그대로 샬롱 거리 곳곳에서 하는 우리로 보면 거리극, 마당극과 같은 축제이다. 시청 주변이 주요 공연으로 활용되며 이 대회가 표방하고 있는 거리예술극과 같이 관객들은 자유롭게 거리에

서 그리고 그냥 길을 걷다가 공연과 접하게 된다. 샬롱도 아비뇽축제와 같은 의미
의 In과 Of 공연으로 구분되어 있지만 거리에서 하는 공연들이 대부분이기 때문에
In의 경우도 대부분 무료로 관람할 수 있다. 그러나 In 공연의 경우에는 공연에 따
라서 티켓을 선착순으로 미리 배분하는 경우가 많다. 중요한 것으로 In 공연 프로
그램의 공연 스케줄 가운데 'B(Billet, 영어로 ticket)'라고 표시되어 있는 것은 티켓
이 필요한 공연이라는 뜻이다.

샬롱거리극축제는 2004년 예술감독이 바뀌면서 새로운 전환기를 맞이했다. 새
로 부임한 페드로 가르시아(Pédro Garcia)는 예전 예술감독의 기조를 유지하면서
조심스럽게 축제의 변화를 모색하고 있다. 샬롱 시를 넘어 축제의 장소를 주변의
지역으로 확대시켜 제2의 도약을 준비하고 있다.

일반적인 문화예술공연과 비교해보면 프랑스의 거리예술은 비주류적 성향이 강
하다. 또한 거리예술가들의 관계는 단순한 문화적 교류와 소통의 의미를 넘어 거리
예술의 발전을 함께 고민하고 실험하는 동반자로서의 성격이 강하다. 그들의 유대
관계는 다른 예술영역과 비교해 유대가 돈독하면서도 어떤 의미에서는 타 장르와
는 쉽게 융화되지 않으려는 배타적인 성향이 뚜렷하게 나타난다.

한편, 거리예술간담회에서 논의된 현대 거리예술의 발전과정을 살펴보면 미래

거리예술의 지향점을 알 수 있다. 2007년 1월 19일 대학로 중앙대학교 영상예술원에서 열린 강연자인 프랑스 부르고뉴 대학 교수 세르쥬 쇼미에(Serge Chaumier)에 의하면 현대의 거리예술은 다음의 세 가지 특성이 혼합된 것으로 보고 있다. 첫째예술적인 참여형식, 둘째 전복과 선동을 꾀하면서 관중의 반응을 이끌어내는 형식, 셋째 관중들의 요구에 맞춘 형식이 그것이다. 이와 같은 거리예술의 특성은 서로 모순되는 점도 있지만 모순점들을 혼합하고 잘 융합시켜 다양한 창작활동을 보여준다. 때때로 문화예술 기획자들은 대중의 취향을 따라 공연을 기획할 것인지 또는 대중의 취향을 무시하고 작품성, 창작성을 강조하는 작품을 제작해야 하는 것인지를 결정해야 한다. 대다수 대중이 만족하는 공연과 이와 반대로 소수를 위한 실험적이고 도전적인 공연 사이에서 적절한 균형을 유지하는 것이 중요하다.[39]

(2) 오리악거리극축제

한국 강원도의 태백시를 연상케 하는 중부 내륙의 산간지대에 위치한 오리악은 프랑스 중부의 한적한 도시로 기차로는 파리에서 6시간 이상 걸리는 외딴곳에 위치하고 있다. 한여름에도 밤에는 서늘한 기온을 느낄 수 있는 해발 1,000미터의 산간도시 오리악은 캉탈 데파르트망(Cantal département)의 소재지로 인구 3만 명의 소도시이다. 오리악국제거리극축제는 매년 8월 넷째 주에 열린다. 밀려드는 인파가 오히려 공연진행의 방해가 된다고 행사를 주최하는 협회 에클라(Eclat) 측이 하소연할 정도로 많은 관객이 몰려드는데, 축제기간 동안 약 15만 관객들이 몰려들며 아비뇽축제보다 많은 400여 개 극단이 단 4일 동안 야외에서 공연을 펼친다. 1996년부터 예술감독을 맡고 있는 장-마리 송지(Jean-Marie Songy)는 거리극의 표현양식을 적극 옹호하는 진보적인 시각을 가진 것으로 유명하다.

39) blog.naver.com. 2007년 8월 20일, 조동희, 「과천한마당축제와 프랑스 샬롱거리극축제」; 조동희, 「축제문화와 도시공동체(지역축제 사례분석 — 과천한마당축제)」(김대중컨벤션센터 학술세미나, 2006).

◎ 오리악거리극축제

개최국 프랑스 오리악 시 시작연도 1986년 행사시기 8월 넷째 주(4일간)
참가작품 프로에서 아마추어 400여 개의 극단이 참여
행사구분 In과 Off 공연으로 구분(공연작품수를 제한하지 않음)
공식 홈페이지 www.aurillac.net

유럽 거리극의 종합무대라는 수식어를 가진 오리악국제거리축제는 1986년 프
랑스 거리극의 선구자로 불리는 미셸 크레스뱅이 기획·창설했으며 첫해 참여극단
은 6개, 관객 수 2,000명에서 이제는 참여극단 400여 개, 관객 수 15만의 비약적인
성공을 거두었다. 이 대회는 1인 광대극부터 대규모 인원이 참여하는 형식까지 거
리에서 펼쳐지는 온갖 다채로운 양식을 보여준다. 오리악축제는 공연을 사고파는
시장의 역할도 하게 되는데 이 때문에 오리악축제를 거리극 전시장(vitrine)으로 부
른다. 축제에 참가하는 작품은 자유 형식으로 특별한 제한이 없고 누구나 공연을
할 수 있으며 자유롭게 참여해서 즐길 수 있다.

이처럼 오리악거리극축제는 이미 포화상태를 넘어섰다. 그래서 몇 년 전부터 축
제의 기간을 늘리고 공연 공간을 넓히는 시도를 하고 있다. '거리예술시즌'을 만들
어 공식적인 축제기간 이전에 작품을 공연하고 공연 공간을 오리악 시를 넘어 인근
도시로까지 확장하고 있다. 이런 움직임은 2000년 이후 쉽게 찾아볼 수 있다. 2004
년에는 파라플뤼(Parapluie)국립거리극제작소를 이웃 노셀(Naucelles) 시에 창설했
다. 오리악 인근 16개 마을이 공동으로 토지를 투자해 설립된 곳으로, 이곳은 거리
극의 환경에 맞게 설계되어 철공 제작실, 목공 제작실, 의상실, 소품실 등이 마련되
어 있다.

2004년과 2005년 프랑스 오리악거리축제에서는 초기 오리악 축제에서 두드러
졌던 정치적 성향이 눈에 띄게 사라지고 보다 대중적이며 대중적인 작품들이 눈에
띄었다. 오늘날 외형적으로 비대해진 거리극축제의 규모, 물량적으로 확대된 거리
극 단체의 숫자는 초기 거리극과 거리극축제가 추구했던 가치들을 이어나가기 어

럽게 하는 듯하다. 2007년 대회는 8월 22일에서 25일까지 4일간 열렸다.[40]

40) 예술기차, "지구별 축제탐험대"(cafe.daum.net/ariC); 조동희, 「축제문화와 도시공동체(지역축제 사례분석 ― 과천한마당축제)」(김대중컨벤션센터 학술세미나, 2006).

참고문헌

국가균형발전위원회·국토연구원·한국지방행정연구원. 2006. 『살기좋은 지역만들기 유형별 해외 사례』.

국토연구원. 2002. 『세계의 도시』. 파주: 한울.

기타모토 마시타케(北本正武). 2003. 『이벤트의 천재들』. 최기상 옮김. 서울: 커뮤니케 이션북스.

김동식 외. 2003. 『날씨마케팅』. 서울: 지식공작소.

김염제. 1991. 『소비자 행동론』. 파주: 나남.

김영순 외. 2006. 『축제와 문화콘텐츠』. 서울: 다할미디어.

김은영. 2000. 「테마파크 이용객 라이프스타일에 따른 선택속성 요인에 관한 연구」. 세종대경영대학원 석사논문.

김재민. 1996. 『신관광경영론』. 서울: 일신사.

김종의 외. 2004. 『마케팅이론의 응용 및 특수마케팅』. 서울: 형설출판사.

김준기 외. 1996. 『테마의 시대』. 서울: 세진사.

김천중 외. 1999. 『관광상품론』. 서울: 학문사.

김춘식·남치호. 2005. 『세계 축제경영』. 파주: 김영사.

김태일. 2002. 「지역이벤트의 홍보전략에 관한 사례연구-광주김치축제를 중심으로」. 광주대학교 대학원 석사학위논문.

김희진 외. 1997. 『세일즈프로모션 이론과 전략』. 서울: 한국광고연구원.

_____. 2006. 『이벤트전략과 기획실무』. 서울: 월간이벤트.

김희진. 2001. 『IMC시대의 이벤트 기획론』. 서울: 커뮤니케이션북스.

_____. 2004. 『세일즈프로모션』. 서울: 커뮤니케이션북스.

_____. 2005. 『광고프레젠테이션의 실제』. 서울: 커뮤니케이션북스.

_____. 2007. 『일본테마파크의 사례와 전략』. 서울: 커뮤니케이션북스.

다카하시 마코토(高橋誠). 2002. 『기획력을 기른다』. 김영신 옮김. 서울: 지식공작소.

도비오카 겐(飛岡健). 1998. 『이벤트의 마술』. 최유진 옮김. 파주: 김영사.

레오나드 호일(Leonard Hoyle). 2005. 『이벤트마케팅』. 박용희 옮김. 서울: 경문사.

류선우. 2006. 「유통업계 할인점의 SP전략에 관한 사례연구」. 광주대학교 대학원 석사
 학위논문.

류정아. 2003. 『축제인류학』. 파주: 살림.

리처드 플로리다. 2002. 『창조적 변화를 주도하는 사람들』. 이길태 옮김. 서울: 전자신
 문사.

문시영. 2005. 「문화관광축제 정책방향」. 제2회 한국이벤트컨벤션학회 세미나. 12월.

문원호. 1996. 『국제문화예술제와 도시발전』. 서울: 도시문제.

문화체육관광부. 2006~7. 『2006~7 문화관광축제 종합평가보고서』. 서울: 문화체육
 관광부.

문화체육부. 1995. 『한국의 지역축제』. 서울: 문화체육부.

_____. 1996. 『한국의 지역축제』. 서울: 문화체육부.

박명호 외. 2000. 『마케팅』. 서울: 경문사.

박숭준. 2000. 「세일즈프로모션 효과와 심리학 이론에 관한 고찰」. ≪상암기획연구논
 문집≫, 하반기호.

박신의 외. 2002. 『문화예술 경영 이론과 실제』. 서울: 생각의나무.

박원기 외. 2003. 『개정판 광고매체론』. 서울: 케이에이디디.

서범석. 2001. 『옥외광고론』. 파주: 나남.

_____. 2004. 『광고기획론』. 파주: 나남.

서울시정개발연구원. 2002. 『문화도시 서울을 위한 문화공간 기획에 관한 연구』. 서
 울: 서울시정개발연구원.

시노자키 료이치(篠崎良一). 2004. 『홍보, 머리로 뛰어라』. 장상인 옮김. 서울: 월간조
 선사.

안석근. 1990. 「산업사회 도시축제의 기능에 관한 연구」. 중앙대학교대학원 석사학위
 논문.

엄서호·서천범. 1999. 『레저산업론』. 서울: 학현사.

유승우 외. 2004. 『지역축제가 농촌지역활성화에 미치는 영향』. 서울: 한국농촌경제연
 구원.

유현옥. 2003. 『춘천마임축제 리포트: 도깨비 되어볼까』. 서울: 다움.

윤기훈. 1996. 「SP미디어 광고의 현황과 전망」. ≪제일기획사보≫, 6월호.

윤용성. 2001. 「지역이벤트의 기획. 운영조직에 관한 연구－전남 지역을 중심으로」.
　　　광주대학교 언론홍보대학원 석사학위논문.

이각규. 2001. 『21세기 지역이벤트전략』. 서울: 커뮤니케이션북스.

＿＿＿. 2001. 『이벤트 성공의 노하우』. 서울: 월간이벤트.

이경모. 2005. 『이벤트학원론』. 서울: 백산출판사.

이봉석 외. 1998. 「관광사업론」. 서울: 대왕사.

이상일. 1996. 『놀이문화와 축제』. 서울: 성균관대학교출판부.

이시훈. 2000. 『인터넷 광고효과모델』. 서울: 커뮤니케이션북스.

이영식. 1997. 『이벤트 PD』. 서울: 청문각.

이왕건. 2005. 「지역공동체 조성과 민관협력」. ≪국토≫, 통권288호, 10월.

이주한. 2000. 「테마파크 이용객의 만족도에 관한 연구」. 경기대학교 대학원 석사논문.

이현식. 2006. 「한국의 지역축제 지원정책 현황」. 『축제정책과 지역현황』. 서울: 연세
　　　대학교 출판부.

임영수. 2003. 「테마파크 산업의 서비스마케팅 믹스전략에 관한 고찰」. ≪관광경영학
　　　연구≫, 제7권 제1호. 서울: 관광경영학회.

임의택. 2004, 『이벤트론』. 서울: 대왕사.

임하영. 2005. 「전남 지역이벤트의 문제점과 개선방안에 관한 연구」. 광주대학교 대학
　　　원 석사학위논문.

장대련. 1996. 「마케팅·광고·판촉의 통합평가방법」. ≪월간 마케팅≫, 8월호.

장영렬 외. 2002 . 『이벤트 운영 실무』. 서울: 커뮤니케이션북스.

장영렬. 2003. 『세일즈이벤트 전략실무』. 서울: 월간이벤트.

전성환. 1997. 『실전이벤트 기획론』. 서울: 예영커뮤니케이션.

전성희, 2004. 「춘천마임축제의 현황과 발전방향」. ≪한국연극연구≫, 제7권.

전영옥. 2003. 「어메니티가 도시경쟁력이다」. 서울: 삼성경제연구소.

전재선. 1995. 「우리나라 테마파크의 개황 및 발전방향」. ≪관광정보≫, 1·2월호. 서
　　　울: 한국관광공사.

정강환. 1996. 『이벤트 관광전략』. 서울: 일신사.

정기주. 1994. 「판매·반복구매·상표선택에 있어서 쿠폰 프레이밍의 분리모형과 통합모형의 비교」. ≪광고연구≫, 가을호.

조진형. 2008. 「문화예술축제로서 국제영화제의 발전방안에 관한 연구 ─ 전주국제영화제의 특성과 프로그램을 중심으로」. 광주대학교 대학원, 석사학위논문.

주민경. 2004. 「사이코그래픽스와 테마파크 선택행동의 관계」. 광주대학교 대학원 석사학위논문.

최재완. 2001. 『이벤트의 이론과 실제』. 서울: 커뮤니케이션북스.

코래드광고전략연구소. 1999. 『광고대사전』. 파주: 나남.

코틀러(Philip Kotler). 1987. 『최신마케팅론』. 유동근 옮김. 서울: 석정.

_____. 1988. 『마케팅관리론』. 윤중현 옮김. 서울: 범한서적.

_____. 1996. 『현대 마케팅』. 윤훈현 옮김. 서울: 석정.

타니구치 마사카즈(谷口正和). 2003. 『노는 힘을 기른다』. 김희진 옮김. 서울: 지식공작소.

파코 언더힐(Paco Underhill). 2002. 『쇼핑의 과학』. 신현승 옮김. 서울: 세종서적.

포터(Michael E. Porter). 1992. 『경쟁우위』. 조동성 옮김. 서울: 교보문고.

한국관광공사. 1986. 『국민관광연구의 이론과 실제』. 서울: 한국관광공사.

한국도시연구소. 2003. 『도시공동체론』. 파주: 한울.

한국문화경제학회. 2002. 『문화경제학 만나기』. 파주: 김영사.

한상진. 1999. 『도시와 공동체』. 파주: 한울

현대경영연구소. 2000. 『회사이벤트 기획백과』. 서울: 승산서관.

현연경. 2002. 「온라인상에서 소비자의 충동구매를 유발시키는 영향요인 연구」. 광주대학교 대학원 석사학위논문.

홍성태. 1997. 『소비자 심리의 이해』. 파주: 나남.

홍형옥. 2005. 「생활자의 일상성과 살고 싶은 도시」. ≪국토≫, 통권288호, 10월.

히라노아키오미(平野曉臣). 2002. 『이벤트플래닝 핸드북』. 정무형 옮김. 파주: 한울.

TAMA. 1996. 『텔레마케팅 혁신전략』. 서울: 장백출판사.

_____. 1998. 『멀티미디어 광고전략과 실제』. 서울: 커뮤니케이션북스.

_____. 1998.『신이벤트마케팅전략』. 서울: 커뮤니케이션북스.

_____. 1999.『캐릭터 마케팅의 이론과 전략』. 서울: 케이에이디디.

두산백과사전 www.encyber.com

다음 카페, 다음 백과사전

한국브리태니커회사,『브리태니커 백과사전』(www.britannica.co.kr).

≪월간 이벤트≫, 2006년 3월~2007년 4월호

인터넷: 레포트월드(reportworld)

통계청 홈페이지 kosis.nso.go.kr

마산국제연극제 홈페이지 www.mitf.or.kr

부천영화제 홈페이지 www.pifan.com

전주영화제 홈페이지 www.ciff.org

마산국제연극제 홈페이지 www.mitf.or.kr

거창국제연극제 홈페이지 www.kift.or.kr

뉴스테이지 www.newstage.co.kr

아스펜음악제 홈페이지 www.aspenmusicfestival.com

대관령국제음악제 홈페이지 www.gmmfs.com

통영국제음악제 홈페이지 www.timf.org

부산국제음악제 홈페이지 www.busanmusicfestival.com

전주세계소리축제 홈페이지 www.sorifestival.com

서편제보성소리축제 홈페이지 sori.boseong.go.kr

국악축전/나라음악큰잔치 홈페이지 www.gugakfestival.or.kr

나라음악큰잔치 홈페이지 www.gugakfestival,or,kr

전주문화재단 홈페이지 www.jjcf.or.kr

임방울국악제 홈페이지 www.imbangul.or.kr

서울드럼페스티벌 홈페이지 www.drumfestival.org

광주비엔날레 홈페이지 www.gb.or.kr

서울국제즉흥춤페스티벌 홈페이지 www.improvisation.co.kr

高橋油郎. 1995.『企劃イベント發想小事典』. 東京: ぎょうせい.

高橋由行. 1998.『企劃大事典』. 東京: KKベストセラ-ズ.

廣告用語事典プロジェクトチ-ム 編. 1990.『廣告用語事典』. 東京: 電通.

國谷宇太. 1994.『大規模イベント企劃 實務資料集』. 東京: 綜合ユニュム.

根本昭二郎. 1993.『廣告コミュニケ-ション』. 東京: 日經廣告研究所.

及川良治. 1995.『マ-ケッティング 通論』. 東京: 中央大學出版部.

大木眞煕. 1995.「クーポン廣告からのメツセ-ジ」.《日經廣告研究所報》, 144号.

渡辺隆之外. 2000.『セ-ルスプロモ-ションの實際』. 東京: 日本經濟新聞社.

藤江喜郎. 1990.『ク-ポン廣告と新聞』. 東京: 日本新聞協會.

鈴木邦雄. 2000.『陳列と販促の教科書』. 東京: 商業界.

鈴木典非古. 1992.『國際マ-ケティング』. 東京: 同文舘.

梅澤正一. 1992.『企業文化の革新と 構造』. 東京: 有斐閣.

柏木重秋 編. 1994.『現代消費者行動論』. 東京: 白桃書房.

福田知行. 1994.『大成功するイベント・展示のメリ方』. 東京: 中經出版.

西川明宏. 1998.『ク-ポン廣告に對する廣告主の反應』. 東京: 日經廣告研究所報.

石井敏 編. 1992.『異文化コミュニケ-ションン』. 東京: 有斐閣.

星野克美 編. 1993.『文化・記号のマ-ケティング』.東京: 國元書房.

小林太三郎. 1997.『大木眞煕,クーポン廣告』. 東京: 電通出版社.

小坂善治郎. 1998.『イベント戰略の實際』. 東京: 日本經濟新聞社.

守口剛. 1989.「プロモ-ションの 質的 效果」. marketing science, No. 34.

安藤貞之. 1996.『タイレクトメ-ル』. 東京: ダウィット社.

野村總合研究所. 1993.『企業の意と風土』. 東京: 野村總合研究所.

原澤明. 1998.『イベント戰略入門』. 東京: 産能大學出版部.

油井陵. 1995.『展示學』. 東京: 電通選書

恩藏直人. 1999.「ク-ポンにおける新たな動向とマ-ケテイングへのインパクト」.《JAPAN
　　　MARKETING JOURNAL》.

日經廣告研究所 編. 1989.『廣告用語辭典』. 東京: 日本經濟新聞社.

日本開發銀行調査部. 1995.『豫測 日本の産業地圖』. 東京: ダイャョンド社.

日本イベントプロデュ-ス協會. 1999.『イベント戦略デ-タファイル』. 東京: 日本通商産業省.

田島義博. 1989.『ク-ポン・プロモ-ション』. 東京: ビジネス社.

田村明. 1989.『プロモ-ション 戦略に ついて』. 大坂産業大學論集社會科學論, 63호.

電通スペ-スメディア研究會·電通集客装置研究所. 1996.『新集客力』. 東京: PHP研究所.

井原哲夫. 1999.「サ-ビス市場における企業戦略」. ≪廣告月報≫, 2月号.

竹内芳郎. 1984.『文化の理論のために』. 東京: 岩波書店.

重田豊彦. 1993.『進撃する SP』. 東京: 電通.

清水公一. 1993.『廣告理論と戦略』. 東京: 創成社.

村田昭治. 2000.『マ-ケティング 用語事典』. 東京: 日本經濟新聞社.

坂井田稲之. 1995.『SP プラナ-入門』. 宣傳會議.

坂井田一之. 1996.『プロモ-ション企劃技法ハンドブック』. 東京: 日本能率協會.

八卷俊雄. 1998.『廣告小辭典』. 東京: ダイヤモンド社.

平野繁臣. 1995.『イベント富國論』. 東京: 東急エ-ジェンシ.

平塚善伸.「日本ク-ポンビジネスの現狀」. ≪日經廣告研究所報≫, 126号.

和田創. 1992.『ビジネス企劃書の作成技法』. 東京: 日經經濟新聞社.

ゲ-リ-・フェラ-ロ. 1992.『異文化マネジメンド』. 江夏健一 譯. 東京: 同文舘.

ブレ-ン編輯部. 1991.『企業文化創造の時代』. 東京: 誠文堂新光社.

ADSEC 編. 1986.『廣告の記号論』. 東京: 日経廣告研究所.

Kotler, P. 1996.『マ-ケティング 原理』. 東京: ダイヤモンド社.

『市場占有率2000年版』. 日經産業新聞 東京: 日本經濟新聞社. 1999.

『プロモ-ション企劃技法ハンドブック』. 東京: 日本能率協會總合研究所 1993年 6월.

≪レジャ-産業≫, 1997년 12月号.

≪商業界≫, 2002년 2月号.

≪日經イベント(月刊)≫, '95~'99.

≪電通廣告年監≫, '95~'99. 電通.

≪DIME≫, 2007年 2月 6日字. 小學館.

≪ブレーン≫, 1996년 12月号.

Bennett, Peter D. 1988. *Dictionary of Marketing Terms*. The American Marketing Association.

Blattberg & Neslin. 1990. *Sales Promotion Concepts, Methods and Strategies*. Englewood Cliffs, N.J.: Prentice Hall.

Brown, Lester R. et al. 1988. *State of the World 1988*. W.W.Norton & Company.

Dodson, Joe A., Alice M. Tybout, and Brian Sternthal. 1978. "Impact of Deals and Deal Retraction and Brand Switching." *Journal of Marketing Research*, Vol. 15, NO 1.

Lawless, J. F. 1982. *Statistical Models and Methods for Lifetime Data*. New York: Wiley.

Lester R. Brown et al. 1988. *State of the World 1988*. W.W.Norton & Company.

Mcdonnell, Ian·Johnny Allen·William O'Toole. 1999. *Festival and special event management*. John Wiley&Sons.

Mervyn Jones, T. S. 1994. "Theme Parks in Japan." *Program in Tourism, Recreation and Hospitality Management*. John Wiley&Sons.

Nielsen Clearing House. 1990. *Coupon distribution and redemption patterns*. Chicago: Nielsen Clearing House.

Prentice, Robert M. 1975. *The CFB Approach to Advertising / Promotion Spending*. Cambridge, MA: Marketing Science Institute.

Ritchie, J. R. Brent. 1984. "Assessing the impact of hallmark events." *Journal of Travel Research*, vol. 23, no. 1.

Robinson, William A. & Christine Hauri. 1995. *Promotional Marketing*. NTC Business Book.

Schreiber, A. L. & Barry Lenson. 1995. *Life Style & Event Marketing*. Mcgraw Hill.

Shimp, T. A., and Kavas. 1981. "Attitude Toward the Ad as a Mediator of Consumer Brand Choice." *Journal of Advertising*, No. 10.

Thaler, R. 1985. "Mental accounting and consumer choice." *Marketing Sci*. 4(3).

Theil, H. 1971. *Principles of Econometrics*. New York: Wiley.

Vaughn, Richard. 1980. "How Advertising Works : A Planning Model." *Journal of Advertising Research*.Vol. 20, No 5.

Webster, Jr., Frederic E. 1981. *Marketing Communication*. Ronard Press Company.

Wilkie, William L. 1986. *Consumer Behavior*. John Wiley & Sons.

김희진

광주대학교 광고이벤트학과 교수
광주대학교 문화이벤트연구소장
한국 이벤트컨벤션 학회 부회장
전남발전정책 축제자문위원회 자문위원
동방기획 전략연구소 자문교수
일본 주오(中央) 대학 상학박사
중앙대학교 광고홍보학과 졸업

안태기

동국대학교 대학원 호텔관광경영학과 박사
한국이벤트마케팅협회(KEMA) 회장
광주대학교 광고이벤트학과 강사
(주)맥스파워 대표
제88회 전국체전, 유네스코국제공연예술제, 지역혁신 박람회, 문화의 날, 광주충장축제,
대나무축제, 심청축제, 산수유꽃축제 등 연출·컨설팅과 100여 개 이상의 지역축제 및 SP행
사 진행·연출

한울아카데미 1289

문화예술축제론

ⓒ 김희진, 안태기, 2010

지은이 김희진·안태기
펴낸이 김종수
펴낸곳 도서출판 한울

편집책임 이교혜
편집 박근홍

초판 1쇄 인쇄 2010년 9월 3일
초판 1쇄 발행 2010년 9월 15일

주소 413-832 파주시 교하읍 문발리 535-7 3층 302호(본사)
 121-801 서울시 마포구 공덕동 105-90 서울빌딩 3층(서울 사무소)
전화 영업 02-326-0095, 편집 02-336-6183
팩스 02-333-7543
홈페이지 www.hanulbooks.co.kr
등록 1980년 3월 13일, 제406-2003-051호

Printed in Korea.
ISBN 978-89-460-5289-5 93600(양장)
ISBN 978-89-460-4333-6 93600(학생판)

* 책값은 겉표지에 있습니다.
* 이 도서는 강의를 위한 학생판 교재를 따로 준비했습니다.
 강의 교재로 사용하실 때에는 본사로 연락해주십시오.